한국 그림의 전통

한국 그림의 전통

2012년 2월 17일 초판 1쇄 찍음
2012년 2월 29일 초판 1쇄 펴냄

지은이 안휘준

편집 김천희, 김유경, 김정희, 권현준
마케팅 박현이
표지 및 본문 디자인 김진운
본문 조판 디자인시

펴낸곳 (주)사회평론
펴낸이 윤철호

등록번호 10-876호(1993년 10월 6일)
전화 02-326-1185(영업) 02-326-1543(편집)
팩스 02-326-1626
주소 서울시 마포구 서교동 247-14 임오빌딩 3층
이메일 editor@sapyoung.com
홈페이지 www.sapyoung.com

ⓒ 안휘준 2012

ISBN 978-89-6435-514-5 93650

한국
그림의
전통

안휘준

사회평론

『한국 그림의 전통』을 내며

우리나라의 회화(繪畵), 즉 그림은 긴 역사와 전통을 지니고 있다. 이 전통의 맥락을 짚어보고, 이어서 회화와 연관된 미의식, 산수화, 남종산수화, 문인계회도(契會圖), 풍속화, 중국회화와의 관계, 일본회화와의 교류 등 큰 주제별로 기원과 시대별 특성 및 변천 양상 등을 총론적, 포괄적, 체계적으로 살펴본 것이 이 책의 주요 내용이다. 이 때문에 이 책은 자연스럽게 개설서이자 연구서의 성격을 함께 지니게 되었다. 이 점에서 이 책은 여타의 한국 회화사 관계의 책들과는 다른 차별성을 띠고 있다. 바로 이러한 사실 때문에도 이 책의 가치와 필요성은 크다고 생각한다.

이 책의 저본인 『한국회화의 전통』은 1988년에 처음 출간된 이래 여러 차례 거듭 찍었을 정도로 독자들의 관심을 끌었으나 출판사의 사정에 따라 절판된 지 이미 오래되어 더 이상 구해보기 어렵게 되었다. 그러나 아직도 찾는 독자들이 적지 않고 또 이 책이 지닌 특장(特長)을 대신할 만한 마땅한 도서도 달리 눈에 띄지 않아 새롭게 개정신판을 내게 되었다. 절판된 저본을 대폭 수정 증보한 것이 바로 이 『한국 그림의 전통』이다. 저본과 현저하게 달라진 점들이 여러 가지가 있다.

① 종래의 나열식 편집을 피하고 글들의 성격을 살려서 총론편, 산수화편, 풍속화편, 회화교섭편의 4개 장으로 재편하였으며 부록을 추가하였다. 각 장마다 성격과 내용이 상통하는 글들이 두 편씩 어우러지게 되었다.

② 편제의 변경을 기하였다. 저본에 실려 있던 「한국의 소상팔경도(瀟湘八景圖)」를 같은 주제의 다른 글들과 합쳐서 별도의 책으로 펴내기 위하여 빼고 그 대신 「한국 회화사상 중국회화의 의의」라는 새 글을 포함시켰다. 국립중앙박물관 주최의 국제학술대회에서 기조논문으로 발표했던 이 글을 통해서 독자들은 우리나라의 회화와 중국회화의 일반적 측면, 사상적 측면, 기법적 측면 등을 다각도로 이해하게 될 것으로 본다. 또한 부록으로 「미개척 분야와의 씨름 – 나의 한국회화사 연구」를 실었는데 이 글에서 독자들은 저자가 지금까지 해온 한국 회화사 연구의 이모저모를 엿보게 될 것으로 기대한다.

③ 내용을 대폭 수정 보완하였다. 1988년 이후 최근까지 나온 젊은 학자들에 의한 새로운 연구성과들을 본문에서는 물론, 많은 공력과 시간을 들여 각고 끝에 작성해서 넣은 각주(脚註)에서도 성실하게 반영하였다. 보다 전문적이고 깊이 있는 참고를 원하는 독자들은 각주를 통해 좀더 구체적인 정보를 편하게 얻을 수 있을 것이다. 독자들이 비교적 쉽게 구해볼 수 있는 업적들을 많이 배려하였다.

④ 도판을 새로 많이 추가하여 본문과 함께 참고하기에 도움이 되도록 하였다. 또한 저본에서는 흑백의 도판만으로 만족해야 했으나 이 책에서는 거의 모든 작품들을 원색 도판으로 교체하거나 보충하였다. 본래 미술출판에서는 원칙적으로 원색 도판

의 게재가 바람직하지만 전에는 우리나라의 경제사정이 여의치 못해 저본에서는 그것을 실현하기가 어려웠다. 이 책에서는 그 것이 가능해져서 여간 다행이 아니다.

⑤ 본래 한자가 많이 들어가 있던 종래의 국한문 혼용의 문장을 순수한 한글 문장으로 모두 철저하게 바꾸었다. 이로써 한자에 부담을 느끼는 한글세대의 독자들이 불편 없이 읽을 수 있을 것이다. 다만 원문의 소개가 필요한 주(註)에서는 한자를 살려서 참고에 도움이 되도록 하였다.

⑥ 최신의 업적을 포함한 참고문헌 목록을 편집진의 도움을 받아 새로 추가하였다.

⑦ 색인도 대폭 보강하였다.

⑧ 읽기에 편한 편집 등도 달라진 점으로 꼽기에 적절하다고 생각한다.

지난 2년간에 걸친 힘든 작업 끝에 이처럼 여러 가지를 개선하여 새 책으로 내어놓게 되어서 더없이 기쁘다. 이 모든 것이 가능하도록 협조해준 사회평론사의 윤철호 사장과 편집부원 여러분에게 진심으로 사의를 표한다.

2012년 1월 11일
청룡동 연구실에서
저자 안휘준 씀

차 례

세부 차례

IV 회화교섭편

V 부록

일러두기

1 작품의 도판은 가장 중점적으로 거론된 본문 중에 한 번만 게재하였고, 다른 곳에서 재차 언급되는 경우에는 도판번호를 괄호 속에 밝혀서 참고가 용이하게 하였음.

2 연폭(連幅)으로 이루어진 작품의 도판은 우→좌로 이어지는 본래의 전통적인 순서를 존중하여 게재하였음. 따라서 8첩병풍의 경우 처음의 4폭은 우측페이지에, 나머지 4폭은 좌측페이지에 게재하였음.

3 작품의 규격은 국제관례에 따라 '세로×가로'로 표기하였음.

4 본서에 수록된 논문들의 출처는 아래와 같음.

- 「한국회화의 전통」, 『한국의 민족문화 : 그 전통과 현대성』, 학술대회보고논총 1, 한국정신문화연구원, 1979. 2, pp. 223~238.
- 「한국의 회화와 미의식」, 『한국미술의 미의식』, 정신문화문고 3, 고려원, 1984. 5, pp. 133~194.
- 「한국 산수화의 발달」, 『미술자료』 제26호, 1980. 6, pp. 12~38.
- 「한국 남종산수화의 변천」, 『삼불 김원용교수 정년퇴임기념논총 Ⅱ』, 일지사, 1987. 8, pp. 6~48.
- 「한국 풍속화의 발달」, 『풍속화』, 한국의 미 19, 중앙일보사, 1985. 9, pp. 168~181.
- 「한국의 문인계회와 계회도」, 『한국인과 한국문화』, 심설당, 1982, pp. 240~255.
- 「한국 회화사상 중국회화의 의의」, 한상복 편, 『경계를 넘어서』(2008 국립중앙박물관 한·중 회화 국제학술 심포지엄), 국립중앙박물관, 2009. 12, pp. 48~97.
- 「한·일 회화관계 1500년」, 『조선시대통신사』, 국립중앙박물관, 1986. 8, pp. 125~147.
- 「미개척 분야와의 씨름 - 나의 한국회화사 연구」, 『미술사논단』 Vol. 27, 2008, pp. 341~355.

I

총론편

1
한국 회화의 전통

1) 머리말: 전통의 의의

회화를 포함한 미술이나 문화에 있어서 전통은 단순한 과거의 유산만
은 아니다. 그것은 과거와 유관한 것이면서도 현재의 생활을 풍부하
게 하고, 미래의 새로운 문화를 창조하는 데 밑거름이 되는 활력소인
것이다. 그러므로 과거의 전통이 풍부하고 훌륭할수록, 또 그것을 잘
이해할수록 높은 수준의 새로운 문화를 창조할 가능성이 짙어진다.
반대로 과거의 전통이 빈약하거나 그것을 충분히 이해하고 활용하지
못하면 그만큼 새 문화 창조의 길은 좁아지게 될 것이다.

전통은 특수집단의 문화를 일관성 있게 해주고 타 집단의 문화와
구분지어주는 특수성을 지니게 된다. 우리나라의 문화는 우리나라만
의 특성과 전통을 지니고 있다. 이것이 바로 한국적 특성이다.

그러나 어떠한 문화도 외부와의 교섭이 없이 항구적으로 발전하
며 전통을 계승해 갈 수는 없다. 하나의 문화는 자체의 전통을 이으며
외부 문화와의 교섭을 통해 좋은 점을 수용해 나가야만 새로운 문화
와 전통을 이룩할 수 있는 것이다. 그러므로 하나의 문화는 독자적인

특수성과 아울러 국제적인 보편성을 지니게 된다. 우리나라의 문화도 물론 이러한 양면성을 지니고 있다.[1] 전통회화도 이러한 의미에서 예외가 아니다.

이 독자적 특수성과 국제적 보편성은 한 문화의 성격을 결정함에 있어서 상관관계를 이룬다. 하나의 문화집단이 독자적 특수성만을 고집하고 국제적 보편성을 외면한다면 스스로 붕괴를 초래할 것이며, 반대로 국제적 보편성만을 추구하고 독자적 특수성을 무시한다면 그 또한 스스로의 전통을 말살하는 결과가 될 것이다. 그러므로 이 상반되는 두 가지를 어떻게 조화해 나가느냐 하는 것이 건전한 문화의 전통을 형성하는 데서 가장 중요한 일이라 하겠다. 바로 이러한 점이 회화를 포함한 현대 우리나라의 문화 전반에 심각한 문제로 대두되어 있는 것이다. 어떻게 하면 국제문화의 조류를 현명하게 수용해 가면서 훌륭한 독자적 특수성을 발전시켜 나갈 수 있을 것인가를, 회화를 포함한 문화 전반에 걸쳐서 탐구해야만 한다.

전통은 지역적·시대적, 그 밖의 여러 가지 여건에 의해 끊임없이 변화한다. 따라서 전통은 어떤 공통점을 지니고 있으면서도 획일적이거나 단일적이 아니다. 즉, 전통은 복합적 성격을 띠고 있다. 이 때문에 전통을 어느 한 각도로만 보는 것은 위험하다. 그것은 이해하기 쉬운 듯하면서도 많은 연구를 필요로 한다. 그러므로 전통을 새 문화의 창조에 활용하려면 그에 대한 철저한 연구와 교육이 선행되어야 한다.

최근에 이르러 우리나라에서도 전통문화에 대한 관심이 현저하게 높아지고 있다. 그러나 전통의 의의에 대해서는 아직도 모든 사람이 올바르게만 인식하고 있다고 볼 수는 없다. 이 점은 회화를 비롯한 우리나라의 미술문화에서 특히 뚜렷하게 엿볼 수 있다. 현대의 우리

나라 미술계에는 전통을 현대적으로 발전시키지 못하고 그대로 답습
하려는 복고주의적 경향과, 반대로 전통을 충분히 이해하지 못한 채
외면하거나 배척하려는 탈전통주의적 경향이 대조를 보이고 있다.
이 두 가지 상반되는 경향은 다 같이 전통을 바탕으로 한 새로운 문
화의 창조에 저해 요인이 된다. 그러므로 전통에 대한 올바른 이해가
어느 때보다도 절실히 요망되고 있는 실정이다. 여기서 전통과 창작
의 관계를 살펴볼 필요가 있다.

　　전통과 창작은 불가분의 관계에 있다.[2] 동서고금을 막론하고 새
로운 경향의 미술은 그것이 아무리 급진적으로 새로운 것이라 할지
라도 항상 그 이전의 전통미술에 어떠한 형태로든 뿌리를 내리고 생
성된 것임을 부인할 수 없다. 그러한 예는 미술사에 이름을 남긴 모든
대가들에게서 예외 없이 찾아볼 수 있다. 이것은 전통미술을 철저히
이해하고 소화하는 것이 오히려 새로운 창작을 가능케 하는 원동력
이 됨을 입증해주는 것이라 하겠다. 그러므로 전통미술을 기반으로

1　한국사와 한국미술사에서의 특수성과 보편성에 관한 논의는 이따금 있어 왔다. 그
　　대표적인 예로는 李基白, 「한국사의 보편성과 특수성」, 『梨花史學硏究』 6·7합집(1973)
　　및 『韓國史新論』(개정판)(일조각, 1976), pp. 5~6; 문명대, 『한국미술사학의 이론과
　　방법』(열화당, 1978), pp. 43~82를 들 수 있다.
2　전통과 창작의 관계에 대하여 H. W. Janson은 "전통(우리에게 전해져 내려온 것)이
　　없이는 독창성은 가능할 수가 없을 것이다. 그것은 예술가가 상상의 날개를 펴게 해
　　주는 튼튼한 기반을 마련해 준다"고 설명하였다. 그의 저서, *History of Art* (Englewood
　　Cliffs, N. J.: Prentice-Hall, Inc.; New York: Harry N. Abrams, Inc., 1967), p. 15.
　　그리고 한국회화에서의 전통과 창작의 문제에 관해서는 장우성, 「예술에 있어서의
　　전통과 현대」, 『예술에 있어서의 전통과 현대』(예술원, 1973), pp. 40~47; 이경성,
　　「전통미의식과 현대미의식」, 『弘益美術』 제2호(1973), pp. 84~92; 이일, 「현대 미술
　　속의 전통 혹은 탈전통」, 『弘益美術』 제4호(1975), pp. 22~32 참조. 또한 문화상의
　　전통과 창조의 관계에 대해서는 김태길, 『전통과 창조』(1)(2), 그리고 『철학 그리고
　　현실』(문음사, 1978), pp. 155~182 참조.

삼는 것은 결코 창작을 저해하는 것이 아니다. 오히려 그것을 충분히 소화하지 못하는 것이 허망한 작품세계로 추락하는 동기가 되는 것이다. 전통을 무비판하게 답습하거나 그것을 무조건 배척하는 것은 다 같이 훌륭한 창작을 위해 바람직하지 못하다. 전통의 참된 이해만이 건전한 창작을 가능케 한다.

이러한 의미에서 우리나라 회화의 전통을 어느 때보다도 철저히 이해할 필요가 있다. 종전에 우리는 전통회화에 대한 연구와 교육의 부족으로 인해 우리가 지니고 있는 회화의 전통을 충분히 파악하지 못하고 또 창작에 십분 활용하지 못했던 것이 사실이다.

이와 같은 관점에서 저자는 우리나라 전통회화의 주요 흐름을 간략하게 살펴보고, 이어서 현대회화 속에서의 전통의 문제에 관하여 적어 보고자 한다. 다만, 여기서 '전통회화'라고 하는 것은 '한국적 회화' 또는 '한국화된 회화'라는 뜻 이외에도, 경우에 따라 '현대회화'에 대한 '고대의 회화'라는 뜻도 포함하고 있음을 밝혀둔다.

우리나라의 회화는 삼국시대로부터 현대에 이르기까지 긴 역사와 전통을 이이오머 끊임없이 변화하여 왔다. 수많은 전란과 재난, 정치적인 불안이 국토를 휩쓰는 동안에도 건전하고 훌륭한 화풍이 계속하여 발달하였던 것이다. 또한 중국을 비롯한 외국회화의 영향을 선별적으로 받아들여 독자적인 양식을 형성하고, 일본회화의 발전에 종종 큰 영향을 끼치기도 하였다.

이렇듯 우리나라의 회화는 중국을 비롯한 외국회화와 빈번하고 활발한 교섭을 가지면서 그것을 토대로 외국의 회화와는 스스로 구분되는 한국적 화풍을 키워왔던 것이다. 즉, 우리나라의 회화는 한국적

특수성과 국제적 보편성을 겸비하며 발전해 온 것이다. 그러므로 그 것은 좁게는 동아시아, 넓게는 세계의 미술 발달에 적지 않은 공헌을 해 왔다고 볼 수 있다.

그러나 우리는 우리나라의 회화나 미술에서 국제적 보편성을 과 장하여 보거나 한국적 특수성을 과대평가하는 일이 없어야 하겠다. 전자의 경우에는 의도적으로 우리나라의 회화나 미술의 특수성과 업 적을 과소평가했던 일제식민주의 어용학자들의 과오를 되풀이하기 쉽고, 후자의 경우에는 맹목적 국수주의에 빠져들 위험성이 크기 때 문이다. 양쪽 모두 우리나라의 회화전통을 올바로 이해하는 데 지장 을 야기한다.

이와 관련하여 우리나라의 전통회화와 중국과의 관계를 어떻게 볼 것인가 하는 문제가 제기된다. 우리나라는 과거에 중국회화의 영 향을 많이 받았고, 또 이러한 사실이 우리나라의 회화에 대한 편견을 심어 왔기 때문이다. 중국의 회화가 우리나라 회화의 발전에 자극제 가 되었던 것은 사실이다. 그러나 그것을 이해하는 데에는 다음의 몇 가지 사항이 꼭 유념되어야 한다고 본다.

① 우리의 선조들은 회화를 포함한 중국의 미술을 수용함에 있어 서 많은 노력을 기울여 주체적으로 받아들였다는 점이다. 저절로 중 국회화가 전래된 것은 아니다. 우리나라는 삼국시대부터 조선시대에 이르기까지 중국에 사신을 파견할 때 화원(畵員)을 딸려 보내 그곳의 회화를 배워 오게 하거나 많은 돈을 들여서 중국회화를 구입해 오곤 하였다.

② 중국의 회화 중에서도 우리에게 꼭 필요한 것, 우리의 기호에

맞는 것만을 선별적으로 수용하였다. 그러므로 수용의 단계에서도 우리의 미의식이 크게 작용하였다.

③ 수용한 것은 모방하는 데 그치지 않고 반드시 우리 것으로 새롭게 창출하였다. 이것이 가장 중요하며, 또한 이것이 우리나라 회화의 평가 기준이 되어야 한다고 본다. 비단 새롭게 창출했을 뿐만 아니라 중국보다 더 높은 수준으로 발전시키기도 하였다. 고려시대의 불교회화와 변상도(變相圖), 조선시대의 초상화, 진경산수화, 풍속화 등은 그 대표적인 예들이다.

이처럼 우리나라의 회화는 중국의 회화와 밀접한 관계를 맺으며 발전하였으나 중국과는 구분되는 뚜렷한 독자적인 전통을 형성하였던 것이다. 즉, 국제적 보편성을 띠고 있으면서도 강한 독자적 특수성을 지니고 있다. 우리의 선조들은 현재의 우리가 현대의 국제미술인 서양미술을 수용하여 우리 것을 창출하고 있듯이 당시의 국제미술이었던 중국회화와 미술을 참고하여 자신들의 미의 세계를 이루었던 것이다. 그러므로 우리 회화의 전통을 이해함에 있어서 중국회화와의 관계를 긴전한 입장에서 새롭게 보아야 한다.

우리나라의 회화는 조각, 각종 공예, 건축 등 다른 분야의 미술과 마찬가지로 민족이 지닌 예술적 창의력과 미의식의 대표적인 구현체(具現體)인 동시에 우리 민족이 이룩한 문화적 업적의 한 전형이기도 하다. 따라서 미술의 근간이라 할 수 있는 회화의 전통을 파악하는 것은 좁게는 미술문화, 넓게는 문화 전반의 변천을 구체적이고 신빙성 있게 이해하는 지름길이 되기도 하는 것이다.

2) 전통회화의 변천

가. 삼국시대 및 남북조(통일신라·발해)시대

우리나라에서 진정한 의미에서의 회화가 제작되기 시작하고 그에 따라 회화상의 전통이 형성된 것은 대체로 삼국시대부터이다. 삼국시대의 회화는 중국을 비롯한 외부로부터의 영향을 받아 수용하고 서로 교섭을 가지며 발전하여 각기 다른 성격의 화풍을 형성하였다. 같은 삼국시대의 회화이면서도 나라와 지역에 따라 제각기 다른 특성을 지니며 발달하였던 것이다.

고구려의 회화는 통구와 평양 부근의 고분벽화에서 그 양상을 잘 엿볼 수 있는데,[3] 어느 나라의 회화보다도 힘차고 율동적인 특성을 보여준다. 이러한 고구려적인 특색은 통구 무용총의 〈수렵도〉(도 10)에서 전형적으로 보듯이 대체로 초기에 나타나기 시작하여 후기에는 더욱 확고해졌다.[4] 통구의 사신총과 진파리1호분의 벽화는 힘차고 생동하며 율동적인 고구려 회화의 특색을 잘 보여준다(도 11, 12). 즉, 고구려의 회화는 늦어도 4세기경부터 발전을 시작하여 6세기경에 이르러서는 완연한 독자적 전통을 이루었으며 그러한 전통은 7세기 전반에 더욱 완숙하게 되었던 것이다.

이러한 고구려의 회화는 백제에 전해져 수용되었다. 그러나 백제

3 김원용, 『韓國壁畫古墳』(일지사, 1980); 김기웅, 『韓國의 壁畫古墳』(동화출판공사, 1982); 김용준, 『高句麗古墳壁畫硏究』(조선사회과학원출판사, 1985); 전호태, 『고구려 고분벽화 연구』(사계절, 2000); 안휘준, 『고구려 회화』(효형출판, 2007); 朱榮憲, 『高句麗の壁畫古墳』(東京 : 學生社, 1972) 참조.
4 안휘준, 『한국회화사』(일지사, 1980), pp. 13~36 참조.

는 고구려 및 중국 남조의 회화와 교섭하였으면서도 역시 다른 나라의 회화와 구분되는 부드럽고 세련된 모습의 백제 독자적인 양식을 형성하였다. 이와 같은 백제회화의 특색은 능산리 고분벽화의 〈연화비운문(蓮花飛雲文)〉(도 15)이나 부여 규암면 출토의 〈산수문전〉(도 16)에 특히 잘 나타나 있다.[5] 이 작품들은 고구려 것에 비하여 훨씬 부드럽고 완만한 동감(動感)을 자아내어, 힘차고 율동적이면서도 어딘지 긴장감이 감도는 고구려의 회화와는 현저한 대조를 보인다.

한편 신라의 회화는 경주 황남동 천마총에서 발굴된 〈천마도〉(도 17)를 비롯한 몇 점의 공예화를 통해서 그 일면을 엿볼 수가 있는데, 비록 우수한 작품들은 아닐지라도 고구려나 백제의 영향을 바탕으로 한 또 다른 특색을 보여준다.[6] 힘차고 율동적인 고구려의 회화나 부드럽고 유연한 백제의 회화와는 달리, 신라의 회화는 어딘지 정밀하고 사변적(思辨的)인 느낌을 자아낸다.[7]

가야에서도 회화가 그려졌음은 고령 고아동 벽화고분에 의하여 확인된다(도 18).[8] 이 고분의 현실(玄室)과 연도(羨道)의 천장에 그려진 여러 개의 연화문(蓮花文)들을 보면 비록 박락(剝落)이 심하기는 하지만 팔판이중구조(八瓣二重構造)와 선명한 색채가 눈길을 끈다. 이 벽화는 가야가 꽤 높은 수준의 회화전통을 지니고 있었음을 강력히 시사해준다. 즉, 밝고 세련된 회화가 발달했을 가능성이 매우 높다고 하겠다.

지금까지 간략하게 살펴본 바와 같이 삼국시대의 회화는 외국으로부터의 영향과 상호 교섭에도 불구하고 각기 성격이 다른 독자적 전통을 형성하였던 것이다. 이렇게 발전된 삼국시대의 회화전통은 일본에 전해져 그곳 회화 발달에 다대한 영향을 미치기도 하였다.[9]

상호 연관을 맺으면서도 각기 다른 전통을 형성하였던 삼국시대

의 회화는 불교조각이나 공예의 경우처럼 통일신라시대에 이르러 통합되고 조화되었을 것으로 믿어진다. 단편적인 기록들로 미루어 보면 이 시대에는 당(唐)과의 빈번한 문화 교섭을 통하여 궁정취미의 인물화와 청록산수화(靑綠山水畵), 그리고 불교회화가 활발히 제작되었을 것으로 추측된다. 서기 754~755년에 『대방광불화엄경(大方廣佛華嚴經)』 권 44~50과 함께 제작된 변상도(變相圖)(도 19)는 현재 남아 있는 통일신라의 유일한 회화 작품으로서 호화로우면서도 정교한 묘선(描線)과 풍만하면서도 균형 잡힌 인물의 모습을 보여주고 있어서 8세기 중엽경의 통일신라의 불교회화가 당시의 불교조각과 마찬가지로 당(唐)대 미술과 밀접한 연관을 지니며 지극히 높은 수준으로 발전하였음을 말해준다.[10]

발해에서도 훌륭한 회화전통을 이루었음이 분명하다. 정효공주(貞孝公主, 757~792)의 묘에 그려진 인물화로 미루어 보면, 발해는 고구려회화의 전통을 잇고 당(唐)대 회화의 영향을 수용하여 뛰어난 독자적 화풍을 창출하였다고 판단된다.[11] 인물들의 풍요로운 모습, 유려

5 안휘준, 위의 책, pp. 36~38 및 『한국 회화의 이해』(시공사, 2000), pp. 126~131 참조.
6 안휘준, 『한국회화사』, pp. 38~41 및 『한국 회화의 이해』, pp. 132~137 참조.
7 고신라의 회화에 보이는 특이한 분위기는 신라의 다른 미술에서도 나타나는 것으로, 김원용 교수는 그것을 "위엄과 고졸한 우울"이라고 정의하였다. 김원용, 「한국미술의 특색과 그 형성」, 『한국미의 탐구』(열화당, 1978), pp. 15~16.
8 『高靈古衙洞壁畵古墳實測調査報告』(계명대학교 박물관, 1984), pp. 62~65 도판 참조.
9 안휘준, 『한국회화사』, pp. 41~44 및 「삼국시대 회화의 일본 전파」, 『한국 회화사 연구』(시공사, 2000), pp. 135~210 참조.
10 안휘준, 『한국회화사』, pp. 44~48; 『한국 회화의 이해』, pp. 138~142; 『한국 회화사 연구』, pp. 211~214; 문명대, 「新羅華嚴經寫經과 그 變相圖의 硏究」, 『韓國學報』 제14집(1979, 봄), pp. 27~64 참조.
11 「渤海貞孝公主墓發掘淸理簡報」, 『社會科學戰線』 第17號(1982, 1期), pp. 174~180; 187~188 도판; 김원용·안휘준, 『한국 미술의 역사』(시공사, 2003), pp. 348~349 참조.

한 먹선과 아름다운 채색이 돋보인다(도 20).

나. 고려시대

고려시대에 이르러 회화는 전에 없이 다양성을 띠며 발전하여 새로운 전통을 형성하였다. 이 시대의 회화전통은 실용적 기능을 지닌 작품들과 여기(餘技)와 감상의 대상이 되는 순수회화에서도 이루어졌던 것이다. 전 시대와는 달리 화원들 이외에도 왕공귀족과 승려 등의 계층에서 그림을 즐겨 그리는 사람들이 많이 나와 회화의 폭을 넓히고 새로운 전통의 형성에 공헌하였다.

　이 시대에는 일찍부터 독자적인 전통을 이룩했던 것으로 믿어지니 그 좋은 예가 실경산수의 태동이라 하겠다. 고려시대 최대의 거장이었던 이녕(李寧)이 〈예성강도(禮成江圖)〉와 〈천수사남문도(天壽寺南門圖)〉를 그렸던 사실이나 그 밖에 필자는 알 수 없지만 〈금강산도(金剛山圖)〉, 〈진양산수도(晋陽山水圖)〉, 〈송도팔경도(松都八景圖)〉 등이 그려졌던 사실 등은 바로 실경산수의 태동을 말해주는 증거라 볼 수 있다.[12] 이는 이녕이 활동하였던 12세기 초엽경에 고려의 회화가 이미 토착화되고 독자적인 전통을 형성하였음을 시사해준다.

　고려시대 회화전통의 일면은 일본에 다수 전해지고 있는 불교회화를 통해 알아볼 수 있다.[13] 이 시대 불교회화는 매우 호화롭고 정교하여 청자(靑磁)와 마찬가지로 '귀족적 아취(雅趣)'를 잘 나타내준다. 이 작품들은 구도, 인물의 자세, 의습(衣褶)의 처리, 문양·설채법(設彩法) 등에서 한결같이 고려 특유의 양식적 특색을 드러내고 있어 고려 불교회화의 강한 전통을 엿보게 한다.

다. 조선시대

우리나라 미술사상 회화가 가장 발전하였고, 또 제일 확고한 전통을 형성한 시기는 조선시대이다. 도화서(圖畵署)를 통하여 배출된 유능한 화원들과 뛰어난 사대부화가들에 의해 조선시대의 회화전통이 발전되었다.

조선시대의 회화는 고려시대보다도 더욱 다양해졌고, 또한 한국적 전통을 더욱 뚜렷하게 이룩하였다. 이러한 한국화된 회화전통은 이미 조선 초기부터 구도, 공간처리, 필묵법(筆墨法), 준법(皴法), 수지법(樹枝法) 등에 현저하게 나타나게 되었다. 이 시대의 회화는 송, 원, 명, 청의 중국회화를 선별적으로 수용하여 독자적인 양식을 형성하였으며, 또 일본의 수묵화 발전에 크게 기여하였다. 이렇듯 이 시대의 회화는 국제성을 띠면서도 독자적 전통을 형성하였는데, 이렇게 확립된 회화전통은 시종 후대의 한국적 화풍 창조에 토대가 되었다.[14]

조선시대의 한국적 회화전통이 확고하게 성립된 것은 안견(安堅), 강희안(姜希顔), 안평대군(安平大君) 등이 크게 활약하였던 세종대왕(재위 1418~1450) 때이다. 이때에 높은 수준의 한국적 회화전통이 확립될 수 있었던 것은 고려시대의 회화전통을 바탕에 깔고 이때까지 축적된 고도의 중국 회화전통을 철저히 소화하고 수용하여 자체 발전을 도모하였던 데에 있다고 할 수 있다.

12 안휘준, 『한국회화사』, pp. 51~75; 『한국 회화사 연구』, pp. 215~284 참조.
13 이동주, 『高麗佛畵』, 韓國의 美 7(중앙일보·계간미술, 1981); 문명대, 『고려불화』(열화당, 1991); 菊竹淳一·鄭于澤, 『高麗時代의 佛畵』 1, 2권(시공사, 1996~1997) 및 『高麗時代の佛畵』(時空社, 2000) 참조.
14 안휘준, 『한국회화사』, pp. 90~158; 『한국 회화사 연구』, pp. 309~500 참조.

북송의 곽희파화풍을 토대로 자신의 화풍을 형성하였던 안견은 그러한 대표적 예이다. 한쪽에 치우친 편파구도(偏頗構圖), 몇 개의 흩어진 경물(景物)들로 이루어졌으면서도 조화를 이루는 구도, 넓은 공간과 여백을 중요시하는 공간개념, 대각선운동의 효율적인 운용, 그리고 개성이 강한 필묵법 등은 안견이 형성한 독자적 화풍의 특색을 잘 나타낸다.[15] 이와 같은 일련의 특색들은 16세기에도 계승되어 하나의 강한 회화전통을 이루었던 것이다. 안견과 그의 추종자들이 이룩한 이러한 회화의 전통을 안견파화풍이라고 부를 수 있다.

대체로 16세기의 화가들은 이미 한국화된 15세기의 화풍에 집착하는 전통주의적 경향을 강하게 지녔던 것인데, 이것은 세종조 이래의 조선 초기의 회화전통이 뿌리를 내렸음을 의미하는 것이라 하겠다.

이러한 확고한 회화전통이 이미 조선 초기에 형성되었기 때문에 네 차례의 극도로 파괴적인 왜란(倭亂)과 호란(胡亂)이 연이었던 중기(약 1550~약 1700)에도 계속해서 특색 있는 한국적 화풍이 이루어질 수 있었던 것으로 믿어진다. 정치적으로 어지럽던 조선 중기에 안견파화풍이 이어지고 절파계(浙派系)화풍이 대두되는 외에, 영모(翎毛)와 수묵화조(水墨花鳥), 묵매(墨梅), 묵포도(墨葡萄) 등의 분야에서 조선적인 정취를 짙게 풍겨 주는 화풍이 발전하였던 것은 역시 조선 초기의 강한 전통이 계승되어 작용하였던 데에 원인이 있다고 믿어진다.[16]

아마도 조선적인 회화전통이 더욱 뚜렷하게 구현된 것은 후기(약 1700~약 1850)라 할 수 있다. 후기의 회화는, 세종조 때 꽃피었던 조선 초기의 회화와 비교되는 훌륭한 것이었다. 초기의 회화가 고려시대 회화의 전통을 계승하고 송·원대 회화의 영향을 소화하여 한국적 특성을 형성했던 데 반하여, 후기의 회화는 명·청대 회화를 수용하

면서 좀더 뚜렷한 민족의 자아의식을 발현했던 것이다. 이렇듯 새로운 경향의 회화가 발전하게 된 것은 새로운 회화기법과 사상의 수용 및 시대적 배경에 연유한 것으로 믿어진다.[17] 영조(재위 1724~1776)와 정조(재위 1776~1800) 연간에 크게 대두되었던 자아의식은 조선 후기의 문화 전반에 걸쳐 매우 중대한 의의를 지니고 있다. 한국의 산천과 생활상을 소재로 삼아 다룬 조선 후기의 회화는 실학의 움직임과 매우 유사함을 보여준다. 즉, 조선 후기의 회화는 새로운 시대적 배경 하에서 새로운 경향의 회화전통을 이루었으니 그 주요한 것을 들어 보면 다음과 같다.[18]

첫째, 조선 중기 이래로 유행하였던 절파계화풍이 쇠퇴하고 그 대신 남종화(南宗畵)가 본격적으로 유행하게 된 점.

둘째, 남종화법을 토대로 한반도에 실제로 존재하는 산천을 독특한 화풍으로 표현하는 진경산수화가 정선 일파를 중심으로 크게 발달한 점.

셋째, 조선 후기인들의 생활상과 애정을 해학적으로 다룬 풍속화가 김홍도와 신윤복 등에 의해 풍미하게 된 점.

넷째, 청으로부터 서양화법이 전래되어 어느 정도 수용되기 시작하였던 사실 등을 들 수 있다.

15 안휘준, 『개정신판 안견과 몽유도원도』(사회평론, 2009); 안휘준·이병한, 『安堅과 夢遊桃源圖』(도서출판 예경, 1993) 참조.

16 안휘준, 『한국회화사』, pp. 159~210 및 『한국 회화사 연구』, pp. 501~619 참조.

17 이동주, 『韓國繪畵小史』(서문당, 1972), p. 159 참조.

18 안휘준, 『한국회화사』, pp. 211~286 및 『한국 회화사 연구』, pp. 641~685 참조.

이와 같은 새로운 경향의 화풍들은 조선 후기의 회화를 어느 시대보다도 개성이 강하고 진실로 한국적인 것으로 돋보이게 해준다.[19] 이처럼 조선 후기의 회화는 앞 시대 회화전통을 발판으로 하고 국제 미술 조류를 수용하여 색다른 전통을 형성하는 업적을 남긴 것이다.

여기서 후대의 회화와 관련하여 좀더 주목되는 것은 서양화법의 전래와 수용문제이다.[20] 명암법(明暗法)과 투시도법으로 특징지어지는 서양화법은 청조에서 활약한 서양인 신부들에 의해 소개되기 시작하였는데, 우리나라에는 연경(燕京)을 오고간 사행원들의 손을 거쳐 전래되었던 것으로 믿어진다. 김두량(金斗樑), 강세황(姜世晃), 이희영(李喜英) 등의 18세기 일부 화가들에 의해 수용되기 시작한 서양화법은 그 후에도 화원들이 그리는 궁궐의 의궤도(儀軌圖)나 민화의 책꽂이 그림 등에도 반영되었다.

그러나 이 시대의 화가들이 수용한 서양화법은 오늘날의 유화와는 달리 한국적 소재를 명암이나 요철법, 원근법 또는 투시도법을 가미하여 다룬 수묵화의 한 가지인 것이다. 이 화법은 비록 널리 유행하지는 못하였지만 회화상의 근대화를 예시하는 중요한 것이었다고 믿어진다. 아마도 이 화법의 전래와 수용은 19세기의 한국회화가 이색적인 화풍을 형성할 수 있게 한 하나의 계기가 되었는지도 모른다.

그런데 조선 후기에 형성되었던 진경산수와 풍속화 등의 회화전통은 조선 말기(약 1850~1910)에 이르러 쇠퇴하고 그 대신 김정희(金正喜) 일파를 중심으로 남종화가 더욱 큰 세력을 굳히게 되었다.[21] 이와 더불어 개성이 강한 화가들이 나타나 참신하고 이색적인 화풍을 창조하기도 하여 또 다른 새 경향의 회화전통을 형성하였다.

이러한 일련의 경향은 김정희와 그의 형향을 강하게 받은 조희

룡(趙熙龍), 허련(許鍊), 전기(田琦), 김수철, 그리고 홍세섭 등의 작품들에서 전형적으로 간취된다. 김정희 일파가 남종화법을 다져 놓는 데 기여했다면, 김수철(金秀哲) 혹은 김창수(金昌秀), 홍세섭(洪世燮) 등은 남종화법을 토대로 세련된 감각의 이색 화풍을 형성한 데 그 공로가 있다고 하겠다.[22] 특히 남종화법의 토착화는 한국 근대 및 현대의 수묵화가 남종화법 일변도의 조류를 형성케 한 계기가 되었다. 말하자면 이 시대의 회화는 중국 청대 후반기 회화의 영향을 받으면서도 18세기의 조선 후기 회화의 전통을 이어 전(前) 시대에 못지않게 뚜렷한 성격의 화풍을 형성하였고, 또 근대회화의 모체가 되었다는 점에서 특히 주목된다.

　　그러나 이 시대의 회화는 19세기 후반에 접어들면서 세차게 몰아닥친 국내외의 정치적 격동과 더불어 위축되는 경향을 띠게 되었

19　조선왕조 후기의 회화를 이해하는 데 도움이 되는 주요 업적으로는 이동주,
　　『우리나라의 옛 그림』(박영사, 1995); 최완수, 『겸재 정선 진경산수화』(범우사, 1993);
　　이태호, 『조선 후기 회화의 사실정신』(학고재, 1996); 박은순, 『금강산도 연구』(일지사,
　　1997); 정병모, 『한국의 풍속화』(한길 아트, 2000) 등을 들 수 있다.
20　이성미, 『조선시대 그림 속의 서양화법』(대원사, 2000) 참조.
21　이동주, 「阮堂바람」, 『우리나라의 옛 그림』, pp. 239~276 참조.
22　안휘준, 『한국회화사』, pp. 287~320 및 『한국 회화사 연구』, pp. 686~730 참조.
　　북산(北山) 김수철(金秀哲〈喆〉)과 학산(崔山) 김창수(金昌秀)는 화풍이 같으면서도
　　이름과 호가 달라서 두 명의 다른 화가들로 간주되어 왔으나 2011년의 동산방 화랑
　　전시에 나온 일련(一聯)의 다섯 폭(본래는 여덟 폭이었을 것으로 믿어짐) 산수화 작품들에
　　'학산(崔山)'의 서명과 도인 및 '김수철인(金秀哲印)'의 도장이 곁들여져 있어서 결국
　　김수철과 김창수는 이명동인(異名同人)으로 볼 수밖에 없게 되었다. 이러한 확인은
　　명지대학의 유홍준, 이태호 교수들에 의해 이루어졌다. 이태호 엮음, 『朝鮮後期
　　山水畫展』(동산방, 2011), p. 114 및 도 44~48 참조.
　　　아마도 김수철은 이름을 金昌秀 → 金秀喆 → 金秀哲로, 호는 崔山 → 北山으로
　　바꾸어갔던 것이 아닐까 믿어진다. 같은 호를 사용했던 학산(鶴山) 윤제홍(尹濟弘,
　　1764~1840 이후)은 말할 것도 없이 앞 시대에 활약한 별개의 인물이다.

다. 김정희의 영향을 받은 이하응(李昰應), 민영익(閔泳翊) 등에 의해 묵란(墨蘭)이, 그리고 정학교(丁學敎) 등에 의해 괴석(怪石)이 그려지는 등 문인화적인 소재가 약간 활발하게 다루어진 편이나 전반적으로는 화단의 침체 현상이 두드러지게 나타나기 시작하였다.

이러한 침체 상태에서 한 줄기의 빛을 발하여 맺어진 열매가 바로 장승업(張承業)이라고 볼 수 있다.[23] 뛰어난 기량을 지녔던 그는 인물, 산수, 화훼, 기명 등 다양한 화제(畵題)를 능란하게 다루어 화명(畵名)을 떨치고 후진들에게 많은 영향을 미쳤다. 그는 안중식(安中植)과 조석진(趙錫晉) 등에게 영향을 미쳐 조선 말기의 회화전통을 현대화단으로 잇게 하였다. 따라서 장승업은 허련과 더불어 한국 근대회화와 관련해서도 큰 비중을 차지하고 있다 하겠다.

그러나 장승업은 뛰어난 기량을 지녔으면서도 그것을 높은 수준의 격조로 승화시켜줄 학문 또는 교양을 결하고 있었다. 이 때문에 그의 작품들은 강렬한 개성을 발하면서도 소위 문자향(文字香)이나 서권기(書卷氣)가 부족하였다. 안견, 정선, 김홍도 등, 그 이전의 거장들이 안평대군이나 강세황 등의 뛰어난 문인들로부터 받을 수 있었던 화론상의 도움을 그는 충분히 받지 못했던 것이다. 그리고 그는 소재나 화풍에 있어서 중국적 취향을 강하게 풍기고 있어 18세기의 한국적인 화가들과 대조를 이룬다. 이 점도 아쉽게 느껴진다.

어쨌든 기이한 형태와 강렬한 필묵법과 설채법을 특징으로 하는 장승업의 화풍은 안중식과 조석진 등에 의해 계승되었는데, 이들의 작품이 보여주는 수준은 그 이전의 거장들에 비하여 현저하게 떨어진 것이다. 조선 말기의 정치적 소용돌이와 더불어 이 시대 회화의 수준도 전반적으로 저하되는 추세를 나타내게 되었던 것이다.

이제까지 주마간산처럼 살펴본 바와 같이 한국의 회화는 삼국시대부터 조선시대에 이르기까지 늘 자체적인 전통을 계승하고 중국 등 외국 회화와의 교섭을 통하여 좋은 점을 수용하면서 끊임없이 새로운 화풍을 창조하였다. 이러한 전통이, 정치적으로 혼란하고 일본 및 서양의 문물이 세차게 밀려오는 19세기 후반부터 다소 위축되는 경향을 나타내기 시작한 채 일본의 식민통치를 받게 되었다.

3) 전통회화의 시련

삼국시대부터 조선시대까지 면면히 이어오며 빛을 발하였던 한국회화의 전통은 1910년 전후해서부터 일본의 식민지정책이 본격적으로 구체화되고 이에 수반하여 한국의 전통문화를 말살하기 위한 작업이 체계적으로 진행됨에 따라 혹심한 시련을 겪게 되었다. 특히 중국문화의 영향을 과장하고 한국문화의 독창성을 과소평가하여 일제의 식민통치를 합리화하고자 어용학자들에 의해 형성된 이른바 식민사관의 파급은 한국문화의 각 분야에 골고루 퍼져 한국문화의 전통을 의심케 하거나 거의 망각케 하는 결과를 초래하였다. 이러한 피해를 가장 심하게 입은 분야의 하나가 미술이며, 그 중에서도 더욱 큰 타격을 받은 것이 회화라고 할 수 있다.

일제하에서 한국의 회화가 입었던 피해는 너무나 큰 것으로, 그

23 진준현, 「오원 장승업 화풍의 형성과 변천」, 『三佛金元龍敎授停年退任紀念論叢』(일지사, 1987), II권, pp. 65~100 참조.

피해는 부분적으로 아직도 잔존하고 있다. 이 시대에 한국의 회화가 입었던 피해를 몇 가지로 나누어 본다면, 첫째, 한국의 전통회화가 학문적 연구와 교육의 대상에서 소외되었던 점, 둘째, 일본회화의 영향이 압도적 비중을 차지하게 된 점, 셋째, 한국회화의 전통이 이 때문에 심하게 위축되거나 거의 단절될 위기에 놓였던 점 등을 들 수 있다.

본래 중국 남송대의 마하파(馬夏派)화풍 등 잘 다듬어진 화풍을 좋아하던 일본인들은 한국회화가 다소 거친 느낌을 준다 하여 등한시하였을 뿐 아니라 독창성이 없는 한낱 중국회화의 아류로 단정지어버렸던 것이다. 이 때문에 한국회화는 오랫동안 식민사관에 의해 편견의 대상이 되었고, 또한 그 전통성이 위축당하게 되었다. 이러한 현상은 결과적으로 일본화풍이 이 땅에 손쉽게 이식되게 하는 데에도 큰 도움을 주었다. 이 시대에 형성된 한국회화에 대한 편견과 일본화풍의 영향은 그 후에도 끈질기게 지속되었다.

일제강점기의 한국회화가 겪어야 했던 가장 큰 피해는 앞서 지적한 바와 같이 일본회화의 적극적인 영향이라 하겠다. 이 시대에는 일본으로부터 일본화된 남화(南畵)와 인상파의 영향을 바탕으로 한 서양화(유화)가 유입되어 큰 영향을 미치게 되었다. 특히 이른바 '문화통치'의 하나로 1921년에 창설된 조선미술전람회[조미전(朝美展) 또는 선전(鮮展)]는 해방 직전인 1944년까지 23회를 거듭하는 동안 한국의 화단을 일본화하는 데 큰 역할을 담당하였다.[24] 수많은 한국의 작가들이 일본의 미술학교에서 일본화된 회화를 공부하였고, 또 화단에서의 출세를 위해 소위 선전에 참여하였다. 이와 같은 일련의 상황은 한국의 화단을 일본화의 영향으로 물들게 하고 한국적 회화의 전통을 위축시키는 결과를 초래하였다. 한반도에서의 일본화의 정착

은 단순히 화풍의 이식만을 의미하는 것이 아니었다. 더욱 심각한 것은 일본화의 이식에 수반된 한국인 고유의 미의식의 오염이라 하겠다. 이렇게 세력을 굳힌 일본화와 일본적 미감(美感)은 아직도 일부 기성세대의 작가들 사이에 남아 있고, 그들을 통해 젊은 미술학도들에게 전달되고 있어 큰 문제가 되고 있다.

　　이 시대에 한국화의 전통이 미약하게나마 이어질 수 있었던 것은 안중식과 조석진 등에 의해 주도되었던 서화협회의 활동과 큰 관계가 있다고 볼 수 있다. 1918년에 창설되어 1921년부터 1935년 일제의 탄압으로 해산되기까지 15회에 걸쳐 꾸준히 전시회를 가졌던 이 서화협회는 일제의 선전에 대응하는 민족적 회화운동의 모체였다고 할 수 있다.[25] 한국회화의 전통은 이들에 의해 그 명맥이 간신히 유지되고 있었다고 하겠다. 그러나 서화협회를 중심으로 모였던 작가들의 수준이란 이미 조선시대의 회화 수준에 비하면 현저히 떨어진 것이었다. 사악한 일제 식민정책의 지속적인 영향, 한국회화 발전의 자극제가 되었던 중국회화의 쇠퇴, 장승업 이후의 한국회화 자체의 퇴조가 당시의 혼란한 정치적 배경과 어우러져 이 시대 한국 전통회화의 위기를 낳게 하였던 것이다. 이와 같은 여러 가지 복합적 요인 때문에 한국의 전통회화는 이때에 그 역사상 가장 심한 시련을 겪게 되었다.

　　서양화법은 앞서도 언급한 바와 같이 조선 후기에 이미 북경을 통해 유입되었던 것이나 그 시대에는 명암법이나 원근법, 투시도법

24　이경성, 『韓國近代美術硏究』(동화출판공사, 1974), pp. 48~50 참조.
25　서화협회의 창설과 전개에 관하여는 이경성, 『韓國近代美術硏究』, pp. 46~47;
　　이구열, 『近代 韓國畵의 흐름』(미진사, 1984), pp. 73~77, 88~94; 홍선표,
　　『한국근대미술사』(시공사, 2009), pp. 116~117, 163~164 참조.

등을 수묵화에 소극적으로 수용하는 수준을 벗어나지 않았던 것이다. 그러나 1919년을 전후해서 고희동(高羲東), 김관호(金觀鎬), 나혜석(羅蕙錫) 등에 의해 유입된 서양화는 유화로서 한국의 현대 유화(서양화) 전개와 관련하여 큰 의의를 지니는 것이었다.

4) 전통회화의 현황과 방향

8·15 광복 이후부터 현재에 이르기까지의 기간에 한국의 회화는 역사상 가장 다양하고 복잡한 양상을 띠게 되었다.[26] 우리나라에서 회화가 오늘날처럼 대중과 가까워지고 수많은 미술인구를 가지게 되었던 적은 일찍이 없었다. 많은 대학들이 미술대학이나 미술계 학과를 지니고 있으며 이 대학들을 통하여 매년 엄청난 수의 미술학도들이 배출되고 있다. 화단의 활동 역시 사상 유례없이 빈번하고 활발하다. 그러나 미술인구의 증가와 화단 활동의 증대에 비례하여 한국회화의 수준이 향상만을 거듭해 왔다고 보기는 어렵다. 현대의 한국회화는 극복해야 할 난제들을 적잖이 지니고 있다.[27]

그러한 난제 중의 하나가 전통회화를 어떻게 현대적으로 발전시키며, 물밀듯 파급되어 오는 서양미술(또는 국제미술)의 조류를 어떻게 수용하여 한국적인 화풍으로 승화시키느냐 하는 문제이다.

주지되어 있듯이 한국의 현대회화는 전통적인 수묵을 위주로 하는 한국화(소위 동양화)와 일제강점기부터 뿌리를 내리기 시작하여 현대화단을 풍미하는 이른바 서양화(유화)로 대별되어 있다. 전통회화의 맥락은 지금의 한국화 또는 동양화, 그 중에서도 이른바 구상(具象)

계열의 회화에 이어져 있다고 볼 수 있다. 따라서 좁은 의미에서의 전통회화의 조류는, 이제 유화까지를 포함하는 다양한 현대 한국회화 중의 한 갈래만을 뜻하는 격이 되었다. 조선시대까지 회화의 절대적인 주류를 이루었던 전통회화, 즉 수묵화 혹은 수묵채색화는 이제 그 권좌의 상당 부분을 유화에 넘겨주지 않을 수 없게 된 것이다. 따라서 현대 화단에 계승되고 있는 전통회화는 서양적 유화의 압도적 위세를 극복하고 새로운 전통을 형성해야만 하는 과제를 안고 있다.

이를 해결하려면 우선 전통회화를 철저히 연구하고 그 특성을 창작의 밑거름으로 원용할 수 있어야 한다. 그런데 현재 우리나라에서는 전통회화에 대한 철저한 연구는 전에 비하여 상당히 활발하게 이루어지고 있으나, 전통회화를 공부하여 새로운 화풍 형성의 토대로 삼고자 하는 노력은 작가들 사이에서 충분히 이루어지지 못하고 있다. 더구나 전통회화의 배경에 깔려 있는 시대적 정신에 대한 이해는 더욱 부족하다. 한마디로 말해서 전통회화의 새로운 방향 모색을 위해서는 전통회화 자체에 대한 철저한 파악과 활용이 선행되어야겠다는 것이다.

사실상 한국의 전통회화는 앞서도 지적했듯이 일제강점기에 혹심한 시련을 겪었으며 해방 후에도 혼란한 정국과 사회적 여건으로 인하여 그 전통성을 충분히 되찾을 겨를이 없었다. 이러한 실정은 6·25동란 때문에 더욱 장기화되었던 것이다. 이처럼 한국회화의 전통을 충분히 연구하고 교육할 겨를이 없는 사이에 국제미술의 성격을

26 오광수,『韓國現代美術史』(열화당, 1995); 김영나,『20세기의 한국미술』(도서출판 예경, 1998) 및『20세기의 한국미술 2』(도서출판 예경, 2010) 참조.
27 안휘준,『미술사로 본 한국의 현대미술』(서울대학교 출판부, 2008), pp. 23~62 참조.

띤 서양미술의 영향을 강하게 받게 된 채 현재에 이르게 되었다.

　오늘날 한국화라고 불리는 한국의 전통회화가 그나마 현재에 맥락을 이어올 수 있었던 것은 소수의 뛰어난 작가들의 노력 덕택이라 하겠다. 일제강점기에 서화협회를 조직하여 후진 배양에 힘썼던 안중식과 조석진을 비롯한 작가들, 그리고 그들의 문하에서 배출되어 독자적인 세계를 형성한 이상범(李象範), 노수현(盧壽鉉), 변관식(卞寬植) 등은 그런 의미에서 특히 높이 평가된다. 앞으로도 뛰어난 작가들에 의해 전통의 맥락은 계속 이어져 가리라 믿어진다.

　그런데 앞으로의 한국회화의 발전을 위해서 경계해야 할 것은 위에서도 언급했듯이 현재 수묵화와 유화를 막론하고 보편적으로 간취되는 '형식적 전통주의'와 실속 없는 '탈전통주의적 경향'인 것이다. 옛것을 그대로 모방하는 것이 전통을 살리는 것으로 여기는 형식적 전통주의나 복고주의, 전통을 모르면서도 전통을 벗어나야 한다고만 주장하는 탈전통주의적 경향은 다 같이 심각한 허점을 안고 있다. 전자의 경우는 옛것을 충실히 모방하거나 절충하는 데 그치므로 전통을 밑거름으로 한 참다운 창작을 이루지 못하여 복고주의적 수준에 머무르게 되며, 후자의 경우는 전통을 철저히 섭렵하고 소화하지 못한 채 벗어나려고만 하므로 내실 없는 외양만의 표현을 하게 되기 때문이다. 이러한 두 가지 상반적인 경향은 비단 회화에만 국한된 것이 아니고 도자기를 비롯한 각종 공예와 건축 등, 미술의 다방면에 걸쳐 나타나고 있다. 또한 이 두 가지 경향은 다 같이 충분한 이론적 근거를 지니고 있지 못한 점에서 공통된다. 그러므로 전통에 대한 올바른 이해가 절실히 요구된다.

　앞으로 한국회화의 전통을 계승하고 더욱 큰 발전을 이룩하기 위

해서는 한국 전통회화에 대한 철저한 연구와 교육, 실기와 이론 면에서의 국적 있는 미술교육의 실시, 작가와 화단의 발전을 도모할 수 있는 미술평론의 정상화, 일본화 영향의 배제와 국제미술의 선별적 수용 등이 요구된다. 전통회화의 흐름과 특성 등이 깊이 연구되어 널리 보급되고 창작에 참고가 될 수 있어야 할 것이다. 이것은 전통회화 자체에 대한 이해를 증진시켜줄 뿐만 아니라 전통에 바탕을 둔 새로운 화풍의 창작에도 많은 도움을 줄 것이 분명하다.

앞으로의 훌륭한 회화전통을 창출하기 위해서는 각급 학교의 미술교육을 개선해야만 한다. 현행의 각급 학교 미술교육은 지나치게 서양미술 위주로 되어 있고, 또 이론교육이 너무 소홀히 취급되고 있다. 실기와 아울러 충분한 이론교육이 병행되어야 하며, 한국의 전통미술과 서양미술이 현재와는 달리 최소한 대등하게 교육되어야 할 것이다.[28] 전통미술에 대한 교육이 서양미술 위주의 교육에 압도되어 있는 지금의 실정은 속히 개선되어야 한다. 즉 한국의 전통미술에 대한 이해 위에 서양미술을 수용하여 새로운 화풍을 형성하도록 하는 원칙에 입각해서 미술교육이 실시되어야 한다고 본다. 또한 전통미술에 대한 참다운 이해를 증진시키기 위해서는 슬라이드와 도판 등을 동원한 시청각교육과 박물관 및 미술관 탐방을 적극적으로 시행해야 한다. 이와 같은 교육을 확충해 가기 위해서는 우선 미술교사와 작가를 양성하는 미술대학에서 좀더 철저한 전통미술에 대한 교육이 실시되어야 함은 물론이다.

한국회화의 새로운 전통창조를 위해서 교육 못지않게 중요한 것

28 위의 책, pp. 83~234 참조.

은 비평의 정상화라 하겠다. 현재의 한국 평론계는 지나치게 위축되어 있고, 또 전통미술에 대해 깊이 있고 체계 있는 지식을 갖추고 있는 평론가의 수가 너무 부족한 실정이다. 그리고 작가와 화단이 발전해 나가는 데 필요한 구체적 방향제시를 해 주는 내용의 평론이 드문 것도 사실이다.[29]

이와 함께 아직도 남아 있는 일본화의 영향을 배제하고 국제미술을 선별적으로 받아들이는 일이 매우 필요하다. 일본화의 영향은 앞서도 논급했듯이 일제강점기에 뿌리를 내렸던 것인데 해방 후 훌륭한 작가들의 노력에 의해 많이 불식되었다. 그러나 아직도 일부 기성작가들 사이에 일본화의 영향은 잔존하고 있으며, 더구나 그들을 통해 젊은 세대에 계승되고 있어 문제가 된다. 이것은 한국적 회화전통을 형성해 가는 데 지장을 주므로 조속히 탈피해야 한다.

또한 유화의 경우 서양의 새로운 회화를 무비판적으로 추종하는 것도 재고를 요하는 사항이다. 특정한 경향의 회화를 탄생케 한 배경이나 이론을 철저히 파악하지 않은 채 외양만을 따르는 행위는 수준 높은 한국회화의 전통 형성에 별다른 도움을 주지 못할 것이다.

그러나 무엇보다도 근본적으로 문제가 되는 것은 창작을 담당한 작가들이 뛰어난 재능을 키우고 새로운 화풍과 전통을 형성하기 위한 각고의 노력을 최대한 경주해야 한다는 점이다. 작가의 뛰어난 재능과 그 재능을 발휘케 하는 각고의 노력이 합쳐져야만 높은 수준의 창작이 가능하며, 이러한 작가들이 많아야 훌륭한 새 회화전통이 형성될 수 있음은 말할 것도 없다. 최근에 경제의 급격한 발달에 따라 그림이 매매는 물론, 심한 투기의 대상이 되고 있어 일부 재능 있는 작가들의 작품의 질을 저하시키는 결과를 초래하고 있다. 이제 작

가들은 금전적 유혹으로부터 자신의 작품세계를 방어하고 수준 높은 창작에 몰두할 자세를 견지해야 할 것이다.

이제까지 살펴본 문제들의 해결 여부가 앞으로의 한국회화의 성격과 수준을 크게 좌우하게 될 것으로 믿어진다.

5) 맺음말

한국의 회화는 이제까지 살펴본 바와 같이 삼국시대부터 현대에 이르기까지 오랜 역사를 이루며 발전, 또는 변화하여 왔다. 계속 외국회화와의 교섭을 유지하고, 필요한 경우 그 영향을 선별적으로 받아들여 건전한 발전을 이룩하고 자체의 전통을 키워왔던 것이다.

이러한 한국회화의 전통은 조선 말기까지 큰 도전 없이 순탄한 발전을 지속하여 왔으나 19세기 후반부터 다소 약화되는 경향을 보이게 되었다. 1910년 이후부터 식민지정책이 구체화됨에 따라 약화된 한국의 회화전통은 극심한 시련을 겪었으나 일부 민족적인 작가들에 의해 그 명맥이 유지되었던 것이다. 이처럼 일제강점기에 심하게 위축되었던 한국회화의 전통은 몇몇 뛰어난 작가들에 의해 어느 정도 회복이 되고 또 새로운 발전을 이룩하게 되었다.

그러나 전통회화에 대한 지속적인 연구가 이루어져야 하고, 전통을 철저히 이해하여 새로운 화풍의 창출에 선용하는 풍토가 좀더 활발히 이루어져야 할 것이다. 전통이 과거의 죽은 유해가 아니고 현재

29 위의 책, pp. 63~82 참조.

를 살찌우며 미래를 계시하는, 그래서 살아서 꿈틀대는 생명체임을 현대의 한국에 사는 우리는 더욱 절감해야 할 것이다. 과거의 한국회화의 전통이 말해 주듯이 앞으로의 한국회화도 재능과 노력을 겸비한 작가들에 의해 훌륭한 창조의 역사를 이어가리라 확신한다.

2

한국의 회화와 미의식

1) 머리말

한국의 전통회화에 나타나 있는 미의식의 문제를 탐구해보는 일은 원칙적으로는 미술사 분야에서보다는 미학 분야에서 시도해야 할 것으로 생각한다. 왜냐하면 미술사에서 할 일은 미술의 양식적 특색을 분석하고 그것이 언제, 어디에서, 누구에 의해, 어떻게 생성되었으며, 어떻게 변천했는지, 무엇이 그것을 가능하게 했는지, 전대 및 후대 미술과의 관계는 어떠한지, 그리고 타 지역의 미술과는 어떠한 관계가 있는지 등의, 이를테면 미술과 미술을 둘러싼, 그리고 미술을 통해 본 여러 가지 역사적 현상을 밝혀내는 것이 주된 임무인 데 반하여, 미학은 미의 본질이나 미의식을 포함한 제반 미적 현상을 그 본래의 영역으로 다루기 때문이다. 그러므로 미의식의 문제를 미술사학도가 다루게 될 때에는 역사적 통찰에서 보여줄 수 있는 강점 못지않게 미학적 접근에 한계성을 띨 수밖에 없다고 믿어진다. 그러나 현재 우리나라 학계의 형편상 부득이 우선 미술사 분야에서 이 문제에 대한 접근을 시도해보는 수밖에 없는 입장이라고 하겠다.

　한국인의 미의식에 관한 문제를 전통회화나 미술을 통해서 규명

하는 것은 지극히 어려운 일이다. 왜냐하면 과거의 역사시대에 우리나라에서는 화론을 비롯한 미술이론의 발달이 충분히 이루어지지 못했고, 따라서 미의식이나 미감에 대한 본격적인 저술이 적극적으로 이루어지지 않았기 때문이다. 그러므로 이 문제에 관한 시도는 거의 맨 바닥에서 시작할 수밖에 없는 형편이다. 그럼에도 불구하고 이러한 시도는 매우 의미가 크다고 생각된다.

이에 접근하기 위한 방법으로 전통회화를 위시한 미술 자체의 특징을 파헤쳐보고 거기에 투영된 미의식이나 의지를 추출하고 상정하는 형식을 취하는 것이 현실적으로 바람직하다고 생각된다.

한국의 전통회화에 보이는 한국인의 미의식을 찾거나 밝혀보려면 미술사적 연구의 경우와 마찬가지로 두 가지 측면이 함께 고려되어야 하리라고 본다. 그 하나는 작품 자체가 보여주는 특색이 무엇이며 그것을 만들어낸 미의식은 어떤 것인가의 문제일 것이고, 다른 하나는 문헌기록에 단편적으로 나타나는 '미술에 대한 한국인들의 견해'는 어떠했는가를 찾아보는 일일 것이다.

이 두 가지 측면을 함께 고려하면서 한국미에 관해 몇몇 학자들이 제기한 기왕의 설들을 먼저 살펴본 후 선사시대의 선각화(線刻畵)에서부터 조선시대 후기의 민화에 이르기까지 전통회화에 보이는 미의식의 문제를 생각해보고자 한다. 다만 문헌적인 검토는 기록의 영세성 때문에 부득이 고려 및 조선 시대에 한정하여 소극적으로 다루어질 수밖에 없을 것으로 생각된다.

그런데 일반적으로 회화도 조각이나 각종 공예, 그리고 건축 등의 다른 미술 분야와 마찬가지로 어떤 공통의 시대적인 조류나 특징들을 반영하는 것이 상례이다. 다만 회화는 다른 미술 분야에 비하여

변화의 속도나 폭이 큰 편이면서도 평면미술이기 때문에 입체성을
띤 조각이나 공예에 비해 어떤 시대적인 또는 민족적인 특색의 표현
이나 포착의 강도가 덜 느껴질지도 모르겠다. 그러나 전통회화에 보
이는 양식상의 특징뿐만 아니라 그것에 내포되어 있거나 그것을 구
현한 미의식이라는 것도 비록 분야에 따른 부분적인 특수성을 지니
고 있다고 하더라도 전반적으로는 한국전통미술 전체의 그것과 밀접
한 관계가 있음을 부인할 수 없다. 또한 동시에 분야마다의 특징도 결
코 가볍게 볼 수 없음은 물론이다. 왜냐하면 바로 그것이 한국미술을
다양하게 한 하나의 주요한 요인이기 때문이다. 이러한 관점에서 한
국미술의 특징에 관한 여러 학자들의 설들을 우선 살펴볼 필요가 크
다고 하겠다.

2) 한국미에 관한 제설(諸說)의 검토

한국미술의 특징을 규명하거나 정의하려는 노력은 일제강점기부터
현재에 이르기까지 관계 분야의 학자들에 의해 종종 시도되어 왔다.[1]

1 이와 관련된 현대의 국내 저술로는 고유섭, 『韓國美의 散策』(동서문화사, 1977); 김원용,
 『韓國美의 探究』(열화당, 1978 초판, 1996 개정판); 김정기 외, 『한국 미술의 미의식』
 (한국정신문화연구원, 1984); 권영필 외, 『韓國美學試論』(고려대학교 한국학연구소, 1994);
 권영필, 『미적 상상력과 미술사학』(문예출판사, 2000); 권영필 외, 『한국의 美를 다시
 읽는다』(돌베개, 2005); 조요한, 『韓國美의 照明』(열화당, 1999); 문명대, 『한국미술사
 방법론』(열화당, 2000); 고유섭 지음, 진홍섭 엮음, 『구수한 큰 맛』(다홀미디어,
 2005); 안휘준·이광표, 『한국미술의 美』(효형출판, 2008); 안휘준, 『청출어람의
 한국미술』(사회평론, 2010) 등이 참고가 된다.

이러한 노력은 한국미술 자체에 대한 이해를 도모하는 데에도 목적이 있었지만 그와 아울러 주로 한국의 미술이 이웃하는 중국이나 일본의 미술과 무엇이 어떻게 다른지를 밝혀보려는 데에도 많은 뜻을 두고 이루어졌다.

그러나 이 문제는 '한국문화'의 독특한 특징이 무엇이며 그것이 중국이나 일본 등 다른 나라의 문화와 어떻게 다른지를 간단명료하게 규명하고자 하는 것과 마찬가지로 광범하고 매우 어려운 일이다. 한국의 문화나 미술이 독자적인 특징을 지니고 있지 않아서가 아니라, 오히려 반대로 그것이 매우 다양하고 광범한 양상을 띠고 있기 때문이다. 바로 이러한 이유 때문에 어느 시대, 어느 지역, 어떤 분야의 미술이나 문화에 항상 딱 들어맞는 정의를 찾아내기는 실질적으로 불가능하다고 생각된다.

한국미술의 역사는 신석기시대부터만 따져도 7~8천 년이 넘고, 또 그것은 시대의 변천과 분야 또는 지역의 특수성에 따라 끊임없이 그리고 다양하게 발전하거나 변화해 왔다. 그러므로 종횡으로 이어지는 이러한 다양한 양상을 하나로 묶어서 명쾌한 단정을 내리는 것은 매우 어렵다. 그러므로 오직 근사(近似)한 접근을 시도하고 이해하는 수밖에는 없을 듯하다. 그리고 한국미술 자체를 하나로 포괄해서 보기보다는 시대, 분야, 지역 등으로 좀더 나누어서 보는 것이 보다 근사치에 접근하는 방법이 아닐까 생각한다. 물론 시대, 분야, 지역 간의 차이라는 것을 크게 확대해서 보면 서로 대체적인 연관이 있음은 물론이지만 역시 작게 쪼개서 구체적으로 살펴보는 것이 좀더 바람직하다고 생각된다.

한국미술 자체에 대한 정의가 이처럼 어렵기 때문에 그것이 중국

이나 일본 또는 어떤 다른 나라의 미술과 무엇이 어떻게 다른지를 규명하는 것은 더더욱 어려운 일이다. 이것은 마치 유럽 각국의 미술이 상호 어떻게 다른지, 또는 유럽미술의 영향을 받아서 발전한 미국의 미술이 유럽 각국의 미술과 어떻게 다른지를 밝혀보려는 노력과 마찬가지로 매우 어려우면서도 어떤 확실한 답을 얻기 어려운 이유와 같은 것이라 하겠다. 어떻게 보면 이러한 문제에 관해서 필요 이상의 노력을 기울일 필요가 없을지도 모른다. 보는 이에 따라서는 부질없는 일이라고 생각될 수도 있다.

이와 관련하여 서양에서는 유럽 각국의 미술이 서로 어떻게 다른지 그리고 미국의 미술이 유럽 각국의 그것과 어떻게 구분되는지에 관해서 굳이 상론(詳論)을 하지 않고 또 그럴 필요를 느끼지 않는 것으로 알고 있다. 즉, 어느 한 나라의 미술이 그것대로의 독자성과 특성이 있는 것으로 인정되면 그것으로 족하게 여기고, 그것을 둘러싼 또는 그것이 내포하고 있는 역사적 현상을 파헤치는 데 주력할 뿐이다. 한국의 미술도 이와 마찬가지의 입장에서 평가되고 다루어져야 하리라고 본다.

그러나 우리나라에서는 아직도 우리 미술의 특징이 무엇이며, 그것에 내재하는 또는 그것을 형성한 미의식이 무엇인지, 그리고 그것이 중국이나 일본과 어떻게 다른지에 대한 관심이 아직도 지대하므로 이 문제를 종합적으로나 분야별로 한번쯤 검토해 볼 필요가 크다고 생각된다.

한국미술의 특징에 관해서 처음으로 분명한 견해를 피력한 학자는 잘 알려져 있는 바와 같이 일본인 학자 야나기 무네요시(柳宗悅, 1889~1961)이다. 그는 자신의 저서인 『조선과 그 예술』의 서문에서

밝히고 있듯이 한민족과 그 예술에 대한 애틋한 동정심을 간직한 채 그가 평소에 생각했던 바대로 한국미에 대한 견해를 개진하였다. 그는 "조선문제에 대한 공분(公憤)"과 "그 예술에 대한 사모(思慕)"의 마음으로 "잃어지려 하고 있는 예술의 가치와 그 미래를 옹호하려고 일어섰다"라고 하면서, 그가 피력하는 것은 "사상이지 학술이 아니며", "예술에의 서술이 아니라 마음에 나타난 미술에의 이해"이고, "과학적으로 연구하는 자의 보고가 아니라 예술을 사랑하는 자의 통찰"이라고 자신의 입장을 밝혔다.[2] 말하자면 양식의 분석에 토대를 둔 미술사학적 입장에서 썼다기보다는 마음에 느껴지는 직관적 견해를 피력한 것이라고 볼 수 있다. 이 때문에 그의 견해는 처음부터 지나치게 주관적이고 감상적일 수밖에 없는 소지를 지니고 있다고 하겠다. 이렇게 보면 그의 소견들은 굳이 꼬치꼬치 따질 필요가 없을지도 모른다. 그러나 문제는 그의 견해가 한민족에 대한 그의 동정심에 힘입어 일제강점기에 많은 호소력을 발휘하였을 뿐만 아니라 해방 이후의 전문가와 식자(識者)들에게까지도 여전히 큰 영향을 미쳐 왔다는 데에 있다. 바로 이러한 이유 때문에 그의 견해가 타당하든 그렇지 않든 한 차례 구체적인 검토를 요하는 것이다.[3]

야나기는 한국미술이나 예술을 '비애의 미' 또는 '애상의 미'라고 보고 그 특징은 선에 있으며, 이러한 미의 세계가 형성될 수밖에 없었던 것은 한국의 반도(半島)라는 지리적 환경과 눈물로 얼룩진 비참한 역사에 있다고 믿었다. 이러한 그의 결론을 여러 가지 이유를 들어 설명한 것이 곧 『조선과 그 예술』이라는 그의 저서의 대강이라고 할 수 있다.

그는 상기의 저서에 실린 「조선의 미술」이라는 글에서,

자연과 역사는 언제나 예술의 어머니였다. 자연은 그 민족의 예술에 취해야 할 방향을 정해 주고 역사는 밟아야 할 경로를 주었다. 조선예술의 특질을 그 근저에서 포착하려면, 우리는 그 자연으로 돌아가고 그 역사에 들어가지 않으면 안 된다.

라고 전제한 다음,

그곳(조선)에서는 자연조차도 쓸쓸하게 보인다. 봉우리는 가늘고 나무는 듬성하고 꽃은 퇴색해 있다. 땅은 메마르고 물건들은 윤기가 없고 사람은 적다. 예술에 마음을 맡길 때 그들은 무엇을 호소할 수가 있었을까. 소리에 강한 가락도 없고 빛깔에 즐거운 빛이 없다. 다만 감정에 넘치고 눈물에 충만한 마음이 있다. 나타난 미는 애상(哀傷)의 미이다. 슬픔만이 슬픔을 달래준다. 슬픈 미가 그들의 벗이었다.

라고 결론을 내렸던 것이다.[4] 이와 비슷한 내용을 다른 글들에서도 전개하였다. 예를 들면 「조선의 벗에게 보내는 글」에서,

2 柳宗悦,『朝鮮과 그 藝術』, 朴在姬 譯(東亞文化社, 1977), pp. 14~19.

3 야나기와 그의 한국예술론에 대한 포괄적인 소개는 김원용, 「日本人 柳宗悦의
 韓國美觀」, 『韓國美의 探究』(1981), pp. 63~77. 그리고 그의 이론에 대한 비판적인
 검토는 문명대 교수에 의해 시도된 바 있다. 문명대, 앞의 책, pp. 71~74 참조. 또한
 야나기의 한국미관에 대한 종합적인 고찰로는 조선미, 「柳宗悦의 韓國美觀에 대한
 批判 및 受容」, 『石南李慶成先生古稀記念論叢:한국 현대 미술의 흐름』(일지사, 1988),
 pp. 360~384 참조. 이 밖에 야나기, 아사카와 형제, 헨더슨 등 대표적 외국인 한국미술
 수집가들에 관한 전반적인 논의는 김정기, 『미의 나라 조선』(한울, 2011) 참조.

4 柳宗悦, 앞의 책, p. 105 및 108 참조.

오랫동안의 참혹하고 불쌍한 조선의 역사는 그 예술에다 남모르는 쓸쓸함(적요寂寥)과 슬픔(비애悲哀)을 아로새긴 것이다. 거기에는 언제나 슬픔의 아름다움이 있다. 나는 그것을 바라볼 때 가슴이 메이는 감정을 누를 수가 없다. 이렇게도 비애에 찬 미가 어디에 있을 것인가.[5]

라고 적었다. 말하자면 빈약한 반도의 자연과 참혹한 역사 때문에 한국인들은 필연적으로 슬픔에 찌든 미를 창출하게 되었다는 것이다.

얼핏 들으면 그럴 듯한 호소력을 지니고 있다. 그러나 뒤집어 보면 그것이 사실이 아님을 알 수 있다. 우선 한국의 자연이 야나기의 말처럼 다른 나라들에 비해 유난히 빈약하지도 않거니와 그 역사 또한 세계사적 입장에서 볼 때 그의 말대로 그렇게 참혹하기만 한 것은 결코 아니다. 이 점은 다른 나라들과 비교해 보아도 그렇고, 한국만의 자연이나 역사를 놓고 밝은 면과 어두운 면을 대비시켜 보아도 그렇다. 즉 그는 한국의 자연에서 비옥한 영토는 보지 못하고 메마른 돌산만을 보았으며, 한민족의 영광스러운 역사는 외면한 채 피침사(被侵史)만을 보았던 것이다. 밝은 태양 밑에서의 한국과 한국인상은 보지 못하고 어둠에 싸인 한국과 한국인만을 보았던 것이다. 이 때문에 그의 견해는 어둡고 쓸쓸할 수밖에 없었다. 그는 아마도 본래는 악의가 아닌 선의로, 부정적이 아닌 긍정적인 시각으로 한국의 예술을 보고자 했다고 믿어짐에도 불구하고 그의 일본적인 감상주의와 한국, 한국인, 한국문화에 대한 이해의 한계성 때문에 결과적으로는 어둡고 부정적으로 간주될 수밖에 없는 얘기를 한 것으로 풀이된다.

이러한 그의 견해는 그가 주로 관심을 가지고 보았던 조선시대의 민예품(民藝品)과 민예적(民藝的) 도자기에서 이루어진 것으로 보인

다. 그렇다고 해도 어떻게 아름다운 미술품들에서 기쁨과 밝은 아름다움보다도 눈물이 얼룩진 비애나 애상을 느낄 수 있었던 것일까? 이것은 군사력과 경찰력을 동원하여 전대미문의 잔악한 식민통치를 일삼았던 가해자로서의 일본인이 아니면 도저히 느낄 수 없는 일이다. 어느 누가 찬란한 신라의 금속공예나 세련의 극치를 이룬 통일신라의 석굴암 조각, 극도로 화려하고 정교한 고려시대의 불화와 청자, 그리고 깔끔한 조선시대의 백자에서 솟구치는 눈물을 볼 수 있을 것인가?[6] 야나기는 이러한 한국미술의 밝은 정수들을 외면한 채 조선시대 시골의 지방 가마에서 나온 찌든 민예적 식기들만을 보았던 것이다. 그러므로 그의 한국미에 대한 설은 본의이든 아니든 결과적으로 공정성과 객관성을 잃은, 동정심 많은 한 종교철학자의 감상주의에 불과한 것으로 볼 수밖에 없게 되었다.

그래서 그는 한국의 미를 즐거움이 없는 눈물의 미술로 보았고, 그 때문에 한국인들은 도자기의 장식에도 '불가사의'하게도 즐거움의 표상인 아름다운 색채를 쓸 줄 몰랐으며, "빛깔이 아름다운 꽃을 즐길 마음을 가지지 못해" 꽃병도 별로 만들지 않았다고 보았던 것이다.[7] 즉, 그는 한국인들이 즐거움을 몰라서가 아니라 불필요하게 요란한 색채를 피하며, 그래서 품위 있고 야하지 않은 흰색이나 연한 색들을 애호하는 것을 이해하지 못했던 것이다. 또 그는 한국인들이 들이나 산에 있는 꽃 그대로의 모습을 사랑하며, 그래서 특별한 경우 이외에는 그것을 굳이 똑똑 꺾어서 방 안의 꽃병에 꽂아야만 할 필요성을

5 앞의 책, p. 52 참조.
6 안휘준, 『청출어람의 한국미술』 참조.
7 柳宗悅, 앞의 책, pp. 121~124, 196~197 참조.

느끼지 않는 한국인의 자연관이나 대범성을 소홀히 보았던 것이다.

채색(彩色)이나 꽃에 대한 한국인들의 이러한 견해는 조선시대의 홍만선(洪萬選, 1663~1715) 같은 선구적 실학자의 설명에서도 엿볼 수 있다. 그는 "병족(屛簇)의 서화(書畵)는 가품(佳品)만을 표구하되 진채(眞彩)는 단채(單彩)만 못하고 담채(淡彩)는 단묵(單墨)만 못하다"느니, "꽃병은 채화(彩花)가 요란하지 않은 것이 좋으며, 우리나라 백자도 아름답다"고 하여 색이 현란한 것보다도 담백한 것을 높이 평가하였던 것이다. 그는 또한 "꽃병을 위한 화품(花品)은 매화, 모란, 작약, 연꽃, 치자, 촉계화, 해당화, 부용화, 영지(靈芝) 등이 좋으나 절지화(折枝花)는 자연의 모습을 해치는 것이므로 삼가는 것이 좋다"라고 하여 일본 꽃꽂이에서처럼 꽃을 똑똑 꺾거나 싹둑싹둑 잘라서 꽂는 행위를 피해야 할 것으로 보았다.[8]

이렇게 볼 때 야나기는 본의이든 아니든 일본인의 눈으로 한국의 미를 관조하였다고 여길 수밖에 없다. 우리 민족의 고난에 더 없는 동정심을 지녔던 것으로 믿어지는, 그리고 한국미를 누구보다도 꿰뚫어본 듯한 그도 태생이 일본인이기 때문에 이처럼 불가피하게 곡해를 하는 경우가 없지 않았던 것이다.

야나기는 한국미술이나 예술의 가장 큰 특질적 요소를 선(線)으로 보았다. 그는,

나는 조선의 예술, 특히 그 요소라고도 볼 수 있는 선의 아름다움은 실로 그들의 사랑에 굶주린 마음의 상징이라고 생각한다. 아름답게 길게 길게 끄는 조선의 선은 확실히 연연하게 호소하는 마음 그것이다. 그들의 원한도 그들의 기원도 그들의 요구도 그들의 눈물도 그 선을 타고 흐르는 듯

이 느껴진다.[9]

라고 적었다. 즉, 한국의 미술을 비롯한 예술의 특성을 '선의 아름다움'으로 보고, 그 선이라는 것도 곡선이 본래 지니고 있는 눈물이 타고 흐르는, 즉 애상의 선으로 보았던 것이다. 그래서 그는 "불안하고 쓸쓸한 마음을 전하는 데 저 눈물겨운 선보다 더 잘 어울리는 길은 없을 것이다"[10]라고 말했던 것이다. 즉, 선을 애상의 미를 나타내기 위한 수단으로 보았던 것이다. 선이 한국미술에 있어서 하나의 두드러진 특징인 것은 사실이며 또 그것을 꼬집어 본 것은 그의 달견임에는 틀림없으나 그것을 슬픔을 표현하기 위한 방법이나 수단으로 본 것은 순수성을 잃은 것이라 하겠다.

그는 이것을 토대로 한·중·일 삼국 미술을 정의하기에 이르렀다. 그래서 그는 "중국의 예술은 의지(意志)의 예술이고, 일본의 그것은 정취(情趣)의 예술이었다. 그런데 그 사이에 서서 혼자 비애의 운명을 져야만 했던 것이 조선의 예술이다"[11]라고 전제한 후 다음과 같은 견해를 폈다.

그러나 이상하게도 동양의 세 나라에 있어서 세 개의 다른 자연이 대표되고 세 개의 다른 역사가 표현되고 세 개의 다른 예술의 요소가 시현되

8 안규철, 「山林經濟에 실린 조선시대 선비의 사랑방 가구」, 『季刊美術』 제28호(1983,
 겨울), p. 50 참조.
9 柳宗悅, 앞의 책, pp. 30~31.
10 위의 책, p. 125.
11 위의 책, p. 108.

었다. 대륙과 섬나라와 반도와, 하나는 땅에 안정되고, 하나는 땅에서 즐기고, 하나는 땅을 떠난다. 첫째의 길은 강하고, 둘째의 길은 즐겁고, 셋째의 길은 쓸쓸하다. 강한 것은 형태를, 즐거운 것은 색채를, 쓸쓸한 것은 선을 택하고 있다.[12]

즉, 중국은 대륙이기 때문에 강하고 그래서 '형태'를 택했으며, 일본은 섬나라이기 때문에 즐겁고 그렇기 때문에 '색채'를 택했으며, 한국은 반도이기 때문에 쓸쓸하고 그래서 '선'을 택했다는 논리이다. 세상에 이런 논리가 일본인인 야나기가 아니면 어떻게 나올 수 있었겠는가. 특히 쓸쓸하기 때문에 선을 택했다는 것은 도무지 납득이 가지 않는 일이다. 더구나 선이라는 것은 형태에서 비롯되는 경우가 많다. 고려시대 청자표형병(青磁瓢形瓶)의 형태를 타고 흐르는 선이나 조선시대 목조건축물의 추녀가 긋는 선 같은 것은 이를 잘 말해 준다. 그러므로 선의 아름다움이란 회화를 제외하고는 형태를 수반하는, 또는 형태에서 비롯되는 것이다. 이렇게 볼 때에 '선의 미'라는 것도 결국은 야나기의 설대로라면 '형태의 미'에 가까운 것이고 따라서 일종의 '강한 미술'이라고 보아야 마땅할 것이다. 아무튼 한국미술의 특징을 선으로 보았던 야나기의 설은 '애상의 미'를 입증하기 위해 주장한 왜곡된 동기임에도 불구하고 많은 공감을 얻었고, 그래서 다른 학자들에게 큰 영향을 미쳤다.

저자의 견해로는 야나기가 얘기한 선이라는 것은 직선적인 것이기보다는 곡선적인 것이 아닐까 생각한다. 이 곡선이 지향하고 의도하는 것은 경쾌한 동세(動勢)의 효율적인 표현이라고 믿어진다. 이러한 경향은 회화, 조각, 공예, 건축 등 한국미술 전반에서 자주 찾아볼

수 있는 것이다. 그러므로 한국미술의 두드러진 경향의 하나로 선을 본 것은 탁견이라고 하겠다. 다만, 그것을 '애상의 미'로 본 것은 잘못된 견해로 오히려 선율적, 음악적 표현의 한 수단이라고 보았어야 마땅하다. 따라서 거기에는 애상이나 비애보다는 오히려 경쾌한 율동적 꿈과 이상이 서려 있는 것으로 보아야 한다. 그러므로 부정적인 측면을 지닌 야나기의 설은 이러한 더 긍정적이고 진실된 것으로 수정되어야 할 것이다. 이렇게 보지 않을 경우 야나기의 선에 대한 설은 수긍을 얻기가 어려울 것이다. 사실상 김원용 선생의 견해대로, 미술에서의 미라는 것은 선이나 형태 없이 존재하기 어렵고, 따라서 그것이 오직 한국미술에만 나타나는 고유한 특징으로 보기도 어려운 것이다.[13]

야나기의 한국미론에서 또 한 가지 주목되는 것은 한국의 미가 꾸밈에 치중하지 않는 '자연의 미'라고 하는 견해이다. 그는 '이조도자기(李朝陶磁器)의 특질'을 논하면서,

그릇은 탄생한 것이지 만들어진 것이 아니다. 위대한 예술의 법칙, 즉 자연에로의 귀의가 거기에 이루어져 있는 것이다.

라고 설명하고, 곧 이어서

이조도자기의 미는 자연이 보호해주고 있다고 나는 생각한다. 아치(雅

12 위의 책, p. 114.
13 김원용·안휘준, 『한국 미술의 역사』(시공사, 2003), p. 14 참조.

致)는 모두 자연이 주는 혜택이다. 자연에 대한 순진한 신뢰, 이것이야
말로 놀라운 이례가 아니겠는가.

라는 견해를 밝혔다.[14] 즉 조선도자기의 미는 꾸며서 이루어졌다기보
다는 자연이라는 것에 귀의함으로써 위대함을 지니게 되었다는 견해
인 것이다. 이러한 그의 견해는 「조선의 목공품」이라는 글에도 잘 나
타나 있다.[15]

　　야나기의 이 설은 그의 이론 중에서 가장 호소력이 크고, 또 제일
많은 수긍을 얻고 있다. 사실상 한국의 미술, 그 중에서도 특히 조선
시대의 미술에서는 그가 주장하는 경향이 두드러지게 나타난다. 즉,
인공을 가능한 한 덜 가하고 자연과의 조화를 최대한 시도하는 정원
(庭園)예술이나 목리(木理) 등 재료가 지닌 특성을 최대한으로 살리는
목공예품 등에서 그가 얘기하는 자연의 미를 더욱 자주 엿보게 된다.
회화에 있어서도 화제(畵題)의 선정이나 그 표현방법에서 이러한 경
향을 보이는 경우가 조선시대의 그림에서 종종 엿보인다. 그러므로
야나기의 자연미론은 많은 공감을 자아낸다. 다만 여기에서 간과해
서는 안 될 것은 이러한 미술을 창출한 것은 자연 그 자체가 결코 아
니며 한국인 자신이라는 점과, 또 이것이 반드시 한국인의 기법상의
부족함을 뜻하기보다는 오히려 그것을 초탈한 한국인의 미의식을 반
영하고 있다는 점이라 하겠다. 이러한 조건하에서만 야나기의 '자연
의 미' 설은 계속 설득력을 지닐 수 있을 것이다.

　　지금까지 살펴본 바와 같은 야나기의 한국미에 대한 설은 문명대
교수가 이미 지적한 바와 같이 한국미술사 및 미학의 효시라고 일컬

어지는 고유섭(1905~1944) 선생에게도 영향을 미쳤던 것이다.[16] 즉, 고유섭 선생은 삼국시대의 미술은 물론 고려 및 조선시대의 미술도 민예적인 것으로 보고, 한국의 미를 '비애의 미' '적조미(寂照美)'로 정의하고, 거기에는 '비균제성(非均齊性)' '비정제성' '무관심성' '무계획성' '무기교의 기교' '구수한 큰 맛'과 같은 특질이 보인다고 피력하였던 것이다. 이러한 그의 견해는 「조선미술문화의 몇낱 성격」, 「조선고대미술의 특색과 그 전승문제」라는 글을 비롯하여 이곳저곳에 표현되어 있다.[17]

　　야나기의 영향을 받았느냐의 여부가 문제될 것은 없다. 오직 문제가 되는 것은 야나기의 설과 그의 설을 토대로 한 고유섭 선생의 설이 얼마나 타당한가에 달려 있는 것이다. 저자의 견해로는 야나기가 주장한 '애상의 미'나 '비애의 미'라는 설은 앞서도 지적한 것처럼 수긍하기 어렵다고 보며, 따라서 그의 설을 별다른 비판 없이 받아들여 한국의 미를 '비애의 미' 또는 '적조미'로 정의한 고유섭 선생의 설도 이제는 재고를 요한다고 본다. 야나기는 조선시대의 도자기나 목공품을 논하면서 그것들을 만든 것은 자연이라는 불가사의한 큰 힘으로 간주할 뿐 실제로 그것들을 만든 장인들의 창의성이나 개성을 소홀히 보는 결과를 낳았는데 이것을 그냥 받아들인 것도 역시 수긍하기 어렵다. 자연은 사람에 의해서 반영되고 대표되었을 뿐이기 때문이다. 그러므로 이러한 견해를 토대로 한 고유섭 선생의 '무관심성' '무계획성'

14　柳宗悅, 앞의 책, p. 199.
15　위의 책, pp. 212~213.
16　문명대, 『한국미술사 방법론』, pp. 80~81 참조.
17　고유섭, 『韓國美의 散策』, pp. 30~39, 57~69.

'무기교의 기교' 등의 설명도 설득력이 부족하다고 볼 수밖에 없다. 도대체 관심이 주어지지 않고 이루어진 미술이 있을 수 있는 것일까? 물론 그것이 오직 상대적인 정의라 할지라도 한국미술의 전반적인 특질을 잘 정의했다고 보기는 어렵다. 차라리 자질구레한 세부에 별로 신경을 쓰지 않고 대체를 구한다는 의미에서 '대범성'이라고 정의를 내리는 것이 바람직할지도 모른다. 또 고유섭 선생의 그러한 정의들은 한국미술 전체에 관한 것이기보다는 조선시대의 미술, 그중에서도 민예적인 미술에 중점을 둔 것으로 이해하는 것이 바람직하다고 본다.[18] 만약 이것들을 한국미술에 관한 통시대적, 범분야적인 의미로 파악한다면 한국미술을 진정하게 이해하는 데에 도달하기보다는 오히려 반대로 그것을 올바로 이해하는 데에 지장을 초래하게 될 것이라고 생각한다. 그러므로 앞서도 이미 언급했듯이 이제 한국미술 전체를 굳이 한두 마디의 어휘로 정의를 시도하기보다는 가능한 한 시대별, 지역별, 분야별 등으로 나누어 좀더 구체적으로 특성을 찾아보고 그에 수반된 미의식을 알아보는 것이 바람직하다고 하겠다.

한국미술의 특성에 관해서는 야나기, 고유섭 이외에도 김원용, 최순우 등 국내의 선학들과 제켈, 곰퍼츠, 맥큔, 그리핑 같은 외국의 학자들에 의해서도 논의되었으나 그 대체적인 내용은 이미 김원용 선생, 전영래 씨가 잘 정리해서 요점적으로 소개한 바가 있기 때문에 여기에서는 논급을 생략하기로 하겠다.[19]

다만, 고유섭 이후 한국미의 본질이나 특색에 관해서 가장 적극적으로 논지를 펴 한국미술의 이해에 많이 기여한 김원용 선생의 설만 간단히 언급하고자 한다.

김원용 선생은 여러 편의 글들에서 한국미에 대한 견해를 피력하

였는데 그 내용은『한국미술사』,『한국미의 탐구』,『한국고미술의 이해』등의 저서들에 집약되어 있다. 김원용 선생은 한국미술의 바닥을 흐르고 있는 것은 자연주의라고 전제하고, 이것은 삼국시대부터 조선에 이르기까지 한국미술의 기조가 되었다고 보았다. 이어서 "자연에 대한 애착과 순응, 자연 현상의 순수한 수용, 거기서 유래하는 낙천주의, 이것이 한국민족의 특성이요, 또 한국미술의 본질이다"라고 설명한 후 목공품에 대하여 언급하면서 "인공 이전, 미 이전의 세계에서 일하며 형용할 수 없는 불후불멸의 미를 만들어내고, 소재가 가지는 자연의 미를 의식적으로 보존하려는 노력은 세계에 자랑할 만한 성과요 감각이었다고 할 수 있을 것이다"라고 지적하였다.[20]

이러한 설명들을 통해서 김원용 선생의 자연주의 미론에 대한 인식을 분명히 파악할 수 있다. 김원용 선생의 이 이론은 지금까지 한국미에 대한 여러 학자들의 이론 중에서 제일 체계화된 것이라 믿어진다. 또한 이 설은 '애상의 미'를 주장하기 위한 보조적 견지에서 한국의 미를 '자연의 미'로 보았던 야나기의 설과는 대조적으로 하나의 객관적 입장에서 긍정적 측면으로 관조하였다는 점에서 그 차이를 찾아볼 수 있다. 앞으로 적당한 기회에 김원용 선생의 '자연주의'가 서양미술에서 얘기하는 '자연주의(Naturalism)'와 어떻게 다른가에 대한 견해를 소수의 전문학자들 이외의 일반인을 위해서 밝힌다

18 이와 비슷한 주장은 전영래도 강력히 피력한 바 있다.「韓國傳統環境論」,『天鷺星』 제6호(전주대학, 1982), p. 40, 48.

19 김원용,『개정판 한국 고미술의 이해』(서울대학교 출판부, 1999), pp. 10~21; 전영래, 위의 글, pp. 40~41; 최순우,「韓國美의 序說」,『韓國美, 한국의 마음』(지식산업사, 1980), pp. 9~12 참조.

20 김원용 · 안휘준,『한국미술의 역사』, p. 17.

면 좀더 분명한 이해를 얻게 되리라고 본다.

　　김원용 선생은 한국미술 전체에는 이따금 나타나는 추상화 경향
등을 제외하면 본질적으로 자연주의적 성향을 띠고 있다고 보면서도
한국미술의 특징을 시대별로 구분하여 보려고 시도함으로써 한국미
에 대한 이해의 폭을 넓혔다. 이러한 시도는 고유섭 선생도 삼국시대
의 미술 등에서 소극적으로 실시한 바 있으나,[21] 이를 좀더 적극적으
로 체계화시켰다는 점에서 의의가 크다. 김원용 선생은 「한국미술의
특색과 그 형성」이라는 글에서 선사시대부터 조선시대까지의 미술
을 다음과 같이 정의하였다.[22]

　　선사시대 – 강직(强直)한 추상화
　　삼국시대 – 한국적 자연주의의 전개
　　고구려 – 움직이는 선의 미
　　백제 – 우아한 인간미
　　신라 – 위엄과 고졸한 우울
　　통일신라 – 세련과 조화의 미
　　고려 – 무작위의 창의
　　조선 – 철저한 평범의 세계

　　물론 김원용 선생의 이러한 견해에 대해서는 부분적으로 학자마
다 이견(異見)이 있을 수도 있겠으나, 대체적으로는 한국미술의 시대
적 변천에 따른 특징이 그 어려움에 비해 잘 정의되었다고 볼 수 있
다. 이것을 토대로 앞으로 시대의 변천에 따른 각 분야별 양상에 대한
보다 철저한 규명과 정의가 시도되어야 할 것으로 본다.

3) 선사시대의 선각화(線刻畵)와 미의식

선사시대는 구석기시대, 신석기시대, 청동기시대로 나누어볼 수 있으나, 구석기시대는 논란의 여지가 전혀 없는 수준 높은 미술품이 아직까지는 발견되지 않았기 때문에 논외로 하고, 신석기시대와 청동기시대만을 간략하게 살펴보고자 한다. 우리나라의 선사시대에 현대적인 의미에서의 회화미술이 발달되었던 것은 아니다. 그러나 이 시대의 유물들 중에는 넓은 의미에서 회화적 요소로 간주할 수 있는 선각화들이 있어서 약간의 언급을 요한다.

가. 신석기시대의 선각화와 미의식

먼저 신석기시대의 회화적 요소로서 고려해 볼 수 있는 것은 빗살무늬토기[즐문토기(櫛文土器)]나 골각기(骨刻器) 등에 나타나 있는 선각이다. 이러한 선각들은 한결같이 추상적이고 기하학적인 문양을 나타내고 있다. 어떤 인물이나 동식물 또는 사물의 사실적 형태를 구현하려는 노력보다는 어골문(魚骨文)이나 빗살무늬, 점렬문(點列文) 등을 시문(施文)하여 무엇인가를 상징화하고 있다(도 1). 빗살무늬나 어골문 같은 것은 신석기시대인들의 생활무대인 강이나 바다의 물결을 상징한 것으로 추측된다.[23] 이처럼 신석기시대의 이러한 문양들은 당시인들이 대단히 추상적이고 또한 상징적인 경향의 미의식을 지니고 있었음을 말해 주는 것이라고 믿어진다. 이 점은 강원도 오산리 유적

21 고유섭, 앞의 책, pp. 21~29.
22 김원용, 『韓國美의 探究』(1996), pp. 16~32 참조.
23 김원용, 『原始美術』, 韓國美術全集 1(동화출판공사, 1973), p. 6.

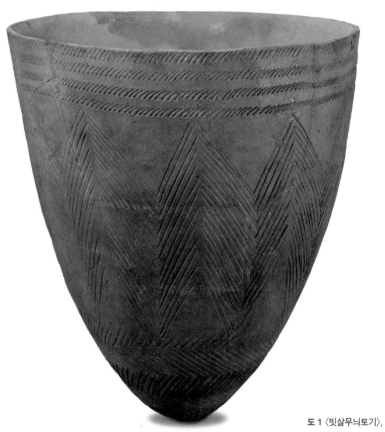

도 1 〈빗살무늬토기〉,
신석기시대,
높이 46.5cm,
입지름 32.8cm,
서울 암사동 출토,
경희대학교
중앙박물관 소장

에서 발견된 〈토제인면(土製人面)〉에서도 나타나고 있어서,[24] 추상성과 상징성이 당시의 보편적인 경향이었음을 확실히 해준다. 이는 또한 '강직(强直)의 추상화(抽象畵)'라는 김원용 선생의 정의가 타당성을 지닌 것으로 믿어지게 한다.

또 한 가지, 신석기시대 빗살무늬토기의 문양에서 주목을 끄는 것은 공간에 대한 개념이다. 이 시대 사람들의 공간개념은 몇천 년의 긴 기간 동안에 몇 차례 큰 변화를 겪었던 것이 아닌가 생각된다. 이러한 변화는 물론 형태에도 나타났으리라 믿어지며, 또한 서해안, 동해안, 남해안의 지역적 차이를 지니며 변천했을 것으로 추측된다.[25] 우리나라 신석기시대의 문화나 미술과 관련하여 가장 주목되는 빗살무늬토기를 위시한 여러 토기들은 많은 유적들에서 발견되며 그들의 발달이나 변천과정도 매우 복잡한 것으로 확인된다. 반면에 그에 대한 연구는 아직도 불충분한 상태이므로 현 단계에서 이를 토대로 어떤 미술사학적인 체계화를 시도한다는 것은 무리이다. 다만 지역 간의 양식적 특수성과 더불어 상호 간에 어떤 연관성이 존재했을 것이라는 점과, 그러한 양식적 특징은 시대의 변천에 따라 형태는 물론, 문양과 공간이나 여백의 처리에서도 간취될 수 있으리라는 점만은 확실시된다. 또한 지역 간의 차이에도 불구하고 이 시대의 토기에 보이는 문양은 한결같이 어떤 사실성의 추구보다는 기하학적, 추상적 또는 상징적 표현에 주력하였다는 점이 주목된다.

24 임효재, 「江原道 鰲山里遺蹟 發掘進行報告」, 『韓國考古學年報』(1982), pp. 26~33.
25 임효재, 「放射性炭素年代에 의한 韓國新石器文化의 編年研究」,
 『金哲埈博士華甲紀念史學論叢』(지식산업사, 1983), pp. 11~35.

그러나 함경북도 웅기군 송평동에서 출토된 채문토기(彩文土器) 장경호(長頸壺)의 어깨 부분에 시문된 세 겹의 검은색 U자형 무늬들은 연판(蓮瓣)무늬 비슷하기도 하여 사물의 어떤 형태를 표현하고자 했던 듯한 느낌을 자아낸다는 점에서 눈길을 끈다(도 2).[26] 즉, 신석기시대에도 오산리 출토의 〈토제인면〉에서 보듯이 어느 정도의 사실적 표현에도 관심이 쏠리고 있었음이 감지된다.

도 2 〈채문토기 장경호〉, 신석기시대 후기, 높이 19.9cm, 함경북도 웅기군 송평동 출토

나. 청동기시대의 선각화와 미의식

청동기시대에는 주지되어 있는 바와 같이 무문토기(無文土器), 홍도, 흑도 등이 유행했는데 한결같이 문양이 드물다는 것이 특징이다. 그러므로 회화적 요소를 이 시대의 토기에서 찾아보기는 더욱 어렵다. 다만 가지무늬토기라고도 불리는 채문토기들에 나타나 있는 검은색의 문양들은 대단히 추상적이면서도 가지 모양을 연상시켜서 흥미롭다(도 3).[27] 마치 현대의 추상화를 보는 듯한 느낌을 자아낸다. 그릇의 어깨 부분에 흡사 가지들이 매달려 있는 듯한 모습이 표주박 모양의 둥근 그릇 형태와 제법 잘 어울리고 있어서 이채롭다. 청동기시대 도공들의 미의식이 감지된다.

신석기시대의 상징적 추상성은 청동기시대에도 한쪽으로는 여전히 지속되면서 다른 한편으로는 반추상적이고 반사실적인 경향으로 발전되었던 것으로 믿어진다. 이러한 추측을 가능케 하는 것은 청동기시대의 것으로 믿어지는 암각화들과 청동기 표면에 시문된 농경

문(農耕文)이나 동물문(動物文) 등의 문양들이다.

　선사시대의 대표적인 암각화로는 울산광역시 울주군 두동면 천전리와 역시 울주군 언양면 대곡리 반구대에서 발견된 것들이 대표적인 예라고 하겠다(도 4, 5). 그리고 경상북도 고령군 개진면 양전동에서 발견된 암각화도 눈길을 끈다(도 6). 천전리와 반구대의 암벽에 새겨진 암각화들의 제작연대에 대해서는 신석기시대설과 청동기시대설이 있으나,[28] 새겨진 동물이나 인물들의 모습이 청동기에 나타나는 것들과 비슷하고, 또 양전동 암각화의 경우에는 주변에서 무문토기들이 발견되고 있어서,[29]아무래도 이 암각화들을 청동기시대에 제작된 것으로 보아야 하지 않을까 생각된다. 연대가 더 올라간다고 해도 신석기시대 말기 이전으로 보기는 어려울 것이다.

도 3 〈가지무늬토기〉,
청동기시대,
높이 18.5cm,
입지름 9.8cm,
국립중앙박물관 소장

26　김원용, 앞의 책, 도 21 및 pp. 140~141의 도판해설 참조.

27　위의 책, 도 29~30 및 p. 142의 도판해설 참조.

28　신석기시대 말기 청동기시대 초기로 보는 견해는 문명대, 『韓國彫刻史』(열화당, 1980), pp. 71~72 및 황수영·문명대, 『盤龜臺: 蔚州岩壁彫刻』(동국대학교 출판부, 1984), pp. 243~245 참조. 문명대는 이 암각화들을 표현주의와 기하학적 추상주의로 정의하였다. 한편 청동기시대 혹은 초기 철기시대로 늦추어 보는 설은 김원용·안휘준, 『한국미술의 역사』, pp. 31~33; 김원용, 「蔚州 盤龜臺岩刻畵에 대하여」, 『韓國考古學報』 제9호(1980. 12), pp. 6~22 및 『韓國美術史研究』(일지사, 1987), pp. 252~277 참조. 이 암각화들에 대한 종합적 고찰은 임세권, 『한국의 암각화』(대원사, 1999); 황용훈, 『동북아시아의 岩刻畵』(민음사, 1987), 김호석, 『한국의 바위그림』(문학동네, 2008) 참조.

29　이은창, 「高靈良田洞岩畵調查略報－石器와 岩畵遺蹟을 中心으로」, 『考古美術』 제11호(1971. 12), pp. 24~40. 이 교수는 이 암각화를 양전동의 선사농경인이 제작한 것이며 태양신을 제사하던 제단에 새긴 것으로 보았다.

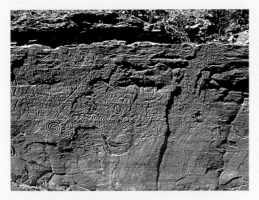

도 4-1 천전리 각석 전경, 청동기시대~삼국시대, 높이 2.7m,
너비 9.5m, 울산광역시 울주군 두동면 소재

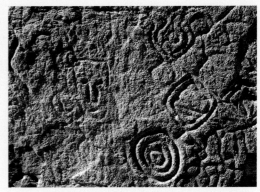

도 4-2 천전리 각석 부분

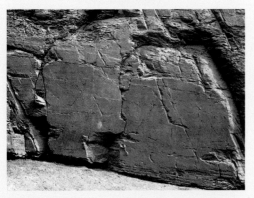

도 5-1 반구대 암각화 전경, 청동기시대, 높이 2m, 너비 8m,
울산광역시 울주군 언양면 소재

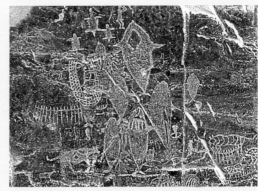

도 5-2 반구대 암각화 탁본, 울산대학교 박물관 소장

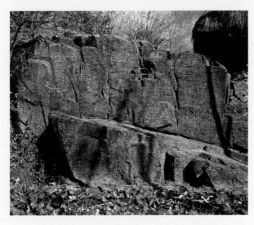

도 6-1 양전동 암각화, 청동기시대, 높이 1.5m, 너비 6m,
경상북도 고령군 개진면 소재

도 6-2 양전동 암각화 부분

어쨌든 이 중에서 천전리 암각화의 대부분과 양전동의 암각화는 동심원, 능형문(菱形文), 방형문(方形文) 등 의미를 알 수 없는 기하학적인 문양들로 이루어져 있다. 천전리 암각화의 경우 암벽의 대부분에는 연속 마름모꼴 무늬, 타원형 무늬, 파상(波狀) 무늬 등이 새겨져 있고 그 나머지 왼편 여백에 동물들이 표현되어 있으며 맨 아래 부분에는 신라시대의 명문(銘文)들이 각자되어 있다. 이렇듯 크게 보면 세 부분으로 구분된다. 신라의 명문 부분을 빼면 기하학적 무늬들이 대부분을 차지하고, 거기에 동물 무늬들이 곁들여져 있는 형상이다.

기하학적 무늬들이 구체적으로 무엇을 표현한 것인지는 확실하지 않지만 저자의 생각으로는 연속 마름모꼴 무늬들은 물고기를 잡는 데 소용되었던 그물을 나타낸 것이 아닐까 추측되고 타원형 무늬들은 가운데 직선으로 홈이 파져 있는 것으로 보아 어망추(漁網錘)일 것으로 여겨진다. 타원형 무늬들을 여성의 성기로 보는 견해도 있지만 그보다는 어망추일 가능성이 더 높다고 생각된다. 파상 무늬들은 강이나 바다의 물결무늬를 나타낸 것으로 추측된다. 이렇게 본다면 연속 마름모꼴 무늬들, 타원형 무늬들, 파상 무늬들은 모두 어우러져 어로(漁撈)생활을 상징적으로 표현한 것이라고 믿어진다. 이 암각화가 새겨져 있는 바위 앞 강물에서는 물고기들이 유난히 많이 잡히곤 했다는 얘기도 이러한 추측을 더욱 뒷받침한다. 이와 대조적으로 왼편 여백에 새겨진 동물 무늬들은 수렵(狩獵)생활을 대변한다고 볼 수 있을 것이다. 즉, 천전리 암각화는 어로생활을 주로 하던 집단과 수렵생활을 중시하던 두 개의 집단이 시대나 연대를 달리하여 빚어낸 성과로 볼 수도 있을 듯하다. 역사적으로나 문화적으로 의미가 매우 크다고 생각된다. 선사시대의 문양들 중에서 특히 태양을 상징한다고

믿어지는 동심원 같은 문양은 청동기시대의 〈다뉴세문경〉 등에도 보다 세련된 모습으로 보이고 있어서 이러한 기하학적인 문양이 이 시대에 유행했던 하나의 특징이라고 생각된다(도 7). 아무튼 이러한 기하학적 문양들은 청동기시대에 들어와서도 신석기시대 이래의 상징성과 추상성이 상당 부분 계승되었던 것으로 믿어진다.

한편 이와는 달리 대곡리 반구대에 새겨진 〈암각화〉(도 5)와 〈농경문청동기〉(도 9) 및 〈동물문견갑〉(도 8) 등에 시문되어 있는 각화(刻畵)들은 기하학적인 문양에 비하면 훨씬 사실적인, 그러나 아직도 추상성이 강하게 남아 있는 경향을 보여준다.

반구대의 암각화(도 5)에는 호랑이, 사슴, 멧돼지 등의 뭍동물들과 고래와 거북이 등의 바다동물, 인물, 그물과 목책 등이 빽빽하게 새겨져 있다. 이러한 것들은 모두 한번에 새겨진 것이라고는 보이지 않는다. 또 이것들은 선각이나 전면떼기 등으로 새겨졌는데, 새끼를 밴 고래, 내장이 표현된 동물, 성기를 노출한 인물, 가면과 같은 인면 등이 보이고 있어서 풍요와 다산을 비는 주술적 의미가 강한 것으로 보인다. 그런데 이 암각화는 비록 그 표현이 간략하기는 하지만 동물이나 인물의 신체적 특징을 비교적 정확하게 파악하고 요점적으로 나타내고 있는 것이 괄목할 만하다. 이 점은 뒤에 살펴볼 〈농경문청동기〉(도 9)나 〈동물문견갑〉(도 8)에도 그대로 나타나고 있다.

그리고 이 암각화의 내용은 어떤 일관된 내용 전개를 보여주지 않고 있다. 즉, 어떤 주제를 설정해 놓고 그것을 일정한 논리성을 가지고 전개시키고 있다고 보기는 어렵다. 바꾸어 말하면 특정한 서사적인 내용 전개를 위한 구도나 구성상의 특징을 보여주지 않는다. 즉, 후대의 회화에 늘 보이는 구도의 묘미나 논리적 공간처리 같은 것은

도 7-1 〈다뉴세문경〉,
청동기시대,
지름 21.2cm,
숭실대학교
한국기독교박물관
소장

도 7-2 〈다뉴세문경〉
부분

아직 별다른 체계를 이루지 못하고 있는 것이다. 물론 이 암각화의 왼쪽 상단부에는 그물에 잡힌 동물이 보이고 그 밑에는 목책이 보이고 있어 어떤 설명적 도시(圖示)를 위한 시도가 엿보이기는 하지만 이 부분과 다른 부분과의 논리적 연결은 보이지 않는다. 그러므로 구성은 산만한 초보적 단계에 있었음을 알 수 있다.

또한 여기에 새겨진 문양들을 보면 이목구비 등 세부는 대담하게 생략하고 전체적인 특징이나 특별한 의미를 가진 부분을 약간 과장해서 표현하는 선사미술 특유의 특징을 보여준다. 이러한 특징은 일본의 오쿠라(小倉)컬렉션에 있다가 동경국립박물관으로 넘어간 〈동물문견갑〉(도 8)에도 나타나 있다. 호랑이와 화살을 맞은 사슴 등이 아주 간략하게 표현되어 있다. 특히 사슴들의 몸에 선들을 교차시켜 일종의 격자문(格字文)들을 이루게 하고 있는데 이와 비슷한 경향은 반구대의 동물표현에도 나타나 있어 그 암각화의 연대판정에 하나의 시사를 던져준다. 어쨌든 동물들의 신체적 특징만을 요점적으로 표현하는 경향은 이 청동기시대의 회화적 조각에서의 하나의 특색이라고 하겠다. 또한 배경에 대한 고려가 전혀 되어 있지 않고 주어진 공간에 표현하고자 하는 것만을 가득 채워서 나타내는 초보적 특징을 드러내고 있다.

이 점은 〈농경문청동기〉(도 9)에 있어서도 마찬가지이다. 이 청동기의 전면과 후면을 모두 양분하고 이 양분된 공간에 각각 나무 위에 앉아 있는 새와 농경에 임하고 있는 인물들을 나타내었다. Y자형의 나무 위에 새가 앉아 있는 모습은 솟대를 표현한 것이다.[30]

전면의 것보다 후면의 농경문이 보다 관심을 끈다. 후면의 오른쪽 공간에는 벌거벗고 성기를 노출한 채 따비로 밭을 가는 남자와, 괭이

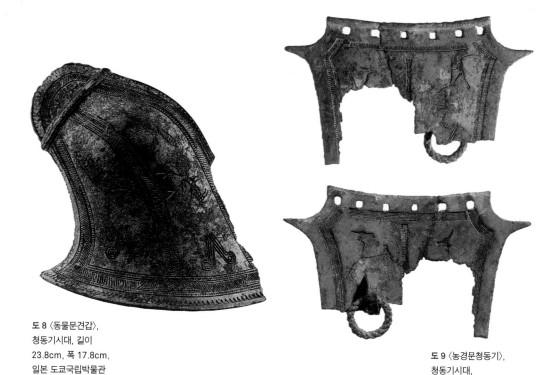

도 8 〈동물문견갑〉,
청동기시대, 길이
23.8cm, 폭 17.8cm,
일본 도쿄국립박물관
소장

도 9 〈농경문청동기〉,
청동기시대,
7.2×12.8cm,
대전 괴정동 출토,
국립중앙박물관 소장

를 높이 쳐들어 땅을 파기 위해 내려치려는 인물을, 그리고 반대쪽 면
에는 망을 씌운 그릇에다 곡식을 담으려는 듯한 사람의 모습을 새겼
다. 이 장면들은 봄에 밭을 갈기 시작해서 가을에 추수하기까지의 과
정을 압축해서 표현한 것임에 틀림없다. 봄의 밭갈이에서부터 가을의
추수까지의 많은 과정을 단 두 개의 장면으로 압축해서 표현한 능력

30 한병삼, 「先史時代 農耕文靑銅器에 대하여」, 『考古美術』 제112호, pp. 2~13.

이 놀랍다. 또한 이야기의 전개를 오른쪽에서부터 왼쪽으로 이끌어가는 동양의 전통적인 방법이 이때에 벌써 보이고 있는 점도 매우 괄목할 만하다. 이러한 사실들은 이미 청동기시대에 인지의 발달이 높은 경지에 이르렀음을 말해 준다. 그러나 배경에 대해 고려하지 않고 신체의 특징만을 나타내면서 세부를 대담하게 생략하는 표현법 등은 여전히 선사미술의 특징을 나타내고 있다.

이처럼 청동기시대의 선각화들은 초보적인 사실주의적 경향을 나타내고 있으면서도 여전히 상징적 추상성을 견지하고 있던 두 가지 경향을 대변하고 있는 것이다. 이러한 사실은 또한 이 시대인들의 미의식이 신석기시대의 전통을 계승하면서도 새로운 측면으로 적극 변화하고 있었음을 말해 준다.

4) 삼국시대 및 남북조(통일신라·발해)시대의 회화와 미의식

진정한 의미에서의 회화는 역시 삼국시대부터 발전하기 시작하였다고 볼 수 있다. 앞서 살펴본 선사시대의 선각화는 회화적 개념의 시원으로서 중요성을 띠고 있지만, 지필묵연(紙筆墨硯) 등 문방사우를 사용한 전형적인 회화 그 자체로 보기는 어려운 게 사실이다.

가. 고구려의 회화와 미의식

삼국 중에서도 회화를 제일 먼저 시작한 것은 물론 고구려로 그 시기는 늦어도 4세기 전후한 때로 확인된다. 그러나 그 시원연대는 중국

과의 관계 등을 고려하면 훨씬 더 올라갈 가능성이 적지 않으리라 믿어진다. 고구려의 회화는 지금까지 알려진 100여 기가 넘는 고분들의 벽화를 통해서 그 양상을 알아볼 수 있다. 고구려를 포함하여 삼국시대에 이미 고분의 벽화 이외에 일반 회화도 그려졌음을 알 수 있으나 현재까지 남아 있는 것은 무덤 속에 그려졌거나 그 속에 부장되어 있던 것 정도에 불과하다.

고구려는 많은 벽화고분 덕택에 삼국 중에서 가장 풍부한 회화자료를 남겨 놓게 되었는데 이 벽화들을 통해서 당시의 화풍, 그림의 내용, 생활상, 종교관, 복식, 건축 등의 다양한 문화양상을 확인할 수 있다.[31] 이러한 벽화들은 석회를 바른 벽면이나 판석면에 그려졌으며, 한대 및 육조시대 회화, 중국을 통해 들어온 중앙아시아 미술 등과의 관계를 짐작케 해줄 뿐만 아니라 불교, 도교 등 당시 종교의 경향을 엿보게 한다.

고구려의 회화는 고구려문화의 성격을 그대로 반영하고 있다. 고구려는 역사상 가장 광활한 영토를 확보했던 나라이며, 한족 및 북방민족과의 끊임없는 대결을 벌여야 했고, 또 비교적 거친 지리적 환경

31　김원용, 『韓國壁畵古墳』(일지사, 1981); 『古墳壁畵』, 韓國美術全集 第4卷(동화출판공사, 1974); 「高句麗古墳壁畵의 起源에 대한 硏究」, 『震檀學報』 제21호(1960. 10), pp. 43~106; 「高句麗古墳壁畵에 보이는 佛敎的 要素」, 『白性郁博士回甲紀念論文集』(1959), pp. 201~204. 이 두 편의 논문들은 김원용, 『韓國美術史硏究』(일지사, 1987), pp. 311~396, 287~310에도 실려 있어서 참고가 된다. 이 밖에 안휘준, 『고구려 회화』(효형출판, 2007); 김기웅, 『韓國의 壁畵古墳』(동화출판공사, 1982); 고구려연구회 편, 『高句麗古墳壁畵』(학연문화사, 1997); 한국고대사학회 편, 『고구려의 역사와 문화유산』(서경문화사, 2004); 朱榮憲, 『高句麗の壁畵古墳』(東京, 學生社, 1972) 참조. 고구려 고분벽화에 보이는 계세적 내세관, 불교의 전생적 내세관, 선·불 혼합적 내세관 등에 관해서는 전호태, 『고구려 고분벽화 연구』(사계절출판사, 2000), pp. 27~356 참조.

속에서 발전을 도모해야 했다. 또한 낙랑을 통한 한대의 문화를, 그리고 북위(北魏) 등의 북조 및 남조를 통하여 불교문화를 수용하여 자체의 발전을 기했던 나라이다. 이러한 여러 가지 복합적인 요인들이 혼합되어 고구려 특유의 문화와 회화미술을 발전시키는 데 기여했던 것이다.

그래서 그런지 고구려의 회화는 대단히 힘차고, 동감이 강하며, 또 때로는 긴장감을 짙게 풍기는 경향을 띠고 있다. 이러한 경향은 4, 5세기의 회화에서보다도 6, 7세기의 작품들에서 더욱 두드러지게 나타나 있다. 즉 고구려적인 회화상의 특징은 4, 5세기의 회화에서 발전되어 6세기에 이르러 더욱 두드러지고 그러한 경향은 7세기 전반기에 이르러 절정을 이루었다고 보여지는 것이다. 이러한 점은 고구려의 여러 고분벽화들이 잘 말해준다.

고구려회화의 이러한 특징을 대변하는 대표작으로서 누구에게나 맨 먼저 쉽게 연상되는 것은 아마도 무용총의 〈수렵도〉(도 10)가 아닐까 생각된다. 무용총의 축조연대에 관해서는 학자마다 약간씩의 견해 차이가 있으나 대체로 5세기 후반경의 것으로 추측된다. 이 무덤의 현실 서벽에 그려진 〈수렵도〉는 호랑이와 사슴 등 산짐승들을 사냥하고 있는 기마인물들을 표현하였다.

그런데 이 〈수렵도〉에 보이는 인물들과 동물들은 매우 세련된 솜씨로 묘사되어 있는데 한결같이 강렬한 동감을 자아내고 있다. 어디 하나 어색한 곳이 없으며 어느 것 하나 사냥터의 숨막히는 동적 긴장감을 표현하지 않은 것이 없다. 이 점은 비단 인물이나 동물들만에 한정되지 않는다. 곡선진 파상(波上)의 선들을 몇 겹 굵고 가늘게 가해서 나타낸 흰색, 빨간색, 노란색 바탕의 산들조차도 이러한 율동감을 자아내는 데

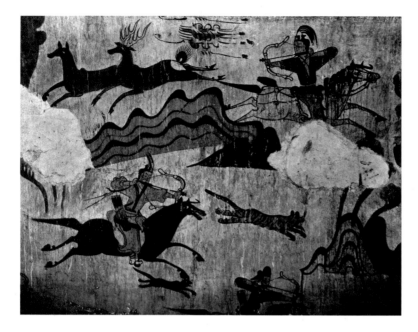

도 10 무용총 〈수렵도〉,
고구려, 5세기경,
무용총 주실 서벽,
중국 길림성 집안현
소재

적극 기여하고 있는 것이다. 이 산들의 모습은 고구려의 회화가 6세기
경까지만 해도 인물이나 동물의 표현에는 능하면서도 산수의 표현에
는 아직도 상징적 묘사의 단계를 크게 벗어나지 않았다는 사실과 또한
그 당시 이미 고구려의 동적인 미의 표현이 완숙하게 자리 잡았음을 확
실하게 말해 준다고 하겠다.[32]

이처럼 동적이면서도 긴장감이 감도는 고구려 특유의 화풍은 물
론 당시 고구려인들의 기질이나 미의식을 솔직하게 반영한 것으로서
그 경향은 6세기 후반~7세기에 이르러 더욱 완숙한 경지에 이르렀다

32 안휘준, 『韓國繪畵史』(일지사, 1980), pp. 16~33; 『고구려 회화』, pp. 85~87; 『청출어람의
 한국미술』, pp. 126~132 참조.

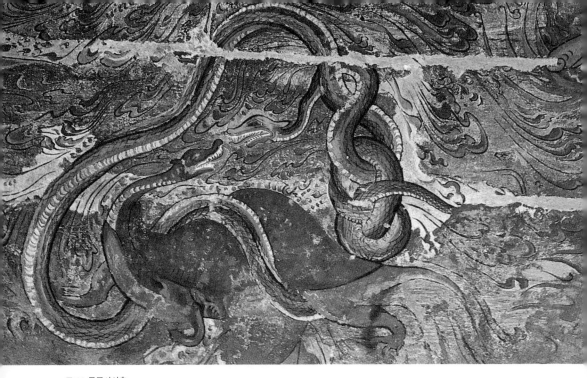

도 11 통구사신총
〈현무도〉, 고구려,
6세기 후반~7세기
전반, 통구사신총 현실
북벽, 중국 길림성
집안현 소재

고 믿어진다. 이 점은 통구사신총의 북벽에 그려진 〈현무도〉(도 11)에 가장 전형적으로 나타난다.[33] 이 그림에서는 거북이와 뱀의 휘감긴 몸과 용트림하는 듯한 강렬한 동감이 절정에 이르렀음을 보여준다. 심지어 이 두 동물들의 주변에 나타나 있는 문양들조차 모두 동물들의 역동적인 동작에 따라 바위에 부딪친 파도처럼 사방으로 흩어지고 있는 모습이다. 이러한 힘의 폭발, 동작의 격렬함, 여기에 수반되는 고도의 긴장감, 이러한 것들이 이 통구사신총의 현무도에 비쳐진 고구려 후기의 모습이다.

이것이 좀더 세련된 모습으로 승화된 것이 진파리1호분의 벽화들이라 하겠다. 이 네 벽에 그려진 벽화들은 사신(四神)과 수목(樹木), 비운문(飛雲文), 연화문(蓮花文) 등으로 이루어져 있다. 이 벽화 중에서 현무와 수목의 장면을 그린 북벽의 〈수목현무도(樹木玄武圖)〉(도

도 12 진파리1호분
〈수목현무도〉, 고구려,
6세기 후반~7세기
전반, 진파리1호분
현실 북벽, 평안남도
중화군 소재

12)에서는 뱀이 거북이를 휘감고 있고, 두 동물들이 서로 머리를 마주
대하고 있기는 통구사신총의 경우와 대동소이하나 그 동적인 긴장감
은 주변에 압도하듯 표현된 수목과 각종 문양들에 의해 현저하게 완
화되어 있다. 이러한 느낌은 물론 이 현무(거북이와 뱀)의 표현이 통
구 사신총의 그것에 미치지 못하는 데에도 원인이 있는 것이 사실이
다. 그러나 그보다 더욱 주목되는 것은 좌우와 위쪽에 나타나 있는 일
종의 배경적 요소들이다.

좌우에 두 갈래진 수목들을 배치하고 그 사이의 공간에 주제인
현무를 표현한 구도의 개념은, 중국에서 한대부터 자리 잡기 시작하
여 육조시대에 뚜렷이 확립되었다. 이러한 구도상의 특징과 동적인

33 안휘준, 『청출어람의 한국미술』, pp. 133~134 참조.

분위기의 묘사는 미국 넬슨 갤러리 소장의 석관화(도 36)에서도 엿볼수 있듯이, 중국의 육조시대 미술의 영향을 말해준다.[34] 그러나 고구려인들은 이러한 영향을 적극적으로 수용하여 그보다 훨씬 박진감이 넘치는 미술로 승화시켰던 것이다. 또한 그러한 미술의 수용이 가능했던 것은 그것이 고구려인들의 용맹한 무사적 기질의 표현에 적합했기 때문이라고 볼 수 있다.

어쨌든 이 진파리1호분의 벽화를 보면 모든 것이 바람을 타고 큰폭으로 날고 있으며 율동에 맞추어 춤추고 있는 듯한 느낌을 자아낸다. 심지어 나무들의 가지들조차도 이에 보조하고 있는 듯하다. 통구 사신총의 〈현무도〉에서 보았던 격렬한 직선적 동감이 이곳에서는 무엇이든 포용할 듯한 큰 규모의 아름다운 율동으로 승화되어 있는 것이다. 또한 나지막한 언덕과 그 위에 춤추듯 서 있는 수목들의 보다 사실적인 모습은 고구려의 산수화도 무용총의 〈수렵도〉가 그려졌던 시기보다 훨씬 발달되었음도 말해 준다. 그리고 이 진파리의 벽화는 고구려의 미술이 비단 동적일 뿐만 아니라 상당히 높은 수준의 세련미를 이룩했음을 말해 주고, 또한 뒤에 살펴보듯이 백제의 회화에도 적지 않은 영향을 미치게 되었음을 나타내준다.

고구려 고분벽화의 마지막 단계와 복합적 특성을 가장 잘 보여주는 예는 집안 오회분 4호묘임을 부인하기 어렵다(도 13, 14).[35] 7세기 전반의 이 고분의 벽화는 꽉 짜여진 논리적 구성, 화려하고 아름다운 색채, 극도로 세련된 필법 등이 단연 으뜸이다. 네 벽에는 사신도 이외에 인물이나 팔메트(palmette) 문양을 감싸고 있는 나뭇잎 모양의 목엽문(木葉文)들이 그려져 있고 천장 받침에는 이례적으로 인류문명의 발전에 기여한 농신(農神), 수신(燧神), 야철신(冶鐵神), 제륜신

(製輪神) 등이 신선들의 모습과 함께 표현되어 있다. 말각조정(抹角藻井)으로 된 천정의 맨 위 중앙에는 천하의 중심을 상징하는 듯한 황룡(黃龍)이 묘사되어 있다. 전반적으로 유난히 장식성이 두드러져 보이고 과장과 형식화 현상이 돋보인다. 예를 들어 북벽에 그려진 현무의 그림을 보면 뱀의 몸이 마치 동여맨 줄처럼 심하게 꼬이고 엉켜 있는 모습인데 이는 통구 사신총 현무의 모습을 훨씬 과장한 것이라 하겠다. 이러한 형식화와 과장에도 불구하고 이 오회분 4호묘의 벽화는 모든 고구려의 고분벽화들 중에서 가장 화려하고 아름다워서 7세기 전반 고구려 말기의 특징을 제일 두드러지게 드러낸다고 볼 수 있다. 도교사상의 두드러진 표현, 말각조정의 천정구조와 벽면에 반복적으로 묘사된 팔메트 무늬들을 통해서 볼 수 있는 서방적 요소들도 고구려 말기의 회화와 문화를 이해하는 데 지극히 중요한 요소들이다. 짜임새 있는 구성, 화려한 채색, 숙련된 필선 등은 고구려의 회화가 7세기 전반에 최고의 수준으로 발달하였으며 고구려인들의 미의식이 고도로 세련되고 다듬어져 있었음을 분명하게 밝혀준다고 하겠다.

이제까지 무용총의 〈수렵도〉(도 10), 통구사신총의 〈현무도〉(도 11), 진파리1호분의 〈수목현무도〉(도 12), 오회분 4호묘의 벽화(도 13, 14) 등 지극히 한정된 대표적 벽화들을 통해서 고구려회화의 특징과 미의식을 추적해 보았다. 그 요점은 고구려가 힘과 율동의 표현에 치

34 김원용·안휘준, 『한국미술의 역사』(시공사, 2003), pp. 79~81; 안휘준, 『고구려 회화』, pp. 101~104 및 『한국 회화의 이해』(시공사, 2000), pp. 115~118; Osvald Sirén, *Chinese Painting: Leading Masters and Principle* (New York, The Ronald Press Co.), Vol. Ⅲ, Pls. 24~28 참조.
35 안휘준, 『한국회화사 연구』(시공사, 2006), pp. 99~101.

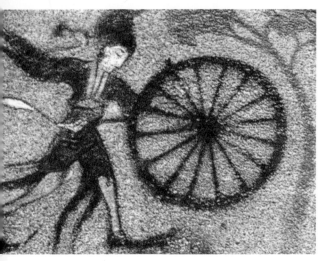

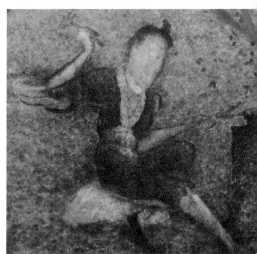

도 13-1 오회분 4호묘 〈농신, 수신〉,
고구려, 6세기, 중국 길림성 집안현 소재

도 13-2 오회분 4호묘 〈제륜신〉,
고구려, 6세기, 중국 길림성 집안현 소재

도 13-3 오회분 4호묘 〈야철신〉,
고구려, 6세기, 중국 길림성 집안현 소재

중하는 경향의 회화를 발전시켰음을 알 수 있다. 이것을 가능케 한 것
은 바로 씩씩한 고구려인들의 기질과 세련된 미의식이었다고 보아야
할 것이다. 그러므로 저자는 고구려의 회화를 비롯한 미술의 특징이
굳이 사람에 비유한다면 무사적 경향의 것이라고 보고 싶다. 이 점은
고유섭 선생이 삼국의 미술을 비교하면서 고구려의 미술을 패자연(霸
者然)한 것, 백제의 미술을 귀공자연(貴公子然)한 것, 신라의 미술을 장
자연(長者然)한 것이라고 보았던 것이나, 김원용 박사가 고구려의 미
술을 '움직이는 선의 미'라고 정의했던 것과도 맥이 통하는 것이라고
볼 수 있을 것이다.[36]

36 고유섭, 『韓國美의 散策』, p. 28; 김원용, 『韓國美의 探究』(1996), pp. 18~19 참조.

도 15 능산리 고분벽화
〈연화비운문〉, 백제,
7세기, 능산리고분
현실 천장, 충청남도
부여군 소재,
국립부여박물관 소장

나. 백제의 회화와 미의식

백제는 고구려와 중국 육조시대의 남조, 특히 양(梁)과의 회화 교섭을
토대로 독자적인 화풍을 발전시켰다.[37] 다만 백제는 고구려와는 달리
화적(畵跡)이 거의 남아 있지 않아 체계적이고도 구체적인 파악을 뒷
받침해줄 자료가 없는 것이 유감이다. 그러나 백제의 회화는 공주의
송산리6호분 벽화 및 부여의 능산리 고분벽화와 산수문전(山水文塼)
을 통해서 그 면모와 특징을 엿볼 수 있다. 특히 능산리 고분의 천장
부에 그려진 비운문과 연화문(도 15)은 앞에서 살펴본 고구려 7세기
경의 진파리1호분의 벽화와 상당히 관계가 깊다고 믿어지면서도 백
제 특유의 양식을 드러내고 있어서 주목된다. 이 비운문과 연화문은
고구려 것의 경우처럼 둥실둥실 율동에 맞추어 춤추듯 움직이는 느
낌을 자아내고 있으나 다만 그 동세(動勢)의 폭이나 강도가 고구려처
럼 크지도 강하지도 않으며 오히려 상당히 완만하고 느릿한 느낌을

준다. 또한 연화문의 모습도 백제의 전형적인 연화문와당의 경우처럼 연판이 넙적하고 부드럽다. 이처럼 고구려의 것과는 현저한 차이를 드러낸다. 전체적으로 볼 때 백제의 이 그림은 고구려의 빠르고 격렬한 율동감이나 긴장감을 훨씬 누그러뜨리고 완만하고 부드러운 경향으로 변모시켰다고 볼 수 있다. 따라서 백제는, 긴장감이 감돌고 어딘지 약간은 과민한 느낌의 고구려풍, 또는 고구려적 양상을 철저하게 누그러뜨리고 보다 부드럽게 변화시킴으로써 백제화하였다고 볼 수 있다. 이러한 경향은 비단 이 그림에서뿐만 아니라 '백제의 미소'를 특징으로 하는 불상이나,[38] 와당 등의 공예품들에서도 엿볼 수 있는 것이다. 고구려와 신라의 협공에 몰려 도읍을 거듭 옮겨야 할 정도로 정치적으로 불안했던 백제가 이러한 미의 세계를 형성할 수 있었던 것은 물론 백제인들의 성품이나 미의식이 철저하게 작용하였기 때문이라고 볼 수 있다. 삼국 중 가장 비옥한 땅과 비교적 온화한 기후 등의 자연적 환경이 제일 좋았던 백제는 백성들이 부드럽고 낙천적인 성격을 지녔던 것으로 믿어지며, 그러한 백제의 환경과 백제인들의 성향이 이러한 미의 세계를 이룩했다고 믿어진다.

이 점은 잘 알려져 있는 부여 규암면 출토의 〈산수문전〉(도 16)에서도 뚜렷이 확인된다. 7세기의 것으로 믿어지는 이것의 문양은 비록 공예도안(工藝圖案)이기는 하지만 작품이 거의 남아 있지 않은 백제의 회화, 특히 산수화의 발달을 이해하는 데에 큰 도움을 준다.

이 작품은 7세기경의 백제의 산수화가 지극히 높은 수준으로 발

37 안휘준, 『한국회화사』, pp. 36~37; 『한국 회화의 이해』, pp. 126~131 참조.
38 김원용·안휘준, 『한국 미술의 역사』, p. 119 참조.

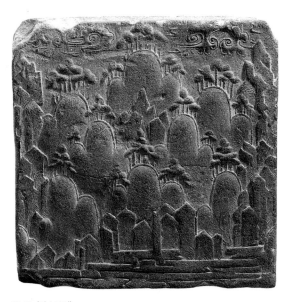

도 16 〈산수문전〉,
백제, 7세기 전반,
29.6×28.8cm,
충청남도 부여군
규암면 출토,
국립중앙박물관 소장

달하였음을 잘 말해준다. 좌우가 안정된 대칭구도, 토산과 암산의 뚜렷한 구분, 근경·중경·후경으로 물러나면서 전개되는 거리감과 공간감, 주봉(主峰)과 객산(客山)으로 이루어진 부드러운 형태의 전형적 삼산형(三山型), 소나무가 우거진 산들의 산다운 분위기, 그리고 중앙의 절을 향해 발길을 옮기는 근경 오른쪽 아래의 승려의 모습이 유발하는 설명적이고 서사적인 내용의 전개 등, 이 모든 요소들은 당시 백제 산수화의 진면목을 엿보게 하며 상기한 바와 같은 백제인들의 미감도 동시에 말해 준다.[39] 다만 삼산의 모습 등이 도안화된 느낌을 강하게 풍기고 있는데 이것은 형태를 단순화하는 공예 특유의 디자인적 성격에서 비롯된 것이라 하겠다.

이상 간략하게 살펴본 바와 같이 백제는 당시의 불상이나 와당 등이 보여주는 것처럼 대단히 부드럽고 곡선적이며 여유 있고 조화된, 그러면서도 인간적 감정이 물씬 풍기는 미의 세계를 개척하였던 것이다. 이러한 미의 세계는 곧 백제인들의 미의식을 말해 주는 것으로서, 그들이 참고했던 고구려나 중국 남조의 미술과도 현저하게 다른 것이라 하겠다. 이와 같은 백제회화미의 세계는 저자의 견해로는 도사적(道士的)인 성격을 지니고 있는 것으로서 고유섭 선생이 말하는 '귀공자연한 것'이나 김원용 박사가 정의한 '우아한 인간미'와도

큰 차가 없는 것이라 하겠다.[40]

다. 신라의 회화와 미의식

신라의 회화는 고구려와 백제에 이어 크게 발전했을 것으로 추측되나
워낙 남아 있는 작품이 없어서 그 이해에 더욱 큰 한계성을 느낀다.
그러나 고신라 말기에 이미 도화(圖畵)를 관장했던 기관으로 믿어지
는 채전(彩典)을 설치하였고, 또 덕만(德曼)공주의 예에서 보듯이 모란
그림을 비롯한 당(唐)의 회화를 수입하고 있었음이 확인되므로[41] 회화
에 대한 신라의 열의와 그에 따른 발전상을 추측해볼 수 있다.

그렇지만 지금까지 밝혀진 신라의 화적(畵跡)은 오직 천마총과
98호분 등의 고분에서 출토된 공예화(工藝畵)들(도 17)과 기미년명 순흥
읍내리 벽화고분에 그려져 있는 벽화(도 38, 39)뿐이다.[42] 천마총에서
출토된 〈천마도〉(도 17), 〈기마인물도〉, 〈서조도〉, 98호분에서 나온 〈우
마도〉 등은 대표적인 예로 꼽힌다. 이것들은 고구려나 백제의 작품들
에 비해 수준이 현저하게 떨어진다. 그러나 여기에서 우리가 유념해
야만 할 것은 이것들을 통해서 신라의 회화 수준을 가늠해서는 안 된
다는 사실이다. 그 이유는 이것들이 자작나무 껍질이나 칠기의 표면
에 그려진 전형적인 공예화로서, 당시의 대표적인 화가들이 아닌 공
예가의 솜씨에 의한 것이기 때문이다. 그러나 신라의 미의식을 이해
하는 데에는 큰 참고가 될 듯하다.

39 안휘준, 『청출어람의 한국미술』, pp. 146~147 참조.
40 고유섭, 『한국미의 산책』, p. 28; 김원용, 『한국미의 탐구』, pp. 19~20 참조.
41 『三國史記』 卷 5, 「新羅本紀」 第 5, 善德王條 참조.
42 안휘준, 『한국회화사』, pp. 38~41 및 『한국 회화사 연구』, pp. 116~134 참조.

이 중에서 6세기경의 〈천마도〉만을 참고로 살펴보면, 사방의 주
변을 인동당초문으로 돌리고 그 안에 달리는 동물을 표현하였는데
갈기와 꼬리털은 달리는 동세를 연상시켜주지만 발들은 터덜터덜
걸어가는 모습을 하고 있어서 표현에 어떤 일관된 연관성이 부족하
게 느껴진다(도 17). 이 작품에서는 고구려의 무용총 〈수렵도〉(도 10)
에서 보았던 강렬한 동감이나 백제의 〈산수문전〉(도 16)이 보여주
는 부드러운 미감이 별로 감지되지 않는다. 그 대신 여기에서는 어
떤 고요와 신비로움이 감돌고 있음을 느낄 수 있다. 무엇인가 많은
얘기를 내포하고 있으면서도 그것을 고구려의 회화처럼 웅변적으로
토로하거나 백제의 회화처럼 자상하게 설명하려 들지 않는, 의도적
으로 통제된 침묵이 감도는 느낌을 갖게 된다. 그러나 이 그림에서

는 신라의 추상화된 다른 미술품들이 보여주는 것과 거의 같은 세계가 내재해 있음이 분명 간취된다. 좀더 생각을 비약시킨다면 신라미술에서 전반적으로 느낄 수 있는 어떤 정밀(靜謐)하고 사변적(思辨的)이며 철인적(哲人的)인 기질이 이 한 편의 공예화에서도 나타나고 있는 것 같다. 그러므로 신라회화의 경우도 비록 제한된 작품에 의거한 것이긴 하지만 앞에 언급한 고유섭 선생의 '장자연한 것'과 김원용 박사의 '위엄

도 18 〈연화문〉, 가야, 6세기경, 고령 고아동 벽화고분 선도 천장, 경상남도 고령군 고령읍 고아동 소재

과 고졸한 우울'이라는 정의에서 크게 벗어나지 않는 측면을 지니고 있다.[43]

　가야도 고령벽화고분의 천장에 그려져 있는 밝은 색채의 연화문들로 보면(도 18)[44] 회화가 높은 수준으로 발달했을 가능성이 크나, 현재로서는 미의식을 포함한 깊이 있는 논의를 하기가 어려운 형편이다.

라. 통일신라 및 발해의 회화와 미의식

통일신라시대에는 다른 미술 분야와 마찬가지로 고구려, 백제, 신라

43　고유섭, 『한국미의 산책』, p. 28; 김원용, 『한국미의 탐구』, pp. 20~21 참조.
44　『高靈古衙洞壁畵古墳實測調査報告』(啓明大學校博物館, 1984); 김원용, 『韓國壁畵古墳』, pp. 137~139 참조.

의 전통을 통합하고 조화시켜 새로운 화풍을 형성하였던 것으로 믿어진다. 또한 당(唐)과의 빈번하고 활발한 교섭을 통해 화려하고 풍요로운 궁정취미의 화풍을 수용했던 것이 확실시된다. 정원(貞元) 연간(785~804)에 신라인들이 당시 당(唐)의 대표적 인물화가였던 주방(周昉)의 작품 수십 점을 후한 값으로 구매하여 귀국하였다는 기록도 이러한 사실을 잘 말해준다.[45]

또한 이 시대에는 김충의(金忠義) 같은 신라 출신의 화가가 8세기 후반과 9세기 초에 걸쳐 당조(唐朝)에서 활약했으며, 국내에서는 솔거(率居)와 같은 거장이 일반회화와 불교회화에서 천재성을 발휘하고 있었고, 이 밖에 정화(靖和)와 홍계(弘繼) 같은 인물들이 불교회화에 뛰어난 기량을 발휘하였던 것으로 믿어진다.[46]

이처럼 통일신라시대에는 자체 내에 충분히 축적된 삼국시대의 회화전통과 당으로부터의 영향을 활력소로 하여 화려하고도 풍요롭게 다듬어진 화풍을 형성하게 되었다고 추측된다.

이 점은 통일신라시대의 유일한 현존 작품 〈대방광불화엄경변상도(大方廣佛華嚴經變相圖)〉(도 19)와 그 반대쪽에 그려진 역사상과 보상화문도만으로도 잘 입증된다.[47] 의본(義本), 정득(丁得), 광득(光得), 두오(豆烏) 등이 화엄경의 표장화(表裝畵)로 754년 8월 1일에 시작하여 755년 2월 14일에 완성한 것으로 석굴암과 더불어 통일신라 전성기

45 郭若虛, 『圖畵見聞誌』, 卷5, 周昉條에 "貞元年間(785~804 A. D.) 新羅人以善價收置數十卷持歸本國"이라는 기록이 보인다.

46 안휘준, 『한국회화사』, pp. 44~45 및 『한국 회화의 이해』, pp. 138~142 참조.

47 문명대, 「新羅華嚴經寫經과 그 變相圖의 硏究」, 『韓國學報』 제14집(1979, 봄), pp. 27~64; 안휘준, 『한국회화사』, pp. 45~47 및 『한국 회화의 이해』, pp. 141~142 참조.

도 19 〈대방광불화엄경
변상도〉, 통일신라,
754~755년,
갈색 닥종이에 금은니,
삼성미술관 리움 소장

도 20 〈정효공주묘
벽화〉, 발해, 8세기,
정효공주묘 현실 동벽,
중국 길림성 화룡현
소재

인 8세기 중엽의 미술을 대표한다고 볼 수 있다.

　　비록 훼손되어 두 쪽이 나 있어서 전체적인 구도를 정확하게 파
악하기에는 다소 곤란한 점이 있으나 그런대로 당시 불교회화의 경
향을 잘 엿볼 수 있다. 이 그림에 보이는 불보살들의 자연스럽고 유연
한 자태, 그들의 균형 잡힌 몸매가 보여주는 부드러운 곡선, 예리하고
정교한 묘선(描線), 미려하고 호화로운 분위기 등은 8세기 중엽경의
통일신라의 회화가 석굴암 조각을 비롯한 당시의 불상과 마찬가지로
극도로 세련되었던 것임을 분명히 해준다. 말하자면 이 시대의 회화
는 독자적 특성 및 세련성과 함께 국제적 보편성을 함께 띠고 있었다
고 볼 수 있다. 즉, 이 시대의 회화는 풍요롭고 화려하며 정교하고 극
히 세련된 양상을 띠고 있었다고 볼 수 있는데, 이러한 화풍의 형성
을 가능케 한 것은 물론 당시의 정치적 안정과 국제무역을 통한 경제

의 성장, 그리고 당과의 문화적 교섭 등이 복합적으로 작용했으리라 보여진다. 또한 이러한 배경하에서 이 시대 신라인들은 삼국시대와는 달리 포근하고 풍요롭고 아름답고 세련된 것을 추구하는 미의식을 갖게 되었고, 이러한 미의식을 불교사상과 함께 구현한 것이 〈대방광불화엄경변상도〉(도 19)와 석굴암 조각 등을 비롯한 불상들, 그리고 성덕대왕신종이나 와당을 비롯한 각종 공예품들이라고 믿어진다.

이러한 통일신라시대 전성기의 미의식은 통일신라 말기에 이르러 정치적 불안과 더불어 상당히 흔들리게 되었던 것으로 믿어지는데, 이 점은 통일신라 말기의 불상들이 잘 말해준다. 발해(698~926)에서도 독특한 미의식이 형성되어 있었음이 정효공주(貞孝公主, 757~792)의 묘에 그려진 벽화와 그 밖의 유물들에 의하여 확인된다.[48] 정효공주묘에 그려진 인물들의 통통하고 풍요로운 몸매, 넉넉하고 훌렁한 복장, 아름다운 색채감각 등을 보면 발해에서는 고구려와 당대(唐代)회화의 영향을 토대로 한 독자적인 문화와 미의식이 발전했었음을 말해 준다(도 20). 조용하고 가라앉은 듯한 분위기가 특히 주목된다.

5) 고려시대의 회화와 미의식

고려시대(918~1392)에 이르러 회화는 단순한 실용적 목적 이외에 감

48 「渤海貞孝公主墓發掘淸理簡報」, 『社會科學戰線』第17號(1982, 1期), pp. 174~180, 187~188 圖版; 김원용·안휘준, 『한국 미술의 역사』, pp. 346~348 참조.

상을 위한 미술의 세계를 지향함에 따라 그 이전과는 현저한 차이를 드러내게 되었다.[49] 이러한 변화와 더불어 많은 왕공귀족들이 회화를 제작하고 감상하며 수집하는 경향을 띠게 되었고, 그 영역이 다양화되었으며, 또한 전문적 화원의 양성에 적극성을 띠게 되었다고 하겠다.

이러한 배경하에서 이 시대에는 인물화, 초상화, 산수화, 영모화, 화조화, 묵죽화, 묵매화, 묵란화 등의 다양한 화제(畵題)가 활발하게 그려졌다. 특히 문인화의 발달과 삼국시대 이래 큰 몫을 했던 불교회화의 융성은 괄목할 만한 일이다. 또한 중국 송·원대의 회화와의 긴밀한 교섭을 통해 발달을 위한 자극을 받을 수 있었던 점도 주목을 요한다.[50]

고려시대에는 실용과 감상을 위한 회화가 함께 활발하게 제작됨에 따라 많은 거장들을 낳았으며, 또한 회화의 고려화(高麗化) 경향이 두드러졌던 것으로 보인다. 12세기 전반기에 활약하면서 〈예성강도(禮成江圖)〉나 〈천수사남문도(天壽寺南門圖)〉 등의 실재하는 소재를 다루어 우리나라 실경산수화를 개척하였고, 송 휘종(徽宗)의 극찬을 받았던 이녕(李寧)은 그 대표적 예라 하겠다.[51]

이 시대에는 또한 회화가 순수미술로서 높이 평가되고 또 널리 아낌을 받았던 것으로 믿어진다. 이 점은 이녕의 아들인 이광필(李光弼)의 예에서도 엿볼 수 있다.

즉, 이광필은 명종(明宗, 재위 1170~1197)의 총애를 받으며 고유방(高惟訪) 등과 크게 활약하였는데, 왕이 이광필의 아들을 서정(西征)에 참여한 공으로 대정(隊正)에 보하려 하자 최기후(崔基厚)라는 관리가, 이광필의 아들 나이가 겨우 20세밖에 안 되어 서정(西征) 때에는 10세

밖에 안 된 동자였는데 어떻게 종군할 수가 있었겠는가 라고 하면서 결재를 하지 않자, 왕이 그를 불러서 꾸짖으며 "너 혼자만 이광필이 우리나라를 영광되게 한 것을 모르는구나! 광필을 은미(隱微)하게 하면 삼한(三韓)의 도화(圖畵)는 장차 끊어지게 될 것이다"라고 하자 비로소 그가 결재를 했다고 한다.[52]

이는 물론 명종이 지나치게 회화를 즐겼고 이광필을 너무나 아꼈기 때문이라고도 볼 수 있겠으나 최기후를 꾸짖으며 한 명종의 말과 그것에 승복했던 최기후의 심중에는 당시의 보편화된 회화에 대한 지극한 애호의 경향이 잘 반영되어 있다고 보아야 할 것이다. 그러므로『고려사』의「방기편」에 "대저 한 가지 예술로써 이름을 얻는 것은 비록 군자로서 수치스러운 일이나 국가에는 없어서는 안 된다"[53]라고 한 소극적인 견해는 고려시대의 것이라기보다는 그것을 편찬했던 조선시대 사대부들의 것이라고 보아야 할 것이다.

이러한 시대적 조류를 배경으로 하여 고려시대에는 일반회화와 불교회화가 함께 융성하게 되었던 것이다. 그러나 일반회화는 대개가 산일되어 전해지는 것이 드물고, 우수한 고려 불교회화 작품들은

49 안휘준,『한국회화사』, pp. 51~89 및『한국 회화의 이해』, pp. 144~152; 홍선표,
 『朝鮮時代繪畵史論』(문예출판사, 1999), pp. 126~189 참조.
50 안휘준,「高麗 및 朝鮮王朝 初期의 對中繪畵交涉」,『亞細亞學報』제13호(1979, 11), pp.
 141~170 및『한국 회화사 연구』, pp. 285~307 참조.
51 『高麗史』, 卷122, 列傳 第35, 方技篇 李寧條 및 안휘준,「이녕과 고려의 회화」,『한국
 회화사 연구』, pp. 216~224 참조.
52 주51에 인용한『高麗史』의 李寧條에 "……子光弼亦以畵見寵於明宗……
 爲尙光弼子以西征功補隊正 正言崔基厚議曰 此子年甫二十在西征方十歲矣
 豈有十歲童子能從軍者 堅執不署 王召基厚責曰 爾獨不念光弼榮吾國耶
 微光弼三韓圖畵殆絶矣 基厚及署之"라는 기록이 보인다.
53 『高麗史』, 方技篇에 "蓋以一藝名 雖君子所耻 然亦有國者 不可無也"라고 적혀 있다.

도 21 서구방,
〈수월관음도〉, 고려,
1323년, 견본채색,
165.5×101.5cm,
일본 센오쿠하쿠코칸
소장

일본, 미국, 유럽 등지에 100여 점이 전해지고 있다.[54] 그 밖에 삼성미술관과 호림박물관 등에 고려시대의 불교회화가 수 점 들어와 있다. 따라서 고려시대 회화의 경향은 지금 남아 있는 일반회화에서보다도 이들 불교회화들을 통해서 보다 잘 엿볼 수 있다. 불교회화는 일반회화에 비해 보수성이 강하다는 특수한 사정이 고려될 수 있으나 당시의 동향을 파악하는 데에는 큰 도움이 된다고 본다.

아마도 고려시대 미술의 전반적인 흐름과 그 특성은 당시의 조형의지가 충분히 반영된 불교회화와 청자를 비롯한 공예를 통해서 가장 뚜렷하게 엿볼 수 있지 않을까 생각된다. 고려시대 불교회화는 아미타여래상·관음보살상·지장보살상 등 주로 14세기의 것들로서 내세의 극락왕생(極樂往生)과 현세의 기복신앙과 관계가 깊은 것들이다.

이 불교회화들은 주로 고려 후기의 것들이기는 하지만 다소간에 도식화 현상이 보이고 있어 오랜 전통을 배후에 지니고 있음을 말해 준다. 고려시대 미술의 경향을 잘 보여주는 불교회화 작품들은 대체로 비슷비슷하기 때문에 1323년에 서구방(徐九方)이 그린 〈수월관음도(水月觀音圖)〉(도 21)만을 간단히 살펴보기로 하겠다.

원형의 무늬가 박힌 아름다운 옷을 입고 편안한 자세로 바위에 걸터앉은 이 관음상은 고려 불교회화의 특징을 잘 보여준다. 화려하고 투명한 옷자락, 그 옷자락이 이어 내리는 부드러운 곡선, 머리와

54 이동주, 『高麗佛畵』, 韓國의 美 17(중앙일보사, 1985); 홍윤식, 『高麗佛畵의
 硏究』(동화출판공사, 1984); 문명대, 『고려불화』(열화당, 1991); 『高麗佛畵』(奈良:
 大和文華館, 1978); 菊竹淳一·吉田宏志, 『高麗佛畵』(每日新聞社, 1981); 菊竹淳一·鄭于澤,
 『高麗時代의 佛畵』1, 2권(시공사, 1996-1997); 『高麗, 영원한 美 : 高麗佛畵
 特別展』(삼성문화재단, 1993); 『고려불화대전』(국립중앙박물관, 2010) 참조.

목과 팔에 부착된 사치스러운 장신구, 그리고 노출된 몸에 칠해진 찬란한 황금빛 등이 함께 어울려 이 수월관음을 더 없이 아름답고 숭고한 존재로 부각시켜준다. 이러한 수월관음의 모습은 배경의 보석 같은 바위, 주변에 흩어져 있는 산호와 꽃, 그리고 청정한 물결에 의해 더욱 돋보인다. 속세의 티끌이라고는 전혀 찾아볼 수 없다. 오직 끝없이 맑고 깨끗한, 그리고 아름다운 정토의 세계가 존재할 뿐이다. 이처럼 지극히 미려하고 화려하며 장식성이 강하고 그러면서도 귀티를 잃지 않는 미의 세계가 고려시대의 불교회화와 청자에 잘 드러나 있다. 이러한 미술품들은 대부분의 경우 고려 특유의 '귀족적 아취'를 잘 보여준다. 바로 이러한 점이, 그리고 이것을 가능케 한 것이 다름아닌 고려인들의 미의식이라고 보아야 할 것이다.

이와 관련하여 한 가지 유념할 사실은 고려시대에 이르러서는 그 이전에 비하여 계층 간 또는 분야 간에 어떤 차이가 두드러지게 나타나게 되었다는 점이다. 즉 왕공귀족들을 위한 청자나 불교회화에서는 앞에 살펴본 바와 같이 고도로 세련된 미의 세계를 추구한 반면에 지방의 여기저기에 만들어진 석불이나 토기 등, 이를테면 중앙의 귀족들보다는 지방의 서민들을 위해 만들어졌다고 믿어지는 작품들은, 많은 경우 균형을 잃고 투박한 성격을 나타내고 있다. 이 점은 신분적 계층이나 분야와 지역에 따른 미술의 경향에 성격적 차이가 두드러지게 되었음을 말해주는 것이라 하겠다. 물론 이러한 차이를 유발하게 된 데에는 경제적 원인, 우수한 미술인의 확보 여부 등의 문제가 크게 작용했을 것으로 보이나 그 이유야 어떻든 중앙의 상류계층의 미술문화와 지방의 대중을 위한 미술의 경향에는 두드러진 차이가 생기게 되었으며 이는 결과적으로 양 계층 간의 미의식의 차이를

드러내는 결과를 낳게 되었다고 생각된다. 그리고 이러한 경향은 조선시대로도 이어졌다고 하겠다.

6) 조선시대의 회화와 미의식

삼국시대부터 발전하기 시작한 회화는 조선시대(1392~1910)에 접어들면서 더욱 활발하게 전개되었다. 특히 이 시대에는 억불숭유 정책의 실시에 따라 유교문화가 꽃피게 되었는데 이러한 배경하에서 발전된 대표적 유교문화의 하나가 회화라고 할 수 있다. 따라서 조선시대의 회화는 동시대의 다른 미술분야와 마찬가지로 불교를 토대로 했던 삼국시대부터 고려시대까지의 미술과 많은 차이를 드러내고 있는 것이 사실이다. 이는 유교의 보급에 따라 변화된 조선시대인들의 미의식의 반영에 기인한 것이라고도 볼 수 있다.

　　조선시대에는 유교에 입각한 정치적 이념의 실시와 도덕적 규범의 보급을 위해 회화가 중요한 역할을 하게 되었다. 조정에서는 국초부터 도화원(圖畵院)을 두고 화원을 양성함과 동시에 국가에서 필요로 하는 모든 회사(繪事)를 관장케 하였던 것이다.[55] 이러한 일을 관장

55　조선왕조시대의 도화서와 화원에 관해서는 ① 윤희순, 「李朝의 圖畵署雜攷」,
　　『朝鮮美術史研究』(서울신문사, 1946), pp. 94~107, ② 김원용, 「李朝의 畵員」, 『鄕土서울』
　　11호(1961), pp. 59~71 및 「朝鮮의 畵員」, 『韓國美術史研究』(일지사, 1987), pp.
　　442~454, ③ 조한웅, 「鮮初 圖畵署 小考」, 『亞韓』 창간호(1968. 6), pp. 111~130, ④
　　윤범모, 「朝鮮前期 圖畵署 畵員의 研究」, 동국대학교 석사학위논문(1978), ⑤ 김동원,
　　「朝鮮王朝時代의 圖畵署와 畵員」, 홍익대학교 석사학위논문(1980. 12) ⑥ 안휘준,
　　「朝鮮王朝時代의 畵員」, 『韓國文化』 9호(1988. 11) 및 『한국 회화사 연구』(시공사, 2000),
　　pp. 732~761, ⑦ 김지영, 「18세기 畵員의 활동과 畵員畵의 변화」, 『韓國史論』 32호(1994,

했던 것은 그림을 잘 아는 사대부들이었다. 따라서 조선시대에는 왕
공귀족들과 사대부 출신의 화가들이 화단(畵壇)을 주도하게 되었고,
그들의 영향을 직간접으로 받으며 화원들이 두드러지게 활약하였다.
이에 힘입어 회화가 어느 시대보다도 활발하게 전개되었다.

또한 이 시대에는 고려시대부터 쌓여진 회화적 전통을 바탕으로
하고, 송·원·명·청 등 중국 역대의 회화를 부분적으로 수용하면서
이 시대 특유의 화풍을 형성하였다. 따라서 조선시대의 회화는 전대
에 비하여 훨씬 화풍이 다양화되고 복잡한 양상을 띠게 되었으며, 또
한 초기·중기·후기·말기에 이르기까지의 시대적 변모를 나타내었
다. 이러한 모든 상황을 이곳에서 전부 다루기보다는 그 중에서도 특
히 한국적 미의식의 구현이 두드러진 것만을 추려서 간략하게 살펴
보고자 한다.

이와 관련하여 종래의 일본인 등 여러 학자들이 조선 초기
(1392~약 1550)와 중기(약 1550~약 1770)의 화풍은 중국 송대·원대
의 회화를 모방하는 것에 그쳤고, 조선 후기(약 1770~약 1850)나 말기
(약 1850~1910)에 이르러서야 한국적 미의식이 뚜렷이 구현된 한국적
화풍이 생성되었다고 막연하게 생각했던 경향은 매우 잘못된 것임
을 우선 지적하지 않을 수 없다. 이것은 일제강점기부터의 식민사관
의 잔재로서 타당한 견해라고 보기가 어렵다. 왜냐하면 한국적 화풍
은 조선왕조 후반기에 처음 이루어진 것이 아니라 이미 조선왕조 전
반기는 말할 것도 없고 삼국시대의 고구려 고분벽화로부터 창출되어
면면히 계승되어 온 것이 지금 전해지고 있는 작품들을 통해서도 분
명하게 확인이 되기 때문이다.

물론 조선 후기의 화풍이 일반적으로 조선 초기와 중기의 화풍에

비해 상대적으로 보다 토속적인 경향을 띠고 있는 것은 사실이나 그렇다고 해서 그 이전의 회화가 한국적 화풍을 이룩하지 못하고 중국 것만을 흉내냈다는 것은 결코 아니다. 그것은 회화사에 관한 연구가 충분히 이루어지지 못했던 시절의 왜곡된 편견이다. 이제는 이러한 편견을 바로잡아야 한다고 본다.

조선시대의 미의식과 관련하여 특히 어느 분야보다도 주목되는 것은 조선 초기에 유행했던 안견파의 산수화, 초기 및 중기의 동물화, 후기의 진경산수화와 풍속화, 후기 및 말기에 유행한 민화 등이다.

가. 조선시대 사대부들의 회화관

조선시대의 회화에 관해서 살펴보기에 앞서 이 시대의 사대부들이 그림을 어떻게 생각했나 하는 점을 알아볼 필요가 있다.[56] 이 시대의 대부분의 사대부들은 회화를 대체로 즐겨 하면서도 그것을 직업으로 하거나 생계의 수단으로 삼았던 화원들에 대해서는 매우 천시하는 경향을 띠고 있었다. 이 점은 양반, 중인, 상민, 천민의 사회적 신분이 엄격하고 또한 사농공상 등 직업의 귀천이 뚜렷했던 당시에는 어쩌면 당연하게 보일 수도 있을 것이다.

이와 관련하여 제일 주목을 끄는 것은 앞서 언급한 바 있는 『고려사』의 「방기편」에 있는 "대저 한 가지 예술로써 이름을 얻는 것은 비

12), pp. 1~68, ⑧ 박연혜, 「儀軌를 통해서 본 朝鮮時代의 畵員」, 『미술사연구』 9호(1995), pp. 203~290, ⑨ 권영필, 「조선왕조 화원에 있어서 전통과 창의의 개념」 및 「화원 미학: 중인층의 사회적 소외를 중심으로」, 『미적 상상력과 미술사학』(문예출판사, 2000), pp. 360~392, 393~418, ⑩ 강관식, 『조선후기 궁중화원 연구』 상, 하(돌베개, 2001), 『화원, 조선화원대전』(삼성미술관 리움, 2011) 등의 업적들이 나와 있다.

56 이에 관해서는, 홍선표, 『朝鮮時代繪畫史論』, pp. 192~230, 255~276.

록 군자에겐 부끄러운 일이나 국가에는 없어서는 안 된다"라는 내용이다. 이는 물론 앞에서 지적한 대로 고려시대의 견해라기보다는 『고려사』를 편찬한 조선 초기 사대부들의 견해로 믿어진다. 이와 비슷한 말기(末技) 또는 소기(小技)의 개념은 조선 초기의 대표적 사대부 화가였던 강희안의 행장(行狀)에서도 찾아볼 수 있다. 즉, 그는 자기의 그림솜씨를 감추고 남에게 알리지 않았으며, 자제들 중에 그의 서화를 구하는 자가 있으면, 서화는 천기(賤技)이므로 후세에 전해지면 이름에 욕이 된다면서 거절하였다고 한다.[57] 이것의 사실 여부에 관해서는 의문을 제기한 학자도 있었지만, 어느 정도는 사실이었을 가능성도 없지 않다고 본다.[58] 이와 유사한 사례는 훨씬 연대가 내려가는 조선 후기의 대표적 문인화가였던 강세황의 예에서도 찾아볼 수 있다. 즉, 그가 문장에 능하고 서화를 잘한다는 얘기를 신하로부터 들은 영조가 특별히 일러서 말하기를 "말세라서 시기하는 마음이 많으므로 혹시 사람들이 천기에 능한 소인으로 얕볼까 염려되니 다시는 그림을 잘 그린다는 얘기를 마오"라고 하였다 한다. 이때부터 강세황은 화필을 불태우고 다시는 그림을 그리지 않기로 맹세하였다고 한다.[59]

강희안과 강세황의 경우들을 살펴보면 한 가지 공통점이 있다. 그것은 그들이 서화를 잘하면서도 혹시나 천시당할까, 또는 회화를 잘하는 낮은 신분의 화원과 동류로 대우받지 않을까 두려워했다는 점이다. 조선 후기의 문화적 부흥에 기반을 형성했던 것으로 믿어지는 영조도 비슷한 우려를, 특히 문화의 꽃이 피던 당시에 표명하였던 것을 보면 그러한 경향이 얼마나 강하고 뿌리 깊었던 것인가를 짐작해 볼 수 있다. 이 점은 『조선왕조실록』의 여기저기에서도 찾아볼 수 있다. 특히 성종 때의 대표적 화원이었던 최경(崔涇)이 당상관에 제수되었을 당시

에 사대부들이 여러 차례에 걸쳐 올린 항의의 상소문 속에 가장 잘 나타나 있다. 그들은 '화공잡기(畵工雜技)' '화공천기(畵工賤技)'라고 서슴없이 말하였던 것이다. 또한 회화에 관해서는 '회화는 국체(國體)와는 관계가 없는 호상잡기(好尙雜技)'라고 잘라서 말하기도 하였다.[60] 이처럼 회화나 그것을 그리는 화원을 부정적으로 보는 견해가 대부분의 사대부들 사이에 팽배해 있었던 것이 사실이라고 하겠다.

그러나 이러한 분위기에도 불구하고 회화를 사랑하고 화원을 위해 발전의 토대를 마련했던 현명한 왕과 사대부들이 공존했었음을 간과할 수 없다. 그 대표적인 왕이 초기의 세종과 성종, 후기의 정조 등이다. 아마도 사대부 화가들이 그와 같은 강한 반대에도 불구하고 회화활동을 계속할 수 있었던 이론적 근거는 『고려사』의 기록에 보이

57 『晉山世稿』, 卷之三, 仁齋姜公行狀, "公諱希顏……至於繪畵之妙獨步一世 公皆秘而不宣 子弟有求書畵者 公曰 書畵賤技 流傳後世祗以辱名耳 手蹟世罕傳焉……"이라 적혀 있음을 보아 알 수 있다.

58 고유섭, 「仁齋姜希顏小考」, 『韓國美術文化論叢』(통문관, 1966), pp. 283~293. 실제로 『晉山世稿』를 보면 강희안이 동생인 강희맹의 요청에 따라 그림을 그려 준 사례들이 보인다. 이 밖에 조선시대 전반기의 화론이나 회화관에 관하여는 정양모, 「李朝前期의 畵論」, 『韓國思想大系 Ⅰ』(성균관대학교 대동문화연구원, 1973), pp. 745~778 및 홍선표, 앞의 책, pp. 192~230 참조.

59 『靜春樓帖』에 실려 있는 「豹菴自誌」에 "先王(英祖) 春雨之隆恩敎鄭重 筵臣奏 賤臣以能文章善書畵 上特敎曰 末世多忮心 恐人或有以賤技小之者 勿復言善畵事… 自是遂焚畵筆誓不復作 人亦不能强索焉," 『豹菴遺稿』(한국정신문화연구원, 1979), pp. 468~470. 강세황의 회화 및 회화관에 관한 종합적인 고찰로는 변영섭, 『豹菴姜世晃繪畵硏究』(일지사, 1988) 참조.

60 안휘준 편저, 『朝鮮王朝實錄의 書畵史料』(한국정신문화연구원, 1983), p. 11. 최경의 승직에 대한 사대부 관료들의 논의는 안휘준, 『한국 회화사 연구』, pp. 744~749 참조. 회화를 전기나 말기로 보는 경향은 조선 후기의 일부 실학자들 사이에도 강하게 남아 있었다. 홍선표, 「朝鮮 後期의 繪畵觀－實學派의 繪畵觀을 中心으로－」, 안휘준, 『山水畵』(下)(중앙일보·계간미술, 1982), pp. 221~222.

는 "회화가 국가에 없어서는 안 된다"라는 보편화된 생각에 있었다고 믿어진다. 실제로 회화에 대해 부정적인 견해를 갖고 그에 대한 반대 의견을 제시하던 사대부들에게 그것을 아끼는 사람들은 "화사(畵事)는 치도(治道)와는 관계가 없어도 폐절(廢絶)할 수는 없다"거나 "백공 기예(百工技藝)는 나라에 한 가지라도 없어서는 안 된다"라는 등의 대답으로 맞섰던 것이다.[61] 어떻게 보면 너무 소극적이고 궁여지책의 답변으로 보이는 이러한 말에 반대의사를 표명한 사대부는 없었다. 아마도 이에는 모두가 공감을 하고 있었다고 보여진다. 그럼에도 불구하고 많은 사대부들이 회화나 화원을 깎아내리는 얘기를 한 것은, 왕이 지나치게 예술에 빠진 나머지 정치를 소홀히 하지 않을까 하는 경계심과, 화원들의 신분을 상승시킴으로써 사대부들의 확고한 지위와 권위가 다소라도 손상되지 않을까 하는 염려에서 연유하였던 것으로 믿어진다. 사실상 왕이 회화를 비롯한 완물(玩物) 때문에 정치적 의욕을 상실할까(喪志) 두려워서 화사에 대한 지나친 관심을 경계하는 일이 잦았고, 또한 공이 있는 화원에 대한 포상은 환영하지만 사대부만이 임명될 수 있는 직급의 승급이나 제수는 극력 반대하였던 것이다. 이러한 예들은 조선시대를 일관하여 보이지만, 특히 회화를 몹시 좋아했고, 화원이었던 최경을 당상관으로까지 승진시켰던 성종에 대한 당시 신하들의 진언에서 가장 잘 나타난다.

그러므로 조선시대의 사대부들은 그림과 화원 그 자체를 싫어해서가 아니라 그것을 지나치게 좋아함으로써 파생될 수 있는 '완물상지(玩物喪志)'와 같은 부작용을 경계했던 것으로 보아야 할 것이다. 이 때문에 많은 사대부들이 회화에 비교적 소극적인 견해를 지니고 있었으면서도 몇 점씩의 회화는 대개가 소장하고 있었던 것이 아닌가 생각된

다. 즉, 많은 사대부들은 회화 자체는 사랑하면서도 그것을 사랑함으로써 초래될지도 모를 불이익을 염려하였던 것으로 믿어진다. 그래서 회화에 대한 적극적인 태도를 견지하지 못했던 것으로 생각된다.

이와 연관지어서 관심을 끄는 것은 강희안의 동생 강희맹이라 하겠다. 그의 형과 함께 15세기의 대표적 사대부 화가였던 강희맹은 그의 형이 지녔던 서화에 대한 소극적인 태도와는 달리 그것에 대하여 적극적인 의견을 피력한 바가 있다. 즉, 그는 이파(李坡)에게 난초 그림을 그려 보냈다가 그림 공부하는 것을 못마땅해 하는 얘기를 듣고 다음과 같은 내용의 답변을 하였던 것이다. "무릇 기예(技藝)는 비록 같아도 용심(用心)은 다른 법이니 군자가 예(藝)에 우의(寓意)하는 것은 공사예장(工師乂隸匠) 등 기술을 팔아 밥을 벌어먹는 소인이 예(藝)에 유의(留意)하는 것과 다르며, 예(藝)에 유의하는 것은 마치 고인아사(高人雅士)가 마음으로 묘리(妙理)를 탐구하는 것과 같은 것이고, 그림이란 서예지류(書藝之類)로서 육예(六藝)의 하나이므로 군자가 먼저 뜻을 세우고 도덕지체(道德之體)가 널리 미치게 하면 육예(六藝)를 용(用)한들 군자에게 어찌 해(害)가 되겠는가"라고 주장하였다. 이어서 기예가 도덕인의(道德仁義)에 빙탄(氷炭)이 상반(相反)하는 것과 같은 것이라면 공자(孔子)가 의당 이를 통절(痛絶)했을 것이라고 설파하였다.[62] 강희맹은 이처럼 그림을 서화동원론(書畵同源論)에 입각하여 육

61 안휘준,『朝鮮王朝實錄의 書畵史料』, p. 11.
62 "……凡人之技藝雖同 而用心則異 君子之於藝寓意而已 小人之於藝留意而已
 留意於藝者如工師隸匠 賣技食力者之所爲也 寓意於藝者如高人雅士心探妙理者所爲也
 藝者六藝也 畵者書之類 而六藝之一也 君子先立乎 道德之體旁及乎 六藝之用何害爲君子也
 技藝之於道德仁義如氷炭之相反 則孔子當痛絶之……"고유섭,『韓國美術文化史論叢』, pp.
 284~286 所引.

예(六藝)의 하나로 보고, 사대부가 할 만한 분야라는 적극적인 주장을 폈던 것이다. 김뉴(金紐) 또한 회화를 아름다운 것으로 이해하고 "관형모화(觀形摹畵) 등은 회화(繪畫)를 발전시키기 위한 것으로 궁중에서 이를 영위하여도 오히려 당연하다"고 보았던 것이다.[63] 이밖에도 적지 않은 사대부들이 이와 비슷한 견해를 가졌던 것으로 믿어지며 또 이러한 입장에서 많은 사대부 화가들이 회화활동에 직접 간여하였다.

사실상 조정에서는 회사(繪事)의 더 수준 높은 운영을 위해, 사실대로만 그릴 뿐 화격(畵格)을 모르는 화원들을 지도 계몽할 수 있는 '화격을 아는 자[지화격자(知畵格者)],' 즉, 사대부 화가들을 늘 필요로 하였던 것이다.

이러한 국가적 필요성 이외에도 고려시대부터 조선시대에 이르기까지 한국의 문단에 큰 영향을 미친 소식(동파)[蘇軾(東坡)] 일파의 북송대 문인화론이 파급되어 와서 시화일률(詩畵一律)의 사상이 서화동원론과 함께 널리 퍼짐에 따라 사대부 화가들의 회화에 대한 관심이 높아졌던 것으로 믿어지며,[64] 조선 중기에는 남종화가 들어오고 후기에는 그것이 대유행하게 됨에 따라 사대부들의 회화에 대한 견해는 더욱 호의적인 방향으로 흘렀던 것이 아닌가 생각된다. 그렇다고 물론 모든 사대부들이 그러했다고는 볼 수 없다. 지극히 보수적인 사대부들은 종래의 보수적 회화관을 견지했을 가능성이 크지만 다소라도 진보적인 성향을 지녔던 사대부들은 반대로 회화를 즐기고 수집하며 혹은 직접 그리기도 하였다.

조선시대의 회화는 후자에 속하는 사대부 화가들과 그들의 감화를 받은 화원들에 의해 주도되었다고 볼 수 있을 것이다. 또 이들의 작품에 당시 한국인의 미의식이 반영되었다고 할 수 있다.

나. 조선시대의 회화와 미의식

한국적 화풍, 즉, 한국인의 미의식이 두드러지게 구현된 회화의 양식은 안견파의 산수화, 이암(李巖)·김식(金埴) 등의 동물화, 정선파의 진경산수화, 김홍도와 신윤복 등의 풍속화 등에 가장 현저하게 나타나 있다고 믿어진다.

먼저 세종조에 안평대군의 비호를 받으며 거장으로 크게 활약했던 안견과 그를 추종했던 유명 또는 무명의 화가들, 즉, 안견파 화가들의 산수화는 북송대에 확립된 곽희파를 토대로 하고 남송 원체화풍을 부분적으로 수용하여 한국인의 미감에 맞는 독특한 화풍을 형성하여 주목을 끈다.

안견의 화풍은 그의 유일한 진작(眞作)인 〈몽유도원도(夢遊桃源圖)〉(도 22)에 의해 대표된다.[65] 이 작품은 조선 초기에 유행했던 안견파 화풍의 몇 가지 특징을 잘 보여준다. 첫째, 그 구성을 보면 몇 무더기의 흩어진 듯한 경물들이 집합하여 하나의 조화된 총체를 이루고 있다. 즉, 중국회화에서 흔히 볼 수 있는 유기적 연계성과는 차이가 큰 것이다. 둘째, 공간개념이 지극히 확대지향적인 경향을 보여준다. 즉, 옹색하고 좁고 답답한 공간을 지양(止揚)하고 넓고 시원한 공간을

63 정양모, 「李朝 前期의 畵論」, pp. 756~757. 회화를 긍정적인 측면에서 보려는 견해는 그 반대의 경우와 마찬가지로 조선 후기에도 두드러지게 나타났다. 홍선표, 「朝鮮 後期의 繪畵觀」 참조.

64 정양모, 위의 논문, p. 760~763; 권덕주, 「蘇東坡의 畵論」, 『中國美術思想에 對한 研究』(숙명여자대학교 출판부, 1982), pp. 113~138; 지순임, 『중국화론으로 본 회화미학』(미술문화, 2005), pp. 100~123; 홍선표, 『朝鮮時代 繪畵史論』, pp. 357~359 참조.

65 안휘준, 『개정신판 안견과 몽유도원도』(사회평론, 2009); 안휘준·이병한, 『安堅과 夢遊桃源圖』(도서출판 예경, 1993); Ahn Hwi-Joon, "An Kyŏn and A Dream Visit to the Peach Blossom Land," Oriental Art, Vol. XXVI, No. 1(Spring, 1980), pp. 60~71 참조.

추구했던 것이다. 셋째, 바위나 산 자체의 형태에서보다는 수직과 수
평의 대조 및 사선운동(斜線運動)의 효율적인 표현을 통해 웅장한 느
낌을 자아내고 있다. 이 점도 안견이 크게 참조했던 북송대의 거비파
(巨碑派) 화풍에서 주산을 웅장하고 경외롭게 표현함으로써 기념비적
효과를 거두고자 했던 경향과는 달리 현저한 차이를 보여준다. 넷째,
형태를 약간씩 평면화 또는 단순화시킴으로써 환상적 느낌을 고조시
키고 있다. 이러한 몇 가지 두드러진 특징들은 안견의 작품으로 전칭
되고 있는 〈사시팔경도(四時八景圖)〉(도 49~51)나 〈소상팔경도(瀟湘八

景圖)〉(도 23) 등의 작품들과 15세기 및 16세기의 여러 안견파 화가들
의 작품들에 잘 계승, 반영되어 있다.[66]

　이 중에서 안견의 작품으로 전칭되고 있는 〈소상팔경도〉 중의

66　안휘준, 「傳 安堅筆〈四時八景圖〉」, 『考古美術』, 제136·137호(1978. 3), pp. 72~78;
　　「國立中央博物館所藏, 〈瀟湘八景圖〉」, 『考古美術』, 제138·139호(1978. 9), pp. 136~142;
　　안휘준, 위의 책 및 『한국 회화사 연구』, pp. 380~389, 390~400; Ahn Hwi-Joon, "Two
　　Korean Landscape Paintings of the First Half of the 16th Century", *Korea Journal*,
　　Vol. 15, No. 12, (December, 1979), pp. 39~42.

도 23 전 안견,
〈소상팔경도〉화첩 중
〈어촌석조〉, 조선 초기,
16세기 초, 견본수묵,
31.1×35.4cm,
국립중앙박물관 소장

"어촌석조(漁村夕照)"(도 23)를 일례로 보면 역시 몇 개의 흩어진 경물들이 자연스럽게 어울려서 노을진 어촌의 풍경을 잘 표현하고 있다. 경물들은 서로 떨어져 있으면서도 붙어 있는 것 이상으로 조화되어 있다. 그리고 넓은 수면과 짙은 안개를 따라 공간은 끝없이 확산되어 있다. 막힌 데라고는 없다. 경물들의 유기적 연결보다는 그 사이의 확대된 공간에 보다 비중이 주어져 있다. 이것은 곧 막힌 것을 싫어하고 확 트인 것을 좋아하는, 또는 답답한 것을 혐오하고 시원한 것을 즐겨하는 한국인들의 심성을 그대로 반영하고 있다고 보아야 할 것이다. 이 점은 조선 초기와 중기의 많은 안견파 산수화에서도 마찬가지로 확인되는 사실이다.

이와 관련하여 윤두서(尹斗緖, 1668~1715)는 그의 저술인 『기졸(記拙)』에서 조선 중기의 화가 김시(金禔), 이불해(李不害), 윤인걸(尹仁傑), 이경윤(李慶胤)의 회화에 대하여 각각,

"농섬활원(濃贍闊遠)하고 노건섬교(老健纖巧)하여 가히 동방(東方)의 대가이며 당대의 독보적인 존재라 할 만하다."
"해박(該博)하고 공치(工緻)하며 안견에 버금가나 개활(開闊)함은 오히려 낫다."
"필법은 목강(木强)하고 국면(局面) 역시 좁다. 대저 소소밀밀지법(疎疎密密之法)을 모르는 데서 연유한다."
"강긴(强緊)하고 아결(雅潔)하지만 협소(狹小)한 것이 한스럽다."

라고 평한 것은 매우 주목된다.[67] 윤두서가 회화에서 활원(闊遠)하고 개활(開闊)한 것을 높이 평가하고, 반면에 국면(局面)이 좁고 협소한

것을 못마땅하게 여긴 것은 비단 그만의 개인적인 견해로 보기는 어렵다. 오히려 그의 평은 조선시대의 우리 선조들이 확 트인 구도와 공간을 얼마나 중요시했는가를 단적으로 보여주는 좋은 예라고 하겠다. 사실상 이 점은 현대의 우리에게도 계승되어 있다고 본다.

앞의 "어촌석조"에는 또한 산들이 작고 나지막하며, 그 표면은 점이나 짧은 선들을 구사하여 질감과 괴량감을 나타내는 16세기 전반기 안견파 특유의 독특한 단선점준(短線點皴)으로 처리되어 있다.[68] 우람하고 경외감을 느끼게 하는 산이 아니라 다정하고 쉽게 접근할 수 있는 일종의 한국적 야산인 것이다. 이 노을진 어촌의 모습은 평화롭고 다정하고 소박하며 '향수적'인 분위기를 자아낸다. 또한 별다른 과장이나 허세가 없다. 담담한 자연의 모습 그대로를 요점적으로 표현하였다. 이러한 것이 모두 이 시대 사람들의 미의식을 반영하고 있다는 것은 부인할 수 없다.

67 尹斗緒,『記拙』第2卷「畵評」에 다음과 같은 평이 보인다.
司圃(金禔) "濃贍闊遠 老健纖巧 可謂東方大家 昭昭代獨步"
李不害, "該博工緻 亞於可度(安堅) 而開闊則有勝"
尹仁傑, "是咸允德者流 而筆法木强 局面亦窄 蓋然不識疎疎密密之法耳"
鶴林正(李慶胤), "剛緊雅潔 而恨其狹小"
윤두서의 『記拙』은 저자가 1982년 3月 그의 후손인 윤형식 씨의 호의로 그 댁의 고서들을 조사하는 과정에서 「동아일보」의 이용우, 박연철 양 기자와 함께 찾아낸 것으로(「동아일보」 1982년 3월 10일자 참조) 그 내용의 일부는 오세창의 『槿域書畵徵』에 인용된 『畵斷』(현재 所在不明)의 것과 일치하는 것으로 믿어진다. 필사본이며 현재는 第2卷만이 남아 있다. 『記拙』의 「畵評」에 대한 보다 구체적인 내용은 이태호, 「恭齋 尹斗緖 - 그의 繪畵論에 대한 硏究 -」, 『全南地方의 人物史』(전남지역개발협의회연구자문위원회, 1983) pp. 71~121 및 『조선후기 회화의 사실정신』(학고재, 1996), pp. 378~398; 이영숙, 「尹斗緖의 『記拙』, 『畵評』」, 『미술사 연구』 창간호(1987), pp. 90~93 참조.
68 안휘준, 「16世紀 朝鮮王朝의 繪畵와 短線點皴」, 『震檀學報』 제46·47호(1979. 6), pp. 217~239 및 『한국 회화사 연구』, pp. 429~450 참조.

도 24 이암,
〈화조구자도〉,
조선 초기, 16세기
전반, 지본채색,
86×44.9cm,
삼성미술관 리움 소장

도 25 신사임당,
〈초충도〉, 조선 초기,
16세기 전반, 지본채색,
33.2×28.5cm,
국립중앙박물관 소장

그런데 산수화는 조선시대 인들의 풍류의식과 호연지기와 밀착되어 시종 가장 인기 있는 화목으로 존재했다. 이러한 경향은 당시의 산수를 배경으로 한 계회도(契會圖) 등에도 잘 나타나 있다(이 책의 「한국의 문인계회와 계회도」 참조). 이 점도 미의식과 관련하여 매우 중요하다고 본다.

조선시대 미의 특성은 이암(李巖, 1499~?)의 강아지그림(도 24), 김식(金埴, 1579~1662)의 소 그림, 신사임당(1504~1551)의 〈초충도(草蟲圖)〉(도 25) 등에서도 좀더 뚜렷하게 엿볼 수 있다.

이암의 〈화조구자도(花鳥狗子圖)〉(도 24)를 보면 새와 나비와 벌이 날아드는 꽃나무를 배경으로 한 흰둥이, 누렁이, 검둥이, 세 마리의 귀여운 강아지들의 모습을 담고 있다. 여기서도 공간은 역시 확 트여 있으며 분위기는 지극히 평화롭다. 이 강아지들은 매여 있지 않은 자유로운 모습이며, 배경 자체도 중국의 동물회화에서 자주 보이는 한정된 궁중의 뜰이 아니라 경계 없는 자연의 모습 그대로이다. 조선시대 사람들이 늘 추구하던 자연과의 격의 없는 대화가 이 강아지들과 배경의 처리에서도 엿보인다. 또한 제각기 아무런 구애도 받지 않고 잠을 자거나 벌레를 잡고 놀거나 물끄러미 앞을 바라보는 강아지들의 티 없는 모습은 그것들이 동물이라기보다는 조선시대 사람

들의 착한 모습을 그대로 반영하고 있는 듯하다. 이들의 모습에는 속박 받지 않는 자유로움, 꾸밈이나 허세를 초탈한 천연스러움 등이 넘쳐 흐른다. 이암의 강아지그림이 보여주는 이러한 특징들은 기타 한국의 동물회화에서도 종종 찾아볼 수 있다.

또한 신사임당의 작품으로 전칭되는 〈초충도〉들도 확 트인 공간을 지니고 있으며(도 25), 자수의 밑그림을 연상시켜 주는 간단한 구도, 섬세하고 여성적인 필치, 산뜻하고 귀티나는 색감 등을 특징으로 하고 있으면서 이암의 강아지그림이 보여주는 한국미의 세계를 또다른 모습으로 나타냈다. 특히 색채감각은 한국적 품위와 귀티를 지니고 있어서 크게 참고할 만하다. 설채법에서도 한국미의 일면이 그대로 드러난다. 즉, 요란하지도 야하지도 않으며, 오히려 섬세하고 아름다우면서도 우아한 품위를 지니고 있는 것이다. 이러한 모든 것은 결국 한국인의 미의식을 반영하고 있음에 틀림없다.

조선 후기(약 1770~약 1850)에 이르러 화풍상의 많은 변화가 일어났고,[69] 이러한 배경에는 의식 또는 미의식의 변화가 크게 작용하였던 것으로 믿어진다. 이 점은 정선 일파의 진경산수화풍, 김홍도와 신윤복 등의 풍속화에서 잘 살펴볼 수 있다. 이들의 작품세계는 현실주의와 사실주의의 경향을 짙게 띠면서 해학성을 지니고 있는 것이 두드러진 특징을 이룬다.

먼저 정선(1676~1759)의 〈인왕제색도(仁王霽色圖)〉(도 26)를 보면 비 온 뒤에 개이고 있는 인왕산의 모습이 지극히 사실적으로 묘사되어 있다. 바위의 질감, 습윤한 수목들, 짙게 드리운 연운(烟雲) 등 사실

69 안휘준, 『한국회화사』, pp. 211~286 및 『한국 회화사 연구』, pp. 641~665 참조.

그대로의 모습이다. 마치 초상화에 보이는 극도의 사실주의적 경향이 산수화에 그대로 간명하게 번안된 듯한 느낌이 든다. 이것은 말하자면 한국적 사실주의의 진수라고 볼 수 있다.

이 점은 김홍도(金弘道, 1745~1816 이후)의 풍속화에서도 엿보인다. 그의 〈씨름도〉(도 27)를 한 예로 보면 관중이 둥그렇게 앉아 있고, 그 한복판에서 두 명의 씨름꾼들이 한판 승부를 벌이고 있다. 이 씨름꾼들의 일그러진 표정이나 희비가 엇갈리는 관중들의 표정에는 이 씨름판의 긴장감이 그대로 반영되어 있다. 상당히 사실적인 묘사가 두드러져 있다. 다만 이 그림에는 사실주의적 경향 이외에 해학이 넘치고 있다는 점이 정선의 진경산수화와 다른 점이라 하겠다.

서민들의 생활상을 관찰하고 그 중에서 재미있는 장면을 포착하여 재치 있게 요점적으로 표현하는 것이 김홍도의 장기였다고 할 수

도 27 김홍도,
〈씨름도〉,
《단원풍속화첩》,
조선 후기,
18세기 후반,
지본담채, 28×24cm,
국립중앙박물관 소장

도 28 김득신,
〈파적도(야묘도추도)〉,
《긍재전신화첩》,
조선 후기,
18세기 말~19세기 초,
지본담채,
22.4×27cm,
간송미술관 소장

있다. 이러한 사실성과 해학성은 씨름꾼이나 구경꾼들의 표정만이 아니라 씨름꾼들의 벗어놓은 신발과 엿장수의 모습에서도 드러난다. 이와 같은 김홍도의 풍속화의 세계는 그의 영향을 짙게 받은 김득신(金得臣)에 의해 그의 〈파적도(破寂圖)〉(도 28)에서 보듯이 김홍도에 못지않은 경지로 승화되었다.

김홍도의 영향을 받은 것이 분명하면서도 그와는 전혀 다른 풍속화의 세계를 개척한 것은 널리 알려져 있는 바와 같이 신윤복(申潤福, 1758?~1813 이후)이다. 신윤복은 〈연당야유도(蓮塘野遊圖)〉(도 29)에서 보듯이 사실성이나 해학성 이외에도 운치와 풍류를 소중하게 다루었다고 믿어진다. 그의 인물들은 품위 있고 귀티나는 색깔의 옷을 입은 세련된 모습의 멋쟁이 한량과 아름다운 기녀들로서 섬세하고 유연한 필선과 아름다운 채색으로 묘사되어 있다. 또한 근경에는 연꽃이 막 피어나고 있으며 배경의 제법 넓은 후원에는 담벽을 배경으로 활엽수가 서 있고 오른쪽 담 안쪽으로는 소나무 가지가 넌지시 드리워져 있어서 쌍쌍모임을 즐기는 남녀들의 분위기를 더욱 돋우어 주고 있다. 이처럼 신윤복의 풍속화에는 풍류와 운치 또는 낭만적 성향이 사실성과 해학성 못지않게 넘치고 있다. 이러한 낭만성은 그의 풍속화를 특징지어준다.

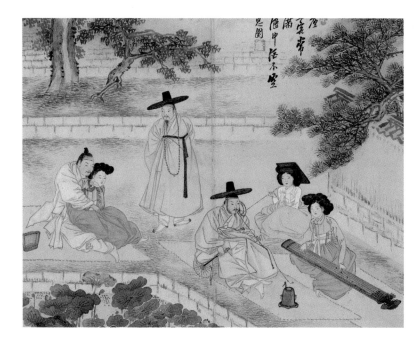

도 29 신윤복,
〈연당야유도〉,
《혜원전신첩》,
조선 후기,
18세기 말~19세기 초,
지본담채,
28.2×35.6cm,
간송미술관 소장

이처럼 조선시대의 회화를 통해서 보면 자연과의 밀착된 풍류성
을 짙게 지니고 있으면서도 시대나 화가마다의 다양한 양상을 보여
주고 있는 것이다.

조선 후기의 미의식을 좀더 소박하고 적나라하게 보여주는 것은
이미 살펴본 정통회화만이 아니라 후기 이후에 큰 유행을 본 민화(民
畫)라고 볼 수 있다.[70] 대체로 서민화가들에 의해 그려지고 서민사회
에 널리 보급되었던 소위 민화는 채색화가 주류를 이루고, 또한 그 다

70 조자용, 『韓國民畫의 멋』(Encyclopaedia Britanica 社, 1970); 김호연, 『韓國의 民畫』
 (열화당, 1971); 김철순, 『韓國民畫論考』(도서출판 예경, 1991); 임우빈, 『韓國의 民畫』
 (서문당, 1993); 안휘준, 「우리 민화 산고」 및 「우리 민화의 이해」, 『한국 회화의 이해』
 (시공사, 2000), pp. 328~359 참조.

루는 소재가 다양할 뿐만 아니라 소박하고 강렬하며 솔직해서 조선시대 사람들의 미감 또는 미의식을 좀더 직접적으로 드러내 보여준다. 이러한 그림들은 대체로 다소 도식화 현상을 보여주지만 그럼에도 불구하고 치졸한 느낌보다는 유머와 위트가 넘치고, 과장된 형태에서조차도 전혀 허세가 엿보이지 않는다. 그래서 때로는 기발하고 환상적이며 천연스러움이 넘친다. 흔히 얘기하는 소박하고 친근한 느낌이 화려하고 강렬한 색채에도 불구하고 짙게 느껴진다.

7) 맺음말

한국의 회화는 시대마다의 특성을 키우며 변천해 왔고, 이러한 변천의 배경에는 여러 다른 요소들과 함께 그때그때의 미의식이 큰 작용을 했다고 보여진다. 그러나 그 미의식은 어디까지나 화풍에 의거한 추론일 뿐 옛날 화가들이나 평론가들로부터의 직접적인 설명에 의한 것이 아니다. 화론이나 화론적인 기록이 워낙 없기 때문에 불가피한 일이라 하겠다. 이러한 한계성뿐만 아니라 앞에서 살펴본 바와 같이 어느 특정 시대의 회화라고 해도 한 가지만의 미의식을 반영한 것이 아닌 경우가 대부분이기 때문에 한국의 전통회화에 나타난 한국인의 미의식을 한두 마디의 단어나 말로 간단명료하게 정의하는 것은 실질적으로 불가능하게 느껴진다.

　　그러나 한 가지 분명한 것은 한국의 미의식이 야나기 무네요시가 얘기했듯이 눈물을 쥐어짜는 '애상의 미'나 '비애의 미'는 결코 아니라는 사실이다. 오히려 회화를 통해 본 한국인의 미의식은 밝고, 명랑하

고, 건강하고, 풍류적이고, 낭만적이고, 해학적이라고 본다. 또한 답답하고 번거로운 것을 피하여 확 트이고 시원한 공간과 여유를 추구하는 경향을 띠고 있었다고 보여진다. 반면에 큰 것을 추구하고 작은 것을 되도록 생략하는 대의성(大義性) 또는 대범성을 띠고 있기도 하다.

이러한 모든 양상을 함께 묶어서 한 단어로 집약하는 것은 거듭 얘기하지만 위험하고 또 무리가 따르는 일이라 믿어진다. 그러나 그것을 굳이 시도한다면 그래도 가장 가까운 개념은 김원용 선생이 말하는 '한국적 자연주의'가 아닐까 생각된다. 이것은 어떤 의미에서는 천진성이나 대범성 등의 복합적인 개념으로 풀이될 수 있을지도 모르겠다.

그러나 앞에서도 언급했듯이 이제는 우리나라의 미술의 특징이나 그에 내재하는, 그리고 그것을 창출한 다양한 미의식을 일괄해서 보기보다는 어느 특정한 시대나 분야 또는 작가마다의 경우에 따라 그 특징과 미의식을 뜯어보는 것이 더 합리적이고 바람직한 일이라고 본다. 이렇게 하지 않는 경우 불가피하게 무리는 따르게 마련일 것이다. 같은 풍속화의 세계를 거의 비슷한 시기에 추구했던 김홍도와 신윤복의 작품상의 특징과 그 바닥에 깔린 의식의 차이가, 한편으로는 비록 어떤 공통점을 지니고 있을지라도 다른 한편으로는 얼마나 현저하게 다른 양상을 보여주고 있는가 하는 점은 그 좋은 근거이다.

이제까지 미술사학도의 입장에서 미의식의 문제를 주섬주섬 고찰해 보았으나, 이것은 본래 미술사학도보다는 미술사적 지식을 갖춘 미학자들에 의해서 다루어져야 할 영역이기 때문에 더욱 아쉬움과 한계성을 많이 느끼지 않을 수 없었다. 앞으로 우리나라에서도 한

국미학이나 동양미학 분야가 발달하여 이에 대한 보다 체계적인 연구가 이루어지기를 기대한다. 그러므로 본고는 이 방면에 있어서의 앞으로의 본격적인 연구에 앞서 실시한 하나의 예비적 시도 또는 기초작업 정도로 이해되었으면 한다.

Ⅱ 산수화편

1 한국 산수화의 발달

1) 머리말

동양에서 흔히 애기하는 산수화란 자연의 표현인 동시에 인간이 자연에 대해 지니고 있는 이른바 자연관의 반영이기도 하다. 따라서 산수화란 이 두 가지 복합적인 성격을 띠고 있다고 하겠다.

자연은 말할 것도 없이 산과 언덕, 바위와 돌, 바다와 강, 나무와 풀, 구름과 안개 등으로 복잡하게 구성되어 있고, 끊임없이 변화하면서 인간과 동물, 새와 곤충, 그리고 그 밖의 수없이 많은 생명체들에게 서식처를 제공하여준다. 이 때문에 인간은 예로부터 자연을 경외하고 사랑하면서 그 변화에 순응하여 왔다.

특히 농사를 주로 했던 중국을 비롯한 동양인들에게 자연이란 더욱 소중하고 절대적인 것이었다. 그들에게는 산이 자연의 근본으로, 바위는 뼈로, 물은 피로, 나무와 풀은 머리털로, 그리고 안개는 자연의 입김으로 여겨졌던 것이다.[1] 즉 자연이 무생명의 존재로서가 아니라 인

1 중국인들의 자연관에 대하여는 Michael Sullivan, *The Birth of Landscape Painting*

체처럼 살아서 생동하는 생명이 있는 존재로서 인식되었던 것이다. 즉, 자연을 경외로운 생명체로 여겼다. 이 때문에 동양에서는 자연을 표현하는 산수화는 기운생동(氣韻生動)해야만 한다는 생각이 예로부터 전제되고 있었다고 하겠다.

자연과 인간의 이러한 밀접한 관계 때문에 중국과 한국에서는 일찍부터 산수화가 그려지기 시작하여 오늘날에 이르기까지 그 전통이 이어져 오고 있다. 처음에는 인간과 신령(神靈)이 몸담고 있는 거처로서 실용적인 기능과 목적을 지닌 그림들에 도안적(圖案的)이고 상징적인 모습의 배경으로 그려지기 시작하였으나 점차 순수한 감상을 위한 그림으로 독립하여 발전하게 되었던 것이다.

그런데 산수화는 산과 강과 바위와 나무 등으로 이루어진 천태만상의 대자연을 제한된 크기의 화면에 기운생동하도록 표현해야 하며 또한 인간의 자연관이나 사상을 반영해야 하므로 회화의 여러 분야 중에서도 가장 어렵고 복합적인 성격을 띠고 있다 하겠다. 그러므로 산수화는 인물화와 더불어 가히 회화의 대종을 이룬다고 볼 수 있다. 사실상 산수화는 동양회화의 발전과정을 가장 체계적으로 파악할 수 있는 자료가 되고 있다. 그러므로 동양화에서 산수화의 흐름을 파악하는 것은 곧 회화의 주류를 이해하는 지름길이 된다고 하겠다. 한국 산수화의 경우도 물론 예외가 아니다.

이러한 관점에서 저자는 한국산수화의 발달을 고찰해 보고자 한다. 다루려는 범위가 매우 방대하므로 지엽적인 것은 피하거나 생략하고, 한국산수화의 발달을 이해하는 데 꼭 필요하다고 생각되는 양식적 변천만을 요점적으로 다루어 그 대체적인 윤곽을 밝혀보고자 한다. 즉, 앞으로 전개될 이 방면의 연구를 위한 하나의 줄거리를 잡

아보는 데에 그치고, 자세하고 지엽적인 논증은 되도록 피하려고 한다. 또한 별로 연구가 되어 있지 않은 삼국시대부터 고려시대까지의 산수화를 좀더 중점적으로 다루고, 비교적 잘 알려져 있는 조선시대의 산수화는 되도록 간략하게 살펴보고자 한다.

2) 삼국시대 및 남북조(통일신라·발해)시대의 산수화

가. 고구려의 산수화

한국에서 먹이나 채색을 써서 붓으로 그리는 넓은 의미에서의 산수화가 발전하기 시작한 것은 다른 분야의 회화와 마찬가지로 삼국시대부터라 하겠다.[2] 물론 삼국시대 훨씬 이전인 청동기시대에 이미 자연의 변화에 적응하여 농경생활을 영위하고, 또 자연현상의 일부를 선각화(線刻畵)로 표현하고자 하였던 것은 사실이지만 그것을 곧 한국 산수화의 시원으로 보기는 어렵다.[3] 지금까지 알려진 자료에 의거해서 보면 회화다운 회화가 발전된 것은 삼국시대 중에서도 그 중엽에 해당되는 4세기경의 고구려에서라고 여겨진다.[4] 물론, 고구려와 한나라와

in China (Berkely and Los Angeles: University of California Press, 1962), pp. 1~10 및 George Rowley, *Principles of Chinese Painting* (Princeton, New Jersey: Princeton University Press, 1972), pp. 20~23에 잘 정리되어 있다. 이 밖에 안휘준, 「한국 회화사상 중국 회화의 의의」, 『경계를 넘어서』(국립중앙박물관, 2009), pp. 48~97 및 이 책의 Ⅳ부 1장 참조.

2 삼국시대 산수화에 관한 종합적 고찰은 이태호, 「韓國古代山水畵의 發生 硏究」, 『美術資料』 제38호(1987. 1), pp. 29~65 참조.

3 한병삼, 「先史時代 農耕文 靑銅器에 대하여」, 『考古美術』 제112호(1971. 12), pp. 2~13 참조.

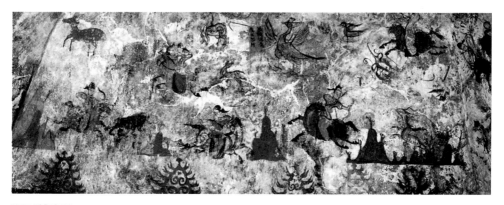

의 문화 교섭 관계를 감안하면 이미 4세기 이전에 고구려에서 회화가 제작되었을 가능성이 전혀 없지는 않다고 생각되지만 그것을 입증해 줄 자료가 아직까지 발견되지 않고 있다.[5] 회화의 여러 분야 중에서도 산수화는 인물 등의 타 분야에 비하여 좀 늦기는 하지만 고구려의 경우 5세기 초경에는 벌써 수렵도의 배경으로 묘사되고 있었다.

이러한 사실은 덕흥리 고분벽화를 통해서 확인된다. 평안남도 대안시 덕흥리에 위치한 이 고분의 내부에서는 벽화와 더불어 영락 18년(408 A.D.)의 연기가 적혀 있는 명문이 발견되어 고구려 고분벽화의 편년에도 큰 도움을 준다.[6]

덕흥리고분의 전실 동측 천장에는 〈수렵도(狩獵圖)〉(도 30)가 그려져 있는데 여기에 기마인물과 함께 산이 묘사되어 있다. 말을 달리며 활을 당겨 사냥하는 무사들의 힘찬 모습을 약간 어색한 솜씨로 묘사한 이 수렵도에는 마치 넓은 판자를 굴곡지게 오려서 세워 놓은 듯한 산악의 모습이 그려져 있다. 윤곽선 안에 채색을 칠해 넣어 표현한 이 산의 모습은 마치 연극무대 위에 올려놓은 세트 같은 느낌을 준

다. 굴곡진 능선을 따라 늘어선 소나무라고 추정되는 나무들도 반원의 초록색 버섯을 연상시켜줄 뿐 아직 나무다운 모습을 제대로 갖추고 있지 못하다. 즉, 산이나 나무가 모두 지극히 간략하게 표현된 상징에 불과하다. 따라서 산이 지니고 있는 부피나 깊이, 또는 산다운 분위기 등이 결여되어 있다. 오직 평면적인 산의 형상이 초보적으로 도시(圖示)되어 있을 뿐이다. 또한 사냥하는 인물이나 말들과 이 산의 모습을 비교해보면 비례가 맞지 않는다. 즉, 산의 크기가 말과 인물에 비해 지나치게 작다. 그러므로 사냥이 산 속에서 이루어지고 있다기보다는 그 주변에서 행해지고 있는 형상이다. 사냥을 할 수 있는 대자연으로서의 산이 아니라 사냥을 하는 곳이라는 것만을 나타내주는 상징체를 표현하는 데 머물러 있다. 이 점은 5세기 초에 이미 산수가 자연의 상징으로서 수렵도 등에 표현되고 있었으면서도 아직 그다지 발달되지 못했음을 말해 주는 것이라 하겠다. 또한 인물화나 동물화에 비해서도 수준이 뒤져 있었다고 보여진다. 그러므로 아직은 산수화가 인간이 노닐고 즐기는 자연의 표현체로서 감상의 대상이 되고 있었다고 볼 만한 근거는 없다고 하겠다.

4 고구려의 고분벽화에 관하여는 김원용, 『韓國壁畵古墳』, 韓國文化藝術大系 1(일지사, 1980) 및 『壁畵』, 韓國美術全集 4(동화출판공사, 1974), pp. 4~5; 전호태, 『고구려 고분벽화 연구』(사계절, 2000) 및 『고구려 고분벽화의 세계』(서울대학교 출판부, 2004); 안휘준, 『고구려 회화』(효형출판, 2007) 참조.

5 1987년에 경상남도 의창군 동면 다호리에서 기원전 1세기 것으로 믿어지는 삼한시대의 고분이 발견되었는바 이 고분에서는 각종 칠기제품, 청동제품과 함께 다섯 자루의 붓이 출토되었다. 이 붓들은 이미 기원전 1세기에 문자의 사용과 그림의 제작이 이루어졌을 가능성이 매우 큼을 시사해준다.

6 김원용, 『韓國壁畵古墳』, pp. 93~95; 金基雄, 『朝鮮半島の壁畵古墳』(東京: 六興出版, 1980), pp. 178~187; 『德興里高句麗壁畵古墳』(東京: 講談社, 1986) 참조.

덕흥리 고분벽화에 보이는 이러한 수렵도는 그 후의 벽화고분에
서도 종종 그려졌다고 믿어진다. 그러나 덕흥리고분의 산악수렵도에
이어 고구려에서의 산수화의 발달을 가장 잘 보여주는 대표적인 예
는 아무래도 무용총의 〈수렵도〉(도 10)라 하겠다. 만주 길림성 집안현
에 위치한 이 고분은 대체로 5세기 후반경에 축조된 것으로 믿어지는
데, 그 현실의 서벽에는 유명한 수렵도가 그려져 있다.

　이 그림은 호랑이와 사슴 등의 산짐승을 사냥하는 무사들의 힘
찬 모습을 담고 있다. 달아나는 동물들의 경황없는 모습이나 힘차게
달리는 말 위에서 활을 당기는 무사들의 모습이 넓은 공간 속에 매우
사실적으로 묘사되어 있다. 대체로 인물과 동물들의 묘사도 앞서 살
펴본 덕흥리고분의 벽화에서보다 훨씬 활달하고 사실적이다.

　이러한 인물 및 동물의 세련된 표현과는 대조적으로 이 무용총
수렵도 속의 산과 나무들은 아직도 상징적인 성격을 짙게 띠고 있다.
여기에 그려진 산들은 주로 파상(波狀)의 굵고 가는 선들로 표현되어
있다. 이 산들에도 부피나 깊이, 거리와 산다운 분위기 등이 제대로
구현되어 있지 않다. 또한 인물이나 동물들의 크기에 비해 산이 지나
치게 작다. 이처럼 이 파상의 산들은 사냥이 이루어지고 있는 자연의
상징적인 표현에 지나지 않는다. 그러나 산의 능선을 나타내는 파상
선들은 힘찬 소용돌이의 수렵 장면에 어울리게 율동적인 느낌을 자
아내고 있어서 주목을 끈다. 또한 가장 가까운 산은 흰색으로, 그 다
음의 산들은 빨간색으로, 그리고 가장 멀리 있는 산은 노란색으로 칠
해져 있어 고대 설채(設彩)의 원리를 보여준다.

　이 〈수렵도〉의 근경에는 높이 솟아오른 나무가 한 그루 서 있고
그 뒤쪽의 가까운 산에도 세 그루의 나무들이 서 있다. 그런데 이 나

무들은 무용총 바로 옆에 위치하고 연대도 비슷한 각저총의 〈수하각저도(樹下角抵圖)〉(도 31)에 그려진 나무와 꼭 마찬가지로 가지들이 하나같이 '손바닥 위에 주먹밥을 올려놓은 듯한 형상'을 하고 있다. 이러한 모습의 나무들은 중국 한대(漢代)에 종종 표현되었던 것인데, 그 영향을 고구려의 화가들이 받아들여 무용

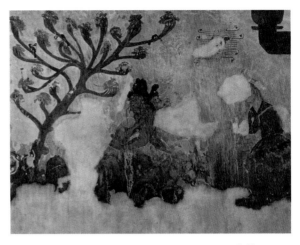

도 31 각저총
〈수하각저도〉, 고구려,
5세기 후반,
각저총 주실 동벽,
중국 길림성 집안현
소재

총과 각저총 등에 그린 것이라 하겠다. 한대 회화의 영향은 근경의 나무에서뿐만 아니라 산을 포함한 전체의 수렵도에서도 엿보인다. 수렵의 장면을 도식화된 산을 배경으로 묘사하는 것은 중국의 경우 이미 한대에 이루어졌음이 동경예술대학 소장의 금착수렵문동통(金錯狩獵文銅筒)에 의해 확인된다.[7] 다만 고구려의 무용총 수렵도는 이러한 한대미술의 영향을 토대로 훨씬 더 활달하고 율동적인 특징을 발전시킨 것이 큰 차이라 하겠다.

무용총 수렵도에서 근경에 큰 나무를 배치하고 그 뒤에 중요한 장면을 묘사한 것은 후대의 평원적(平遠的)인 구성을 연상시켜주고 있어서 흥미롭다. 넓은 의미에서 평원산수의 초기적 양상을 보여주는 대표적인 예로 보아도 좋을 것이라 생각된다. 전반적으로 이 수렵도에서도 산수는 인물이나 동물의 그림에 비해 아직도 수준이 뒤져

7 김원용·안휘준, 『한국미술의 역사』(시공사, 2003), p. 76.

있음을 알 수 있다.

그러나 408년에 축조된 덕흥리고분의 수렵도에서보다는 훨씬 발달된 모습을 보여주고 있음을 부인할 수 없다. 우선 덕흥리고분의 산과 무용총의 산을 비교하여 보면, 전자가 판자(板子)를 오려놓은 듯한 지극히 형식적이고 평면적인 모습을 지니고 있는 데 비하여 후자는 비록 상징적이긴 하지만 어느 정도 굴곡이 나타나 있어 변화감을 주고 있다. 또 산과 산 사이에는 미약하나마 약간의 거리감도 표현되어 있다. 그리고 나무의 모습도 전자의 경우 우산이나 버섯처럼 뭉뚱그려져 형식적으로 표현되어 있는 반면에, 후자에는 가능한 한 가지와 잎을 구체적으로 묘사하려는 시도를 보여주고 있다. 비단 산수화적인 요소들뿐만 아니라 인물이나 동물도 무용총의 경우가 훨씬 능란하게 다루어져 있다. 이러한 모든 사실들은 산수화를 비롯한 회화의 전반이 덕흥리고분이 축조되었던 5세기 초보다 무용총이 축조된 5세기 후반경에 보다 현저하게 발전되었음을 말해 준다.

무용총의 수렵도에 그려져 있는 산의 모습은 이 밖에도 약수리벽화고분의 전실과 감신총의 전실, 장천1호분의 현실 벽화 등에서도 비슷하게 나타나 있는데 약수리 것이 가장 고졸해 보인다.[8] 이러한 5세기의 산들이 6세기와 7세기 전반에 걸쳐 좀더 타당성 있는 모습으로 발전하게 되었던 것이다.

덕흥리고분과 무용총에 이어 고구려 산수화의 발달과정을 보여주는 좋은 예는 강서대묘의 벽화에서 찾아볼 수 있다. 평안남도 강서군 삼묘리에 위치한 강서대묘는 고구려의 후기에 축조된 고분이다. 이 고분의 현실 남벽과 천장의 서쪽 및 동쪽의 받침에는 각각 산들이 그려져 있어 고구려의 산수화 연구에 좋은 자료를 제공해준다. 천

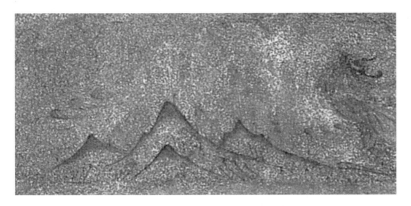

도 32 강서대묘
〈산악도〉, 고구려,
6세기 말~7세기 전반,
강서대묘 현실 동측
천장받침, 평안남도
강서군 소재

장의 동쪽 받침에 그려진 〈산악도(山岳圖)〉(도 32)는 가운데에 제일 높은 주산을, 그 좌우에는 좀더 낮은 객산을, 그리고 이 산들의 사이에는 모가 난 암산(岩山)들을 적당하게 배치하여 묘사하였다. 주산과 객산들은 부드러운 능선을 지닌 삼각형의 토산(土山)으로서 여기저기에 수정기둥처럼 돋아난 암산들과 좋은 대조를 보여준다. 주산과 오른편 객산의 능선에는 비교적 사실적인 모습의 나무들이 서 있다. 또한 능선을 따라서는 일종의 음영법(陰影法)이 약간 가해져 제법 부피나 괴량감을 자아내준다. 이처럼 주산과 객산의 형식을 갖춘 좌우가 안정된 삼산형(三山型)의 구성을 지니고 있는 점, 전대의 산들과는 달리 음영에 의해 괴량감을 표현한 점, 암산과 토산을 구분지어 표현하고 또 산과 산 사이의 거리감을 나타낸 점, 그리고 무엇보다도 산다운 분위기를 어느 정도 효율적으로 표현한 점 등은 이 강서대묘의 〈산악도〉가 앞서 살펴본 덕흥리고분이나 무용총의 산악도보다 훨씬 발전된 것임을 분명하게 말해준다.

8 안휘준, 『고구려 회화』, pp. 147~149; 이태호, 앞의 논문, pp. 33~36 참조.

도 33 강서대묘
〈산악도〉, 고구려,
6세기 말~7세기 전반,
강서대묘 현실 서측
천장받침, 평안남도
강서군 소재

　　이러한 사실은 서쪽 받침에 그려져 있는 또 다른 〈산악도〉에 의해 다시 확인된다(도 33).[9] 비슷한 모습의 삼산형 산들 이외에 오른편 멀리 바다에 떠 있는 듯한 원산(遠山)들이 거리를 두고 묘사되어 있어서 원경(遠景) 산수의 표현까지도 이루어졌음을 알 수 있다. 이 산들은 붉은 옷을 입고 새를 탄 채 하늘을 날고 있는 신선이 망망대해를 배경으로 하여 주산(主山) 쪽으로 향하고 있음을 보여준다. 이 그림을 통하여 고구려의 산수화는 후기에 이르러 산들의 형태만이 아니라 거리감의 표현에도 큰 진전을 이루었음을 확인할 수 있다. 또한 이러한 원산과 거리감의 표현은 뒤에 보듯이 통일신라로도 이어졌을 것으로 믿어진다.

　　강서대묘의 산악도들과 함께 강서중묘 현실 북벽에 그려져 있는 〈산악도〉(도 34)도 주목된다.[10] 이곳의 산들은 옆으로 길게 이어져 있는데 좌우의 산들은 중앙의 산들에 비하여 높고 중첩되어 있을 뿐만 아니라 대칭을 이루고 있어서 뒤에 볼 진파리1호분 북벽의 현무도에서처럼 현무를 위한 공간을 마련한 것으로 여겨진다. 산들이 동떨어

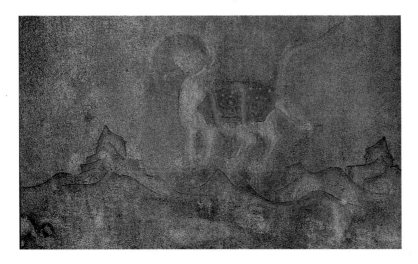

도 34 강서중묘
〈산악도〉, 고구려,
7세기 초, 강서중묘
현실 북벽, 평안남도
강서군 소재

져 있지 않고 서로 유기적으로 연결되어 있으면서 중첩되고 뒤로 물러갈수록 높아지는 모습을 표현하여 미숙하지만 고구려산수화 발달의 또 다른 양상을 보여준다.

강서대묘와 중묘에서 보이는 산수화적인 특색은 내리1호분과 진파리1호분에 이르러 또 한 차례의 변화를 겪었다. 평안남도 대동군 시족면 내리(현재의 평양시 노산리)에 위치한 내리1호분은 단실로 이루어진 구조나 사신도(四神圖)를 네 벽에 그린 점, 그리고 그 밖의 양식적 특색으로 미루어 보아 강서대묘보다 좀 늦은 7세기 전반에 축조된 것으로 추측된다.

내리1호분의 현실 동벽 천장 부분에 그려진 산악과 나무의 모습(도 35)은 강서대묘의 그것을 좀더 발전시킨 모습이다.[11] 강서대묘의

9 『특별기획전 고구려』(특별기획전 고구려 추진위원회/동광문화인쇄사, 2002), p. 151의
 아래 도판 참조.
10 위의 도록, p. 154의 도판 참조.

도 35 내리1호분
〈산악도〉, 고구려,
7세기경, 내리1호분
현실 동벽 천장받침,
평양시 소재

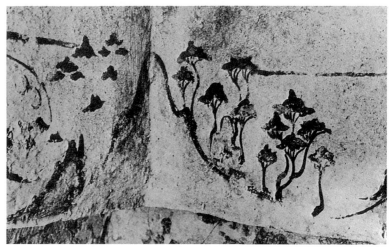

산악과 마찬가지로 내리1호분의 산악도 주산(主山)과 객산의 형태가
갖추어진 대체로 삼산형이고 또 굵은 윤곽선과 약간의 음영을 지니고
있다. 다만 주산(主山)의 능선이 옆으로 길게 뻗어 있어서 좀더 여유
있는 공간감을 자아내며 능선 상에 늘어선 나무들의 모습이 훨씬 변
화감 있게 표현된 것이 두드러진 차이라 하겠다. 나무들의 곡선진 동
체와 손가락을 펴서 받쳐든 듯한 나뭇잎의 표현이 특히 이채롭다. 이
러한 산악과 나무의 모습은 그 이전의 덕흥리고분, 무용총, 강서대묘

등에 보이는 산이나 나무의 형태와 제법 큰 차이를 드러낸다. 내리1호분의 산과 나무는 일반적으로 말해서 그 전대의 것들보다 훨씬 자연스럽고 사실적인 경향을 띠고 있다. 나무들의 모습에도 어딘지 춤추는 듯한 율동감이 느껴지고 있어서, 고구려 중기의 무용총 벽화 등에서 보이는 특색이 더욱 융화된 듯한 느낌을 준다.

이러한 점은 고구려 후기에 많은 영향을 미친 중국 육조시대의 미술과 연관이 깊다고 생각된다. 사실상 육조시대 미술과의 연관성은 내리1호분만이 아니라 이제 살펴보고자 하는 진파리1호분의 벽화에서 더욱 뚜렷이 나타난다. 고구려 초기와 중기에는 무용총의 경우에서 보듯이 중국 한대와의 미술교섭이 감지되는 데 반하여 고구려 후기의 벽화에서는 새로운 육조시대의 영향이 보이고 있어 고구려와 중국 역대 왕조와의 꾸준한 회화교섭상(繪畵交涉相)을 엿보게 된다.

여하튼 평안남도 중화군 무진리에 있는 진파리1호분은 내리1호분과 대체로 비슷한 시기에 축조되었다고 믿어지는데 여기에 그려진 그림들은 육조시대 미술의 영향을 어느 고분벽화보다도 두드러지게 보여주고 있다.

진파리1호분의 벽화 중에서도 현실 북벽에 그려진 현무와 그 주변의 그림은 특히 관심을 끈다(도 12). 좌우에 나지막한 언덕과 그 위에 솟아난 나무들을 배치한 후, 그 사이의 공간에 사신의 하나인 현무를, 그 왼쪽에는 인동연화(忍冬蓮華)와 구름이 바람에 날리고 있는 듯 묘사되어 있다. 나무들의 두 갈래진 동체들이 유연한 곡선을 짓고 있는 모습이나 비교적 사실적으로 묘사된 잔가지와 나뭇잎 등을 보면 내리1호분

11 김원용, 『壁畵』, 도 100 참조.

의 벽화보다도 더 세련되고 발전된 것임을 말해 준다. 이 점은 진파리1호분이 내리1호분보다 축조연대가 다소 뒤질지도 모른다는 가능성을 제시하여 준다. 고구려미술의 특색인 강한 율동미가 진파리1호분의 벽화에 더욱 충일해 있는 사실은 이러한 추측을 강하게 뒷받침해 준다.

그런데 좌우에 언덕과 나무들을 배치하고 그 안의 공간에 주제를 표현하는 구성이나 바람에 나부끼는 듯한 분위기의 표현 등은 앞서도 언급한 바와 같이 육조시대의 미술과 밀접한 관계가 있다. 이 점은 미국에 있는 넬슨갤러리 소장의 석관에 새겨진 석각화(도 36)와의 비교를 통해 쉽게 확인된다.[12] 이 석각의 산수인물도에서도 진파리1호분에서와 마찬가지로 U지형의 유연한 나무들을 근경에 수평을 이루도록 도열시키고 이 나무들이 마련한 공간에 주제를 표현하였다. 또한 나무들도 진파리1호분에서처럼 바람에 나부끼고 있다. 이처럼 진파리1호분과 육조시대의 석각 산수인물화 사이에는 상당한 유사점이 있어서 양국 간의 밀접했던 미술교섭의 양상을 엿보게 한다. 따라

서 진파리1호분의 벽화는 이러한 육조시대의 미술양식을 토대로 좀 더 율동의 정도가 높은 미술로 발전된 것임을 알 수 있다.

이제까지 대충 살펴본 것처럼 고구려의 산수화는 5세기 초에는 덕흥리 벽화고분(도 30)에서 보듯이 평면적이고 형식적인 산악과 수목의 모습을 그리고 있었으나 5세기 후반에 이르러서는 무용총의 수렵도(도 10)에서 보듯이 비록 상징적이긴 하지만 동적이고 비교적 사실성을 추구하고 있었다고 믿어진다. 이것이 6세기 말부터 7세기 전반에 걸치는 시기에 좀더 율동적이고 사실성이 강한 경향을 띠게 되었다고 볼 수 있다(도 32~35). 삼산형의 산악의 형태와 거기에 구현된 산과 산 사이의 거리나 공간, 그리고 산다운 분위기와 나무다운 나무의 표현 등은 이를 잘 말해 준다. 이처럼 고구려의 산수화는 대체로 초기로부터 중기를 거쳐 후기로 넘어가면서 점차 발전해 갔다고 볼 수 있다. 이러한 고구려의 산수화는 다른 미술의 경우와 마찬가지로 백제와 신라에 전해져 어느 정도의 영향을 미쳤을 것으로 추측된다.

나. 백제의 산수화

삼국 중에서 고구려에 이어 산수화를 상당한 수준으로 발전시켰던 것은 백제일 것으로 생각되지만 현재 백제의 산수화는 단 한 점도 남아 있지 않아 그 구체적인 파악이 어렵다. 그러나 부여의 규암면에서 다른 일곱 개의 문양전들과 함께 출토된 〈산수문전(山水文塼)〉(도 16)이 남아 있어서 백제의 산수화를 이해하는 데 크게 참고가 된다.[13] 대체로 7세

12 김원용·안휘준, 『한국미술의 역사』, p. 81; Osvald Sirén, *Chinese Painting: Leading Masters and Principles* (New York: The Ronald Press Company; London: Lund Humpries, 1956), Vol. III pls. 24~28 참조.

기 전반의 것으로 추정되는 이 〈산수문전〉의 산수문양은 앞서 살펴본 고구려의 산수화들보다도 오히려 훨씬 더 발달된 것으로 그 배후에는 백제산수화의 긴 발달과정이 깔려 있었음을 시사해 준다. 중앙부에는 소나무가 늘어선 삼산형의 토산을, 하부의 근경에는 수면(水面)을, 좌우변에는 풀이 나 있는 암산(岩山)을, 그리고 상부에는 구름이 떠 있는 하늘을 표현하였다. 좌우가 대체로 대칭을 이루는 균형 잡힌 구도를 이루고 있고, 산과 산 사이에는 거리와 공간이 시사되어 있으며, 무엇보다도 산다운 분위기가 두드러지게 표현되어 있다. 또한 근경의 오른쪽 모퉁이에는 중경의 산사(山寺)를 향해 걸어가고 있는 승려의 모습이 보이고 있어 한층 대자연의 경관을 돋보이게 한다. 일종의 산수인물화로 보아도 무방하다고 생각된다. 이처럼 이 〈산수문전〉에 표현된 산수는 매우 사실적이면서도 서정적이기까지 하다. 또한 토산과 암산의 형태상의 구분은 물론, 식물의 종류까지 구별하여 표현한 점은 이 산수문을 표현한 사람이 매우 예리한 관찰력과 능숙한 묘사력을 지니고 있었음을 말해 준다. 다만 토산을 삼산형으로 도식화한 것은 이 문양이 순수회화보다는 공예품을 장식하기 위한 것이었던 데에 연유한 것으로 이해된다. 공예품의 문양이 이 정도로 높은 수준이었다면 순수한 산수화는 이보다 더욱 발달하였을 가능성이 높다고 하겠다.

　백제의 다른 미술분야에서처럼 산수화에서도 고구려나 중국 남조, 특히 양(梁)의 영향이 미쳤을 것으로 추측되나 그것을 입증해줄 만한 증거가 아직은 발견되지 않고 있다.[14] 다만 〈산수문전〉의 암산들은 형태가 미국 넬슨갤러리 소장의 석관에 새겨져 있는 암산들과 유사하여 육조시대회화와의 관계를 엿볼 수 있다(도 36과 비교).

　〈산수문전〉 이외에도 무령왕릉에서 발견된 은제탁잔에 산수문양

도 37 무령왕릉
〈은제산수문탁잔〉,
백제, 6세기 전반,
공주 무령왕릉 출토,
국립공주박물관 소장

(도 37)이 새겨져 있는 것을 보면 백제에서는 이미 6세기 초에 금속공
예품에도 도안으로 등장할 정도로 산수화가 활발하게 제작되고 있었
음을 엿볼 수 있다. 그러나 이 은제탁잔에 새겨진 산수문양은 너무나
도식화되어 있기 때문에 당시의 산수화를 이해하는 데 별다른 도움이
되지 않는다. 다만 이 은제탁잔의 산수문양과 〈산수문전〉의 산수문양은
백제에서 산수화의 역사가 고구려 못지않게 길며 그 수준 또한 고구려
이상이었음을 강력히 시사해 주고 있다는 점에서 큰 의의를 지닌다. 특

13 이 문양전 일괄에 관하여는 이내옥, 「백제 문양전 연구 – 부여 외리 출토품을
 중심으로 – 」, 『美術資料』 72·73호(2005. 12), pp. 5~28; 조원교, 「부여 外里 출토
 文樣塼에 관한 연구 – 도상 해석을 중심으로 – 」, 『美術資料』 제74호(2006. 7), pp. 5~30
 참조.

14 백제와 양(梁) 사이에 회화교섭이 있었으리라는 점은 백제가 중대통(中大通)
 6년(534)과 대동(大同) 7년(541)에 양에 사신을 보내 경의(經義), 모시박사(毛詩博士),
 공장(工匠) 및 화사(畵師)를 청했던 사실로도 짐작이 된다. 『梁書』 卷五十四, 列傳
 第四十八, 諸夷의 百濟條 및 『三國史記』 卷二十六, 百濟本記第四, 聖王十九年條 참조.
 그러나 이것을 입증해 줄 작품은 남아 있지 않다.

히 〈산수문전〉은 백제미술 특유의 부드럽고 완만하며 여유가 있는 특색을 지니고 있어서, 율동적이면서도 긴장감이 감도는 고구려의 산수화와 구분되고 있는 사실 역시 주목을 요한다.

다. 신라의 산수화

신라는 주지되어 있듯이 삼국시대의 신라, 즉 고(古)신라와 통일신라로 나누어진다. 고신라의 산수화를 이해하는 데 하나의 참고가 되는 유일한 예는 1985년에 발견된 기미년명 순흥 읍내리 벽화고분에 그려져 있는 산악도들이다.[15] 이 고분의 남쪽 벽에는 "기미중묘상인명(己未中墓像人名)"의 묵서가 있어서 벽화의 내용 및 양식과 대비하여 볼 때 그 축조연대가 479년이거나 539년일 것으로 추측된다. 4벽과 연도 좌우에 벽화가 그려져 있으나 천장에는 전혀 아무것도 그려져 있지 않다. 이 벽화들 중에서 산수화의 요소들은 동벽과 북벽, 그리고 시상대의 앞면에 나타나 있다. 도굴로 인하여 심하게 훼손된 동벽에는 태양을 상징하는 양수지조(陽燧之鳥), 또는 양광(陽光)이 산 위에 떠오르는 해처럼 원형의 틀 안에 묘사되어 있다.

도 38 〈산악도〉, 신라, 479년 또는 539년, 기미년명 순흥 읍내리 벽화고분 현실 북벽, 경상북도 영주군 순흥 읍내리 소재

이곳의 산줄기와 거의 이어질 듯이 북쪽 동벽에 또 다른 산줄기가 묘사되어 있다(도 38). 이 산들은 같은 수평선 상에 크고 작게 표현되어 있는데 무대장치처럼 보여 408년도에 축조된 고구려 덕흥리 고분벽화의 〈수렵도〉(도 30)와 매우 유사하다. 이 점은 이 고분의 벽화가 고구려 5세기 회화의 영향을 받았음을 말해 준다. 이 북벽에는 이 밖에도 연화, 비운, 비조(飛鳥)들

과 함께 길게 늘어선 또 다른 고
졸한 산들이 그려져 있다.

이 순흥고분의 시상대 전면
에는 박산문(博山文)으로 생각되
는 것들이 그려져 있는데 그 밑
부분에는 톱니 같은 봉우리를 지
닌 산들이 묘사되어 있다.(도 39)

도 39 〈박산문 및
산악도〉, 신라, 479년
또는 539년, 기미년명
순흥 읍내리 벽화고분
현실 시상대 전면,
경상북도 영주군 순흥
읍내리 소재

이 산들은 봉우리마다 버섯 모양의 나무가 한 그루씩 나타나 있으며
(나무의 동체 부분은 대부분 박락되어 있음), 굵은 선들로 산줄기가 표
현되어 있어 무용총의 〈수렵도〉(도 10)나 감신총 전실 좌벽 상부에 그
려진 산악도들을 연상시켜준다. 즉 이곳의 산들은 덕흥리고분의 벽
화에 보이는 버섯 모양의 나무와 무용총이나 감신총의 산들과 비슷
한 모양의 산들을 결합시킨 듯한 양상을 드러낸다. 이 점과, 앞에 언
급한 동벽 및 북벽의 산들이 덕흥리 고분벽화의 산들과 유사한 점을
종합하여 보면, 이 순흥고분의 산들은 고구려 5세기 전반기 및 후반
기의 산수화의 영향을 수용하여 표현한 고졸한 것임을 알 수 있다. 이
에 의거하여 판단하면 적어도 신라의 변방이었던 순흥 지역에서는
고구려의 영향을 받아 다른 주제의 그림들과 함께 산악도가 그려졌
었음이 확인된다.

그리고 이 순흥고분의 서벽에는 집 옆에 서 있는 큰 버드나무가
그려져 있는데 동체는 노란색으로 칠해져 있다. 가지는 선으로만 표

15 안휘준, 「己未年銘 順興邑內里 古墳壁畵의 內容과 意義」,
 『順興邑內里壁畵古墳』(문화재관리국 문화재연구소, 1986), pp. 61~98 및 『한국 회화사
 연구』(시공사, 2000), pp. 116~134 참조.

현되어 있고, 잎은 그려져 있지 않다. 산수화의 중요한 구성요소의 하나인 나무로서 주목된다.

아무튼 이 고분에 산악도가 그려져 있다는 점은 경주를 중심으로 한 신라에서도 고구려나 백제와 마찬가지로 산수화가 그려졌었을 가능성을 강력히 시사해 준다. 이 점은 가야의 경우도 마찬가지일 것으로 추측되나 현재 아무런 근거도 남아 있지 않다.

라. 통일신라 및 발해의 산수화

통일신라에서도 고신라에 이어 산수화를 제작했을 것으로 믿어지지만 남아 있는 화적(畵跡)이 없다. 전대의 우리나라에서 산수화가 그려졌으며, 이 시대에는 당(唐)과의 문물교류가 어느 때보다도 활발했던 점을 감안하면, 이 시대에 산수화가 활발하게 그려졌을 가능성이 지극히 큼을 부인할 수 없다. 어쩌면 당의 영향을 받아 청록산수(靑綠山水)가 유행하지 않았을까 추측된다. 이 점은 솔거(率居)에 관한『삼국사기』의 기록을 통해서도 추측을 해볼 수 있다.

솔거의 활동연대에 관해서는 이견이 있으나, 통일신라시대에 창건되었던 것으로 믿어지는 진주 단속사(斷俗寺)에 유마상(維摩像)을 남겼다는『삼국사기』의 기록에 의거하여 일단 통일신라시대 사람으로 추측해볼 수 있을 것이다.[16] 이 기록에 의하면 그는 보잘것없는 집안에서 태어났는데 나면서부터 그림을 잘 그렸고, 일찍이 황룡사 벽에 노송을 그렸는데 너무도 실제의 소나무와 같아서 까마귀, 솔개, 제비, 참새 등의 새들이 왕왕 날아들다 부딪쳐 떨어지곤 하였다고 한다.[17] 전설적인 요소가 많이 가미된 느낌이 들기는 하지만 이 기록에 의하면 그의 그림은 채색을 쓴 매우 사실적이면서도 기운생동하는 것이었다고

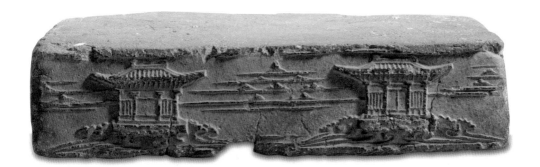

추측된다. 소나무를 잎과 동체(胴體)의 색깔을 살려서 제대로 사실적
으로 표현하려면 녹색과 갈색을 사용해야만 했을 텐데 이러한 설채는
결국 청록산수의 전통을 반영할 수밖에 없었을 것이다. 당시의 중국
당대(唐代)에는 청록산수가 유행하였고, 같은 시대의 일본에서도 중국
청록산수의 영향을 받아 야마토에(大和繪)가 풍미하였음을 고려하면
통일신라에서도 청록산수화풍이 유행하였을 가능성이 짙다고 믿어진
다. 그렇다면 솔거의 그림도 청록산수의 범주에 속하는 사실적인 경
향을 띠면서 기운생동하는 작품이었으리라고 믿어진다.

　　통일신라시대의 산수화와 관련하여 약간 관심을 끄는 것으로는
이 시대의 전(塼)에 나타나 있는 누각산수문양을 들 수 있을 것이다(도
40). 좌우에 같은 모양의 누각을 나타내고, 그 양 옆과 사이의 공간에는
몇 개의 수평을 이루며 늘어서 있는 나지막한 산들을 지극히 도식적인
방법으로 표현하였다. 산들이 지나치게 작고 낮으며 도식적으로 수평

16　안휘준, 『韓國繪畵史』, 韓國文化藝術大系 2(일지사, 1980), p. 49, 주 12 참조.
17　원문은 『삼국사기』 卷四十八, 列傳第八, 率居; 위의 책, p. 50, 주 26 참조.

을 이루고 있어서 산다운 맛을 제대로 내지 못하였다. 그러나 이것이 곧 통일신라시대 산수화의 수준을 제대로 반영하고 있는 것으로는 볼 수 없다. 공예품에 나타난 형식적인 도안에 불과하기 때문이다. 다만 이것을 통해 통일신라시대에도 공예품의 문양으로 나타낼 정도로 산수화가 빈번하게 그려졌을 것이라는 점만은 확실하다고 하겠다.

그런데 이 산들의 모습은 이미 살펴본 고구려 강서대묘 서측 천장받침의 산악도에 그려진 원산(遠山)들(도 33), 내리1호분 천장의 월상도(月象圖) 주변에 표현된 원산들(도 35)과 흡사하여, 삼국시대 산수화의 전통이 통일신라시대로 이어졌을 가능성이 높음을 말해 준다.

발해에서도 산수화가 그려졌을 것으로 믿어지나 산수화적은 남아 있지 않다. 발해인 대간지(大簡之)라는 화가가 송석(松石)과 소경(小景)을 잘 그렸다는 기록이 보여 당시 산수화의 전통이 후대에도 이어졌던 것으로 믿어진다.[18]

3) 고려시대의 산수화

극소수의 예외를 빼고는 주로 화공들에 의한 실용적인 목적의 그림이 주로 그려졌던 통일신라시대 이전과는 달리, 고려시대에는 회화가 화원들 이외에도 왕공사대부(王公士大夫)나 승려들에 의해 자주 그려지게 되었고, 인물화 등 여러 분야의 회화와 함께 순수한 감상을 위한 산수화가 자주 그려지게 되었다. 말하자면 삼국시대나 통일신라시대와는 달리 진정한 의미에서의 산수화가 이 시대에 유행하게 되었던 것이다. 이 점은 한국산수화의 역사에 있어서 특히 괄목할 만한 사실이다.

그런데 고려시대의 산수화는 북송(北宋), 남송(南宋), 금(金), 원(元), 명(明) 등 중국과의 회화교섭을 통해 많은 자극을 받고 자체 발전의 계기를 마련했던 것으로 믿어진다.[19] 대체로 고려의 전반기에는 북송과 남송의 영향을 수용하였고, 그 후반기에는 원대 회화의 자극을 받아들였던 것으로 추측되나 그 구체적인 양상은 자료의 부족으로 규명하기가 어렵다.

특히 고려 전반기 산수화의 양상을 밝혀주는 작품은 전혀 남아 있지 않은 실정이다. 오직 성암고서박물관과 일본의 난젠지(南禪寺)에 소장되어 있는 《어제비장전(御製秘藏詮)》의 목판화들이 고려 전기의 산수화를 이해하는 데에 하나의 빛을 던져주고 있을 뿐이다.[20] 이 중에서 성암고서박물관의 《어제비장전》 권6, 제2도를 일례로 살펴보면(도 41), 고려 전기의 산수화가 북송의 그것과 많은 연관성이 있었음과 아울러 그 수준이 매우 높았음을 엿볼 수 있다.

오른쪽 가운데에 위치한 정자에 앉아서 설법을 하는 고승과, 무릎을 굻고 그의 가르침을 받고 있는 머리 깎은 승려와, 그의 감화를 받기 위해 먼 길을 찾아오는 지팡이를 쥔 속인, 그리고 중생을 제도하

18 한치윤(韓致奫)의 『海東繹史』 卷67에 『畵史繪要』를 인용한 "大簡之 渤海人 畵工松石小景"이라는 내용이 적혀 있다.

19 고유섭, 「高麗時代의 繪畵의 外國과의 交流」, 『韓國美術史及美學論攷』(통문관, 1963), pp. 69~81; 안휘준, 「高麗 및 朝鮮王朝 初期의 對中 繪畵交涉」, 『亞細亞學報』 제13집(1979. 11), pp. 141~170 및 『한국 회화사 연구』, pp. 285~307; 安輝濬, 「高麗及び李朝初期における中國畵の流入」, 『大和文華』 第62號(1977. 7), pp. 1~17 참조.

20 이성미, 「高麗初雕 大藏經의 御製秘藏詮 板畵－高麗 初期 山水畵의 一研究」, 『考古美術』 제169·170호(1986. 6), pp. 14~70 참조. 남성사 소장의 《御製秘藏詮》 판화에 관해서는 Max Loehr, *Chinese Landscape Woodcuts* (Cambridge, Mass.: The Belknap Press of Harvard University Press, 1968), pls. 18~27 참조.

기 위해 길을 떠나는 승려의 모습(왼편의 산길) 등을 대자연을 배경으로 묘사하였다. 그런데 이 서사적인 표현의 주인공들은 매우 작게 묘사되어 있고 그 배경을 이루는 산수는 웅장하게 표현되어 있어 오대(五代) 말에서 북송 초 사이의 산수화의 경향과 대체로 공통성을 보여준다. 또한 여기에는 고원(高遠), 평원(平遠), 심원(深遠)이 고루 갖추어져 있고, 여러 가지 모양의 산과 종류가 다른 나무들의 모습이 다양하게 표현되어 있어 고도로 발달된 산수화의 일면을 엿보게 한다. 여기에 표현된 산수는 비록 판화이기는 하지만 앞에서 살펴본 삼국시대의 초보적인 단계에 있던 상징적 표현체로서의 산수화와는 달리 매우 사실적이며 서사적인 성격을 지니고 있다. 균형을 이룬 포치(布置), 인간이 설법하고 여행할 수 있는 넓은 공간, 대자연의 모습을 실감케 하는 다양한 표현기법들은 11세기 전후한 고려의 산수화가 지극히 높은 수준으로 발전했음을 말해준다.

이러한 높은 수준의 발전은 북송대 산수화와의 교섭을 토대로 이룩되었다고 생각된다. 여러 가지 기록들을 종합하여 보면 11세기 후반과 12세기 초에 걸쳐 북송의 많은 산수화들이 고려에 전래되었고, 또 적지 않은 숫자의 고려 산수화들이 북송에 전해져 일부 소장가들의 손에 들어가 있었다.[21]

또한 늦어도 12세기 전반에는 이미 한국적인 실경산수화(實景山水畵)가 발전하고 있었다고 생각된다. 인종(仁宗)조(재위 1122~1146)의 유명한 화원 이녕이 〈예성강도(禮成江圖)〉와 〈천수사남문도(天壽寺南門圖)〉 등을 그렸던 것은 그 좋은 예이다.[22] 이 밖에도 필자는 알려져 있지 않지만 〈금강산도(金剛山圖)〉, 〈진양산수도(晋陽山水圖)〉, 〈송도팔경도(松都八景圖)〉 등이 기록에 전해지고 있는 것을 보면 고려시대에 한국적인 실경산수가 발달하였음을 짙게 시사해 준다.[23] 이 시대의 실경산수화가 조선 후기의 정선이 발전시킨 진경산수화풍과 화풍상으로는 직접적인 연관이 있다고 보기는 어렵지만 우리나라에 실재하는 실경을 소재로 그렸다는 점에서 일맥상통한다고 하겠다.

고려시대에 어떠한 산수화풍들이 유행하였는지에 관해서 확실한 단정은 내릴 수 없어도 중국과의 문화적 교섭이나 단편적인 기록 및 작품들에 의거하여 보면 대략 이곽(李郭)파화풍(또는 곽희〈郭熙〉파화풍)과 미법산수화풍(米法山水畵風), 남송 원체화풍(院體畵風)과 원대

21 일례로 곽약허,『圖畵見聞誌』卷六, 高麗國條에 중국인들이 소장하고 있던 고려화들에 대해 기록되어 있다. 박은화 역,『곽약허의 도화견문지』(시공사, 2005), pp. 588~590 참조.
22 안휘준,『한국 회화사』, pp. 54~55, pp. 86~87 의 주 6 및 『한국 회화사 연구』, pp. 215~224, pp. 651~652 참조.
23 위의 책, p. 651 및 주 17 참조.

의 원체화풍 등이 전래되어 수용되었던 것으로 믿어진다.

　이러한 몇 가지 화풍들 중에서 이곽파화풍은 11세기 후반이나 늦어도 14세기 초에는 고려에 전해져 수용되었다. 이곽파화풍은 북송의 이성(李成)과 곽희(郭熙)에 의해 형성되었는데 특히 곽희에 의해 종합되었고, 또 그의 작품들에 의해 그 특징이 확인되므로 곽희파화풍이라고도 불린다. 그런데 곽희가 북송의 어화원(御畵院)에서 가장 화명(畵名)을 날리던 1070년대에는 고려와 북송의 외교가 재개되어 문화적 교섭이 활발한 양상을 띠게 되었다. 즉 1074년에는 고려의 문종(文宗)이 김양감(金良鑑)을 사신으로 북송에 보내 중국의 도화를 열심히 사들였고, 그 2년 뒤에는 사신(使臣) 최사훈(崔思訓)을 파견하면서 화공 몇 사람을 딸려 보내 중국 상국사(相國寺)의 벽화를 모사해 왔다.[24]

　이처럼 중국의 회화를 열심히 추구하던 당시의 고려 화가들이나 학자들이 그때에 가장 유명하던 곽희와 그의 산수화풍을 몰랐으리라고는 생각되지 않는다. 아마도 곽희의 화풍은 이미 당시의 고려화가들에게 잘 알려져 수용되었을 가능성이 크다고 생각된다. 사실상 곽희의 〈추경도(秋景圖)〉와 〈연람도(烟嵐圖)〉 두 폭이 북송의 신종(神宗) 즉위 후에 고려에 기증되었음이 새로 발견된 「화기(畵記)」에 의하여 밝혀졌다.[25] 이로써 보면 곽희파화풍은 이미 11세기에 고려에 알려지고 수용되었을 것이 확실시된다.

　곽희파화풍은 고려의 후반기에 원대 화단과의 교섭을 통해서도 거듭 알려졌을 것으로 믿어진다. 즉, 연경(燕京)에 만권당(萬卷堂)을 짓고 이제현(李齊賢 1287~1367)을 불러다 원대의 명유(名儒)나 문인화가들과 교유케 하였던 충선왕(忠宣王 재위 1929, 1308~1313)을

중심으로 이곽파화풍이 또 한 차례 고려에 전해졌을 것으로 추측된
다. 충선왕의 만권당을 드나들던 대표적 문인화가 중에 조맹부(趙孟
頫 1254~1322)와 주덕윤(朱德潤 1294~1365)이 있다. 조맹부는 원대의
대표적 문인이며 송설체(松雪體)를 이루어 중국은 물론 고려 후기부
터 조선 초기에 걸쳐 많은 영향을 미친 굴지의 서예가인 동시에 남종
화풍을 대성한 문인화가였다. 그는 산수, 인물, 말, 대나무 등 다방면
의 회화에 뛰어났는데, 옛날의 전통회화에 대한 철저한 이해에 바탕
을 두고 새로운 화풍을 창작하고자 고의(古意)를 주창하기도 한 중요
한 인물이다. 특히 산수화에서는 동원(董源 ?~962?), 거연(巨然 10세기
경) 등의 화풍에 토대를 둔 남종화법의 전통을 확립하였고, 또한 이곽
파화풍과 마하파(馬夏派)화풍도 종종 따라 그리곤 하였다.[26]

한편 주덕윤은 조맹부의 천거로 충선왕과 접하게 되고 이제현과
도 친하게 되었던 인물이다. 그는 한때 정동행성(征東行省)의 유학제거
(儒學制擧)로 고려에 머물기도 하였고, 특히 이제현과는 종종 함께 당시
의 중국회화를 완상(玩賞)하기도 하였다.[27] 그 주덕윤은 원대 이곽파화
풍의 주도자로서 남종화풍의 그림도 그렸다.

24 郭若虛, 앞의 책, 卷六, 高麗國條; 박은화 역, 앞의 책, pp. 588~590; 안휘준,『한국
 회화사』, pp. 81~82, 88의 주 33 및『한국 회화사 연구』, pp. 287~288 참조.
25 허영환 역주,『林泉高致』(열화당, 1989), p. 47; 鈴木敬,
 「『林泉高致集』の「畵記」と郭熙について」,『美術史』第109號(Vol. XXX, No. 1)(1980.
 11), p. 2의 인용문 중에 "思家先子手(誌)載 神宗即位後戊(庚)申年 二月九日……
 又作秋景烟嵐二 賜高麗"라는 구절 참조.
26 Chu-tsing Li, The Autumn Colors on the Ch'iao and Hua Mountains (Ascona: Artibus
 Asiae, 1964); 任道斌(런 다오빈), 「趙孟頫의 생애와 화풍」,『美術史論壇』제14호(2002,
 상반기), pp. 269~292, 293~302(中文); 김울림, 「趙孟頫의 복고적 회화의 형성 배경과
 前期 繪畫樣式(1286~1299), 『美術史學 硏究』제216호(1997. 12), pp. 97~129 참조.
27 안휘준,『한국 회화사 연구』, pp. 293~294 참조.

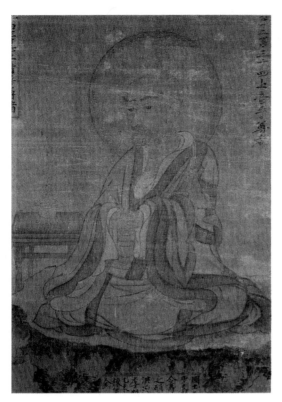

도 42 필자미상,
〈제234상음수존자상〉,
고려, 1235년, 견본담
채, 55.1×38.1cm,
일본 개인 소장

이처럼 충선왕과 이제현이 원대의 대표적 문인화가인 조맹부 및 주덕윤과 가깝게 지내며 회사(繪事)를 논하였던 사실과 고려 후기 및 조선 초기에 미친 조맹부의 영향이 매우 컸음을 고려하면, 원대의 이곽파화풍과 남종화풍이 고려화단에 알려져 수용되었을 가능성이 충분히 짐작된다.

이곽파화풍이 고려시대 후반기에도 계속하여 전해졌으리라는 점은, 고려시대에 전래되어 조선 초기로 전해진 것을 모아들였다고 믿어지는 안평대군(安平大君)의 소장품 속에 17점의 곽희 그림을 위시하여 이곽파에 속하는 원대의 이간(李衎), 유융(劉融), 나치천(羅稚川) 등의 작품들이 들어 있는 점으로도 알 수 있다.[28] 그러나 무엇보다도 이 사실을 입증해 주는 것은 〈제234상음수존자상(第二百三十四上音手尊者像)〉(도 42)을 비롯한 일부 나한도들과 흑칠금니(黑漆金泥)의 〈지장보살도(地藏菩薩圖)〉(도 43)이다.

전자는 오백나한상의 하나로 을미칠월(乙未七月)의 명문이 있어

28 안평대군 소장의 중국회화에 관해서는 안휘준, 위의 책, pp. 297~302 및 『개정신판 안견과 몽유도원도』(사회평론, 2009), pp. 46~51 참조.

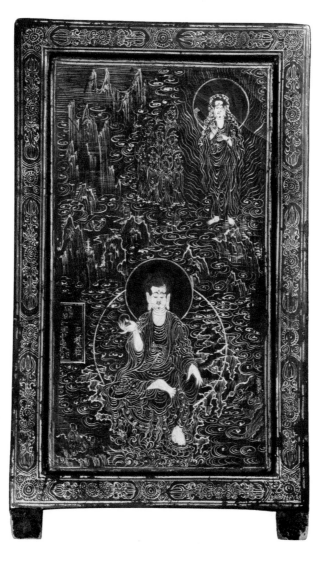

도 43 노영,
〈지장보살도〉,
고려, 1307년,
목제흑칠금니소병,
21×13cm,
국립중앙박물관 소장

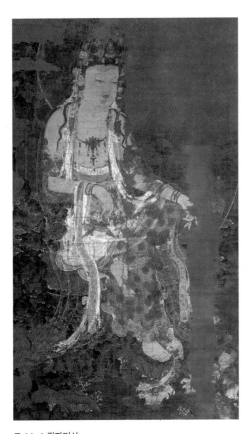

1235년경의 작품으로 믿어지는데, 이 나한이 앉아 있는 바위의 묘사에는 이곽파의 기법이 나타나 있다.[29] 따라서 이 그림은 비록 나한을 다룬 인물화이기는 하지만 바위의 묘사만은 당시 산수화의 한 편린을 엿보게 하고 있어 매우 주목된다. 유사한 이곽파 계통의 바위 묘사법은 1236년의 〈제170혜군고존자(第一百七十慧軍高尊者)〉를 위시한 다른 나한상들에서도 간취된다.[30] 이러한 예들로 보면 이곽파화풍은 이미 13세기 이전부터 수용되고 있었음이 확실하다.

후자인 〈지장보살도〉(도 43)는 노영(魯英)이 1307년에 흑칠(黑漆)의 소병(小屛)에 금니(金泥)로 그린 것으로 배경에 그려진 뾰족뾰족한 산들의 모습은 우리나라의 금강산이나 북송대 허도녕(許道寧)의 산수화와 비슷한데,[31] 그 표면 묘사에는 이곽파화

도 44-1 필자미상,
〈수월관음도〉, 고려,
1310년, 견본채색,
430×254cm,
일본 가가미진자 소장

29 안휘준, 『韓國繪畫史』, p. 72, 그림 29 참조. 그리고 고려시대의 오백나한도에
 대한 종합적 고찰로는 유마리, 「高麗時代 五百羅漢圖의 硏究」, 황수영 편,
 『韓國佛敎美術史論』(민족사, 1987), pp. 249~286 참조. 그리고 국립중앙박물관 소장의
 오백나한도들 도판은 『고려불화대전』(국립중앙박물관, 2010), 도 75~84 참조.
30 국립중앙박물관, 위의 도록, 도 80 참조.
31 문명대는 이 작품 배경 그림의 내용과 『東國輿地勝覽』의 准陽 正陽寺條의 기록을
 대조하여 이곳의 산들은 고려태조가 담무갈보살(曇無竭菩薩)을 예배한 금강산이라고
 보았는데 타당한 견해라고 생각된다. 고려시대 실경으로서의 금강산도로 간주해도
 좋을 듯하다. 문명대, 「魯英의 阿彌陀·地藏佛畵에 관한 考察」, 『美術資料』 제25호(1979.

풍의 전통이 감지된다. 즉, 비록 옻칠이 된 매끄러운 표면이기는 하나 붓을 잇대어 써서 개별적인 필선을 나타내지 않으려 한 이곽파의 전형적인 필법이 엿보인다. 또한 산허리에 돋아난 치형돌기(齒形突起)와 원산(遠山)의 바늘 같은 나무들도 이곽파화풍과 유관한 것으로 믿어진다.

이곽파화풍은 일본 가가미진자(鏡神社) 소장의 〈수월관음도(水月觀音圖)〉의 배경에 그려진 바위들의 표현에서 더욱 두드러지게 나타나 있어서 이 대작이 그려진 1310년에는 훨씬 적극적으로 구사되고 있었음이 확인된다(도 44).[32]

이러한 점들은 13~14세기에

도 44-2
〈수월관음도〉부분

이곽파화풍이 고려의 화단에 수용되어 유행하고 있었을 가능성을 강력히 시사해 준다. 노영의 〈지장보살도〉(도 43)에 보이는 산들로 미루어 보면 아마도 이곽파화풍 중에서도 북송대의 화풍이 오랫동안 수용

12), pp. 47~57 및 「魯英筆 阿彌陀九尊圖 뒷면 佛畵의 再檢討」, 『古文化』第十八輯(1980. 6), pp. 2~12 참조. 허도녕의 작품은 Osvald Sirén, *Chinese Painting: Leading Masters and Principles*, Vol. Ⅲ, pl. 158 참조.

32 『大高麗國寶展』(호암갤러리, 1995), 도 1 참조.

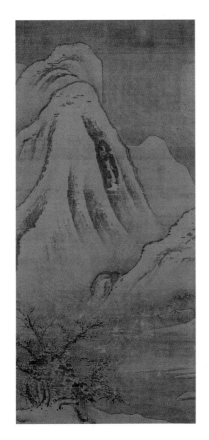
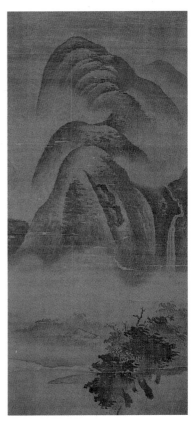

도 45 전 고연휘,
〈하경산수도〉(우),
고려, 14세기경,
견본수묵,
124.1×57.8cm,
일본 교토 곤지인 소장

도 46 전 고연휘,
〈동경산수도〉(좌),
고려, 14세기경,
견본수묵,
124.1×57.8cm,
일본 교토 곤지인 소장

되고 있었지 않았을까 추측된다.

　북송대의 화풍으로서 고려시대의 산수화에 어느 정도 영향을 미쳤을 것으로 짐작되는 것은 미법(米法)산수화풍이다. 북송의 미불(米芾 1052~1109)과 미우인(米友仁 1086~1165) 부자에 의해 형성되고, 후대의 중국회화에 많은 영향을 미친 이 화풍은 우리나라에서도 조선왕조 후대에 종종 그려졌는데 그 전래는 이미 고려시대에 이루어졌을 것으로 생각된다. 사실 북송의 대표적 문인화가이자 서예가이며

감식가였던 미불이 활동하던 시기의 북송은 문화적으로 고려와 매우 밀접한 관계에 있었다. 그 한 가지 예로 미불과 동시대인이며 당대 최고의 문인이었던 소식(蘇軾 1036~1101)의 저술과 서화가 그의 반(反) 고려주의적 성향에도 불구하고 고려에서 크게 애호를 받았고 또 적지 않은 영향을 미쳤던 사실을 들 수 있다.[33] 특히 회화에서는 소식과 그가 높이 평가하던 문동(文同)의 묵죽화가 고려 및 조선 초기에 사랑을 받았고, 또한 소식의 시화일률사상(詩畵一律思想)이 고려 이후에 널리 소개되었던 사실은 그런 의미에서 관심을 끈다.[34] 이와 더불어, 미불 및 소식과 같은 시대의 뛰어난 문인화가 이공린(李公麟 1049~1106)의 인물화가 고려와 조선시대에 전해져 적지 않은 영향을 미쳤던 사실도 주목된다. 이러한 일련의 사실들을 감안하면 소식이나 이공린의 화풍과 더불어 미불의 화풍도 이미 고려 전반기에 전해졌을 가능성이 높다고 하겠다.

그러나 이 점은 회화 사료의 영세성 때문에 구체적인 파악이 어렵다. 오직 일본에서 고연휘(高然暉)의 작품이라고 막연하게 전칭되고 있는 필자 미상의 〈하경산수도(夏景山水圖)〉와 〈동경산수도(冬景山水圖)〉 쌍폭(도 45, 46)만이 이와 관련하여 고려의 대상이 된다.[35] 미법산수(米法山水)인 이 작품들은 중국이나 일본의 회화와는 다른 강한

33 고려에 대한 소동파의 태도에 관해서는 안휘준,「高麗 및 朝鮮王朝 初期의 對中
 繪畵交涉」, pp. 145~146 및 주 13;『한국 회화사 연구』, pp. 288~289 참조.
34 권덕주,「蘇東坡의 畵論」,『淑明女子大學校論文集』제15집(1975. 12), pp. 9~17 및
 『中國美術思想에 對한 研究』(숙명여자대학교 출판부, 1982), pp. 113~138 참조.
35 脇本十九郞,「高然暉に就て」,『美術研究』第13號(1933. 1), pp. 8~16; 정형민,「고려후기
 회화 –雲山圖를 중심으로 – 」,『講座美術史』22호(2004. 6), pp. 65~95 참조. 도판은
 『大高麗國寶展』(호암갤러리, 1995), 도 54~55 참조.

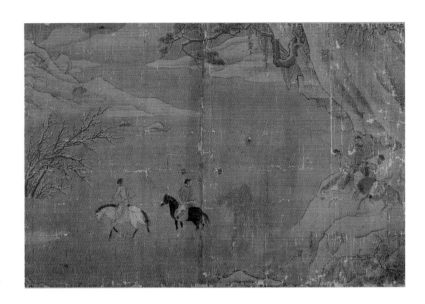

도 47 이제현,
〈기마도강도〉, 고려,
14세기, 견본채색,
28.8×43.9cm,
국립중앙박물관 소장

필벽(筆癖)을 지니고 있고 그 밖에 여러 가지 특색들로 미루어 보아
고려시대의 그림일 것이라고 믿어지고 있다.[36] 사실상 이 쌍폭은 중
국이나 일본의 것이라기보다는 우리나라 것일 가능성이 짙다.

　우선 〈하경산수도〉(도 45)를 보면 근경에는 활엽수들이 강가에 옹
기종기 서 있고 그 뒤에는 꺼질 듯 주저앉은 나지막한 초가집들이 보
인다. 중앙에는 짙은 연운(煙雲)이 후경의 산들과 근경을 분리할 듯 끼
여 있다. 둥글둥글하고 밋밋한 산등성이는 높이를 더해 가면서 멀어
지고 있다. 멋없고 단조로운 모습의 이 산들은 거의 규칙적으로 가해
진 수평적인 미점(米點)들로 묘사되어 있다. 가장 가까이에 있는 산은
길고 투박한 묵선으로 골이 지어져 있고 그 오른쪽에는 의미를 알 수
없는 농묵의 필선들이 가해져 있다. 또한 이 산허리에서는 폭포가 흘
러내리고 있다. 이러한 폭포의 모습이나 꺼질 듯한 초가집의 양태, 산

표면의 묘사방법과 강한 필법 등은 이 작품이 아마도 고려시대 후기의 그림일 가능성이 큼을 시사해 준다.

〈동경산수도〉(도 46)도 〈하경산수도〉와 마찬가지의 특색을 보여준다. 다만 산들의 윤곽선이 좀더 거칠고 불규칙하며 눈 덮인 겨울의 경치를 다루고 있다는 점이 큰 차이라 하겠다. 주산의 오른쪽 표면에 〈하경산수도〉에서처럼 역시 뜻을 알 수 없는 굵고 이상한 형태의 묵선들이 가해져 있다. 또한 중앙의 산등성이에는 혹 같은 돌기가 솟아나 있다. 그리고 근경의 눈 덮인 나뭇가지의 모습은 이제현의 〈기마도강도(騎馬渡江圖)〉(도 47)에서도 비슷한 형태로 비슷한 위치에 나타나 있다.

이 〈하경산수도〉와 〈동경산수도〉 쌍폭은 수준이 그다지 높지 않으나 고려시대 후기에 수용되었을 미법산수화풍의 일면을 보여준다고 믿어져 주목된다. 미법산수화풍은 남종화의 한 지류이다.[37] 그러나 중국이나 우리나라에서도 이 화풍은 비단 문인화가뿐만 아니라 화원을 비롯한 직업 화가들 사이에서도 자주 그려졌었다.

그런데 이 미법산수화풍 이외의 남종화풍이 고려시대에 전래되어 수용되었는지의 여부는 확실치 않다. 물론 앞서 잠깐 언급했던 바와 같이 충선왕이나 이제현과 아주 가까웠던 조맹부와 주덕윤이 이곽파화풍과 더불어 남종화풍도 따라 그렸고, 특히 조맹부는 원대 남종화의 토대를 확립했던 인물이므로 이들을 통해 남종화가 고

36 島田修二郎, 「高麗の繪畵」, 『世界美術全集』 第十四卷 (東京 : 平凡社), pp. 64~65 참조.
37 우리나라의 남종화에 관해서는 안휘준, 「韓國 南宗山水畵風의 變遷」,
 『三佛金元龍敎授停年退任記念論叢 II』 (일지사, 1987), pp. 6~48 및 이 책의 같은 논고
 참조.

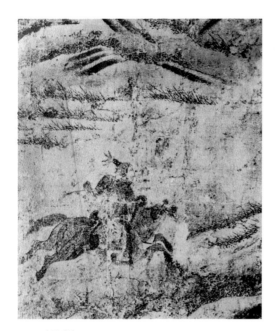

도 48 전 공민왕,
〈수렵도〉, 고려,
14세기, 견본채색,
24.5×21.8cm,
국립중앙박물관 소장

려 후기에 전래되었을 가능성은 적지 않다. 또 고려의 화단에 널리 알려졌던 장언보(張彦輔) 같은 원대의 도인화가(道人畵家)도 남종화법을 구사하였던 사실이 이러한 가능성을 좀더 뒷받침해 준다. 그러나 이러한 추측을 입증하거나 수긍케 해줄 아무런 화적이 남아 있지 않다. 따라서 고려시대의 남종화의 수용문제는 현재로서는 추측의 한계를 벗어나기 어렵다. 더구나 원말에 강남 지역을 중심으로 활동했던 황공망(黃公望 1269~1354), 오진(吳鎭 1280~1354), 예찬(倪瓚 1301~1374), 왕몽(王蒙 1308~1385) 등의 사대가(四大家)에 의해 이룩된 남종화풍은 고려 이후 강남지역과의 해상교통이 끊어짐에 따라 매우 늦어지게 되었던 것이 분명하니, 설령 남종화가 고려에 전래되었다고 가정하더라도 원 초의 조맹부나 주덕윤 등 지극히 한정된 화가들의 것에 국한되었을 가능성이 크다.

남송대의 원체산수화풍도 거의 마찬가지이다. 조선시대에 마원(馬遠 1150~1225)과 유송년(劉松年 1180~1230)의 작품들이 들어와 있었던 것을 고려하면 그 전래가 고려시대에 이루어졌을 것으로 추측된다.[38] 그러므로 안평대군의 소장품을 기록한 신숙주(申叔舟)의 『보한재집(保閑齋集)』 권14, 「화기(畵記)」에 마하파(馬夏派)의 개조(開祖)인 마원이 원대의 화가로 분류되어 있는 것은 신숙주의 착오를 드러냄

과 동시에 고려 후기와 조선 초기에 마하파를 위시한 남송 원체산수
화풍의 영향은 북송대에 형성되었던 이곽파화풍이나 미법산수화풍
에 비하여 상대적으로 강하지 않았던 것을 나타낸 것으로 추측된다.
사실상 마하파화풍이 형성되었던 12세기 말부터 13세기 초에 걸쳐서
는 고려와 남송 간의 해상을 통한 문화교섭이 전대에 비해 소원해졌
던 사실도 이러한 추측을 뒷받침해 준다. 또한 남송 원체화풍의 영향
을 입증해 줄 고려시대의 작품은 현재 전해지지 않고 있다. 그러나 현
재 전해지는 작품이 없다고 해서 그 화풍 자체가 전혀 전래되지 않았
던 것이라고 단정 지을 수는 없다. 다만 전해졌다 하더라도 비교적 소
극적으로 활용되었을 가능성은 크다고 생각된다. 1401년 조선 초기
집현전 학사 양수(梁需)가 일본에 사신으로 갔을 당시 그려진 〈파초
야우도(芭蕉夜雨圖)〉(도 55)는 우리나라 작품으로 믿어지는데 남송 원
체화풍의 영향을 반영하고 있어서,[39] 고려 후기경부터 이 산수화풍이
수용되어 조선 초기로 계승되었을 가능성이 큼을 시사해 준다.

　　이 밖에 고려 후기의 산수화에는 원대 북경을 중심으로 유행하
였던 일종의 원체화풍이 어느 정도 영향을 미쳤던 것으로 믿어진다.
현재 우리나라에 전해지고 있는 이제현의 〈기마도강도〉(도 47)와 공
민왕이 그렸다고 전해지는 〈수렵도(狩獵圖)〉(도 48) 잔편(殘片)들은 이
를 말해 준다.

　　얼어붙은 강을 말을 타고 건너는 인물들의 모습을 묘사한 〈기마도
강도〉는 인물들의 복장이나 산수의 양식으로 보아 원대의 문화와 밀접

38　안휘준, 『한국 회화사 연구』, pp. 291~292 참조.
39　안휘준, 『한국 회화사』, pp. 149~150, 그림 51 및 『한국 회화사 연구』, pp. 479~481;
　　熊谷宣夫, 「芭蕉夜雨圖考」, 『美術研究』 8(1932. 8), p. 19 참조.

한 관계가 있음이 엿보인다. 근경에서 원경으로 굽이치듯 이어진 얼어붙은 강줄기와 그 주변에 적절히 서 있는 산들이 이 기마인물들의 배경이 되고 있다. 오른쪽 하단부에 언덕이 있고 이 비탈진 언덕 위에 세 명의 기마인물들이 앞서서 강을 건너는 두 사람을 쫓아가기 위해 몰려 있다. 또 이들의 머리 위에는 큰 현애(懸崖)가 우람하게 걸려 있고, 그 허리에는 90도로 각이 진 소나무가 휘감겨 있다. 이처럼 근경의 한쪽 구석에 무게가 많이 주어져 있는 사실이나 타지(拖枝)의 소나무 모습은 어딘지 남송대 마하파의 전통을 반영하는 잔영으로 보인다. 그러나 그림 전체의 구성이나 산의 표면처리 등은 마하파화풍과 거리가 멀다. 전반적으로 포치는 매우 세련된 조화감을 주나 부분적인 처리(예를 들면 근경의 애매하게 비탈진 언덕)와 필치는 어설픈 데가 있어서 여기화가(餘技畵家)의 솜씨가 엿보인다. 그러나 이 그림의 화풍은 이제현이 조맹부나 주덕윤과 사귀며 접했을 이곽파화풍이나 남종문인화풍과 거의 무관하며, 약간씩 그 영향이 엿보이는 마하파화풍과도 특별히 깊은 관련은 없다. 이제현이 북경에 머무는 동안 그곳에서 습득했던 당시의 원체화풍을 소화하여 나타낸 것이 아닌가 생각된다. 또한 잎이 다 떨어진 앙상한 나무들의 모습은 필자미상의 미법산수화인 〈동경산수도〉(도 46)에서도 보았지만 공민왕이 그렸다고 전해지는 〈수렵도〉 잔편들에도 약간 비슷하게 엿보인다. 공민왕의 작품이라고 전해지는 〈수렵도〉(도 48)는 훨씬 큰 그림에서 잘려져 나온 잔편이라고 생각되기 때문에 전체적인 화풍을 파악하기 어렵다. 다만 이 잔편의 그림에서 산이나 언덕의 묘사에는 원대의 원체화풍이 엿보임을 인정해야 할 듯하다.

지금까지 간략하게 살펴본 작품들 이외에도 일본의 무로마치(室町) 시대의 승려 젯카이 츄신(絶海中津 1336~1405)이 찬(贊)한 교토 쇼

코쿠지(相國寺) 소장의 〈동경산수도(冬景山水圖)〉가 일본에서는 고려 말의 것으로 추측되고 있으나, 서양의 학자 중에는 원대의 것으로 믿고 있는 사람도 있다.[40] 그러나 왼쪽에 무게가 주어져 있고, 그 반대편이 비교적 가볍게 다루어진 포치, 흑백의 대조가 유난히 강한 산과 언덕의 표현, 여기저기에 나 있는 길과 여행객들의 반복적인 묘사, 폭포와 나무와 집들의 모습 등에는 아무래도 중국적이라기보다는 한국적인 특색이라 볼 수 있는 요소들이 너무나 많음을 부인할 수 없다. 아무래도 고려 말기의 산수화로 보아야 마땅하지 않을까 생각된다. 오른편 야산들을 배경으로 날아드는 냇가의 기러기떼나 눈 덮인 설경 등은 '평사낙안(平沙落雁)'이나 '강천모설(江天暮雪)' 등을 연상시켜 〈소상팔경도(瀟湘八景圖)〉와의 친연성을 느끼게 한다. 그리고 나무들의 표현에 보이는 해조묘(蟹爪描)는 곽희파(혹은 이곽파)화풍과의 연관성을 말해 준다.

이제까지 살펴본 것처럼 고려시대에는 북송대의 이곽파화풍과 미법산수화풍, 남송대의 마하파화풍, 원대의 원체화풍 등이 전래되어 고려산수화의 발달에 참고되었던 것으로 믿어진다. 고려시대에 전래되거나 수용되었던 이러한 화풍들은 조선 초기로 계승되어 새로운 화풍의 형성에 토대가 되었던 것으로 생각된다.

그러나 여기에서 우리가 고려시대의 산수화와 관련하여 한 가지 유념해야 할 것은, 앞서 소개한 몇몇의 비교적 수준이 높지 않고 논란의 여지를 지니고 있는 작품들을 통해서 그 시대 산수화의 참된 수준

40 미국의 James Cahill 교수는 이 그림을 원대의 장원(張遠)의 작품으로 보고 있다. 그의 *Hills Beyond a River: Chinese Painting of the Yüan Dynasty* (1279~1368) (New York and Tokyo: Weatherhill, 1976), pp. 75~76 참조. 양질의 도판은 『大高麗國寶展』, 도 56 참조.

을 엿볼 수 있다고 생각하는 것은 곤란하다는 점이다. 이 작품들은 그 시대에 유행했을 몇 가지 산수화풍을 말해 주는 참고자료로서의 의의를 지니고 있는 데에 보다 유의할 필요가 있을 것이다. 사실상《어제비장전》의 판화(도 41)나 그 시대의 뛰어난 불교회화로 미루어 보아도 고려산수화의 수준이 현재까지 알려진 그것보다 훨씬 높았으리라는 것을 쉽게 짐작해볼 수 있다.

4) 조선 초기의 산수화

1392년 건국 시부터 약 1550년경까지의 조선 초기에는 자연을 사랑하는 왕공사대부들의 호연지기와 밀착되어 산수화가 한층 더 발전하게 되었다. 이 시대의 산수화는 고려시대로부터의 전통을 계승하고 명(明)으로부터 들어온 새로운 화풍을 수용하면서 이 시대 특유의 한국적 화풍을 발전시켰다. 이 시대 산수화의 양식형성에 직접 간접으로 영향을 미쳤던 화풍으로는 이미 고려시대에 전래되었던 것으로 믿어지는 이곽파화풍, 남송 원체화풍, 미법산수화법, 그리고 명 초의 원체화풍과 절파화풍 등을 들 수 있다.

먼저 이곽파화풍은 조선 초기의 최대의 거장인 안견(安堅)이 수용하여 독자적인 화풍을 형성하고, 후대에 많은 영향을 미쳤던 점에서 특히 중요시된다. 그의 〈몽유도원도(夢遊桃源圖)〉(도 22)와 그의 전칭작품인 〈사시팔경도(四時八景圖)〉(도 49~51), 그리고 그의 영향을 받은 많은 작품들은 이곽파화풍을 토대로 발전된 한국산수화의 특색을 특히 강하게 보여준다. 이러한 특색은 안견과 그의 추종자들이 남겨

놓은 소위 안견파 산수화들의 구도, 공간개념, 필묵법, 준법 등에서 뚜렷이 간취된다.

이와 같은 특색과 관련하여 먼저 〈몽유도원도〉가 주목된다 (도 22).[41] 안평대군이 꿈에 본 도원(桃源)을 소재로 묘사한 이 그림은 1447년에 그려진 것으로 안견의 유일한 진작(眞作)인데, 조선 초기 산수화의 여러 가지 특색들을 잘 보여준다. 즉, 몇 무더기의 흩어져 있는 듯한 경물들이 서로 조화되어 하나의 총체적인 산수를 이루고 있는 구도, 확대된 공간의 시사, 수직과 수평의 대조, 사선운동(斜線運動)에 의해 달성되는 웅장감, 환상세계의 효율적인 표현 등은 이 작품을 매우 특색 있는 것으로 부각시킨다. 특히 이 조화된 하나의 산수가, 몇 무더기의 서로 독립되어 있는 듯하면서도 서로 어울려 있고, 또 서로 어울려 있는 듯하면서도 각기 독립되어 있는 것 같은 경군(景群), 또는 산의 무리들로 이루어져 있다고 하는 사실 등은 큰 주목을 끈다. 이러한 점들은 안견파의 여러 작품들에서 자주 보이는 두드러진 특색들이다.

안견의 작품으로 전칭되고 있는 국립중앙박물관 소장의 〈사시팔경도(四時八景圖)〉는 이러한 특색을 현저하게 보여 주는 대표적 산수화이다.[42] 화첩으로 되어 있는 이 〈사시팔경도〉의 두 번째 그림인 〈만춘(晚春)〉(도 49)을 일례로 보아도 그러한 특색은 쉽게 찾아볼 수 있다.

41 안휘준, 「安堅과 그의 畵風－〈夢遊桃源圖〉를 中心으로－」, 『震壇學報』 제38호(1974. 10),
 pp. 49~73 및 『한국 회화사 연구』, pp. 343~379; 안휘준, 『한국 회화사』, pp. 129~133
 및 『개정신판 안견과 몽유도원도』(사회평론, 2009); AHN, Hwi-Joon, "An Kyŏn and
 A Dream Journey to the Peach Blossom Land," *Oriental Art*, Vol. XXVI, No. 1(March,
 1980), pp. 60~71 참조.
42 안휘준, 「傳安堅筆 〈四時八景圖〉」, 『考古美術』, 제136·137호(1978. 3), pp. 72~78 및
 『한국 회화사 연구』, pp. 380~389 참조.

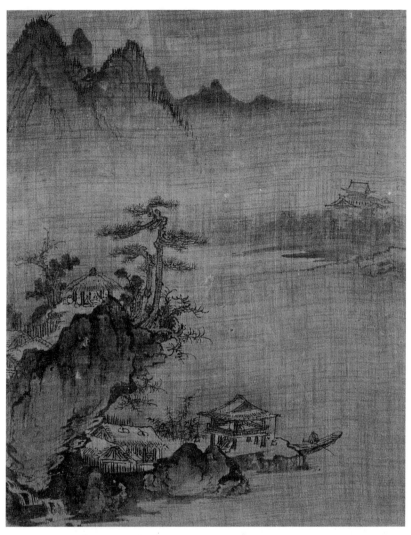

도 49 전 안견,
〈사시팔경도〉화첩 중
2엽〈만춘〉, 조선 초기,
15세기 중반, 견본담채,
35.2cm×28.5cm,
국립중앙박물관 소장

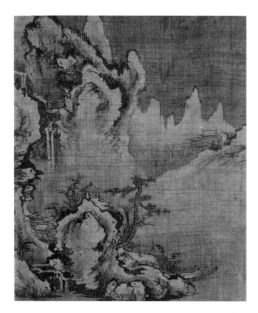
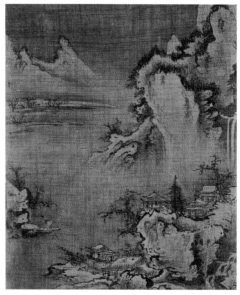

왼쪽 종반부에 무게가 치우쳐 있는 소위 편파구도(偏頗構圖)를 지니고 있으면서 몇 개의 흩어진 경물들로 이루어져 있다. 물과 안개에 의해 분산되어 있으면서도 모든 경물들이 하나의 조화된 통일체를 이루도록 배치되어 있는 것이다. 즉, 근경의 수평을 이루는 대지와 원경의 산들은 서로 평행을 유지하면서도 왼쪽 구석에서 비스듬히 솟아오른 구원(丘原)과 쌍송(雙松)에 의해 시각적으로 맺어져 있으며, 왼쪽 중앙의 모래 언덕도 이 경물들과 조화되어 있다. 이렇듯 흩어져 있으면서 조화되고 통합되는 구성의 묘는 〈사시팔경도〉 화첩의 〈초동〉과 〈만동〉을 비롯한 기타 그림들에서도 공통적으로 나타나 있다(도 50, 51).

　〈사시팔경도〉에 보이는 이러한 특색들은 16세기 전반기에 이르러서도 국립중앙박물관 소장의 〈소상팔경도(瀟湘八景圖)〉(도 23) 화첩과 〈연방동년일시조사계회도(蓮榜同年一時曹司契會圖)〉(도 115)를 비

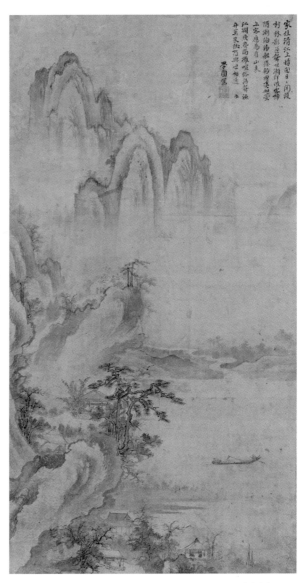

도 52 필자미상
(전 양팽손), 〈산수도〉,
조선 초기,
16세기 전반,
지본수묵,
88.2×46.5cm,
국립중앙박물관 소장

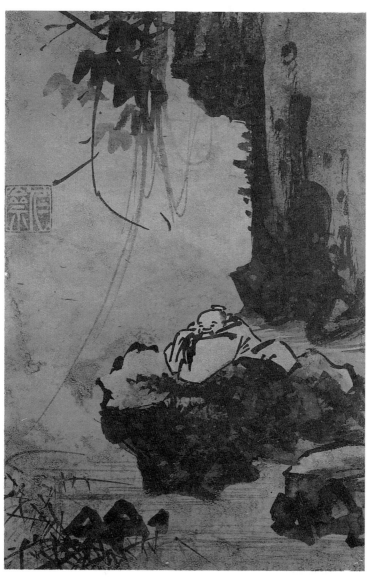

도 53 강희안,
〈고사관수도〉,
조선 초기,
15세기, 지본수묵,
23.4×15.7cm,
국립중앙박물관 소장

롯한 많은 작품들에 그 전통이 이어졌다.[43] 다만 16세기 전반기의 작품들은 좀더 확대된 공간과 이 시대 산수화 특유의 짧은 선과 점들로 나타내는 단선점준(短線點皴)을 지니고 있는 것이 15세기 〈사시팔경도〉와의 두드러진 차이라 하겠다.[44] 이 〈사시팔경도〉의 양식적 특징은 또한 역시 16세기 전반기의 작품인 필자미상[양팽손(梁彭孫)의 전칭작] 〈산수도(山水圖)〉(도 52)와 일본 다이간지(大願寺) 소장의 〈소상팔경도〉 병풍(도 183)에도 계승되어 있다.[45] 그러나 이 16세기의 작품들은 좀더 복잡화된 근경, 중경, 후경의 3단 구성을 지니고 있고 공간이 보다 확대되어 있으며 산형(山形)이 더욱 형식화되어 있어 그 화풍의 본보기인 15세기의 〈사시팔경도〉와 시대적 차이를 드러낸다. 이 작품들에 보이는 일련의 안견파화풍의 특색들은 16세기 중엽을 거쳐 조선 중기로까지 이어져 끈덕진 전통성을 드러낸다.

15세기 최고의 화원이었던 안견이 이룩한 화풍과는 현저하게 다른 경향의 산수화풍이 동시대의 문인화가인 강희안에 의해 좀더 소극적인 차원에서 이루어지고 있었다. 강희안은 〈고사관수도(高士觀水圖)〉(도 53)나 그 밖의 전칭작품들로 미루어 보면 명대 절파나 원체화풍과 남송대 원체화풍의 그림들을 즐겨 그렸던 것으로 믿어진다.[46] 그러므로 강희안의 산수화풍은 자연히 이곽파화풍에 토대를 두고 발전된 안견의 화풍과 큰 차이를 드러낼 수밖에 없었다고 여겨진다.

강희안의 화풍을 가장 잘 보여준다고 생각되는 것은 물론 〈고사관수도〉이다.[47] 절벽을 배경으로 턱을 괸 채 물을 바라보고 있는 고사(高士)를 소재로 다룬 이 그림은, 인물에 역점을 두고 산수를 배경으로만 간략하게 처리한 점과 필묵법이나 준법 등에서 명대 절파의 소경산수인물화(小景山水人物畵)와 연관성을 지니고 있다.[48] 그러나 문기(文

氣)가 배어든 활달한 필법은 강희안의 독자적인 것이라 하겠다. 이 〈고
사관수도〉에서 구현된 강희안의 화풍은 조선 초기에는 별다른 호응
을 받지 못했던 것으로 여겨지나 중기에는 이불해(李不害), 함윤덕(咸
允德), 윤인걸(尹仁傑), 이경윤(李慶胤) 등에 의해 꽤 활발하게 추종되었
다.[49] 강희안의 이러한 화풍은 같은 시기의 안견의 화풍과 큰 대조를
보이는 것으로 조선 초기 산수화의 또다른 일면을 말해 주는 것이다.

이곽파화풍을 토대로 발전된 안견파화풍, 강희안을 중심으로 새

43 안휘준, 「國立中央博物館 所藏 〈瀟湘八景圖〉」, 『考古美術』 제138·139호(1978. 9), pp.
 136~142 및 『한국 회화사 연구』, pp. 390~400; 안휘준, 「蓮榜同年一時曹司契會圖」
 小考」, 『歷史學報』 제65집(1975. 3), pp. 117~123 및 『한국 회화사 연구』, pp. 401~407
 참조.

44 안휘준, 「16世紀 朝鮮王朝의 繪畵와 短線點皴」, 『震壇學報』 제46·47호(1976. 6), pp.
 217~239 및 『한국 회화사 연구』, pp. 429~450 참조.

45 Ahn, Hwi-Joon, "Two Korean Landscape Paintings of the First Half of the 16th
 Century," Korea Journal, Vol. 15, No. 2 (February, 1975), pp. 36~40 및 『한국 회화사』,
 pp. 141~142; 『한국회화의 전통』, pp. 190~198 참조. 양팽손의 작품으로 전해져
 온 국립중앙박물관 소장의 〈산수도〉는 그 위에 쓰여진 찬시의 주인공 학포(學圃)가
 양팽손이 아닌 18세기의 인물로 확인됨에 따라 강관식, 홍선표, 이원복 등 학자들의
 견해대로 필자미상의 그림으로 간주하는 것이 마땅하다고 본다. 그러나 이 〈산수도〉가
 양팽손의 시대와 일치하는 16세기 전반기의 작품임을 부인할 수는 없다고 생각한다.
 학포의 찬시가 적혀 있는 18세기의 작품은 윤두서의 〈深山芝鹿圖〉이다. 『澗松文華』
 제79호(2010. 10), p. 33, 도 29 참조.

46 안휘준 감수, 『山水畵(上)』, 韓國의 美 11(중앙일보 1980), 참고도판 18~21 참조.

47 〈高士觀水圖〉에 관한 구체적인 고찰은 홍선표, 「仁齋 姜希顔의 〈高士觀水圖〉研究」,
 『정신문화연구』 제27호(1985. 겨울), pp. 93~106 및 『조선시대 회화사론』(문예출판사,
 1999), pp. 364~381 참조.

48 강희안의 〈고사관수도〉가 절파화풍 중에서도 장로(張路)의 〈어부도〉 등 16세기
 전반기의 광태사학파(狂態邪學派)의 화풍과 연관이 깊다는 견해도 제시된 바 있다.
 장진성, 「강희안 필 〈고사관수도〉의 작자 및 연대 문제」, 『미술사와 시각문화』
 제8호(2009), pp. 128~151 참조.

49 안휘준, 「韓國 浙派畵風의 硏究」, 『美術資料』 제20호(1977. 6), pp. 36~47 및 『한국
 회화사 연구』, pp. 558~619 참조.

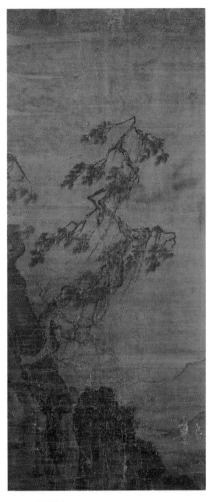

도 54 전 이상좌,
〈송하보월도〉,
조선 초기, 15세기
말~16세기 초,
견본담채,
190×82.2cm,
국립중앙박물관 소장

로이 수용된 명대 절파계의 화풍 이외에 조선 초기에는 남송대의 마하파화풍이 꽤 널리 그려졌던 모양이다. 이의 대표적인 예로 널리 알려진 것은 이상좌(李上佐)가 그렸다고 전해지는 필자미상의 〈송하보월도(松下步月圖)〉(도 54)이다. 이상좌의 진필로 단정할 수 없는 이 작품은 조선 초기의 산수화 중에서 가장 중국화풍을 충실히 수용한 것이다. 왼편 아래쪽 구석에 무게가 치우쳐 있는 일각(一角)구도며 산허리에서 돋아나 꾸불꾸불 직각을 이루며 하늘로 뻗어 올라간 소나무의 모습은 물론, 눈썹 같은 먼 산과 근경의 인물들까지도 마원화풍을 충실히 반영하고 있다. 조선 초기에 마하파화풍이 일찍부터 수용되어 한국화의 발전에 기여했으리라는 점은 1410년 집현전 학사 양수가 일본에 갔을 때 그려진 〈파초야우도〉(도 55), 강희안과 이상좌가 그렸다고 전해지는 몇 점의 산수화들, 그리고 안견파 산수화들의 토파(土坡)나 여백 처리 등에서 쉽게 짐작할 수 있다.

　　이상좌의 전칭작품으로 〈송하보월도〉 못지않게 주목되는 작품은 일본에 남아 있는 〈월하방우도(月下訪友圖)〉(도 56)와 〈주유도(舟遊圖)〉(도 55) 쌍폭이다.[50] 이 쌍폭의 산수화는 인물, 옥우(屋宇), 수지(樹枝)의 표현 등 모든 면에서 같은 화가의 16세기 전반 조선 초기의 작품임이 분명함에도 불구하고 서로 다른 두 가지 산

수 전통을 드러내고 있어서 더욱 주목된다. 〈월하방우도〉가 구도, 공간개념, 필묵법 등 모든 면에서 16세기 전반기의 전형적인 화풍을 보여주는 데 반하여 〈주유도〉는 아주 특이한 화풍을 드러낸다. 〈주유도〉의 산과 언덕의 표현에는 가늘고 짧은 일종의 단필마피준(短筆麻皮皴)이 구사되어 있고 수많은 작은 호초점(胡椒點)들이 가해져 있어서 매우 이채롭다. 이러한 산수화풍은 국내에 남아 있는 대표적 산수화들에서는 볼 수 없는 색다른 화풍이지만, 일본에 전해지는 1424년의 연기가 적혀 있는 수문(秀文)의 《묵죽화책(墨竹畫冊)》의 일부 작품들의 산수 표현에는 거의 동일한 모습으로 나타나 있다(도 58).[51] 이로써 보면 〈주유도〉의 화풍은 수문의 1424년 작《묵죽화책》의 산수화풍을 계승한 것이 분명해진다. 이는 곧 역으로 수문의 묵죽 화책도 조선 초기의 작품임을 다시 한 번 입증해주는 것이며, 아울러 조선 초기에는 종래에 국내 작품만을 통해서만 확인된 것과는 또 다른 화풍이 존재했음을 밝혀준다. 간송미술관에 소장되어 있는 유자미(柳自湄)의 1494년 작인 〈지곡송학도(芝谷松鶴圖)〉(도 88)도 이 계보에 속하는 그림이라 하겠다.[52] 이 계보의 화풍은 중국 원나라 말기에 4대가 중의 한 명인 오진의 이웃에 살면서 활약한 14세기 성무(盛懋)의 화풍과 가장 가까워서 흥미롭다.[53] 중국회화와의 관계를 이해하는 데 참고를 요하는 측면이라 하겠다.

50 安輝濬, 『東洋의 名畫 1: 韓國 I』(三省出版社, 1985), 도. 22와 21 참조.
51 위의 책, 도. 31~32 참조.
52 〈지곡송학도〉에 관해서는 최완수, 「芝谷松鶴圖稿」, 『考古美術』 제146·147호(1980. 8), pp. 31~45 참조.
53 Osvald Sirén, *Chinese Painting*, Vol. VI, pls. 90~91 참조.

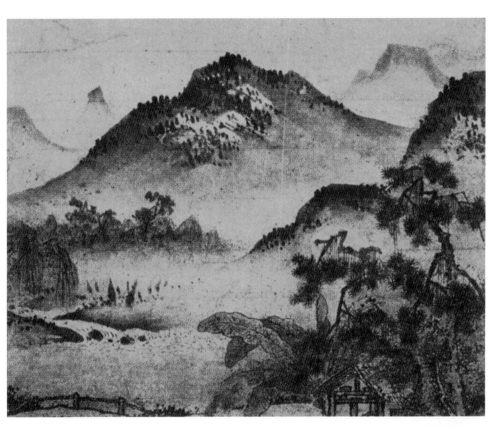

도 55 필자미상,
〈파초야우도〉(부분),
조선 초기, 1410년,
지본수묵,
96×31.4cm,
일본 개인 소장

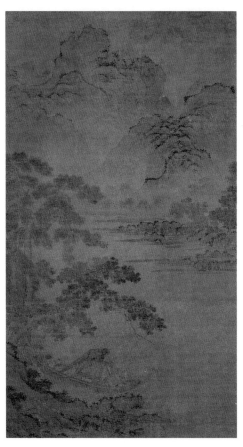

도 56 전 이상좌,
〈월하방우도〉,
조선 초기,
16세기 중엽,
견본설채,
155×86.5cm,
일본 개인 소장

도 57 전 이상좌,
〈주유도〉, 조선 초기,
16세기 중엽,
견본설채,
155×86.5cm,
일본 개인 소장

도 58 이수문,
《묵죽화책》,
일본 무로마치시대,
1424년, 지본수묵,
30.6×45cm,
일본 마쓰타이라 고토
소장

　위에서 살펴본 화풍들 이외에도 조선 초기의 산수화단(山水畵壇)
에는 원대(元代) 고극공계(高克恭系)의 미법산수화풍이 자리를 굳히
고 있었음이 확인된다. 일본 나라(奈良)의 야마토분카칸(大和文華館)
에 소장되어 있는 이장손(李長孫), 서문보(徐文寶), 최숙창(崔叔昌) 등
의 15세기 말의 화가들이 그린 산수화들은 이를 잘 설명해준다(도
83~85).[54] 화풍이 서로 비슷비슷한 이 작품들 중에서 15세기 말에 활
약했던 서문보의 산수화 한 폭만을 대강 살펴보아도 알 수 있다. 근경
의 물가에 활엽수 몇 그루가 서 있는 언덕이 있고 그 뒤의 중앙에는
짙은 안개와 구름에 싸인 전나무들의 자태가 보인다. 후경에는 완만
한 곡선을 끌며 뒤로 물러나는 주산이 안개에 싸여 있다. 이 산의 능
선을 따라 작고 파란 미점과 태점(苔點)들이 줄지어 가해져 있다. 이
러한 산의 모습이나 묘사방법, 화면에 넘치는 안개 낀 자연의 분위기,
그리고 수지법(樹枝法) 등은 이 작품이 원대의 미법산수화풍을 토대

로 하였음을 말해 준다. 미법산수 중에서도 미불의 화풍과 동원(董源)의 화풍, 청록산수화풍을 수용하여 독자적 세계를 형성했던 원대 초기의 서역계 문인화가 고극공(高克恭 1248~1310)의 화풍과 특히 밀접하다. 서문보의 이 작품을 고극공의 〈청산백운도(靑山白雲圖)〉 등의 작품과 비교해보면 그 유사성이 바로 드러난다.[55] 그러나 한편 서문보의 작품이 고극공의 작품들보다 더 한층 자연의 부드러운 분위기 묘사에 역점을 두고 있고, 또 고극공이 즐겨 그리는 산 위의 동글동글한 덩어리인 반두(礬頭)를 우리나라 화가들은 적극적으로 그리지 않은 것이 두드러진 차이이다. 어쨌든 이러한 작품들의 존재는 비교적 단순했으리라고 흔히 생각되던 조선 초기의 산수화가 훨씬 다양성을 띠고 있었음을 말해 준다. 그러나 비록 작품이 많이 남아 있지는 않으나 이 시대의 산수화는 우리가 일반적으로 추측하는 것보다는 더 다양했음이 분명하다. 이러한 관점은 앞서 고찰한 몇 가지 다른 화풍의 작품들 이외에 일본에 건너가 무로마치(室町)시대 회화에 많은 영향을 미쳤던 이수문(李秀文)과 문청(文淸)의 산수화 작품들과 그 밖의 일본에 있는 여러 작품들에 의해서도 입증된다.[56]

54 안휘준 감수, 『山水畵(上)』, 도 23~25 참조.
55 James Cahill, *Chinese Painting* (Geneva: Editions d'Art Albert Skira, 1960), p. 104의 도 참조.
56 안휘준, 「朝鮮王朝 初期의 繪畵와 日本 室町時代의 水墨畵」, 『韓國學報』 제3집(1978, 여름), pp. 9~21, 도 5~10 및 『한국 회화사 연구』, pp. 474~500; 『山水畵(上)』, 도 21과 참고도판 7~11 참조.

5) 조선 중기의 산수화

조선 중기(약 1550~약 1700)의 산수화는 조선 초기에 형성된 화풍의 전통을 계승하는 경향이 강했다.[57] 초기의 안견파화풍과 남송 원체화풍이 추종되면서 절파화풍이 크게 유행하였던 점이 이를 단적으로 말해준다. 초기에 형성된 이러한 화풍들을 계승하면서 이 시대 나름의 특색들을 발전시켰던 점과 더불어 명대의 미법산수화풍을 포함한 남종화풍을 수용하기 시작하였던 점이 특히 주목된다. 그리고 이 시대의 산수화가들 중에는 안견파화풍, 남송 원체화풍, 남종화풍의 어느 한 가지만을 따르기보다는 두 가지 정도의 다른 화풍들을 따로따로 구사하거나 절충하여 그리는 경향을 강하게 띠었음도 괄목할 만하다.

먼저 안견파화풍을 계승하여 발전시킨 대표적인 예로는 김시(金禔)의 〈한림제설도(寒林霽雪圖)〉, 이정근(李正根)의 〈설경산수도(雪景山水圖)〉, 이흥효(李興孝)의 〈설경산수도(雪景山水圖)〉, 이징(李澄)의 〈이금산수도(泥金山水圖)〉 등을 들 수 있다(도 59, 61~63). 이밖에도 안견파화풍의 전통을 계승했던 화가와 작품들은 적지 않다. 조선 중기의 화가들 중에서 이 화풍과 절파화풍을 함께 그렸던 인물로 가장 먼저 주목되는 사람은 김시(1524~1593)이다. 그의 많지 않은 유작 중에서 안견파화풍의 전통을 보여주는 것은 〈한림제설도〉(도 59)이다. 김시의 이 그림은 1548년에 그려진 것으로 그 구도나 공간처리 등은 안견의 작품으로 전칭되고 있는 〈사시팔경도〉의 〈초동(初冬)〉(도 50)이나 〈만동(晚冬)〉(도 51)을 토대로 하면서 새로운 경향을 추가한 것이다. 이 그림의 오른쪽에는 근경, 중경, 후경에 각각 수평적 경물들이 배치되어 왼편의 언덕이나 산과 더불어 E자형 구도를 이루고 있는 점이나 도

현(倒懸)의 주산과 언덕에 절파의 요소가 약간 가미되어 있는 점이 조선 초기의 안견파화풍과 구분되는 특색이다.

이 시대 안견파화풍의 특징은 이정근(1531~?)의 〈설경산수도〉(도 61)에서도 엿보인다. 후경의 중앙부에 울퉁불퉁한 주산이 배치되어 있고 근경과 중경의 언덕들은 주산으로 시선을 유도하는 역할을 하고 있다. 또한 주산 좌우의 산들은 초기의 경우처럼 일직선을 이루지 않고 먼 곳을 향하여 켜를 이루듯 멀어지고 있다. 따라서 근경부터 원경까지 어떤 깊숙한 거리감을 느끼게 한다. 즉, 고원적(高遠的)인 높이감보다는 심원적(深遠的)인 깊이감이 강조되었다. 이 점은 김시의 〈한림제설도〉(도 59)에도 어느 정도 나타나는 것으로 조선 중기 안견파화풍의 두드러진 특색의 하나라 하겠다.

이와 같은 특색은 이흥효(1537~1593)의 〈설경산수도〉(도 62)에서도 엿보인다. 근경의 중앙부 낮은 언덕에 두 그루의 소나무들이 X자형으로 교차하듯 서 있고 그 훨씬 뒤쪽에 울퉁불퉁한 주산이 서 있다. 나뭇가지와 여행자들의 도롱이가 눈보라에 날리고 있다. 그런데 근경의 여행자들이 다리를 건너며 향하고 있는 길은 중경의 낮은 산들을 휘감으며 원경으로 굽이굽이 뻗어 있다. 따라서 보는 이의 시선은 깊숙한 곳으로 이끌려 간다. 이처럼 대체로 좌우가 안정된 구도, 심원적인 깊이감 또는 거리감, 그리고 울퉁불퉁한 주산의 형태는 이정근의 〈설경산수도〉(도 61)와 상통하며, 조선 초기의 안견파산수화와는 차이를 드러낸다.

이 시대의 안견파화풍은 17세기에 이르러서도 그 전통을 유지하

57 안휘준, 『한국 회화사』, pp. 159~210 및 『한국 회화사 연구』, pp. 501~557 참조.

도 59 김시,
〈한림제설도〉,
조선 중기,
1584년, 견본담채,
53×67.2cm, 미국
클리블랜드미술박물관
소장

도 60 김시,
〈동자견려도〉,
조선 중기, 16세기
후반, 견본담채,
111×46cm,
삼성미술관 리움 소장

였다. 이징(1581~1645 이후)의 〈이금산수도〉(도 63)는 이를 잘 입증해준다. 이 작품도 근경의 중앙에 솟아 있는 언덕과 소나무가 보는 이의 시선을 후경 쪽으로 유도하고 있다. 그러나 중앙에는 보다 확대된 공간이 시사되어 있고 그 넓은 공간의 뒤쪽에는 작은 덩어리의 산들이 겹겹이 먼 곳으로 물러나며 서 있다. 이러한 특색들은 위에 살펴본 작품들과는 일맥상통하면서 조선 초기의 산수화와는 상당한 차이를 보여준다. 근경의 언덕과 소나무가 좌우의 어느 한쪽 구석이 아닌 중앙으로 당겨진 듯 옮겨져 있고 지배적인 주산이 뭉게구름 같은 작은 산들로 대체되어 있는 점이 이를 보다 분명하게 밝혀준다. 이처럼 몇 가지 예로만 보아도 조선 중기의 안견파 산수화가들은 초기의 화풍을 단순히 모방하는 데 그치지 않고 그들 나름의 특징들을 발전시켰던 것이다.

그러나 조선 중기의 산수화에서 가장 널리 유행하였던 것은 절파화풍이다.[58] 명 초에 절강성(浙江省)을 중심으로 생성되어 당시 중국 화원의 주도적인 세력이 되었던 이 화풍은 이미 조선 초기에 전래되었다. 그러나 당시엔 별다른 유행을 보지 못했던 것인데 조선 중기에 이르러 크게 풍미하게 되었던 것이다. 그런데 조선 중기에 널리 수용되었던 이 화풍의 특징은 김시, 이경윤(李慶胤), 김명국(金明國)의 작품들에서 가장 두드러지게 찾아볼 수 있다. 그리고 이흥효와 이정(李楨)의 작품들에서는 이 시대 화가들의 외래화풍 수용태도를 엿볼 수가 있어서 주목된다. 이 화풍은 이 밖에도 이 시대의 많은 화가들에 의해

58 안휘준, 「韓國 浙派畵風의 硏究」, 『美術資料』 제20호(1977. 6), pp. 24~62 및 『한국 회화사 연구』, pp. 558~619; 장진성, 「조선 중기 절파계 화풍의 형성과 대진(戴進)」, 『미술사와 시각문화』 제9호(2010. 10), pp. 202~221 참조.

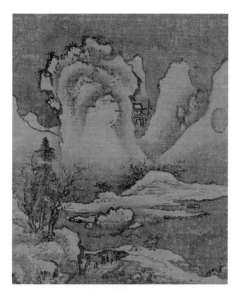

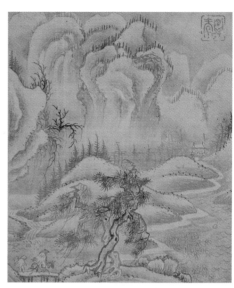

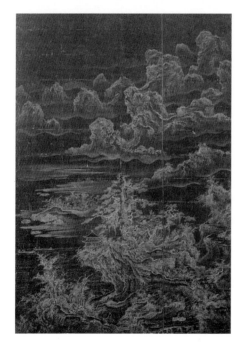

도 61 이정근,
〈설경산수도〉, 조선 중기,
16세기 후반, 견본담채,
19.6×15.8cm,
국립중앙박물관 소장

도 62 이흥효,
〈설경산수도〉, 조선 중기,
16세기 후반, 견본담채,
28.3×24.9cm,
국립중앙박물관 소장

도 63 이징,
〈이금산수도〉, 조선 중기,
17세기 전반, 견본니금,
87.8×61.2cm,
국립중앙박물관 소장

구사되었으나 대표적 예만 간략하게 살펴보기로 하겠다.

　김시는 앞에서도 보았듯이 안견파화풍도 따라 그렸으나 〈동자견
려도(童子牽驢圖)〉(도 60)에서 보듯이 절파화풍을 수용하여 후대 화가
들에게 많은 영향을 미쳤다. 근경에 나귀를 잡아끄는 동자(童子)를 주
제로 묘사하였는데 그 주변의 언덕과 후경의 주산은 큰 소나무에 의
해 연결되듯 조화를 이룬다. 그런데 주산의 표면은 넓적넓적한 흰 면
들로 이루어져 있고, 그 흰 면의 안팎에는 검은 준찰(皴擦)로 처리되어
흑백의 대조가 현저하다. 이러한 묘사는 물론 절파화풍과 유관하다.
그러나 이 그림의 구도는 그의 〈한림제설도〉(도 59)와 어느 정도 비슷
하여 그의 절파풍의 작품에 숨어 있는 또 다른 하나의 전통을 엿보게
한다.

　김시의 〈동자견려도〉가 보여주는 절파계화풍은 이경윤(1545~
1611)의 작품으로 전해지는 〈산수도(山水圖)〉(도 64)에 계승되었다고
믿어진다. 흑백의 대조가 현저한 면으로 이루어진 도현(倒懸)의 산과
바위의 모습에서 그 점을 쉽게 간파할 수 있다. 그러나 좀더 확대된
공간, 훨씬 복잡한 모습의 중경, 그리고 근경에서 원경으로 이어지는
수평적인 거리감 등등의 표현에서는 김시의 작품과 큰 차이를 보여
준다.

　이러한 조선 중기의 절파화풍은 17세기에 이르러 김명국(1600~
1662 이후)에 의해 더욱 강렬하고 거칠게 변하였다. 즉 그는 국립중앙
박물관 소장의 〈설중귀로도(雪中歸路圖)〉(도 65)에서 보듯이 절파화풍
중에서도 광태사학파(狂態邪學派)적인 경향을 강하게 띠었다. 김명국
의 이 작품은 이경윤의 전칭작품인 〈산수도〉(도 64)와는 달리 전반적
인 구도가 대체로 김시가 그린 〈동자견려도〉(도 60)의 것을 뒤집어 놓

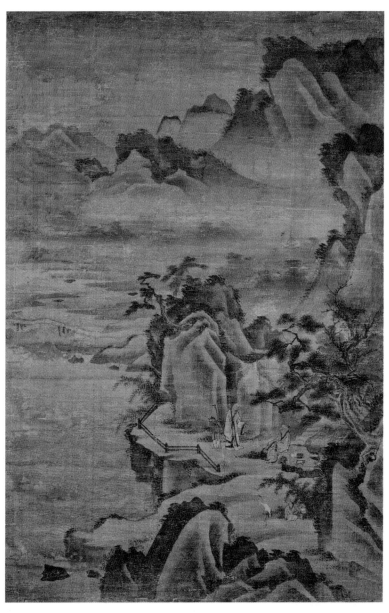

도 64 전 이경윤,
〈산수도〉, 조선 중기,
16세기 후반,
견본담채,
91.1×59.5cm,
국립중앙박물관 소장

도 65 김명국,
〈설중귀로도〉,
조선 중기, 17세기,
저본담채,
101.7×55cm,
국립중앙박물관 소장

은 듯하다. 또 주산의 표면묘사도 꽤 비슷한 편이다. 그러나 산이나 언덕의 묘사는 물론 나무의 줄기와 가지도 몹시 각이 심하고 거칠며 강렬한 점은 두드러진 차이이다. 이처럼 전체적인 구성은 전통적이면서도 필치는 전대(前代)의 어느 화가의 것보다도 성격이 강하여 조선 중의 절파계화풍의 또 다른 일면을 엿보게 해준다.

지금까지 살펴본 화풍들 이외에도 조선 중기에는 남송대 원체화풍이 일부 화가들에 의해 그려졌었다.[59] 그러나 앞에서 살펴본 화풍들과 더불어 조선 중기의 산수화와 관련하여 빼놓을 수 없는 것은 남종화가 수용되기 시작하였다는 사실이다. 17세기 초에 명대 오파(吳派)의 대표적인 문인화가였던 문징명(文徵明, 1470~1559)의 서화와 『고씨역대명인화보(顧氏歷代名人畵譜)』가 전해져 『선조실록』과 허목(許穆, 1595~1682)이나 김상헌(金尙憲, 1570~1652) 등의 문집에 언급되었던 사실은 그 분명한 증거이다.[60]

조선 중기에 남종화가 소극적으로나마 수용되기 시작하였던 사

실은 이 밖에 이정근의 〈미법산수도(米法山水圖)〉와 이경윤의 동생인
이영윤(李英胤, 1561~1611)의 〈산수도〉, 이정의 《산수화첩(山水畵帖)》
의 그림들 등에 의해 그 편모를 엿볼 수 있다.

　이정근의 〈미법산수도〉(도 66)는 관기(款記)에 의하면 김현성(金
玄成, 1542~1621)을 위해 북송의 미불(米芾)의 〈상우모옥도(賞雨茅屋
圖)〉를 방(倣)하여 그린 것인데, 그 화풍은 고려시대나 조선 초기의 미
법산수화들과는 달리 명대 미법산수화의 영향을 수용한 것으로 믿
어진다. 오른쪽 근경에 둥근 언덕이 있고 그 주변에는 활엽수들이 몇
그루 서 있는데 그 사이에는 한 채의 집과 우산을 받쳐들고 길을 떠
나는 인물이 그려져 있다. 이 근경으로부터 산과 토파(土坡)와 모래언
덕들이 대각선을 이루며 멀어지고 있다. 온누리에 비가 내리고 있다.

59　윤의립(尹毅立)의 「하경(夏景)산수도」는 남송대 하규(夏珪)의 화풍을 따른 것으로 그
　　대표적인 예이다. 안휘준, 『山水畵(上)』, 도 88 참조.
60　이 책의 「한국 남종산수화의 변천」 중 3절 '남종화의 동전과 수용' 참조.

그런데 근경의 집모양이나 수지법(樹枝法) 등은 미법과 더불어 명대 남종화와 깊은 연관이 있음을 말해 준다. 또한 화원이었던 이정근이 이러한 남종화를 그린 것이 주목된다.

　　이 작품과 더불어 우리의 주의를 끄는 것은 이영윤의 〈방황공망산수도(倣黃公望山水圖)〉(도 67)이다. 이 〈방황공망산수도〉의 위쪽에는 "대치초년역유차필大癡初年亦有此筆"이라는 관기가 있고 그 옆에는 이영윤의 다른 이름인 '희윤(喜胤)'이라는 도장과 '죽림(竹林)'이라는 도장이 찍혀 있어 이영윤이 원말 4대가의 한 사람인 황공망의 화풍을 염두에 두고 그렸음을 말해 준다. 그러나 이 그림의 화풍은 틀림없는 남종화의 것이긴 하지만 황공망의 것과는 거리가 멀다. 원대의 남종화보다는 명대의 남종화가 이그림의 토대가 되었다고 생각된다. 근경의 언덕에서 시작하여 후경의 산정에 이르기까지 유기적으로 연결되어 상승하는 구성을 보여준다. 동글동글한 반두(礬頭)가 촘촘한 산의 형태나 그 표면처리, 수지법(樹枝法)과 집들의 모습은 이 그림이 틀림없는 남종화임을 입증해준다.

　　남종화풍은 이상좌(李上佐)의 손자이며 이숭효(李崇孝)의 아들인 이정(1578~1607)에게도 미쳤다고 믿어진다. 이정은 『고씨화보(顧氏畫譜)』에 서문을 썼을 뿐만 아니라 명의 사신으로서 내조(來朝)하였던

도 67 이영윤,
〈방황공망산수도〉,
조선 중기,
16세기 말~17세기 초,
지본수묵,
97×28.8cm,
국립중앙박물관 소장

도 68 이정,
《산수화첩》 중 1엽
〈수향귀주도〉,
조선 중기, 17세기 초,
지본수묵,
19.1×23.5cm,
국립중앙박물관 소장

도 69 이정,
《산수화첩》 중 4엽
〈의송망안도〉,
조선 중기, 17세기 초,
지본수묵,
19.1×23.5cm,
국립중앙박물관 소장

주지번(朱之蕃)과도 가까이 지내던 허균(許筠)과 함께 만나고 아낌을 받은 바 있으므로 『고씨화보』를 접하고 남종화법을 터득할 기회가 충분히 있었다고 믿어진다.[61]

이정의 작품들 중에서 국립중앙박물관 소장의 《산수화첩(山水畫帖)》(도 68, 69)에 들어 있는 12폭의 작품들은 이정이 묵법(墨法)에서는 당시에 유행하던 절파화풍을 기조로 하면서, 동시에 구도, 필법, 수지법, 가옥, 특히 모옥(茅屋)의 형태 등에서는 부분적으로 화보를 통해 접했을 명대의 오파를 위시한 남종화법을 수용하고 절충하였음을 짙게 나타내준다.[62]

이처럼 조선 중기에는 안견파화풍의 계승, 절파화풍의 유행, 남종화풍의 수용 등이 특히 괄목할 만한 업적으로 꼽을 만하다고 하겠다. 이 밖에 다른 분야의 그림들에서와 마찬가지로 산수화에도 어느 시대보다도 뛰어난 묵법을 구사했던 사실도 높이 평가할 만하다고 본다.

6) 조선 후기의 산수화

조선 후기(약 1700~약 1850)에는 전대에 유행하였던 절파화풍을 위시한 전통적 화풍들이 현저하게 쇠퇴하고, 그 대신 남종화풍과 그것을 토대로 발전한 진경산수화풍(眞景山水畫風)이 풍미하게 되었다.[63] 앞에서 논한 바와 같이 남종화는 이미 조선 중기에 수용되기 시작한 것인데, 그것이 조선 후기에 이르러 큰 유행을 하게 되었던 것이다. 종래에 전래되었던 원대와 명대의 남종화 이외에 청대의 남종화가 또

한 들어와 이 시대 남종산수화의 폭을 넓히는 데 참고가 되었다. 그러나 이 시대의 산수화를 무엇보다도 의의 깊게 하는 것은 진경산수화의 발달이다.[64]

이와 관련하여 가장 먼저 주목되는 인물은 정선(鄭敾, 1676~1759)이다.[65] 우리나라에 실재하는 경치를 그의 독자적인 화풍을 구사하여 그린 진경산수화는 우리나라 회화사상 크나큰 공헌이 아닐 수 없다. 그러나 그가 언제부터 그의 독자적인 진경산수화풍을 이룩하였는지는 분명치 않고, 국립중앙박물관 소장의 《신묘년풍악도첩(辛卯年楓嶽圖帖)》의 그림들로 미루어보면 늦어도 이미 만 35세 때인 1711년에는 창출되어 있었음이 확인된다. 이 화첩의 〈단발령망금강산도(斷髮嶺望

61 허균이 찬한 「李楨哀辭」에 의하면 주지번은 이정의 그림을 보고 '천고(千古)에 최성(最盛)이고 해내(海內)에 짝이 드물다'라고 칭찬하고 그의 산수화를 많이 구해 갔음을 알 수 있다. 오세창, 『槿域書畫徵』(보문서점, 1975), p. 122 참조. 이정에 관해서는 진준현, 「懶翁 李楨小考」, 『서울大學校博物館年報』 제4호(1992. 12), pp. 1~30 참조.

62 이정의 이 화첩 그림들과 『고씨화보』의 비교는 진준현, 위의 논문 참조. 그리고 『고씨화보』에 관해서는 허영환, 「顧氏畫譜研究」, 『성신연구논문집』 제31집(1991. 8), pp. 281~302 참조.

63 안휘준, 『한국 회화사』, pp. 211~286 및 『한국 회화사 연구』, pp. 641~685 참조.

64 진경산수화에 관해서는 이태호, 「진경산수화의 전개과정」, 안휘준, 『山水畫(下)』, 한국의 美 12(중앙일보사, 1982), pp. 212~226; 박은순, 「진경산수화 연구에 대한 비판적 검토-진경문화·진경시대론을 중심으로-」, 『韓國思想史學』 28집(2007), pp. 71~129; 국립중앙박물관, 『眞景山水畫』(三省출판사, 1991); 국립춘천박물관, 『우리 땅, 우리의 진경』(통천문화사, 2002); 진준현, 『우리 땅 진경산수』(보림, 2004); 이태호, 『옛 화가들은 우리 땅을 어떻게 그렸나』(생각의 나무, 2010) 참조.

65 이동주, 「謙齋一派의 眞景山水」, 『月刊亞細亞』(1969. 4), pp. 160~186 및 『우리나라의 옛그림』(박영사, 1975), pp. 151~192; 최순우, 「謙齋鄭敾」, 『澗松文華』 제1호(1971. 10), pp. 23~27; 『謙齋鄭敾』(중앙일보, 1977); 국립중앙박물관, 『謙齋 鄭敾』(도서출판 학고재, 1992); 최완수, 『謙齋 鄭敾 眞景山水畫』(범우사, 1993) 및 『겸재의 한양진경』(동아일보사, 2004); 그 밖의 정선에 관한 많은 논문들은 겸재 정선기념관 편, 『겸재 정선』(서울 강서구청, 2009)의 참고문헌 목록 참조.

도 70 정선,
〈단발령망금강산도〉,
《신묘년 풍악도첩》,
조선 후기, 1711년,
견본담채,
36.0×37.4cm,
국립중앙박물관 소장

도 71 정선,
〈단발령망금강산도〉,
《해악전신첩》,
조선 후기, 1747년,
견본담채,
22.4×31.3cm,
간송미술관 소장

金剛山圖〉〉(도 70)를 간송미술관 소장 같은 주제의 후년의 그림(도 71)
과 비교해보면 기본 구도와 구성, 필묵법, 준법 등 모든 면에서 상통
함이 확인된다.[66] 1711년의 작품에서는 미점(米點)을 붓을 곧추세워서
둥그런 형태를 띠게 한 것이나 다소 세련성이 떨어지는 사실 등의 차
이가 간취될 뿐이다. 또한 이때 이미 남종화법을 활용하여 진경산수
화를 창출했음도 확인된다. 그의 초기 작품들이라고 생각되는 것들
은 명대의 오파의 영향을 짙게 보여주며,[67] 또 그의 진경산수 속에서
도 남종화의 영향이 분명히 드러나고 있어서 그가 남종화법을 선용하
여 진경산수화풍을 창출하였음을 말해 준다.

　　정선의 진경산수화의 전형적인 화풍을 보여주면서 연기가 있는 작품
중에서 가장 대표적인 것은 〈금강전도(金剛全圖)〉(도 72)이다.[68] 그림의 오
른쪽 위에 쓰인 그의 제찬(題贊) 밑에 "갑인동제(甲寅冬題)"라는 연기가
있어 이 그림이 1734년, 즉, 만 58세 때나 그 이전에 그려진 것임을 알

수 있다. 이 〈금강전도〉는 정선의
진경산수의 진수를 보여주는 대
표작의 하나로 매우 세련되고 수
준이 높다. 금강산의 내외경(內外
景)을 조감하여 왼쪽에는 윤택한
토산(土山)을, 그 나머지 화면에는
뾰족뾰족한 암산(岩山)들을 묘사
하였다. 가늘고 약간 가로로 긴 점
들을 더하여 묘사한 토산의 모습
이나 수직준(垂直皴)을 써서 표현
한 암산의 형태는 기타의 정선의
작품들에서 자주 나타난다. 또 이
작품에 구현된 정선의 진경산수
는 조선 후기 화단에 많은 영향을
미쳐 김희겸(金喜謙), 김윤겸(金允
謙), 손자인 정황(鄭榥), 정충엽(鄭
忠燁), 장시흥(張始興), 최북(崔北),

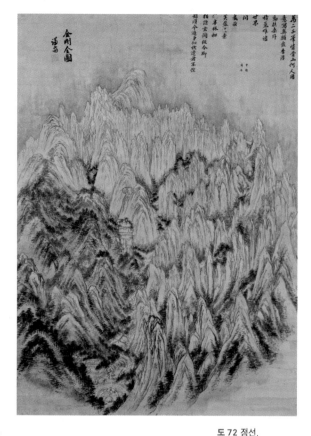

도 72 정선,
〈금강전도〉,
조선 후기, 1734년,
지본담채,
130.6×94.1cm,
삼성미술관 리움 소장

김응환(金應煥), 이인문(李寅文), 김석신(金碩臣), 김득신(金得臣), 김유성
(金有聲), 거연당(巨然堂), 김홍도(金弘道) 등의 많은 추종자를 얻게 되었

66 국립중앙박물관, 『謙齋 鄭敾』(학고재, 1992), pp. 12~15의 도판; 최완수, 『謙齋 鄭敾
 眞景山水畵』, pp. 17, 19의 도판 참조.
67 Lena Kim-Lee, "Chong Son: A Korean Landscape Painter," *Apollo* (August, 1968),
 pp. 85~93 참조.
68 정선의 작품을 비롯한 금강산도에 관해서는 박은순, 『金剛山圖 연구』(일지사, 1997)
 참조.

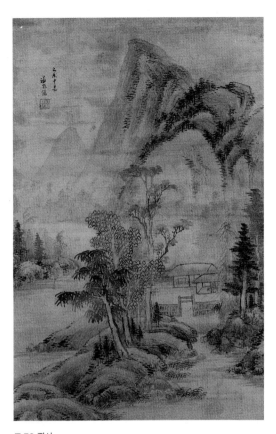

도 73 정선,
〈육상묘도〉,
조선 후기,
1739년, 견본수묵,
146×62cm,
이재곤 소장

던 것이다.[69] 그의 제자였던 심사정(沈師正)은 잘 알려져 있는 것처럼 진경산수화보다는 남종화풍과 절충적인 화풍의 그림을 즐겨 그렸다.[70]

그런데 정선의 진경산수가 발전하는 데는 남종화법이 큰 역할을 하였다고 생각된다.[71] 이 점은 정선의 여러 작품들을 통해서 거듭 확인되지만 그중에서도 연기가 있는 확실한 예로 〈육상묘도(毓祥廟圖)〉(도 73)를 들 수 있다. 이 그림은 왕을 낳은 후궁(後宮)들을 제사하기 위해 1725년에 건립된 육상묘[毓祥廟, 서울 궁정동에 있는 칠궁(七宮)]를 그린 것이다. 그림의 왼쪽 위에는 '기미중춘 겸재사 (己未中春謙齋寫)'라는 관지(款識)가 있고 그 위쪽에는 육상묘 건립에 관련된 조문명(趙文命,

1680~1732) 등 18명의 좌목(座目)이 적혀 있다. 따라서 이 그림은 1739년에 정선에 의해 일종의 기록화(記錄畵)로 그려진 것임을 알 수 있다.

근경의 낮은 언덕이 중앙의 육상묘를 향해 뻗어 있고 그 위에는 종류가 다른 몇 그루의 나무들이 서 있는데 이 나무들은 원대 이후의 남종문인화에서 전형적으로 나타나는 것들이다. 육상묘의 주위에는 전나무들이, 그리고 뒤쪽에는 제법 높은 산(북악산 혹은 백악산)이 자리 잡고 있다. 그런데 이 그림은 근경의 나무들, 중앙의 집의 모습

등에서는 특징적인 남종문인화풍을 보여주면서, 산과 언덕의 묘사나 전나무와 산 위의 수지법에서는 정선 특유의 화풍을 나타내고 있다. 말하자면 정선의 그림 중에서는 그의 전형적인 화풍과 남종화풍을 함께 드러내 보여주는 가장 대표적인 예라 하겠다. 그런데 이 작품이 1739년, 즉, 정선이 만 63세에 그려진 것임을 보면 남종화풍이 그의 화풍에서 노년까지 얼마나 큰 역할을 했는지 짐작할 수 있다.

남종화풍은 조선 후기에 많은 문인화가와 화원들에 의해 구사되었다(이 책의 「한국 남종산수화의 변천」 참조). 그중에서도 강세황(姜世晃), 이인상(李麟祥), 신위(申緯)는 그 대표적 인물들이다. 특히 강세황은 심사정, 신위, 김홍도 등 당대 최고의 화가들과 가까이 지냈으며 신위와 김홍도에게는 특히 많은 영향을 미쳤다.

강세황(1713~1791)은 중국의 미불, 조맹부, 황공망, 심주(沈周), 동기창 등의 화풍을 섭렵하고 또 서양화풍을 수용하여 그 자신의 독특한 회화세계를 형성하였다.[72] 그의 격조 높은 문인화들 중에서도 〈영

69 이태호, 「眞景山水畵의 展開過程」, 안휘준, 『山水畵(下)』, 韓國의 美 12, pp. 212~220 및 「朝鮮 後期 文人畵家들의 眞景山水畵」, 안휘준, 『繪畵』, 國寶 10(예경산업사, 1984), pp. 223~230 참조. 이 글들은 이태호, 『조선후기 회화의 사실정신』(학고재, 1996), pp. 41~134에도 게재되어 있다.

70 이예성, 『현재 심사정 연구』(일지사, 2000) 참조.

71 정선과 가장 친했던 조영석(趙榮祏)은 정선이 미불(米芾), 예찬(倪瓚), 동기창(董其昌) 등 중국의 대표적인 남종화가들을 공부했다고 기록하였다. 정선은 늦어도 30대 후반에는 이미 남종화의 영향을 깊이 받았음이 확인된다. 안휘준, 「『觀我齋稿』의 繪畵史的 意義」, 『觀我齋稿』(한국정신문화연구원, 1984), pp. 14~15 참조. 이 밖에 조영석과 그의 화풍에 관해서는 강관식, 「觀我齋 趙榮祏 畵學考」(上), (下), 『美術資料』 44호(1989. 12), pp. 114~149 및 45호(1990. 6), pp. 11~70 참조.

72 강세황의 회화에 관한 종합적인 고찰로는 변영섭, 『豹菴 姜世晃의 繪畵硏究』(일지사, 1988) 참조. 이 밖에 『豹菴 姜世晃』(예술의 전당 서울서예박물관, 2003); 강세황, 『豹菴遺稿』(한국정신문화연구원, 1979) 참조.

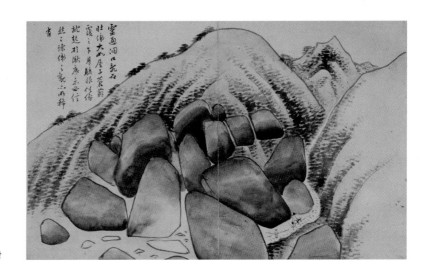

통동구도(靈通洞口圖)〉(도 74)를 포함한 《송도기행첩(松都紀行帖)》의 그림들은 특히 주목이 된다.[73] 근경의 큼직큼직한 바위들은 두드러진 서양적인 음영법으로 묘사되어 있고, 그 뒤쪽의 산들은 활달한 미점들로 표현되어 있다. 그러므로 바위의 묘사에서는 서양화법이, 그리고 토산의 표현에는 남종화, 특히 미법산수화풍이 구사되었음이 확인된다. 그러나 잘 짜여진 전체적인 구도, 얼핏 보아 거친 듯하면서도 문기(文氣)가 넘치는 필치, 그리고 화면 전체를 압도하는 강렬한 분위기는 강세황 자신의 것이다. 이처럼 그는 그가 습득한 여러 가지 화풍들을 토대로 그 자신의 남종문인화풍과 진경산수화풍을 발전시켰던 것이다. 이러한 경향은 이 시대의 뛰어난 화가들의 작품에서 흔히 찾아볼 수 있는 특색이다.

조선 후기의 남종화와 관련하여 강세황과 병칭될 수 있는 인물이 이인상인데 그에 관해서는 이 책의 「한국 남종산수화의 변천」에 소

개되어 있다.

조선 후기에는 잘 알려져 있듯이 화원 중에 산수화에 뛰어났던 인물들이 많았다. 김홍도와 이인문(李寅文)은 그 대표적인 예이다. 김홍도는 도석인물화(道釋人物畵)와 풍속화(風俗畵)에 더욱 뛰어났지만 산수화에서도 정선에 이어 조선 후기 화단에 큰 영향을 미쳤다.[74] 그의 전형적인 산수화풍은 〈무이귀도도(武夷歸棹圖)〉(도 75)에 잘 나타나 있다. 험준한 계곡 사이로 급한 물살을 따라 한 척의 배가 미끄러지듯 떠내려가는 모습을 소재로 다룬 이 그림은 그보다도 주변의 산수가 더욱 장관을 이루고 있다. 강물이 반원을 그으며 흐르고 있고 그 주변에 절벽을 이룬 산들이 서 있다. 강 건너편의 산들은 뒤틀리고 침식공(浸蝕空)이 여기저기에 나 있다. 근경의 산은 물론 그 밖의 산들도 일종의 하엽준(荷葉皴)으로 처리되었다. 잘 짜여진 구도, 뒤틀리고 구멍이 많은 바위산, 여기저기에 서 있는 춤추는 듯한 소나무, 산 표면의 하엽준과 강의 수파묘(水波描) 등에는 김홍도의 특색이 확연히 나타나 있다. 그의 이러한 화풍은 그의 친구이자 동료 화원이었던 이인문은 물론 그 밖의 여러 사람의 화풍에도 영향을 미쳤던 것이다.[75]

이 시대 산수화단에서 김홍도 못지않게 발군의 실력을 발휘했던

73 김건리, 「표암 강세황의 〈松都紀行帖〉 연구」, 『美術史學硏究』 제238·239호(2003. 9), pp. 183~211 참조.
74 김홍도에 관하여는 이동주, 「金檀園이라는 畵員」, 『月刊亞細亞』(1969. 3) 및 『우리나라의 옛 그림』, pp. 57~114; 최순우, 「金弘道의 在世年代攷」, 『美術資料』 제11호(1966. 12), pp. 25~29; 진준현, 『단원 김홍도 연구』(일지사, 1999); 정양모, 『檀園 金弘道』, 한국의 美 21(중앙일보사, 1985); 오주석, 『檀園 金弘道』(솔, 2006); 『檀園 金弘道』(국립중앙박물관, 1990); 『檀園 金弘道: 탄신 250주년 기념 특별전』 도록 및 논고집(삼성문화재단, 1995) 참조.
75 안휘준, 『한국 회화사』, pp. 278~279 참조.

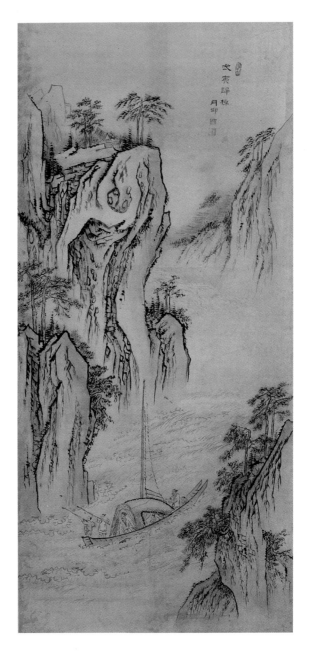

도 75 김홍도,
〈무이귀도도〉,
조선 후기, 18세기
후반, 지본담채,
112.3×52.7cm,
간송미술관 소장

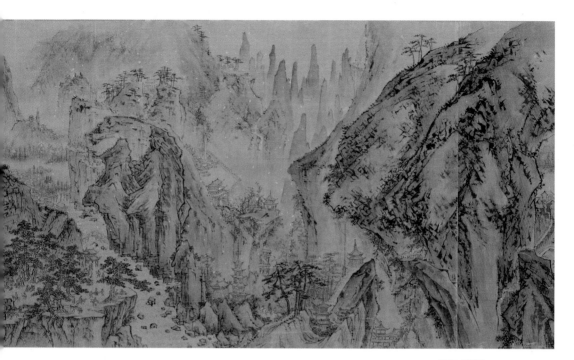

도 76 이인문,
〈강산무진도〉(부분),
조선 후기, 18세기
후반, 견본채색,
43.8×856cm,
국립중앙박물관 소장

인물은 이인문(1745~1821)이다. 그는 대표작인 〈강산무진도(江山無盡圖)〉(도 76)에서 볼 수 있듯이 그때까지의 여러 화풍들을 섭렵하여 그 자신의 양식을 창조하였다.[76] 끝없이 이어지는 자연의 다양한 모습을 묘사한 이 그림은 웅장하고 변화감이 넘치는 구도와 자유자재한 형태의 표현과 기운생동하는 분위기의 묘사에서 가히 이 시대의 산수화를 대표한다고 할 수 있다. 암산의 처리에는 그의 친구였던 김홍도의 영향이, 그리고 토산의 표현에는 정선의 전통이 감지되지만 전체적으로는 이들의 영향을 자신의 세계로 조화하여 승화시켰다. 이 점은 조선

76 오주석, 『이인문의 강산무진도』(신구문화사, 2006) 참조.

도 77 윤제홍,
〈옥순봉도〉,
조선 후기,
19세기, 지본수묵,
67×45.5cm,
삼성미술관 리움 소장

후기에도 외래의 화풍 못지않게 국내 회화의 전통이 새 화풍 형성에 중요한 역할을 했음을 보여주는 일례이다.

조선 후기 산수화의 또 다른 일면은 정수영(鄭遂榮, 1743~1831)과 윤제홍(尹濟弘, 1764~1840 이후)에게서 찾아볼 수 있다.[77] 이들의 작품은 간결한 구도와 수채화적인 담채법(淡彩法)과 그리고 넘치는 아마추어리즘 때문에 매우 신선하고 색다른 느낌을 준다.(도 77, 78) 이들의 화풍도 남종화법에서 발전된 것이지만 그 색다른 화풍은 그들 자신의 것이다. 또 윤제홍의 화풍은 조선 말기로 전해져 김수철(金秀哲)에 의해 더욱 발전되어 이색화풍을 형성하였다.

이상 간단히 살펴본 것처럼 조선 후기에는 남종화가 유행하였고 또 그 화법을 토대로 이 시대 특유의 진경산수화가 발전하였으며 이색적인 경향의 산수화가 태동하였다.

도 78 정수영,
〈금강산분설담도〉,
조선 후기,
18세기 후반~19세기,
지본담채,
37.3×30.9cm,
국립중앙박물관 소장

77 정수영에 관해서는 이태호, 「之又齋 鄭遂榮의 회화 – 그의 在世年代와 작품 개관」, 『美術資料』 34호(1984. 6), pp. 27~45 및 『조선후기 회화의 사실정신』(학고재, 1996), pp. 128~133; 박정애, 「지우재 정수영의 산수화 연구」, 『美術史學研究』 제235호(2002. 9), pp. 87~123 참조. 그리고 윤제홍에 관하여는 권윤경, 「尹濟弘(1764~1840 이후)의 회화」(서울대학교 고고미술사학과 석사논문, 1996); 김은지, 「학산 윤제홍의 회화 연구」(홍익대학교 석사논문, 2008) 참조.

7) 조선 말기의 산수화

대개 몇 가지의 다른 화풍들이 함께 공존하였던 앞 시대들과는 달리 조선 말기(약 1850~1910)에는 약간의 차이는 있으나 대체로 남종화 일변도의 경향을 띠게 되었다.[78] 물론 전대의 화풍들이 전혀 잔존하지 않았던 것은 아니지만 이 시대 화풍의 주류는 역시 남종화로 묶여진다. 이러한 경향 때문인지 조선 후기에 이룩된 정선 일파의 한국적인 진경산수화는 이 시대에 이르러 쇠퇴하는 경향을 띠었다.

조선 말기의 산수화는 김정희의 감화를 받았던 조희룡(趙熙龍), 허련(許鍊), 전기(田琦) 등 이른바 김정희파(金正喜派)의 작품들과 김수철, 홍세섭(洪世燮) 등의 이색화풍, 그리고 장승업(張承業)의 작품들에서 그 주된 경향과 특색을 엿볼 수 있다.

김정희(1786~1857)도 남종산수화를 몇 점 남기고 있으나 그 수준은 그의 〈세한도(歲寒圖)〉(도 106)나 〈묵란도(墨蘭圖)〉 등에 미치지 못한다.[79] 그의 대표작인 〈세한도〉는 제주도 유배 중에 그를 변함없이 깍듯하게 모셨던 역관 출신 제자 이상적(李尙迪)에게 그려준 작품으로 날씨가 추워진 뒤에야 송백(松柏)이 늦게 조락(凋落)한다는 사실을 알게 된다는 뜻을 담아서 표현하였다. 빗겨 자리 잡은 한 채의 집과 그 주변에 서 있는 다섯 그루의 나무가 전부인 간일한 구성, 까실한 갈필법, 넘치는 문자향(文字香)과 서권기(書卷氣)가 압도적이다. 김정희가 지향했던 남종화의 세계가 응축되어 있다. 고도의 문기(文氣)와 사의(寫意)의 세계만을 회화의 미덕으로 여겼던 김정희의 영향은 이 시대 산수화에 더 없이 크게 미쳤다.[80] 김정희 일파 중에서 우선 조희룡(1797~1859)의 산수화가 먼저 주목된다.[81] 그의 유명한 〈매화

서옥도(梅花書屋圖)〉(도 79)는 그의 비범한 화재(畫才)를 잘 드러내준
다. 한가운데의 서옥(書屋)을 눈송이처럼 피어난 매화가 둘러싸고 있
고 둥근 창의 걷혀진 휘장 사이로 선비의 자태가 엿보이고 있어 시각
에 더 없는 환희를 안겨 준다. 후경의 산도 근경과 혼연일체를 이루
고 있다. 화면을 꽉 채우고도 번잡하지 않은 구도, 거칠고 어지러운
듯하면서도 조화를 이루는 필법, 곱고 안정감을 주는 설채법과 묵법
(墨法) 등은 이 작품을 이색적이고도 더할 나위 없는 남종화로 승화
시켜 준다.

　　이러한 조희룡의 화풍은 그의 젊은 친구 전기(1825~1854)에게도
전해져 같은 소재의 작품을 남기게 했다.[82] 그러나 그의 진면목은 오
히려 〈계산포무도(溪山苞茂圖)〉(도 80)에 나타나 있다고 하겠다. 평평

78　안휘준, 「朝鮮王朝 末期(약 1850~1910)의 繪畫」, 『韓國近代繪畫百年(1850~1950)』
　　(삼화서적주식회사, 1987), pp. 191~209 및 『한국 회화사 연구』, pp. 686~730; 『한국
　　회화사』, pp. 287~320 참조.
79　김정희의 산수화와 묵란화에 관해서는 김현권, 「秋史 金正喜의 산수화」,
　　『美術史學硏究』 제240호(2003. 12), pp. 181~219 및 「추사 김정희의 묵란화」,
　　『美術史學』 제19호(2005. 8), pp. 35~67 참조. 이 밖에 김정희에 관하여는 임창순,
　　『秋史 金正喜』, 한국의 美 17(중앙일보사, 1985); 최완수, 「추사일파의 글씨와 그림」,
　　『澗松文華』 60(2001. 5), pp. 85~114; 유홍준, 『완당 평전』 1~3권(학고재, 2002); 정병삼
　　외, 『추사와 그의 시대』(돌베개, 2002); 국립중앙박물관, 『秋史 김정희: 學藝 일치의
　　경지』(통천문화사, 2006); 후지츠카 치카시(藤塚鄰) 저, 윤철규 외 번역, 『秋史 金正喜
　　硏究』(과천문화원, 2009) 참조.
80　이동주, 「阮堂바람」, 『月刊亞細亞』(1969. 6), pp. 154~176과 『우리나라의 옛 그림』, pp.
　　239~276 및 주 78 안휘준의 논저 참조.
81　이수미, 「조희룡 회화의 연구」(서울대학교 고고미술사학과 석사학위논문, 1990); 손명희,
　　「조희룡의 회화관과 작품세계」(고려대학교 대학원 석사논문, 2003); 김영희 외, 『조희룡
　　평전』(동문선, 2003); 『趙熙龍 全集』 1~6(한길아트, 1999) 참조.
82　성혜영, 「古藍 田琦의 회화와 서예」(홍익대학교 석사논문, 1995); 안휘준, 『山水畫(下)』,
　　韓國의 美 12, 도 167~170 참조.

도 79 조희룡,
〈매화서옥도〉,
조선 말기,
19세기, 지본담채,
106.1×45.1cm,
간송미술관 소장

한 언덕과 두 그루의 나무와 두 채의
집, 그리고 약간의 대나무들이 근경에
아무렇게나 그려져 있고 후경에는 나
지막한 산들이 대강대강 표현되어 있
다. 전체적인 구도는 원말 사대가(四大
家)의 한 사람인 예찬(倪瓚)의 것을 대
담하게 변형시킨 듯한 느낌을 준다. 거
칠고 소략한 필법과 간일(簡逸)한 구성
이 돋보인다. 극도로 응결된 내면세계
가 폭발하듯 표출되어 있음도 엿보인
다. 이러한 표현과 추사체의 관기(款記)
는 또한 김정희의 세계와도 상통하는
것으로 이 시대 남종화의 일면을 대변
하여 준다. 이들 못지않게 주목할 만한
인물이 북산(北山) 김수철(金秀哲)인데
그에 관해서는 이 책의 「한국 남종산수
화의 변천」에서 살펴보기로 하겠다.

이 시대에 활약했던 화가로 오늘
날까지 그 전통의 명맥을 유지하고 있
는 것은 허련(1809~1892)과 장승업뿐
일 것이다.

허련은 선면(扇面)의 〈산수도〉(도
81)가 보여주듯 이 시대의 다른 주요
화가들과 마찬가지로 김정희의 영향

도 80 전기,
〈계산포무도〉,
조선 말기,
1849년, 지본수묵,
24.5×41.5cm,
국립중앙박물관 소장

도 81 허련, 〈산수도〉,
조선 말기, 1866년,
지본담채, 20×61cm,
서울대학교박물관
소장

을 받아 남종화를 추종한 사람이다.[83] 이 〈산수도〉는 위에 적힌 제찬(題贊)으로 보면 그가 살던 집을 묘사한 것임을 알 수 있다. 좌우가 대칭을 이루는 균형 잡힌 주산을 배경으로 근경에 집과 나무들을 그려 넣었다. 대체적인 구도와 필묵법, 수지법이 남종화법을 토대로 하고 있음을 보여준다. 그러나 흑백의 대조가 심한 산 표면의 모습, 다소 거칠고 난삽한 느낌을 주는 갈필(渴筆)의 필묵법 등은 허련의 특징을 드러내고 있다. 이러한 그의 독특한 화풍은 지금까지도 그의 자손들에 의해 가법(家法)으로 전해지고 있다.

　　조선 말기의 산수화를 근대 및 현대 화단으로 전한 이 시대의 마지막 거장은 장승업(1843~1897)이다.[84] 그도 남종화풍을 수용하여 그 자신의 세계를 형성하였다. 그는 괴팍한 성격만큼이나 유별난 화풍을 창조하였다. 간송미술관 소장의 〈산수도〉(도 82)는 그의 화풍의 특색을 단적으로 말해 준다. 근경에, 얘기를 하며 다리를 건너는 인물들이 보이고 그들의 머리 위에는 금방이라도 쏟아져 내릴 듯한 기이한 형태의 바위산들이 매달리듯 비스듬히 서 있다. 이러한 산들이 평형을 이루듯 삼단(三段)을 형성하며 높이 솟아 있다. 이 산들은 세장(細長)한 좁은 화면을 뛰쳐나올 듯 압도한다. 바위들은 소용돌이라도 칠 것처럼 꿈틀댄다. 이렇듯 과장되고 바로크적인 형태와 푸르스름한 특이한 색조는 항상 그의 화풍을 특징지어 준다. 또한 이러한 화풍은

83　소치 허련에 관해서는 김상엽, 『소치 허련』(학연문화사, 2002); 소치연구회 편, 『소치 연구』 창간호(학고재, 2003. 6); 국립광주박물관 편, 『남종화의 거장 소치 허련 200년』(비에이디자인, 2008); 허유 저, 김영호 편역, 『小痴實錄』(서문당, 1976) 참조.

84　이경성, 「吾園 張承業−그의 近代的 照明−」, 『澗松文華』 9(1975. 10), pp. 23~31; 진준현, 「吾園 張承業 硏究」(서울대학교 고고미술사학과 석사학위논문, 1986); 서울대학교박물관 편, 『오원 장승업』(학고재, 2000).

도 82 장승업,
〈산수도〉, 조선
말기, 19세기
후반, 지본담채,
136.5×32.5cm,
간송미술관 소장

근대화단의 쌍벽이랄 수 있는 안중식(安中植)과 조석진(趙錫晋)에게도 전해졌다.[85]

　　위에서 간략하게 보았듯이 조선 말기의 대표적인 화가들은 남종 화풍을 기반으로 하면서도 제가끔 그들만의 화풍을 발전시켰던 것이다. 전반적으로 이 시대의 수준이 그 이전에 비하여 뒤지는 느낌을 주는 것은 사실이나 대표적인 몇몇 화가들의 경우는 반드시 그렇지만도 않음을 알 수 있다. 또한 정치적으로 매우 불안했던 이 시대에 이 정도의 괄목할 만한 업적을 남긴 것은 조선 후기에 뿌리를 내린 남종화를 계승, 발전시킨 점과 김정희를 중심으로 전개되었던 수준 높은 문인정신이 영향을 미쳤던 데에 힘입은 것이 아닐까 추측된다.

8) 맺음말

삼국시대부터 조선 말기까지의 산수화의 양식적 특색과 그 변천을 간략하게 주마간산식으로 살펴보았다. 너무나 광범한 내용을 지나치게 요점적으로 살폈기 때문에 허술한 곳이 많고 논리성이 모자라는 부분이 적지 않다. 특히 연구가 비교적 되어 있는 조선시대의 산수화 부분이 더욱 그러하리라 생각된다. 이미 연구된 업적들을 염두에 두고 가능한 한 중복을 피하여 되도록 짧게 요약하려 했기 때문이다. 어느 특정한 문제를 파고들어 고증해 가기보다 한국산수화의 발달을 개관해 보고, 앞으로의 연구를 위한 하나의 대체적인 윤곽이나 체계를 잡아 보는 것에 목적을 두었던 데에서 오는 불가피한 결과라 하겠다. 이 점 독자 여러분의 양해를 바란다.

한국의 산수화는 삼국시대부터 현대에 이르기까지 외국과의 교섭을 유지하면서 독자적인 화풍을 형성하여 왔다. 여기서 살펴본 조선 말기까지의 산수화는 주로 중국의 역대 회화와 교섭하면서 그 화풍을 형성하였던 것이다. 이렇게 발전한 화풍은 때로는 일본에 전해져 그곳 산수화의 발달에 기여했던 것이나 본고에서는 다루지 않았다(이 책의 「한·일 회화관계 1500년」 참조).

한국의 산수화 중에서도 한국적인 화풍을 특히 두드러지게 발전시켰던 것은 이미 고찰한 바와 같이 조선시대이다. 따라서 이 시대 산수화의 경향이 한국적인 특성을 가장 잘 말해 준다고 볼 수 있을 것이다. 이러한 관점에서 이 시대의 산수화의 경향을 보면 대체로 소수의 예외를 제하고는 전통성을 되도록 유지하려는 전통주의적 경향을 강하게 띠고 있었다고 생각된다. 바꾸어 말하면 이미 형성되어 있는 한국의 화풍을 계승하고, 그것에 집착하려는 성향이 짙게 보인다. 조선 초기의 안견화풍이 조선 중기까지 끈덕지게 지속되었던 점이나 조선 중기의 절파계화풍이 그 말미까지 계속되었고 조선 후기 초두(初頭)까지 계승되었던 사실은 이를 잘 말해 준다. 그런데 이처럼 어느 한 가지 화풍이 오래 지속될 수 있었던 것은 전통성 이외에도 그 화풍을 토대로 끊임없이 다양한 양식을 추구했던 유연성이 크게 작용했던 때문인 것으로 믿어진다.

또한 새로운 외래화풍의 수용태도가 관심을 끈다. 조선시대 화가들이 외래의 화풍(중국화풍)을 전래와 동시에 받아들이는 경우는 별

85 이구열 「小淋과 心田의 時代와 그들의 예술」, 『澗松文華』 14(1785), pp. 33~40; 허영환 『心田安中植』(예경산업사, 1989) 및 『心田趙錫晋』(예경산업사, 1989) 참조

로 많지 않았다. 소수의 진보적인 문인화가들이 주로 새로운 화풍을 앞서 수용하였으나 대다수의 화가들은 잽싸게 호응하기보다는 얼마 동안 지켜보는 태도를 지녔던 것으로 생각된다. 그러므로 새로이 들어온 화풍이 유행하게 되는 데에는 상당한 유예기간이 따르곤 하였다. 조선 초기에 전래되었던 절파화풍이 조선 중기에 이르러 비로소 유행하였던 사실이나, 늦어도 조선 중기에는 이미 유입되었던 남종화가 조선 후기에나 가서야 풍미하게 되었던 사실이 특히 이를 잘 입증하여 준다.

그러나 무엇보다도 주목되는 것은 이 시대 화가들이 외래의 화풍을 그대로 무조건 받아들이기보다는 자기들 미의식이나 기호에 맞는 것만을 선별적으로 받아들였고, 또 수용한 것은 자기들 나름대로 소화하여 한국적 화풍을 이룩하였다는 사실이다. 이 점은 한국의 회화 전반에 걸쳐 간취되는 사실이다. 외래화풍의 선별적 수용과 전통의 충실한 계승이 한국의 산수화를 한국적인 것으로 살아남게 하였던 중요한 요인이었다고 믿어진다.

2 한국 남종산수화의 변천[*]

1) 머리말

우리나라에서 남종화는 중국이나 일본의 경우와 마찬가지로 회화사상 대단히 큰 비중을 차지하고 있다. 이러한 중요성에도 불구하고 우리나라에서 남종화가 언제 어떻게 수용되었으며 그것이 어떠한 성격과 특색을 띠며 변천하였는지, 그리고 그것이 우리나라의 회화사에 기여한 점은 무엇인지 등에 관한 체계적인 연구가 아직 충분히 이루어지지 못한 상황이다.[1] 뿐만 아니라 남종화는 우리나라에서 흔히 언급되고 논

[*] 이 글의 기초가 된 개요는 예술원 주최의 제15회 국제예술심포지엄에서 「한국에 있어서 남종산수화의 수용과 전개」라는 제하에 발표한 바 있다.

[1] 우리나라 남종화와 문인화에 관하여는 다음과 같은 종합적인 논고들이 발표된 바 있다.
① 조선미, 「조선왕조시대의 선비그림」, 『澗松文華』 16(1979. 5), pp. 39~48.
② 안휘준, 「한국 남종산수화풍의 변천」, 『三佛 金元龍敎授 정년퇴임기념논총』 II(일지사, 1987), pp. 6~48 및 『한국회화의 전통』(문예출판사, 1988), pp. 250~309; 이 글은 그 논문을 수정보완한 것임.
③ 강관식, 「조선후기 남종화풍의 흐름」, 『澗松文華』 39(1990. 10), pp. 47~63.
④ 김기홍, 「18세기 조선 문인화의 신경향」, 『澗松文華』 42(1992. 5), pp. 39~59.
⑤ 권영필, 「조선시대 선비그림의 이상」, 『조선시대 선비의 묵향』(고려대학교 한국학연구소, 1996), pp. 141~149.

의되면서도 그 개념이 모호하여 적지 않은 오해와 혼선을 빚고 있다.

이러한 실정을 감안하여 저자는 우선 본고에서 남종화에 관한 개념을 먼저 간단하게 정리해 보고, 이어서 그 전래와 수용문제를 살펴본 후 변천의 양상을 종합해 봄으로써 우리나라 남종산수화 변천의 개략적인 체계를 잡아 보고자 한다. 그러므로 남종화의 대표적인 화가나 개별적인 작품에 관해서는 되도록 요점만을 소개하고 상세한 논의는 피하고자 한다.

2) 남종화의 개념

잘 알려져 있는 바와 같이 회화를 남·북 양종으로 구분해 보기 시작한 것은 명대의 일로서 이러한 구별에는 처음부터 문제가 내포되어 있었으므로 개념상 적지 않은 오해의 소지를 지니고 있다. 남종화나 북종화에 대한 개념은 그것이 비롯된 중국회화에도 정의상 문제가 있지만, 그것을 수용하여 자체의 발전을 도모한 우리나라 회화의 경우에는 더욱 그래서 일단 그것에 대한 정리를 해 보지 않고는 그것에 관한 논의 자체가 모호하게 될 가능성이 있다. 그러므로 남종화에 대한 중국과 우리나라에서의 개념을 간략하게 살펴보고자 한다. 남종화의 전반적인 문제를 구체적으로 상론하는 것은 피하고 개념의 정의에 치중하고자 한다.[2]

남·북종화의 구분은 중국에서 이미 명말 이전부터 이론적 성립의 전조가 보이기는 했지만,[3] 그 본격적인 체계화는 강소성(江蘇省)의 송강(松江) 출신으로서 미술적인 이념을 같이했던 소위 '화정삼우(華

亭三友)'인 동기창(董其昌, 1555~1636), 막시룡(莫是龍, ?~1587), 진계유(陳繼儒, 1558~1639) 등에 의하여 확립되었던 것이다.

동기창의 『화지(畫旨)』, 『화안(畫眼)』, 『화선실수필(畫禪室隨筆)』과 막시룡의 저술로 알려진 『화설(畫說)』, 진계유의 『언폭여담(偃曝餘談)』 등은 중국회화에서 남·북종의 구분을 체계화시킨 대표적 문헌들이라 하겠다. 다만 『화설』에 보이는 남·북종화의 구분에 대한 기록은 그 내용이 앞에 언급한 동기창의 저술들에 실려 있는 것과 실질적으로 똑같아서 그 저자가 막시룡이 아니라, 동기창이라는 설과 막시룡이라는 설이 함께 대두되어 있어 주목된다.⁴ 어쨌든 『화안』이나 『화

⑥ 이성미, 「조선시대 후기의 남종문인화」, 위의 책, pp. 164~176.

⑦ 한정희, 「문인화의 개념과 한국의 문인화」, 『한국과 중국의 회화』(학고재, 1999), pp. 256~279.

2　중국의 남·북종화론에 관해서는 이미 외국에서 많은 논문들이 발표되어 있으므로 본고에서 그 화론의 본질문제를 되풀이해서 설명할 필요는 없으리라고 본다. 다만 우리나라에서의 남종화에 대한 개념은 아직 정리된 바 없으므로 이 문제에 중점을 두되 그와 관련되는 가장 초보적인 기록만을 다루고자 한다. 남·북종화론의 핵심적 주창자였던 동기창(董其昌)과 그의 화론에 대한 저술목록은 古原宏申 編, 『董其昌の繪畫(研究篇)』(東京: 二玄社, 1981), pp. 219~224 所載 「董其昌關係文獻目錄」(藤原有仁 編) 참조. 남·북종화론을 다룬 국내의 저술로는 최병식, 『水墨의 思想과 歷史』(현암사, 1985), pp. 44~63; 권덕주, 「董其昌의 藝術思想」, 『中國美術思想에 對한 硏究』(숙명여대출판부, 1982), pp. 135~172 참조.

3　중국의 회화와 화가들을 두 개의 계보로 파악하려는 경향은 동기창 일파 이전에 이미 자리 잡히기 시작했다고 볼 수 있다. 일례로 동기창보다 2세기 전의 인물로 심주의 선생이자 시인이며 화가였던 두경(杜瓊, 1396~1474)은 그의 『東原集』에서 중국의 산수화를 이사훈(李思訓)과 이소도(李昭道)의 금벽화(金碧畫)와 왕유(王維)의 수묵화(水墨畫)의 두 개 전통으로 분류하였다. 何惠鑑, 「董其昌の新正統派および南宗派理論」, 古原宏申 編, 앞의 책, p. 60 所引. 이러한 구분은 1600년대의 첨경봉(詹景鳳)의 『東國賢覽編』에서도 보인다.

4　『畫說』이 누구의 저술이냐의 문제는 결국 남·북종화론을 동기창과 막시룡 중에서 누가 먼저 주창했느냐의 문제와 직결된다고 볼 수 있다. 이와 관련하여 Osvald Sirén은 막시룡이 남·북종화론을 처음 제창했고, 이것을 동기창이 베꼈다고 보았다. Sirén,

설』에 보이는 남·북종화에 관한 기록은 명말 이후에 동양화론(東洋畵論)에 지대한 영향을 미쳤다. 먼저 막시룡의 저술로 전해지는 『화설』의 내용을 보면 다음과 같다.

불교의 선종에는 남북의 이종(二宗)이 있으니 당나라 때에 시작된 것이다. 그림에 있어서의 남북 이종도 역시 당나라 때에 나눠진 것이다. 그러나 단지 화가들의 출신이 남쪽이냐 북쪽이냐 하는 것과는 관계가 없다. 북종은, 즉 이사훈(李思訓)·이소도(李昭道) 부자(父子)의 착색산수(着色山水)가 유전(流傳)되어 송의 조간(趙幹), 조백구(趙伯駒)·조백숙(趙伯驌)을 거쳐 남송의 마원(馬遠), 하규(夏珪)의 무리에 이르게 된 것이다. 남종은 왕유(王維)가 선담(渲淡)을 쓰기 시작하여 구작지법(鈎斫之法)을 일변(一變)시킨 것으로 장조(張璪), 형호(荊浩), 관동(關仝), 곽충서(郭忠恕), 동원(董源), 거연(巨然), 미불(米芾)·미우인(米友仁) 부자에게 전해져 원의 사대가[황공망(黃公望), 오진(吳鎭), 예찬(倪瓚), 왕몽(王蒙)]에 이르게 된 것이니, 역시 선종에서 육조[六祖, 혜능(慧能)] 이후 마구(馬駒), 운문(雲門), 임제(臨濟) 등의 남종의 후계자들이 성(盛)하고 북종은 쇠미(衰微)한 것과 같다.[5]

이와 똑같은 내용은 동기창의 『화안』과 『화선실수필』에도 실려 있다.[6] 동기창의 저술인 『화선실수필』과 『화안』에는 이 밖에 다음과 같은 기록이 보인다.

문인의 화(畵)는 왕우승[王右丞, 유(維)]이 시작하였는데 그 후 동원, 거연, 이성(李成), 범관(范寬)이 적자(嫡子)가 되었다. 이용면[李龍眠, 공린

(公麟)], 왕진경[王晋卿, 선(詵)], 미남궁[米南宮, 불(芾)] 및 호아[虎兒, 인(友仁)] 부자 등은 모두 동원과 거연을 따랐으며, 원의 사대가인 황자구[黃子久, 공망(公望)], 왕숙명[王叔明, 몽(蒙)], 예원진[倪元鎭, 찬(瓚)], 오중규[吳仲圭, 진(鎭)]에게로 직접 전해졌다. 이런 모든 정통은 오조[吾朝, 명(明)]의 문징명과 심주에게 전해져 멀리나마 그 의발(衣鉢)을 접하게 된 것이다. 마찬가지로 마원(馬遠), 하규(夏珪) 및 이당(李唐), 유송년(劉松年)도 또 이처럼 대이장군[大李將軍, 사훈(思訓)]의 파(派)로 우리들(문인화가들)은 마땅히 배워서는 안 된다.[7]

진계유도 대동소이한 견해를 피력하였다.

 Chinese Painting: Leading Masters and Principles (New York: The Ronald Press Co., 1958), Vol. 5, p. 14 참조. 한편 『畵說』의 저자를 莫是龍이 아닌 董其昌으로 보아야 한다는 강력한 주장이 傅申 박사에 의해 제기된 바 있고, 저자의 과문인지는 몰라도 이 설에 대한 공식적인 반론은 아직 제기된 바 없는 듯하다. Fu Shen, "A Study of the Authorship of the Huashuo," Proceedings of the International Symposium on Chinese Painting (Taipei: National Palace Museum, 1970), pp. 83~115. 이 밖에 동기창에 관하여는 한정희, 앞의 책, pp. 73~140 참조.

5 莫是龍, 『畵說』, 『明人學畵論著(上)』(臺北 : 世界書局, 1967), p. 307 참조. "禪家有南北二宗 唐時始分 畵之南北二宗亦唐時分也 但其人非南北耳 北宗則李思訓父子著色山水 流傳而爲宋之趙幹·趙伯駒·驪 以至馬·夏輩 南宗則王摩詰始用渲淡 一變鉤斫之法 其傳爲張璪·荊浩·關仝·郭忠恕·董·巨·米家父子 以至元之四大家 亦如六祖之後 有馬駒·雲門·臨濟兒孫之盛 而北宗微矣."

6 董其昌, 『畵眼』, 위의 책, p. 24; 『畵禪室隨筆』(臺北 : 廣文書局, 1977), 卷 2, pp. 52~53 참조.

7 董其昌, 『畵眼』, 『明人學畵論著(上)』, p. 23; 『畵禪室隨筆』(臺北 : 廣文書局, 1977), 卷 2, p. 52. "文人之畵自王右丞始 其後董源·巨然·李成·范寬爲嫡子 李龍眠·王晋卿·米南宮及虎兒皆從董·巨得來 直至元四大家 黃子久·王叔明·倪元鎭·吳仲圭皆其正傳 吾朝文·沈則又遠接衣鉢 若馬·夏及李唐·劉松年又是大李將軍之派 非吾曹當學也."

산수화는 당대부터 변화하기 시작하였으며 대저 양종(兩宗)이 있으니 이사훈(李思訓)과 왕유(王維)가 이를 대표하는 인물들이다. 이사훈의 화풍은 송대의 왕선(王詵), 곽희, 장택단(張擇端), 조백구·백숙 형제에게 전해져 (남송대의) 이당, 유송년(劉松年), 마원(馬遠), 하규(夏珪)에 이르게 되었으니 이들이 모두 이파[李派, 이사훈파(李思訓派)]인 것이다. (한편) 왕유의 화풍은 형호, 관동, 이성(李成), 이공린(李公麟), 범관(范寬), 동원, 거연 등에게 전해지게 되어 연숙(燕肅), 조영양(趙令穰), 원사대가(元四大家) 등에게 미치게 되었으니 이들이 모두 왕파[王派, 왕유파(王維派)]에 속한다. 이파의 화풍은 세밀하고 사기(士氣)가 없으며, 왕파의 그것은 빈 듯 조화를 이루면서 소산하니 이는 마치 혜능(선종의 육조)의 선(禪)을 신수(神秀)가 미치지 못하는 바와 같다. 정건(鄭虔), 노홍일(盧鴻一), 장지화(張志和), 대소미大小米[(미불(米芾)과 미우인(米友仁) 부자(父子)], 마화지(馬和之), 고극공(高克恭), 예찬(倪瓚) 등의 화가들에 이르러서는 불에 익힌 음식을 먹지 않는 이 세상 밖의 사람들(신선 같은 사람들)과 같아 모두 하나의 골상을 갖춘 보통 사람들과는 다르다(새로운 경지를 개척하였다).[8]

이상 소개한 막시룡, 동기창, 진계유 등의 저술들을 종합해보면 대체로 다음과 같은 결론을 끄집어낼 수가 있다.

① 회화에서 남·북종(南·北宗)의 구분은 불교 선종에서 육조(六祖)를 결정할 때 남종의 혜능과 북종의 신수(神秀)로 분파되었던 것에 착안하여 이루어졌다.

② 회화에서 남·북종의 구분은 선종의 경우와 마찬가지로 당대(唐代)에서부터 시작되었다고 볼 수 있다.

③ 남·북종의 구분은 화가들의 출신 지역의 남북과는 관계가 없다.

④ 남종은 왕유가 선담(渲淡)을 쓰기 시작하여 화법을 일신시킴으로써 형성되었고, 북종은 이사훈·이소도 부자의 착색산수(着色山水)가 전해져 이루어졌다. 따라서 남종은 왕유를, 북종은 이사훈을 그 개조(開祖)로 볼 수 있다.

⑤ 남종은 그 맥이 왕유로부터 시작되어 당대의 왕유, 장조(張璪), 정건(鄭虔), 노홍일(盧鴻一), 장지화(張志和); 오대(五代)의 형호, 관동, 곽충서, 동원, 거연; 북송대(北宋代)의 이성(李成), 범관(范寬), 이공린(李公麟), 왕선(王詵), 연숙(燕肅), 조영양(趙令穰), 미불과 미우인 부자; 남송대(南宋代)의 마화지(馬和之); 원대(元代)의 고극공(高克恭), 황공망, 오진, 예찬, 왕몽; 명대(明代)의 심주, 문징명 등으로 이어졌으며, 북종은 당대의 이사훈·이소도 부자에서 비롯되어 북송대의 조간, 조백구·조백숙 형제, 왕선, 곽희, 장택단; 남송대의 이당, 마원, 하규(夏珪), 유송년 등으로 계승되었다.

⑥ 회화에서의 남종은 불교에서의 선종과 마찬가지로 성했고, 북종은 선종의 북종처럼 쇠미했다.

⑦ 문인화가들은 북종화를 배워서는 안 된다[이 점은 상남폄북론(尚南貶北論)의 뚜렷한 근거가 된다].

8　陳繼儒, 『偃曝餘談』, 『筆記小說大觀』(新興書局), 第14編 第4冊, "山水畵自唐始變
蓋有兩宗 李思訓·王維是也 李之傳爲宋王詵·郭熙·張擇端·趙伯駒·伯驌
以及於李唐·劉松年·馬遠·夏珪 皆李派 王之傳爲荊浩·關仝·李成·李公麟·范寬·董源·巨然
以及於燕肅·趙令穰·元四大家 皆王派 李派扳細無士氣 王派虛和蕭散 此又慧能之禪
非神秀所及也 至鄭虔·盧鴻一·張志和·大小米·馬和之·高克恭·倪瓚輩又如方外不食烟火人
另具一骨相者," 최병식, 『水墨의 思想과 歷史』, pp. 49~50 所引.

이 일곱 가지 항목들을 다시 집약해 보면 회화에서 남·북종의 구분은 ㉠ 화가의 출신 지역이 남쪽이냐 북쪽이냐와는 무관하다. ㉡ 화가의 활동시대가 남송이냐 북송이냐에 따른 것도 아니다. ㉢ 수묵 선담(水墨渲淡)을 사용했느냐, 채색을 썼느냐 하는 문제도 하나의 참고 기준은 되어도 절대적인 기준은 될 수 없다는 등의 뜻을 내포하고 있다. ㉠의 출신지와의 관계에 관해서는 앞에 인용한 기록이 스스로 분명히 밝히고 있다. ㉡의 활동했던 나라와 시대가 남송이냐 북송이냐는 문제와도 관계가 없음은 남송의 이당, 마원, 하규, 유송년 등이 북종으로 구분되고, 북송대의 많은 화가들이 남종으로 구분되어 있는 점에서 쉽게 알 수 있다. ㉢의, 선담(渲淡)과 채색의 사용 문제도 남·북종 구분에서 절대적인 기준이 될 수 없음은, 중국 수묵화의 발달에 절대적인 기여를 한 남송의 마원과 하규가 북종으로 구별되고, 반면에 청록(青綠)을 즐겨 쓴 곽충서와 왕선이 남종으로 구분되었으며, 또 고극공, 문징명 등 전형적인 남종화가들이 청록을 사용했던 점에서도 확인할 수 있다. 그러므로 화가의 출신지역, 활동했던 시대(북송과 남송 등), 즐겨 사용한 재료(수묵선담과 채색)만으로 남종이나 북종으로 구분할 수 없음을 알 수 있다. 즉 남·북종화 구분의 기준이나 근거는 획일성을 띠기가 어렵다는 것을 깨닫게 된다.

오히려 동기창과 막시룡이 남종이나 북종으로 분류해 놓은 대표적인 화가들을 살펴보면 결국 왕선 등 약간의 예외를 제외하면(왕선은 남종으로도, 북종으로도 분류되었음) 화가의 출신 성분이나 직업이 중요한 기준이 되었음을 간파하게 된다. 즉 비직업적이고 여기적(餘技的)인 문인 출신의 화가들을 남종으로, 그리고 문인 출신이 아니거나 직업적인 화원들을 북종으로 구분했음이 드러난다. 이처럼 화

가의 출신 성분과 직업 및 교양을 구분의 주안점으로 두었던 것이 분명해진다. 『화안』이나 『화설』에 적힌 북종의 화가들이 대개 한결같이 화원이나 직업화가들이며, 반대로 남종의 화가들은 문인출신들인 점에서 이를 확실히 알 수 있다.

사실상 경우에 따라서는 화가의 출신성분이 화풍보다도 남·북종 구분에서 더 큰 비중을 차지했던 것으로 보인다. 예를 들면 북송의 이성(李成)은 전형적인 문인출신의 화가로서 남종으로 분류되었지만, 그의 화풍을 계승하여 발전시키고 또 그와 함께 소위 이곽파(李郭派)를 이룬 북송의 화원 곽희는 앞에서 보았듯이 북종화가로 분류되었던 것이다. 이것은 동기창 일파가 설정한 남·북종의 구분에서 화풍보다도 화가의 출신 성분이나 직업, 또는 교양이 더욱 중요시되었음을 보여주는 좋은 예라고 하겠다. 이처럼 주로 화가들의 출신 성분과 직업에 의존하여 남·북종을 구분했기 때문에 그 개념상 처음부터 모호한 측면을 내포할 수밖에 없었다고 하겠다.

또한 회화상의 남·북종의 구분에는 선종의 가치관이 크게 작용했음을 간과할 수 없다. 즉, 점수론(漸修論)으로 특징지어지는 선종의 북종이 많은 노력을 통해서 깨달음에 이르기를 기도하듯이 회화에서의 북종도 형사(形似)에 치중하고 사실성 추구에 몰두하는 공필(工筆)의 것으로 보고, 반면에 선종에서의 남종이 돈오론(頓悟論)을 주창하듯이 회화상의 남종도 사의적(寫意的)인 내면세계의 정신적 표출에 가치를 두는 것으로 보았다고 믿어진다.

이러한 의미에서 볼 때 남종화는 정신적 측면, 즉, 사상적 측면과 화풍, 또는 양식적 측면의 두 가지 면을 지닌다고 볼 수 있다. 대개 만권서(萬卷書)를 읽고 만리길을 여행하여(讀萬卷書 行萬里路) 학덕과 수

양을 쌓아서 인격이 높은 문인이 생활의 수단으로서가 아니라 그저 여기(餘技)로 자신의 사상이나 철학 등 내면의 정신세계 표출을 위해 수묵과 담채를 주로 써서 그리는 간일(簡逸)하고 격조 높은 사의화(寫意畵)를 남종화로 분류할 수 있다. 그러므로 남종화는 문기(文氣), 문자향(文字香), 서권기(書卷氣)를 풍기며 속기(俗氣)가 없어야 한다고 볼 수 있다. 또 북종화란 화원이나 기타 직업화가들이 외면의 형사(形似)에만 치중하여 그린 장식적이고 사실적인 공필화(工筆畵) 계통의 그림을 지칭하는 것이 일반적이다.

이처럼 남종과 북종 사이에는 현저한 차이가 있다고 볼 수 있으며, 문인화가들에게는 남종이 북종보다 월등 나은 것으로 보아 남종화우월론(南宗畵優越論) 또는 남종화를 높이고 북종화를 폄하하는 이른바 상남폄북론(尙南貶北論)이 대두되었던 것이다.

동기창과 막시룡의 기록에 의거하여 볼 때 그들이 생각했던 오대~북송대 이후의 남종화풍은 대체로 ① 형호, 관동, 범관 등의 거비파화풍(巨碑派畵風), ② 미불과 미우인 부자의 미법산수화풍(米法山水畵風), ③ 동원과 거연 및 그들의 영향을 받은 원말 사대가와 명대 오파(吳派)의 화풍으로 구분해 볼 수 있다. 이 중에서 ①의 거비파화풍은 오대~북송대에 크게 풍미했으나 중국 후대의 남종화에 미친 영향은 ②의 미법산수화풍이나 ③의 동원·거연화풍에 미치지 못한다. 특히 우리나라의 남종화와 관련해서는 더욱 그러하다.

이 세 가지 화풍 중에서도 동원·거연의 화풍은 기법적인 면에서 피마준법(披麻皴法)을 주로 사용하였는데, 원대 이후에는 이들의 화풍을 토대로 일정한 구도, 공간구성, 필묵법, 수지법(樹枝法), 옥우법(屋宇法) 등을 구사하여 그리는 경향이 두드러져, 일종의 정형(定型)이 형

성되게 되었다. 이러한 정형은 원말 사대가, 명대 오파, 명말 동기창의 송강파(松江派), 청대의 사승화가[四僧畵家, 주답(朱耷), 도제(道濟), 곤잔(髡殘), 홍인(弘仁)]와 사왕오운[四王吳惲, 왕시민(王時敏), 왕휘(王翬), 왕감(王鑑), 왕원기(王原祁), 오력(吳歷), 운수평(惲壽平)]의 정통파 화가들에게 이어지면서 변화를 거듭하게 되었던 것이다.

지금까지 살펴본 것들을 종합하여 보면 진정한 의미에의 남종화란 결국 원칙적인 면에서는 ① 화가가 학문과 교양을 갖춘 문인 출신이어야 한다, ② 작품의 본질은 형사(形似)에 치중한 공필계통(工筆系統)의 것이 아닌 순수한 사의적(寫意的) 측면을 중시해야 한다, ③ 미법산수화풍이나 동원·거연 계통의 화풍을 토대로 하는 것이 바람직하다는 등의 세 가지 조건을 고루 갖추고 있어야 한다고 할 수 있다.

그런데 원말 이후에는 문인화가들만이 아니라 직업화가들 사이에서도 미법산수화풍과 동원·거연 계통의 정형화된 화풍을 추종하여 그리는 일이 빈번해졌고, 명말부터는 이처럼 정형화된 남종화풍이 중국화단을 지배하게 되어 화가의 출신 성분만으로 남·북종을 구별짓기가 더 이상 어려워지게 되었다. 우리나라의 경우에는 더욱 그렇다고 하겠다.

대체로 요즘 우리나라에서 말하는 남종화란 화가의 출신 성분이나 신분 또는 학식이나 교양과는 별 관계 없이 양식적인 면에서 미불·미우인, 원말 사대가나 명대 오파와 그 영향을 받은 청대의 화풍을 토대로 하여 한국적으로 소화한 화풍을 지칭하는 것이 보편적이라 하겠다. 이와 함께 일본 남화(南畵)의 영향을 수용한 현대의 화풍도 남종화라고 지칭하는 경우가 있다. 그러므로 우리나라에서 보편적으로 남종화는 문기(文氣)를 중시하는 정신적 측면보다는 화풍상의

양식적 특징에 그 구분의 근거를 두는 것이 상례라 하겠다. 즉, 아무리 문인 출신이라도 미불·미우인, 동원이나 거연 계통의 남종화풍을 수용하지 않은 경우에는 그 문인화가는 남종화가로 분류되지 않으며, 반대로 비록 화원이나 직업화가 출신이라도 그러한 화풍을 수용하였을 경우에는 비록 문인이 아니더라도 남종화가나 남종화풍으로 지칭된다. 예를 들어, 순수한 문인 출신의 화가인 강희안을 남종화가로 분류하지 않는 반면에 직업화가로 원말 사대가의 화풍을 수용했던 장승업은 경우에 따라서는 남종화가로 지칭되기도 한다. 이처럼 우리나라에서는 남종화가 반드시 문인이 그린 문인화를 지칭하는 것으로 보기는 어렵다. 그러므로 저자가 본고에서 다루고자 하는 남종화라는 것도 결국은 미법산수와 동원·거연의 전통을 이은 원말 사대가 및 오파류의 화풍을 수용하여 그린 '넓은 의미에서의 남종화', 특히 산수화가 주가 되겠다.

3) 남종화의 동전(東傳)과 수용

종래 우리나라에서는 남종화가 18세기경에 처음으로 전래되어 수용되었고, 또 수용되자마자 곧 유행하였던 것으로 보는 경향이 보편적이었다. 그러나 저자는 남종화의 수용이 그보다 훨씬 이전에 이루어졌으며, 일종의 유예기를 거쳐 18세기에 크게 유행되기에 이르렀음을 밝히고자 시도한 바 있다.[9] 그렇지만 그 수용에 관해서는 단순치 않은 국면이 있으며, 따라서 어느 한 시기로 국한시켜 보기 어려운 측면이 있는 것이다. 따라서 이 수용문제에 관하여 간략하게라도 검토를 해 볼 필요

가 크다고 하겠다. 특히 남종화의 수용문제는 그 발달과 관련하여 대단히 큰 비중을 차지하기 때문에 더욱 중요시하지 않을 수 없다.

가. 고려시대

남종화의 전래 및 수용과 관련하여 가장 먼저 생각해 볼 수 있는 시대는 물론 고려시대이다.[10] 왜냐하면 중국에서 남종화가 크게 자리를 잡고 발전했던 것이 송·원대이며 고려는 송이나 원과 긴밀한 문화적 교섭을 가졌기 때문이다.

고려는 회화적인 면에서도 송 (특히 북송) 및 원과 활발한 교섭을 가졌고,[11] 이러한 회화교섭을 통하여 송·원대 남종화가들의 작품이 고려에 전래되었으며, 그 중의 일부는 조선 초기로 계승되었을 것으로 믿어진다. 고려시대와 조선 초기의 단편적인 자료들을 종합하여 보면 주로 북송대의 일부 문인화가들과 원대 초기의 몇몇 화가의 작품들이 알려졌을 것으로 추측된다. 이와 관련하여 안평대군(1418~1453)의 소장품 목록이 참고된다.

안평대군은 주지되어 있듯이 조선 초기의 대표적 중국서화 소장가로서 그의 소장품들은 고려시대부터 우리나라에 전해져 축적된 중국서화들의 일부를 흡수한 것이라 믿어져서 더욱 주목된다. 그의 소장품들 중에는, 동기창 일파가 대표적인 남종화가로 거명한 당대의

9 안휘준, 「朝鮮王朝後期繪畵의 新動向」, 『考古美術』 제20호(1977. 6), pp. 9~11 및 『한국 회화사 연구』(시공사, 2000), pp. 644~650 참조.
10 고려시대 회화의 전반적인 상황에 대하여는 안휘준, 『한국회화사』(일지사, 1988), pp. 51~89 참조.
11 안휘준, 「高麗 및 朝鮮王朝 初期의 對中 繪畵交涉」, 『亞細亞學報』, 제13집(1979. 11), pp. 141~170 및 『한국 회화사 연구』, pp. 285~307 참조.

왕유, 북송대의 곽충서와 이공린, 그리고 문인 출신의 묵죽화가(墨竹畵家)였던 소동파[蘇東坡, 식(軾)]와 문여가[文與可, 동(同)]의 묵죽화들이 포함되어 있었다. 이를 통해서 보면 고려 후반기와 조선 초기에는 당대의 왕유는 물론 북송대의 대표적 문인화가들과 그들의 작품들이 잘 알려져 있었다고 볼 수 있을 것이다. 이 점은 기타의 단편적인 기록들에 의해서도 확인이 된다. 특히 소동파의 시화일률사상(詩畵一律思想)도 전해져서 고려 후반기와 조선 초기의 문인화가들에게 영향을 미쳤다.[12] 이러한 점들을 고려하면 소동파의 15년 연하였던 미불(米芾)의 서화 작품도 전해졌을 가능성이 크다고 생각되나 그것을 입증할 만한 자료가 남아 있지 않다. 그러나 그의 영향을 받았던 원대 초기의 고극공의 작품은 뒤에서 보듯이 전해졌을 가능성이 더욱 높다. 그리고 오대 및 북송대에 형성된 남종화 중에서 후대에 미친 영향과 관련하여 가장 중요하다고 볼 수 있는 동원과 거연의 화풍이 고려시대에 우리나라에 전해졌을 것으로 볼 수 있는 근거는 전혀 찾아볼 수 없다.

위의 사실들을 종합하여 보면 대체로 북송대의 경우 수도권[변량(汴梁)]을 중심으로 하여 활동했던 문인화가들의 작품이 우리나라에 주로 전해졌던 것으로 추측된다.

고려 후반기에는 원대 북경화단(北京畵壇)과 활발한 교섭을 가졌고, 이를 통하여 수많은 화가들의 작품들이 전해졌으며, 이들의 일부는 안평대군의 소장품으로 들어갔다고 믿어진다.[13] 원대 화가들의 경우에도 당시의 수도였던 북경을 중심으로 활동했던 화가들의 작품들이 주로 전해졌고, 강남지역에서 야인생활(野人生活)을 했던 원말 사대가 등의 작품들은 동원·거연의 경우와 마찬가지로 고려시대의 우리나라에 전해지지 않았던 것으로 보인다.

우리나라의 남종화와 관련하여 주목되는 원대의 문인화가로는 조맹부(趙孟頫), 주덕윤, 고극공 등 원초에 북경에서 활동했던 인물들이다. 조맹부와 주덕윤은 충선왕의 만권당을 드나들며 이제현(李齊賢)과도 매우 가깝게 지냈던 인물들인데,[14] 그들은 이·곽파화풍도 따라 그렸으나 동원과 거연의 남종화풍도 수용하여 새로운 경지를 개척하였다. 특히 조맹부의 〈작화추색도(鵲華秋色圖)〉나 주덕윤의 〈수야헌도(秀野軒圖)〉 등을 비롯한 일부 작품들은 그 좋은 예들이다.[15] 이들이 충선왕이나 이제현과 대단히 가까웠고, 특히 조맹부는 고려 후반기와 조선 초기 우리나라 서예계에 가장 큰 영향을 미쳤을 뿐만 아니라 수적(手蹟)이 우리나라에 그득했었다고 할 정도로 많이 전해졌음을 고려하면,[16] 그들의 남종화풍이 우리나라에 전해졌을 가능성이 지극히 크다고 생각된다. 그러나 전해지는 작품과 문헌이 영성하여 추

12 이 점은 조선 초기의 강희안이 동생인 강희맹에게 청에 따라 해산도(海山圖)를 그려주면서 "시와 그림은 같은 한가지 법으로서 그 묘함을 따져 묻기 어렵다. 세상에 어느 누가 양쪽에 모두 고절하다고 할 수 있을까(詩畵一法妙難詰 世間誰能兩高絶)" 운운의 시를 지었던 사실이나 성현이 역시 강희맹에게 지어준 시에 "시는 소리 있는 그림이 되고 그림은 소리 없는 시이다. 예로부터 시와 그림은 일치하는 것으로 그 경중을 털끝만큼도 가리기 어렵다……(詩爲有聲畵 畵乃無聲詩 古來詩畵爲一致 輕重未可分毫釐……)"의 구절이 보이는 사실에서도 쉽게 확인할 수 있다. 오세창, 『槿域書畵徵』(신한서림, 1970), pp. 53~54 所引. 소동파의 화론에 관해서는 권덕주, 『中國美術思想에 對한 硏究』, pp. 109~134 참조.

13 이 글 주 11의 논문, pp. 157~161 및 『한국 회화사 연구』, pp. 297~303 참조.

14 위의 논문, pp. 150~155 및 위의 책, pp. 293~296; 西上實, 「朱德潤と藩王」, 『美術史』第104冊, Vol. XXVII, No. 2(1978. 3), pp. 127~145 참조.

15 Chu-tsing Li, *The Autumn Colors on the Ch'iao and Hua Mountains: A Landscape by Chao Meng-fu* (Ascona, Switzerland: Artibus Asiae Publishers, 1964); Sherman E. Lee and Wai-kam Ho, *Chinese Art under the Mongols: The Yüan Dynasty (1279~1368)* (The Cleveland Museum of Art, 1968), Entry 217.

16 이 글 주 11의 논문, p. 152, 주 29 및 『한국 회화사 연구』, pp. 293~294, 주 29 참조.

측의 한계를 벗어날 수 없다.

다만 고극공의 경우는 그 가능성이 좀더 높다고 믿어진다. 그는 서역 출신으로 자(字)를 언경(彦敬), 호(號)를 방산(房山)이라 했는데, 미불의 화풍을 근간으로 하고 동원의 화풍과 청록산수화풍(靑綠山水畫風)을 흡수하여 그의 독자적인 화풍을 형성하였던 것이다.

일본 교토의 곤지인(金地院)에는 고연휘(高然暉) 필로 전칭되는 〈하경산수도(夏景山水圖)〉와 〈동경산수도(冬景山水圖)〉 쌍폭(雙幅)이 전해지고 있는데(도 45, 46), 이 그림들은 화풍으로 보아 고극공화풍(高克恭畫風)의 영향을 받은 고려시대의 작품일 것으로 일본학계에서는 믿고 있다.[17] 고연휘라는 화가의 이름은 일본에만 전해지고 있는데, 고언경(극공)의 이름이 잘못 전해진 것이 아닐까 추측된다.[18] 즉, 일본어로 '고 엔케이[고언경(高彦敬)]'라고 발음되는 고극공의 성(姓)과 자(字)의 결합이 '고넨키[고연휘(高然暉)]'로 잘못 전해졌을 가능성이 크다는 것이다. 또는 연휘라는 이름은 미불의 아들 미우인의 자(字)인 원휘(元暉)에서 차용되었을 가능성도 있다. 이럴 경우 고연휘는 고언경, 즉 고극공의 성(姓)과 미원휘(米元暉), 즉 미우인의 자(字)가 결합되어 고원휘가 되고, 이것이 고연휘로 되었다고 볼 수도 있을 것이다. 미우인이나 고극공이 모두 미법산수화의 대가들이었기 때문에 이러한 잘못이 이루어졌을지도 모른다. 어쨌든 이러한 추측은 고연휘라는 이름이 중국이나 우리나라 기록에 전혀 나타나지 않고 일본에만 알려져 있다는 점과 그의 전칭작품인 앞의 산수도 쌍폭이 고극공계의 화풍을 지니고 있다는 점에서 볼 때 가볍게 무시할 수만은 없다고 믿어진다.

이와 관련하여 신숙주의 『보한재집』 소재 「화기」에 적힌 안평

대군의 소장품 목록 속에 원대의 화가로 고영경의 이름이 실려 있고 〈청산백운도〉 1점이 포함되어 있음이 주목된다. 이 고영경(顧迎卿)이 라는 화가의 이름은 중국에는 없고, 오직 우리나라에만 알려져 있으 며, 발음으로 보아 고언경, 즉 고극공의 오기(誤記)일 가능성이 없지 않다. 실제로 고극공(언경)의 전칭작품들 중에는 안평대군의 소장품 이었던 고영경의 그림과 제목이 같은 〈청산백운도〉가 있으며,[19] 그 화 풍이 일본에 있는 전(傳) 고연휘 필의 산수도 쌍폭과 밀접한 관계가 있어 전혀 터무니없는 추측으로만 보기가 어렵다. 이렇게 보면 고연 휘와 고영경은 결국 모두 고언경, 즉, 고극공을 지칭했던 것으로 볼 수도 있을 것이다. 뒤에 살펴볼 조선 초기의 이장손, 최숙창, 서문보 등의 산수화 작품들이 이 고극공계의 미법산수화풍을 토대로 한 것 임을 보면 고극공의 화풍이 고려시대에 전래되어 조선 초기 화단에 까지 경향을 미쳤던 것으로 생각된다.

고연휘의 작품으로 전칭되는 〈하경산수도〉(도 45)와 〈동경산수 도〉(도 46) 쌍폭은 중국이나 일본의 회화와는 다른 강한 필묵법, 가라 앉은 듯 표현된 옥우(屋宇)의 표현법, 수지법, 연운(煙雲)과 폭포의 묘 사법, 윤곽선의 특색 등으로 보아 고려시대의 우리나라 그림으로 믿 어진다. 특히 〈동경산수도〉에서 골이 진 계곡의 표현 등은 전(傳) 고 극공 필의 〈청산백운도〉와 잘 비교되어, 이 산수도 쌍폭이 고극공의

17 島田修二郎, 「高麗の繪畫」, 『世界美術全集』(東京 : 平凡社), 14卷, pp. 64~65 참조. 이 밖에 정형민, 「고려후기 회화 - 雲山圖를 중심으로 - 」, 『講座美術史』 제22호(2004. 6), pp. 65~96 참조.
18 脇本十九郎, 「高然暉に就いて」, 『美術研究』 第13號(1933. 1), p. 10 참조.
19 James Cahill, *Chinese Painting* (Skira, 1960), p. 104의 도판 참조.

영향을 받은 것임을 드러낸다. 또한 이 작품의 근경에 그려진 눈 덮인 한림(寒林)은 이제현의 〈기마도강도(騎馬渡江圖)〉(도 47)의 그것과 대단히 유사하여 이것이 고려시대의 작품일 가능성이 높음을 시사해 준다.[20] 그러나 이 쌍폭의 그림들은 문기(文氣)를 결여하고 있고 장인적인 표현을 드러내고 있어서 문인화가에 의한 것이기보다는 직업화가의 작품일 것으로 보지 않을 수 없다. 이러한 사실들을 종합해 보면 고려시대에 고극공계의 미법산수화풍이 전래되어 문인화가들 사이에서는 물론 화원 등의 직업화가들 간에도 수용되었던 것으로 짐작된다. 또한 직업화가들에 의한 남종화의 수용은 사의적(寫意的)인 측면에서보다는 외형적이고 형사적(形似的)인 측면에서 이루어졌을 가능성도 없지 않다고 생각된다.

고려시대에 원말 사대가(황공망, 오진, 예찬, 왕몽)의 화풍이 전해졌다는 증거는 앞서도 지적했듯이 전혀 찾아볼 수 없다. 아마도 이들이 강남지방에서 활약했었고, 또 원대에 고려와 강남지방과의 해상을 통한 직접적인 교섭이 끊어졌던 데에 가장 큰 부전(不傳)의 원인이 있었을 것으로 보인다. 아무튼 이러한 여러 여건들 때문에 고려의 남종화는 뚜렷한 한계성을 띨 수밖에 없었다고 생각된다.

나. 조선 초기

조선시대 초기(1392~약 1550)에는 북송대 이래의 곽희파(郭熙派)화풍, 남송대의 마하파(馬夏派)화풍, 명대의 원체(院體)화풍 및 절파(浙派)화풍과 더불어 고극공계의 미법산수화풍이 자리를 잡았으며, 곽희파화풍을 토대로 한 안견의 산수화풍이 화단의 주류를 형성하였다.[21] 이 밖에도 뒤에 살펴보듯이 원말 사대가 이후 중국의 남종화가들이 즐겨

사용한 피마준법이 소극적으로 수용되었다. 남종화풍과 관련된 고극공계의 미법산수화풍을 보여주는 작품으로는 일본 나라의 야마토분카칸(大和文華館)이 소장하고 있는 이장손(李長孫), 최숙창(崔叔昌), 서문보(徐文寶)의 산수도 6폭을 들 수 있다(도 83~85). 이들은 15세기 후반에 활약했던 화원들이라고 볼 수 있는데, 서로의 화풍이 매우 유사했다고 믿어진다.[22] 실제로 이 세 화가들은 야마토분카칸에 2점씩의 산수화가 소장되어 있는데, 각 폭의 한쪽 구석에 쓰인 이름들만 없으면 구분하기 어려울 정도로 서로 비슷비슷하다. 그러나 자세히 검토해보면 부분적으로 서로 달라서 분명히 구분됨을 알 수 있다. 어쨌든 이들의 작품들을 고극공의 작품들과 비교해 보면 그 상호 연관성이 자명해진다. 다만 고극공에 비하여 이들의 산들은 나지막하고 반두(礬頭)가 없으며, 공간은 더 확대되어 있고 연운(煙雲)이 더욱 적극적으로 묘사되어 있어 차이를 드러낸다. 이러한 차이들은 결국 한국적 특징이라고 볼 수 있다. 이와 같은 몇 가지 점들은 조선 초기에 남종화의 한 지류인 원초 고극공계의 미법산수화풍을 고려시대에 이어 수

20 안휘준, 『山水畵(上)』(중앙일보·계간미술, 1980), 도 3 및 『한국 회화사』(일지사, 1980), 도 21 참조.

21 조선 초기의 산수화 경향들에 관해서는 안휘준, 『한국 회화사』, pp. 124~149; 안견의 화풍에 관해서는 『개정신판 안견과 몽유도원도』(사회평론, 2009) 참조.

22 이장손, 최숙창, 서문보는 함께 활동했다고 믿어지는데, 이들 중에서 이장손은 1476년에 세조의 어용(御容)을 모사한 공으로 안귀생(安貴生), 최경(崔涇), 배련(裵連) 등이 승직서용될 때 백종린(白終璘)과 함께 서용되었고 서문보는 1483년에 당시의 도화서제조였던 강희맹에 의해 구품체아직(九品遞兒職)에 천거되었던 것이 확인되어 이 세 사람은 1470년대와 1480년대에 주로 활약했다고 믿어진다. 「成宗實錄」 卷67, 丙申7年 5月 己巳條 및 卷150, 癸卯14년 1월 甲寅條; 안휘준 편, 『朝鮮王朝實錄의 書畵史料』(韓國精神文化硏究院, 1983), p. 84 및 100 참조. 이들의 작품 도판은 안휘준, 『山水畵(上)』, 도 23~25 및 『東洋의 名畵』(1)(삼성출판사, 1985), 도 25~30 참조.

도 83 이장손,
〈산수도〉, 조선
초기, 15세기
후반, 견본담채,
39.6×60.1cm, 일본
야마토분카칸 소장

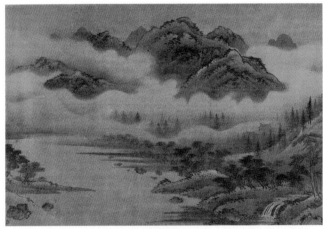

도 84 최숙창,
〈산수도〉, 조선
초기, 15세기
후반, 견본담채,
39.6×60.1cm, 일본
야마토분카칸 소장

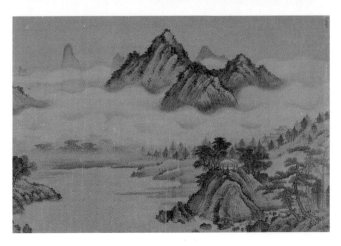

도 85 서문보,
〈산수도〉, 조선
초기, 15세기
후반, 견본담채,
39.6×60.1cm, 일본
야마토분카칸 소장

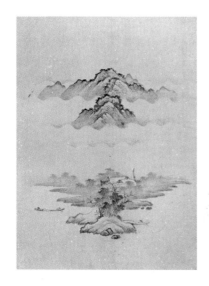
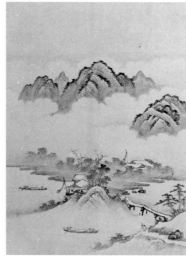

용하였으며, 그것을 토대로 한국적 화풍을 형성했음을 말해준다. 또한 고극공계의 미법산수화풍이 문인화가들 사이에서보다는 화원들 간에 더 적극적으로 수용되었던 것이 아닐까 하는 점을 시사해주기도 한다. 이 점은 이미 살펴본 바와 같이 전(傳) 고연휘 작품으로 전해지는 필자미상의 재일(在日) 미법산수도 쌍폭(도 45, 46)에 직업화가적인 취향이 짙게 나타나 있는 사실과도 서로 연관이 된다고 하겠다.

또한 주목할 점은 이장손, 최숙창, 서문보의 작품에 보이는 고극공계의 미법산수화풍은 그들의 작품에서도 감지되듯이 조선 초기에 안견파화풍과 결합되고 있었다는 사실이다. 이 점은 필자미상의 산수화첩의 그림들에서 전형적으로 간취된다(도 86, 87). 이 화첩의 그림들은 구도나 필묵법 등 양식적인 측면에서 안견파의 작품임이 분명한데, 그 중의 일부는 이장손 등의 파상(波狀)의 연운(煙雲) 묘사법을 수용하여 절충한 모습을 보여준다.[23] 그리고 이러한 절충적인 경

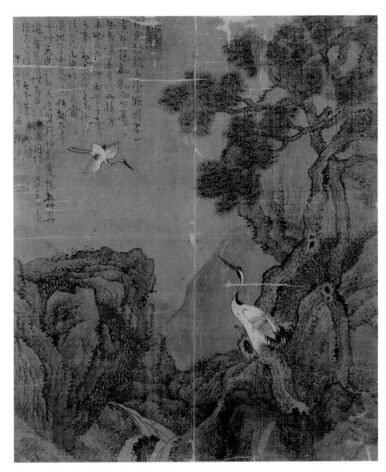

도 88 유자미,
〈지곡송학도〉,
조선 초기, 15세기
후반, 견본채색,
40.5×34cm,
간송미술관 소장

향은 조선 중기의 안견파 화가 이징(李澄)의 〈휴금등대도(携琴登臺圖)〉
에도 나타나 있어,[24] 조선 중기 화단에까지 계승되었음을 알 수 있다.

　　이 밖에 조선 초기에는 남종화가들이 즐겨 사용하던 일종의 피
마준법이 변형된 형태로나마 수용되었던 것으로 보여 주목된다. 이
것을 말해 주는 작품으로는 이수문의 《묵죽화책》(도 58) 중의 언덕 묘
사, 유자미(柳自湄)의 〈지곡송학도(芝谷松鶴圖)〉(도 88) 그리고 필자 미
상[전 이상좌(李上佐)]의 〈주유도(舟遊圖)〉(도 57) 등을 들 수 있다.

　　이수문의 《묵죽화책》은 대나무의 열 가지 다양한 양태를 묘사한
10폭의 화첩인데, 그 중 일부 작품들이 변형된 세필(細筆)의 피마준
법을 보여준다(도 58).[25] 그리고 〈지곡송학도〉는 사대부였던 유자미가
1494년경에 그린 것으로 왼편 상단에 그가 지은 제작 동기를 밝힌 글
과 시 2편이 적혀 있어 주목된다(도 88).[26] 즉, 시화가 함께 어우러진
한 폭의 남종화라고 볼 수 있다. 근경에 쌍송(雙松)과 언덕과 폭포를
그리고 한 쌍의 학을 담았는데, 산과 언덕의 표현에 일종의 피마준법
이 엿보여 남종화의 영향이 감지된다.

　　이상좌의 작품으로 전칭되는 필자 미상의 〈주유도〉(도 57)는 〈월
하방우도(月下訪友圖)〉(도 56)와 동일인의 작품으로 한 쌍을 이루고 있
는데, 이 〈월하방우도〉는 1550년경에 제작된 〈호조낭관계회도(戶曹郎
官契會圖)〉(도 116)와 잘 비교되고 있어서 그 제작연대가 대체로 16세

23　안휘준, 『山水畵(上)』, 도 26~27 참조.
24　『澗松文華』 제26호(1984. 5), 도 28 참조.
25　熊谷宣夫, 「秀文筆 墨竹畵冊」(三省出版社, 1985),, 『國華』 제910호(1986. 1), pp. 20~32;
　　안휘준, 『東洋의 名畵 1』 韓國 I, 도 31~34 참조.
26　최완수, 「芝谷松鶴圖」, 『考古美術』 제146·147호(1980. 8), pp. 31~45 참조.

기 전반일 것으로 판단된다.[27] 또한 〈월하방우도〉가 보다 전통적인 조선 초기의 화풍을 계승했던 데에 반하여 이와 쌍을 이루는 〈주유도〉는 비교적 당시 화단의 주류에서 벗어나 일종의 피마준법을 토대로 한 새로운 양식을 수용한 것이라 볼 수 있다. 그러나 이 쌍폭을 그린 화가는 〈월하방우도〉의 화풍이나 인물화법을 볼 때 문인 출신이기보다는 화원이었을 가능성이 높다고 믿어진다.

〈주유도〉(도 57)는 근경의 큰 나무들이 드리운 그늘 아래서 배를 타고 앉아 낚시를 하고 있는 선비를 주제로 다루었다. 근경에 비스듬한 언덕과 넓은 강 건너편의 산들을 키 큰 쌍송이 이어주고 있어 구도 면에서도 어딘지 예찬계(倪瓚系)의 화풍이 참고된 듯한 느낌을 준다. 그런데 근경의 언덕과 원경의 산들을 묘사함에 있어서는 세필(細筆)의 변형된 피마준법과 호초점(胡椒點)이 적극적으로 구사되어 있어 앞서 본 이수문의 작품(도 58)이나 유자미의 작품(도 88)과 궤를 같이하고 있음을 알 수 있다.

이 세 폭의 그림들은 거의 비슷한 준법과 점법을 쓰고 있어 남종화의 기법이 조선 초기의 일부 진보적인 화원과 사대부들 사이에 비록 소극적으로나마 수용되고 있었음을 말해준다. 그런데 이 세 폭의 그림들에서 공통적으로 간취되는 세필의 피마준법과 호초점법은 원대에 남종화법을 구사하고 인기가 높았던 직업화가 성무(盛懋)와 잘 비교된다.[28] 다만 성무가 좀더 부드럽고 곡선적인 준법을 구사하여 마치 세혈맥(細血脈)처럼 표현했다는 점에서 차이가 보인다. 그러나 이 조선 초기의 화가들이 구사했던 기법이 성무의 화풍과 밀접한 관계가 있음을 부인하기는 어려울 듯하다. 이 점은 동원·거연으로부터 원말 사대가(四大家)로 이어졌던 중국 남종화의 정통보다는 거기에서

파생된 일종의 방계양식(傍系樣式)이 조선 초기 화단에 전해졌던 것은 아닐까 하는 추측을 불러일으킨다. 아무튼 조선 초기에 수용되었던 남종화풍은 당시의 화단을 지배하던 안견파화풍에 비하면 지극히 소극적이고 부분적이며 방계적(傍系的)인 성격을 띠고 있었다고 볼 수 있다.

다. 조선 중기

조선시대 중기(약 1550~약 1700)에 이르면 초기부터 지배적인 위치를 차지했던 안견파화풍이 상대적으로 쇠퇴하고 그 대신 절파계화풍이 본격적으로 유행하였다.[29] 한편으로는 미법산수화풍의 전통이 계속되고 전대(前代)와는 달리 원말 사대가의 한 사람인 황공망의 화풍과 명대 오파의 서화들이 비록 부분적이고 소극적이긴 하지만 전래되고 수용되었음이 확인된다. 이 점은 기록과 작품들에 의해서 입증된다. 먼저 미법산수화풍이 주목된다.

이 시대의 미법산수화풍은 고려 말~조선 초기에 수용되었던 고극공계의 화풍을 계승하다가 16세기 후반에는 새로이 들어온 명대 미법산수화의 영향을 받게 되었던 것이 아닐까 추측된다. 이 점은 김시(金禔)의 〈하산모우도(夏山暮雨圖)〉(도 89)와 이정근(李正根)의 〈미법

27 〈月下訪友圖〉는 안휘준, 위의 책, 도 22; 〈戶曹郎官契會圖〉에 관해서는 안휘준, 「16世紀 中葉의 契會圖를 통해 본 朝鮮王朝時代 繪畵樣式의 變遷」, 『美術資料』 제18호(1975. 12), pp. 36~42 및 『한국 회화사 연구』, pp. 463~473; 『東洋의 名畵 1』 韓國 I, 도 61~62 참조.

28 이성미, 『東洋의 名畵 4』 中國 (삼성출판사, 1985), 도 27~28; James Cahill, *Hills Beyond a River: Chinese Painting of the Yüan Dynasty (1279~1368)* (New York and Tokyo: Weatherhill, 1976), Color Pl. 3, Halftone Pls. 21, 23 참조.

29 안휘준, 『한국회화사』, pp. 159~202 및 『한국 회화사 연구』, pp. 501~619 참조.

도 89 김시,
〈하산모우도〉,
조선 중기, 16세기
후반, 견본수묵,
26.7×21.8cm,
국립중앙박물관 소장

산수도(米法山水圖)〉(도 66)를 비교해보면 쉽게 짐작이 된다.

김시는 잘 알려져 있는 바와 같이 문인 출신으로서 안견파화풍을 계승하고 절파화풍이 유행할 수 있도록 기틀을 마련한 16세기 최대의 문인화가였다.[30] 그런데 그의 작품들 중에서 〈하산모우도〉(도 89)는 구도, 점묘법, 연운(煙雲)의 표현, 중경(中景)에 보이는 수목의 묘사, 기타 필묵법 등으로 보아 분명히 조선 초기의 미법산수화풍의 전통을 이은 것이다. 이 작품을 서문보의 〈산수도〉(도 85)와 비교해 보면 김시가 조선 초기의 고극공계 미법산수화풍의 전통을 이은 것임이 자명해진다. 다른 점이 있다면 김시의 필묵법이 더 부드럽고 습윤하며 자유로워 보인다는 점이다. 아무 데도 매일 것이 없는 문인화가의 자유로움 때문이었는지도 모른다. 어쨌든 김시가 조선 초기의 미법산수화의 전통을 계승하여 자기 나름대로 재해석하였다는 것은 부인하기 어렵다.

조선 중기의 미법산수화풍과 관련하여 크게 주목되는 또다른 작품은 이정근의 〈미법산수도〉(도 66)이다. 이 작품의 왼편 상단에는 '방미원장상우모옥화의 사위남창활우이대담심자 심수(倣米元章賞雨茅屋畵意 寫爲南窓活雨而待淡心者 心水)'라는 관기(款記)가 적혀 있어 이정근이 남창(南窓) 김현성(金玄成, 1542~1621)을 위하여 북송 미불의 〈상우모옥도(賞雨茅屋圖)〉를 방(倣)하여 그린 것임을 밝혀준다. 강한 대각선

구도, 가까운 것은 짙게 표현하고 먼 것은 연하게 나타내는 근농원담
(近濃遠淡)의 묵법(墨法), 비에 젖은 습윤한 분위기의 성공적인 묘사, 옆
으로 긴 미점법(米點法) 등이 두드러져 보인다. 근경의 옥우나 수지(樹
枝)의 표현과 필묵법에 남종화의 영향이 배어들어 있음을 부인할 수
없다. 또한 조선 초기에 이어 중기에도 화원에 의해 미법산수화가 수
용되었음이 주목된다. 한편 과장되게 횡장(橫長)한 점법, 농담(濃淡)의
대조가 현저한 묵법, 까실까실한 갈필의 붓질, 그리고 남종화 특유의
옥우법(屋宇法) 등에는 김시의 작품에서와는 달리 명대 미법산수화의
영향이 바탕을 이루었음이 드러나 보인다.

이 밖에 조선 중기의 미법산수화로서 조속(趙涑)의 작품으로 전해
지는 〈호촌연응도(湖村煙凝圖)〉가 주목을 끈다.[31] 전형적인 미법산수화
인 이 작품 자체에는 조속의 관서(款署)나 도인(圖印)이 없지만, 이것이
그의 진작(眞作)이라면 앞에 살펴본 작품들과 더불어 남종화의 한 지류
인 미법산수화풍이 조선 중기에 통념보다는 좀더 널리 수용되었음을
말해 준다고 하겠다.

조선 중기에는 이제까지 살펴본 전래의 미법산수화풍 이외에도
우리나라 회화사상 처음으로 황공망의 화풍과 명대 오파의 서화가
전해지고 수용되었다. 이 점은 우리나라 남종화의 발달과 관련하여
특히 중요하고 괄목할 만한 사항이다.

1600년대, 즉, 17세기 전반에는 중국의 남종화 작품과 아울러

30 안휘준,「韓國浙派畵風의 硏究」,『美術資料』제20호(1977. 6), pp. 34~36 및『한국 회화사
연구』, pp. 577~582; 이태호,「朝鮮 中期의 선비 金禔·金埴」,『選美術』제21호(1984.
여름), pp. 83~93 참조.
31 『澗松文華』제25호(1983. 10), 도 16 참조.

『고씨역대명인화보(顧氏歷代名人畫譜)』를 비롯한 화보(畫譜)가 전래되었음이 확실한데, 이를 증명해 주는 기록들이 『선조실록(宣祖實錄)』, 허목(許穆)의 『기언(記言)』, 김상헌(金尙憲)의 『청음집(淸陰集)』 등에 보인다. 먼저 『선조실록』을 보면 선조 33년(1600) 12월에 우의정 김명원(金命元)이 "소신이 전날 상진한 문징명의 화첩은 중국인으로부터 얻은 것인데, 들자오니 그 묵묘(墨妙)가 일세에 가장 뛰어났다 하므로 감히 거두어 사사로이 소장할 수가 없었사옵니다. 한가로이 쉬실 때 한번 보실 만할 것입니다"라고 밝힌 바 있다.[32] 이로 미루어보면 문징명(1470~1559)의 명성이 그의 사후인 1600년 당시 우리나라에 이미 알려져 있었고, 또 그의 서화도 전래되기 시작했음을 분명히 알 수가 있다. 이는 허목(1595~1682)과 김상헌(1570~1652)의 기록에 의해서도 확인된다. 즉, 허목은 그의 문집인 『기언』 권10에 실린 「형산삼절첩발(衡山三絶貼跋)」에서 정유년(1657) 여름에 최한경[崔漢卿, 후량(後亮)]의 집에서 문징명의 작품을 보았으며, 그보다 앞서 천계연간(天啓年間, 1621~1627)에 『고씨화보(顧氏畫譜)』를 구하여 처음으로 문징명의 필묘(筆妙)를 보게 되었으나 난리 통에 잃어버려 수십 년이 지나도록 우리나라에는 많이 전해져 있지 않은 문징명의 그림을 다시는 얻어 볼 기회가 없어서 한스러워하다가 이제야 다시 최한경의 집에서 보게 되었다고 반가워하였다.[33] 문징명의 명성과 함께 17세기 전반까지도 그의 작품이 구해보기 어려울 정도로 드물었음을 말해 준다. 그런데 최후량(1616~1693)은 최명길(崔鳴吉)의 양자로 심양(瀋陽)에 볼모로 잡혀갔다가 1645년에 귀국한 인물이며, 그가 소장했던 문징명의 이 작품들에 관해서는 김상헌이 5수의 제찬문을 그의 『청음집』에 남기고 있는 것으로 보아 5폭이었다고 볼 수 있다. 이로 보면 최후량

이 소장했던 문징명의 회화는 허목만이 아니라 김상헌도 실견했었음을 알 수 있다. 또한 이 작품들은 최후량이 심양으로부터 돌아올 때 가져왔을 가능성도 크다고 생각된다. 그런데 김상헌은 명대 원파의 대표적 화가들이었던 당인(唐寅)과 구영(仇英)의 그림에 대한 찬문도 함께 남기고 있어 당시에 오파의 화적(畫蹟)과 함께 원파의 작품들도 전래되어 있었음을 말해 준다. 어쨌든 이러한 기록들은 17세기 전반에 명대의 남종화풍이 전래되고 있었음을 분명하게 밝혀 준다.

이 시대에 중국 남종화의 전래와 관련하여 작품 못지않게 중요시되는 것은 앞서도 지적한『고씨역대명인화보』라 하겠다. 이 화보는 중국 강소성(江蘇省) 오현(吳縣)의 고병(顧炳)이 편찬하고 금릉(金陵)의 주지번(朱之蕃)이 만력(萬曆) 계묘(癸卯, 1603)에 서문을 쓴 것으로『고씨화보』또는『고보(顧譜)』라고 약칭되기도 했는데, 우리나라에는 17세기 초에 이미 들어왔다. 이 점은 이호민(李好閔)이 1608년에 명에 다녀오면서 이 화보를 사오고자 했으나 값이 비싸서 동행했던 화원을 시켜 베껴 왔던 사실이나[34] 앞의 허목의 기록을 통해서도 확인된다. 이 화보는 명대 오파의 작품들을 비롯한 남종화를 주로 싣고 있어 남

32 "右議政 金命之啓曰 小臣 前日上進 文徵明書帖者 以其得於天朝之人 且聞其墨妙
　　爲一世之最 不敢掩爲私藏 擬爲燕閑中一覽之資,"『宣祖實錄』卷132, 庚子 33年(1600)
　　12月 辛未條.

33 "丁酉夏余到城中 與崔漢卿侍直論書畫 崔子爲余出其藏中古畫 得衡山三絶
　　盖衡山文徵明作之 天啓中 余嘗得顧氏畫譜 始見衡山筆妙 其詩書畫皆奇絶可玩
　　其後經亂失之已數十年 衡山之畫 盖不多傳於東方 恨無由得復見也 今於崔子處見之……"
　　고씨화보에 관해서는 허영환,「顧氏畫譜 연구」,『성신연구논문집』제31집(1991.
　　8), pp. 281~302; 김홍대,「322편의 시와 글을 통해 본 17세기 전기『顧氏畫譜』」,
　　『溫知論叢』제9집(2003); 송혜경,「顧氏畫譜와 조선후기 화단」, 홍익대학교 미술사학과
　　석사논문(2002) 참조.

34 김기홍,「玄齋 沈師正의 남종화풍南宗畫風」,『澗松文華』제25호(1983. 10), p. 42 참조.

종화의 소개와 보급에 크게 기여했다고 볼 수 있다. 특히 우리나라에서는 조선 중기는 물론 후기(약 1700~약 1850)와 말기(약 1850~1910)에도 윤두서, 강세황, 허유(許維)를 비롯한 많은 화가들이 이를 참조했던 것으로 보인다. 따라서 이 화보는『개자원화전(芥子園畵傳)』,『십죽재화보(十竹齋畵譜)』,『당시화보(唐詩畵譜)』등과 함께 우리나라의 회화에 적지 않은 영향을 미쳤던 대표적 화보라 할 수 있다.[35]

이『고씨화보』및 남종화의 전래와 관련하여 그 서문을 쓴 주지번에 대하여 유념할 필요가 있다. 그는 명의 과거에 장원급제하였고, 시문서화에 뛰어났던 명인(名人)으로서 선조 39년(1606)에 명의 조사(詔使)로 내조(來朝)하여 선조에게〈십이화첩도(十二畵帖圖)〉를 그려 바쳤고 그 부본(副本)을 유상공[柳相公, 유성룡(柳成龍)]에게 기증한 바 있으며 이정(李楨)의 그림에 대하여 "천고(千古)에 최성(最盛)이고 해내(海內)에 짝이 드물다"라고 칭찬하고 그의 그림들을 많이 구하여 돌아가기도 하였다.[36] 이러한 사례들에 의거하여 볼 때 그의 내조는 곧 그보다 3년 전인 1603년에 출간된『고씨화보』의 존재를 우리나라 화단에 알려주고, 또 사대부화가와 화원들에게 당시 명대 회화의 동향을 알려 주는 계기가 되었을 것으로 추측된다. 이는 또한 오파(吳派) 화풍을 비롯한 중국 남종화의 소개에도 하나의 계기가 되었을 것이 분명하다.[37] 이 점은〈방이성산수도(倣李成山水圖)〉와 같은 그의 작품들이 남종화풍을 보여주고 있는 사실에서도 쉽게 엿볼 수 있다.[38]

이 시대에 있어서 남종화의 전래와 관련하여 먼저 주목되는 중국의 화가는 황공망(黃公望)이다. 황공망의 산수화는 이 시대에 단지 전래되고 알려지는 단계에 그치지 않고 분명하게 수용되기 시작했음이 이영윤(李英胤, 1561~1611)의〈방황공망산수도(倣黃公望山水圖)〉(도 67)

에 의해 확인된다. 이 그림의 우측상단에는 "대치초년역유차필(大癡初年亦有此筆)"이라 쓰여 있어 대치(大癡, 황공망)의 초년 작품을 '방(倣)'한 것임을 나타내준다.[39] 이 그림에는 '희윤(喜胤)'이라는 백문방인(白文方印)과 '죽림(竹林)'이라는 도장이 관기(款記) 옆에 찍혀 있어 이영윤[희윤은 이명(異名)]의 작품임을 알 수 있다. 비록 황공망의 대표작들과는 차이가 크나 반두(礬頭)가 있는 산, 수지(樹枝) 및 옥우의 표현과 필묵법, 준법 등에 남종화의 영향이 뚜렷하다. 이 작품은 황공망의 화풍이 조선 중기에 수용되기 시작하였으며, 또 조선 후기 남종화에서 그의 화풍이 크게 참고되는 길을 닦았다고 여겨진다.

이 시대에는 황공망의 화풍만이 아니라 그의 화론(畵論)도 전해져서 참고가 되었던 것이다. 이는 명과의 외교관계에서 접반사(接伴使)로 활약했고 명을 다녀오기도 했던 이호민이 앞서 지적했듯이 화

35 김명선, 「芥子園畫傳 初集과 조선후기 남종화」, 『美術史學硏究』 제210호(1996. 6), pp. 5~33; 허영환, 「十竹齋書畫譜 硏究」, 『美術史學』 VI(1994), 저자순의사항. 및 「唐詩畫譜硏究」, 『美術史學』 III(1991), pp. 119~150; 하향주, 「唐詩畫譜와 조선후기 화단」, 『東岳美術史學』 제10호(2009), pp. 29~58; 유순영, 「明末淸初의 山水畫譜 연구」, 『溫知論叢』 제14호(2008), pp. 367~431 참조.

36 진준현, 「懶翁 李楨 小考」, 『서울대학교 박물관 年報』 제4호(1992), p. 4 참조.

37 유미나, 「조선중기 吳派화풍의 전래 -《千古最盛》帖을 중심으로 -」, 『美術史學硏究』 제245호(2005. 3), pp. 73~116; 김홍대, 「朱之蕃의 丙午使行(1606)과 그의 서화 연구」, 『溫知論叢』, 제11집(2004) 참조.

38 『澗松文華』 제28호(1985. 5), 도 7 참조.

39 원작을 똑같게 그리거나 가능한 한 닮게 그리는 것이 목적인 모(摹)나 임(臨)과는 달리 방(倣)은 원작이나 옛날 대가의 회의(畵意)를 후대의 화가가 자기 나름대로 해석하고 자유롭게 표현하는 것을 의미한다. 이 때문에 방작(倣作)은 원작과 화풍상 관계가 희박하거나 사실상 없는 경우도 있다. 방(倣)을 하는 행위는 이처럼 하나의 창작행위이며, 이것은 동양회화, 특히 남종화에 있어서의 독특한 전통이다. 우리나라의 화가들도 뒤에 보듯이 미불, 황공망, 예찬, 심주, 문징명, 동기창 등 중국의 유명한 남종화가들의 작품세계를 자주 방했다.

도 90 이정,
《산수화첩》 중 2엽
〈한강조주도〉,
조선 중기, 17세기 초,
지본수묵,
19.1×23.5cm,
국립중앙박물관 소장

도 91 이요,
〈일편어주도〉,
조선 중기, 17세기
중엽, 견본수묵,
15.6×28.8cm,
서울대학교박물관
소장

원을 시켜 『고씨화보』를 베껴왔을 뿐만 아니라 황공망의 「사산수결(寫山水訣)」도 필사해 왔던 사실에서도 엿볼 수 있다.[40]

조선 중기에는 원말 사대가 중에서 황공망의 화풍만이 아니라 예찬계(倪瓚系)의 화풍도 수용되기 시작했다고 믿어진다. 이 점은 이상좌(李上佐)의 손자인 나옹(懶翁) 이정(李楨)의 작품으로 전해지는〈한강조주도(寒江釣舟圖)〉(도 90) 및 인평대군(麟坪大君) 송계(松溪) 이요(李㴭, 1622~1658)의〈일편어주도(一片漁舟圖)〉(도 91)에서 확인된다. 먼저 이정의〈한강조주도〉는 12폭으로 이루어진 화첩의 하나인데(도 90), 이 화첩의 그림들은 대담하고 활달한 필묵법을 보여주며, 조선 중기에 유행한 절파계화풍의 전통을 드러내고 있는 것이 사실이다. 그러나 전반적으로 볼 때 형사(形似)에 치중하지 않고 과감한 생략을 통한 사의적(寫意的) 취향을 강하게 드러내며, 구도, 옥우법 등 부분부분에 따라 남종화의 터치가 두드러져 있다.[41] 특히 이 화첩의 제2엽(葉)에 그려진〈한강조주도〉(도 90)의 구도는 예찬 계통의 것을 따랐음을 보여준다.

다만 예찬의 절대준(折帶皴) 대신에 활달한 선염법(渲染法)을 구사하여 산과 언덕을 묘사하였고, 전반적으로 스케치풍의 간결함을 보여주는 것이 큰 차이라 하겠다. 또한 근경과 원경의 경물(景物)이 병렬을 이루고 있고, 이것을 한 그루의 큰 나무가 연결짓고 있는 지나칠 정도로 요식적인 구도와 맺힘이 없는 필묵법이 돋보인다. 그렇지만 이 그림의 구도가 본질적으로 예찬계의 것임은 부인하기 어렵다.

40 이 글의 주 31 참조.
41 안휘준,『山水畵(上)』, 도 94~105 참조. 이 화첩의 작가가 이정이 아니라는 견해도 있다. 이원복,「李楨의 두 傳稱畵帖에 대한 試考」,『美術資料』제34호(1984. 6), pp. 46~60 및 35호(1984. 12), pp. 43~53 참조.

이정이 간이당(簡易堂) 최립(崔岦)으로부터 시문(詩文)의 교육을 받았으며, 또 앞에서 이미 지적했듯이 명사(明使) 주지번으로부터 극구 칭찬을 받은 바 있는 등의 사실들을 감안하면 그가 비록 직업화가이기는 하였지만 남종화를 이해하고 있었을 가능성이 크다고 볼 수 있다.

예찬계의 구도는 인평대군 송계 이요의 〈일편어주도〉(도 91)에서도 엿보인다. 선면(扇面)에 그려진 이 그림은 서울대학교박물관 소장의 『근역화휘(槿域畵彙)』 천, 지, 인 3책 중 천책(天冊)에 실려 있는 것인데, 그림의 위쪽에 "일엽편주 고기잡이 배 어디로 돌아가는가. 집은 강남의 황엽촌에 있네(一片漁舟歸何處 家在江南黃葉邨)"라는 시문(詩文)에 이어 '송계'라고 관서(款署)되어 있다. 근경과 원경의 산들이 중거(中距)의 수면에 의해 분리되어 있는 점이 예찬계의 구도를 분명하게 보여준다. 그러나 이 작품에서도 예찬의 절대준은 찾아볼 수 없고 오히려 조선 중기의 필묵법이 흑백의 대조가 강한 산들의 묘사에서도 엿보인다. 또한 근경의 나무들의 표현에는 미법산수화풍의 전통도 엿보인다. 이처럼 이 작품은 예찬계의 구도를 채택하되 필묵법에서는 조선 중기의 조류와 미법산수화의 전통을 혼합하여 창출된 것임을 알 수 있다. 이 점은 앞의 〈한강조주도〉(도 90)의 경우와 대동소이하다고 하겠다.

인평대군 이요가 청에 볼모로 잡혀가 있었으며 회화에 깊은 관심을 가지고 있었음을 염두에 두면 그가 남종화풍을 수용했을 가능성은 쉽게 짐작이 된다. 앞서 이미 보았듯이 조선 중기의 남종화와 깊은 관련이 있던 김상헌이나 최후량이 모두 청에 볼모로 잡혀 갔었던 인물들임을 고려하면 이요의 남종화 수용도 이러한 맥락에서 찾아볼 수 있을 듯하다. 이렇게 본다면 이들이 청에 볼모로 잡혀 갔던 것이

정치외교적 불행임에도 불구하고 문화적으로는 남종화의 전래와 수용에 하나의 중요한 계기가 되었던 것으로 믿어진다.

인평대군 이요처럼 왕족으로서 남종산수화풍을 수용했을 가능성이 높은 인물로는 능계수 만사 이급(綾溪守 晚沙 李伋, 1623~?)을 들 수 있다. 그의 이름이 적혀 있는 "만사가 우춘루에서 그리다(晚沙寫于雨春樓)"라는 관기(款記)가 들어 있는 산수화 한 폭은 산의 묘사와 수지법에서 남종화풍의 취향을 보여준다.[42]

앞서 살펴본 이정과 이요의 경우와 마찬가지로 예찬계의 구도를 채택하면서도 조선 중기의 필묵법을 고수하던 경향은 홍득구(洪得龜, 1653~1703)의 작품으로 믿어지는 〈취월침정도(醉月枕楨圖)〉에도 나타나 있다.[43] 한 어부가 달빛을 받으며 배 안에서 잠을 자고 있는 모습을 묘사한 이 작품은 절파적인 주제와 필묵법을 구사했음에도 불구하고 구도만은 앞의 이정의 작품의 경우와 마찬가지로 명대화된 예찬계통의 것을 보여준다. 사대부 출신의 홍득구가 이러한 절충화풍을 따랐던 점은 그가 조선 중기의 화풍을 추종하면서도 당시로서는 새로운 남종화의 구도를 단순화해서 소극적으로 수용했던 사실을 나타내는 것으로 볼 수 있을 것이다. 아마도 이정, 이요, 홍득구의 작품들이 보여주는 이러한 경향이 조선 중기의 화단에서 나타나고 있던 남종화 수용의 한 갈래 보수적인 국면이 아닐까 생각된다.

이제까지 살펴본 대로 조선 중기에는 원대와 명대의 남종화가 앞 시대에 비하여 좀더 적극적으로 수용되기 시작했으며, 앞으로 전개될

42 유복열, 『韓國繪畵大觀』(문교원, 1979), 도 151 참조.
43 『澗松文華』 제26호(1984. 5), 도 35 참조.

조선 후기에서의 남종화의 본격적인 유행을 위한 토대를 마련했다고 생각된다.

4) 남종화의 정착과 유행

남종화는 앞서 살펴본 바와 같이 조선 중기와 그 이전에 이미 전래되어 수용되기 시작하였다. 그러나 그것이 본격적으로 유행하고 또 새로운 화풍을 다양하게 펼치게 된 것은 역시 조선 후기(약 1700~약 1850)라고 하겠다.[44] 조선 후기에는 원대와 명대의 남종화는 물론 청대의 남종화까지 전래되어 폭넓게 수용되었으며 종래에 보지 못한 대유행을 이루게 되었다. 원말의 사대가, 명대의 심주·문징명·동기창, 청대의 정통파 화가들과 석도(石濤)·고기패(高其佩)·홍인(弘仁) 등은 특히 이 시대에 존중되었던 대표적 화가들이다. 원말 사대가들 중에서도 황공망과 예찬의 화풍이 가장 선호되었고, 오진과 왕몽은 비교적 덜 참고가 되었다고 믿어진다.

심주를 비롯한 오파화가들과 청대 화가들의 화풍은 심사정(沈師正), 강세황을 비롯한 이 시대의 대표적 문인화가들이 수용하였다. 특히 고기패의 지두화(指頭畵)는 심사정, 이인문(李寅文), 허유[련(鍊)] 등의 조선 후기 및 말기의 화가들이 종종 수용하여 그렸다. 그런데 조선 후기의 남종화가들은 중국의 한 화파나 한 화가의 화풍만을 선호하기보다는 중국 원·명·청 역대의 대표적 남종화가들의 화풍을 널리 섭렵하는 경향을 띠었다.

구도 면에서도 조선 초기와 중기의 전통이 어느 정도 남아 있던

것은 사실이나 원말 사대가와 오파류의 것, 특히 황공망과 예찬의 것이 선호되었다. 기법 면에서도 많은 변화가 있었다. 일례로 준법도 중국 남종화가들이 즐겨 사용하던 피마준, 절대준, 하엽준(荷葉皴), 우모준(牛毛皴) 등이 구사되었다. 이 중에서 마(麻)의 얇은 속껍질을 가늘게 찢어놓은 듯 구불구불한 모습의 피마준이 미점법(米點法)과 함께 가장 널리 사용되었으며 나머지 준법들은 비교적 소극적으로 수용되었다. 연잎의 가는 줄기를 연상시키는 하엽준법은 40대 이후의 김홍도의 작품들과 신윤복의 산수화들에 보이고 있으나,[45] 그 밖에는 별로 눈에 띄지 않는다.

조선 후기에는 남종화가 문인화가들을 중심으로 발전하기 시작했으나 많은 화원들에 의해서도 활발하게 전개되었다. 즉, 화가의 출신이나 직업과 관계 없이 널리 그려지면서 큰 유행을 하게 되었던 것이다. 그리고 남종화의 발전에는 그것과 함께 중국으로부터 들어온 새로운 '사상과 양식'이 토대가 되었음이 유념된다.[46] 남종화는 이처럼 조선 후기에 사의적(寫意的)인 측면에서나 양식적인 면에서 수준 높은 발전을 이룩했을 뿐만 아니라 겸재 정선 일파의 진경산수화의 발달에 직접 기여하여 새로운 한국적 화풍의 창출을 가능케 하였다. 이 점도 조선 후기의 남종화와 관련하여 가장 주목되는 점 중의 하나라 하겠다.

또한 주목되는 점은 이미 앞서도 언급한 바와 같이 『고씨역대명

44 안휘준, 『한국회화사』, pp. 211~273 및 『한국 회화사 연구』, pp. 641~665 참조.
45 김홍도의 〈武夷歸棹圖〉와 신윤복의 산수화들에 하엽준의 변형이 보인다.
 최순우, 『繪畵』, 韓國美術全集(동화출판공사, 1974), 도 77; 안휘준, 『山水畵(下)』
 (중앙일보·계간미술, 1982), 도 87~88 참조.
46 이동주, 『韓國繪畵小史』(서문당, 1972), p. 159 참조. 이 시대의 사상과 관련이 깊은
 화론에 관하여는 유홍준, 『조선시대 화론 연구』(학고재, 1998) 참조.

도 92 윤두서,
〈평사낙안도〉,
조선 후기, 18세기 초,
견본담채,
26.5×19cm,
개인 소장

인화보』, 『개자원화전』, 『당시화보』, 『십죽재화보』 등의 화보들이 조선 후기의 남종화의 보급에 진작(眞作) 못지않게 중요한 역할을 했던 사실이다.[47] 조선 후기의 남종화단에서 전개되었던 상기한 여러 경향들은 조선 말기에도 적어도 외형적으로는 계승되었다고 볼 수 있다.

가. 조선 후기

조선시대 후기(약 1700~약 1850)의 화가들 중에서 비록 소극적이기는 하지만 가장 먼저 남종화에 관심을 보이기 시작한 것은 연대적으로 보아 공재(恭齋) 윤두서(尹斗緖, 1668~1715)라 할 수 있다. 그는 조선 중기에 크게 유행했던 절파계화풍에 강하게 집착하면서도 풍속화 발전의 토대를 닦고 서양문물에도 관심을 보였던 인물로서, 보수적 성향을 강하게 띠면서 새로운 것을 조심스럽게 추구했던 화가라고 볼 수 있다.[48]

이 점은 그의 남종화에서도 마찬가지로 간취된다. 그의 유작들 중에 〈평사낙안도平(沙落雁圖)〉(도 92)와 해남의 후손택(後孫宅)에 소장되어 있는 〈산수도〉, 〈귀조도(歸釣圖)〉(山水畵草), 〈초정고목도(草亭古木圖)〉 등의 몇몇 작품들은 그가 남종화에 관심을 가지고 공부했음을 밝

47 이 글의 주 33, 35 참조. 이 밖에 吉田宏志, 「李朝の繪畵 : その中國畵受容の一局面」, 『古美術』第52號(1977), pp. 83~91 참조.

48 윤두서에 관해서는 이태호, 「恭齋 尹斗緖 - 그의 繪畵論에 대한 硏究」, 『全南地方의 人物史硏究』(전남지역개발협의회 연구자문위원회, 1983. 12), pp. 71~122 및 『조선후기 회화의 사실정신』(학고재, 1996), pp. 370~396; 이영숙, 「尹斗緖의 繪畵世界」, 『미술사연구』 창간호(1987), pp. 65~102; 권희경, 『恭齋 尹斗緖와 그 一家畵帖』(효성여대출판부, 1984); 이내옥, 『공재 윤두서』(시공사, 2003); 박은순, 『공재 윤두서』(돌베개, 2010); 차미애, 「恭齋 尹斗緖 一家의 繪畵 硏究」, 홍익대학교 미술사학과 박사논문(2010. 6) 참조.

혀준다.[49] 〈평사낙안도〉는 구도와 수지법에서 원말 사대가의 한 사람인 예찬의 영향을 보여준다. 그러나 예찬의 절대준은 물론 피마준 등 남종화의 준법이 결여되어 있고 조선 중기의 묵법을 드러내고 있어서 그의 보수적 독자성을 보여주면서 동시에 그가 진작(眞作)보다는 화보(畵譜)를 통해 남종화를 수용했을 가능성이 높음을 시사해 준다. 이 점은 앞에 든 그의 다른 작품들에 의해 더욱 뒷받침된다. 그의 종손 댁에 손때가 많이 묻어 있는 『고씨역대명인화보』가 윤두서 이래 대대손손 소중하게 전해지고 있는 사실도 간과할 수 없는 증거이다.

남종화법을 수용하여 우리나라의 진경산수화의 새로운 면모를 개척한 것은 말할 것도 없이 겸재 정선이다.[50] 그는 진경산수의 창출은 물론 남종화의 저변 확대에도 더 없이 큰 기여를 했으므로 약간 구체적인 소개가 필요하다. 그는 서울의 북촌에 살면서 당시의 대표적인 시인 이병연(李秉淵), 대표적 문인 출신 화가 조영석(趙榮祏), 이하곤(李夏坤) 등과 대단히 친밀하게 지내면서 예단(藝壇)에 크게 기여하였다. 그와 이처럼 가까웠던 친우(親友) 조영석이 남긴 『관아재고(觀我齋稿)』와 이하곤이 지은 『두타초(頭陀草)』의 기록들을 통하여 그에 관한 구체적인 파악이 가능하다.[51]

먼저 조영석은 그의 『관아재고』 권3의 「구학첩발(丘壑帖跋)」과 권4의 「겸재정동추애사기묘오월(謙齋鄭同樞哀辭己卯五月)」에서 정선에 관한 중요한 사실들을 말해 준다. 전자에서 조영석은 정선이 미불과 동기창의 울타리에 들어섰고, 조선조 300년(당시까지의 기간)에 일찍이 그처럼 뛰어난 화가는 없었으며, 스스로 신격(新格)을 창출했고, 우리나라 회화의 누습(陋習)을 싹 씻어버려, 그로부터 산수화의 개벽이 시작되었다고 주장하였다. 그리고 후자에서는 정선이 예찬, 미불,

동기창을 공부하고 대혼점(大渾點)을 썼음을 분명히 하였다. 또한 이하곤의 『두타초』에 의하면 정선은 문징명·동기창·황공망의 화풍을 30~40대에 꿰뚫고 있었다. 이러한 기록들을 종합해 보면 정선은 북송의 미불, 원말의 황공망과 예찬, 명의 심주, 문징명, 동기창 등의 대표적인 중국 남종화가들의 화풍을 광범하게 섭렵하여 자성일가(自成一家)하였다고 하겠다. 또한 이하곤이 『두타초』의 「단발령(斷髮嶺)」이라는 글에서, 정선이 오직 그 취(趣, 정신)만을 구할 뿐 그 형사(形似)를 추구하지 않는다고 밝힌 점도 유념할 만하다.

정선이 남종화를 폭넓게 소화했음은 그의 많은 작품들에서 확인되나, 그 중에서도 이를 가장 잘 보여주는 것은 〈사계산수도〉(도 93~95) 화첩과 〈인곡유거도(仁谷幽居圖)〉(도 96) 및 〈육상묘도(毓祥廟圖)〉(도 73)라 하겠다. 호림박물관 소장의 〈사계산수도〉 화첩은 정선의 친우였던 이하곤(李夏坤, 1677~1724)의 찬문이 곁들여져 있는데 그 말미에 "기해

49 이영숙, 위의 논문, 도 16, 18; 권희경, 위의 책, 도 12, 39, 44~48, 66, 69; 『湖南의 傳統繪畵』(국립광주박물관, 1984), 도 25, 44 참조.

50 정선에 관해서는 이동주, 『우리나라의 옛 그림』(박영사, 1975), pp. 151~192; 최순우, 「謙齋 鄭敾」, 『澗松文華』 제1호(1971. 10), pp. 23~27; 김원용, 「鄭敾, 山水畵風의 眞髓」, 『韓國의 人間像』 Vol. 5, 1965, pp. 301~309; 허영환, 『謙齋 鄭敾』(열화당, 1978) 참조. 그리고 정선의 작품 및 그에 관한 김나라, 유준영, 이태호, 최완수 제씨의 논문은 정양모, 『謙齋 鄭敾』, 韓國의 美①(중앙일보·계간미술, 1983); 최완수, 『謙齋 鄭敾의 眞景山水畵』(범우사, 1993); 『澗松文華』 제1호(1971. 10) 및 제21호(1981. 10) 각각 참조. 그 밖에 진준현, 변영섭, 홍선표, 박은순, 장진성 등 학자들에 의한 최근 업적들은 『겸재정선』(겸재정선기념관, 2009) 및 논저목록 참조.

51 안휘준, 「『觀我齋稿』의 繪畵史的 意義」, 『觀我齋稿』(한국정신문화연구원, 1984), pp. 3~17 및 『한국 회화사 연구』, pp. 666~685; 강관식, 「觀我齋 趙榮祏 畵學考」, 『美術資料』 제44호(1989. 12), pp. 114~149 및 45호(1990. 6), pp. 11~70; 이은하, 「관아재 조영석의 회화 연구」, 『美術史學硏究』 제245호(2005. 3), pp. 117~155; 이선옥, 「澹軒 李夏坤의 繪畵觀」, 『三佛金元龍教授停年退任紀念論叢 Ⅱ』(일지사, 1987), pp. 49~64 참조.

도 93 정선,
〈사계산수도〉 화첩 중
〈춘경〉, 조선 후기,
1719년경, 견본담채,
30×53.3cm,
호림박물관 소장

도 94 정선,
〈사계산수도〉 화첩 중
〈추경〉, 조선 후기,
1719년경, 견본담채,
30×53.3cm,
호림박물관 소장

도 95 정선,
〈사계산수도〉 화첩 중
〈하경〉, 조선 후기,
1719년경, 견본담채,
30×53.3cm,
호림박물관 소장

년 10월 20 며칠(己亥年十月二十口日)"의 날짜가 적혀 있어서 정선이 만 43세 때인 1719년이나 그 이전에 그렸을 것이 분명하다. 이 화첩의 그림들은 모두 남종화풍으로 그려져 있어서 정선이 늦어도 40대에는 이미 남종화풍을 자기화하고 있었음을 알 수 있다. 그러나 정선이 남종화풍을 처음 수용한 것은 앞의 「한국 산수화의 발달」에서 언급했듯이 《신묘년풍악도첩》을 그린 1711년(만 35세) 이전인 것이 분명하다.

〈사계산수도〉 화첩의 그림들 중에서 "춘경(春景)"(도 93)과 "추경(秋景)"(도 94)을 예로 들어보면 구도와 구성이 서로 매우 비슷함이 엿보인다.[52] 오른쪽 중반부에 무게를 주고 반대쪽인 왼편 중반부는 가볍게 묘사한 점, 그림의 중앙부에 종류가 다른 몇 그루의 나무들과 사람 없는 정자를 배치한 점 등이 그 두드러진 공통점이다. 화면이 횡장하지만 전반적으로 원말 사대가의 한 사람인 예찬의 화풍으로부터 영향을 받았음이 감지된다. 그러나 산과 언덕의 묘사에는 예찬의 절대준법이 안 보이고 오히려 황공망계의 변형된 피마준법 혹은 단필마피준(短筆麻皮皴)이 간취되어 절충적 경향을 엿보게 한다. 아직 세련성이 떨어지는 점도 주목된다. 그리고 호림박물관 소장의 이 산수화첩의 "하경(夏景)"에 보이는 둔중한 느낌의 왼편 골짜기 모습은(도 95) 간송미술관 소장의 〈여산초당도(廬山草堂圖)〉, 부봉미술관 소장의 〈산정아회도(山亭雅會圖)〉, 개인 소장의 〈취성도(聚聖圖)〉 등의 후대 작품들에서도 간취되어 40대 이전에 정선 화풍의 토대가 잡혔음을 확인시켜준다.[53] 정선의 원숙한 남종

52 『겸재 정선』(겸재정선기념관, 2009), 도 01-2 및 01-4; 국립중앙박물관, 『謙齋 鄭敾』(학고재, 1992), 도 50(p. 74 위의 도판 및 p. 75의 아래 도판) 참조.
53 "하경"은 위의 도록 『겸재 정선』(2009), 도 01-3; 『謙齋 鄭敾』(1992), p. 74의 아래 도판 참조. 〈여산초당도〉는 『謙齋 鄭敾』(1992) 도 39(p. 66); 〈산정아회도〉는 『謙齋 鄭敾』,

도 96 정선,
〈인곡유거도〉,
조선 후기, 18세기
전반, 지본담채,
27.3×27.5cm,
간송미술관 소장

화풍은 노년기에 그려진 〈인곡유거도(仁谷幽居圖)〉(도 96)에서 보다 잘 드러난다.[54] 〈인곡유거도〉는 한 쌍의 벽오동(碧梧桐)이 서 있는 넓은 뜰을 배경으로 기와집 안에서 책을 읽는 선비를 묘사하였는데 주제와 포치(布置), 그리고 화풍에서 전형적인 남종화의 분위기를 자아낸다. 이 그림은 대체로 『개자원화전(芥子園畵傳)』에 실려 있는 명대 오파의 개조(開祖) 심주의 〈벽오청서도(碧梧淸暑圖)〉와 같은 그림에서 시사를 받아 완전히 자기 나름으로 창조한 것이라 생각된다. 심주의 〈벽오청서도〉는 후에 강세황에 의하여 방작(倣作)되어(도 98) 『개자원화전』의 영향이 컸음을 짐작케 한다.[55] 다만 정선의 〈인곡유거도〉는 너무도 개성이 두드러져 이 화보와의 연관성이 쉽게 인식되지 않을 뿐이다. 정선이 중국의 진작(眞作)과 함께 화보와 판화들을 폭넓게 섭렵했음은 〈인곡유거도〉의 경우 이외에도 그의 〈무송관산도(撫松觀山圖)〉(간송미술관 소장)가 『십죽재전보(十竹齋箋譜)』를 참고했던 점에서도 확인된다.[56] 이처럼 중국의 화보를 섭렵하여 자신의 독자적인 화풍을 형성하는 경향은 윤두서, 정선 등 조선 후기 초두의 화가들만이 아니라 심사정, 강세황 등 그 후의 대가들의 경우에도 지속되었음을 엿볼 수 있다. 아무튼 정선이 이러한 화보들을 참고했음이 분명함에도 불구하고 그 연관성을 쉽게 인식하기 어렵다는 점은 결국 그가 이하곤의 지적대로 취(趣)만 구하고 형사(形似)를 추구하지 않았다는 사실을 재확인시켜준다.

한국의 美 1(중앙일보, 1977 초판), 도 60; 〈취성도〉는 최순우·정양모, 『東洋의 名畵 2: 韓國 Ⅱ』(삼성출판사, 1985), 도 11 참조.

54 안휘준, 『山水畵(下)』, 도 13 참조.

55 위의 도록, 도 115 참조.

56 吉田宏志, 앞의 논문, p. 88; 고연희, 「정선의 진경산수화와 명청대 山水版畵」, 『美術史論壇』 9(1999. 하반기), pp. 137~162 참조.

〈육상묘도〉(도 73)는 정선이 기미(1739) 중춘(中春), 즉 만 63세 때 그린 것으로 준법, 수지법, 옥우법 등에서 뚜렷한 남종화법을 보여주고 있어서 그가 노년에도 여전히 남종화에 깊은 관심을 가지고 있었음을 분명하게 해준다.[57]

정선이 이처럼 남종화법을 토대로 하여 새로운 진경산수화를 창출하였고, 또 후대의 많은 화가들에게 영향을 미쳤으므로,[58] 자연히 그의 추종자들의 작품에서도 남종화의 영향과 취향이 엿보인다. 따라서 정선이 남종화를 수용하여 발전시킨 진경산수화의 파급은 결국 남종화법을 함께 확산시키는 역할을 하였다고 볼 수 있다. 이 점은 정선 일파의 진경산수화들이 한결같이 미법(米法)과 남종화의 준법, 수지법, 옥우법 등을 수용하여 진경(眞景)을 표현한 사실에서도 분명해진다.

정선의 화풍은 그의 제자였던 심사정에게 이어졌다.[59] 심사정은 산수, 인물, 화조(花鳥) 등 다양한 주제의 그림을 그렸는데, 특히 산수화에서는 미법산수화풍은 물론 그 밖에 원말 사대가와 명대 오파의 화풍, 청대 고기패의 지두화풍(指頭畫風) 등을 폭넓게 수용하여 자기의 독자적인 화풍을 이루었다. 그도 또한 『고씨화보』, 『십죽재전보』 등의 화보들을 참고했음이 확실하다.[60]

57 안휘준, 『산수화(下)』, 도 12 및 『한국 회화사 연구』, pp. 646~647 참조.
58 정선의 진경산수화풍은 화원만이 아니라 문인화가들 사이에서도 폭 넓게 수용, 구사되었다. 이태호, 「朝鮮後期 文人畵家들의 眞景山水畵」, 안휘준 편, 『繪畵』, 國寶 10(예경산업사, 1984), pp. 223~230; 이태호, 「문인화가들의 기행사경」, 『조선후기 회화의 사실정신』(학고재, 1996), pp. 109~134 참조.
59 심사정에 관해서는 맹인재, 「玄齋 沈師正」, 『澗松文華』 제7호(1974. 10), pp. 31~38; 허영환, 「沈玄齋와 沈石田의 山水畵」, 『文化財』 제9호(1975. 12), pp. 8~17」 김기홍, 앞의 논문; 이예성, 『현재 심사정 연구』, 한국문화예술대계 16(일지사, 2000) 참조.
60 吉田宏志, 앞의 논문, pp. 88~89 참조.

도 97 심사정,
〈방심석전산수도〉,
조선 후기,
1758년, 지본담채,
129.4×61.2cm,
국립중앙박물관 소장

심사정은 곧 그의 스승인 정선의 화풍을 떠나 보다 중국적이고 국제적인 감각의 그림을 그렸던 것으로 믿어지는데,[61] 특히 그의 중년 이후 후반기에는 북종화가들이 즐겨 쓰던 부벽준(斧劈皴)도 구사하였다. 이처럼 심사정의 화풍, 특히 후반기의 화풍은 남종화풍과 북종화법이 혼합된 일종의 절충 화풍인 것이다.[62] 그의 화풍의 이러한 측면은 그의 많은 후반기 작품들에서 간취되는데 그 좋은 일례로 〈방심석전산수도(倣沈石田山水圖)〉(도 97)를 들 수 있다. 심사정이 만 51세 때인 1758년에 서강(西岡) 정영년(鄭永年)이라는 사람을 위하여 심주의 화법을 방(倣)해서 그린 이 작품은 근경의 서옥(書屋)과 그 안에서 독서를 하고 있는 선비를 주제로 한 점과, 원경의 주산(主山)과 근경의 언덕 묘사, 수지법 등에서 남종화법을 드러내고 있다. 그러나 왼편 중경(中景)의 절벽 표현에는 일종의 부벽준도 구사되어 있다. 이처럼 이 작품에는 남종화법과 북종화법이 참께 혼합되어 심사정 특유의 절충적인 화풍을 나타내고 있다. 그가 왼편 상단에 '방심석전법(倣沈石田法)'이라고 적어 넣은 내용과는 판이하게 심주의 화풍과는 무관한 그 자신의 독자적인 화풍을 보여준다.

이러한 절충적인 화풍으로 볼 때 조선 후기 화단에서 심사정의 위치는 마치 명대의 주신(周臣), 당인(唐寅), 구영(仇英) 등의 원파(院派)와도 비슷한 측면을 지니고 있다고 볼 수 있을 듯하다. 이 점은 그의 화풍의 성격이나, 사대부 가문 출신이면서도 집안의 역적의 누 때문에 벼슬길이 막혀 실의 속에서 그림을 그리며 살아야만 했던 특이한 신분에서도 짐작해 볼 수 있다. 아무튼 심사정의 절충적인 성격의 화풍은 그의 영향을 받았던 이인문(李寅文), 이방운(李昉運), 김수규(金壽奎), 김유성(金有聲), 최북(崔北) 등 그의 일파의 많은 화가들의 작품

들에서도 엿볼 수 있다.[63] 이것은 조선 후기 남종화의 또 다른 한국적 특성, 또는 변모라고 할 수 있을 것이다.

심사정은 이 밖에도 청대 고기패(1672~1734) 계통의 지두화도 종종 그렸음이 확인되는데, 이러한 경향은 조선 후기의 이인문, 최북, 조선 말기의 허유 등의 작품들에서도 엿보이고 있어 그 전통이 이어지고 있었음을 알 수 있다. 그런데 여기에서 관심을 끄는 것은 심사정보다 나이가 30여 년밖에 앞서지 않는 고기패의 화풍이 이미 수용되었음을 볼 때 청대의 북경 중심의 화풍이 조선 후기에 별로 큰 지체 없이 전래되고 있었음을 말해준다는 사실이다.

조선 후기의 남종화의 수준을 높이는 데 가장 크게 기여한 것은 표암 강세황과 능호관 이인상이라 하겠다. 강세황은 심사정과 교유하며 《표현연화첩(豹玄聯畵帖)》을 남기기도 하였는데, 미법산수를 비롯한 남종화풍을 공부하여 철저하게 자기화하였다. 그는 미불은 물론 원말의 황공망, 왕몽, 명말의 동기창, 청대의 주답[朱耷, 팔대산인 (八大山人)]과 고기패에 이르기까지 중국의 남종화에 광범하게 접하고 또 소화하였다.[64]

61 이동주, 「沈玄齋의 中國냄새」, 『우리나라의 옛 그림』, pp. 277~280 참조.

62 안휘준, 『山水畵(下)』, pp. 206~208 참조.

63 김선희, 「조선후기 산수화단에 미친 玄齋 沈師正(1707~1769) 화풍의 영향」(홍익대학교 대학원 미술사학과 석사논문, 2002. 8) 참조.

64 이 점은 그의 문집인 『豹菴遺稿』(한국정신문화연구원, 1979)의 기록과 유존하는 그의 작품들을 통해서 분명하게 확인된다. 이 문집은 변영섭을 비롯한 네 명의 학자들에 의해 번역·출판되었다. 『표암유고』(지식산업사, 2010) 참조. 강세황의 서화작품과 여러 논고는 예술의 전당 서울서예박물관, 『豹菴 姜世晃』(우일출판사, 2003) 참조. 이 밖에 안휘준, 「표암 강세황과 18세기 예단」, 『표암 강세황과 18세기 조선의 문예동향』, 한국서예사특별전 23: 표암 강세황전 기념 심포지엄 발표요지(2004) 참조.

도 98 강세황,
〈벽오청서도〉,
조선 후기, 18세기
중엽, 지본담채,
30.1×35.8cm,
개인 소장

　　그는 또한『고씨화보』,『개자원화전』,『십죽재화보』,『당시화보』등
의 중국화보를 공부하며 자신의 화풍을 형성하였다.[65] 사실상 그의 대
표작 중의 하나인 〈벽오청서도(碧梧淸暑圖)〉(도 98)는 잘 알려져 있는 바
와 같이『개자원화전』에 실린 명대 오파의 개조(開祖) 심주의 작품을
방(倣)한 것이다. 이 점은 그림의 위쪽에 적힌 '벽오청서 방심석전 첨
재(碧梧淸暑 倣沈石田 忝齋)'라는 관서(款署)를 통해 분명히 알 수 있다.
강세황과 심주의 작품을 나란히 놓고 비교해 보면 두 작품이 유사함을
부인할 수 없으나, 강세황의 것이 보다 시원한 포치(布置), 활달한 필치,

65　변영섭,『豹菴 姜世晃 繪畫研究』(일지사, 1988), p. 6, 50, 53, 62, 63, 138, 211 참조.

도 99 김유성,
〈사계산수도〉 중
〈설경산수도〉,
조선 후기, 18세기
후반, 지본수묵,
42.1×29.1cm,
국립중앙박물관 소장

도 100 강세황,
〈산수대련〉, 조선 후기,
18세기 중엽, 지본담채,
87.2×38.5cm,
개인 소장

품위 있는 설채(設彩) 등 모든 면에서 훨씬 격이 높다. 판화와 회화를 직접 비교하는 것은 공평하지 못하나 강세황의 자유로운 필의(筆意)가 돋보임은 부인하기 어렵다. 그런데 〈벽오청서도〉 중에 집 안에 앉아 밖을 내다보고 있는 선비와 마당을 쓸고 있는 동자의 모티프는 김유성(金有聲)의 〈설경산수도(雪景山水圖)〉(도 99)에서도 묘사되어 있음으로 보아,[66] 『개자원화전』의 그림들이 이 시대에 널리 참고되었음을 재확인하게 된다.

또한 강세황의 〈산수대련(山水對聯)〉(單面)(도 100)의 그림들이나 〈방동기창산수도(倣董其昌山水圖)〉 등을 보면 그가 남종화를 광범하게 섭렵하여 철저하게 자기화시켰음을 확인할 수 있다.[67] 그는 이에

서 한 걸음 더 나아가 《송도기행첩(松都紀行帖)》의 〈백석담도(白石潭圖)〉나 〈영통동구도(靈通洞口圖)〉(도 74)에서 전형적으로 보듯이 미법 산수와 서양의 음영법을 수용하여 파격적이고 참신한 새 경지를 개척했던 것이다.[68] 이처럼 강세황은 남종화풍을 단순히 수용하는 데 그치지 않고 그것을 토대로 자신만의 독특한 화풍을 형성함으로써 조선 후기 남종화의 수준을 높이고 토착화시키는 데 공헌했다고 볼 수 있다. 강세황의 남종화에 대한 식견은 그의 제자였던 신위(申緯, 1769~1847)와 김홍도를 비롯한 당대의 대표적인 화가들에게 전달되어 남종화의 유행에 기여했다.

조선 후기 남종화의 발달에 강세황 못지않게 기여한 인물은 능호관 이인상이다.[69] 그는 중국의 주답과 안휘파 화가들, 그리고 『개자원화전』을 비롯한 화보(畵譜)들을 참조하고, 또 국내의 조영석 등의 자극을 받으며 자신의 독자적인 화풍을 이룩하였다. 그는 조선시대의 남종화가들 중에서 가장 깔끔하고 격조 높은 경지를 개척했다고 볼 수 있다. 선면(扇面)에 그려진 〈송하관폭도(松下觀瀑圖)〉(도 101)를 비롯한 그의 작품들은 간결한 구도, 편평하고 각이 진 바위, 춤추듯 구부러진 소나무 가지, 담백한 느낌의 준찰(皴擦), 갈필의 붓질 등에서 한결같이 아취(雅趣)를 풍겨준다.[70] 그의 화풍은 친우였던 이윤영(李

66 안휘준, 『山水畵(下)』, 도 26 참조.

67 위의 책, 도 105~115 및 본고 주 64의 도록에 실려 있는 도판들 참조.

68 위의 책, 도 111~114;《송도기행첩》에 관해서는 김건리, 「표암 강세황의 〈송도기행첩〉 연구」, 『美術史學硏究』 제238·239호(2003. 9), pp. 183~211 참조.

69 유홍준, 「李麟祥繪畵의 形成과 變遷」, 『考古美術』 제161호(1984. 3), pp. 32~48; 유승민, 「凌壺觀 李麟祥(1710~1760)의 山水畵 연구」, 『美術史學硏究』 제255호(2007. 9), pp. 107~141; 국립중앙박물관, 『능호관 이인상: 소나무에 뜻을 담다』(지엔에이커뮤니케이션, 2010) 참조.

胤永, 1714~1759)에게는 물론, 후대의 윤제홍(尹濟弘)과 이재관(李在寬, 1783~1837) 등에게 미쳤다.[71]

　　이인상과 강세황에 이어 남종화의 또 다른 측면을 개척한 것으로 주목되는 인물들은 정수영(鄭遂榮)과 윤제홍이다. 이들 두 사람은 모두 남종화풍을 토대로 각기 독자적인 회화세계를 형성했는데, 여타의 남종화가들보다도 특이한 개성을 발휘하여 이른바 '이색화풍'을 창출하였다. 먼저 정수영(1743~1831)은 지도학자(地圖學者) 집안 출신으로서 〈한강·임진강 명승도권(漢江·臨津江名勝圖卷)〉(도 102), 많은 금강산도(金剛山圖) 등 갈필과 담채(淡彩)를 구사하여 속기(俗氣) 없는 독자적인 진경산수화풍을 형성하였다.[72] 각이 진 암괴의 형태, 갈필의 필묵법 등에서 조선 후기의 이인상과 청대 안휘파의 대가인 홍인(弘仁)의 영향이 소극적으로 엿보이지만 그의 작품들에는 실경(實景)을 표현한 경우에도 깔끔하고 순박한 여기적(餘技的) 남종화의 취향이 짙게 풍긴다.

　　정수영이 이처럼 남종화풍을 철저히 터득하고 자기화했음은 그의

〈방황공망산수도(倣黃公望山水圖)〉(도 103)를 통해서도 잘 엿볼 수 있다. 변화된 피마준법, 수지법, 주산(主山)에 어렴풋이 보이는 반두(礬頭), 화면에 배어나는 문기(文氣) 등으로 미루어 이 작품이 남종화인 것은 쉽게 알 수 있으나 원말 사대가의 한 사람인 황공망의 필의(筆意)를 방했다는 사실은 그림의 위쪽 여백에 적혀 있는 '방자구필의 지우재(倣子久筆意 之又齋)'의 관기(款記)가 없었다면 짐작하기 어려웠을 것이다. 다

70 안휘준, 『韓國繪畵史』(일지사, 1987), pp. 268~269 참조.

71 이순미, 「丹陵 李胤永(1714~1759)의 회화세계」, 『美術史學研究』 제242·243호(2004. 9), pp. 255~289; 이연주, 「小塘 李在寬의 繪畵 연구」, 『美術史學研究』 제252호(2006. 12), pp. 223~264 참조.

72 이태호, 「之又齋 鄭遂榮의 繪畵 - 그의 在世年代와 作品槪觀」, 『美術資料』 제34호(1984. 6), pp. 27~45; 박정애, 「之又齋 鄭遂榮의 산수화 연구」, 『美術史學研究』 제235호(2002. 9), pp. 87~123 및 「정수영의 山水十六景帖 연구」, 『美術史論壇』 제21호(2005. 하반기), pp. 201~227; 이수미, 「조선시대 漢江名勝圖 연구 - 정수영의 漢臨江名勝圖卷을 중심으로 - 」, 『서울학연구』 제6호(1995), pp. 217~243 참조.

도 103 정수영,
〈방황공망산수도〉,
조선 후기, 18세기
후반, 지본담채,
101×61.3cm,
고려대학교박물관
소장

만 이 작품의 전체적인 구도는『고씨
화보』에 실려 있는 황공망의 〈산수도〉
를 참작했을 것으로 보인다.[73] 이처럼
정수영은 황공망 회화의 정신만을 참
고하고 화풍은 철저하게 자기 것으로
환골탈태시켰음을 알 수 있다. 그림
이 약간 느슨느슨하고 소략해 보이나
그 대신 간단하고 청아한 맛을 풍겨주
어 남종화의 이채로운 격조를 드러낸
다. 이 점은 조선 후기의 남종화가 이
인상, 강세황을 거쳐 정수영에 이르러
더욱 심도 있는 발전을 이룩했음을 말
해 준다고 풀이된다.

정수영과는 달리 윤제홍은 윤필
(潤筆)과 담묵(淡墨)을 구사하여 〈송
하소향도(松下燒香圖)〉, 〈옥순봉도(玉
筍峰圖)〉(도 77) 등의 작품들에서 볼
수 있듯이 부드럽고 담백한 화풍을
형성하였다.[74] 사대부 출신으로 이인상화풍의 영향을 받기도 했던 그
는 구륵(鉤勒)이 분명한 지두화를 즐겨 그리기도 하였다.

그러나 윤제홍이 남종산수화의 역사에서 특히 주목이 되는 이유
는 그가 앞으로 살펴보게 될 북산(北山) 김수철(金秀哲) 혹은 학산(鶴山)
김창수(金昌秀)의 화풍 형성에 가장 큰 영향을 미쳤으리라는 점 때문이
다. 이 점은 '학산사(鶴山寫)'라는 관서(款署)가 있는 〈송하관수도(松下

觀水圖)》(도 104)가 김수철 혹은 김창수의 작품들과 화풍 면에서 대단히 유사하다는 사실에서 쉽게 짐작이 된다.[75] 가늘고 춤추는 듯한 모습의 소나무, 간략하게 묘사된 인물의 모습, 푸른 기가 감도는 담색(淡色)의 설채, 연운을 비집고 허술하게 서 있는 작은 덩어리의 주산(主山)의 형태, 여기저기에 들뜬 듯 흩어져 있으면서도 화면에 액센트를 가하는 점묘, 이러한 요소들이 어울려 특이한 이색적 화풍을 이루고 있고, 또 이러한 화풍이 분명하게 김수철(김창수)에게 이어졌던 것이다.

윤제홍의 이러한 특이한 화풍의 연원은 분명치 않으나 소나무의 모습과 담청을 주조로 하는 설채법, 감각적인 분위기의 표현 등은 그와 같은 시대의 화가였던 혜원(蕙園) 신윤복과 무관하지 않다고 생각된다. 이 점은 신윤복의 산수화들과 비교해 보면 쉽게 짐작이 된다.[76] 아무튼 이처럼 이색적이고 감각적이며 참신한 화풍은 분명 조선 후기 남종화가 낳은 또 하나의 업적이라고 할 수 있을 것이다.

조선 후기에 남종산수화풍이 순수한 문인 출신의 화가들만이 아니라 화원이나 직업화가들 사이에서도 정도의 다소를 막론하고 널리 수용되고 있었음은 화원과 직업화가들이 남긴 많은 작품들에 의해서 확인된다. 따라서 이것을 구태여 예를 일일이 들어서 설명할 필요는 없을 것이다. 그러나 군이 대표적 예를 한 가지 든다면 아무래도 이재

73 위의 이태호 논문, p. 40 참조.
74 안휘준, 『山水畵(下)』, 도 135~136 참조. 윤제홍에 대한 종합적 고찰은 최희숙, 「鶴山
 尹濟弘의 회화 연구」(홍익대학교 석사학위논문, 1989); 권윤경, 「윤제홍(1764~1840
 이후)의 회화」(서울대학교 고고미술사학과 석사학위논문, 1996); 김은지, 「학산 윤제홍의
 회화 연구」(홍익대학교 석사학위논문, 2008); 이현주, 「이색화풍(학산파) 산수화에 관한
 연구」(홍익대학교 석사학위논문, 2005) 참조.
75 위의 책, 도 138~149 참조.
76 위의 책, 도 87~88 참조.

도 104 윤제홍,
〈송하관수도〉,
조선 후기, 19세기
전반, 지본채색,
82×42.5cm,
민병도 소장

도 105 이재관,
〈귀어도〉, 조선
후기, 19세기
전반, 지본담채,
26.6×33.5cm,
개인 소장

관의 〈귀어도(歸漁圖)〉(도 105)가 적합하지 않을까 생각된다.[77] 밝은 달
빛을 받으며 고기잡이에서 다리를 건너 귀가하는 어부의 모습을 담
은 이 그림은 매이지 않은 시원한 구도, 활달한 필치, 농담(濃淡)의 조
화를 이룬 묵법(墨法), 시적인 분위기의 표출 등이 돋보이며, 직업화가
적인 습기(習氣)가 별로 드러나지 않는 가작으로서 남종화의 세계를
진실로 이해한 경지를 보여준다고 하겠다. 당시의 진전된 남종화단
의 면모를 엿보게 된다.

　이처럼 우리나라의 남종화는 조선 후기에 이르러 가장 높은 수준

77　위의 책, 도 150 참조. 이재관에 관한 종합적 고찰은 이연주, 「小塘 李在寬의 繪畵 硏究」,
　　『美術史學硏究』 제252호(2006), pp. 223~264 참조.

의 발달을 이루었다고 볼 수 있다. 단순히 외형적인 화풍만이 아니라 순수한 감상을 위한 여기적(餘技的) 아마추어리즘과 사의적(寫意的) 정신세계가 이들 화가들의 학문 및 맑은 심성과 함께 어울려 꽃을 피웠으며 동시대 및 다음 시대 남종화의 귀감이 되었던 것이다. 이들 이후의 남종화는 더욱더 문인화가나 화원이나 다 같이 지향하고 추구하는 바가 되었다고 하겠다. 이는 조선 후기의 대표적인 문인화가나 화원들이 많든 적든 남종화의 영향을 그들의 작품들에 반영하고 있는 데서 확인된다. 남종화풍을 수용하여 구사했던 화가나 작품은 일일이 열거할 수 없을 정도로 많으며 보편적이다. 또한 이 시대의 남종화는 일본 에도시대(江戶時代) 남종화의 발달에 자극을 주기도 하였으므로 많은 주목을 요한다.[78]

나. 조선 말기

남종화는 조선시대 말기(약 1850~1910)에는 더욱 널리 퍼져 화단의 주류를 이루었다.[79] 특히 추사(秋史) 김정희와 그의 추종자들인 우봉(又峰) 조희룡(趙熙龍), 고람(古藍) 전기(田琦), 소치(小癡) 허련(許錬) 등은 이 시대 남종화에서 주된 위치를 차지한다.[80] 이 시대에는 윤제홍의 영향을 바탕으로 독보적인 이색화풍을 이룬 북산 김수철(학산 김창수)는 물론 이 시대 말엽의 최대 거장으로 꼽히는 오원(吾園) 장승업도 다소간을 막론하고 남종화법을 토대로 하였다.

또한 이 시대에는 조선 후기 남종화의 전통이 바탕을 이루고 있었기 때문에 중국 역대의 남종화에 대한 이해가 넓게 이루어지고 있었다. 이 위에 추사 김정희를 중심으로 하여 청말 남종화의 경향이 전래되어 적어도 외형적으로는 남종화에 대한 이해의 폭이 보다 넓어졌

도 106 김정희,
〈세한도〉, 조선 후기,
1844년, 지본수묵,
23×69.2cm,
개인 소장

다고 볼 수 있다.

조선 말기의 남종화에서는 역시 김정희 일파가 가장 중요하다고 하겠다. 김정희는 너무나 잘 알려져 있는 바와 같이 고증학과 금석학을 발전시킨 학자였고, 시서화 삼절(三絶)이었다.[81] 그는 원말 사대가, 명대 오파 등에 대한 이해가 깊었고, 또한 청대의 서화단(書畫壇)과 긴밀한 관계를 맺고 있었다. 즉, 남종화에 대한 꿰뚫는 지식을 가지고 있었으며, 이것이 그 자신의 서화는 물론 조희룡, 전기, 허련 등 그의

78 홍선표, 「17·18세기의 韓·日繪畫交涉」, 『考古美術』 제143·144호(1979. 12), pp. 16~39
 참조.
79 안휘준, 『한국회화사』, pp. 287~320; 안휘준, 「조선왕조 말기(약 1850~1910)의 회화」,
 국립중앙박물관 편 『韓國近代繪畫百年』(삼화서적주식회사, 1987), pp. 191~214 및 『한국
 회화사 연구』, pp. 686~730 참조.
80 이동주, 「阮堂바람」, 『우리나라의 옛 그림』, pp. 239~276 참조.
81 김정희에 대한 주요 업적으로는 최완수, 「秋史實紀」, 『澗松文華』 제30호(1986. 5), pp.
 59~94; 임창순, 『秋史 金正喜』, 한국의 美 17(중앙일보사, 1985); 유홍준, 『완당 평전』
 1~3권(학고재, 2002); 『秋史 김정희: 학예 일치의 경지』(국립중앙박물관, 2006); 『秋史
 金正喜 硏究: 淸朝文化 東傳의 硏究 한글완역본』(과천문화원, 2009) 참조. 그리고
 김정희의 산수화에 관해서는 김현권, 「秋史 金正喜의 산수화」, 『美術史學硏究』
 제240호(2003. 12), pp. 181~219 참조.

도 107 전기,
〈산수도〉, 조선 말기,
19세기 중엽,
견본수묵,
97×33.3cm,
국립중앙박물관 소장

추종자들에게 지대한 영향을 미쳤던 것이다. 그의 유명한 〈세한도(歲寒圖)〉(도 106) 등을 비롯한 작품들은 간일한 구도, 갈필을 구사한 담백한 표현, 사의지상주의적(寫意至上主義的) 경향을 특징으로 하고 있다. 이러한 김정희의 회화세계는 다소간을 막론하고 그의 추종자들에게 이어졌다.

그 첫 번째 예로 우봉 조희룡(1789~1866)을 들 수 있다.[82] 조희룡의 〈매화서옥도(梅花書屋圖)〉(도 79)가 보여주는 종래에 없던 꽉찬 구도, 하나하나가 살아 있는 듯한 활달하고 서예적인 선과 점들, 대담하고 조화로운 묵법, 눈송이처럼 생기를 돋우는 매화꽃 등의 총체적인 조화는 그가 남종화를 토대로 특이한 자신의 세계를 구축했음을 분명히 해 준다.

전기는 김정희와 조희룡의 영향을 함께 받았고 그의 〈매화서옥도〉 등으로 미루어보면 김수철과도 화풍상의 관계가 있었다고 믿어지는데,[83] 잘 알려져 있는 〈계산포무도(溪山苞茂圖)〉(도 80)와 〈산수도〉(도 107)에서 보듯이 남종화법을 철저하게 터득하여 자기화하였음을 알 수 있다. 〈계산포무도〉(도 80)는 간일한 구도, 거칠고 소략한 필법, 대비가 강한 묵법, 그리고 옥우묘법(屋宇描法)과 관기(款記)의 서체 등은 모두 김정희의 영향을 토대로 하였음을 드러낸다.[84]

반면에 〈산수도〉(도 107)는 과장된 형태의 산과 언덕을 부드럽고

82 이수미, 「조희룡의 화론과 작품」, 『美術史學硏究』 제199·200호(1993. 12), pp. 43~73;
 『조희룡평전』(동문선, 2003); 『趙熙龍全集』 1~6권 (한길아트, 1999) 참조.
83 안휘준, 『韓國繪畵史』, p. 296 참조; 전기에 관하여는 성혜영, 「고람 田琦(1825~1854)의
 작품세계」, 『미술사연구』 제14호(2000. 12), pp. 137~174 참조.
84 안휘준, 『山水畵(下)』, 도 167 참조.

섬세한 피마준법을 구사하여 표현하였다. 시선을 근경으로부터 원거(遠距)로, 그리고 왼편 하단부의 구석으로부터 화면 중앙에 솟아 있는 주봉(主峰)으로 이끄는 특이한 대각선 구성이 두드러져 보인다. 이 작품과 〈계산포무도〉는 그의 다른 작품들과 더불어 전기의 남종화풍이 다양한 측면을 띠고 있었음을 말해 준다.

도 108 허련,
〈방완당산수도〉, 조선 말기, 19세기 중엽,
지본수묵, 31×37cm,
개인 소장

김정희의 영향을 받았던 인물들 중에서 그의 아낌을 제일 많이 받았고, 또 후대에 가장 많은 영향을 미쳤던 화가는 소치 허련이다.[85] 그는 김정희의 감화만이 아니라 중국의 남종화가들 중에서 황공망과 예찬의 화풍을 즐겨 수용했다. 청대 석도(石濤)의 화풍을 방(倣)한 작품도 남아 있어 그가 광범하게 중국의 남종화를 공부했음을 알 수 있다.[86] 스승인 초의선사(草衣禪師)와 김정희를 통하여 당대의 명인들과 폭넓게 접했으며 명성이 높아져 헌종 앞에서 그림을 그리기도 하였다. 자서전이라고 할 수 있는 『소치실록(小癡實錄)』을 남겨 당시의 화단과 그의 생애를 이해하는 데 크게 도움이 된다.[87]

그는 산수만이 아니라 사군자, 소나무, 묵모란(墨牧丹), 괴석 등 다양한 소재의 그림을 그렸는데 산수화는 철저하게 남종화법을 따랐다. 그는 수많은 산수화를 남겼고, 비교적 다양한 양상을 보여주며,

시대에 따른 화풍의 변모가 분명히 엿보인다. 그러나 일관되게 나타나는 경향은 그가 윤필(潤筆)을 쓰는 일이 드물고 철저하리만큼 갈필(渴筆)을 선호했으며, 담채를 곁들일 뿐 농채(濃彩)를 기피했다는 점이다. 이 때문에 그의 산수화들은 약간 거칠고 메마른 느낌이 들지만 그대신 감각적인 표현을 외면하는 남종화의 사의적 세계에 보다 진솔하게 접근했다고 볼 수 있다. 구도는 예찬계의 평원적(平遠的)인 것과 황공망계의 약간 고원적(高遠的)인 것으로 대별된다.

그의 스승인 김정희의 화의(畵意)를 방(倣)한 〈방완당산수도(倣阮堂山水圖)〉(도 108)는 허련의 산수화의 일면을 잘 보여준다. 중심이 잘 잡힌 평원적인 구도, 투명한 갈필법, 헤프지 않게 아껴 쓴 묵법, 다소 곳하고 깔끔한 분위기 묘사 등을 보면 허련이 스승인 김정희의 화의를 제대로 터득하고 자기화에 성공했음을 엿볼 수 있다. 또한 이 작품을 통하여 중국 남종화의 대가들만이 아니라 스승인 김정희도 방한 사실이 확인된다. 한국적 남종화의 전통이 확실히 성립됐음을 보여주는 증거라 할 수 있을 것이다. 허련의 화풍은 그의 아들 미산(米山) 허형(許瀅), 손자 남농(南農) 허건(許楗), 그리고 의재(毅齋) 허백련(許百鍊) 및 그들의 제자들을 통해 현대에까지 계승되고 있어 호남화단(湖南畵壇)의 주류를 이루고 있다.

조선 말기의 남종화와 관련하여 빼놓을 수 없는 것은 북산 김수

85 허련(維)에 관한 최근의 종합적 연구로는 김상엽, 『소치 허련: 조선 남종화의 마지막 불꽃』(돌베개, 2008) 및 『소치 허련』(학연문화사, 2002); 국립광주박물관, 『남종화의 거장 소치 허련 200년』(비에이디자인, 2008) 참조.

86 『湖南의 傳統繪畵』, 도 82~89 참조.

87 김영호 역, 『小癡實錄』(서문당, 1976) 참조.

철(학산 김창수)의 화풍이다. 이들의 산수화는 분명 남종화풍과 관계가 깊으나 서양의 수채화를 연상시키는 채색법을 구사하고 형태를 단순화시켜 지극히 이색적인 화풍을 형성하였다.[88] 설채법, 수지법 등에서는 조선 후기의 윤제홍과 신윤복의 영향이 엿보이고, 앞에서도 지적했듯이 조선 말기의 조희룡 및 전기와도 화풍상 어떤 관계가 있었다고 믿어지지만 이들 산수화의 근원은 남종화법과 관계가 깊다. 이들의 화풍은 남종화법과 선배들의 화풍을 결합하여 이룩한 간략하고 감각적이며, 이색적인, 그리고 상쾌한 변형이라 할 수 있다.

이들의 이러한 화풍은 김수철의 〈하경산수도(夏景山水圖)〉(도 109) 한 폭에서도 잘 나타난다. 근경의 서옥(書屋)과 그것을 둘러싼 몇 그루의 나무들, 시원하게 펼쳐진 중거(中距)의 수면, 다소곳이 솟은 원경(遠景)의 주산(主山), 이 세 가지 요소가 이룬 번잡스럽지 않은 구도, 서양의 수채화를 연상시키는 산뜻하고 감각적이면서도 야하지 않은 색채 효과가 조용한 시각적 충격을 불러

도 109 김수철,
〈하경산수도〉,
조선 말기, 19세기
중엽, 지본담채,
114×46.5cm,
삼성미술관 리움 소장

일으킨다. 이것은 분명히 우리나라 회화사에서 하나의 대단히 귀중하고도 뚜렷한 변혁이 아닐 수 없다. 그런데 이러한 변화도 남종화의 토대 위에서 이루어진 것임이 특별히 주목된다. 근경의 서옥과 나무들의 표현법, 산들에 보이는 반두(礬頭)들, 인물의 묘법 등이 남종화와의 관계를 분명하게 밝혀준다. 김수철도 김정희파에 속했던 인물임에도 불구하고 채색을 기피했던 김정희와 달리 부분적으로나마 장식성이 드러나는 채색을 구사하였음이 주목된다. 또한 형태를 단순화했던 경향 때문인지 김정희로부터 솔이지법(率易之法)이라는 말을 듣기도 하였다.[89]

김정희의 남종화 지상주의적 회화관의 영향을 받았던 화가들은 이 밖에도 많았다. 고람 전기가 그의 「예림갑을록(藝林甲乙錄)」에서 김정희에게 세 폭씩의 그림을 그려 바치고 품평을 받았던 중인 출신의 화가들로 기록한 김수철, 이한철, 허련, 전기, 박인석, 유숙, 조중묵, 유재소 등은 그 대표적 인물들이다.[90] 위에서 거론한 인물들 이외에도 김정희 영향권에 있었던 화가들이 많았음을 알 수 있다. 이들에 대한 논의를 이곳에서 하기는 어려워 생략한다.

우리나라 근대 및 현대의 화단과 관련하여 허련과 함께 양대 계보를 이루고 있는 것은 물론 오원 장승업이다.[91] 그는 출신이 불분명하고 제대로 그림 수업을 받지 못했던 것으로 전해지나, 타고난 재주

88 안휘준, 『山水畵(下)』, 도 138~149 참조.
89 안휘준, 『한국 회화사 연구』, p. 701(주 10), 704, 717 참조.
90 위의 책, pp. 699~715 참조.
91 『澗松文華』 제9호의 도판 및 동재(同載)의 이경성, 「吾園 張承業 − 그의 近代的 照明 −」,
 pp. 23~31 참조. 장승업의 화풍에 관한 최근의 종합적 연구로는 진준현, 「吾園
 張承業畵風의 形成과 變遷」, 『三佛金元龍敎授停年退任紀念論叢 Ⅱ』, pp. 65~100 참조.

도 110 장승업,
〈방황자구산수도〉,
조선 말기, 19세기
후반, 견본담채,
151.2×31cm,
삼성미술관 리움 소장

로 19세기 후반의 화단을 주름잡았다고 볼 수 있다. 그는 인물이나 기명절지(器皿折枝) 등의 소재를 중국풍으로 다루었고, 서양화법도 부분적으로 수용하였다. 또한 북종화적인 그림들도 많이 남겼으나 산수화에서는 황공망, 오진, 예찬, 왕몽 등의 원말 사대가의 화풍을 수용하여 그만의 활달하고 특이한 양식을 형성하였다.

그의 남종화의 세계를 가장 잘 보여주는 작품은 〈방황자구산수도(倣黃子久山水圖)〉라 할 수 있다(도 110). 좁고 긴 화면에 보는 이의 시선을 근경으로부터 원경의 먼 곳으로 깊이 있게, 그리고 낮은 곳으로부터 높은 곳으로 단계적으로 옮겨가며 감상의 여행을 즐길 수 있도록 경물(景物)들을 짜임새 있게 구성하였다. 따라서 근경(近景)으로부터 중경(中景)을 거쳐 원경(遠景)으로 갈수록 시선은 점점 깊이, 그리고 점점 높이 차츰차츰 옮겨가게 된다. 이처럼 허술함이 없는 웅장하고 짜임새 있고 뛰어난 구성 능력, 힘차고 분방하고 활달한 필치, 경물들의 숙달된 묘사력, 푸르스름한 색을 위주로 한 특이한 설채법, 이런 모든 것들은 장승업의 대가로서의 거침 없는 기량과 괴팍하고 뚜렷한 개성을 지닌 화가로서의 역량을 남김없이 드러내 보여준다. 수지법, 옥우법, 주산(主山)의 표현에서 남종화의 전통을 뚜렷이 읽어볼 수 있으나 황공망의 화풍과는 별로 관계가 없는 장승업 자신의 화풍을 진솔하게 드러내고 있다. 전반적으로 침체에 빠져들던 19세기 후반의 산수화단(山水畵壇)에서 뚜렷한 하나의 맥을 이루었다고 하겠다. 장승업의 화풍은 잘 알려져 있듯이 우리나라 근대 화단의 쌍벽이라고 불리는 심전(心田) 안중식(安中植, 1861~1919)과 소림(小琳) 조석진(趙錫晋, 1853~1920) 및 그들의 제자들을 거쳐 현대화단(現代畵壇)으로 의발(衣鉢)이 어느 정도 이어졌다고 볼 수 있다.[92] 그러나 장승업과

그의 후계자들에게는 전 시대인 조선 후기의 대표적인 남종화가들과 같은 학문을 갖추고 있지 못했던 까닭인지 순수한 남종화가 지향하던 사의적(寫意的) 측면이 부족함을 부인할 수 없다. 이 점은 장승업 일파에게만 나타났던 현상이 아니라 유숙(劉淑, 1827~1873)의 〈계산추색도(溪山秋色圖)〉나 유재소(劉在韶, 1829~1911)에서 전형적으로 볼 수 있듯이,[93] 19세기 후반의 화단에서 보편화되었던 현상이라고 하겠다. 이러한 사실은 남종화가 이 시기에 이르러 본래의 정신을 상실하고 형식화되었으며 위축되기에 이르렀음을 말해 준다.

이것은 불안하고 소란했던 조선 말기의 어지럽던 정치·외교·사회·문화적 배경과 우리 화단에 신선한 자극을 주어 왔던 중국의 회화 자체가 청 말에 이르러 격조 면에서 현저하게 쇠퇴하였던 데에서도 한 원인을 찾아볼 수 있을 것이다. 그러나 이에 못지않은 큰 이유는 전반적으로 이 시대 우리나라의 화가들이 남종화가로서 대성하는 데 가장 중요한 밑거름이 되는 학문과 노력이 부족하였던 것을 들지 않을 수 없다.

이와 같은 상황이 개선될 겨를이 없이 일제의 통치로 이어졌고, 또 식민통치의 문화정책에 의거하여 감각적이고 표면적인 일본 남화(南畵)의 일방적인 주입이 이루어져, 우리나라 남종화의 운명은 더욱 기구하게 되었다고 하겠다. 현대 우리나라의 남종화도 싫든 좋든, 많든 적든, 이러한 역사적, 시대적 상황이 빚어낸 영향을 받고 있다고 볼 수 있다.

5) 맺음말

이상 남종화의 개념을 정리해 보고, 우리나라에서의 남종산수화풍의 수용과 변천을 대표적인 화가와 작품들을 통해서 간추려서 정리해 보았다. 먼저 우리나라에서 말하는 남종화는 비록 문인 출신의 화가에 의한 것이 아닐지라도 미법산수화풍이나 원말 사대가류의 화풍과 기법을 수용한 것이거나 그 영향을 받아 변화된 것을 폭넓게 의미함을 확인할 수 있다.

남종산수화풍의 중요한 지류인 미법산수는 필자 미상(전 고연휘 필)의 산수도 쌍폭(〈하경산수도〉와 〈동경산수도〉)에서 볼 수 있듯이 원대 초기 고극공계의 화풍이 고려 말기에 수용되었을 가능성이 높음을 알 수 있다(도 45, 46). 이 화풍은 조선 초기에 계승되었던 듯, 이장손, 최숙창, 서문보 등의 작품들에 분명하게 나타나 있다(도 83~85). 미법산수화풍은 그 후 조선 중기는 물론 조선 말기까지 많은 화가들에 의해 다소간을 막론하고 구사되었다. 그러나 조선 중기 이후의 미법산수화풍은 고극공계의 것이 아닌 명대의 화풍이 주로 참고되었다. 이러한 미법산수화풍은 조선 후기의 진경산수화에 있어서도 대단히 큰 몫을 차지하였다. 주로 토산(土山)의 표현에 적극 활용되었음을 〈금강전도〉(도 72)들을 비롯한 진경산수화에서 확인할 수 있다.

남종산수화풍의 근간이라고 볼 수 있는 동원·거연의 화풍과 그

92 『澗松文華』 제14호(1978. 5)의 도판과 동재(同載)의 이구열, 「小琳과 心田의 時代와 그들의 藝術」, pp. 33~40; 허영환, 『心田 安中植』(예경산업사, 1989) 및 『小琳 趙錫晋』(예경산업사, 1989) 참조.

93 안휘준, 『山水畵(下)』, 도 183, 186 참조.

것을 토대로 한 원말 사대가 및 명대 오파의 화풍은 조선 중기에 비로소 수용되기 시작하였다. 그러나 이 시대에는 남종산수화풍이 이영윤 등의 지극히 진보적인 일부 화가들에 의해서만 소극적으로 수용되는 단계를 벗어나지 못했던 것이다. 따라서 조선 중기는 남종화가 소개되고 앞으로의 유행과 발전을 위한 유예기 또는 준비기와 같은 성격을 띠고 있었다고 볼 수 있다.

조선 후기에 이르러 남종산수화는 정선, 강세황, 이인상을 비롯한 뛰어난 화가들에 의해 적극적인 발전을 이루게 되었다. 문인 출신의 화가들은 물론 화원과 직업화가들까지도 남종산수화풍을 구사하였던 것이다. 이제 조선 중기에 유행하던 절파화풍은 쇠퇴하고 그 대신 남종산수화가 지배적인 비중을 차지하게 되었다. 특히 정선이 남종화법을 구사하여 특유의 진경산수화풍을 창출하였고, 그의 화풍이 널리 파급됨에 따라 남종화의 보급은 더욱 가속화되었다고 믿어진다. 또한 반대로 남종화의 수용이 정선 일파의 참신한 진경산수화풍의 형성에 튼튼한 바탕이 되었음을 부인할 수 없다. 그리고 이 시대의 남종산수화풍은 심사정과 그의 영향을 받은 이인문을 비롯한 일련의 화가들에 의해 북종화의 부벽준과 결합되어 하나의 절충화풍을 낳게 되었다. 이것은 정선 일파의 진경산수화풍과 함께 남종산수화풍의 또 다른 한국적 창출 또는 응용이라고 볼 수 있다. 이 시대의 대표적 화원이었던 김홍도도 하엽준법(荷葉皴法)을 수용하는 등 남종화풍을 참고했음이 분명하나, 그도 자기 자신의 성격이 뚜렷한 독자적인 절충화풍을 이루었기 때문에 전형적인 남종산수화풍과는 다소 차이를 드러낸다.

남종산수화풍은 조선 말기에 이르러 김정희 일파를 중심으로 당

시 화단에서의 지배적인 위치를 더욱 확고히 하였다. 조선 후기에 이어서 이 시대에도 남종화는 화원과 직업화가들 사이에서 적극적으로 구사되어 장승업 같은 대가를 낳기도 하였다. 뿐만 아니라 김수철 같은 화가들에 의해 남종산수화풍을 토대로 한 이색적인 화풍이 창출되기도 하였다. 그러나 이 시대의 말엽에 가까워질수록 어지러웠던 시대상 때문인지 남종산수화풍은 형식화되고 퇴락하는 현상을 보이는 채 현대로 이어지게 되었던 것이다.

이처럼 시대의 변천에 따라 우리나라의 남종산수화풍이 변화해 왔음을 알 수 있다. 그러나 분명한 것은 우리나라의 화가들이 남종산수화풍을 수용하여 각기 독자적인 화풍을 형성했을 뿐만 아니라 더 나아가 한국적인 정선 일파의 진경산수화풍 / 심사정과 이인문, 김홍도 등의 절충화풍 / 정수영, 윤제홍 - 김수철(김창수) 등의 이색화풍 등을 창출하였던 것이다. 이것은 우리나라의 남종화가 이룬 주요 업적들이라 하겠다.

우리나라의 남종산수화를 통관해 보면 몇 가지 주목되는 사항들이 있다.

첫째, 앞서 계속 살펴보았듯이 우리나라의 남종화가들은 각기 상이한 독자적인 화풍을 이룩한 것이 확인된다. 이 점은 재론을 요하지 않는다. 다만 한 가지 예를 들면, 황공망의 화풍을 방(倣)한 대표적인 작가들로 조선 중기의 이영윤, 조선 후기의 정수영, 조선 말기의 장승업 등이 있는데, 같은 화가의 화풍을 방했음에도 불구하고 서로 전혀 상이한 독자적 화풍을 보여주고 있는 사실에서도 이를 단적으로 확인할 수 있다(도 67, 103, 110 비교).

둘째, 남종산수화풍 중에서 미법산수화풍이 가장 먼저 수용되었

고, 또 가장 오랜 역사를 지니며 적극 구사되었고, 이러한 토대 위에 후대의 원말 사대가 및 명대 오파의 화풍이 수용되기 시작하였다.

셋째, 동원-거연, 원말 사대가, 오파의 화풍은 그 전래가 매우 늦어졌던 점이 주목된다. 이미 살펴본 것처럼 종래의 일반적인 통념과는 달리 남종화가 이미 조선 후기보다 훨씬 이전에 수용되기 시작했음을 알 수 있으나 중국과 비교해 볼 때 그 전래와 수용에서 지연현상이 두드러졌던 것은 분명하다. 이러한 지연현상을 빚은 원인에 관하여는 임진왜란 및 병자호란 등의 전란으로 인한 문화활동의 침체 때문으로 보는 견해와 조선시대 문인들의 생활의 빈곤으로 간주하는 의견이 제시된 바 있다.[94] 그러나 저자는 이러한 이유들에 못지 않게 중국 남종화 및 문화의 본거지였던 강남지방과의 해상을 통한 직접적인 교섭이 원·명·청대의 오랜 기간 동안 두절되어 있었던 점을 들고 싶다. 특히 중국 남종화의 근간을 이룬 원말 사대가, 명대의 오파화가들, 청대의 사승(四僧)을 비롯한 대표적 남종화가들이 대체로 강남지방을 무대로 은둔생활을 하며 여기(餘技)로 그림을 그렸고, 그들의 작품이 지극히 한정된 사람들 사이에서만 오갔음을 고려하면 강남지방과 우리나라와의 직접적인 교섭의 두절이 그러한 지연현상의 가장 큰 원인이었다고 보지 않을 수 없다.

넷째, 남종화의 수용과정에서 진작(眞作) 못지않게, 어쩌면 그 이상으로 화보의 영향이 매우 컸다는 점이다. 이 점은 우리나라 남종화가 중국화보의 전래가 이루어진 조선 중기 이후에 크게 발달했던 점에서도 엿볼 수 있다. 특히 동원·거연, 원말 사대가, 명대 오파의 남종화는 중국의 각종 화보들이 들어온 이후에 주로 유행했던 점과도 관계가 깊다. 그리고 남종화의 지연현상이 나타나게 되었던 점은 진

작(眞作)의 전래가 드물었던 데에도 그 이유가 있었다고 볼 때 화보의 영향은 클 수밖에 없었다고 믿어진다. 사실상 조선 후기와 말기의 많은 남종화가들이 앞에서 누누이 살펴보았듯이 각종 화보들을 참고하였던 것이다.

다섯째, 과거 우리나라에서는 하나의 새로운 화풍이 수용되었을 경우 그것이 곧바로 유행으로 치닫지는 않았다는 사실이다. 이 점은 조선 초기에 수용되어 조선 중기에 크게 유행했던 절파화풍의 경우와 마찬가지로[95] 조선 중기까지 부분적으로 수용되었던 남종화풍이 조선 후기에 본격적으로 성행했던 사실에서도 공통으로 확인된다. 이러한 현상은 우리나라의 문화에서 두드러지게 나타나는 전통주의적 성향과도 무관하지 않을 것으로 믿어진다.

여섯째, 우리나라의 남종화가 대체로 어느 정도의 예외를 제외하고는 전반적으로 볼 때 화풍의 외면적 양식의 수용에 치중하고, 그것을 꽃피운 내면적 정신세계의 추구를 상대적으로 소홀히 한 듯한 감이 없지 않다. 이 점은 우리나라의 남종화가들이 이론적으로 체계화된 화론을 충분히 발전시키지는 못했던 사실에서도 엿볼 수 있다.[96] 또한 남종화법을 수용하여 구사했던 다수의 화가들 중에 문기(文氣)가 결여된 작품을 남긴 사람이 꽤 있는 점에서도 이를 느끼게 된다.

94 남종화의 전래와 수용이 전란 때문에 늦어졌다고 보는 견해로는 이동주,
 『韓國繪畵小史』, p. 160; 그리고 양반들의 생활 내용의 빈곤으로 보는 견해로는 김원용,
 『韓國美術史』(범우사, 1973), p. 9 참조.
95 안휘준, 「韓國浙派畵風의 硏究」, 『美術資料』 제20호(1977. 6), pp. 24~62 및 『한국 회화사
 연구』, pp. 558~619 참조.
96 조선시대의 문인들에 의한 단편적인 화론은 유홍준, 『조선시대 화론 연구』(학고재,
 1998) 참조.

동양화 중에서 남종화는 앞에서도 언급했듯이 특히 형사(形似)보다는 사의(寫意)를, 즉, 외면적 형태보다는 내면적 정신·사상·철학을 중시하였다. 그러므로 독만권서(讀萬卷書)하고 행만리로(行萬里路)한 연후에야 인생에 대한 철학과 자연의 섭리를 깨달아 인격과 교양이 여물고, 그런 연후에야 비로소 붓끝을 통하여 격조 높은 서권기(書卷氣)와 문자향(文字香)이 우러나온다고 보았던 것이다. 이렇게 볼 때 화풍의 외면적인 수용은 처음부터 발전의 한계성을 띨 수밖에 없었다고 생각된다. 현재의 우리나라의 화단과 미술교육이 안고 있는 가장 심각한 문제의 하나도 바로 이러한 사상과 철학 등 정신적 측면을 풍요롭게 하지 못하는 점이라고 하겠다.[97] 우리는 남종화의 세계를 통하여 예술은 결국 손에 의한 기능과 함께 머리에 의한 정신적 창조활동이며, 이것을 개선하는 일이 예술창작이나 교육과 관련하여 가장 시급한 일이라는 지극히 평범한 사실을 재확인하게 된다.

97 안휘준, 『미술사로 본 한국의 현대미술』(서울대학교 출판부, 2008) 참조.

Ⅲ

풍속화편

1 한국의 문인계회와 계회도

1) 머리말

우리나라에서 계(契)가 언제 발생하였으며 어떠한 기능을 지니고 있었는지에 관해서는 사회경제학적 입장에서 다각도로 연구되어 왔다. 특히 계의 기원에 관해서는 원시공동체설, 종교의례설, 지연적 촌락조직설, 친목연회설, 자연발생설, 신라의 가배(嘉俳)와 유관하다는 설 등 여러 가지 서로 다른 견해들이 사회경제사 분야의 국내외 학자들에 의해 제기되어 왔다.[1] 이러한 설들은 대개 한결같이 계의 기원이 상고시대로 올라가며 상부상조 등 여러 가지 실리적인 기능을 지니고 있었다는 사실을 지적하고 있는 점에서 공통된다고 하겠다.

그러나 저자가 이 글에서 다루고자 하는 것은 이러한 사회경제사적 측면에서 본 서민들의 계가 아니라 풍류를 즐기고 친목을 도모하는 데 목적을 두었던 지배층 문인들의 계회이다. 우리나라의 문인계

[1] 한국의 계에 관한 사회경제사적 측면에서의 여러 가지 설을 섭렵하고 비판을 가한 종합적 고찰로는 김삼수, 『韓國社會經濟史硏究 – 契의 硏究』(박영사, 1964) 참조.

회(文人契會)가 상고(上古) 이래의 사회경제적인 서민계(庶民契)의 유행으로부터 어떤 자극을 받았을 가능성이 전혀 없다고 단정할 수는 없으나, 그 성격이나 목적에서는 상당한 차이가 있었음이 분명하다. 문인계 중에서도 특히 기로회(耆老會) 같은 것은 후론하듯이 전래의 사회경제적 측면의 계와 별다른 관계를 지니고 있지 않음이 기록들에 의해 확인된다.

문헌들에 의해서만 판단하면, 우리나라의 문인계회는 고려시대에 시작되어 조선시대에 대유행을 보게 되었던 것으로 믿어진다. 고려와 조선시대의 문인계회는 관아의 동료나 과거의 동년(同年) 또는 동갑 등 친구들 사이에 맺어지곤 하였다. 문인계회는 봄이나 가을의 화창한 날을 받아 산이나 강가에서 모이는 것이 상례였으나 경우에 따라서는 옥내에서 모이기도 했다. 특히 조선시대에는 벼슬을 지내는 선비들의 경우 관아를 옮길 때마다 그 관아의 계회에 참석하기 때문에 일생을 통하여 수십 차례 계회를 갖게 되기도 하였던 것이다. 따라서 이 시대의 문인계회는 당시의 문인들의 생활이나 인맥과의 밀접한 관계를 지니고 있었다고 볼 수 있다.

그런데 조선시대의 이러한 계회들은 일종의 기념물로 기록하고 전승시키기 위해 화공을 시켜 도회(圖繪)하는 것이 상례였다. 참가자 수만큼 계회도를 그려서 각자의 가문에 대대손손 물려가며 보관토록 했던 것이다.

이와 같이 계회도는 대부분의 경우 계회 장면의 도시(圖示)는 물론 그 명칭을 적은 표제(標題), 그리고 참석자들의 여러 가지 인적 사항을 적은 좌목(座目)을 갖추고 있어서 계회의 내용과 제작 연대를 확인할 수가 있고, 따라서 연기(年記)를 지닌 작품사료가 드문 한국회화

사 연구에 크게 도움을 준다. 대체로 조선 초기에는 위쪽에 전서체(篆書體)로 계회의 명칭을 적고, 중간의 넓은 화면에 산수를 배경으로 계회의 장면을 도시하며, 아래에도 참석자들의 성명, 생년, 과거급제 연도, 위계, 관직 등을 적은 좌목을 마련하는 식의 매우 독특한 이른바 계회축(契會軸)이 유행하였다. 삼단으로 이루어진 이러한 계회축의 형식은 중국이나 일본에서는 찾아볼 수 없는 조선 특유의 고안으로서, 기록을 요하는 기타 지도나 궁궐의 행사를 그리는 데에도 사용되었다. 그러나 조선 중기를 거쳐 후기로 넘어가면서 이 계회축은, 보다 편리하게 펴볼 수 있고 기록이 쉬우며 보관이 손쉬운 계회첩(契會帖)으로 점차 바뀌게 되었다.

어쨌든 우리나라의 문인계회와 그것을 화폭에 담아 기록한 계회도는 옛날 우리나라 문인들의 생활과 풍속을 이해하는 데에는 물론, 한국회화사 연구에도 큰 도움을 준다.

특히 계회도는 당시 생활문화의 여러 단면들을 도시하고 있기 때문에 풍속화적인 경향도 짙게 보여준다. 이런 점에서 고려시대 및 조선시대의 문인계회와 계회도에 관하여 간략하게나마 살펴볼 필요가 있다. 단, 계회의 사회학적 측면에 관해서는 필자가 다룰 대상이 아니므로 여기에서는 논외로 할 수밖에 없다. 또 계회도에 관한 설명도 이미 발표된 것의 경우 인용만으로 간단하게 다룰 것임을 미리 밝혀 두고자 한다.

2) 고려시대의 문인계회와 계회도

고려시대와 조선시대 문인들의 계회는 70세 이상의 덕망이 높고 2품 이상의 관직을 지녔던 원로 문인들로 구성이 되는 기로회(耆老會) 또는 기영회(耆英會)와 동료나 동년(同年)끼리 조직된 일반 문인계회의 두 종류로 크게 나누어볼 수 있다. 일반 문인계회는 또한 계원들의 소속 관아나 관계(官階) 등에 따라 여러 가지 명칭이 붙여지곤 했다. 원로 문인만으로 구성되는 극도로 폐쇄적인 기로회나 기영회와는 달리 일반 문인계회는 동료나 동년 또는 친구끼리의 모임이기 때문에 가입 조건이 아무래도 약간은 덜 까다로웠던 편이었다고 하겠다. 이러한 두 종류의 문인계회는 이미 고려시대에 유행하기 시작했다. 그러면 먼저 기로회에 관하여 살펴보기로 하겠다.

고려시대에 조직된 최초의 기로회는 태위(太尉) 최당(崔讜, 1135~1211)의 해동기로회(海東耆老會)이다. 즉, 최당은 70세 되기 전에 관직을 버리고 숭문관(崇文館)의 남쪽 단봉(斷峰) 위에 있는 한 그루의 잘생긴 나무를 사랑하여 그 옆에 쌍명재(雙明齋)를 짓고, 나이 많고 덕이 높은 당시의 사대부 8명과 그 속에서 금(琴)·기(碁)·시(詩)·주(酒)를 즐겼던 것이다.[2]

최당과 그의 동생 최선(崔詵)이 그 밖의 사대부 7명과 함께 조직하였던 해동기로회는 중국 당대(唐代) 백낙천(白樂天)의 낙중구로회(洛中九老會)와 북송대 문언박(文彦博)의 진솔회(眞率會)를 본받은 것으로 신종(神宗) 6년(1203) 계해(癸亥)부터 모이기 시작했다. 이들은 날마다 시나 술, 바둑, 거문고로 서로 즐겼던 것인데 이때의 모임은 뒤에 보듯이 이전(李佺)의 〈해동기로회도(海東耆老會圖)〉에 그려지고

돌에 새겨져 세상에 전해지게 되었던 것이다.[3] 이 해동기로회의 회원은 다음과 같다.

① 대복경보문각직학사치사(大僕卿寶文閣直學士致仕) 장자목(張自牧, 78세)

② 태위평장집현전대학사치사(太尉平章集賢殿大學士致仕) 최당(崔讜, 77세)

③ 사공좌복사치사(司空左僕射致仕) 이준창(李俊昌, 77세)

④ 판비성한림학사치사(判秘省翰林學士致仕) 백광신(白光臣, 74세)

⑤ 예빈경동궁시독학사치사(禮賓卿東宮侍讀學士致仕) 고영중(高瑩中, 74세)

⑥ 사공좌복사보문각학사치사(司空左僕射寶文閣學士致仕) 이세장(李世長, 71세)

⑦ 호부상서치사(戶部尙書致仕) 현덕수(玄德秀, 71세)

2　『東文選』卷65의 「雙明齋記」(16b~18b) 중에 다음과 같은 기록이 보인다.
　　"……今太尉昌原公(崔讜) 歷仕四朝 夷險一節 及登庸於黃閣 薦進賢 能鎭安宗社 年未七月
　　上章乞退 獲邃懸車之禮 襄於崇文館之南 斷峰之頂 愛一佳樹 作堂其側 與當世士大夫
　　年高而德邵者八人 遊息於其中 自以琴碁詩酒爲娛 凡要約一依溫公眞率會古事……
　　爰命畫工製爲海東耆老圖刻石以傳於世……"

3　위의 주 참조. 최당의 『拙稿千百』 卷1(1b~5a)과 『東文選』 卷84(19b~22a)에 실려
　　있는 「海東後耆老會序」를 보면 최당의 해동기로회의 구성 경위와 그 대강의 내용을
　　알 수 있다. "唐會昌(841~846) 中 白樂天旣以太子少傅致仕 居洛 與賢而壽者六人
　　同謙履道里宅爲尙齒之會……樂天爲詩紀之 後世傳爲洛中九老會 至宋元豊(1078~1085)
　　中 文潞公守洛 亦與耆英 約爲眞率會……神宗戊午(1198)崔靖安公始解珪
　　組開雙明齋於靈昌里中 癸亥(1203) 集士大夫老而自逸者 自以詩酒琴碁相娛
　　好事者傳畫爲海東耆老圖 趙通亦樂誌之 及丙寅(1206) 靖安公之弟文懿公 年俯七旬
　　上章納政 亦豫斯會 則添入其像于圖中 朴少卿仁碩誌之 大僕卿寶文閣直學士致仕
　　張自牧其一也 年七十八 太尉平章集賢殿大學士致仕 崔讜其二也 年七十七
　　司空左僕射致仕 李俊昌其三也 與太尉同年 判秘省翰林學士致仕 白光臣其四也
　　年七十四 禮賓卿東宮侍讀學士致仕 高瑩中其五也 與白同年 司空左僕射寶文閣學士致仕
　　李世長其六也 年七十一 戶部尙書致仕 玄德秀其七也 與司空同年
　　太師平章修文殿大學士致仕 崔詵其八也 年六十九 軍器監 趙通其九也 年六十四 通共九人"

⑧ 태사평장수문전대학사치사(太師平章修文殿大學士致仕) 최선(崔詵, 69세)

⑨ 군기감(軍器監) 조통(趙通, 64세)

이 명단에서 보듯이 최선과 조통을 제외하면 모두 70세 이상의
원로 문인들이며, 이들의 서열은 관계(官階)보다 연령에 의해 결정되
었던 것이다. 또 조통 한 사람 이외에는 전원 높은 관직을 물러난 치
사대신(致仕大臣)들임을 알 수 있다. 따라서 이 해동기로회의 회원은
원칙적으로 재상급 이상의 고위 관직을 지낸 70세 이상의 인물이어
야만 했던 것임을 쉽게 엿보게 된다. 이들은 『고려사(高麗史)』에 의하
면 소요자적(逍遙自適)하여 당시의 사람들이 지상선(地上仙; 땅 위의 신
선)이라고 불렀다고 한다.[4]

최당을 중심으로 한 해동기로회에 관하여 조선 초기의 권근(權
近, 1352~1409)은 좀더 구체적인 정보를 제공해 준다. 즉, 그의 「후기
영회서(後耆英會序)」에 의하면 최당은 고려의 전성기 때 사대부 노인
들과 더불어 해동기영지회(海東耆英之會)를 시작했는데, 열흘마다 한
번씩 모여 오로지 술과 시로써 즐길 뿐 어질지 않고 신변의 장단점에
관한 애기는 일체 하지 않기로 했다 한다. 권근은 이어서, 최당 이후
에도 기로회가 계속되었으나 부처를 섬기는 모임으로 바뀌어 노인들
로 하여금 자주 성가시게 조아려 절하게 함으로써 군자(君子)의 지명
불혹(知命不惑; 천명을 알고 쉽게 미혹되지 않음)함과 우유자락(優遊自
樂; 한가롭게 지내며 스스로 즐김)할 뜻을 잃게 하였다고 개탄하였다.[5]

이 기록으로 미루어 보면 최당의 해동기로회는 열흘에 한 번씩
정기적으로 모였으며 풍류만을 즐기는 친목계였음을 알 수 있다. 또
한 권근의 글에서는 기로회와 기영회가 아직 똑같은 의미로 사용되

고 있음을 알게 된다. 뒤에 살펴보겠지만 15세기 후반 무렵부터는 기로회와 기영회의 의미가 약간씩 달라진 듯하다.

최당의 해동기로회가 그림으로 남겨졌음은 몇 가지 기록들에서 확인된다. 『동문선(東文選)』의 「해동기로회서(海東耆老會序)」에 의하면 호사자(好事者)가 〈해동기로회도(海東耆老會圖)〉를 그렸고, 계원 중의 한 사람인 조통이 이를 기꺼이 기록했으며, 병인년(1206)에 최선이 칠순을 바라볼 즈음 관직을 사퇴하고 기로회에 들어갈 때에는 그의 상(像)을 그림 중에 추가로 그려 넣고 박인석(朴仁碩)이 이를 기록했다고 한다.[6] 이 기록으로 보면 최당의 해동기로회가 그림으로 그려진 것은 틀림없다고 하겠다. 또한 계원이 새로 가입할 때에는 본래의 그림에 그때마다 그의 상(像)을 추가로 그려 넣고 기록을 가했음도 알수 있다.

이때의 〈해동기로회도〉는 비단이나 종이에만 그려진 것이 아니고 보다 항구적인 전승과 보전을 위해 돌에 새기기도 했던 모양이다. 이 점은 『고려사』의 최당에 관한 기록 중에 그의 기로회를 설명하면서 그들의 "도형(圖形)을 돌에 새겨 세상에 전했다"는 구절이 보이는

4 『高麗史』卷99, 列傳 卷12(3b~4a)에 "(崔)讜少聰……上章乞退 遂致仕閑居
編其齋曰雙明與弟守太傳詵 及太僕卿致仕張自牧……國子監大司成致仕趙通等爲耆老會
逍遙自適 詩人謂之地上仙 圖形刻石傳於世 熙宗七年卒 年七十七 諡靖安……"

5 權近,『陽村集』卷19,「後耆英會序」(12a~13b)에 "耆英有會尙矣 唐之白樂天 宋之文潞公
俱有洛中之會 當時稱美 作圖以傳之 吾東方 在前盛時 太尉崔公讜 號雙明齋
與其士大夫之老 而自逸者七人 慕二公之事 始爲海東耆英之會 約每月逐句一集
惟以觴詠自娛 誥不及咸否淖失 厥後踵而繼之者 爲佞佛之席 至使老者僕僕而亟拜
殊失君子知命不惑 優遊自樂之意矣"라는 기록이 보이고 있어 기로회의 성격이 고려
후기에 변하였음을 알 수 있다. 이러한 성격의 변화는 뒤에 살펴볼 유자량(庾資諒)이나
재홍철(蔡洪哲)의 기로회(耆老會)에서도 엿볼 수 있다.

6 이 글의 주 2, 3, 4 참조.

점이나, 『동문선』의 「쌍명재기(雙明齋記)」에 "화공에게 명하여 〈해동기로회도〉를 제작하게 하고 돌에 새겨 세상에 전했다"라는 기록이 남아 있는 사실로 분명하게 알 수 있다.[7] 이처럼 최당과 그의 친구들은 당시의 모임을 소중하게 기념하고자 했으며, 또한 이때의 결계(結契)가 후대의 사대부 노인들에게 큰 영향을 미치게 되었으리라는 점을 쉽게 짐작하게 한다.

〈해동기로회도〉를 그린 화공과 그 대강의 내용은 해동기로회의 노인들과 가까웠던 미수(眉叟) 이인로(李仁老, 1152~1220)에 의해 밝혀진다.[8] 즉, 그의 「제이전해동기로도상(題李佺海東耆老圖像)」이라는 글에서 시화일률(詩畵一律)과 두자미(杜子美)의 「음중팔선가(飮中八仙歌)」에 대하여 언급한 후 지금은 전해지지 않는 〈해동기로회도〉에 관해 다음과 같이 설명하였다.[9]

지금 이전이 그린 〈해동기로회도〉를 보니 야윈 얼굴, 흰 머리칼, 홀가분한 옷차림, 가야금 뜯고 바둑 두며, 시 짓고 술 마시며, 하품하고 기지개 켜며 자유롭게 쉬는 모습 등 그 묘함을 얻지 않은 곳이 없도다. 비록 표지(標誌)를 보지 않고도 누구인지를 알겠으니 이름을 영원히 전하기에 족하겠다. 하물며 태위공(太尉公) 최당이 시를 지어 그 광가(光價)를 더함에랴! 이전은 숭반(崇班)인 존부(存夫)의 아들인데 그림으로 해동(海東)에 이름이 나 있다. 삼가 발문을 적는다.

이 기록에서 다음과 같은 몇 가지 사실을 확인할 수 있다. 첫째 최당의 〈해동기로회도〉를 그린 사람은 숭반 이존부의 아들인 이전이었다는 점, 둘째 이 모임의 참석자들의 상(像)은 조선시대의 초상화처

럼 단독적인 형식을 갖추어 그렸다기보다는 음악과 바둑 그리고 시와 술을 즐기며 자유롭게 행동하고 있는 모습으로 표현되었다는 점, 셋째 그러나 이들의 상은 개개인을 확인할 수 있을 정도로 크고 정확하게 그려졌으리라는 점, 넷째 각 인의 상(像) 옆에는 표지(標誌)가 적혀 있었다는 점이다. 이러한 점들로 미루어본다면 〈해동기로회도〉는 조선시대의 전형적인 계회도와는 차이가 컸으리라 생각된다. 또한 생각을 좀 비약시킨다면 여러 명의 노인들이 자유롭게 즐기고 있는 모습을 표현하기 위해, 조선시대에 유행했던 축(軸)이나 첩(帖)보다는 옆으로 길게 펴 볼 수 있는 두루마리 수권(手卷)에 그려지지 않았을까 추측된다. 그러나 인물들의 배경에 산수를 그려 넣었는지의 여부는 전혀 짐작할 수 없다. 하여튼 이 〈해동기로회도〉가 뒤에 살펴볼 조선 초기의 전형적인 계회도들과 형식적인 면에서 직접적인 관련성이 있다고 보기는 어려울 듯하다.

이와 관련하여 신숙주의 동생인 신말주(申末舟, 1439~?)가 자신의 집 귀래정(歸來亭)에서 이윤철, 안정, 김박, 한승유, 설산옥, 설존의, 오유경, 조윤옥, 장조평 등 아홉 명의 동향 사람들과 가졌던 계회 장면

7　주 2와 주 4의 끝부분 참조.
8　이인로가 최당을 위시한 노인들과 가까웠다는 사실은 『東文選』 卷84의 「海東耆老會序」에 실려 있는 "……時李眉叟翰林 依盧秋司馬故事 嘗從容諸老間 著時文百餘首 形容一會勝事詳矣 有雙明齋集傳于士林……"이라는 기록을 통해서도 쉽게 알 수 있다.
9　『東文選』 卷102, 「題李佺海東耆老圖後」(1a~1b), "詩與畵 妙處相資 號爲一律 古之人以畵爲無聲詩 以詩爲有韻畵 蓋模寫物象 披割天慳 其術固不期 而相同也 僕嘗讀杜子美飮中八仙歌……今見李佺所畵海東耆老圖 蒼顔華髮 輕裘緩帶 琴碁詩酒 欠伸偃仰之態無不得其妙者 雖不見標誌 可知其人 則足以垂名於不朽矣 況乎 太尉公作詩 以增益其光價歟 李佺崇班存夫之子 世以畵名海東云 謹跋"

도 111 김홍도,
〈십로도상첩〉,
조선 후기,
1790년, 지본수묵,
33.5×28.7cm,
삼성미술관 리움 소장

을 그린 삼성미술관 리움 소장의 〈십로도상첩(十老圖像帖)〉이 참고가 된다(도 111).[10] 신말주의 집안에 가보로 전해오던 작품을 후손의 요청에 따라 1790년에 김홍도가 방하여 그린 작품으로 현재는 참석자 열 명의 모습이 각각 분리되어 있다. 그러나 본래는 서로 이어져 있던 옆으로 기다란 두루마리 그림이었을 가능성이 매우 높다. 어쨌든 이 그림은 참석자들 각자가 제각각 자유로운 자세와 행위를 보여주고 있어서 고려시대 최당의 〈해동기로회도〉의 설명을 연상시켜준다. 즉, 신말주가 주관한 이 계회의 장면은 고려시대 기로회의 전통을 계승한 것으로 보아도 무방할 듯하다. 인물들의 자유로운 자세, 시녀 등 보조 인물들의 등장, 선묘 위주의 묘사, 최소한의 산수배경의 설정, 참석자 성명의 첨기, 찬문의 병기(倂記) 등이 두드러져 보인다.

그런데 최당의 해동기로회를 그린 이전은 숭반(높은 지위)인 이존부의 아들로서 그림을 잘 그렸던 것으로 알려져 있을 뿐 그의 생애에 관한 구체적인 사항들은 알려져 있지 않다. 다만 앞에서 살펴본 바 있는 「쌍명재기」의 "화공에게 명하여 〈해동기로회도〉를 제작케 했다"는 구절과 관련지어 생각해 보면 이전은 그의 아버지와는 달리 화

원이 아니었을까 추측될 뿐이다.

이제까지 살펴본 기록들을 종합하여 보면 고려시대 최초의 기로회인 최당의 해동기로회도 중국 당대의 낙중구로회나 송대의 진솔회의 예에 따라 모였고, 또 그러한 중국의 경우와 마찬가지로 그림으로 그려졌음을 알 수 있다. 그러나 고려의 〈해동기로회도〉가 중국의 계회도들과 어떤 연관성을 지니고 있었는지는 알 길이 없다.

최당이 시작한 기로회의 전통이 후대에 다른 사람들에 의해 계승되었음은 유자량(庾資諒, 1150~1229)과 채홍철(蔡洪哲, 1262~1340)의 예들에서 찾아볼 수 있다. 즉, 유자량은 관직을 앞당겨 그만두고 치사(致仕)한 재상들과 기로회를 만들어 16년 동안 부처님 섬기기를 돈독히 한 후 80세에 죽었다고 한다.[11] 채홍철 역시 불교를 몹시 좋아하여 자기 집 북쪽에 정원을 짓고 선승들을 보양하고 의약을 베풀어 활인당이라고 불리기도 했는데 충선왕이 그곳에 행차한 적도 있다고 한다. 그가 권부(權溥) 이하 국로(國老) 8명과 기로회를 조직했던 것도 이러한 배경에서 이해된다.[12] 유자량이나 채홍철의 기로회는 순수한 풍류와 친목에 목적을 두었던 최당의 그것과는 달리 불사(佛事)에

10 정양모, 『檀園 金弘道』 한국의 美 21(중앙일보사, 1985), 도 31~32; 이원복, 「전(傳) 신말주 필 〈십로도상계축〉에 관한 고찰 – 조선시대 계회도의 한 양식」, 『항산 안휘준 교수 정년퇴임 기념 논문집: 미술사의 정립과 확산』 1권(한국 및 동양의 회화)(사회평론, 2006), pp. 180~208 참조.

11 『高麗史』 卷99, 列傳 卷12의 유자량에 관한 기록 중에 "高宗時累拜尙書左僕射 引年乞退 與致仕宰相 爲耆老會 事佛甚篤十六年 卒年八十"이라는 내용이 보이고 있어 부처를 섬기기 위한 기로회의 면모를 엿볼 수 있다.

12 『高麗史』 卷108, 列傳 卷21, 蔡洪哲條에 "蔡洪哲 字無悶 平康縣人 忠烈朝登第…… 尤好釋敎 嘗於第北 構栴檀園 常養禪僧又施藥 國人多賴之 呼爲活人堂 忠善嘗幸其園…… 時邀永嘉 君權溥以下國老八人 爲耆英會……"라는 기록이 보인다.

치중했던 것이 큰 차이라 하겠다. 앞서 보았듯이 권부가 「후기영회서」에서 기로회가 부처를 섬기는 자리가 되어 노인들로 하여금 머리를 조아리게 하고, 군자의 지명불혹함과 우유자락지의(優遊自樂之意)를 잃게 하였다고 개탄한 것은 바로 유자량이나 채홍철 등의 기로회를 두고 한 말로 생각된다. 아무튼 이처럼 기로회가 고려 후기에 이르러서는 적어도 일부에서는 종교적인 목적을 지니게까지 되었음을 알 수 있다. 이러한 기로회들도 그림으로 그려졌을 가능성이 있으나 전혀 알 길이 없다.

고려시대에는 사대부 노인들의 폐쇄적인 기로회와 더불어 일반 문인계회도 유행했던 것으로 믿어진다. 이에 대한 기록은 저자가 과문한 탓인지 거의 찾아볼 수 없다. 다만 유자량이 젊은 시절에 조직했던 계에 대한 기록이 『고려사』에 보이고, 또 이색(李穡, 1328~1396)의 동년회(同年會)에 관한 시가 전해지고 있을 뿐이다.[13] 즉, 유자량은 16세에 유가(儒家)의 자제들과 계를 조직하고 여러 사람들의 반대에도 불구하고 무인인 오광척(吳光陟)과 문장필(文章弼)을 끌어 넣어 정중부의 난 때 화를 면했다고 한다. 이 기록으로 보면 12세기 중엽에는 10대의 소년들도 계를 조직할 정도로 문인계가 유행하고 있었음을 엿볼 수 있다. 또한 이색의 동년회시(同年會詩)로 미루어 보면 고려 후기에 과거시험의 동년계(同年契)가 유행하였을 가능성을 짐작케 된다.[14]

이상의 단편적인 기록들로만 미루어 보아도 고려시대에는 노인 사대부들의 기로회와 일반 문인계회가 함께 성행하였고 또 종종 그림으로 그려지기도 했음을 알 수 있다. 이러한 경향은 조선 초기로 그 전통이 계승되었던 것으로 믿어진다.

3) 조선시대의 문인계회와 계회도

가. 조선시대의 문인계회

고려시대에 전통이 형성된 기로회와 일반 문인계회는 조선시대에 들어서 더욱 활발한 양상을 띠게 되었다. 특히 종래의 기로회가 조선 초기부터는 태조에 의해 설치된 기사[耆社, 기로소(耆老所)]로까지 진전되었던 점이 색다른 변화로 생각된다.

즉, 태조는 즉위 3년째인 1395년에 회갑을 맞아 왕으로서는 처음으로 기사에 가입하였으며, 이때부터 기사는 군신이 함께 참여하는 최고의 중요한 기구로서 타사(他司)들이 감히 어깨를 나란히 할 수 없게 되었다. 태조 이후로는 숙종이 즉위 45년째인 1719년에 육순(六旬)을 맞아 입사(入社)하였고, 그 후 영조가 예외적으로 즉위 20년째인 1744년에 51세로 사마광(司馬光)의 고사(故事)를 따라 각각 기사에 참여하였다. 이 세 임금의 보첩(寶牒)은 영수각(靈壽閣)에 봉안되었다. 태조는 정경(正卿)의 지위(정2품 이상)에 있던 만 70세 이상의 문재(文宰)들에게 기사의 입록(入錄)을 허락하고 이들에게 연회를 베풀 뿐만 아니라 논밭과 그 밖의 물자를 수여하여 경로와 예우를 돈독히 했던 것이다.[15] 이후로 기사의 지위와 권위는 더욱 확고해지고 그 행사는

13 『高麗史』卷99, 列傳 卷12, "(庾)資諒 字湛然 應圭之弟也 莊重寡言 毅宗朝大臣大盛 資諒年十六 與儒家子弟 約爲契 欲幷引武人吳光陟·文章弼 衆皆不肯 資諒曰 交遊中文武俱備可矣 若拒之 後必有悔 衆從之 未幾 鄭仲夫作亂 同契者賴光陟·章弼 營救皆免……"이라는 기록 참조.

14 李穡,『牧隱詩藁』卷29, p. 7a의 동년회를 노래한 시문 참조.

15 기로소, 즉 기사의 입사 경위와 태조·숙종·영조의 입사에 관해서는『增補文獻備考』卷215, 職官考二, 「耆社」條의 다음과 같은 기록들을 참조. "臣謹按耆社之立司 古未有也 高麗時 致仕諸臣爲耆老會 而未聞以君上之尊亦與焉 惟我太祖大王

매우 성대해지게 되었다.

　본래 정경(正卿)의 관직을 치사(致仕)한 70세 이상의 사대부 노인들이 자기들끼리의 풍류와 친목을 도모하기 위해 스스로 조직했던 고려시대의 기로회가 조선 초기에 이르러 조정의 지원을 받는 경로기구(敬老機構)로 발전하게 된 것이다. 그러나 음관(蔭官)과 무관(武官)은 참여할 수 없었다. 비록 예우와 행사는 융숭해졌지만 아무 때나 스스로 모여 즐기는 자율성은 아무래도 위축되었을 것으로 추측된다. 이처럼 고려시대 이래의 기로회의 전통을 토대로 하여 공적 기구인 기사로 제도화한 것은 전에 없던 새로운 현상이라 하겠다.

　조선 초기의 기로회에 관해서 우리는 성현(成俔, 1439~1504)의 『용재총화(慵齋叢話)』를 통해서 그 편모를 약간 엿볼 수 있다.[16]

조정에서는 3월 삼짇날과 9월 중양(重陽)마다 기로연(耆老宴)을 보제루(普濟樓)에서 베풀며 기영회를 훈련원에서 베풀고 모두 주악(酒樂)을 하사하였다. 기로연에는 전어당상(前御堂上)이 가서 참례하고, 기영회에는 70세가 된 2품 이상의 종재(宗宰)와 정1품 이상 및 경연당상(經筵堂上)이 가서 참례하였다. 예조판서는 모든 일을 고찰하여 연회를 관리하고, 승지도 또한 명을 받들어 간다. 편을 나누어 투호(投壺)하여 이기지 못한 자는 술잔을 가져다가 이긴 사람에게 주고, 읍하고 나서 마신다. 악장(樂章)을 주(奏)하고 술을 권하여 연회를 열고, 크게 사죽(絲竹)을 펴서 각각 차례로 술잔을 전하여 마시며, 반드시 취한 다음에야 끝난다. 날이 저물어 서로 부축하여 나오니, 이 회(會)에 참석하게 된 사람들은 모두 영광으로 여겼다.

이 기록을 통해서 보면 성현이 활동하던 성종조(1470~1494)나 연산군의 재위 기간(1494~1506)에는 종래에 같은 의미로 사용되던 '기로회'와 '기영회'의 뜻하는 바가 달라지게 되었던 것이 아닐까 추측된다. 연회의 장소가 각각 보제루와 훈련원으로 다르고, 또한 파견되어 참여하는 관리도 다른 점이 그 차이를 말해 준다. 그러나 성현이 활동하던 당시의 기로회와 기영회가 구체적으로 어떻게 다른지는 알 수가 없다. 다만 두 모임 중에서 기영회엔 70세, 2품 이상의 종재나 정1품 이상이 참여하였던 점을 고려하면 아마도 기로회보다 기영회가 좀더 격이 높았던 것으로 막연히 추측될 뿐이다.

이와 관련해서 한명회(韓明澮, 1415~1487)를 중심으로 한 기영회에 관해서 "당시 의정(議政)의 벼슬을 거친 자는 많아도 2품 칠순자는 드물어서 명칭은 기영(耆英)이라 해도 실제로는 의정연(議政宴)이다"라고 설명한『성종실록(成宗實錄)』의 기록은 많은 것을 시사해 준다.[17]

實算靈長 始入耆社 衙門之設自此始矣 繼而我肅宗大王 曁今上殿下英祖大王相承而入
三聖寶牒竝安於靈壽閣於是乎 耆社事體至爲尊重 不敢幷列於他司 作爲一篇謹係于首"
;"本朝太祖三年 聖壽躋六十 乃入耆社 留御諱於西樓壁上 命選文宰之年滿七十
位登正卿者 始入許錄 仍設宴 以御筆特賜田土臧獲鹽盆漁箭等物以贍之";"肅宗四十五年
王世子引太祖故事 請上入耆社⋯⋯今幸聖壽靈長已臻六旬 而盛事終亦不擧
則豈不爲國家之欠典乎⋯⋯乃以二月十二日 上入耆所 於是 建靈壽閣於耆所⋯⋯
主上尊號奉安於靈壽閣 尙衣院造几杖以進上引耆老諸臣 入景賢堂 倣五禮儀養老宴
儀行宴仍撤法樂使之 蓋歡於本所";"英祖二十年 上以九月初九日 入耆社 拜靈壽閣
躬題御牒 尙衣院提調奉几杖⋯⋯御題曰 予卽祚二十年甲子九月初九日 年五十一歲
效司馬光故事追踵 己亥入耆社之盛擧 詣靈壽閣⋯⋯"

16 成俔『慵齋叢話』卷9,"朝廷每於三月上巳九月重陽 設耆老宴於普濟樓 又設耆英會於訓鍊院
皆賜酒樂 耆老宴則前御堂上往赴 耆英會則宗宰年七十 二品以上 及正一品以上
及經筵堂上往赴 禮曹判書以諸事考察押宴 承旨亦承命而往 分耦投壺 不勝者取觶與勝者
揖而立飮 奏樂章以侑之 遂開宴 大張絲竹 各以次而飮觴 心醉乃已 日暮扶携而出
得與是會者 人皆榮之." 본문의 국문 번역은『국역대동야승』(민족문화추진회, 1971), 1권,
p. 225에서 인용.

즉, 당시의 기영회는 영의정, 좌의정, 우의정 등을 지낸 이른바 '경의 정자(經議政者)'들 중심의 모임이었던 것으로 믿어진다. 이에 비해 같은 『성종실록』의 기록대로 기로당상(耆老堂上)들을 위한 양로회가 기로회로 불리게 되었던 것으로 미루어 짐작된다.

그러나 기영회나 기로회나 모두 원로 사대부들로 이루어졌고, 또 조정에서도 매년 음력 3월 3일과 9월 9일에 각별히 신경을 써서 푸짐한 잔치를 열어 마음껏 즐기게 했음은 마찬가지이다. 조정이 원로 사대부들을 위해 베푸는 일종의 경로연이지만, 본연의 풍류적 성격이 여전히 짙게 풍긴다.

이러한 연회가 특별한 사정이 없는 한 매년 3월 3일과 9월 9일에 정기적으로 개최되었음은 『조선왕조실록』의 여러 기록들을 통해서 알 수 있다.

조선 초기에는 태조가 제도화시킨 기사 이외에 아직 고려 때의 최당의 해동기로회를 따라 스스로 조직된 기로회 또는 기영회가 있었던 것으로 생각된다. 권근이 「후기영회서」에서 전해 주고 있는 권희(權僖, 1319~1405)와 이거이(李居易, 1348?~1412) 등 10명의 기영회가 그 좋은 예이다.

즉, 이들은 당의 백낙천, 송의 문언박, 고려의 최당 등의 예에 따라 당시 훈덕(勳德)이 높아 여러 사람들의 존경을 받는 10명으로 기영회를 조직하여 70세 이상의 덕망 있는 사람을 입회시키고, 정승 이상의 관직을 거친 자는 연령에 구애받지 않고 입회시켰다. 회중(會中)의 예식은 모두 최당의 옛 규정인 「구규비록(舊規備錄)」을 모방했다. 이들은 청덕(淸德), 아량, 풍류를 높이고 서로를 존경하고 아끼고 같이 즐거움을 나누었으며, 또 화기(和氣)를 종용(從容)하고, 예의를 두루

흡족하게 하며, 국가의 원기를 배양한다는 등의 큰 뜻도 지니고 있었다.[18] 이들의 모임은 「후기로회서(後耆老會序)」에 있는 연기(年記)로 보면 영락(永樂) 2년(1404) 3월에 있었던 것으로 생각된다.[19] 「후기로회서」의 회목(會目)에 적힌 이때의 참석자들은 다음과 같다.

① 검교의정부좌정승(檢校議政府左政丞) 권희(權僖, 86세)

② 영의정부사치사(領議政府事致仕) 권중화(權仲和, 83세)

③ 영의정부사치사(領議政府事致仕) 이서(李舒, 73세)

④ 의정부우정승(議政府右政丞) 성석린(成石璘, 67세)

⑤ 여흥부원군(驪興府院君) 민제(閔霽, 66세)

⑥ 상락부원군(上洛府院君) 김사형(金士衡, 64세)

17 『成宗實錄』卷40, 5年 甲午 3月 戊子條(『朝鮮王朝實錄』 Vol. 9, p. 94上),
 "賜耆英宴于訓鍊院 年七十以上宗宰及曾經政丞者與焉 命都承旨李崇元 賚宣醞以往
 史臣曰 國家自祖宗以來 每年三月三日 九月九日 設養老會 耆老堂上 皆與焉 賜酒樂以娛之
 韓明澮擧宋洛中耆英會故事 啓禀只以二品以上七旬者與焉 經議政者 雖非七旬
 咸與 名曰耆英會 當其宴日 賜酒樂……當時經議政者多 以二品七旬者少 名曰耆英
 而實議政宴也……"

18 權近, 『陽村集』卷19, 「後耆英會序」(12a~13b),
 "……邀一時之有勳德重望爲衆所尊者十人爲會約 自今七十上德爵俱尊者 方許入會
 曾經政丞以上者 不拘年齒 期至永世守而勿失 會中禮式 皆倣雙明舊規備錄 如左屬予爲誌
 予惟西原公太尉之彌甥也 淸德雅量風流高致 有光前烈 且能招集耆英紹復此會 其交相敬
 愛雍雍油油以同其樂 和氣從容禮意周洽 培養國家之元氣於此可觀 自今此會之相傳
 當與我國祚同垂罔極也 夫永樂二年三月日……(會目省略)……會約序齒不序官 爲其務簡潔
 食不過五味 菜菓脯醢之類不過五器 酒巡無等深淺自斟 主人不勸 客亦不辭 微酣爲度召客
 共用一簡 客注可否於字下 不別作簡 或回事分簡者 聽會日早赴侍從 每月以次辦會
 當辦者有故 次者先辦 掌約者六月一遞 違約者每事分罰一居航."

19 그런데 이 기영회의 일원이었던 이거이(1348~1412)는 태종 2년(1402)에 이미 耆老會를
 열었던 것이 『太宗實錄』卷3, 2月 壬午 4月 己巳條(『朝鮮王朝實錄』 Vol. 1, p. 232)에
 보인다. 태종 2년에 열렸던 이거이의 기로회가 『陽村集』에 보이는 권희, 조준, 이거이
 등의 기영회와 동일한 것인지는 분명치 않다.

⑦ 영의정부사(領議政府事) 조준(趙浚, 59세)

⑧ 의정부좌정승(議政府左政丞) 하륜(河崙, 58세)

⑨ 영사평부사(領司平府事) 이거이(李居易, 57세)

⑩ 영승추부사(領承樞府事) 이무(李茂, 50세)

이 기영회는 또한 다음과 같은 규약을 정해 놓고 있었다.[20]

- 회원들의 서열은 연령에 따라 정하고 관계(官階)에 따르지 않는다.
- 모든 업무는 간결하게 하며, 음식은 오미(五味)를 넘지 않게 하고, 채과포해지류(菜菓脯醢之類)는 오기(五器)를 넘지 않도록 한다.
- 술은 주량에 관계없이 돌려가며 스스로 따라 마신다.
- 주인은 음식이나 술을 권하지 않고, 손님은 역시 사양하지 않는다.
- 적은 양의 술로 손님을 부를 때에는 한 장의 간찰(簡札)을 공용(共用)하되 객(客)은 '가(可)'자나 '부(否)'자의 밑에 동그라미를 쳐서 참석 여부를 알리고, 별도로 편지를 써서 회답하지 않는다.
- 매월 순서대로 돌아가며 회의를 개최하되 당변자(當辨者)가 유고시(有故時)엔 다음 순번자가 먼저 주관한다.
- 장약자(掌約者)는 6개월에 한 번 바꾼다.
- 위약자는 매사에 큰 뿔소잔으로 벌주를 마시게 한다.

이러한 규약으로 보아서 알 수 있듯이 이 기영회도 회원들 각자에게 부담이 가지 않도록 최대한 간소하게 운영하며 풍류와 친목에 치중하였음을 알 수 있다. 또한 이전의 다른 기로회들과 마찬가지로 연장자 순으로 서열을 정하고 있어, 관계(官階)에 따라 서열을 정하는

일반 문인계회와 차이를 드러낸다. 아무튼 이 기영회는 태조의 기사와는 다른 별도의 보다 자유롭고, 최당의 전통을 보다 충실히 따른 모임임을 알 수 있다.

　조선 초기의 기로회나 기영회는 후대의 같은 기로계회에 여러 가지로 참고가 되었으리라 믿어진다.

　조선시대에는 원로 사대부들만을 위한 기로회나 기영회와 더불어 일반문인들의 계회가 초기부터 극도로 성행하였다. 이러한 사실은 당시 문인들의 문집을 통해 쉽게 확인된다. 그러나 일반 문인계회들에 관해서는 수많은 시문들이 남아 있음에도 불구하고 기로회에 관한 것처럼 구체적인 설명이 되어 있지 않아 자세한 양상은 파악하기 어렵다. 다만 그 기본적인 성격이 기로회와 마찬가지로 풍류와 친목에 있었음은 쉽게 짐작이 된다. 이러한 성격은 〈연방동년일시조사계회도〉(도 115)에 씌어져 있는 김인후(金麟厚)의 다음과 같은 시에서도 잘 드러난다.[21]

진사(進士)에 동방(同榜)한 당년의 선비들이
십년을 전후하여 대과(大科)에 올랐구려.
벼슬길 함께 가니 새로 맺은 벗 아니오.
맡은 구실 다르지만 모두 다 말단일래.
만나는 자리마다 참된 면목 못 얻어서

20　주 18의 「會約」 참조.
21　번역 및 원문은 유복열, 『韓國繪畵大觀』(문교원, 1969), p. 90 참조.
　　그리고 국립중앙박물관 소장의 이 계회도에 관해서는 안휘준,
　　「〈蓮榜同年一時曹司契會圖〉小考」, 『歷史學報』 제65집(1975. 3), pp. 117~123 및 『한국
　　회화사 연구』(시공사, 2000), pp. 401~407 참조. 이 책에는 상태가 훨씬 양호한
　　국립광주박물관 소장의 작품을 게재하였음.

한가한 틈을 타서 좋은 강산 찾아가네.

진세의 속박을 잠시나마 벗어나니,

술 마시며 웃음 웃고 이야기나 실컷 하세.

김인후와 그의 소과(小科) 동년들이 1542년경에 모였던 계회를 노래한 이 한 편의 시에서도 자연을 사랑하는 호연지기와 친목에 뜻을 둔 문인계회의 성격을 잘 읽어볼 수 있다.

이 점은 계회를 노래한 그 밖의 문인들의 시와, 산이나 강에서 열린 계회를 묘사한 그림들에서도 종종 드러나고 있다.

나. 조선시대 계회도의 변천

조선시대의 기로회와 일반 문인계회는 그림으로 그려 보존되는 게 초기부터 상례로 되어 있었다. 이러한 사실은 계회를 노래한 시문 중에 "화공을 시켜 그리게 했다"라는 구절이 종종 보이는 점이나 지금 전해지는 계회도들을 통하여 알 수 있다.

이러한 계회도들은 앞서도 지적했듯이 기념과 기록의 목적으로 화원에 의해 참가자 수만큼 그려졌는데, 그 형식이나 양식적 측면에서 한국적인 경향을 적나라하게 보여주며, 또 연대의 확인이 가능하므로 회화사 연구에 매우 소중한 자료를 제공해준다.

지금 전해지고 있는 계회도들은 모두 16세기 이후의 것이며 그 이전의 것은 알려져 있는 것이 없다. 그 중에서 연대가 올라가는 것들로는 1531년경에 제작된 〈독서당계회도(讀書堂契會圖)〉(도 112)와 1540년경의 〈미원계회도(薇垣契會圖)〉(도 113), 1541년의 〈하관계회도(夏官契會圖)〉(도 114), 1542년경의 〈연방동년일시조사계회도(蓮榜同年一時曹

도 112 필자미상,
〈독서당계회도〉,
조선 초기,
1531년경, 견본담채,
91.5×62.3cm,
일본 개인 소장

도 113 필자미상,
〈미원계회도〉,
조선 초기, 1540년,
견본수묵, 93×61cm,
국립중앙박물관 소장

도 114 필자미상,
〈하관계회도〉,
조선 초기, 1541년,
견본수묵, 97×59cm,
국립중앙박물관 소장

도 115 필자미상,
〈연방동년일시조사
계회도〉, 조선 초기,
1542년경, 견본담채,
101.2×60.6cm,
국립광주박물관 소장

도 116 필자미상,
〈호조낭관계회도〉,
조선 초기, 1550년경,
견본담채,
121×59cm,
국립중앙박물관 소장

도 117 필자미상,
〈연정계회도〉,
조선 초기, 1550년대,
견본담채, 94×59cm,
국립중앙박물관 소장

司契會圖)〉(도 115), 1550년경의 〈호조낭관계회도(弧曹郎官契會圖)〉(도 116), 〈연정계회도(蓮亭契會圖)〉(도 117) 등이 있다.[22] 이 중에서 앞의 네 그림은 모두 조선 초기의 계회축(契會軸)으로서 안견파의 화풍을 보여주고 있다. 맨 위의 상단(上段)에 계회의 표제(標題)를 적어 넣고, 중단(中段)의 넓은 화면에는 산수를 배경으로 계회의 장면을 묘사하였으며, 하단(下段)에는 참석자들의 인적 사항을 관계(官階)의 서열에 따라 적은 좌목을 마련해 놓았다. 이것은 중국이나 일본에서는 볼 수 없는 조선의 전형적인 계회축형식인 것이다. 또한 산수를 위주로 표현하고 있으며, 정작 역점을 두어 표현해야 할 의관을 정제한 계원들의 모습이나 계회장면은 그 중요성에도 불구하고 아주 작게 상징적으로만 표현되어 있다. 이러한 사실만으로도 당시의 문인들이 속세의 속박을 떨치고 찾아가는 대자연을 얼마나 중요시했는가를 짐작할 수 있다.

비록 지극히 작게 그려진 계회의 장면에서나마 항상 의관을 정제한 계원들의 모습을 볼 수 있어 엄격하던 당시의 유교적 규범을 엿보게 된다. 그러나 한편 계원들의 주변에는 늘 큰 동이에 담겨진 술이 준비되어 있는 장면이 그려져 있어서 계회에 넘쳐 흐르던 흔쾌한 풍류와 화기애애한 친목의 정경을 느끼게 한다.

이 계회도들 중에서 연대가 올라가는 작품들의 산수화 표현을 보

22 이 작품들에 관하여는 안휘준,「조선초기 안견파 산수화 구도와 계보」,『蕉友 黃壽永博士 古稀紀念 美術史學論叢』(통문관, 1988);「16世紀 朝鮮王朝의 繪畵와 短線點皴」,『震檀學報』제46·47호(1979. 6), pp. 223~227;「16世紀 중엽의 契會圖를 통해 본 朝鮮王朝時代 繪畵樣式의 변천」,『美術資料』제18호(1975. 12), pp. 36~42 각각 참조. 또한 국립중앙박물관 소장의 〈蓮榜同年一時曹司契會圖〉에 관해서는 주 21 참조. 이 책의 도판은 국립광주박물관 소장품의 사진임. 위의 논문들은, 안휘준의『한국 회화사 연구』에도 실려 있음(pp. 401~407, 408~428, 429~450, 463~473).

면 다음과 같은 몇 가지 중요한 사실들이 확인된다.[23] 우선 한결같이 안견파화풍을 보여주고 있어서 조선 초기의 산수화단에서 안견파화풍의 영향이 얼마나 크고 강했는지를 엿보게 한다. 〈독서당계회도〉(도 112)처럼 넓은 의미에서 대칭구도를 지닌 작품도 있지만 〈미원계회도〉(도 113), 〈하관계회도〉(도 114)에서 보듯이 편파2단구도(偏頗二段構圖)를 지닌 것들이 주류를 이루었음을 알 수 있다. 또한 〈독서당계회도〉의 경우처럼 서울 한강변의 실경(實景)을 담은 작품도 있지만 대부분은 실경과 무관한 관념적인 경치를 보여주는 그림들임이 드러난다. 그리고 〈독서당계회도〉의 산수 표현에서는 16세기 전반기 안견파의 산수화들에서 자주 간취되는 단선점준(短線點皴)이 전형적으로 구사되어 있어서 이 특유의 준법은 늦어도 〈독서당계회도〉가 제작되었던 1531년 이전부터 생겨난 것임이 확인된다.

이 밖에도 〈호조낭관계회도〉(도 116)와 〈연정계회도〉(도 117) 등의 작품들에서는 안견파화풍의 전통이 눈에 띄게 약화된 반면에 남송대의 화원체 화풍의 영향이 두드러진 모습을 보여 이 작품들이 제작되었던 1550년대에는 조선시대 산수화에 큰 변화가 생기기 시작했음을 알 수 있다. 이 작품들에서는 또한 계회장면과 참석 인물들의 비중이 그 이전의 안견파 그림들에 비하여 대폭 커지고 산수와 대등한 양상을 드러내고 있는 점에서도 괄목할 만하다. 즉, 옥내에 자리하고 있는 계원들은 더 이상 상징적으로만 작게 표현되지 않고 훨씬 크고 자세하게 그려져 있으며 계회의 장면도 이제는 자연의 경관에 압도되지 않고 오히려 보다 중요하게 부각되어 있다.

이러한 경향은 아마도 16세기 중엽경에 생겨난 큰 변화라고 생각된다. 왜냐하면 그 이후의 계회도들은 그 이전의 것들과는 달리 이

〈호조낭관계회도〉(도 116)나 〈연정계회도〉(도 117)에서 볼 수 있는 경향을 더욱 발전시켰기 때문이다. 즉, 1550년경 이후의 조선 중기 계회도들은 대부분 옥내에서 열리고 있는 계회의 장면과 참석자들의 모습을 부각시켜 표현하고 배경에는 산수를 전혀 그려 넣지 않거나, 그리더라도 조선 초기에 비하면 훨씬 소극적인 방법으로 묘사하는 게 두드러진 경향이었다. 이와 같은 경향은 천계(天啓) 원년(1621)에 그려진 〈기로소연회도(耆老所宴會圖)〉, 서울대학교박물관 소장품인 1585년의 〈선조조기영회도(宣祖朝耆英會圖)〉(도 118), 이기룡이 1629년에 그린 〈남지기로회도(南池耆老會圖)〉(도 119)를 위시한 조선 중기의 계회도들에 잘 나타나 있다.[24]

이처럼 조선 초기와 중기의 계회도들은 계회장면과 참석 인물들의 표현만이 아니라 산수화의 특징과 변천을 보여준다는 점에서 매우 독특하고 중요하다고 보지 않을 수 없다.

조선 후기에 이르면 계회축(契會軸)보다는 계회첩(契會帖)이 크게 유행하였다. 그리고 조선 중기 계회도의 경향이 더욱 굳게 자리를 잡아 1720년에 완성된 숙종의 《기사계첩》(도 120)에서 보듯이 철저하게 계회의 장면과 인물 중심으로 그려져 있다.[25] 이 《기사계첩》에는 〈어첩봉안도(御帖奉安圖)〉, 〈숭정전진하전도(崇政殿進賀箋圖)〉, 〈경현당석연도(景賢堂錫宴圖)〉, 〈봉배귀사도(奉盃歸社圖)〉, 〈기사사연도(耆社私

23 위의 주 참조.
24 천계 원년(1621)에 그려진 화가 미상의 〈기로소연회도〉는 조선총독부, 『朝鮮史』 제5편 제1권(1933), p. 359 도 11 참조. 그리고 1629년에 이기룡이 그린 〈남지기로회도〉는 안휘준 감수, 『山水畵(上)』(중앙일보·계간미술, 1980) 참고도판 42 참조.
25 『耆社契帖』(이화여자대학교박물관, 1976) 참조.

도 118 필자미상,
⟨선조조기영회도⟩
(부분), 조선 중기,
1585년, 견본채색,
40.3×59.2cm,
서울대학교박물관
소장

도 119 이기룡,
⟨남지기로회도⟩,
조선 중기,
1629년, 견본채색,
116.4×72.4cm,
서울대학교박물관
소장

宴圖》 등이 그려져 있는데 한
결같이 산수가 결여되어 있
고, 계회의 장면과 인물들만
이 중점적으로 묘사되어 있
어 조선 후기의 계회도의 일
반적인 경향을 잘 보여준다.

그러나 이러한 보편적인
추세에도 불구하고 김홍도가
1804년에 개성의 만월대를

도 120 김진여 ·
장태흥 · 박동보 ·
장득만 · 허숙,
〈경현당석연도〉,
《기사계첩》, 조선 후기,
1720년, 견본채색,
43.9×67.6cm,
이화여자대학교박물관
소장

배경으로 그린 〈기로세연계도(耆老世聯契圖)〉(도 121)의 경우처럼 화풍
은 조선 후기의 것이면서 형식은 조선 초기와 중기 이래의 계회축(契
會軸)의 전통에 따른 예도 한편으론 남아 있었음을 유념할 필요가 있
다.[26] 그러나 일반적으로는 조선 초기와 중기의 전형적인 기록적 성
격의 계회도 전통은 사라지고 그 대신 감상을 위한 아집도(雅集圖)들
이 그 자리를 메웠다고 보아도 무리가 아닐 것이다.[27]

조선시대 계회도에 보이는 시대적 변화는 당시 궁궐의 각종 행사
를 그린 의궤도 등의 기록화에서도 엿보이고 있다. 계회도나 그 밖의
각종 기록적인 목적을 지닌 그림들은 늘 화원들에 의해 그려졌음을
감안하면 공통적인 시대적 변화를 나타내는 것이 오히려 당연한 일

26 최순우, 『繪畵』, 한국미술전집 제12권(동화출판공사, 1972), 도 79; 이동주, 『우리나라의
 옛 그림』(박영사, 1975), 도 46; 정양모, 『檀園 金弘道』, 한국의 美 21, 도 50~51 참조.
27 아집도에 관해서는 송희경, 「조선후기 雅會圖－실내(室內) 아회도를 중심으로－」,
 『美術史學硏究』 246·247(2005. 9), pp. 139~168 및 『조선후기 아회도』(다홀 미디어,
 2008) 참조.

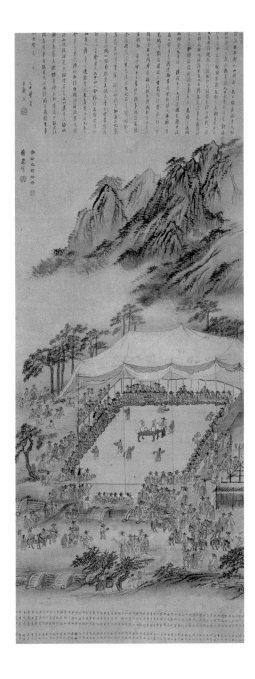

도 121 김홍도,
〈기로세연계도〉,
조선 후기,
1804년, 견본담채,
137×53.3cm,
개인 소장

로 생각된다.

4) 맺음말

우리나라의 문인계회는 앞에서 살펴본 대로 늦어도 이미 고려시대에
유행하기 시작하여 조선시대에 이르러서는 더없이 성행하였다. 이
양대의 문인계회는 크게 두 종류로 나누어 볼 수 있으니, 그 하나는
만 70세 이상의 사대부 노인들로 구성이 되던 기로회나 기영회이고,
다른 하나는 과거(科擧)의 동년(同年)이나 관아의 동료들로 이루어지
던 일반 문인계회이다. 앞의 경우는 만 70세 이상의 연령을 입회조건
으로 하면서도 정경(正卿)의 지위(정2품 이상)에 오르고 덕망이 높은
사람이면 예외로 가입시킬 수 있었고, 서열은 관직보다는 나이에 따
라 정해졌다. 반면에 뒤의 경우는, 연령 제한은 앞의 경우처럼 엄격하
지 않았고, 보다 자유롭게 구성되곤 했으나 서열은 항상 관계(官階)에
따라 결정되었다. 그러나 기로회든 일반 문인계회든 그 근본 취지가
친목에 있었던 점은 공통된다고 하겠다.

이러한 문인계회는 고려와 조선 양대를 거치면서 한국적인 특성
이나 발전상을 보이게 되었다. 본래 당대 백낙천의 낙중구로회나 송
대 문언박의 진솔회 등을 모방하여 최당에 의해 조직되기 시작했던
고려의 기로회가 그 시대 후기에 이르러 순수한 친목단체로서의 목
적 이외에 불사(佛事)하는 단체로 성격이 바뀌기도 하였고, 조선 초기
에 이르러서는 태조에 의해 공식 아문(衙門)인 기사(기로소)로 제도화
되었던 점 등은 그 좋은 예이다.

고려시대의 해동기로회를 필두로 하여 그 후의 문인계회들은 종종 그림으로 그려지기 시작하였다. 고려시대의 계회도는 전해 내려오는 작품이 없어 그 구체적인 양상을 알 수 없으나 기록으로 미루어 보면 시문과 표지(標誌)를 동반한 인물 중심의 묘사였던 것으로 추측된다. 계회도는 조선 초기에 들어서면서 산수 속의 계회를 상징적으로 작게 묘사하고 표제와 좌목을 곁들인 독자적인 '계회축(契會軸)'으로 발전하게 되었고, 조선 중기로 넘어가서는 계회 장면을 보다 중요하게 묘사하는 경향을 띠다가, 조선 후기에 이르러서는 약간의 예외를 제외하고는 계회의 광경과 초상화를 중점적으로 그리는 '계회첩(契會帖)'으로 변화하게 되었던 것이다.

이처럼 우리나라의 문인계회와 그것을 묘사한 계회도들은 우리의 전통문화의 한 단면을 잘 보여준다고 하겠다.

추기(追記)

* 문인계회와 계회도에 관한 저자의 논고들이 발표된 이후에 많은 작품들이
 새로 발견되었고 이에 대한 후배들의 좋은 논문들이 출판되어 크게 도움
 이 되고 있다. 대표적인 새 논저들을 적어보면 아래와 같다.

박은순, 「16세기 讀書堂契會圖 연구 – 風水的 實景山水畵에 대하여」, 『美術史
　　　學硏究』212(1996. 12), pp. 45~75.

＿＿＿, 「조선초기 江邊契會와 實景山水畵: 典型化의 한 양상」, 『美術史學硏
　　　究』221·222(1999. 3), pp. 43~75.

송희경, 『조선후기 아회도』(다홀미디어, 2008).

＿＿＿, 「조선후기 雅會圖 – 室內 아회도를 중심으로」, 『美術史學硏究』246·
　　　247(2005. 9), pp. 139~168.

윤진영, 「松澗 李庭會(1542~1612) 소유의 同官契會圖」, 『美術史學硏究』
　　　230(2001. 6), pp. 39~68.

＿＿＿, 「조선시대 계회도 연구」, 한국정신문화연구원 한국학대학원 박사
　　　논문(2004. 2).

＿＿＿, 「16세기 계회도에 나타난 산수 양식의 변모」, 『美術史學』19(2005.
　　　8), pp. 199~234.

이수미, 「19세기 계회도의 변모」, 『美術資料』63(1999. 11), pp. 55~84.

이원복·조용중, 「16세기 말(1580년대) 계회도 新例 – 鄭士龍 참여 〈蓬山契會
　　　圖〉 등 6폭」, 『美術資料』61(1998. 11), pp. 63~85.

이태호, 「禮安金氏家傳 契會圖 三例를 통해 본 16세기 계회산수의 변모」, 『美
　　　術史學』14(2000. 8), pp. 5~31 및 『만남과 헤어짐의 미학 – 조선시대
　　　계회도의 전별시』(학고재, 2000).

조규희, 「17·18세기의 서울을 배경으로 한 文會圖」, 『서울학연구』 16(2001. 3), pp. 45~81.

2 한국풍속화의 발달

1) 머리말

풍속화란 말할 것도 없이 인간의 풍속을 그린 그림을 의미한다. 그런데 '풍속'이라는 것은 "옛적부터 사회에 행하여 온 의·식·주 그 밖의 모든 생활에 관한 습관" 또는 "세상의 시체(時體), 풍기(風氣)"를 뜻하는 것으로서,[1] 인간이 집단을 이루어 군집생활을 영위하면서부터 생겨났다고 볼 수 있다. 우리나라의 경우에는, 지금까지 밝혀진 자료들에 의거해서 추정하면, 늦어도 농경생활이 자리를 잡았던 청동기시대부터는 풍속이라고 지칭할 수 있는 것들이 생겨났던 것으로 보인다.

 이러한 인간의 풍속을 묘사한 '풍속화'에 관해서는 광의와 협의에서 생각해 볼 수 있다. 넓은 의미의 풍속화는 인간의 여러 가지 행사, 습관이나 인습, 그 밖에 생활 속에 나타나는 일체의 현상과 실태를 표현한 것을 뜻한다고 하겠다. 즉, 왕실이나 조정의 각종 행사, 사대부들의 여러 가지 문인취향의 행위나 사습(士習), 일반 백성들의 다

1 이희승, 『국어대사전』(민중서관, 1974), p. 3975.

양한 생활상이나 전승놀이, 민간신앙, 관혼상제와 세시풍속 같은 것들을 묘사한 그림들이 모두 이 개념 속에 포괄된다고 볼 수 있다.[2]

반면에 좁은 의미의 풍속화는 소위 '속화(俗畵)'라고 하는 개념과 상통한다고 하겠다. 이때의 '속'이라는 것은 '단순히 풍속이라는 뜻이 아니라 오히려 "저속하다" 혹은 "저급한 세속사"라는 의미'를 내포하고 있으며, '속인배(俗人輩)'에게 환영을 받던 시정사(市井事), 서민의 잡사(雜事), 양반의 유한(遊閑), 경직(耕織)의 점경(點景), 그리고 여색(女色)이 풍기는 춘의도(春意圖)가 주로 취급된다'고 볼 수 있다.[3] 즉, 지체 높은 왕공사대부들의 품위 있는 생활과는 다른 소위 '속된 것'을 묘사한 그림이라는 뜻을 지니고 있는 것이다. 조선 후기의 단원 김홍도나 혜원 신윤복이 그린 전형적인 풍속화들이 이에 해당된다고 보면 무난할 것이다. 이러한 작품들이 풍속화의 진수를 나타내고 있음은 사실이나 그렇다고 해서 이것들만이 풍속화라고 간주하는 것은 타당치 않다고 본다. 그럴 경우 궁중의 각종 행사나 문인들의 계회(契會), 그 밖의 기록적 성격을 띤 공식적인 중요한 그림들은 제외되기 때문이다. 그러므로 넓은 의미에서의 풍속화를 살펴보는 것이 각 시대의 다양한 생활상을 보다 폭넓게 이해하는 데 도움이 되리라고 본다. 결국 광의의 풍속화란 인간의 공동생활 속에서 형성된 온갖 풍습을 그린 그림이라고 폭넓게 볼 수 있을 것이다. 그렇지만 풍속화의 진수는 역시 좁은 의미에서의 속화임을 부인하기 어렵다.

풍속화는 인간의 생활상을 적나라하게 표현해야 하므로 무엇보다도 먼저 사실성을 중시하지 않을 수 없다. 또한 인간생활의 여러 단면들을 사실적으로 다루어야 하므로 자연히 많든 적든 기록적 성격을 지니게 된다. 그러므로 이 사실성과 넓은 의미에의 기록성은 풍속

화의 일차적인 요건이며 생명이라고 할 수 있다. 이 두 가지 중에서
어느 한 가지만 결여돼도 진실된 풍속화라고 보기 어렵다. 가령 풍속
을 비사실적인 소위 비구상(非具象)이나 추상적으로 표현한다거나 현
대의 화가가 현대의 풍속을 외면하고 조선시대의 풍속을 상상해서
그린다면 그러한 그림들은 풍속화로서의 생명력을 지닐 수가 없는
것이다. 그러므로 풍속화는 사실성, 기록성과 함께 시대성이 언제나
중요함을 알 수 있다. 이 밖에도 풍속화는 보는 이에게 공감과 감동을
불러일으킬 수 있도록, '품위, 정취, 시정, 감각미' 같은 것을 발현해
야 성공적일 수 있다.[4] 즉, 예술성이 요구된다. 이러한 요건들을 모두
갖춘 풍속화는 다른 어느 분야의 회화보다도 보는 이의 가슴에 와 닿
는 호소력을 지니게 된다. 김홍도나 신윤복의 풍속화가 당시의 조선
시대만이 아니라 현대를 살고 있는 우리에게까지도 많은 공감과 즐
거움을 느끼게 하는 이유는 그들의 작품들이 사실성, 기록성, 시대성,

2 세시풍속을 비롯한 풍속이나 민속에 관해서는 임동권(任東權),『한국세시풍속』,
 서문문고 061(서문당, 1974); 장주근,『한국의 세시풍속과 민속놀이』, 새벗문고 43
 (대한기독교서회, 1974); 양재연 외,『한국풍속지』, 을유문고 73(을유문화사, 1972);
 임동권,『한국의 민속』, 교양국사 11(세종대왕기념사업회, 1975); 한국문화인류학회편,
 『한국의 풍속』(상) (문화재관리국, 1970); 고려대 민족문화연구소,『한국민속대관』
 6권(1980) 등 참조. 궁중의 각종 행사를 그린 기록화에 관해서는 박정혜,『조선시대
 궁중기록화 연구』(일지사, 2000); 왕실과 사대부들의 경수연을 담아서 그린 경수연도에
 관해서는 최석원,「경수연도(慶壽宴圖)」, 안휘준·민길홍 엮음,『역사와 사상이 담긴
 조선시대 인물화』(학고재, 2009), pp. 269~293 참조.
3 이동주,『우리나라의 옛 그림』(박영사, 1975), pp. 194 및 198 참조. 그리고 풍속화
 전반에 관해서는 안휘준,『風俗畵』, 한국의 美 19(중앙일보, 1985) 및 『韓國の風俗畵』
 (東京: 近藤出版社, 1987); 이태호,『풍속화』(하나, 둘)(대원사, 1995~1996); 정병모,
 『한국의 풍속화』(한길아트, 2000) 및 「通俗主義」의 극복 – 조선후기 풍속화론」,
 『美術史學研究』199·200(1993. 12), pp. 21~42;『朝鮮時代 風俗畵』(한국박물관회, 2002)
 참조.
4 이동주, 위의 책, pp. 208~209 참조.

예술성과 함께 한국적 정취를 구비하고 있기 때문이다. 이것들을 훌륭한 한국풍속화가 갖추고 있는 다섯 가지 5대덕목(五大德目)이라고 해도 좋을 것이다.

한국에서는 앞으로 살펴보듯이 고대로부터 조선 말기에 이르기까지 훌륭한 풍속화들이 많이 제작되어 뚜렷한 한국풍속화의 전통을 형성하였다. 이러한 풍속화들은 과거 한국인들의 생활과 사상과 감성을 가득 담고 있을 뿐 아니라 한국적 미의 세계를 가장 농도 짙게 나타내고 있다는 점에서 한국회화사상 대단히 소중한 존재가 아닐 수 없다. 과거의 이러한 풍속화들을 통해서 현대를 사는 우리는 한국의 역사, 문화, 생활상, 미의식 등을 다시 한 번 일깨우는 것이 필요하다고 생각한다.

2) 조선시대 이전의 풍속화

풍속화는 인간의 생활 속에 풍속이 형성되고 미술에서 회화적(繪畵的) 표현이 생겨난 이후에 발생하였다고 상정해 보는 것이 합당하다고 본다. 한국에서 이 두 가지 조건을 충족시켜주는 시대는 청동기시대라고 생각된다. 앞으로 뒤에 소개할 〈농경문청동기〉는 이 점을 입증해 준다. 한국에서 넓은 의미에서의 풍속이 생긴 것은 군집생활이 이루어진 신석기시대부터라고 상정은 해 볼 수 있겠으나, 회화적 표현의 출현에 대한 확증이 없어서 넓은 의미에서의 한국풍속화의 시원을 부득이 청동기시대부터로 볼 수밖에 없다.

고대의 기록에 보이는 최고(最古)의 대표적인 풍속은 아무래도

『후한서(後漢書)』의 「동이전(東夷傳)」에 나오는 부여의 영고, 고구려의 동맹, 예의 무천이라고 보지 않을 수 없다.[5] 그런데 이 의식들은 모두 추수가 끝난 10월이나 12월(부여)에 열리며 농사를 잘 짓게 해준 하늘에 감사하기 위해 제사 지내고 술 마시고 춤추면서 부락민들 사이의 친목을 도모하는 일종의 추수감사제의 성격을 띠고 있었다는 점에서 공통된다. 이로써 보면 고대에서의 대표적인 풍속은 농경과의 긴밀한 관계하에서 생성·발전되었다고 생각된다. 이것들의 그림은 물론 전해지는 바가 없다.

가. 청동기시대

한국에서 넓은 의미에서의 '풍속화'와 연관지어 생각해 볼 수 있는 가장 오래된 예들은 울산광역시 울주군 언양면 대곡리 반구대에 새겨진 암각화(도 5)와 농경 장면이 표현된 〈농경문청동기〉(도 9)를 들 수 있다. 먼저 반구대의 암각화(도 5)에는 고래, 돌고래, 거북이 등의 바다 동물, 호랑이와 사슴을 위시한 각종 뭍 동물들과 함께, 망으로 동물을 잡는 장면, 잡은 동물을 목책(木柵)에 가두어 둔 장면, 배를 타고 고래 잡이하는 장면 등이 표현되어 있어서 청동기시대 전후의 어로나 수렵과 관련된 생활상을 엿보게 해준다.[6] 이 암각화에는 새끼를 밴 고래와 동물들, 성기를 노출한 남자의 모습 등이 새겨져 있어서 풍요와 다산

5　『후한서』를 비롯한 고대 한국의 풍속에 관한 기록들은 조선총독부중추원 편,
　　『고려이전의 풍속관계자료촬요(高麗以前の風俗關係資料撮要) I』(동경: 도서간행회, 1974),
　　pp. 1~237 참조.

6　황수영, 문명대, 『반구대 울주암벽조각』(동국대학교 출판부, 1984); 김원용, 「울주
　　반구대 암각화에 대하여」, 『한국고고학보』 제9호(1980. 12), pp. 6~22; 김호석, 『한국의
　　바위그림』(문학동네, 2008) 참조.

의 염원을 나타내고 있음을 엿볼 수 있다. 이러한 점들은 이 암각화를 제작한 그 시대 사람들의 생활과 생각을 시사해주는 것으로 당시의 풍속과도 관계가 깊다고 생각된다.

이러한 측면에서 관심을 끄는 또 하나의 작품이 〈농경문청동기〉이다(도 9). 의기로 사용되었으리라 믿어지는 이 청동기의 앞면에는 Y자형의 나무와 그 위에 마주보고 앉아 있는 한 쌍의 새들을 좌우 면에 표현하였는데(오른편 것은 일부만 남아 있음) 이것은 소도인 것으로 믿어진다.[7] 그리고 뒷면에는 우반부에 성기를 노출한 채 따비로 밭을 갈고 있는 남자와 괭이로 땅을 파는 인물이, 그리고 좌반부에는 망이 씌워진 그릇에 곡식을 담으려는 인물이 표현되어 있다. 즉, 봄의 밭갈이로부터 가을의 추수까지의 과정을 뒷면의 두 구획된 공간에 압축하여 묘사하였다. 배경의 생략, 반사실적이며 반추상적인 요점적 표현, 강한 상징성 등이 두드러져 있다. 이 농경문청동기를 통해서 청동기시대의 농경생활, 풍요와 다산을 기원하는 주술적 측면, 소도의 존재 등을 알아볼 수 있다. 또한 농경에 바탕을 둔 당시의 풍속도 연상해 보게 된다. 아마도 이 농경문청동기에 표현된 농경생활과 풍요를 기원하는 주술적 의미가 부여의 영고, 고구려의 동맹, 예의 무천 등으로 이어졌다고 보아도 지나치지 않을 것이다.

나. 삼국시대 및 남북조시대

삼국시대에 이르면 생활의 내용은 좀더 다양해지고 이에 따라서 풍속은 더욱 다기화(多岐化)되었다고 볼 수 있다. 이 점은 고구려, 백제, 신라, 가야에서 모두 마찬가지였을 것이 분명하다. 또한 진정한 의미에서의 회화가 이 시대에 발전했으므로 당시 생활의 여러 가지 면모가

회화에 반영되었을 것이나, 현재로서는 고구려를 제외하고는 직접적인 풍속화가 거의 남아 있지 않다.

고구려의 경우에는 약 100기가 넘는 벽화고분이 발견되어 당시의 회화는 물론 생활의 여러 단면들과 복식, 건축, 종교와 사상 등 다양한 양상들을 파악할 수 있다.[8] 고구려 고분벽화 중에서도 4~6세기 사이에 제작된 초기(4~5세기)와 중기(5세기~6세기)의 것들이 고구려의 풍속을 가장 잘 묘사하고 있다. 후기(6세기~7세기)의 고분벽화들은 도교적 영향을 강하게 받아서 현실(玄室)의 동서남북 네 벽에 청룡, 백호, 주작, 현무를 각각 그려 넣고 있어, 묘주(墓主)의 생전의 생활모습을 담은 풍속적인 내용이 대부분 결여되어 있다.

고구려 초기의 고분벽화에는 영화(永和) 13년(357)의 연기(年記)를 지닌 안악3호분과 영락(永樂) 18년(408)에 축조된 덕흥리고분의 경우에서 보듯이 묘주 초상과 행렬도 등 묘주의 생전의 생활상을 보여주는 내용들이 벽면에 묘사되어 있다. 즉, 벽면에는 묘주와 관계된 현실세계의 여러 모습들이 그려져 있고, 천장에는 묘주의 영혼이 향하게 되는 내세, 또는 천상의 세계가 묘사되고 있어 무덤 내부가 일종의

7 한병삼, 「선사시대 농경문청동기에 대하여」, 『고고미술』 제112호(1971. 12), pp. 2~13
 참조. 이 청동기의 문양 자체는 그림이 아니지만 아마도 나무껍질이나 동물의 가죽
 안쪽에 그려진 그림을 참고하여 제작되었을 것으로 믿어지므로 회화성을 부인하기
 어렵다.

8 김원용, 『한국벽화고분』(일지사, 1980) 및 『벽화』, 한국미술전집 4(동화출판공사,
 1974); 김기웅, 『한국의 벽화고분』(동화출판공사, 1982); 김용준, 『고구려 고분벽화
 연구』(조선사회과학원출판사, 1985); 이태호·유홍준, 『고구려 고분벽화』(풀빛,
 1995); 최무장·임연철, 『고구려 벽화고분』(도서출판 신서원, 1990); 『集安 고구려
 고분벽화』(조선일보사, 1993); 전호태, 『고구려 고분벽화 연구』(사계절, 2000) 및 『고구려
 고분벽화의 세계』(서울대학교 출판부, 2004); 안휘준, 『고구려 회화』(효형출판, 2007);
 朱榮憲, 『高句麗の壁畵古墳』(東京: 學生社, 1977) 참조.

소우주적인 공간을 형성하고 있다. 이 때문에 이러한 벽화들을 통해서 우리는 고구려회화의 양식적 특징과 생활상을 알 수 있을 뿐만 아니라 당시의 종교관, 내세관, 사상들도 엿볼 수가 있는 것이다.

특히 초기와 중기의 고분들은 현실만이 아니라 그 앞에 있는 전실과 측실 등이 갖추어진 다실묘(多室墓)이거나 전실과 주실로 이루어진 이실묘(二室墓)이기 때문에 벽화를 그릴 수 있는, 또는 그려 넣어야 할 공간이 충분했고 따라서 다양한 내용들을 담을 수 있었다고 생각된다. 이들 벽화의 내용을 보면 묘주 초상 또는 묘주 부부상, 행렬도, 수렵도, 전투도, 무악도, 공양도 등 묘주와 관련되는 각종 행사나 행위를 표현한 그림들, 당시의 생활과 직결된 거실, 부엌, 방앗간, 푸줏간, 차고, 마구간, 외양간, 성곽, 전각 등 각종 목조건축물 등이 벽면에 그려져 있다.[9] 그리고 천장에는 일, 월, 성신(星辰), 비천, 신선, 신수(神獸), 영초, 연화 등이 묘사되어 있다.

이러한 그림들을 통해서 보면 벽면에는 당시의 일상생활의 여러 장면들을 묘사했음이 분명하고, 또 천장에는 중국으로부터 전래된 불교 및 신선사상이 강하게 나타나 있어 이와 관련된 풍속이 다양했으리라고 추측된다. 또한 각종 신수와 다양한 식물문양 및 기하학적 문양 중에는 중국뿐 아니라 서역과의 관계를 말해주는 것들도 보여 당시의 풍속 중에는 중국 및 서역적 요소도 적잖이 수용되었을 것으로 추측된다.

초기와 중기의 벽화들을 보면, 벽면에 그려진 그림들은 그 내용이 사실적, 설명적, 기록적, 서사적인 반면에, 천장에 그려진 것들은 환상적, 사상적, 종교적인 측면을 강하게 띠고 있다. 그러나 전체적으로는 고구려 특유의 힘차고 동적이며 긴장감이 감도는 특성을 보여

준다. 이러한 경향은 무용총, 각저총 등의 중기 고분벽화에서 더욱 뚜렷하게 엿볼 수 있다.

이와 같은 고구려적인 특징은 강서대묘, 통구 사신총, 진파리1호분, 오회분 4호묘 등의 고분벽화에서 보듯이 후기에 더욱 뚜렷하고 강렬해졌던 것이다. 그러나 앞서도 언급했듯이 후기에는 풍속화적인 경향이 급격히 사라지는데, 이는 방위신(方位神)으로서의 사신(四神)을 중시하는 경향 등 도교나 신선사상의 지배적 경향이 크게 작용했기 때문이라고 볼 수 있다. 그러나 그에 못지않게 중요한 또 하나의 원인은 단실묘(單室墓)가 유행함에 따라 그림을 그릴 수 있는 공간이 대폭 줄어든 데에도 있다고 생각된다. 즉, 화면 또는 공간의 대폭적인 감축으로 인해서 주인공과 관련되는 많은 내용들을 서사적으로 표현하는 것이 불가능하게 되었다고 믿어진다. 비록 이 시대의 고분벽화에는 이렇듯 풍속화가 배제되었지만 생활의 내용이나 풍속은 후기에 더욱 풍부해졌을 것임에 의심의 여지가 없다.

삼국시대와 남북조(통일신라와 발해)시대를 포함한 한국의 고대 회화 중에서 이미 소개한 고구려의 회화를 제외하고는, 풍속화의 범주에 넣어서 다룰 만한 것들이 거의 남아 있지 않다. 삼국시대와 통일신라시대의 단편적인 그림들에 관해서는 다른 곳에서 체계적으로 다룬 바 있으므로 이곳에서는 재론을 피하기로 하겠다.[10]

다만 풍속화적인 측면에서 굳이 논의를 요하는 것이 있다면 그것은 1985년에 발견된 순흥(順興) 기미년명고분(己未年銘古墳)의 벽화

9 김기웅, 위의 책, pp. 23~29 참조.
10 안휘준, 『한국회화사』(일지사, 1980), pp. 12~50 참조.

(도 38, 39)와 전에 밝혀진 발해 정효공주묘의 벽화(도 20)라 하겠다. 1985년에 발견된 순흥의 고분벽화는 고구려의 영향을 강하게 받아 539년 혹은 479년에 축조된 삼국시대 신라의 것으로 믿어지는데 그 벽화의 내용이 매우 흥미롭다.[11] 우선 벽화의 내용을 보면, 동벽에는 산악과 태양을 상징하는 양수지조(陽燧之鳥)나 일상(日象)이라고 믿어지는 원 안에 들어 있는 새가, 북벽에는 동벽에서 이어진 산악과 서조(瑞鳥)와 연꽃이, 서벽에는 여인상과 담에 둘러싸인 가옥과 키가 큰 버드나무가, 남벽에는 점형기(鮎形旗)를 든 인물이 연도(羨道)쪽 가까이에 각각 그려져 있다. 이 점형기를 든 인물의 위에는 '기미중(己未中) 묘상(墓像)(?) 인명(人名)□□'라는 묵서명(墨書銘)이 적혀 있어 이 무덤이 479년 아니면 539년에 축조되었을 것으로 믿어진다. 또한 관대(棺臺)의 앞면 상부에는 일종의 박산문(博山文)이, 그리고 하부에는 나무가 있는 산악문(山岳文)이 묘사되어 있다(도 38, 39). 그리고 연도의 좌우측에는 뱀을 치켜들고 바깥쪽을 향해 달리는 모습의 역사상(力士像)과 범안호상(梵顔胡相)의 역사상이 각각 그려져 있다.

그림은 일반적으로 매우 고졸한 편이며, 특히 산악의 표현에는 덕흥리고분과 무용총고분의 수렵도들(도 10, 30)에 보이는 고식(古式)의 양식이 나타나 있다. 또한 연화문이나 산악문으로 볼 때 불교적 요소와 도교적 요소가 혼합되어 있다고 생각된다. 그런데 이 고분의 벽화 중에서 어느 정도 풍속화적인 측면을 보여주는 것이 서벽에 그려진 벽화라 할 수 있다. 가옥과 높이 솟아오른 집안의 버드나무를 감싸고 있는 담의 모습 등은 얼핏 고구려 중기의 고분벽화에 이따금 보이는 배경그림을 연상시켜준다. 이러한 예에 의해서 보면 신라의 경우에는 고구려의 영향을 토대로 하여 넓은 의미에서의 풍속화가 종종

그려졌을 가능성이 없지 않았을 것으로 추측된다.

발해의 경우에는 길림성 연변 화룡현의 서용두산에 위치한 정효공주(貞孝公主, 757~792)묘의 내벽에 그려진 벽화(도 20)에 의해 당시의 화풍과 생활상의 일면을 엿볼 수 있다.[12] 여기에는 묘지기, 시위자(侍衛者), 시종(侍從), 악기인(樂伎人), 내시 등이 아름다운 채색으로 그려져 있는데 이들은 두건, 장포, 가죽장화 등을 착용하고 있다.

대체로 측면관으로 표현된 이들의 복장이나 퉁퉁한 몸매로 보아 고구려의 전통과 당대(唐代) 인물화의 영향을 결합시킨 감이 짙다. 아무튼 이 벽화를 통해 우리는 발해에서도 고구려의 경우와 마찬가지로 고분 내부에 벽화를 그리는 경향이 있었고, 또 현세의 복된 생활이 내세에서도 이어지리라고 믿는 계세사상(繼世思想)이 강했음을 알 수 있다. 또한 당시의 복식이나 생활이 고구려의 전통을 계승하고 당조(唐朝)의 문화를 수용하여 이루어지고 있었음을 짐작하게 된다.

다. 고려시대

고려시대에는 인물, 초상, 산수, 영모 및 화조, 궁중누각, 묵죽 등 다양한 소재의 일반회화와 불교회화가 높은 수준으로 발전하였음이 기록과 현존의 작품들에 의거하여 확인된다.[13] 또한 이 시대에는 생활의

11 이 고분은 대구대학교 이명식 교수에 의하여 발견되었고, 필자는 문화재관리국
 발굴조사단의 일원으로 벽화의 현지조사에 참여하였다. 이 벽화에 대한 자세한
 논고는 안휘준, 「己未年銘順興邑內里古墳壁畫의 內容과 意義」, 문화재관리국,
 『順興邑內里壁畫古墳』(1986), pp. 61~99 및 대구대학교 박물관, 『順興邑內里壁畫古墳
 發掘調査報告書』(1995), pp. 148~175 참조.
12 「발해정효공주묘발굴청리간보(淸理簡報)」, 『사회과학전선』 제17호(1982, 1기), pp.
 174~180 및 187~188의 도판.
13 안휘준, 『한국회화사』, pp. 51~89 참조.

내용도 매우 다양하고 풍부해졌으며, 상층문화에는 귀족적 취향이 두드러졌었다. 고려시대의 음식이나 복식 그리고 생활상이 매우 뚜렷했으므로 중국의 황제들과 고려의 왕들은 상호의 풍속에 관하여 큰 관심을 가졌던 모양이다. 예를 들면 선종(宣宗) 때의 이자의(李資義, ?~1095)가 북송에 사신으로 갔다 돌아올 때 북송의 철종이 고려에서 구해서 보내달라고 요구한 구서목록(求書目錄) 중에 『고려풍속기(高麗風俗記)』1권과 『풍속통의(風俗通義)』30권이 들어 있었고, 또 충렬왕 4년(1278)에는 원(元)의 세조가 고려의 요청에 따라 풍속백사(風俗百事)라는 것을 보냈던 것이다.[14] 이 밖에 고려의 후반기에는 몽고풍이 고려에서 유행하였고, 또 원에서는 고려양, 즉, 고려풍속이 유행했던 사실은 잘 알려져 있는 바와 같다. 고려시대의 풍속은 『고려사(高麗史)』나 『선화봉사고려도경(宣和奉使高麗圖經)』을 비롯한 문헌들에 의해서도 어느 정도 구체적으로 엿볼 수 있다.[15]

고려시대에 회화가 높은 수준으로 발달했었고, 또 풍속이 이처럼 융성했음을 감안하면 이 시대의 생활상이 당시의 작품들에 담아졌을 가능성이 높다고 하겠다. 특히 왕실이나 귀족들의 생활상은 더욱 그러했을 것이다. 한 가지 예로, 최당(崔讜)을 중심으로 한 기로회(耆老會)의 장면을 담은 〈해동기로회도(海東耆老會圖)〉가 이전(李佺)에 의해 제작되었고 또 석각(石刻)까지 되었으며, 이를 계기로 기로회와 계회가 유행했던 점을 감안하면,[16] 고려 전반기에 사인(士人)풍속이 형성되어 있었을 것으로 보아 마땅하다. 또한 이녕(李寧)의 〈예성강도(禮成江圖)〉와 〈천수사남문도(天壽寺南門圖)〉, 작자미상의 〈금강산도(金剛山圖)〉와 〈진양산수도(晋陽山水圖)〉 등 실재하는 승경(勝景)을 그리는 실경산수화의 전통이 확립되었던 사실을 고려하면,[17] 당시의 생활상

이 부분적으로나마 반영된 넓은 의미에서의 풍속화도 제작되었을 듯하나 남아 있는 작품이 희소하여 구체적인 것은 알 수 없다.

고려시대의 후기에는, 공민왕의 전칭작품들인 수렵도 잔편들(도 48)과 이제현(李齊賢)의 〈기마도강도(騎馬渡江圖)〉(도 47) 등으로 미루어 보면, 왕공귀족들 사이에서는 앞에 이야기한 몽고풍과 사냥이 유행했을 것으로 믿어진다.

고려시대의 풍속을 비록 지극히 소극적이기는 하지만 단편적으로 엿보게 하는 것으로 〈미륵하생경변상(彌勒下生經變相)〉을 비롯한 불교회화들이 있다. 회전(悔前)이 1350년에 그린 작품[일본 친왕원(親王院) 소장]과 역시 일본의 지온인(智恩院)에 소장되어 있는 같은 제목의 작품 등이 그 좋은 예들이다.[18] 이 작품들의 아랫부분에 그려진 소를 몰아 밭갈이하는 장면이나 벼를 베고 타작하는 장면 등은 당시의 농경의 모습을 재현하고 있다고 볼 수 있다. 그런데 춘경 장면이 왼편에, 추수 장면이 오른편에 그려져 있어 이야기의 전개가 왼편에서 오

14 『고려사』권10, 世家 권제10, 선종 8년 6월 23a~25b에 "……丙午 李自義等還自宋 奏云 帝聞我國書籍多好本命館伴書 所求書目錄授之…高麗風俗記一卷……風俗通義三十卷……"의 기록이 보이고, 同書 권31, 世家 권제31, 忠烈王 4년 秋7월, 30a~30b에는 "辛巳 帝命右丞相完澤傳旨云 高麗國王所奏風俗百事 許令依舊"라는 내용이 적혀 있다.

15 이 문헌들을 비롯한 고려의 풍속 관계 기록들은 조선왕조 정조 때의 한재렴(韓在濂)이 엮은 『고려고도징(高麗古都徵)』(아세아문화사, 1972), 권4 "풍속," pp. 111~130 및 조선총독부중추원 편, 『고려이전의 풍속관계자료촬요 I』, pp. 239~843에 잘 정리되어 있다.

16 안휘준, 「고려 및 조선왕조의 문인계회와 계회도」, 『고문화』(1982. 6), pp. 4~8 및 「한국의 문인계회와 계회도」, 『한국 회화의 전통』(문예출판사, 1988), pp. 368~392 참조. 이 논문의 수정본은 본서의 앞 장에 실려 있음.

17 안휘준, 『한국회화사』, p. 52 참조.

18 이동주, 『고려불화』, 한국의 미 7(중앙일보사, 1981) 도 5~6 및 pp. 236~237의 문명대 해설 참조.

른편으로 이어진 점이 흥미롭다. 이 점은 이 시대 일반 회화의 경우와 정반대되는 현상이다.

아무튼 이 밖에도 이 시대의 여러 불교회화들에 그려진 화려한 기와집들의 모습이나 그 내부의 장식, 그리고 인물들의 복식 등도 고려시대의 풍물을 반영하고 있어 당시의 생활상을 이해하는 데에 도움을 준다.

고려시대에는 일반의 세속적인 풍속만이 아니라 연등회와 팔관회 같은 거국적으로 행해지는 불교의식이 있었음은 너무나 잘 알려져 있는 사실이다. 이러한 행사들은 불교계에서만 행해지지 않고 왕실에서부터 일반 백성에 이르기까지 참여하였으며 (특히 연등회), 비불교적인 색채도 띠었으므로 당시의 풍속과 관련이 대단히 깊었다고 하겠다. 그 모습을 담은 작품이 전혀 남아 있지 않아 유감이다.

3) 조선시대 전반기의 풍속화

조선시대(1392~1910)에 이르러 보다 다양한 각종의 회화가 꽃을 피우게 된 것은 주지된 사실이다. 풍속화의 경우도 마찬가지다.

이 시대에는 그 전반기로 볼 수 있는 초기(1392~약 1550)와 중기(약 1550~약 1700), 그 후반기로 볼 수 있는 후기(약 1700~약 1850)와 말기(약 1850~1910)를 거치면서 궁중의 각종 의궤도들을 비롯한 여러 가지 기록적 성격의 그림들이 그려졌었다. 특히 초기의 대표적 화가였던 안견(安堅)이 대소가(大小駕) 의장도(儀仗圖)를 그렸던 일은 이 시대의 이러한 종류의 그림으로서는 무엇보다 주목이 된다.[19] 이 밖에

태조 때의 〈신도종묘사직궁전조시형세지도(新都宗廟社稷宮殿朝市形勢
之圖)〉, 중종 때의 〈중묘조서연관사연도(中廟朝書筵官賜宴圖)〉(도 122),
인종 때의 풍속첩(風俗帖), 명종 때의 과거도(科擧圖) 등은 기록적 성
격을 강하게 띤 조선 초·중기의 풍속화들이라 하겠다.[20]

　　초기와 중기에는 사대부들 사이에 계회가 유행했고, 이것을 기념

19　『世祖實錄』 권119, 戊辰30년(1448) 3월 庚寅조, 국사편찬위원회, 『朝鮮王朝實錄』 5권, p.
　　52下에 보면 안견 이전에도 대소가의장도(大小駕儀仗圖)가 있긴 했으나 예기(禮器)들의
　　경우와 마찬가지로 잘못된 게 많고 고의(古儀)에 맞지 않아 안견으로 하여금 고쳐
　　그리게 했음을 알 수 있다. "傳旨禮曹 凡製作禮器 初强至詳 然傳之旣久 必失其眞
　　今考大小駕儀仗圖竝皆訛謬 不古儀 今所製東宮儀仗 令護軍安堅依法圖寫大小駕儀仗圖
　　亦令改正 粧潢成冊 新舊宮相代置簿交割."; 안휘준, 『개정신판 안견과
　　몽유도원도』(사회평론, 2009), p. 106, 193(주 119) 참조.
20　안휘준 편, 『조선왕조실록의 서화사료』(한국정신문화연구원, 1983), p. 14, 136, 141 참조.

하고 후세에 전하기 위해 화공을 시켜 계회도를 제작하는 일이 빈번했다.[21] 사인풍속의 하나라고 볼 수 있는 이러한 계회는 대개 봄, 가을에 산이나 강가에서 이루어졌는데, 이것을 묘사한 계회도들은 한결같이 한국적 특징을 강하게 지니고 있다. 상단에 제목, 중단에 계회장면의 그림, 하단에 참석자들의 이름과 인적 사항을 적어 넣은 좌목(座目)의 세 부분으로 이루어진 형식의 그림이 초기와 중기에 유행했고, 후기에도 김홍도의 〈기로세연계도(耆老世聯稧圖)〉(도 121)에서 보듯이 잔존하였던 것이다.

초기의 문인계회도는 대체로 〈미원계회도(薇垣契會圖)〉(도 113)나 〈하관계회도(夏官契會圖)〉(도 114), 〈독서당계회도〉(도 112) 등에서 보듯이 안견파화풍의 산수를 위주로 하고, 계회의 장면을 아주 작게 상징적으로만 표현하는 게 상례였다. 그러나 이 계회의 장면을 보면 사모관대(紗帽冠帶)를 하고 둘러앉은 당시 문인들의 모습과 탁자 위에 마련된 술동이들을 보면 자연과 술을 사랑하던 호연지기(浩然之氣)의 문인들의 풍속을 이해하는 데 도움이 된다. 특히 〈독서당계회도〉(도 112)에는 그물을 치고 고기잡이를 하는 모습 등 한강가의 모습이 보이고 있어 풍속화적인 면모를 제법 드러내고 있다.

초기의 이러한 계회의 모습은 1550년대부터 중기에 접어들면서 크게 변화하였다. 즉, 계회가 야외에서보다는 옥내에서 주로 열렸으며, 또 계회의 장면이 많이 부각되면서 초기의 계회도에서 압도적인 비중을 차지하던 산수의 배경이 현저하게 줄어든 경향을 보여준다. 이 때문에 중기의 문인계회도는 초기의 것보다 일종의 풍속화로서의 성격을 훨씬 강하게 띠고 있다. 이러한 변화는 〈호조낭관계회도〉(도 116), 이기룡(李起龍)의 〈남지기로회도(南池耆老會圖)〉(도 119), 서울대

학교박물관 소장의 〈선조조기영회도(宣祖朝耆英會圖)〉(도 118) 등의 예를 통해서 좀더 분명하게 확인된다.

후기에 이르러 일반 문인들의 이러한 유형의 계회도는 어쩐 일인지 쇠퇴하고 그 대신 자유로운 형식의 아집도(雅集圖)들이 많이 제작되었다. 그러나 일종의 계회로 볼 수 있는 70세 이상의 노인으로 정2품 이상의 관직을 역임한 사람들로 조직되던 기로회의 그림들은 산수배경을 배제하고 모임의 장면만을 역점을 두어 표현하였던 것이다.《기사계첩(耆社契帖)》(도 120) 등은 이를 잘 보여준다.

이처럼 중기와 그 이후의 계회도들은 배경보다 계회 장면 자체를 중요하게 다루고 있어서 당시의 풍속이나 풍물을 좀더 확실히 엿볼 수 있다. 1585년에 제작된 〈선조조기영회도〉를 한 예로 보면 옥내에서 모임이 이루어지고 있는데, 당시의 절파계화풍으로 그려진 6폭의 산수병풍을 배경으로 의관을 정제한 참석자들이 여인들로부터 앞앞이 상을 받으면서 두 무희들의 춤을 감상하고 있다(도 118). 앞쪽 중앙의 큼직한 주칠탁자(朱漆卓子) 위에는 한 쌍의 백자항아리에 꽃나무 가지가 꽂혀 있으며, 그 좌우에는 각각 6명의 아리따운 여인들의 모습이 측면관으로 그려져 있다. 옥내에는 또한 촛대에 꽂힌 두 개의 촛불이 보이고 있어서 이 모임이 저녁까지 이어졌음을 나타낸다. 옥외에는 각종 악기들을 연주하는 악공들, 술동이와 화로 앞에서 대기하고 있는 시녀들, 무릎을 꿇고 대기 중인 인물들의 모습이 묘사되어 있다. 이처럼 이 그림을 통해서 당시의 기영회의 장면, 실내의 꾸밈새, 복식, 건축양식 등 다각적인 측면들을 엿볼 수 있다. 또한 여기에 보

21 이 글 주 16의 논문 참조.

도 123 이방운,
〈빈풍도〉,
《빈풍칠월도첩》,
조선 후기,
18~19세기, 지본담채,
25.4×20.2cm,
국립중앙박물관 소장

이는 구도나 화풍상의 특징이 후기의 《기사계첩》의 기본이 되었던 것이다(도 120). 다만 후기의 《기사계첩》은 각종 절차와 순서를 훨씬 더 자세하게 그리고 구체적으로 표현했다는 점이 큰 차이라 하겠다. 이와 같은 점들은 각종 궁중행사를 그린 중기와 후기의 여러 의궤도에서도 마찬가지로 나타난다.[22]

조선시대에는 중국으로부터 빈풍도(豳風圖), 무일도(無逸圖), 경직도(耕織圖) 등이 전래되어 풍속화의 발달에 자극을 주었다. 빈풍이란, '시경(詩經)'의 "빈풍칠월편(豳風七月篇)"에 나오는 것으로 주(周)의 국풍(國風)을 의미한다. 주나라의 무왕이 죽자 13세(世) 왕이었던 성왕이 즉위했으나 나이가 어리므로 무왕의 동생인 주공(周公)이 섭정을 하게 되었는데, 이때 그가 왕인 어린 조카 성왕을 감계(鑑戒)하기 위해 이 시를 지었다고 한다. 이를 빈풍이라 하고 이것을 그림으로 표현한 것을 '빈풍도' 또는 '빈풍칠월도'라고 한다. 말하자면 빈풍은 빈나라(주의 옛 이름) 농민들의 농업과 잠업에 종사하는 장면과 자연을 노래한 일종의 월령가(月令歌)로서, 주공이 성왕에게 백성들이 겪는 농사의 어려움을 일깨워주기 위해 지은 것이다. 그러므로 이를 도시한 그

림은 자연히 산수를 배경으로 한 농경과 양잠 등 농경생활의 모습을 담게 되어 풍속화적인 성격을 강하게 띠게 되었던 것이다. 우리나라에서는 조선 초기부터 중기에 걸쳐 빈풍도가 자주 그려졌음을 조선왕조실록의 여러 기록들을 통해서 알 수 있다.[23] 그러나 현재 남아 있는 것으로는 조선 후기의 이방운(李昉運, 1716~?)의 작품이 고작이다(도 123).[24] 여덟 폭으로 이루어진 이 화첩의 그림들을 보면 일종의 남종화법을 구사한 산수를 배경으로 하여 농사일과 양잠을 비롯한 전원생활의 다양한 모습을 담고 있다. 말하자면 산수 속의 풍속을 표현하고 있으며 산수와 풍속의 비중은 대체로 비등한 편이나 산수의 비중이 약간 더 강한 느낌이 든다. 이와 같은 풍속화의 경향은 김두량(金斗樑, 1696~1763)과 그의 아들 김덕하(金德厦)가 사계풍속(四季風俗)을 묘사한 〈춘하도이원호흥경도(春夏桃李園豪興景圖)〉(도 130) 및 〈추동전원행렵승회도(秋冬田園行獵勝會圖)〉(도 131)를 위시한 조선 후기의 연대가 올라가는 작품들에서도 종종 엿보이고 있다.

무일도는 물론 『서경(書經)』의 "무일편"을 그린 것이다. 무일이란 안일에 탐하지 않고 노력한다는 뜻으로, 빈풍과 마찬가지로 주공이 성왕에게 일반 백성을 올바르게 다스리도록 하기 위해 지은 것이

22 각종 의궤의 조사는 박병선, 『조선조의 의궤』(한국정신문화연구원, 1985); 한영우, 『조선왕조 의궤』(일지사, 2005); 김문식·신병주, 『조선왕실 기록문화의 꽃, 의궤』(돌베개, 2005); 이성미, 『가례도감의궤와 미술사: 왕실혼례의 기록』(소와당, 2008) 참조.

23 안휘준, 『조선왕조실록의 서화사료』, p. 18, 36, 39, 81, 110, 118, 124, 126, 134, 171, 247; 정병모, 「빈풍칠월도류 회화의 성격」, 『한국의 풍속화』(한길아트, 2000), pp. 117~130 참조.

24 변영섭, 「18세기 화가 이방운과 그의 화풍」, 『이화문학연구』 제13, 14 합집, pp. 98~101 참조.

다. 무일도는 중국에서 송나라의 인종(仁宗, 재위 1022~1063) 때 학사였던 손석(孫奭, 962~1033)이 황제에게 그려 바쳐 강독각(講讀閣)에 걸었던 것으로 역시 감계적인 성격의 그림이라고 할 수 있다.[25] 이 그림도 조선의 태종 때부터 중종조에 이르는 동안 임금에게 종종 바쳐지거나 논의되었다.[26] 빈풍도나 무일도는 다 같이 나라를 다스리는 왕에게 백성들의 생업의 어려움을 깨닫게 하고 바른 정치를 하도록 하는 기능을 지녔기 때문이다. 이 때문에 빈풍도나 무일도는 비록 중국으로부터 소개되었고 또 본래부터 중국의 태고(太古)를 배경으로 하고 있지만, 조선왕조에 수용되면서 조선 백성들의 생활모습을 사실대로 표현해야 했으므로 한국화되었던 것이다. 이 점은 앞서 소개한 이방운의 〈빈풍도〉(도 123)의 예와 실록의 기록들을 통해서도 확인된다. 다만 무일도는 과문인지는 모르겠으나 남아 있는 작품이 알려져 있지 않다. 어쨌든 빈풍도와 무일도는 조선 초기와 중기에 왕실에서는 늘 접하게 되던 넓은 의미의 풍속화였다고 볼 수 있다. 그리고 그밖에 조선왕조실록에 보이는 가색도(稼穡圖), 중궁잠도병풍(中宮蠶圖屛風), 관가(觀稼)도, 사민(四民)도, 안민(安民)도, 유민(流民)도, 진민(賑民)도 등은 빈풍도나 무일도와 밀접한 관계하에 발전되었던 그림들로 볼 수 있다.[27] 이러한 그림들은 정교(政敎)적, 위민(爲民)적 기능을 강하게 띠고 있었고 또 풍속화의 발달에 큰 계기를 마련했던 것이다. 조선 초기와 중기에 영향을 미쳤던 빈풍도와 무일도는 중종조를 전후해서부터 그보다 좀더 구체성을 띠고 보다 체계화된 경직도가 소개됨으로써 차차 사라지게 되었던 것으로 믿어진다.[28] 경직도는 중국 남송대에 절강성 항주부 어잠현의 현령을 지낸 누숙(樓璹)이 오언율의 경직시를 짓고 그것을 그림으로 그려 고종에게 바쳤던 것으로 경

작도 21점, 잠직도 24점, 도합 45폭으로 이루어졌다.[29]

경작도는 ① 침종(浸種, 씨불리기) ② 경(耕, 논갈기) ③ 파누(耙耮, 거친 써레질) ④ 초(耖, 고운 써레질) ⑤ 녹독(碌碡, 고무래질) ⑥ 포앙(布秧, 씨뿌리기) ⑦ 어음(淤蔭, 거름주기) ⑧ 발앙(拔秧, 모찌기) ⑨ 삽앙(揷秧, 모심기) ⑩ 일운(一耘, 한벌매기) ⑪ 이운(二耘, 두벌매기) ⑫ 삼운(三耘, 세벌매기) ⑬ 관개(灌漑, 물대기) ⑭ 수예(收刈, 벼베기) ⑮ 등장(登場, 짚단쌓기) ⑯ 지수(持穗, 도리깨질) ⑰ 기장(簸場, 벼까부르기) ⑱ 농(礱, 맷돌갈기) ⑲ 춘대(舂碓, 방아찧기) ⑳ 사(簁, 체거르기) ㉑ 입창(入倉, 창고들이기)으로 되어 있다.

한편 잠직도는 ① 욕잠(浴蠶, 누에씻기) ② 하잠(下蠶, 누에 떨어놓기) ③ 위잠(餧蠶, 누에 먹이기) ④ 일면(一眠, 첫 잠) ⑤ 이면(二眠, 두번째 잠) ⑥ 삼면(三眠, 세번째 잠) ⑦ 분박(分箔, 잠상나누기) ⑧ 채상(采桑, 뽕잎따기) ⑨ 대기(大起, 잠깨기) ⑩ 제적(提績, 걸어쌓기) ⑪ 상족(上簇, 올림) ⑫ 구박(炙箔, 잠상막기) ⑬ 하족(下簇, 내림) ⑭ 택견(擇繭, 고치고르기) ⑮ 교견(窖繭, 고치저장) ⑯ 연사(練絲, 실뽑기) ⑰ 잠아(蠶蛾, 누에나방) ⑱ 사사(祀謝, 제사) ⑲ 낙사(絡絲, 실감기) ⑳ 경(經, 세로짜기) ㉑ 위(緯, 가로짜기) ㉒ 직(織, 베짜기) ㉓ 반화(攀花, 무늬넣기) ㉔ 전백(剪帛, 비단자르기)으로 구성되었다.

누숙의 경직도는 청의 강희제 때에 이르러 내용과 순서를 약간

25 『송사(宋史)』의 손석전, "仁宗朝 學士孫奭 嘗畵無逸圖 上之 帝施於講讀閣)."; 모로하시 뎃츠지(諸橋轍次)『대한화사전』 권7(東京: 大修館書店, 1968), p. 428 所引.

26 안휘준, 『조선왕조실록의 서화사료』, p. 18, 22, 83, 110, 114, 115 참조.

27 위의 책, p. 23, 36, 59, 62, 110, 175, 204 각각 참조.

28 경직도에 관한 기록은 위의 책, p. 116, 117, 138 참조.

29 정병모, 「청나라 『패문재경직도』의 수용과 전개」, 『한국의 풍속화』, pp. 130~143 참조.

조정하여 경부(耕部) 23폭, 직부(織部) 23폭, 모두 46폭으로 재구성되었으며, 1696년 초병정(焦秉貞)에 의해 〈패문재경직도(佩文齋耕織圖)〉라는 제목으로 제작되었고 또 목판화로 간행되었던 것이다. 이러한 경직도가 조선 후기에는 민간에까지 퍼지게 되었던 것이다.[30]

4) 조선시대 후반기의 풍속화

한국의 풍속화는 잘 알려져 있는 바와 같이 조선시대 후기(약 1700~약 1850)에 이르러 그 절정을 이루었다. 이 시대의 풍속화의 발달은 산수화의 진경산수(眞景山水)의 발달과 궤를 같이하며, 이러한 발달이 가능했던 것은 이 시대의 배경과 관련이 깊다고 하겠다. 영조(재위 1724~1776)와 정조(재위 1776~1800)를 거쳐 순조(재위 1800~1834)에 이르는 시기에 실학은 물론 문학, 회화, 음악 등 학술과 예술의 각 분야에 걸쳐 새로운 경향이 풍미하였던 것이다. 그런데 이 모든 분야에 걸쳐 일어났던 새로운 경향은 결국 민족적 자아의식에 토대를 둔 것이었다. 자신과 자신의 주위를 돌아보고 자신에게 가장 바람직한 것이 무엇이며 그것을 위해서 무엇을 어떻게 할 것인가에 대한 인식이 이 시대의 학자들과 예술가들 사이에 은연중 팽배해 있었던 것이다. 이러한 경향은 학술 분야에서 실학이라고 총칭되는 새로운 학문이, 문학에서는 우리의 주인공을 한글을 매체로 하여 표현하는 춘향전, 심청전, 흥부전 등의 한글문학이, 그리고 미술에서는 실재(實在)하는 우리의 산천을 한국적으로 표현한 진경산수화와 당시의 생활 주변을 파헤친 풍속화가 유행하게 되는 원동력이 되었다고 하겠다.[31] 이 밖에

경제발전과 그에 따른 문화욕구의 증대, 청조문화(淸朝文化)의 파급과 그를 통해 들어온 서양화법의 수용 등도 이 시대의 미술과 문화의 변화에 기여했을 것이 분명하다.[32] 풍속화의 유행도 물론 마찬가지이다.

그런데 이 시대의 풍속화의 백미는 역시 서민들의 일상생활을 묘사한 그림들이라고 할 수 있는데 이러한 그림들은 대체로 산수를 배경으로 한 것과 산수배경을 생략한 것으로 대별된다. 산수를 배경으로 지닌 것들도 조선 중기에 유행했던 절파계화풍의 산수배경을 가진 것과 남종화풍과 유관한 양식의 산수배경을 갖춘 것으로 구분이 된다. 어쨌든 산수배경을 지닌 풍속화가 한동안 유행하다가 점차 배경을 소극적으로 다루거나 아예 생략하고 핵심을 이루는 풍속 장면 그 자체만을 부각시키는 경향으로 바뀌었던 것으로 믿어진다. 또한 기록적 성격을 띠거나 감계나 정교의 목적을 지닌 것으로부터 보다 순수한 성격을 띤 순수풍속화로 발전해 갔다고 볼 수 있다. 이러한 점들은 조선 중기 풍속화와의 관련에서도 확인이 되지만 조선 후기의 대표적인 풍속화가들과 그들의 작품들을 통해서도 분명해진다.

30 위의 책, pp. 143~148 참조.

31 이동주, 『우리나라의 옛 그림』, pp. 198~208; 안휘준, 「조선 후기(약 1700~약 1850) 회화의 신동향」, 『한국회화사 연구』(시공사, 2000), pp. 642~665 참조.

32 허균, 「서양화법의 동전(東傳)과 수용 - 조선 후기 회화사의 일단면」(홍익대대학원 석사논문, 1981); 홍선표, 「조선 후기의 西洋畵觀」, 『한국현대미술의 흐름』, 石南李 (일지사, 1988), pp. 154~165; 이성미, 『조선시대 그림 속의 서양화법』(대원사, 2000) 참조.

도 124 윤두서,
〈채애도〉, 조선 후기,
18세기 초엽,
견본담채,
30.2×25cm, 해남
윤씨 종친회 소장

가. 조선 후기(약 1700~약 1850)의 풍속화

김홍도 이전의 풍속화

조선 후기의 풍속화는 산수화의 경우와 마찬가지로 전통성을 강하게 띠면서도 동시에 새로운 경향을 서서히 개척했다고 믿어지는 윤두서 일가, 윤두서의 제자인 김두량(金斗樑), 조영석(趙榮祐) 등에 의해 개척되기 시작했다고 볼 수 있다. 김두량을 제외하면 풍속화는 선비화가들의 주도하에 발전의 궤도에 오르기 시작했음이 괄목할 만하다. 즉, 조선 후기 풍속화의 개척자들은 문인 출신의 화가들이었다. 김홍도를 비롯한 화원들은 그것을 다지는 데 기여하였다. 먼저 윤두서, 윤덕희(尹德熙), 윤용(尹熔) 일가 3대의 풍속화를 주목하지 않을 수 없다. 이들은 윤두서의 화풍을 기반으로 하나의 가법(家法)을 이루었다고 볼 수 있는데 산수, 인물, 말 그림 등에 능하였다.[33] 대체로 조선 중기의 절파계화풍을 토대로 한 보수적 경향을 띠었으나 한편으로는 남종화법도 수용하였고 또 풍속화에도 적지 않은 관심을 보였다.

윤두서의 〈채애도(採艾圖)〉(도 124)는 화면을 가로지르는 원산을 배경으로 이와 평행하는 근경의 산비탈에서 나물을 캐는 두 여인을 다루었다. 한 여인은 등을 구부려 직각을 이루고 있는 반면에 그 옆의 다른 여인은 똑바로 서서 어깨와 고개를 젖히고 있어서 통일감이 없어 보이고 또 주산(主山)이 너무 다가서 있어서 포치에 답답한 감을 자아낸다. 산수배경을 과도하게 중시한 데에서 빚어진 결과로 생각

33 윤두서에 관한 종합적 연구로는 권희경, 『恭齋 尹斗緖와 그 一家畵帖』(효성여자대학교 출판부, 1984); 이내옥, 『공재 윤두서』(시공사, 2003); 박은순, 『공재 윤두서』(돌베개, 2010) 참조.

도 125 윤두서,
〈짚신삼기〉,
조선 후기, 18세기
초엽, 저본수묵,
32.4×21.1cm,
해남 윤씨 종친회 소장

된다. 어쨌든 이 작품을 통해서 우리는 조선 후기의 초두에는 풍속화에서 인물 못지않게 여전히 산수배경이 중시되었으며 또 절파적 표현이 잔존하고 있었음을 엿볼 수 있다.

포치에는 비록 옹색한 감이 있으나 여인들의 의습 처리에는 예리한 관찰과 정확한 묘사를 중시했던 윤두서 특유의 뛰어난 묘사력이 엿보이고 있다. 필선 하나하나가 한결같이 유연하면서도 기가 깃들어 있다.

윤두서가 절파적 화풍의 영향을 여전히 중시했음은, 그의 저술인 『기졸(記拙)』에서 김시(金褆)를 비롯한 조선 중기의 대표적 절파계화가들을 높이 평가했다는 점에서도 확인되지만,[34] 앞에 살펴본 〈채애도〉나 〈짚신삼기〉(도 125)에서도 엿보인다. 〈짚신삼기〉에서는 큰 나무가 비스듬히 솟아올라 가지들을 드리워 반원을 이루고, 이것들이 형성한 반원형의 공간에 주인공인 짚신 짜는 인물을 배치한 포치법이나 근경의 바위들이 보여주는 흑백의 묘사가 절파화풍의 특징을 강하게 말해 준다. 필묵법(筆墨法) 역시 그 특징을 강하게 띠고 있다. 그러나 주제는 풍속화의 일면을 뚜렷이 지니고 있음을 부인할 수 없다. 말하자면 전통의 계승과 새로운 경향의 개척이 함께 엿보이고 있는 것이다.

34 안휘준, 「한국의 회화와 미의식」, 김정기 외, 『한국미술의 미의식』(한국정신문화연구원, 1984), p. 175, pp. 185~186의 주 52 및 『한국회화의 전통』(문예출판사, 1988), pp. 83~84; 이태호, 「공재 윤두서, 그의 회화론에 대한 연구」, 『전남지방의 인물사연구』(전남지역개발협의회 연구자문위원회, 1983), pp. 71~121 및 『조선 후기 회화의 사실정신』(학고재, 1996), pp. 378~390; 이영숙, 「윤두서의 회화세계」 중 『기졸』의 화평과 회화론 및 부록의 번역문, 『미술사 연구』 제1호(1987), pp. 71~74, 90~93; 차미애, 「공재 윤두서 일가의 회화 연구」, 홍익대학교 박사학위논문, 2010.

도 126 윤두서,
〈선차도〉, 조선 후기,
18세기 초엽,
저본수묵,
32.4×20cm, 해남
윤씨 종친회 소장

도 127 윤덕희,
〈공기놀이〉,
조선 후기, 18세기
초엽, 견본수묵,
21.7×17.5cm,
국립중앙박물관 소장

도 128 윤용,
〈협롱채춘〉,
조선 후기, 18세기
중엽, 지본담채,
27.6×21.2cm,
간송미술관 소장

이처럼 윤두서는 풍속화를 다룸에 있어서 원칙적으로 산수배경, 특히 절파풍의 산수배경을 중시했던 것이 사실이나, 한편으로는 〈선차도(旋車圖)〉(도 126)에서 보듯이 산수배경을 철저하게 배제시키기도 하였다. 이 그림에는 또한 서양문물의 수용이 간취되고 있다. 이와 같이 이미 윤두서의 활동기에 산수배경을 중시하기도 하고, 또 그것을 배제하여 장면만을 부각시키기도 하는 두 가지 방법이 모두 구사되었음을 알 수 있으나 원칙적으로는 배경을 그려 넣는 것을 선호했다.

윤두서의 이러한 풍속화는 그의 아들 윤덕희와 손자 윤용에게 충실하게 계승되었다. 이 점은 윤덕희의 〈공기놀이〉(도 127), 윤용의 〈협롱채춘(挾籠採春)〉(도 128)에서 엿볼 수 있다. 특히 윤용의 〈협롱채춘〉

은 광주리를 어깨에 메어 끼고 왼손에 호미를 든 채로 돌아 서 있는 여
인의 뒷모습을 묘사하고 있는데, 이 여인은 그의 할아버지인 윤두서
의 〈채애도〉(도 124) 중 오른쪽 여인의 모습과 무관하지 않다. 이처럼
윤용의 이 그림은 그의 가법을 이은 것임을 알 수 있는데, 봄날 여인의
뒷모습에 감도는 정취를 엿볼 수 있어 '청출어람'의 경지를 보여준다.
이 그림에서는 여인이 밟고 선 꽃으로 무늬진 땅만이 소략하게 표현
되었을 뿐 산의 모습이 배제되어 있다. 배경의 생략이 이 그림을 더욱
돋보이게 한다고 생각된다.

산수배경을 여전히 중시하는 경향은 김두량(1696~1763)의 작품
들에서도 보인다.[35] 그의 〈목동오수(牧童午睡)〉(도 129)나 〈사계풍속도
(四季風俗圖)〉(도 130, 131)이 이를 입증한다. 그런데 전자는, 한쪽 구석
에서 솟아오른 나무가 공간을 이루도록 한 포치나 풀포기의 묘사에
서는 절파적 경향을 보여주지만 배를 드러낸 채 낮잠을 자는 목동이

도 130 김두량·김덕하,
〈사계풍속도〉 중
〈춘하도이원호흥경도〉,
조선 후기, 1744년,
견본담채,
8.4×184cm,
국립중앙박물관 소장

도 131 김두량·김덕하,
〈사계풍속도〉 중
〈추동전원행렵승회도〉,
조선 후기, 1744년,
견본담채,
7.2×182.9cm,
국립중앙박물관 소장

나 풀을 뜯고 있는 소의 표현에서는 새로이 수용된 서양화법을 드러
내고 있다. 이 점은 윤두서의 〈선차도〉(도 126)를 비롯한 몇몇 다른 풍
속화들의 예와 함께 조선 후기 풍속화의 발달에 서양문물의 수용도
어떤 자극제가 되지 않았을까 하는 추측을 자아내준다. 이와는 대조
적으로 역시 김두량의 〈사계풍속도〉[〈춘하도이원호흥경도(春夏桃李園
豪興景圖)〉,(도 130) 〈추동전원행렵승회도(秋冬田園行獵勝會圖)〉(도 131)]
는 일종의 남종화법의 산수를 배경으로 하여 춘·하·추·동 4계절의
생활상을 표현하였다. 본래 춘하와 추동 두 개의 두루마리로 되어 있
는데 춘하는 통례대로 오른쪽에서 왼쪽으로 내용이 전개되도록 묘사

35 김두량의 작품들에 관하여는 김상엽, 「南里 金斗樑의 作品世界」, 『미술사 연구』
제11호(1997), pp. 69~96 참조.

되었으나 추동은 반대로 왼쪽에서 오른쪽으로 장면이 펼쳐진다. 따라서 대단히 이색적인 양상을 보이지만 이 두 개의 두루마리 그림들을 함께 상하로 펼쳐 놓고 보면 감상자가 눈을 'ㄷ'자형으로 옮겨가며 보게 되어 합리적이라 할 수 있다. 사실상 이러한 전개방법은 돈황 428굴 벽화의 석가모니 전생설화의 그림에서도 엿보인다.

어쨌든 김두량의 〈사계풍속도〉는 산수배경을 여전히 중시하였으며 풍속의 내용 중 특히 타작하는 장면 등 농사를 소재로 한 부분들은 경직도와 대단히 밀접한 관계를 지니고 있다. 그러므로 이 〈사계풍속도〉에는 전통적인 산수배경의 중시, 남종화법의 수용, 경직도 등의 수용 및 새로운 풍속화의 개척 등 괄목할 만한 사실들이 반영되어 있는 것이다. 더욱이 타작을 위시한 농사관계의 장면들은 그 후로 단원 김홍도나 긍재(兢齋) 김득신(金得臣) 등에 의해서도 종종 묘사되었음을 볼 때 이 〈사계풍속도〉의 의의가 자못 큼을 분명히 알 수 있다.

단원 김홍도 이전에 활동했던 풍속화가로서 빼놓을 수 없는 인물로 관아재(觀我齋) 조영석(1686~1761)이 있다.[36] 조영석은 전형적인 사대부 화가로서 인물과 풍속을 잘 그렸으며 겸재 정선(1676~1759)과 절친한 10년 연하의 친구였다. 1983년에 그의 문집인 『관아재고(觀我齋稿)』가 발견되고 또 그의 후손 댁에 보관 중이던 《사제첩(麝臍帖)》이 공개되어 그에 관해서 비교적 소상히 알게 되었다.[37] 그는 친구인 정선과는 달리 절파의 영향이 감지되는 산수 인물을 잘 그렸고, 남종화풍도 수용했음이 분명하나, 《사제첩》의 그림들을 보면 풍속화의 새로운 경지를 개척했음을 알 수 있다.

이 화첩의 이름이 '사향노루배꼽첩'(麝臍帖)으로 되어 있고 또 그 표지에 '남들에게 보이지 말라. 이것을 범하는 자는 내 자손이 아니

다(勿示人 犯者 非吾子孫)'라는 경구가 적혀 있음을 보아 조영석이 그의 풍속화를 널리 알리고 싶어 하지 않았음을 엿보게 된다. 그러나 적어도 이 화첩에 실린 풍속화들은 당시로 볼 때 대단히 파격적인 것이며 또 전혀 새로운 경향을 개척한 것임을 부인할 수 없다. 〈수공선차도(手工旋車圖)〉(도 132) 등에 절파적 여운의 포치법이 엿보이기는 하지만 대부분의 경우 산수배경을 철저하게 배제시키고 풍속 그 자체에만 역점을 두어 부각시켰다. 어설픈 듯하면서도 과장이 없는 담담한 묘사, 해학적인 정취가 작품마다 넘친다. 특히 〈수공선차도〉는 윤두서의 〈선차도〉(도 126)와도 비교되며 〈새참〉(도 133)은 후대의 김홍도의 〈점심〉과 김득신의 〈강변회음(江邊會飮)〉(도 134)과 소재적인 면에서 친연성을 드러낸다. 그리고 이 〈새참〉에서 등을 돌리고 앉아 있는 서민들의 모습은 현대의 유화가 박수근의 그림에 등장하는 서민들의 모습과도 우연히 닮아 있어 시공을 초월한 한국인의 모습과 체취를 엿보게 한다. 이처럼 시대를 달리한 진실된 작품들이 우연히 서로 닮게 되는 연유는 한국인의 참된 표현에서 비롯된 것이라고 믿어진다.

아무튼 윤두서나 조영석의 경우를 통해서 우리는 새로운 화풍의 수용이나 개척에서 화원들보다도 선비화가들이 주도적 역할을 했음을 다시 한 번 확인할 수 있다. 이 점은 조선시대의 회화사에서 늘 확인되는 사실이며 풍속화의 경우도 예외가 아님을 알 수 있다.

겸재 정선이 진경산수화의 새로운 면모를 개척하고 한국적 산수

36 조영석에 관한 종합적 연구로는 강관식, 「觀我齋 趙榮祏 畵學考」(上)·(下), 『美術資料』 제44호(1989. 1), pp. 114~149 및 제45호(1990. 1), pp. 11~98 참조.
37 안휘준, 「『觀我齋稿』의 회화사적 의의」, 『觀我齋稿』(한국정신문화연구원, 1984), pp. 3~17 및 도 1~26의 16 참조.

도 132 조영석,
〈수공선차도〉,
《사제첩》, 조선 후기,
18세기 전반,
지본담채,
28×20.7cm,
개인 소장

도 133 조영석,
〈새참〉,《사제첩》,
조선 후기,
18세기 전반,
지본담채,
20.5×24.5cm,
개인 소장

도 134 김득신,
〈강변회음〉,
《긍재전신화첩》,
조선 후기,
18세기 말~19세기 초,
종이에 담채,
22.4×27cm,
간송미술관 소장

화의 전통을 확립한 것은 누구나 잘 알고 있는 사실이다.[38] 그러나 그
의 〈독서여가(讀書餘暇)〉(도 135)와 같은 작품을 보면 그가 풍속화적 소
재의 표현에도 발군의 실력을 지녔음을 알 수 있다. 툇마루에 비스듬히
앉아서 한 손에 산수가 그려진 접는 부채를 든 채 마당에 놓인 화분들
을 바라보고 있는 노년의 선비의 모습을 표현하였다. 정선 자신일 가능
성이 높은 이 선비의 등 뒤에는 그의 서재의 실내 모습이 보인다. 책들
이 쌓여 있는 서가, 연대가 올라가는 관폭도(觀瀑圖)가 붙어 있는 열려
진 서가의 내문, 꽃 모양이 장식된 문고리를 가진 열려진 문과 그 사이

38 최완수, 『謙齋 鄭敾 眞景山水畵』(범우사, 1993) 참조.

도 135 정선,
〈독서여가〉, 조선
후기, 18세기
전반, 견본담채,
24.1×17cm,
간송미술관 소장

도 136 정황,
〈이안와수석시회도〉,
조선 후기, 1789년,
지본담채,
25.3×57cm,
개인 소장

에 내다보이는 나이든 향나무, 방바닥에 깔린 댓자리의 무늬와 툇마루
의 목리(木理), 마루 밑의 예쁜 가죽신 한 켤레, 밖에 놓은 아름다운 화
분들이 함께 어우러져 대단히 서정적인 분위기를 자아낸다. 깊이감 있
는 사선구도와 사실적인 묘사도 뛰어나지만 특히 시적인 운치와 분위
기가 돋보인다. 이 점은, 그가 풍속화에도 뜻을 두었다면 능히 참신한
기여를 할 수 있었을 것임을 분명히 해준다.

　정선의 손자인 정황(鄭榥, 1737~?)도 그의 할아버지의 진경산수
화풍을 계승했던 이외에 풍속화에도 관심을 가졌던 것으로 보인다.
〈이안와수석시회도(易安窩壽席詩會圖)〉(도 136)는 이를 잘 말해준다.[39]
담이 둘러쳐진 공간에 전후 2열로 병렬된 인물들의 모습, 나무가 차
지하는 큰 비중, 담모퉁이에 놓여 있는 화분들과 수석(水石) 등에는
그의 할아버지의 체취가 감돌고 있는 듯하다.

39　안휘준, 『風俗畵』, 한국의 美 19(중앙일보사, 1985), 도 83 참조.

도 137 강희언,
〈석공도〉, 조선 후기,
18세기 중엽,
견본수묵,
22.8×15.5cm,
국립중앙박물관 소장

김홍도 이전의 풍속화가로서 이 밖에 주목되는 사람은 강희언(姜熙彦, 1710~1764), 이인상(李麟祥, 1710~1760), 강세황(姜世晃, 1713~1791) 등이다.[40] 이들은 풍속화보다는 산수화에서 보다 득명했고 직업적인 화원이 아닌 인물들이다. 강희언의 〈석공도(石工圖)〉(도 137)는 그 절파적인 구도나 담백한 인물묘사에서 조영석과의 관련성이 엿보인다.

〈사인삼경도(士人三景圖)〉(도 138~140)에 이르러 강희언은 자신의 뚜렷한 독자적 세계를 개척하였던 것이 사실이나 이 작품들에서도 조영석의 그림자는 여전히 완전하게 걷히지 않았다. 일례로 '사인삼경' 중의 '사인휘호(士人揮毫)'(도 138)를 보면 대청에 엎드려 그림을 그리거나 글씨를 쓰고 있는 선비들의 모습이 참신하지만 전체적인 구도와 배경의 왼편 구석에 보이는 나무의 모습 등은 조영석의 〈수공선차도〉(도 132)와 대단히 유사하여 〈석공도〉의 경우와 마찬가지로 두 사람 사이의 화풍상의 밀접한 관계를 시사해준다. 이 작품은 또한 강세황의 〈현정승집도(玄亭勝集圖)〉(도 141)와도 친연성이 있음을 드러낸다. 그러나 서민들의 생활상보다는 선비들의 격조 높은 행위들에 관심을 두었던 시각과 간결하면서도 역점적(力點的)이며 운치 있는 표현력 등은 강희언의 뛰어난 독자적 세계를 드러낸다.

'사인삼경' 중의 '사인사예(士人射藝)'(도 140)는 근경의 한쪽 구석

40 이순미, 「澹拙 姜熙彦의 회화 연구」, 『미술사연구』제12호(1998. 12), pp. 141~168; 유홍준, 「능호관 이인상」, 『화인열전』2(역사비평사, 2001), pp. 57~126; 변영섭, 『豹菴 姜世晃 繪畫 研究』(일지사, 1988) 참조.

도 138 강희언,
〈사인삼경도〉 중
〈사인휘호〉, 조선 후기,
18세기 중엽, 지본담채,
26×21cm, 개인 소장

도 139 강희언,
〈사인삼경도〉 중
〈사인시음〉, 조선 후기,
18세기 중엽, 지본담채,
26×21cm, 개인 소장

도 140 강희언,
〈사인삼경도〉 중
〈사인사예〉, 조선 후기,
18세기 중엽, 지본담채,
26×21cm, 개인 소장

에서 솟아오른 소나무 가지가 드리운 공간에 주인공들을 삼각형으로 배치한 점이나 산수배경을 중시한 점에서 전통성을 엿보게 하지만, 인물들의 묘사, 소나무의 형태, 배경의 여인들의 모습 등에서 조선 후기 특유의 화풍이 드러난다. 그리고 소나무의 형태는 어딘지 이인상의 그것을 연상시켜주며 또 배경의 여인들의 모습은 한 세대 후의 김홍도와 신윤복의 풍속화를 연상시켜서 시대적 선후 관계 및 풍속화의 계승관계에 중요한 힌트를 준다.

이인상은 강세황과 함께 조선 후기 남종문인화의 발달에 크게 기여한 인물로 산수와 인물에 모두 뛰어났으나 풍속화를 특별히 개척한 것은 없다고 생각된다.[41] 그러나 그의 작품으로 전칭되는 〈송하수

업도(松下授業圖)〉(도 142)와 〈유천점봉로도(柳川店蓬壚圖)〉(도 143) 등
은 그가 풍속화에도 적지 않은 관심을 지녔었음을 말해준다.

〈송하수업도〉(도 142)는 소나무가 드리운 그늘 밑에서 큰 바위를
배경으로 하여 스승과 제자가 마주하고 공부를 하고 있는 장면을 다
루었다. 산수의 배경은 이인상의 필치로 보아 마땅하나 인물들의 묘
사에는 고 이동주(李東洲) 박사의 지적대로 김득신의 필치가 엿보이
고 있어서[42] 그 연유에 관하여 궁금증을 자아낸다. 그러나 이인상이 타
계했던 1760년에 김득신은 불과 만 6세에 불과했으므로 합작으로 보
기는 어려운 실정이다. 그러므로 이인상의 산수와 김득신풍의 인물의
결합에 대한 해답은 현재로서는 명확히 제시할 수 없다. 아무튼 산수
를 배경으로 두 인물들을 부각시키고 그들의 진지한 표정을 살린 점
이나 그들 옆에 놓인 주전자와 잔, 벼루와 연적 등의 모습은 선비들의
학구적 생활의 한 단면을 잘 반영하고 있다. 반면에 〈유천점봉로도〉
(도 143)는 서민들의 가옥, 마구간, 원두막, 행려인물 등의 모습을 갈필
로 깔끔하게 묘사하여 조선 후기 생활상의 한 면모를 잘 표현하였다.

강세황은 앞서 언급했던 것처럼 남종화의 발달에 대단히 큰 기여
를 했고 단원 김홍도를 비롯한 직업화가들을 아끼며 또 많은 풍속화
들에 찬문을 남겼으나 그 자신의 풍속화는 알려지지 않았었다. 그러
나 그의 초년기의 만 34세 때의 작품인 〈현정승집도〉(도 141)는 전형
적인 사인풍속의 한 모습을 담고 있다.[43] 이 작품은 옥내에서 이루어

41 이인상의 회화에 관해서는, 유홍준, 「이인상 회화의 형성과 변천」, 『고고미술』
 제161호(1984. 3), pp. 32~48 참조.
42 이동주, 앞의 책, pp. 212~214 참조.
43 이 작품은 변영섭이 강세황에 관한 박사학위논문 자료수집 시에 확인한 것이다.

도 142 전 이인상,
〈송하수업도〉,
조선 후기, 18세기
중엽, 지본담채,
28.7×27.5cm,
개인 소장

도 143 이인상,
〈유천점봉로도〉,
조선 후기, 18세기
중엽, 지본수묵,
24×43.2cm,
개인 소장

진 바둑두기, 독서 등 선비들의 여러 아취(雅趣) 있는 행위들을 묘사하였다. 약간 서툰 듯한 필치와 시적인 분위기가 인상적이다. 소재나 구도 면에서 강희언의 '사인시음(士人詩吟)'(도 139)과 긴밀한 관계가 있음을 엿볼 수 있다. 이들은 서로 먼 친척 관계에 있었다고 전해지므로 이러한 화풍상의 관계도 자연스러울 것이라 생각된다. 다만 강세황의 작품이 좀더 고졸한 반면에 강희언의 것이 훨씬 간결하고 부각된 모습을 하고 있는 것이 두드러진 차이라 하겠다. 나이는 강세황이 강희언보다 세 살 아래이지만 그림의 실력, 화단에서의 영향력, 사회적 신분과 관직 등으로 미루어 볼 때 전자가 후자에게 영향을 미쳤다고 보는 것이 합리적이 아닐까 생각된다.

강세황이 이처럼 초년에는 약간의 풍속화도 남겼던 것으로 보이나 중년 이후에는 비록 수많은 풍속화들에 찬문은 쓸지언정 그것을 직접 제작하지는 않았던 듯하다. 사대부 출신으로서 속화(俗畵)를 그리기가 주저되었던 때문이 아닐까 추측된다.

김홍도 이후의 풍속화

조선 후기 풍속화의 진면목은 역시 단원 김홍도(1745~1816 이후), 긍재 김득신(1754~1822), 혜원 신윤복의 작품들에서 엿볼 수 있다. 김홍도는 산수와 인물은 물론 화조에 이르기까지 모든 분야에 뛰어났던 인물이지만 특히 풍속화에서 이룩한 업적은 가장 혁혁한 것이라고 하겠다.[44]

변영섭, 앞의 책, pp. 56~58, 232의 도판 참조.

44 김홍도와 그의 회화에 관해서는 진준현, 『단원 김홍도 연구』(일지사, 1999); 오주석, 『단원 김홍도』(솔출판사, 2006); 『단원 김홍도 – 탄신 250주년 기념 특별전 – 』 도록 및 논고집(삼성문화재단, 1995) 참조.

그는 어린 시절에 강세황의 지도를 받았으며 일생 동안 그의 돈독한 아낌을 받으며 활동하였다.

강세황이 그의 문집인 『표암유고(豹菴遺稿)』 중의 「단원기(檀園記)」에 적은 내용은 이 때문에도 의미가 크다고 생각된다.

또 우리나라의 인물과 풍속을 묘사하기를 잘하여 공부하는 선비, 시장에 가는 장사꾼, 나그네, 규방, 농부, 누에 치는 여자, 이중으로 된 가옥, 겹으로 난 문, 거친 산, 들의 나무에 이르기까지 그 형태를 꼭 닮게 그려서 모양이 틀리는 것이 없으니, 옛적에도 이런 솜씨가 없었다.[45]

또한 같은 문집의 「단원기우일본(檀園記又一本)」에는 다음과 같이 적혀 있다.

우리나라 400년 동안에 파천황적(破天荒的) 솜씨라 하여도 가할 것이다. 더욱 풍속을 그리는 데에 능하여 인간이 일상생활하는 모든 것과 길거리, 나루터, 점포, 가게, 고시장면, 놀이마당 같은 것도 한번 붓이 떨어지면 손뼉을 치며 신기하다고 부르짖지 않는 사람이 없다. 세상에서 말하는 김사능(金士能)의 풍속화가 바로 이것이다. 머리가 명석하고 신비한 깨달음이 있어서 천고의 오묘한 터득이 없었다면 어떻게 이러한 경지에 이를 수 있었으랴.[46]

이러한 강세황의 기록을 통해서 우리는 김홍도의 풍속화를 그려보듯 느낄 수 있으며 그의 풍속화에 대한 높은 평가를 엿볼 수 있다.

그런데 김홍도는 대체로 30대에는 풍속화를 그릴 때에 전통적인

개념에 따라 산수나 옥우(屋宇) 또는 거리를 배경으로 즐겨 다루었다. 이 점은 34세 때인 1778년에 그린 〈행여풍속도(行旅風俗圖)〉 병풍(도 144), 37세 때인 1781년에 제작한 〈모당 홍이상 평생도(慕堂洪履祥平生 圖)〉 병풍, 그리고 역시 30대에 그린 것이 분명한 〈담와 홍계희 평생도 (淡窩洪啓禧平生圖)〉(도 146) 등에 의해서 확인된다. 34세에는 중국적 소재를 다룬 〈서원아집도(西園雅集圖)〉 병풍과 선면(扇面)도 그렸는데[47] 이 작품들에서도 역시 산수를 배경으로 중요하게 다루었다.

이러한 30대의 작품들을 통해서 몇 가지 중요한 사실들을 확인할 수 있다. 첫째는 산수나 옥우를 배경으로 중요시했다는 점, 둘째 사대부들의 청에 따라 그들의 평생도를 종종 그렸던 것으로 보인다는 점, 셋째 이때의 김홍도의 풍속화에는 중국의 경직도 등에서 영향받은 바가 많았다는 점, 넷째 30대에 즐겨 구사했던 산수나 옥우의 배경을 배제하고 풍속 자체의 장면에 역점을 둠으로써 그의 전형적인 풍속화들을 발전시켰으리라는 점 등이다.

첫째와 둘째는 앞에 열거한 작품들에 의해 스스로 확인되지만 셋째와 넷째에 관해서는 약간의 설명을 요한다. 김홍도가 경직도의 영향을 적지 않게 받았고 또 산수배경을 가진 풍속화에서 그것이 없는 풍속화로 발전했으리라는 점은 〈행여풍속도〉 병풍(도 144)과 그 밖의 풍속화를 비교해봄으로써 확인된다. 예를 들어서 이 〈행여풍속도〉 병풍 중

45 변영섭 번역, 「단원기 송김찰방홍도서외(送金察訪弘道序外)(『표암유고[豹菴遺稿]』 중)」, 정양모, 『단원 김홍도』 한국의 미 21(중앙일보·계간미술, 1985), p. 222, 원문은 p. 221 참조.
46 정양모, 위의 책, p. 223.
47 정양모, 위의 책, 도 5~7 참조.

도 144 김홍도,
〈행여풍속도〉(8곡병풍
부분),
조선 후기, 1778년,
견본담채,
각 90.9×42.7cm,
국립중앙박물관 소장

도 145 김홍도,
〈타작〉,
《단원풍속화첩》,
조선 후기,
18세기 후반,
28×24cm,
국립중앙박물관 소장

에 보이는 타작 장면과 그 밖에 국립중앙박물관 소장의 유명한 풍속화첩(도 145)에 보이는 농경관계의 장면들을 비교해보면, 후자의 그림들이 전자에 비해 보다 세련되고 숙달되어 있으며 또 정취가 훨씬 뛰어나 전자에서 발전된 것임을 말해준다.

또한 산수나 옥우를 배경으로 한 풍속화가 앞서 언급한 대로 대체로 30대에 그려졌고 또 40대 이후의 작품이라고 믿어지는 국립중앙박물관 소장의 풍속화첩의 그림들에 비하여 필치가 덜 완숙한 점 등에 의거해서 볼 때 풍속 장면만을 부각시킨 작품이 시기적으로 늦다고 볼 수 있다. 이 점은 〈행여풍속도〉 병풍에 보이는 장면들이 국립중앙박물관 소장의 풍속화첩에 보이는 〈타작〉, 〈대장간〉, 〈노중상봉(路中相逢)〉 등과 대단히 유사하면서도 화첩의 그림들만큼 박진감이 넘치지 못한다는 사실에서도 확인이 된다. 이처럼 배경을 제거하고 풍속 장면만을 부각시키게 된 데에는 아마도 짧은 시간 내에 빨리 그려냄으로써 수요에 효율적으로 적응할 수 있고 또한 장면 자체만을 집중적으로 그림으로써 해학적인 박진감을 높일 수 있었던 이점이 작용했으리라 짐작된다. 말하자면 비교적 시간과 노력을 덜 들이고도 훨씬 큰 효과를 얻을 수 있었으리라 추측되는 것이다. 이 밖에도 공간이 넓은 병풍보다 좁은 화면의 화첩그림을 애용함에 따른 배경생략의 필요성도 산수배경을 제거시키는 데 한몫을 했을 것으로 생각된다. 물론 40대 이후에도 〈삼공불환도(三公不換圖)〉나 〈기로세연계도(耆老世聯稧圖)〉(도 121) 등의 경우에서 보듯이[48] 산수나 옥우를 중요하게 다룬 예가 없지 않으나 이러한 그림들은 전통적 형식과 내용을 존중해야만

48 위의 책, 도 43~45, 50~52 참조.

도 146 김홍도,
〈담와 홍계희 평생도〉
(6곡병풍 부분),
조선 후기, 18세기
후반, 견본담채,
각 76.7×37.9cm,
국립중앙박물관 소장

도 147 김득신,
〈풍속팔곡병〉, 조선 후기,
18세기 말~19세기 초,
지본담채,
각 94.7×35.4cm,
삼성미술관 리움 소장

하는 제약 때문이었다고 볼 수 있고, 따라서 그의 일반풍속화와는 다른 관점에서 보아야 할 것이다. 그러나 형식과 내용은 전통성을 존중해도 화풍은 철저하게 개성화되어 있음이 분명하게 드러난다.

　　김홍도의 풍속화는 앞의 〈모당 홍이상 평생도〉나 〈담와 홍계희 평생도〉(도146)의 예로 보거나 또는 그가 소금장수로 갑부가 되었던 영원재(寧遠齋) 김한태(金漢泰)의 도움을 많이 받았다는 점 등을 고려하면[49] 그의 작품들이 왕공사대부들이나 돈 많은 중인층에서 수요가 컸음을 엿볼 수 있다. 김홍도는 왕공사대부들의 생활상을 그리기도 했지만 그가 본질적으로 흥미를 느꼈던 것은 〈집짓기〉, 〈자리짜기〉, 〈담배썰기〉, 〈우물가〉, 〈빨래터〉, 〈씨름〉, 〈서당〉, 〈주막〉 등에서 보듯이 일반 백성들의 생업에 종사하는 모습 등 생활상을 관찰하고 재미있는 소재를 선택하여 해학적으로 묘사하는 일이었다(도27, 152). 아마도 이 때문에 그의 '붓이 떨어지면 손뼉을 치며 신기하다고 부르짖지 않는 사람이 없었던' 것으로 생각된다. 이처럼 그의 풍속화가 당시의 서민들의 실생활에서 직접 취해지고 묘사된 생생한 생명력을 지닌 것이었기 때문에 강한 호소력을 과거에나 현재에나 지닐 수 있었던 것으로 볼 수 있다.

　　또한 그의 풍속화는 국립중앙박물관 소장의 풍속화첩에서 전형적으로 보듯이 원형 구도나 X자형 구도 등을 이용한 짜임새 있는 포치, 기를 불어넣어 표정을 살린 인물묘사, 강하고 생명력 있는 필선의 구사 등을 특색으로 하고 있다. 김홍도의 이러한 풍속화는 김득신과 신윤복은 물론 그 밖의 여러 화가들과 민화가들에게까지 영향을 미쳤던 것이다.

49　이동주, 앞의 책, p. 108 참조.

도 148 김득신, 〈밀희투전〉, 《긍재전신화첩》, 조선 후기, 18세기 말~19세기 초, 지본담채, 22.4×27cm, 간송미술관 소장

도 149 김득신, 〈송하기승〉, 《긍재전신화첩》, 조선 후기, 18세기 말~19세기 초, 지본담채, 22.4×27cm, 간송미술관 소장

도 150 김득신, 〈성하직이〉, 《긍재전신화첩》, 조선 후기, 18세기 말~19세기 초, 지본담채, 22.4×27cm, 간송미술관 소장

김홍도의 풍속화에 보이는, 앞서 살펴본 바와 같은 여러 가지 특징들은 그의 영향을 강하게 받았던 긍재 김득신의 작품들에도 충실하게 나타난다. 예를 들어 삼성미술관 리움 소장의 〈풍속팔곡병(風俗八曲屛)〉(도 147)을 보면, 산수의 배경처리나 인물묘사 등에서 김홍도의 30대 풍속화들과 연관이 깊고, 또 농업 관계의 장면들은 경직도의 영향을 반영하고 있는데 이것도 김홍도를 통한 것으로 믿어진다. 인물, 옥우, 우마(牛馬), 계조(鷄鳥), 수지(樹枝) 등 모든 것에서 김홍도의 강한 영향이 확인된다.

김득신의 풍속화 실력은 간송미술관 소장의 화첩에 잘 나타나 있다.(도 134, 148~150) 이 화첩의 그림들이 어느 모로 보나 산수배경을 중시한 호암미술관 소장의 병풍보다 훨씬 강렬한 솜씨를 보여준다. 〈밀희투전(密戱鬪牋)〉(도 148), 〈송하기승(松下棋僧)〉(도 149), 〈성하직이(盛夏織履)〉(도 150), 〈강변회음(江邊會飮)〉(도 134) 등 간송미술관 소장의 화첩에 실린 그림들은 비록 소극적이기는 하지만 김홍도의 40대 이후의 작품들에 비해 여전히 배경을 중시하는 경향을 보여준다. 다만 배경을 완전히 배제하기보다는 간소화시킨 것이 특징이라 하겠다. 이 화첩의 작품들도 김홍도의 영향을 강하게 반영하고는 있으나 그럼에도 불구하고 김득신의 개성이 잘 드러나 있다. 기운생동하는 인물들의 살아 있는 표정과 요점적인 묘사 등은 김홍도와 상통하나 김득신의 의문(衣紋)들은 좀더 가늘고 유연한 느낌을 자아낸다. 그러나 그는 김홍도의 영향을 토대로 분명히 그 자신만의 풍속화를 발전시켰다.

조선 후기 풍속화에서 김홍도와 쌍벽을 이루는 인물은 말할 것도 없이 혜원 신윤복이다. 그는 화원으로서 산수, 인물, 화훼에 뛰어났고, 영조어진(1773)과 정조어진(1787)의 도사(圖寫)에 참여했던 신한평(申漢枰, 1726~?)의 아들이다. 신윤복이 그의 아버지인 신한평의 영향을

많이 받았으리라는 것은 부인하기 어렵다. 이 점은 신한평의 호인 일 재(逸齋)의 서명이 적혀 있는 간송미술관 소장의 〈자모육아도(慈母育兒 圖)〉를 보면 확인된다. 이 작품이 보여주는 풍속화적 측면, 가늘고 섬세 한 필선, 산뜻한 색채감각 등이 신윤복의 풍속화와 상통하다. 신윤복은 아버지가 터 잡은 가법(家法)을 이어서 발전시킨 것으로 믿어진다.

신윤복은 가법을 이어받은 것 이외에 그의 아버지의 후배 동료였 던 단원 김홍도의 영향을 받은 것이 분명하다. 이 점은 혜원 신윤복이 서체와 괴석(怪石), 수파묘(水波描), 변형된 하엽준법(荷葉皴法) 등 산 수화적 요소들에서 단원 김홍도와 유사함을 보여주는 사실에서 확인 된다. 또한 풍속화적인 요소 중에도 김홍도와 관련되는 것들이 적지 않다. 그러나 신윤복은 김홍도와는 현저하게 다른 자신의 독특한 풍 속화를 너무도 뚜렷하게 발전시켰기 때문에 얼핏 보기에는 김홍도와 거의 관계가 없었던 인물처럼 느끼게 한다. 신윤복은 신한평과 김홍 도의 화풍을 계승하여 발전시켰다고 볼 수 있다.

그러나 신윤복은 소재의 선정이나 포착, 구성방법, 인물들의 표 현방법, 설채법(設彩法) 등에서 김홍도와 두드러진 차이를 보여준다. 먼저 소재 면에서 김홍도가 주로 서민들의 생활상을 파헤치는 데 주 력했던 반면에, 신윤복은 서민들의 생활상도 묘사했지만 그보다는 주로 한량과 기녀들의 '로맨스'를 열심히 파헤쳤다. 이 때문에 신윤복 의 풍속화들은 춘의(春意) 또는 '에로틱'한 내용과 분위기를 담고 있 는 경우가 많다.[50]

50 최순우, 「이조회화에 나타난 에로티시즘」, 『공간』 3권, 3호(1968. 3), pp. 47~53 및
 『崔淳雨全集』 제3권(학고재, 1992), pp. 141~150; 홍선표, 「조선후기 性風俗圖의
 사회성과 예술성」, 『朝鮮時代繪畫史論』(문예출판사, 1999), pp. 567~579 참조.

도 151 신윤복,
〈단오풍정〉,
《혜원전신첩》,
조선 후기,
18세기 말~19세기 초,
지본담채,
28.2×35.6cm,
간송미술관 소장

도 152 김홍도,
〈빨래터〉,
《단원풍속화첩》,
조선 후기,
18세기 후반,
지본담채, 28×24cm,
국립중앙박물관 소장

또한 이처럼 '로맨틱'하고 '에로틱'한 장면들을 효율적으로 묘사하기 위해서 신윤복은 배경을 대단히 중시했으며, 섬세하고 유연한 필선과 아름다운 채색을 즐겨 사용하였다. 따라서 신윤복의 풍속화들은 상당히 세련된 면면을 지니고 있다. 또한 그의 풍속화들은 배경을 통해서 당시의 살림, 복식, 머리꾸밈새 등을 사실적으로 보여줄 뿐만 아니라 계절이나 시기 또는 시간을 잘 나타내준다. 그리고 〈단오풍정(端午風情)〉(도 151)에서 보듯이 숨어서 훔쳐보는 인물들을 배경에 표현하여 주제의 장면을 감상자까지 포함하여 앞뒤에서 보게 하는 일이 종종 보이는데, 이의 발상은 〈빨래터〉(도 152)에서 보듯이 김홍도에게서 비롯된 것이다. 〈단오풍정〉에서 보면 한 화면 안에서도 특별히 한 부분에 시각적 고조감을 불러일으키고자 했던 듯하다. 이 그림에서는 그네 타는 여인이 그 역할을 맡고 있다. 또한 그의 풍속화에 나타나는 남녀의 얼굴모습은 대개가 비슷비슷하여 자세히 보면 변화가 좀 부족한 듯한 느낌을 주며, 또 간혹 산수의 배경을 지나치게 중시하여 화면의 효과가 줄어드는 감을 주기도 한다

그러나 전반적으로 볼 때 그의 풍속화는 분명히 독보적이며 지극히 세련된 감각과 낭만적인 정취를 지니고 있다. 신윤복의 이러한 작품들을 통해서 우리는 조선 후기 유한계층의 생활과 멋을 실감나게 이해할 수 있게 된다. 만약 그가 이러한 작품들을 남기지 않았다면 우리는 조선시대 문화의 상당부분을 잊어버리게 되었을 것이다. 바로 이러한 점이 풍속화의 소중함이며 또한 신윤복의 고마운 공헌임을 말해준다. 이와 같은 의미에서 그가 당시로서는 떳떳하지 못하거나 부도덕하다고 간주되었을 작품들에 용기 있게 낙관(落款)을 하였음이 더욱 고맙게 생각된다. 연기(年記)까지 곁들였다면 그에 관한 연구를

위해서 금상첨화였을 것이나 그렇지 않아서 아쉽게 생각된다. 신윤복의 풍속화도 그 뒤에 몇몇 화가들에게 영향을 미쳤고 민화에서까지 수용되었으나, 그를 고비로 하여 조선 후기의 풍속화는 조락기에 접어들게 되었다.

나. 조선 말기(약 1850~1910)의 풍속화

조선 후기의 풍속화는 같은 시대의 진경산수화와 함께 조선 말기(약 1850~1910)로 접어들면서 급격히 쇠퇴하는 추세를 띠게 되었는데, 이러한 배경에는 형사(形似)를 경시하고 사의(寫意)를 존중하는 남종화의 이론이 당시의 화단에서 지배적인 위치를 점하게 되었던 데에 원인이 있지 않았을까 추측된다. 이러한 경향을 주도했던 것이 추사(秋史) 김정희(金正喜, 1786~1856)였으므로 그의 일파의 대두가 풍속화의 쇠퇴와 전혀 무관하지는 않았을 것으로 짐작되고 있다.[51]

조선 말기에도 혜산(蕙山) 유숙(劉淑, 1827~1873)과 기산(箕山) 김준근(金俊根) 등 일부 화가들이 작품들을 남기고 있지만[52] 기와 맥이 빠지고 운치가 없어서 풍속화로서의 강한 매력과 호소력을 잃고 말았다.

유숙의 풍속화풍은 그의 대표작으로 전해지는 서울대학교박물관

51 이동주, 앞의 책, pp. 274~276. 김정희에 관해서는 유홍준, 『김정희: 알기 쉽게 간추린 완당평전』(학고재, 2006); 정병삼 외, 『추사와 그의 시대』(돌베개, 2002); 『秋史 김정희 學藝일치의 경지』(국립중앙박물관, 2006) 참조.

52 유숙에 관해서는 유옥경, 「혜산 유숙(1827~1873)에 대한 고찰 – 생애와 중인 동료와의 교유관계를 중심으로 –」, 『外大史學』 12-1(2000), pp. 273~294 참조. 기산 김준근과 그의 풍속화에 관해서는 조흥윤·게르노트 프루너, 『기산풍속화첩』(범양사출판부, 1984); 정병모, 「기산 김준근 풍속화의 국제성과 전통성」, 『講座美術史』 제26호(2006. 6), pp. 965~988; 신선영, 「기산 김준근 풍속화에 관한 연구」, 『미술사학』(2006. 8), pp. 105~141 참조.

도 153 유숙,
〈대쾌도〉, 조선 말기,
1836년, 지본채색,
104.7 × 52.5cm,
서울대학교박물관
소장

소장의 〈대쾌도(大快圖)〉에서 잘 드러난다(도 153).[53] 서울의 한 성벽 밑의 공터에서 벌어진 씨름판의 모습을 표현한 이 작품은 주제 면에서는 18세기 김홍도의 〈씨름〉(도 27)을 연상시켜주며 설채법은 역시 전시대 신윤복의 풍속화를 상기시킨다. 즉, 18세기 풍속화를 대표하는 김홍도와 신윤복의 화풍을 융합하여 유숙 자신의 풍속화를 창출했음을 알 수 있다. 그러나 구도와 인물의 포치가 비스듬한 타원형을 이루고 있으면서 느슨하여 동그란 원형구도와 꽉 짜여 있는 김홍도의 〈씨름〉에 비하여 밀도와 긴장감이 떨어짐을 알 수 있다. 비스듬한 타원형의 공간 안에서도 가까이에는 떨어져서 택견하는 소년들을, 먼발치엔 맞붙어 씨름하는 동자들을 표현하여 초점이 흐려지게 하였다. 화면이 종으로 길고 산수배경을 살리려다 보니 빚어진 측면이 없지 않으리라 생각되지만 꼭 그렇게만 보기도 어렵다. 택견과 씨름을 하는 주인공들의 동작에 힘이 없고 무기력하며 대부분의 인물들이 무표정한 것을 보면 그 때문만이 아님을 알 수 있다. 그림에 18세기 풍속화에서 볼 수 있던 기와 생동감이 없어서 맥 빠진 느낌, 매너리즘적인 경향을 느끼게 한다. 더 이상 18세기의 환호성을 들을 수 없다. 이 그림 속의 인물들이 한결같이 앞이마가 크고 튀어나와 짱구머리의 모습인 것도 19세기에 이르러 달라진 양상이라 하겠다.

유숙의 〈대쾌도〉(도 153)에서 볼 수 있는 이러한 몇 가지 특징들은 평양 출신인 19세기 말의 직업적 풍속화가 김준근의 풍속화들에서도 대동소이하게 엿보인다. 김준근은 1,000점 이상의 작품들을 남겼는데

53 이수민, 「유숙의 대쾌도」, 안휘준·민길홍 엮음, 『역사와 사상이 담긴 조선시대 인물화』, pp. 225~239 참조.

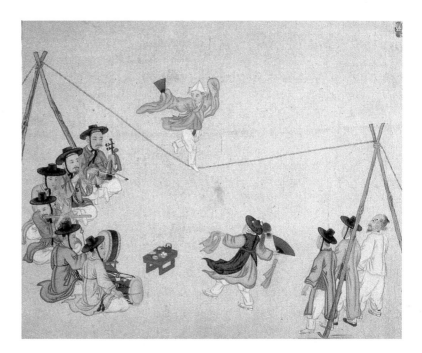

그것들은 한국, 미국, 독일, 프랑스, 덴마크 등 여러 나라에 퍼져 있다. 한국의 풍물에 관심이 많았던 셰필드 제독을 비롯한 여러 선교사들이 구해 갔기 때문이다. 그가 외국인들과의 접촉이 용이했던 초량, 원산 등지에서 활동했던 것도 다 이유가 있었던 것이다. 그의 작품으로 전해지는 풍속화들은 서로 유사하면서도 약간씩 차이를 지니고 있어서 몇 명의 화가들과 협업하였던 것으로 보인다. 이를 위해 공방을 차렸을 가능성도 배제할 수 없다고 추측되고 있다.[54] 그가 『텬로력뎡(天路歷程)』의 판화를 제작했던 것도 이러한 대량생산 체제가 인연이 되었다고 볼 수도 있을 것이다.[55] 그러나 다색판화를 통한 대량생산을 했던 일본 에도시대의 우키오에(浮世繪)와는 비교할 바가 못 된다.

어쨌든 김준근의 풍속화들은 대부분 산수배경의 생략, 인물 중심의 표현을 위주로 하여 화면은 맥 빠져 보인다. 그의 작품들에 등장하는 인물들은 대체로 작고 유약해 보이는 체격, 개성 없는 무표정의 얼굴과 짱구머리, 한결같은 이목구비를 지니고 있고 대부분 채색의 옷을 입고 있다. 짱구머리는 유숙을, 설채법은 신윤복 풍속화의 뒷자락을 연상시킨다. 그의 작품들은 〈줄광대〉에서 보듯이 대체로 표현이 단순하고 맥이 빠져 보인다(도 154). 또한 대부분의 작품들에는 한쪽 구석에 한글로 제목이 쓰여져 있어서 그림 자체와 함께 새로운 시대적 변모를 드러낸다. 조선시대 후반기의 풍속화는 당시의 민화에서도 수용되어 종종 제작되었다. 대개 김홍도 계통의 풍속화와 신윤복 계통의 풍속화가 주로 참고되었음이 화풍을 통하여 확인된다. 이로써 보면 대표적 화원들의 풍속화풍이 널리 저변화되고 확산되었음이 분명하게 드러난다.

조선시대의 풍속화와 관련하여 순수한 일반회화로서의 풍속화만이 아니라 불교회화 중에서 조선 특유의 감로도(甘露圖)도 유념할 필요가 있다. 왜냐하면 감로도의 하단에는 민속 연희를 비롯한 풍속 장면들이 그려져 있고 그 내용이나 화풍이 일반 풍속화와 밀접한 연관성을 보여주기 때문이다.[56] 민속연희만이 아니라 인간의 각종 환란(患亂), 전쟁, 형벌 장면들도 표현되어 있는데 이것들은 일반 풍속

54 앞의 조홍윤, 정병모, 신선영 논문 참조.
55 박효은, 「『텬로력뎡』삽도와 기산 풍속화」, 『숭실사학』제21호(2008), pp. 171~212
 참조.
56 이경화, 「조선시대 감로탱화 하단화(下段畵)의 풍속장면 고찰」, 『美術史學研究』
 제220호, (1998. 12), pp. 79~107 참조.

도 155-1 필자미상,
〈감로도〉, 조선 중기,
1649년, 마본채색,
220×235cm,
국립중앙박물관 소장

도 155-2 〈감로도〉
부분

은 아니지만 그렇다고 전혀 무관하지도 않아서 역시 주목을 요한다
고 하겠다.[57] 특히 연회 장면 중에는 줄광대를 비롯한 많은 것들이 조
선 후기 및 말기의 풍속화들과의 친연성을 보여주어 상호 연관성을
엿보게 한다(도 155). 이러한 연관성은 감로도의 하단에 그려진 상업
장면들이 일반 풍속화에 보이는 것들과 대단히 유사하다는 점에서도
확인된다.[58] 이처럼 16세기부터 19세기 말까지 그려진 수십 폭의 감
로도들은 불교회화로서만이 아니라 풍속화의 연구를 위해서도 보고
(寶庫)라고 하겠다. 앞으로 이것들에 대한 보다 철저하고 체계적인 연
구가 요구된다.[59]

5) 맺음말

이제까지 개략적으로 살펴본 바와 같이 우리나라의 풍속화는 고대로
부터 조선시대 말기에 이르기까지 정도의 차이는 있겠지만 다른 분야
의 회화와 마찬가지로 괄목할 만한 발전을 이룩했음을 알 수 있다. 그
중에서도 고구려와 조선 후기가 풍속화 분야에서 제일 두드러진 기여
를 했음도 분명하게 나타난다. 특히 양대의 풍속화는 우리나라의 생
활과 풍속을 외국의 회화와 뚜렷이 구분되는 화풍으로 묘사하여 역사

57 박혜원, 「감로탱의 재난장면 – 불화 속에 펼쳐진 인간의 재난」, 안휘준·민길홍, 『역사와
 사상이 담긴 조선시대 인물화』, pp. 432~453 참조.
58 오다연, 「상업풍속화 – 감로탱과 풍속화에 담긴 상업장면 – 」, 위의 책, pp. 240~267
 참조.
59 감로탱의 종합적인 조사는 강우방·김승희, 『甘露幀』(도서출판 예경, 1995); 『조선시대
 감로탱 특별전: 甘露』 상, 하(통도사박물관, 2005) 참조.

상 한국화의 새로운 경지를 개척한 것으로서 높이 평가하지 않을 수 없다. 이들 풍속화는 곧 한국의 역사, 문화, 생활, 사상, 미의식 등 다양한 측면을 반영하고 있으며, 이 때문에 현대의 우리에게까지도 강한 호소력을 지니며 살아 숨쉬고 있는 것이다. 우리는 과거의 풍속화가들이 지녔던 예리한 관찰력, 재치 있는 소재의 포착, 깔끔한 구성, 솔직하고 해학적인 표현력 등을 일깨워서 앞으로 우리의 새로운 풍속화의 개척에 참고하는 지혜를 발휘해야 할 것으로 본다.

사실, 일제강점기부터 현재까지의 기간에 풍속화의 전통이 자취를 감춘 채 되살아날 기미를 보이지 않는 것은 심히 안타까운 일이다. 물론 이러한 배경에는 곱상한 인물과 예쁜 화조 등 장식적이고 감각적이며 현실회피적인 일제식민통치기의 미술 및 미술교육의 영향, 그 후 밀려든 서양화 특히 추상화의 유행, 작가들의 풍속화에 대한 인식부족과 현실기피적 경향 등이 크게 작용했을 것으로 생각된다.

풍속화가 꼭 어떤 현실고발적인 성격을 띠어야만 한다고는 생각하지 않는다. 현대에도 우리의 일상생활, 우리의 주변 등에 풍속화의 소재는 어디에든 널려 있다. 지하철 주변의 바쁜 모습, 여름철 해변가나 산속의 피서객들의 즐거운 행태, 시장 속의 활력에 넘치는 서민들의 생활모습, 초등학교 주변 어린이들의 천진스러운 모습, 주택가 골목을 누비는 행상들, 박물관과 미술관을 찾는 국내외의 관람객들의 진지하고 즐거운 표정 등등 얼마든지 생동하며 현장감 넘치는 소재들을 택할 수가 있다. 우리 주변의 이러한 밝고 활력에 찬 모습들을 기운생동하게 표현한다면 현대적인 감각의 풍속화를 성공적으로 창출할 수 있을 것이다. 과거의 풍속화에 대한 연구와 감상이 새로운 현대적 한국풍속화의 탄생과 유행으로 이어졌으면 하는 마음 간절하다.

IV

회화교섭편

1 한국 회화사상 중국 회화의 의의

1) 머리말

중국의 회화는 역사상 세계에서 한국의 회화와 가장 밀접한 관계에 있어왔다. 이러한 사실 한 가지만으로도 중국의 회화와 한국의 회화는 피차 서로에게 가장 소중하다고 볼 수가 있다. 그럼에도 불구하고 한·중 양국은 서로의 회화에 대하여 그 소중함을 충분히 인식하지 못하고 있으며 연구 또한 부실하기 그지없다. 중국회화에 대한 한국에서의 연구는 근년에 이르러서야 극소수의 학자들에 의해 소극적으로 이루어지고 있을 뿐이고, 한국회화에 대한 중국에서의 연구는 거의 전무한 실정에 놓여 있는 사실이 그러한 현재의 상황을 잘 말해준다. 한국에서 중국회화에 대한 연구가 부실한 것은 미술사 교육의 연조가 짧고 그 분야에 대한 인재의 양성이 만족스럽지 못했던 데에 기인하지만 중국에서의 한국회화에 대한 연구가 거의 이루어지지 않고 있는 데에는 미술사 교육의 지체와 인재양성의 미진함 못지않게 상대국의 회화에 대한 이해의 부족과 경시가 작용하고 있을 가능성이 없지 않다. 그 이유야 어떠하든 이러한 실정과 상황이 피차에 전혀 이롭지 않

다는 점은 자명하다. 한국인들이 중국회화에 대하여 이해가 깊지 못하면 한국회화의 연원을 충분히 파악하지 못하게 될 뿐만 아니라 한국이 중국회화의 영향을 바탕으로 하여 무엇을 얼마나 어떻게 독자적으로 발전시켰는지를 제대로 알지 못하게 될 것이며, 반대로 중국인들이 한국회화에 대하여 모르면 자국의 회화가 한국회화의 발전에 무엇을 어떻게 얼마나 기여했는지를 전혀 알 수가 없게 될 것이다. 결국 이러한 상황이 지속되는 것은 한국이나 중국 양쪽 모두에게 손해일 수밖에 없다. 그러므로 이러한 상황과 실정을 한시 바삐 벗어나는 것이 서로에게 유리하고 도움이 되는 현명한 일이라 하겠다. 이러한 의미에서 이번에 국립중앙박물관이 "경계를 넘어서: 한·중 회화 국제 학술 심포지엄"을 개최하여 전문가들의 의견을 모으게 된 것은 참으로 뜻깊은 일이라 하겠다. 이 심포지엄이 현재의 상황을 개선하고 극복하는 데 하나의 큰 계기가 되기를 기대해마지 않는다. 앞으로 이러한 노력이 양국 간에 배증되어야 하리라고 본다.

이번 기회에 저자는 한국회화사 연구자의 입장에서 중국회화와 연관된 근본적인 사항들을 재조명해보고 한국회화와 관련하여 어떤 의의가 있는지에 관하여 간략하게 살펴보고자 한다. 의외로 이러한 작업이 어디에서도, 누구에 의해서도, 총체적으로 이루어진 바가 없어서 나름대로 의미가 있을 것으로 여겨진다. 물론 한국미술사학회의 주관하에 고구려를 시작으로 조선시대까지의 미술이 중국이나 일본 등 외국과 어떠한 교섭을 해왔는지를 시대별, 분야별로 진지하게 검토해왔고, 그 성과를 매번 아담한 책자에 담아왔으며, 근대 미술에 관해서도 마찬가지인 것이 사실이나, 중국회화를 한국회화사의 입장에서 총체적, 종합적, 근원적으로 조명해본 적은 없는 듯하다.

이와 관련하여 저자는 이미 「한국미술사상 중국미술의 의의」라는 제하의 발표를 한국의 중국사학회에서 한 바 있고 그것을 정리한 같은 제목의 글을 그 학회의 학회지인 『중국사 연구』제35집(2005. 4)에 게 재한 바 있으며 그 안에서 회화에 관해서도 약간씩 다룬 바 있으나,[1] 이 곳에서는 회화에 국한하여 좀더 폭넓게 집중적으로 살펴보고자 한다.

2) 한국회화의 원류(原流)로서의 중국회화는 어떠한 미술인가

한국회화사에서 중국회화는 가장 가깝고도 제일 중요한 외국의 회화 였다. 한국회화는 고대로부터 적극적으로 중국회화를 수용하고 그 영 향을 토대로 삼거나 참조하면서 높은 수준의 자체적 발전을 이룩하였 기 때문이다. 그러므로 중국의 회화가 어떤 미술인지, 그것을 고대의 한국인들은 어떻게 수용하였는지, 그리고 그것을 토대로 무엇을 발전 시켰는지를 살펴보는 것은 너무도 당연하고 중요한 일이 아닐 수 없 다. 그 첫 단계로 중국의 회화가 도대체 어떠한 미술인지를 먼저 알아 볼 필요가 있다. 많은 사람들은 새삼스럽게 중국회화에 관하여 알아 볼 필요가 있겠는가, 한국의 회화와 비슷한 것 아닌가 하고 의아스러 워할지도 모른다. 그러나 과연 한국인 절대 다수가 중국회화를 제대 로 이해하고 있을까 의문이 드는 것을 부인하기 어렵다. 또 설령 알고

1 안휘준, 「韓國美術史上 中國美術의 意義」, 『中國史硏究』 제35호(2005. 4), pp. 1~25 참조. 이 밖에 한정희, 『중국화감상법』(대원사, 1994) 참조.

있다고 쳐도 중국회화에 대하여 재조명해보는 것은 그것에 대한 이해를 새롭게 해줄 뿐만 아니라 한국의 회화를 보다 깊이 있게 파악하는 데에도 도움이 될 것으로 믿어진다.

가. 일반적 측면

중국회화의 특징이나 의의에 관해서는 여러 가지로 구분하여 볼 수 있을 것이지만 필자는 크게 일반적 측면, 정신적(혹은 사상적) 측면, 기법적 측면으로 대별하여 살펴보고자 한다. 먼저 일반적 측면이란 중국회화를 총체적으로 보았을 때의 의의와 특성을 의미한다. 그것들은 대략 다음과 같이 몇 가지로 정리해볼 수 있을 것 같다.

(1) 중국회화는 동양을 대표하는 미술로 서양의 회화와 대(對)를 이룬다. 그 차이는 너무도 뚜렷하여 굳이 상론을 요하지 않는다.

(2) 중국회화는 한국, 일본 등 동아시아회화의 원류이자 근본이다. 기법적인 측면에서는 물론, 정신적인 혹은 사상적인 측면에서도 크게 보면 동류임을 부인하기 어렵다.

(3) 중국회화는 중국의 여러 분야의 미술들 중에서도 대표적 순수미술로서 단연 으뜸이다.

(4) 중국회화는 중국인들의 지혜, 창의성, 기호, 미의식을 결집하고 구현한 결정체이다.

(5) 중국의 회화는 문인들, 화원들, 승려들 등이 참여하여 이룩한 미술이며 주로 지식인들과 상류층을 위한 미술이었다고 볼 수 있다.

(6) 중국회화는 한족(漢族)이 중심이 되고 주변의 여러 민족들이 동참하여 이룩한 국제적 성격의 미술이다. 호탄(Khotanese)의 귀

족 출신으로 장안(長安)에서 활동하며 불교회화에 일가를 이루었던 당대(唐代)의 위지을승(尉遲乙僧)과 위지갑승, 동터키스탄으로부터 중국에 이주하여 자신의 화풍을 이룬 원대 초기의 고극공(高克恭, 1248~1310), 만주족 출신으로 지두화(指頭畵)에 일가를 이룬 청대의 고기패(高其佩, 1672?~1734) 등은 이민족 출신의 화가들 중에서 극소수의 대표적 예에 불과하다. 북방민족들이 세웠던 북위(北魏), 요(遼), 금(金), 원(元), 청(淸) 등의 왕조들이 중국회화의 발전에 기여한 바도 간과하기 어렵다. 통일신라의 김충의(金忠義) 같은 인물이 당나라에 건너가 그곳 화단과 연관을 맺으며 활약했던 것도 동일한 맥락에서 이해가 된다.[2] 이처럼 중국의 회화는 고대로부터 국제성을 띤, 혹은 국제적 성격이 짙었던 미술이라고 할 수 있다.

(7) 중국회화는 전통성이 강한, 또는 전통성을 중시하는 미술이다. 수·당대(隋·唐代)에 태동하여 이사훈(李思訓)·이소도(李昭道) 부자에 의해 확립된 청록산수화(靑綠山水畵)가 19세기 청대(淸代)까지 이어진 것은 그 대표적인 예이다. 조선 후기와 말기의 일월오봉병(日月五峰屛)에도 준법(皴法)이 결여된 수·당대의 청록산수화의 전통이 그대로 계승되어 있는 사실은 그 또 다른 예의 하나이다(도 156, 157).

중국회화의 전통성은 이곽파(李郭派)화풍, 마하파(馬夏派)화풍, 미법(米法)산수화풍 등 여러 화파는 물론 수많은 화가들의 그림들에서도

2　당나라 때 장언원(張彦遠)의 『歷代名畵記』 권9, 「吳道子」 條에 "孫仁貴 德宗朝(779~805 A. D.) 將軍金忠義皆巧絶過人 此輩竝學畵迹 皆精妙 格不甚高"라고 기록되어 있어서 통일신라 사람인 장군 김충의가 중국인 손인귀와 함께 오도자의 화풍을 따랐고 모두 그림솜씨가 정묘하였으나 격이 특별히 높은 편은 아니었던 것을 알 수 있다. 특히 김충의의 예에서 보듯이 이미 고대에 한국인들도 중국회화의 발전에 참여하고 있었다는 점이 주목을 요한다.

도 156 필자미상,
〈명황행촉도〉, 당,
견본설채, 59×81cm,
대만 국립고궁박물원
소장

도 157 필자미상,
〈일월오봉도〉,
조선 후기, 18세기,
삼성미술관 리움 소장

마찬가지로 간취된다(도 158, 159). 이성(李成)과 곽희(郭熙)에 의해 형성된 이곽파화풍이 송대는 물론 수백 년 뒤인 청대의 원강파(袁江派)에까지 이어졌던 사실,[3] 남송대의 화원이었던 마원(馬遠)과 하규(夏珪)가 이룩한 원체(院體)화풍인 마하파화풍이 남송대는 물론, 소극적으로나마 원대로 이어지고 명대(明代)에는 절충적인 절파(浙派)화풍을 낳았던 사실 등의 예들에서도 분명하게 확인된다. 이와 비슷한 사례들은 미법산수화풍이나 남종화풍의 경우에서도 마찬가지로 드러난다. 한국의 안견파(安堅派)화풍이 조선 초기인 15세기는 물론 조선 중기인 17세기까지도 맹위를 떨친 사실이나 일본의 15세기 무로마치(室町)시대의 마하파적인 화풍이 에도(江戸)시대까지 오랫동안 이어졌던 사실 등도 중국회화가 지녔던 강한 전통성과 무관하지 않을 것으로 믿어진다.

이러한 중국회화의 전통성은 저절로 형성된 것이 아니라 원대의 조맹부(趙孟頫)가 그림을 그림에 있어서 옛스러운 뜻이 있는 것을 귀하게 여긴다는 복고주의적 입장에서 고의(古意)를 존중하고 지향했던 사실에서 보듯이 중국 역대 문인들의 뜻과 철학에 힘입어 자리 잡힌 것이라 믿어진다.[4]

(8) 중국의 회화는 지리적 환경에 힘입은 바가 큰 미술이다. 이 때문에 화풍의 토대가 된 지역 간의 차이가 현저하게 드러나게 되었다. 화북지방의 침식이 심한 황토 산들을 주로 그린 북송대 곽희(郭熙)의 산수화

3 원강(袁江)과 그의 화파에 관해서는 James Cahill, "Yüan Chiang and His School," *Ars Orientalis* Vol. 5 (1963), pp. 259~272 및 Vol. 6 (1966), pp. 191~212 참조.

4 溫肇桐 著, 姜寬植 譯, 『中國繪畫批評史』(미진사, 1989), pp. 177~179; 김종태, 『中國繪畫史』(일지사, 1976), p. 184; 한정희, 「중국회화사에서의 복고주의」, 『한국과 중국의 회화』(학고재, 1999), pp. 10~43 참조.

도 158 곽희,
〈조춘도〉, 북송,
1072년, 견본담채,
158×108.5cm,
대만 국립고궁박물원
소장

도 159 마원,
〈산경춘행도〉,
남송, 견본담채,
27.4×43.1cm,
대만 국립고궁박물원
소장

풍, 낮은 산과 넘치는 물과 자주 끼는 안개를 특징으로 하는 강남지방의
자연환경을 뛰어난 묵법으로 묘파해낸 남송대 마하파의 잔산잉수식(殘
山剩水式) 산수화풍은 그 전형적인 예들이다. 강남지방은 원대 이후부
터 남종화풍의 근거지가 되었음은 너무도 잘 알려져 있는 사실이다.

그런데 한국회화는 이러한 중국회화의 지역적, 지리적 특징의 제
약을 받을 수밖에 없었다. 즉, 북송대에는 고려가 북송의 조정과 밀
접한 외교관계를 유지하고자 노력하였고 북송 역시 북방의 거란족
이 세운 요(遼)나라를 견제하기 위하여 고려를 자국의 편에 두기를 갈
망하였으므로 양국 관계가 매우 돈독하였으므로 당시 북송의 대표적
화원이었던 곽희(郭熙)의 화풍이 곧바로 전래되게 되었다.[5] 이렇게 전

5 鈴木敬의 논문 「『林泉高致集』の〈畵記〉と郭熙について」(『美術史』 109號, 1980. 11, p. 2)에
 소개된 바에 의하면 북송의 신종(神宗, 1067-1085)이 즉위한 후인 1068년 2월 9일에
 곽희의 〈추경도(秋景圖)〉와 〈연남도(烟嵐圖)〉 두 폭을 고려에 하사했음을 알 수 있다.

래된 곽희의 화풍은 고려에 이어 조선 초기에 이르러 안견(安堅)과 안견파화풍 형성의 밑거름이 되었던 것이다.[6]

그러나 고려와 남송의 외교 관계는 요에 이어 여진족이 세운 금(金)나라의 해상 봉쇄 등 지속적인 견제로 인하여 소강상태에 빠질 수밖에 없었다. 심지어 국가 간의 외교문서를 공식적인 외교사절이 아닌 무역상인이 전달하는 상황까지 벌어지게 되었다. 이러한 상황하에서 남송의 화원을 주도하던 마원과 하규의 화풍이 적극적으로 전래되기는 어려울 수밖에 없었을 것이다. 고려와 조선 초기에 남송대의 마하파화풍이 북송대의 곽희화풍에 비하여 열세에 놓이게 된 데에는 한국인들의 기호와 취향 이외에 이러한 배경도 크게 작용하였을 것으로 믿어진다.

원대 말기의 사대가인 황공망(黃公望), 오진(吳鎭), 예찬(倪瓚), 왕몽(王蒙) 등의 화풍과 명대 남종화의 상징인 심주(沈周)와 문징명(文徵明)의 오파(吳派)화풍이 17세기 이전에 한국에 전래되지 못한 것도 그 시기에 이 남종화가들의 본거지였던 강남지방과의 해상을 통한 한·중 간의 직접적인 왕래가 끊어져 있었던 데에 가장 큰 원인이 있었다고 보지 않을 수 없다.[7] 당시에는 주로 육로를 통하여 북경에서 외교 관계와 문화 교류가 이루어졌을 뿐 강남지역과의 해상 왕래는 두절되어 있었고 간헐적인 해상 교통도 강남지역이 아닌 북방 쪽으로 치우쳐 있었다. 이러한 환경과 여건 때문에 북경에서 이루어진 중국의 화풍만이 고려 말과 조선 초기의 한국으로 향할 수 있었던 것이다. 이처럼 중국회화의 지역적 배경은 한국회화의 발달에도 적지 않은 영향이나 제약을 초래하였음을 알 수 있다.

(9) 일반회화의 분야가 인물, 산수, 영모(翎毛), 화조, 사군자 등으로 다양하게 나뉘게 된 것은 작지만 중요한 사실이라 하겠다. 서양회

화가 인물화, 풍경화, 정물화 등으로 비교적 단순하게 구분되는 것과 대조적이다. 중국회화에서의 이러한 구분이 한국회화의 분류의 토대가 되었음은 물론이다.

(10) 중국회화에서 일반회화와 불교회화의 차이가 분명하게 이루어졌던 점도 괄목할 만하다. 중국에서는 이미 육조시대부터 불교회화의 독자적 화풍이 이루어지기 시작하였음을 돈황의 벽화를 통해서 확인할 수 있다. 이러한 전통이 수·당대를 거쳐 양송(兩宋)에 이르면 더욱 확고해진 채 원·명·청대로 이어졌다. 일반 회화와 확연히 다른 이러한 중국의 불교회화가 한국과 일본의 불교회화에 영향을 미쳐 독립적 성격을 확고하게 하는 데에 기여하였다고 믿어진다. 유·불·선 3교 중에서 이처럼 확연한 독립적 화풍을 한·중·일 3국에서 확립한 것은 오직 불교와 불교회화뿐임을 부인할 수 없다.

(11) 중국회화는 엄격한 비평의 대상이었다. 중국의 고대 미술 비평가들은 화가들의 격(格)을 여러 단계로 구분함으로써 세상에서 가장 엄격하고 독특한 비평의 전통을 이룩하였다. 남제의 사혁(謝赫)은 화가들을 제1품부터 제5품까지 다섯 단계로 나누었고, 당대의 이사진(李嗣眞)은 상, 중, 하로 대별한 후 그 안에서 다시 상1품(上一品), 상품중(上品中), 상품하(上品下)로부터 하품하(下品下)까지 아홉 단계로 구분하였다. 당나라 때의 주경현(朱景玄)은 당대의 화가들을 신(神), 묘(妙), 능(能), 일(逸)로 4분한 후에 다시 신, 묘, 능품을 상, 중, 하로 세분하여 일품을 포함하여 모두 10분하였다.[8] 신품 상(神品 上)에는 오

6 안휘준, 『개정신판 안견과 몽유도원도』(사회평론, 2009) 참조.
7 안휘준, 『韓國繪畵의 傳統』(문예출판사, 1988), p. 263 참조.
8 溫肇桐著, 姜寬植譯, 앞의 책; 안휘준, 「한국의 미술비평을 논함」, 『미술사로 본 한국의

도자(吳道子) 한 사람만 배정되었다. 이처럼 엄격한 비평의 전통이 후대 회화의 발전에도 일조를 했을 것임은 분명하다. 그러나 한국에서는 지금까지도 이처럼 엄격한 비평은 행사된 적이 없다. 중국보다 정(情)의 지배를 훨씬 강하게 받는 나라이기 때문일 것이다.

나. 정신적(사상적) 측면

중국회화가 중국인들의 지혜, 창의성, 기호(嗜好), 미의식의 결합체라는 얘기는 이미 앞에서도 언급한 바 있다. 이와 함께 중국회화는 중국인들의 철학과 사상을 구현한 미술이라는 점도 빼놓을 수 없다. 유교적 주제의 그림은 유교사상을, 도교적 주제의 그림은 도교사상을, 그리고 불교회화는 불교의 교리와 사상을 담아냈던 사실에서도 이를 쉽게 이해할 수 있다. 비단 종교와 직접 연관이 있는 그림들만이 아니라 넓은 의미에서의 도석인물화(道釋人物畵)에도 도교나 불교의 사상이 깃들어 있고, 순수한 산수화에도 노장사상(老莊思想)이나 도교적 요소가 짙게 배어 있는 사실에서도 그 점이 확인된다. 유교·불교·도교의 조화와 통합을 시사하는 호계삼소도(虎溪三笑圖) 같은 주제의 그림들에서도 단순한 종교적 측면을 벗어나 상호이해와 친목조화를 추구하던 중국인들의 사상이 엿보인다. 사실상 중국회화의 대부분이 중국인들의 철학이나 사상과 전혀 무관하지 않은 것이 없다고 보아도 좋을 것이다.

중국회화의 정신적 측면과 관련하여 특별히 주목되는 몇 가지 점들을 유념할 필요가 있겠다.

(1) 기(氣)를 중시하였다.

특히 인물이나 동물을 그릴 때 눈에 기를 불어 넣는 것을 중요하

게 여겼다. 예를 들어 용을 그릴 때에도 마지막에는 붓 끝에 기를 모아 용의 눈동자를 하나의 점으로 찍어서 완성하게 되는데 이를 흔히 '화룡점정(畵龍點睛)'이라고 한다. 이때 찍는 점에 붓끝을 통해 기가 제대로 전해져야 그 용 그림이 살아나게 되는 것이다. 이와 관련하여 양(梁)나라의 대표적 화가였던 장승요(張僧繇)의 일화가 전해지고 있어서 흥미롭다. 즉, 『역대명화기(歷代名畵記)』라는 기록에 의하면 그가 금릉(金陵)의 안락사(安樂寺)의 벽에 네 마리의 용을 그리고도 눈동자를 그려넣지 않고 말하기를, 점을 찍으면 날아가 버릴 것이라 하였는데 사람들이 거짓된 큰 소리라며 믿지 않으므로 한 마리의 용에 눈동자를 그려 넣었더니 그 용이 벼락 치듯 벽을 깨고 구름 속 하늘로 날아올라갔고 나머지 눈동자를 그려 넣지 않은 용들은 그대로 벽에 남아 있었다고 한다.[9] 이 고사는 그림에서 기가 얼마나 중요한지, 그리고 그것을 살리는 방법은 붓 끝에 기를 모아서 전달하는 것임을 알 수 있다. 이러한 중국인들의 생각은 한국의 화가들에게도 잘 알려져 있었다. 고려와 조선시대의 초상화는 물론 기타의 인물화에서도 인물들의 눈이 살아 있는 사람처럼 생기가 담겨져 있음을 보아도 알 수 있다. 특히 초상화의 경우에는 피사인물의 용모만이 아니라 그의 성격, 교양 등 내면세계, 즉, 정신까지도 살려서 표현하였는데 이를 흔히 '전신사조(傳神寫照)'라고 한다.[10] 한국의 초상화들이 빼어난 이유

현대미술』(서울대학교출판부, 2008), pp. 78~81; 한정희, 「중국의 회화비평」, 앞의 책, pp. 196~214 참조.

9 諸橋轍次, 『大漢和辭典』(東京: 大修館書店, 1968), 卷7, p. 117 참조.

10 지순임, 『중국화론으로 본 繪畵美學』(미술문화, 2005), pp. 135-144; 조선미, 『초상화 연구 - 초상화와 초상화론』(문예출판사, 2007), pp. 204-208 참조.

가 인물의 정확한 사실적 표현과 함께 기를 살려서 전신사조를 성공적으로 이루어낸 데에 있다 하겠다.

현대의 한국 인물화들이 옛 그림들과 달리 맥 빠져 보이는 이유는 일본화의 영향을 받아서 생겨난, 변화가 없는 밋밋한 선과 함께 기를 살려서 표현하려는 노력 자체가 결여되어 있는 데에 있다고 하겠다. 이처럼 그림, 특히 생명을 지닌 인물이나 동물을 그릴 때에는 기를 불어넣는 일이 더 없이 중요한 것임을 알 수 있다.

그런데 기는 비단 인물이나 동물의 그림에서만 중요한 것이 아니다. 자연을 표현한 산수화나 화조화의 경우에도 그 그림이 살아서 꿈틀대는 것처럼 나타내야 하는데 이를 '기운생동(氣韻生動)'이라고 하며 이것을 구현하기 위해서는 기를 불어넣어야 함은 물론이다. 이 기운생동을 중국인들이 얼마나 중요하게 생각했는지, 또 얼마나 오래전부터 그렇게 여겼는지는 남제(南齊)의 사혁(謝赫)이 그의 화육법(畵六法)을 논하면서 그 첫 번째로, 기운생동을 꼽았던 사실에서도 알 수 있다.[11]

(2) 자연을 경외로운 생명체로 보았다.

중국인들은 자연을 살아서 꿈틀대는 생명체이며 사람이 함부로 할 수 없는 경외로운 존재로 여겼다. 그래서 산도 사람처럼 숨도 쉬고 피도 흐르는 생명체와 같다고 보았다. 바위는 사람의 뼈로, 산등성이에 서 있는 나무들은 머리카락으로, 산에 서려 있는 안개는 입김으로, 산줄기를 흘러내리는 물줄기는 혈맥(血脈), 즉, 핏줄로 여겼다.[12] 이처럼 산이나 자연이 살아 있는 생명체이니 그것을 표현한 산수화도 기운생동해야 마땅하다.

자연은 웅장하고 위대하며 그것에 의탁하여 살아가는 인간이나

동물은 미미한 존재에 불과하다고 여겼다. 그러므로 산수화를 그릴 때에도 자연은 웅장하게, 인간과 동물들은 개미처럼 작게 표현하는 것이 당연하였다. 중국인들의 이러한 생각을 가장 잘 드러낸 것이 오대 말~북송 초에 자리 잡았던 거비파(巨碑派)의 모뉴멘탈(monumental)한 산수화이다. 그 가장 전형적인 작품이 범관(范寬)의 〈계산행여도(溪山行旅圖)〉라고 할 수 있다.[13] 산과 인간 및 나귀의 드라마틱한 크기의 대비에서 자연의 웅장함과 위대함과 경이로움, 인간과 동물의 미미함과 하찮음이 너무도 잘 드러난다(도 160). 이러한 경향은 곽희파화풍을 매개로 하여 우리나라에도 전해져 안견파화풍에서 분명하게 드러나게 되었다. 안견파의 산수화에서도 자연은 크고 웅장한 듯이, 인간과 동물은 작게 표현하려던 경향이 엿보인다.

자연에 대한 중국인들과 한국인들의 인식이 이러하였기 때문에 자연 파괴적인 경향은 고대의 중국산수화나 한국산수화에서는 찾아보기 어렵다. 자연을 언제든 인간의 생활과 편의, 향유를 위해 개간하고 파괴할 수 있다고 보았던 서양인들의 자연관과는 현저한 대조를 보인다.

11 사혁이 그의 저술인 『고화품록(古畵品錄)』에서 꼽은 화육법은 ① 기운생동(氣韻生動), ② 골법용필(骨法用筆), ③ 응물상형(應物象形), ④ 수류부채(隨類賦彩), ⑤ 경영위치(經營位置), ⑥ 전이모사(傳移模寫)이다. 기운(氣韻)에 대하여는 권덕주, 「東洋藝術上의 〈氣韻〉 問題」, 『中國美術思想에 對한 硏究』(숙명여자대학교 출판부, 1994), pp. 215~232; 徐復觀 著, 權德周 外 번역, 『중국예술정신』(동문선, 2000), pp. 175~250 참조.

12 중국인들의 동양적 자연관에 관해서는 Michael Sullivan, *The Birth of Landscape Painting in China* (Berkeley and Los Angeles: University of California Press, 1962), pp. 1~10 및 George Rowley, *Principles of Chinese Painting* (New Jersey: Princeton University Press, 1972), pp. 20~23 참조.

13 마이클 설리번 지음, 한정희 · 최성은 옮김, 『중국미술사』(도서출판 예경, 1999), pp. 157~159 및 도 189; James Cahill, *Chinese Painting* (Skira, 1995), pp. 32~34 참조.

도 160 범관,
〈계산행여도〉,
북송, 견본담채,
206.3×103.3cm,
대만 국립고궁박물원
소장

도 161 함윤덕,
〈기려도〉, 조선 중기,
16세기, 견본담채,
15.5×19.4cm,
국립중앙박물관 소장

도 162 전 이경윤,
〈탁족도〉, 조선 중기,
16세기 말, 견본담채,
19.1×27.8cm,
국립중앙박물관 소장

중국산수화의 거비파적인 경향은 나지막한 산과 넘칠 듯한 물이 보편적이었던 남송대에 이르러 잔산잉수식 산수화가 자리를 잡으면서 그림 속에서의 자연과 인간의 비중이 거의 엇비슷해지면서 약화되게 되었다.

한국에서는 절파계(浙派系)화풍이 자리를 잡고 소경산수인물화(小景山水人物畵)가 유행하면서 거비파적인 경향이 주춤하게 되었다. 조선 초기에 강희안의 〈고사관수도(高士觀水圖)〉(도 53)에서 시작된 소경산수인물화는 조선 중기에 이르러 함윤덕(咸允德)의 〈기려도(騎驪圖)〉, 전 이경윤(李慶胤)의 〈탁족도(濯足圖)〉 등의 작품들에서 보듯이 인물의 비중이 자연과 대등한 정도로 커지게 되었다(도 161, 162).[14] 그러나 조선 중기에도 안견파 산수화풍은 계속되었고 이 작품들 속에서는 산들이 여전히 고준한 모습을 지니고 있어서 거비파의 잔흔을 엿보게 한다. 자연을 개간하고 활용하는 모습은 조선 후기의 풍속화에서 주로 엿보인다. 이처럼 중국인들의 자연관은 고스란히 한국인들에게 전해졌고 그 구체적 양상은 중국산수화와 한국산수화에 투영되었다.

(3) 산수화는 와유(臥遊)의 대상이었다.

중국이나 한국의 산수화는 단순히 자연경관을 담아내는 것에 그치지 않고 와유의 대상이기도 하였다.[15] 산수로 대변되는 자연은 인간이 몸담고 사는 공간이기도 하였지만 여행을 하며 경관을 즐기기도 하는 곳이기도 하였다. 이 때문에 산수화는 자연 속에 몸담아 살지 못하는 사람들이나 여행을 즐길 형편에 있지 못한 감상자들에게 자연을 대신해주는 역할을 하기도 하였다. 그러므로 산수화 속의 공간

은 널찍하고 넉넉한 것이 좋았다. 무한한 여백을 안개 속에 마련한 남송대 마하파의 산수화나 확대지향적인 공간개념을 효율적으로 구현한 조선 초기의 안견파 산수화는 그런 의미에서 이상적인 예들이라 하겠다.

멀리 멀리 여행하고 싶으면서도 실행에 옮기지 못하는 감상자들에게는 '장강만리(長江萬里)'나 '강산무진(江山無盡)'과 같은 주제의 두루마리 그림(卷軸)이 큰 관심의 대상이었을 것이다. 끊임없이 이어지는 장권(長卷)의 산수화를 느긋하게 펼쳐보면서 감상자는 실제로 대자연 속의 산수를 오랫동안 유람하는 것처럼 가상의 여행, 즉, 와유를 즐길 수 있었을 것이다. 이러한 측면은 일정한 크기의 캔버스 안에 담겨진, 혹은 갇혀진 서양의 풍경화에서는 전혀 상정(想定)조차 불가능한 일이다. 와유라는 개념 자체가 서양인들에게는 가당치 않은 일일 것이다. 경치가 보고 싶으면 당장 떠나서 직접 봄으로써 보고 싶은 욕구를 곧 해결하고 말 것이기 때문이다.

비슷한 측면에서 '흉중구학(胸中丘壑)'이나 '흉중성죽(胸中成竹)' 같은 것도 주목된다. 그리고자 하는 산수나 대나무를 가슴속이나 머릿속에서 구상하고 마무리 지은 후에 눈을 떠서 곧바로 그려내는 것도 서양의 회화와는 다른 점이라 하겠다. 중국회화를 비롯한 동양화는 선을 기본으로 하는 그림이어서 선을 한번 잘못 구사하면 실패하기 쉬우므로 실수를 범하지 않기 위하여 신중에 신중을 기할 수밖에 없고 그 방편으로 흉중에서 먼저 그림을 완성하는 것이 요구되었던

14 안휘준, 『한국 회화사 연구』(시공사, 2000), pp. 511~521, 572~619 참조.
15 김홍남, 「중국 산수화의 '와유' 개념」, 『중국·한국미술사』(학고재, 2009), pp. 44~65
 참조.

것이다. 반면에 서양화는 주로 유화여서 몇 번씩이고 고쳐 그리는 것이 가능하므로 동양화에서처럼 반드시 흉중에서 먼저 이룰 필요는 없다. 물론 서양화가들도 먼저 자신의 그림을 구상하고 스케치를 통하여 생각을 가다듬고 구체화하는 것이 상례라 할 수 있지만 중국회화의 '흉중구학'이나 '흉중성죽'과는 차이가 있다고 하겠다. 이러한 측면에서도 와유의 경우와 마찬가지로 중국회화와 한국회화는 독특한 정신적 측면이 있다고 볼 수 있다.

(4) '기인기화(其人其畵)'의 그림이다.

글씨는 곧 그 글씨를 쓴 사람을 대변한다는 의미에서 '서여기인(書與其人)'이라는 말이 있듯이, 그림도 글씨의 경우와 마찬가지로 그것을 그린 사람을 드러낸다고 볼 수 있다. 즉, '그 사람에 그 그림'이라는 뜻에서 '기인기화(其人其畵)'라고 할 수 있다.[16] 공부를 많이 하고 생각을 많이 한 문인이 그린 그림에서는 문기(文氣), 문자향(文字香), 서권기(書卷氣)가 풍기지만 그렇지 못한 속된 화공이 그린 그림에서는 속기(俗氣)가 엿보이게 된다. 오랫동안 사문(寺門)에 몸담았던 스님이 그린 그림에서는 승기(僧氣)가 우러나오게 마련이다.[17] 이처럼 글씨나 그림은 그것을 제작한 작가의 사람됨을 드러낸다. 그래서 중국에서는 일찍부터 문자향을 풍기는 훌륭한 화가가 되기 위해서는 '만권의 책을 읽고, 만리 길을 여행하는 것(讀萬卷書, 行萬里路)'이 요구된다고 보았다.

이 때문에 자연히 문인화가와 직업화가의 구분이 완연하게 되었고, 여기적(餘技的)인 남종화와 공필화(工筆畵) 중심의 직업화가들의 그림인 북종화의 구별이 생겨나게 되었다. 남종의 문인화가들은 뜻

을 담아내는 사의(寫意)와 사의화를 중요시하였던 반면에, 북종의 화원들과 직업화가들은 사실(寫實)과 사실화를 주로 그렸다고 볼 수 있다. 남종화론은 이러한 차별성을 드러낸 것으로 보아도 큰 무리가 아닐 것이다. 명대의 동기창(董其昌), 막시룡(莫是龍), 진계유(陳繼儒) 등에 의한 남북종화론이 중국은 물론, 한국과 일본에서도 끈덕진 영향을 미치게 된 소이도 이러한 구분에 그 근원이 있다고 해도 과언이 아닐 것이다.[18]

문인화가들은 직업화가들과 혼동되는 것을 극히 싫어하였다. 이러한 추세가 한국에서는 더욱 심하여 아예 회화 자체나 그림 그리는 것 자체를 기피하기도 하였다. 그림에 대하여 천기(賤技)라거나 말예(末藝)라고 일컫기까지 한 것은 그 단적인 예이다.[19] 이러한 여러 가지 현상들의 근원은 바로 '기인기화'에 있음을 부인하기 어렵다.

16 허영환, 『동양미의 탐구』(학고재, 1999), pp. 163~164 참조. 서예가 고 김응현(金膺顯)은 그의 저서 제목을 『書與其人』(민족문화문고간행회, 1987)이라고 붙였는데 같은 의미로 볼 수 있다.

17 신숙주의 문집인 『보한재집(保閑齋集)』 권14의 「화기(畵記)」에 일본의 승려 철관(鐵關)에 관해서 "…… 그러므로 당시 사람들이 승기(僧氣, 스님의 기운)이 있다고 책망하였다"는 내용의 기록이 보인다. 이 기록을 통하여 '승기'라는 말이 스님들의 그림과 관련하여 15세기 이전부터 이미 쓰이고 있었음을 알 수 있다. 『朝鮮美術史 下: 各論篇』, 又玄 高裕燮 全集2(열화당, 2007), p. 247 참조.

18 남종화에 대한 종합적인 고찰은 안휘준, 「韓國南宗山水畵의 變遷」, 『韓國繪畵의 傳統』, pp. 250~309 및 이 책의 Ⅱ장 2절 참조; 김기홍, 「18세기 朝鮮 文人畵의 新傾向」, 『간송문화』 42(한국민족미술연구소, 1992), pp. 3~59; 강관식, 「朝鮮後期 南宗畵風의 흐름」, 『간송문화』 39(한국민족미술연구소, 1990), pp. 47~63; 이성미, 「朝鮮時代 후기의 南宗文人畵」, 『조선시대 선비의 묵향』(고려대학교박물관, 1996), pp. 164~176; 한정희, 「문인화의 개념과 한국의 문인화」, 앞의 책, pp. 256~279 참조.

19 홍선표, 『朝鮮時代繪畵史論』(문예출판사, 1999), pp. 194~198 참조.

(5) 서화동원(書畵同源)·시화일률(詩畵一律)의 미술이다.

잘 알려져 있는 바와 같이 중국과 그 영향권에 있던 나라들에서는 글씨와 그림이 같은 뿌리를 지니고 있고 다같이 문방사보(文房四寶, 紙·筆·墨·硯)를 사용한다는 점에서 서화동원론이 자리를 잡아왔다. 한자가 애초부터 그림처럼 보이는 상형문자로부터 발전된 것임을 고려하면 서화동원론에 이의를 제기할 여지가 없다고 하겠다. 이 때문에 평생 붓으로 글씨를 쓰면서 필법이 몸에 밴 문인들의 경우에는 같은 붓을 사용하여 창출하는 그림이 바로 지척에 놓여 있는 영역으로 여겨졌을 법하다. 다만 그림은 조형성이 중요한데 글씨의 경우에서처럼 격조 높게 표현하기가 쉽지 않고 또한 사회적으로 자칫 직업화가와 마찬가지로 취급될까 염려하여 애초부터 피하는 경향이 있었던 듯하다. 조선 초기 강희안의 동생 강희맹(姜希孟, 1424~1483)이 군자들의 우의(寓意)와 소인들의 유의(留意)를 구분지어 펼친 기예론(技藝論)은 이러한 경향에 대한 적극적인 반론이기도 하여 주목된다.[20] 아무튼 이 서화동원론은 문인들의 서화에 대한 인식을 끊임없이 지배하였다고 믿어진다.

글씨와 그림의 기원이 같다고 하는 얘기는 서양인들에게는 엉뚱하게 느껴질 수 있을 것이다. 서양화의 경우에도 유화는 해당이 안 되겠지만 펜을 사용한 스케치나 드로잉은 펜만쉽(penmanship)과 연관이 깊다고 볼 수도 있을 법하지만 중국의 서화동원론처럼 깊이 인식되거나 이론적으로 체계화되어 있는 것 같지 않다. 이런 관점에서 볼 때 중국의 서화동원론은 중국의 그림과 연관된 아주 중요한 정신적 측면의 한 가지 두드러진 양상이라 할 수 있을 것 같다.

이 서화동원론 못지않게 주목되는 특이한 양상의 하나가 그림을

시와 마찬가지로 여겼던 시화일률(詩畵一律)의 사상이다. 송대의 소식(蘇軾, 1036~1101)이 당대의 왕유(王維)의 〈남전연우도(藍田煙雨圖)〉를 보고 "왕유의 시를 음미하면 시 속에 그림이 있고, 왕유의 그림을 보면 그림 속에 시가 있다(味摩詰(王維)之詩 詩中有畵 觀摩詰之畵 畵中有詩)"라고 읊은 것은 그 대표적 예이다. 소식보다 연배가 십수 년 앞서는 곽희(郭熙)가 앞사람(張舜民)의 구절을 인용하여 "시는 형체가 없는 그림이고, 그림은 형체가 있는 시이다(詩是無形畵, 畵是有形詩)"라는 말을 스승 삼아야 한다고 자신의 저술인 『임천고치(林泉高致)』의 화의(畵意)에서 언급한 것도 같은 맥락이다. 이러한 시화일치(詩畵一致) 사상은 북송대 이후의 중국은 물론 조선초기의 사대부들 사이에서도 폭넓게 받아들여졌다.[21]

서화동원론이나 시화일률사상이 합쳐지고 뒷받침되어서 시·서·화의 세 가지 예술이 밀착되는 결과를 낳았다고 볼 수 있다.[22] 한 사람

20 즉, 그는 이파(李坡)에게 난초그림을 그려 보냈다가 그림 공부하는 것을 못마땅해 하는 애기를 듣고 "무릇 기예는 비록 같아도 용심(用心)은 다른 법이니 군자가 예(藝)에 우의(寓意)하는 것은 공사예장(工師隸匠) 등 기술을 팔아 밥을 벌어먹는 소인이 예에 유의(留意)하는 것과 다르며, 예에 우의하는 것은 마치 고인아사(古人雅士)가 마음으로 묘리를 탐구하는 것과 같은 것이고, 그림이란 서예와 같은 부류로서 6예의 하나이므로 군자가 먼저 뜻을 세우고 도덕지체(道德之體)가 널리 미치게 하면 6예를 용(用)한들 군자에게 어찌 해가 되겠는가"라고 그의 문집인 『사숙재집(私淑齋集)』에 실린 「답이평중서(答李平仲書)」라는 글에서 당당하게 주장한 바 있다. 안휘준, 『韓國繪畵의 傳統』, pp. 79~80; 유홍준, 『조선시대 화론 연구』(학고재, 1998), pp. 82~84; 홍선표, 앞의 책, p. 370 참조.

21 권덕주, 「蘇東坡의 畵論」, 『中國美術思想에 對한 硏究』, pp. 113~138; 지순임, 앞의 책, pp. 100~123; 홍선표, 앞의 책, pp. 357~359; 신영주 역, 『곽희의 임천고치』(문자향, 2003), p. 45; 하향주, 「『唐詩畵譜』와 조선후기화단」, 『東岳美術史學』 제10호(2009), pp. 31~32; 민길홍, 「조선후기 唐詩意圖 연구」(서울대학교 고고미술사학과 석사학위논문, 2002) 참조.

22 島田修二郎, 「詩書畵三絶」, 『中國繪畵史硏究』(東京: 中央公論美術出版, 1993), pp. 221~233 참조.

의 문인이 자기가 그린 그림에 자기가 지은 시를 자신의 글씨로 써넣는 일이 예찬(倪瓚)을 위시한 원말 사대가나 명대 오파(吳派)의 남종화가들이 중국회화의 주도권을 차지하게 되면서 보편화되는 경향을 띠었다. 이 세 가지 예술, 즉, 시·서·화에 모두 뛰어난 인물은 삼절(三絶)로 불렸는데 한국의 경우에는 18세기의 강세황(姜世晃, 1713~1791), 19세기의 김정희(金正喜, 1786~1856) 같은 인물이 대표적인 예들이다. 조선 중기의 회화에서 대나무 그림에 빼어났던 이정(李霆, 1541~1622), 매화 그림에 뛰어났던 어몽룡(魚夢龍, 1566~?), 포도그림을 잘 그렸던 황집중(黃執中, 1533~?)의 경우처럼 한 가지 그림에 출중했던 세 명의 화가를 묶어서 삼절로 일컬었던 것도 같은 맥락에서 생겨난 일이라 하겠다. 이러한 삼절의 개념도 서양회화에서는 찾아볼 수 없는 중국회화와 한국회화의 독특한 측면이라 하겠다. 현대에 이르러 한학(漢學)의 전통이 급격히 퇴조하면서 더 이상 삼절을 기대할 수 없게 된 것은 참으로 안타까운 일이다. 전통의 위축이 초래한 일이라 하겠다. 그러나 한글 시와 한글 서예를 구사하는 새로운 삼절의 출현은 가능할 것으로 본다.

(6) 방고(倣古)의 미술이다.

중국회화에서처럼 옛것을 중시하고 새로운 것을 창출하는 데 참고한 경우도 드물 것이다. 사실 이 점은 비단 회화에서만이 아니라 동양문화 전반에서 찾아볼 수 있는 현상이다. '온고지신(溫故知新)'이니 '법고창신(法古創新)'이니 하는 말들이 이를 잘 말해준다. 이러한 경향은 앞에서 중국회화의 '일반적 측면'을 논하면서 언급했던 '전통성'과도 직접 연관이 되는 사항이다. 그 중에서도 회화와 관련하여 모(摹), 임(臨), 방(倣)의 개념은 특히 독특하다고 보지 않을 수 없다. 원작을

똑같이 베끼는 행위가 모에 해당된다. 낡은 초상화나 각종 기록화들을 되살리기 위해서 중모(重模)행위가 많이 이루어졌는데 이러한 것이 바로 모의 한 가지 전형적인 예라 하겠다. 이러한 모작들은 나름대로의 학술적 가치를 지닌다. 그러나 상품적 가치를 높여 부당한 이득을 취하려는 불순한 동기에서 안작(贋作)을 만드는 위작(偽作)행위로서의 모작(摹作)도 흔하게 이루어져 왔다. 이는 사회적 악폐를 초래하는 일로서 단절되어야 마땅하다.

임(臨)은 원작을 앞에 놓고 되도록 유사하게 그리는 행위를 지칭한다. 제작의 순수성 여부에 따라서 가치가 인정될 수도 있고 위작처럼 경계의 대상이 될 수도 있다고 본다.

한편 방(倣)은 원작이나 원작을 제작한 화가의 뜻을 존중하고 자기 나름대로 재해석하여 자기 방식으로 다시 그리는 행위를 뜻한다. 원작의 화풍이나 양식을 그대로 따르기보다는 재해석한 입장에서 그리기 때문에 화풍이 원작과 현저하게 달라질 수도 있다. 그러므로 방은 또 다른 방식의 창작이라고 여겨진다. 이와 어느 정도 유사한 개념으로 '의(擬)'도 있다.

이러한 개념들도 중국회화에서 생겨난 독특한 양상으로 한국의 조선시대 화가들 사이에 널리 자리 잡히게 되었다.

다. 기법적 측면

중국회화의 특징을 외형적으로 가장 잘 드러내는 것은 사실상 기법적 측면임에 틀림없다. 앞서 얘기한 정신적 측면의 특징들은 이 기법적 측면을 통하여 비로소 구체화되고 빛을 발하게 된다고 볼 수 있다. 따라서 기법적 측면은 정신적, 사상적 측면 못지않게, 어쩌면 그 이상

으로 중요하다고 간주된다. 다소 무리해서 사람에 비유한다면 기법적 측면은 육체에 해당된다고 볼 수도 있을 것이다. 몸이 있고 건강해야 정신도 있고 사상도 깊어질 수 있는 것과 유사하다고 하겠다. 몸이 외형을, 정신이 내면을 드러내듯이 기법적 측면은 중국회화의 외형을, 정신적 측면은 중국회화의 내면을 노정한다고 보아도 무방할 듯하다. 사람의 몸과 마음이 경중을 따질 수 없게 똑같이 중요하듯이 중국회화의 기법적 측면과 정신적 측면도 마찬가지로 막중하다. 중국회화의 기법적 측면은 다음과 같은 몇 가지로 구분된다고 하겠다.

(1) 필법(筆法)과 선(線)의 미술이다.

중국회화가 서예의 경우와 마찬가지로 필법에 의해서 그 기본이 이루어짐은 말할 것도 없다. 필법은 다음에 언급할 묵법(墨法)과 어우러지기 때문에 필묵법이라고도 일컬어진다. 사물의 형태를 그릴 때 그 윤곽을 표현하는 구륵법(鉤勒法)도 필법과 선법(線法)의 결합으로 빚어진다고 보아도 좋을 듯하다. 윤곽선이 없이 표현되는 몰골법(沒骨法)에서는 선을 찾아볼 수 없는 사실에서도 그 점이 확인된다.

중국회화와 그 영향권에 있던 나라들의 그림에서 가장 기본이 되는 필법이 바로 선이라고 볼 수 있다. 중국인들은 선에는 "조(粗, 거칠다), 세(細, 가늘다), 활(闊, 넓다), 협(狹, 좁다), 횡(橫, 가로지르다), 수(竪, 직립), 억(抑, 누르다), 양(揚, 드러나다), 둔(頓, 둔하다), 좌(挫, 꺾다), 파(擺, 밀치거나 흔들다), 추(推, 밀다), 타(拖, 끌어당기다) 등 다양한 특질이 있다"고 보았다.[23] 한편 저자의 생각으로는 선에는 굵고 가는 태세

23 최병식, 『수묵의 사상과 역사』(동문선, 2008), p. 78 참조.

도 163 수락암동
고분벽화, 고려,
13세기 이전, 개성시
개풍군 수락암동 소재

도 164 파주 서곡리
고분벽화, 고려,
경기도 파주시 소재

도 165 김명국,
〈달마도〉, 조선 중기,
17세기 중반,
지본수묵, 83×57cm,
국립중앙박물관 소장

(太細), 살찌고 마른 비수(肥瘦), 강하고 약한 강약
(强弱), 진하고 옅은 농담(濃淡), 느리고 빠른 완급
(緩急) 등 다섯 가지 요소가 있으며 이것들을 제대
로 담아내는 것이 선을 살게 하고, 변화 있게 하며,
그림을 기운생동하게 한다고 보고 있다.[24] 따라서
선의 중요성은 아무리 강조해도 부족하다. 이 다섯
가지 요소들을 살려서 자유자재로 구사할 수 있는
실력이 바로 훌륭한 화가가 되는 첫 번째 단계라
고 할 수 있다. 결코 쉬운 일이 아님은 붓을 잡아보
면 바로 알게 된다. 중국과 그 영향을 받은 한국 및
일본의 대가들은 한결같이 선의 마스터들이었음은
그들이 남긴 작품들에 의해 확인된다.

필법은 또한 물기 있는 윤필(潤筆)과 까슬까슬
하고 꾸덕꾸덕한 갈필(渴筆)로 나누어볼 수 있다. 윤
필은 남송대의 마하파의 그림에서, 갈필은 원대 초
기의 조맹부와 황공망 등 원말 사대가 및 그들의 영
향을 받은 후대의 문인화가들의 작품들에서 제일
전형적으로 엿볼 수 있다. 19세기 조선 말기의 대표
적 문인화가였던 추사 김정희가 그린 〈세한도(歲寒圖)〉(도 106)에서 갈
필의 한국적 구사를 확인할 수 있다.

수묵이나 선염을 쓰지 않고 선으로만 표현하는 백묘화(白描畵)는
대표적인 선의 그림이라 할 수 있다. 북송대의 이공린(李公麟)이 대표

도 166 어몽룡,
〈월매도〉, 조선 중기,
16세기 말~17세기 초,
견본수묵,
119.1×53cm,
국립중앙박물관 소장

24 안휘준, 『미술사로 본 한국의 현대미술』, pp. 56~60 참조.

적인 화가인데[25] 한국에는 이미 고려시대에 전해져 조선 초기로 계승되었다. 고려 말의 수락암동(水落岩洞) 고분벽화와 파주 서곡리 고분벽화는 그 좋은 예일 것이다(도 163, 164).

간결한 필치로 형태를 그려내는 감필법(減筆法), 마치 갈라진 붓으로 쓰거나 그린 것처럼 먹이 묻지 않은 부분이 생겨나는 비백법(飛白法) 등도 필법의 독특한 예로써 주목된다. 이러한 필법은 중국만이 아니라 한국회화에서도 애용되었다. 김명국의 〈달마도〉는 감필법을, 어몽룡의 〈월매도〉는 비백법을 구사한 예로 꼽을 수 있다(도 165, 166).

(2) 묵법(墨法)의 미술이다.

중국회화에서 필법 못지않게 중요한 것이 묵법이다. 이 점은 중국회화의 영향을 받은 한국회화와 일본회화의 경우에도 마찬가지이다(도 167, 168). 먹은 물과 합쳐져서 다양한 색깔을 낸다. 크게 보면 담묵(淡墨)과 농묵(濃墨)으로 대별되지만 그 안에서 먹과 물이 어우러져 내는 색깔은 실로 다양하다. 이를 중국인들은 건(乾), 청(淸), 갈(渴), 습(濕), 조(燥), 심(深), 탁(濁), 농(濃), 담(淡), 초(焦)로 구분하기도 한다.[26] 연하고 부드러운 느낌과 짙고 강렬한 느낌 등 다양한 표현이 가능하다. 그만치 먹은 쓰기에 따라 강렬함과 섬세함을 지니게 된다고 볼 수 있다. 섬세함은 먹을 흥청망청 쓸 때에는 잘 드러나지 않는다. 오히려 아껴 쓸 때에 잘 드러난다. 그래서 이성(李成) 같은 대가들이 이미 먹을 금처럼 아껴 썼던 것이다. '석묵여금(惜墨如金)'이라는 말이 생겨난 연유이다.

중국회화사에서 먹을 가장 잘 썼던 것은 남송대의 마하파 화가들이라고 저자는 보고 싶다. 다른 시대의 화가들도 먹을 잘 썼던 것이

틀림없지만 역시 섬세함에서는 마하파 화가들이 제일이 아닌가 여겨
진다. 연운(煙雲)이 자주 짙게 끼는 강남지방의 자연경관을 효율적으
로 표현하고자 한 데에서 이루어진 일이라 생각된다. 그러나 같은 강

25 장준석, 「李公麟의 白描畫硏究」(동국대학교 박사학위논문, 2002); 羅菽子,
 「李公麟白描人物畫」, 『藝林叢錄』(1964. 5); Richard M. Barnhart, *Li Kong-lin's Classic of
 Filial Piety* (New York: The Metropolitan Museum of Art, 1983) 참조.
26 최병식, 앞의 책, pp. 79~82 참조.

도 167 목계,
〈팔팔조도〉, 남송,
지본수묵,
39×78.5cm,
일본 개인 소장

도 168 셋슈 토요,
〈파묵산수〉,
일본 무로마치시대,
1495년, 지본수묵,
147.9×32.7cm,
일본 도쿄국립박물관
소장

남지방을 무대로 하여 발생한 명대의 절파화풍에서는 먹을 헤프게 썼던 것이 대조적이다. 강한 필법과 함께 짙은 먹을 헤프게 쓰면서 광태사학파(狂態邪學派)까지 생겨나게 되었던 것이다.

한국의 경우 조선 중기의 화가들이 일반적으로 먹을 제일 잘 썼다고 생각되지만 김명국 등을 중심으로 절파계화풍의 영향을 받아 광태적인 경향을 띠었던 경우는 예외적이다. 역대 화가들 중에서는 조선 말기의 홍세섭(洪世燮, 1832~1884)이 묵법의 대표적인 인물로 주목된다. 중국 원대 이후 남종화의 영향을 받아 갈필법이 성행하던 당시의 시대적 상황을 고려하면 대단히 예외적인 일이라 할 수 있다.

묵법의 기본은 수묵임에 이론의 여지가 없다. 벼루에 물을 부어 먹을 갈아서 먹물을 만들고 이 먹물에 붓을 담가 적셔서 글씨를 쓰거나 그림을 그리는데, 이런 먹물을 사용하여 그린 그림을 수묵화라고 한다.[27] 먹에 비하여 물의 양이 많고 적음에 따라 농담의 차이가 나게 마련이다. 화가는 이를 활용하여 원하는 색조를 얻고 활용할 수 있다. 이런 수묵을 묽게 하여 바르듯이 사용하면 선염(渲染) 혹은 바림이라고 하고, 붓을 가로눕혀서 문지르듯 잡아끌어서 칠하면 쇄찰(刷擦)이라고 부를 수 있다.

묵법 중에서 특이한 것으로 발묵(潑墨)과 파묵(破墨)이 있다.[28] 농묵이나 담묵을 묽게 하여 뿌리듯 번지듯이 사용하는 것을 발묵 또는 발묵법이라고 한다. 파묵 혹은 파묵법은 먼저 농묵으로 형태나 윤곽을 그린 후에 담묵으로 그것을 깨나가거나 반대로 담묵으로 그린 후에 더 짙은 붓질을 가하여 조화를 이루도록 마무리 짓기도 하는 묵법을 의미한다. 혹은 "물로 먹을 깨뜨려서 먹에 진하고 엷고 마르고 젖은 변화를 줌으로써 먹색이 풍부하게 하는 것"을 뜻하기도 한다. 이

처럼 중국회화에서 묵법은 대단히 다양함을 알 수 있다.

(3) 설채법(設彩法)의 미술이다.

중국회화나 한국회화는 수묵화가 주류를 이루었던 것이 사실이
지만 그와 함께 채색 역시 적극적으로 사용되었다. 그림에 채색을 칠
하거나 입히는 것을 설채, 또는 설채법이라고 하는데 채색의 옅고 짙
음에 따라 담채(淡彩)와 농채(濃彩)로 구분된다. 수묵화에 옅은 색채를
약간씩 곁들이는 경우가 많이 생기게 되었는데 이를 수묵담채화라고
부른다. 문인화가들도 수묵화의 단조로움을 깨기 위해 수묵담채화를
그리는 사례가 적지 않았다.

원색을 비롯하여 짙은 채색을 구사하여 그린 그림을 농채화(濃彩
畵)라고 하는데 주로 직업화가들이 많이 그렸고 그 중에서도 화려한
꽃과 새를 소재로 한 화조화가들 사이에서 폭넓게 유행하였다. 중국
의 대표적 화조화가들이었던 황전(黃筌)과 황거채(黃居寀) 부자가 대
표적이다. 화려한 농채를 적극적으로 구사하여 그린 이들의 화조화를
부귀체(富貴体)라고 하는데 이들은 구륵(鉤勒)으로 형태를 표현한 후에
그 안에 채색을 칠해 넣는 쌍구전채법(雙鉤塡彩法)을 주로 사용하기도
하였다. 이들의 부귀체 화조화풍은 궁정취향(宮廷趣向)을 표현하는 데

27　중국 당대(唐代)의 수묵화에 관해서는 권덕주, 앞의 책, pp. 59~88 참조

28　葛路著, 姜寬植譯, 『中國繪畵理論史』(미진사, 1997), p. 153(발묵법), 163(파묵법);
　　島田修二郎, 「破墨山水圖」, 『日本繪畵史研究』(東京: 中央公論美術出版, 1987), pp. 326~329
　　참조. 발묵법이나 파묵법을 중국어로는 모두 '포모(p'o-mo)'라고 부르며 일본어에서는
　　발묵을 '하츠보쿠', 파묵은 '하보쿠'라고 부른다. 영어로는 발묵을 'spilled ink' 또는
　　'splashed ink', 파묵을 'broken ink'라고 부른다. 파묵과 발묵에 대하여는 위의 책
　　이외에 Osvald Sirén, *Chinese Painting: Leading Masters and Principles* (New York:
　　The Ronald Press Co., 1956), Vol. I, p. 165, 207 및 Vol. II, p. 25, 70 참조.

적합하였던 화풍으로 후대의 많은 화가들에게 영향을 미치며 하나의 계보를 형성하게 되었고, 수묵만으로 화조를 그렸던 문인화가 서희(徐熙)의 야일체(野逸体)와 판이한 대조를 이루게 되었다. 중국화조화의 양대 계보라 할 수 있는데 이 두 가지 계보의 화조화 전통은 한국회화에서도 간취된다. 특히 농채화는 궁중회화에서만이 아니라 민중을 대상으로 그려진 민화에서도 크게 유행하기도 하였다.

(4) 준법(皴法)의 미술이다.

서양화에서는 전혀 찾아볼 수 없는 중국회화의 독특한 기법으로서 준법(皴法)을 꼽지 않을 수 없다.[29] 준법은 주로 산수화에서 산이나 언덕, 바위의 표면에 가하여 그 괴량감(塊量感)과 질감(質感)을 나타내는 데 사용되어 왔다. 열 가지가 넘는 다양한 준법들이 사용되어 왔다. 그중에서도 대표적인 준법은 마치 도끼로 나무를 찍어낼 때의 자국과 모양이 비슷하다 하여 붙여진 부벽준(斧劈皴)을 꼽을 수 있는데 그 크기에 따라 대부벽준과 소부벽준으로 나뉘기도 한다. 이 부벽준과 비슷한 것이 자귀로 나무를 찍었을 때 나타나는 모양과 흡사하여 붙여진 악착준(握鑿皴)이다. 이러한 준법들은 주로 송대의 화원들[북송의 이당(李唐), 남송의 마원과 하규 등]과 명대의 절파화가들이 많이 사용하였다.

남종화가들은 부벽준이나 악착준의 사용을 선호하지 않았다. 아마도 직업화가들과 혼동되는 것을 두려워한 문인화가들의 기피현상을 드러내는 사례가 아닌가 여겨진다. 문인화가들은 주로 마(麻)의 속 껍질을 가늘게 찢어놓은 듯한 모습의 피마준(披麻皴)과 단필마피준(短筆麻皮皴), 쌓아놓은 벽돌처럼 켜켜이 결을 이룬 바위산의 모습을

연상시키는 절대준(折帶皴), 소의 털 모양을 닮은 우모준(牛毛皴) 등을 주로 사용하였는데 이 준법들은 원말 사대가들로 대표된다. 즉, 피마준은 황공망, 절대준은 예찬, 우모준은 왕몽으로 대표된다고 해도 과언이 아니다. 한국회화에서는 이러한 남종화계열의 준법들이 조선 후기 이후에 주로 구사되었다.

(5) 점법(點法)의 미술이다.

점을 찍어서 작은 식물이나 이끼 등을 나타낼 뿐만 아니라 액센트를 주면서 그림을 깔끔하고 야무지게 마무리 짓는 방법도 중국회화와 그 영향권의 산수화에서만 볼 수 있는 독특한 양상이다. 점을 이처럼 다용도로 편리하게 구사하는 일은 서양의 풍경화에서는 찾아보기 어려운 요소이다.

점법을 가장 적극적으로 활용한 화가는 북송대의 미불(米芾)과 미우인(米友仁) 부자라 할 수 있다. 이들은 구륵이나 준법을 거의 사용하지 않고 붓을 가로눌러서 점을 찍는 것만으로 산의 모습을 그려냈는데 이러한 독특한 표현법을 미법(米法)이라 하고 이 미법으로 그려진 산수화를 미법산수화라고 한다. 이 미법산수화는 하나의 뚜렷한 계보를 이루었는데 주로 남종화가들에 의해 계승되었다. 한국에서는 늦어도 고려 말 조선 초기에는 이미 나타나기 시작하였고 조선 중기를 거쳐 조선 후기와 말기로 이어졌다. 고려 말의 전(傳) 고연휘(高然暉) 필의 산수도 쌍폭(도 45, 46), 조선 초기의 이장손(李長孫), 서문보

29　지순임, 「山水畵皴法의 造形性 硏究」, 『祥明女子大學校論文集』 16집(1985.8), pp. 387~410; 한진만, 「산수화 준법」, 『弘益大學校論文集』(2003); 변내리, 「山水畵 皴法에 관한 연구-중국과 한국의 준법 변천과정을 중심으로-」(홍익대학교 석사학위논문, 2004.6) 참조.

(徐文寶), 최숙창(崔叔昌) 등의 고극공계(高克恭系) 화가들의 작품들(도 83~85), 조선 중기 이정근의 〈미법산수도〉(도 66), 조선 후기 정선의 작품들(도 70~73)과 그 밖의 많은 남종화풍의 산수화들에서 그 사실을 확인할 수 있다.

이제까지 살펴본 중국회화의 독특하고 다양한 양상들은 대부분 한국회화의 발전에도 많은 기여를 하였다. 이러한 사실만 보아도 중국회화가 한국회화의 발전에 얼마나 지대한 의미를 지니고 있는지 쉽게 알 수 있다.

3) 한국인들은 중국회화를 어떻게 수용(受容)하였나

한국회화의 발전과 관련하여 중국회화의 수용은 더 없이 큰 의미를 지녔었다. 고도로 발달한 중국회화와 접하고 그것을 수용함으로써 새로운 한국회화의 발전에 참고가 되고 도움이 되었기 때문이다.

그런데 한국에서의 중국회화의 수용과 연관해서 한 가지 큰 오해가 자리를 잡아왔던 것이 사실이다. 그것은 한국이 중국과 지리적으로 인접해 있으므로 중국회화와 미술이 한국으로 저절로 흘러들어오는 것이 당연한 일이 아니었겠느냐 하는 생각이다. 이러한 생각은 정말로 잘못된 것이다. 중국과 한국은 역사시대에 접어들면서 국가 대 국가로 존재하였고, 양국 사이에는 철통 같은 국경이 설정되어 있었으며, 양국 간의 내왕은 철저하게 통제되었었다. 국가의 공식적인 허가가 없이는 양국 간의 왕래도 어려웠다. 그러므로 지리적 인접성만

가지고 중국회화가 아무 때나 아무런 통제나 견제 없이 자유롭게 한국에 들어오고 또 들어온 것들이 무조건 수용되었으리라고 보는 것은 양국 간의 역사적 상황을 전혀 모를 때의 막연한 억측에 불과한 것이라 하겠다. 지리적으로 아무리 가까워도 국가 간의 문화적 교류는 무한히 소원할 수 있고 또 반대로 지리적으로 아무리 멀어도 문화적으로 지극히 긴밀할 수 있다는 사실은 현대의 남한과 북한, 한국과 미국의 관계를 통해서 너무도 분명하게 확인할 수 있다. 옛날이라고 국가 간의 관계가 크게 다를 바 없었다.

중국과 한국 사이에는 이미 삼국시대부터 철통 같은 통제가 이루어지고 있었고 국가적 차원의 승인하에서만 양국 간의 회화교류를 비롯한 문화교류의 물꼬가 트일 수 있었다. 그러므로 한국이 중국의 회화를 위시한 미술과 문화를 수용하는 데서도 많은 어려움이 따를 수밖에 없었다.

한국과 중국, 한국과 일본 간의 회화교류는 이러한 관점에서 이해되어야 할 것이다. 한국이 중국 및 일본과 가졌던 회화교류에 관해서는 이미 이런저런 글들을 통하여 간략하게 정리해 놓은 바 있다.[30] 그것에 관한 여러 가지 문헌기록들도 그 글들에서 비교적 구체적으로 소개해 놓았으므로 이곳에서는 꼭 참고를 요하는 최소한의 것들만 언급하고자 한다.

30 안휘준, 『한국회화사』(일지사, 1980); 『한국회화의 전통』; 『한국 회화사 연구』의 대중(對中), 대일(對日) 회화교섭 부분; 「조선왕조 전반기 미술의 대외교섭」, 『朝鮮 前半期 美術의 對外交涉』(예경, 2006), pp. 11~37 참조. 이 밖에 여러 학자들에 의한 연구 성과들이 참고가 되는데 특히 한국미술사학회가 그 동안 주최해온 고구려부터 근대까지의 대외 교섭사를 주제로 한 학술대회의 연구 성과들이 주목할 만하다.

무엇보다도 먼저 주목을 요하는 점은 한국인들은 중국회화를 많은 노력과 경비를 들여 주체적으로 수용하였다는 사실이다.

한국인들이 중국회화를 수용하기 시작한 것은 삼국시대부터라고 할 수 있다. 그 이전에도 양국 간에 회화교섭이 있었을지 모르나 현재로서는 문헌기록상으로나 작품으로도 증명할 길이 없다. 그러나 삼국시대에 이루어진 중국회화의 수용은 현재까지 알려진 작품과 문헌기록에 의하여 분명하게 입증이 된다. 작품을 통해서 본 중국회화와의 교섭이나 수용에 관해서는 다음 장에서 부분적으로나마 살펴볼 예정이다. 이 장에서는 문헌기록을 통해 본 중국회화의 수용과 관련된 사항만을 알아보고자 한다.

삼국시대의 나라들 중에서도 중국회화의 수용과 관련하여 기록이 남아 있는 나라로 먼저 백제가 주목된다. 고구려도 중국회화의 수용을 적극적으로 했음이 고구려 고분벽화와 일본에 남아 있는 고구려계 작품들을 통하여 분명하게 확인이 되나,[31] 문헌기록에는 그러한 사례가 전혀 보이지 않는다. 사료(史料)로서의 문헌기록의 한계성과 제한성을 드러내는 사례의 한 가지라 할 수 있다. 작품사료는 고구려가 중국회화를 활발하게 수용했음을 분명하게 밝혀주는 데 반하여 문헌사료는 그것을 전혀 뒷받침하거나 드러내지 못하고 있는 것이다. 이는 담징(曇徵), 가서일(加西溢), 자마려(子麻呂)를 비롯한 고구려 화가들이 일본에 건너가 활약하면서 그 곳 화단에 크게 영향을 미쳤던 사실을 밝혀주는 사례와 지극히 대조적이다.[32] 고구려를 비롯한 삼국시대의 회화가 일본과 가졌던 회화교섭이 이처럼 드러나고 밝혀지게 된 것은 『니혼쇼키(日本書紀)』 등 일본 측 문헌사료 덕분임을 부인할 수 없다.

어쨌든 백제는 "중대통(中大通) 6년(서기 534년)과 대동(大同) 7년 (서기 541년)에 누누이 사신을 보내 방물(方物)을 바치고, 아울러 열반 (涅槃) 등의 경의(經義)와 모시박사(毛詩博士) 및 공장(工匠)과 화사(畫 師) 등을 청하므로 칙서를 내려 모두 주게 했다"라는 『삼국사기(三國 史記)』와 『양서(梁書)』의 기록을 통해 중국 양나라의 문물과 함께 전문 적인 화가를 초빙하였던 사실이 확인된다.[33] 또한, 이 기록들을 통하 여 백제가 양나라의 그림을 비롯한 문물의 수용을 위해 국가적 차원 에서 많은 공력을 들였음과 국가 대 국가의 차원에서 공식적 외교관 계를 통하여 중국회화의 수용이 이루어졌음이 분명하게 드러난다. 백 제가 중국의 문물과 회화를 수용하기 위하여 기울였던 이러한 노력은 그 후 통일신라, 고려, 조선왕조에서도 마찬가지로 경주(傾注)되었다. 아마 동시대의 고구려나 신라에서도 같은 노력을 기울였을 것이 확실 시되지만 그에 관한 기록이 없어 단정적으로 얘기하기 어렵다.

통일신라는 당나라의 정원연간(貞元年間, 785~804)에 당시의 대 표적인 궁정취향의 인물 화가였던 주방(周昉)의 그림 수십 권을 후한 값으로 사서 가지고 귀국하였음이 북송의 곽약허(郭若虛)가 지은 유 명한 『도화견문지(圖畫見聞誌)』에 의해 밝혀져 있다.[34] 이 기록에 의해 우리는 두 가지 사실을 확인할 수 있다. 그 하나는 통일신라가 많은 돈을 투자하여 당시로서는 현대화였던 당나라 그림을 다량 구입하였

31 안휘준, 『고구려 회화』(효형출판, 2007) 참조.
32 안휘준, 위의 책, pp. 189~196; 「삼국시대 회화의 일본전파」, 『한국 회화사 연구』, pp. 135~210 참조.
33 원문은 안휘준, 『한국회화사』, p. 48, 주 8 참조.
34 원문은 위의 책, p. 50, 주 29 참조.

다는 사실이고 다른 하나는 궁정취향의 인물화를 집중적으로 수집하였으리라는 점이다. 거금을 아끼지 않는 중국회화의 수집에 대한 굳은 의지와 분명한 수집 취향이 느껴진다. 중국회화가 물 흐르듯 저절로 통일신라로 전해진 것이 아니라 통일신라의 많은 노력과 투자에 힘입어 수입이 성사된 것임을 알 수 있다.

그런데 통일신라가 궁정취향의 그림을 수집하였던 것은 삼국시대 신라 혹은 고신라시대부터 형성된 전통을 따른 결과였을 가능성이 높다. 이러한 추측을 뒷받침해 주는 것이 훗날 선덕여왕(善德女王)이 된 덕만공주(德曼公主)와 연관된 모란꽃 그림에 관한 기록이다.[35] 덕만공주는 워낙 영특하여 부왕인 진평왕(眞平王, 재위 579~632) 때에 당나라에서 들여온 모란꽃 그림과 꽃씨를 보고 그 그림에 벌과 나비가 그려져 있지 않은 점에 근거하여 그 꽃은 향기가 없을 것이라고 예측하였는데 실제로 재배한 뒤에 보니 그 말이 사실로 확인되었다는 얘기이다. 덕만공주가 여성임에도 왕재로서 손색이 없는 인재였음을 말해주는 일화이지만 회화사의 관점에서 보면 부귀영화를 상징하는 궁정취향의 모란꽃 그림을 이미 고신라시대에 당나라로부터 구해서 들여왔음을 확인시켜 준다. 이러한 전통이 통일신라로 이어져 주방과 같은 궁정취향을 짙게 풍기는 인물화가의 작품들을 수십 점씩이나 비싼 가격에 수입해오게 하였던 것으로 볼 수 있다.

국가적 차원에서 많은 비용을 들여 중국의 회화를 구입하는 전통은 고려시대로 이어졌다. 그 단적인 예가 고려의 사신으로 북송에 갔던 김양감(金良鑑)과 최사훈(崔思訓)의 사행(使行)이라 하겠다. 김양감은 1074년[고려 문종(文宗) 28년, 북송 신종(神宗) 7년]에 사신으로 파견되었는데 이때 중국에 가서 중국회화를 300여 꿰미[민(緡)]나 되는

거금을 들여 열심히 구입하였으나 좋은 작품은 열 점 중에 한둘도 없었다고 전해진다.³⁶ 김양감 일행이 안목이 없어서 헛돈만 쓴 셈이었다. 김양감은 이때 중국의 의약과 함께 '화소지공(畵塑之工)', 즉, 화공과 조소공을 요청하기도 하였다. 어쨌든 고려 조정이 중국회화를 구입하기 위하여 많은 경비를 들여가면서까지 열심히 노력하였음을 분명히 알 수 있다.

그보다 2년 뒤인 1076년(고려 문종 30년, 북송 신종 9년)에는 최사훈이 사신으로 파견되었는데 이때 그는 화공 여러 명을 데리고 가서 그곳 상국사(相國寺)의 벽화를 모사하여 귀국할 수 있도록 북송의 신종에게 주청하여 허가를 받았고 모두 모사하여 귀국하였는데 이때 모사에 참가하였던 화가들 중에는 화법에 정통한 화가들이 꽤 있었다고 한다.³⁷ 아마도 2년 전 김양감 일행의 실패를 거울삼아 그림에 뛰어난 인물들로 팀을 짜서 단단히 대비했던 것으로 믿어진다. 이로써 상국사의 벽에 그려져 있던 당대 중국 최고 화가들의 작품들을 모두 모사해 오는 데 성공한 셈인데 이때 베껴온 그림들은 고려의 흥왕사(興王寺) 벽에 재현되었다.³⁸

이러한 사례들은 고려가 중국회화의 구입과 수용을 위하여 국가적 차원에서 많은 경비를 써가면서까지 얼마나 열심히 노력하였는가를 잘 보여준다.

중국의 회화를 포함한 문물을 수용하기 위한 고려의 극성스러운

35 원문은 위의 책, p. 48, 주 11 참조.
36 원문은 위의 책, p. 88, 주 33 참조.
37 위와 같음.
38 고유섭, 『韓國美術史及美學論考』(통문관, 1972), p. 70 및 p. 76, 주 2 참조.

노력은 그 후로도 여전하여 고려의 사신이 북송에 갈 때면 (고려의 화공들이) 중국의 산천을 그리고 서적을 구매한다는 등의 이유를 들어 소식(蘇軾)이 고려사신 '오해론(五害論)'까지 제기한 바 있다. 북송의 휘종과 고려의 예종(睿宗) 때에는 수많은 중국의 법서(法書), 명화(名畵), 진기이물(珍奇異物)들이 고려에 전해져 이것들을 천장각(天章閣), 청연각(淸讌閣), 보문각(普門閣) 등에 나누어 보관하기에 이르렀다.[39] 12세기 초까지 얼마나 많은 중국의 서화가 고려에 전래되었는지 짐작이 된다.

고려와 북송 사이의 회화교섭과 관련하여 빼놓을 수 없는 예가 이녕(李寧)의 북송 방문이라 하겠다. 고려 회화의 최고봉이었던 이녕은 고려의 사신 이자덕(李資德, 1071~1138)을 따라 북송에 갔었는데 당시의 북송 황제 휘종(徽宗, 재위 1100~1125)은 한림대조(翰林待詔)인 왕가훈(王可訓)을 위시한 대표적 화가들로 하여금 이녕에게 그림을 배우도록 하였고, 또 이녕에게 고려의 〈예성강도(禮成江圖)〉를 그리게 하기도 하였다. 휘종은 완성된 이녕의 〈예성강도〉를 보고 감탄하며 "근래에 고려 화공으로서 사신을 따라 (중국에) 온 자가 많았으나 이녕만이 묘수이다"라고 말하기도 하였다고 한다.[40] 이 기록을 보면 사절단을 따라 중국에 갔던 고려의 화원들이 많았음을 재확인하게 되며 또한 고려에 실경산수화가 이미 자리 잡고 있었음을 알 수 있다.

이와 관련하여 이녕이 그렸던 〈천수사남문도(天壽寺南門圖)〉가 관심을 끈다. 이 그림은 실경산수화였으리라는 점이 우선 주목되는데, 이곳에서 더욱 관심을 갖게 되는 이유는 고려의 예종이 이 작품을 중국의 그림으로 잘못 알고 송나라 상인에게서 구했다는 점이다.[41] 예종이 자국의 그림을 중국그림으로 잘못 알았다는 것은 그의 안목이

짧았기 때문인지 아니면 고려의 그림이 중국그림에 핍진했었기 때문이었는지는 지금으로서는 판단할 길이 없다. 어쨌든 중국회화와 고려회화의 양국 간 내왕에 송나라 상인들의 역할이 컸다는 사실이 중요시 된다. 이 점은 고려의 인종(仁宗, 재위 1123~1146)에게도 송나라 상인이 도화를 바쳤는데 중국의 기품(奇品)인 줄 알고 기뻐했으나 사실은 이녕의 그림이었다는 내용과 궤를 같이한다. 아무튼 이러한 사례에 의거하여 보면 고려의 예종 연간(1106~1122)과 인종 연간(1123~1146)에 해당하는 12세기 전반에는 송나라 상인들의 무역을 통하여 양국의 회화가 오고갔음을 엿볼 수 있다. 국가와 국가 간의 공식적인 사절단을 통해서만이 아니라 상인들의 사무역(私貿易)에 의해서도 중국회화와 고려회화가 내왕하였음이 확인된다.[42] 이러한 해상무역을 통한 회화교류는 고려의 의종(毅宗, 재위 1146~1170) 때에도 계속되었을 것으로 믿어진다. 이 시기에 남송의 상인들이 20여 회에 걸쳐 약 1670명이나 고려에 왔던 사실로 보면 그러한 추측이 전혀 근거 없다고 말하기 어렵다.[43]

고려 말에는 고려 측의 각별한 노력 없이도 중국의 회화가 다량으로 전래된 사례도 있어 주목된다. 공민왕의 비가 된 노국대장공주(魯國大長公主)가 고려에 올 때 각종 집물(什物), 기용(器用), 간책(簡冊) 등과 함께 많은 서화를 배에 싣고 왔었던 일이 바로 그 대표적 사례

39 안휘준, 『한국 회화사 연구』, pp. 288~289.
40 위의 책, pp. 289~290; 황정연, 「朝鮮時代 書畵收藏 硏究」(한국학대학원 박사학위논문, 2007), pp. 14~19 참조.
41 원문은 안휘준, 『한국회화사』, p. 86, 주 6 및 『한국 회화사 연구』, p. 290, 주 17 참조.
42 위와 동일.
43 김상기, 『高麗時代史』(동국문화사, 1961), p. 187 참조.

이다. 이때 전해진 서화를 비롯한 물건들은 16세기까지도 전해지고 있었던 모양이다. 김안로(金安老, 1481~1537)가 그의 저술 『용천담적기(龍泉談寂記)』에서 이 일을 적으면서 "요즘 전해지고 있는 묘회보축(妙繪寶軸) 다수가 그때 들어온 것이다"라고 언급했던 점에서 충분히 짐작이 된다.[44] 이는 지극히 예외적인 경우임에 틀림없다.

삼국시대, 통일신라시대, 고려시대에 걸쳐 중국회화의 구입과 수용에 많은 노력을 기울였던 한국인들의 공력은 조선왕조시대에도 이어졌고 왕실 컬렉션, 안평대군을 비롯한 수많은 왕공사대부들의 수장품을 키우는 계기가 되었다.[45] 또한 조선 후기에는 중국의 많은 작품들만이 아니라 각종 화보(畵譜)들도 전래되어 널리 참고 되었다.[46]

이제까지 살펴본 몇 가지 사례들로만 보아도 다음과 같은 중요한 사실들이 확인된다.

① 중국회화는 한국에 저절로 들어온 것이 아니라 한국 측의 부단한 노력과 많은 투자에 힘입어 전래된 것이다.

② 중국회화의 수입은 주로 국가 대 국가 차원의 외교 사절단에 의해 이루어졌다.

③ 때로는 고려와 송나라의 예에서 보듯이 상인들에 의한 해상무역을 통하여 양국의 회화가 오고가기도 하였다.

④ 고대에는 궁정취향의 회화를 주로 구입해왔으나 중세인 고려 때부터는 순수한 감상을 위한 그림들도 많이 전래되게 되었다. 이러한 사실은 한국인들이 기호와 미의식, 필요성에 따라 중국회화를 선별적으로 구입해왔음을 강력히 시사한다.

4) 한국인들은 중국회화를 수용하여 무엇을 이루었나

한국인들이 중국회화를 수용하여 이룩한 것은 여러 가지가 있겠으나 간단히 정리해 보면 한국성(한국적 특성)과 국제성(국제적 보편성)의 확립, 청출어람(靑出於藍)의 경지 창출이라고 요약할 수 있을 것이다. 독자적 화풍으로 상징되는 한국성과 중국회화와의 관계나 영향을 반영하는 국제성은 거의 모든 한국회화에서 보편적으로 나타나는 특성이므로 굳이 장황하게 논할 필요가 없을 듯하다. 그러나 한국회화의 원류 혹은 근원이 된 중국회화 이상의 높은 수준으로 발전했음을 의미하는 청출어람의 경지에 관해서는 어느 정도의 예시가 요구된다고 하겠다. 이곳에서는 이러한 범주에 속하는 작품들 및 중국회화와는 현저하게 다른 한국 특유의 작품들 중에서 최소한의 작품들만을 예로 들고자 한다.

한국회화의 독자적 특성과 국제적 보편성을 함께 보여주면서 동

44 원문은 안휘준, 『한국 회화사 연구』, p. 296, 주 41 참조.

45 김홍남, 「안평대군 소장 중국 서예」, 『중국·한국미술사』(학고재, 2009), pp. 140~173; 황정연, 앞의 논문 참조.

46 허영환, 「중국의 화보」, 『동양미의 탐구』(학고재, 1999), pp. 10~29; 허영환, 「芥子園畵傳 연구」, 『미술사학(현 美術史學報)』 V(美術史學研究, 1993), pp. 57~73; 김명선, 「『芥子園畵傳 初集』과 조선 후기 남종산수화」, 『미술사학연구』 210(한국미술사학회, 1996), pp. 5~33; 고연희, 「정선의 진경산수화와 명청대 산수판화」, 『미술사논단』 15(한국미술연구소, 2002), pp. 221~255; 김홍대, 「322편의 시와 글을 통해 본 17세기 전기 『고씨화보』」, 『온지논총』 9(온지학회, 2003) pp. 150~180; 송혜경, 「『고씨화보』와 조선후기 회화」, 『미술사연구』 19(미술사연구회, 2005) pp. 145~179; 송희경, 「조선후기 畵譜의 수용과 點景人物像의 변화 – 鄭敾의 작품을 중심으로」, 『미술사논단』 22(한국미술연구소, 2006), pp. 167~187; 유순영, 「明末淸初의 山水畵譜 研究」, 『온지논총』 14(온지학회, 2006), pp. 368~421; 하향주, 「『唐詩畵譜』와 朝鮮後期畵壇」, 『東岳美術史學』 제10호(2009. 6), pp. 29~58 참조.

시에 청출어람의 경지를 드러내는 고대의 대표적 작품으로 고구려 무용총(舞踊塚)의 〈수렵도(狩獵圖)〉를 우선 꼽을 수 있다(도 10).[47] 고구려의 무사들이 넓은 대지 위에서 말을 탄 채로 호랑이와 사슴 등의 야생동물들을 사냥하고 있는 장면을 묘사한 5세기의 이 벽화는 몇 가지 점에서 대단히 괄목할 만하다.

먼저 고구려미술의 특징을 너무도 잘 드러내고 있는 점이다. 힘차게 말을 달리며 사냥을 하고 있는 기마무사들이나 쫓기고 있는 동물들의 다급한 모습의 표현에는 팽팽한 박진감, 세찬 동감과 율동감, 목숨을 두고 쫓고 쫓기는 극도의 긴장감이 넘쳐난다. 고구려 미술의 특성을 유감없이 드러낸다.

고대 산수인물화의 시원형을 보여주는 점이 괄목할 만하다. 인물들, 산들, 나무가 어우러져 있어서 넓은 의미에서의 산수인물화로 보아도 무리가 없다. 인물들의 모습과 동작은 능숙하게 묘사되어 있으나 산과 나무의 표현은 고졸성(古拙性)을 면치 못하였다. 그럼에도 불구하고 굵고 가는 곡선들로 정의된 산등성이는 고구려적 율동성을 고조시키는 기능을 발휘하고 있다. 평평한 모습의 산들은 괴량감, 부피감, 깊이감, 산다운 분위기 등을 결여하고 있지만 5세기 동아시아에서 산수화의 대표작으로 꼽지 않을 수 없다. 산들의 표면에 칠해진 색깔은 근경으로부터 원경을 향하여 하얀색, 빨간색, 노란색으로 칠해져 있어서 중국 설채원리를 채택했음을 알 수 있다. 그리고 몰골법(沒骨法)으로 묘사된 고사리 모양의 나무는 중국 한대(漢代) 및 위진(魏晉)시대의 영향을 반영하고 있다.

구도와 구성이 특이한 점도 주목된다. 오른편 하단에 하늘 높이 솟아오른 고사리 모양의 큰 나무를 배치하고 나무와 대각선을 이루

는 왼편 공간에 나지막하고 평평한 산들을 배치하였다. 일종의 평원
산수화(平遠山水畵)의 시원(始原)으로 여겨질 만하다고 생각된다.

전반적으로 주제나 표현방법 등에서 일본 동경예술대학자료관
소장의 한나라 때의 경통(經筒)의 표면에 상감기법으로 표현된 수렵
장면과 불가분의 연관성이 있다고 볼 수 있으나,[48] 이 고구려 무용총
의 수렵도는 한 단계 승화된 작품임을 부인할 수 없다. 이 수렵도는 사
냥을 주제로 한 고대의 그림들 중에서 단연 최고의 작품이라 하겠다.

고구려의 고분벽화들 중에서 이곳에 도저히 언급하지 않을 수 없
는 것이 오회분 4호묘(五盔墳四號墓)이다.[49] 7세기 전반기에 집안 지역
에 축조된 이 단실묘(單室墓) 고분의 벽화는 몇 가지 점에서 특기할
만하다.

우선 현실의 네 벽으로부터 천장 꼭대기까지 구성이 더없이 치밀
하고 짜임새 있어서 놀랍다. 현실의 네 벽을 나뭇잎 모양의 목엽문(木
葉文)으로 구획한 후에 인물과 팔메트(palmette) 무늬 등을 그려 넣었
는데 이는 매우 특이하고 독창적인 것으로 옆에 위치한 오회분 5호묘
이외에는 달리 그 유사한 예를 찾아볼 수 없다. 그레코-로만(Greco-
Roman) 계통의 팔메트 무늬가 천년의 세월을 뛰어넘어 이곳 고분들
에서 재현된 것도 경이롭다(도 14).

이들 고분벽화에는 농신(農神), 수신(燧神), 야철신(冶鐵神), 제륜
신(製輪神) 등 과학기술의 발전에 기여한 신화적인 인물들이 등장하

47 안휘준, 『고구려 회화』, pp. 50~54, 85~87 및 『청출어람의 한국미술』(사회평론, 2010),
 pp. 126~132 참조.
48 『고구려 회화』, p. 86 및 『청출어람의 한국미술』, p. 129 참조.
49 『고구려 회화』, pp. 95~101 및 『청출어람의 한국미술』, pp. 134~141 참조.

는 것도 매우 특이하다. 승학선인(乘鶴仙人)이나 기룡선인(騎龍仙人) 등 여러 신선들이 등장한 것은 새로운 것이 없으나 고구려 후기에 더욱 농후해진 신선사상의 풍미를 생생하게 보여준다는 점에서 관심을 끈다(도 13).

회화적 측면에서 이 고분의 벽화가 특히 주목을 끄는 것은 고도로 숙달된 필법과 아름답기 그지없는 설채법(設彩法)이라 하겠다. 선은 살아 있는 듯 힘차고 변화가 크며, 채색은 지극히 선명하고 극도로 아름답다. 뿐만 아니라 짙은 습기에도 불구하고 변색이나 탈색이 되지 않고 있어서 고구려의 뛰어난 안료 제조기술까지 엿보게 된다.

다양하고 색다른 주제들, 특이하고 독창적인 구성과 도안, 빼어난 필묵법과 설채법 등 모든 면에서 이 고분의 벽화는 단연 동아시아 최고의 벽화이며 가장 아름다운 그림이라 할 수 있다.

한국 고대의 회화와 관련하여 도저히 빼놓을 수 없는 것이 백제의 〈산수문전(山水文塼)〉이라 할 수 있다. 비록 회화가 아닌 전(塼)이기는 하지만 거기에 담긴 산수문양은 회화적 요소임을 부인할 수 없다(도 16).[50]

좌우대칭의 안정된 구도, 근경·중경·후경의 완연한 구현, 그에 따른 거리감과 깊이감의 뚜렷한 표현, 하늘과 산과 물의 분명한 구분, 부드러운 토산과 뾰죽뾰죽한 암산의 현저한 대조, 산다운 분위기의 탁월한 표출 등 모든 면에서 이 산수문양은 7세기 동아시아에서 최고의 산수화 수준을 보여준다고 할 수 있다. 앞에서 본 고구려 무용총의 수렵도에 보이는 산들보다 월등 진전된 모습의 산수화를 보여준다. 다만 삼산형의 산들의 모습이 곡선들로 도식화되어 있고 나무들이 그 능선 위에 줄지어 서 있는 모습으로 표현된 것은 공예품들에서 볼 수

있는 그래픽 디자인적인 요소라 할 수 있다. 공예디자인의 하나임은 분명하지만 이것을 통하여 당시 백제산수화의 높은 수준을 가늠하기에 족함을 부인할 수 없다. 당시 백제의 순수한 산수화는 이 공예디자인보다는 분명 더 높은 수준이었을 것이다.

고신라와 통일신라도 청출어람의 경지를 보여주는 훌륭한 미술작품들을 많이 남긴 것이 분명하나 회화의 경우에는 온전한 예가 남아 있지 않다. 8세기 중엽의 〈대방광불화엄경변상도〉(도 19)가 있으나 훼손 상태가 심하여 이곳에서는 다루기가 어렵다. 고려시대의 경우에도 일반회화는 이곳에서 다룰 만한 작품이 남아 있지 않다. 모두 훼손되기 쉬운 종이나 비단 등의 재질에 그려지는 것이 상례였기 때문이다.

그러나 다행스럽게도 고려시대에는 수많은 불교회화가 그려졌고 그 중에서 백수십 점의 작품들이 일본을 필두로 여러 나라들에 남아 있어서 크게 참고가 된다.[51] 이들 고려불화, 혹은 고려시대의 불교회화는 한결같이 수준이 고르게 높다. 동아시아 최고의 수준이라고 말해도 지나치지 않다. 이 높은 수준과 뛰어난 아름다움 때문에 고려불화는 중국과 일본에서도 높은 평가와 사랑을 받게 되었다. 오랜 세

50 \ 안휘준,『한국회화사』, pp. 37~38 참조. 산수문전과 함께 출토된 문양전 일괄에 대하여는 有光敎一,「扶餘窺岩面に於ける文樣塼の出土遺蹟と其の遺物」,『昭和十一年度古蹟調査報告』(朝鮮古蹟硏究會, 1937) 및「朝鮮扶餘出土の文樣塼」,『考古學雜誌』第27卷, 第11號(1937. 11); 박대남,「扶餘窺岩面外里出土百濟文樣塼硏究」(홍익대학교 석사논문, 1996. 6); 이내옥,「백제 문양전 연구-부여 외리 출토품을 중심으로」,『美術資料』72·73호 (2005. 12), pp. 5~28; 조원교,「扶餘 外里 출토 백제 文樣塼에 관한 硏究-圖像해석을 중심으로-」,『美術資料』74호(2006), pp. 5~30참조.

51 이동주,『高麗佛畵』, 韓國의 美 7(중앙일보사, 1981); 菊竹淳一·鄭于澤,『高麗時代의 佛畵』(시공사, 1995); 문명대,『고려불화』(열화당, 1991) 참조.

월의 흐름에도 불구하고 오늘날 백수십 점의 고려불화가 살아남게 된 것은 일본인들의 불교에 대한 신심(信心)과 고려불화를 아끼는 마음의 덕택임을 부인하기 어렵다. 중국인들도 고려불화를 높이 평가했음은 원나라 때의 탕후(湯垕)와 하문언(夏文彥) 같은 학자들이 각기 자신들의 저서인 『고금화감(古今畵鑑)』과 『도회보감(圖繪寶鑑)』의 「외국화(外國畵)」조에서 "고려의 그림 관음상들은 심히 공교한데 그 근원은 당나라 때의 위지을승(尉遲乙僧)의 필의(筆意)에서 나온 것으로 흘러서 섬려함에 이르게 된 것이다"라고 언급한 사실에서도 엿볼 수 있다.[52] 여러 주제의 불교회화들이 그려졌음에도 불구하고 그 중에서도 관음상을 꼬집어서 얘기한 것을 보면 관음상이 단일 주제로서 그만치 인기가 있었고 따라서 유독 많이 그려졌을 뿐만 아니라 특히 아름다웠기 때문일 가능성이 높다. 이 중국학자들의 언급은 현재 전해지고 있는 서구방(徐九方) 필의 작품을 위시한 여러 관음상들에서 그대로 확인이 된다.

　서구방이 1323년에 그린 이 〈수월관음도(水月觀音圖)〉는 관음반가상(觀音半跏像)으로서 왼편을 향하여 편안한 자세로 바위에 걸터앉아 있는 관음보살의 모습을 묘사하였다(도 21).[53] 오른발을 왼쪽 무릎 위에 올려놓은 반가의 자세이다. 편안하고 자연스러운 유연한 몸의 자세, 둥글고 복스러운 얼굴에 가늘고 긴 눈과 작은 입, 화려하고 정교한 문양들이 들어찬 아름답고 투명한 옷자락, 푸른 옥과도 같은 배경의 바위들, 그 바위들 밑을 감싸는 황금빛 조광(照光), 관음의 등 뒤에 서 있는 한 쌍의 청죽, 바위 틈새를 흘러내리는 옥류(玉流), 관음의 앞에 꿇어앉아서 경배하는 자그만 선재동자(善財童子)와 그 주변의 꽃송이들과 산호초들, 관음의 여성적인 섬섬옥수에 쥐어져 있는 염주

와 그 옆의 버드나무가 꽂힌 정병을 담은 투명한 유리사발, 둥근 원을 그린 크고 작은 신광(身光)과 두광(頭光) 등등 어느 곳 한 군데도 흠잡기가 어렵다. 전체적으로 지극히 화려하고 정교하여 "섬려함에 이른" 것을 부인할 수 없다. 이 우아하고 아름다운 모습은 다른 관음상들과 다른 주제의 고려불화에서도 예외 없이 일관되게 눈에 띈다. 고려불화의 일관된 아름다움의 세계를 공유하고 있기 때문이다. 이 아름다움은 형태의 뛰어난 묘사력과 고려 특유의 품위 있는 색채감각이 결합되어 표출된 결과이기도 하다.

고려시대 불교회화의 화려하고 정교한 섬려(섬세한 아름다움)는 이 시대의 많은 사경변상도(寫經變相圖)에서도 마찬가지로 간취된다(도 169).[54] 감색(紺色) 바탕에 지극히 가늘고 섬세한 금선이나 은선을 구사하여 그려진 이 변상도들은 섬려의 극치를 보여준다. 수많은 고려의 사경승들이 원나라에 불려갔던 것은 이러한 섬려함 때문이었을 것이다. 어쨌든 고려의 불교회화와 사경 및 변상도는 그 시대의 청자와 함께 고려미술의 귀족적 아취(雅趣)를 대표한다고 볼 수 있다.

조선시대에 이르면 억불숭유정책에 힘입어, 삼국시대부터 고려시대에 이르기까지 천여 년 동안 지배적이었던 불교적 미의 세계를 벗어나 담백한 유교미학의 영향을 강하게 받게 되었고 이에 잘 부합하는 수묵화가 전성기를 맞게 되었다. 이 시대의 수묵화 중에서 제일

52 원문은 안휘준, 『한국회화사』, p. 89, 주 41 참조.
53 위의 책, pp. 77~78, p. 71(도 27) 참조.
54 권희경, 『고려의 사경』(청주고인쇄박물관, 2006); 장충식, 『한국사경 연구』
 (동국대학교출판부, 2007); 국립중앙박물관 편, 『사경변상도의 세계, 부처 그리고 마음』
 (지앤에이커뮤니케이션, 2007) 참조.

도 169 〈묘법연화경
제5권 변상도〉,
조선 초기,
감색 종이 위에 금선묘,
35.2×12cm,
국립중앙박물관 소장

먼저 주목하게 되는 것은 15세기의 안견(安堅)과 안견파의 산수화이다. 안견의 유일한 진작인 〈몽유도원도(夢遊桃源圖)〉는 그 백미가 아닐 수 없다(도 22).[55] 1447년에 그의 후원자였던 안평대군(安平大君)의 요청을 받아 그린 이 그림은 안평대군이 꿈에서 본 도원을 표현하였다는 점에서 도가적 측면이 강함을 부인할 수 없다. 표면적으로는 강력한 성리학적 경향이 지배하던 시대에 내면적으로는 도가사상이 끈덕지게 영향을 미치고 있었음을 시각적으로 보여주는 사례라 하겠다.

산과 바위의 표면에 가해진 필묵법이 북송대 곽희(郭熙)의 화풍에서 연유한 것임은 자명하다. 동시대의 일본에서는 남송대 마하파(馬夏派)의 화풍이 지배적이었던 사실과 큰 대조를 보여준다. 조선 초기에 풍미하였던 고전주의적 성향이 잘 드러나 있음도 부인하기 어렵다. 아무튼 이 안견의 〈몽유도원도〉는 한·중·일 삼국의 모든 도원도들 중에서 단연 으뜸이라 할 수 있다. 그림의 격조와 양식상의 특이성이 이 점을 잘 증명해 준다.

이야기의 전개가 통상적인 경우와 반대로 왼편에서 시작하여 오른편으로 펼쳐진 점, 현실세계를 나타내는 왼편 하단부로부터 도원의 끝부분인 오른편 상단부로 보이지 않는 대각선을 따라 점차적으로 시각적 전개와 긴장감을 고조시킨 점, 전체의 화면을 왼편의 현실세계, 그 다음 도원의 바깥쪽 입구, 도원의 안쪽 입구, 그리고 마지막으로 오른편의 넓은 도원 등 네 무더기의 경군(景群)으로 구성한 점, 왼편의 현실세계는 나지막한 토산인 야산들로 나타낸 반면에 나머지 도원의 세계는 모두 환상적인 형태를 지닌 바위산인 암산들로 분명

55 안휘준, 『개정신판 안견과 몽유도원도』 참조.

하게 구분지어 표현한 점, 평원(平遠)·고원(高遠)·심원(深遠) 등 삼원
법을 고루 갖추고 있는 점, 화면 전체를 양분하여 보면 왼편의 절반은
정면에서 본 것으로 나타낸 반면에 오른쪽 절반은 위에서 내려다보
듯이 부감법(俯瞰法)을 구사하여 표현한 점, 사방이 산으로 둘러싸인
도원이 넓어 보이도록 부감법을 활용함과 동시에 감상자의 눈이 제
일 닿기 쉬운 도원 근경의 산들의 높이를 대폭 낮추어 표현한 점, 도
원에 일체 사람이나 계견(鷄犬)의 모습을 그려 넣지 않은 점, 도원 오
른편 상단에 바위산들을 마치 하늘에 매달린 듯 고드름처럼 그려 넣
어서 신선들이 사는 바위동굴인 방호(方壺)를 나타낸 점, 화면 전체에
고요하고 적막하여 평화로운 분위기가 넘쳐나게 묘사한 점 등은 이
걸작의 특징들인 동시에 산수화 대가로서의 안견의 진면목을 여실히
드러내는 증거들이라 할 수 있다.

　　안견의 전칭(傳稱) 작품들 중에서는 국립중앙박물관 소장의 〈사
시팔경도(四時八景圖)〉가 주목된다(도 49~51).[56] 비록 안견의 진작은 아
니고 격도 〈몽유도원도〉에 미치지 못하지만 조선 초기와 중기에 걸쳐
조선 화단을 지배했던 안견파화풍의 특징을 가장 잘 드러내고 있고,
또 화풍으로 보아 전칭작들 중에서 연대가 가장 올라가는 그림이라
는 점에서 매우 중요하게 여기지 않을 수 없다.

　　이른 봄과 늦은 봄의 장면부터 시작하여 이른 겨울과 늦은 겨울
의 장면까지 사계절의 산수를 담고 있는 이 작품은 한 폭씩 떼어서 보
면 한쪽 종반부(縱半部)가 다른 쪽 절반에 비하여 월등 무게가 주어져
있다. 이를 저자는 편파구도(偏頗構圖)라고 부른다. 15세기에는 무게
가 주어진 쪽의 절반은 근경의 언덕과 원경의 주산이 2단을 이루며 화
면을 압도하는 것이 특징으로 나타나 있는데 이를 편파2단구도라고

한다. 16세기 전반기에는 무게가 주어진 종반부에 근경, 중경, 후경의 3단이 갖추어진 편파3단구도로 변화하게 되었다. 어쨌든 한 폭의 작품은 이처럼 편파구도를 지니고 있지만 좌우 두 폭을 나란히 함께 펼쳐놓고 보면 좌우가 완전한 대칭을 이루게 된다. 이러한 구도는 안견이 참조했던 중국 북송대 곽희의 〈조춘도(早春圖)〉(도 158) 같은 작품과 현저한 차이를 드러낸다. 중국의 〈조춘도〉는 중심축을 따라서 언덕과 산들이 지그재그 형태로 뒤로 물러나면서 멀어지고 높아지는 형상이어서 편파구도가 아닌 대칭적인 구도를 지니고 있다고 할 수 있다. 안견파의 편파구도와 현저한 차이를 보인다.

이처럼 현저한 차이는 구도에서만 드러나는 것이 아니라 경군(景群)들의 구성에서도 두드러지게 드러난다. 전 안견의 〈사시팔경도〉에서는 경군들이 따로따로 떨어져 있으면서 하나의 경치를 이루는 데 비하여 곽희의 〈조춘도〉에서는 모든 요소들이 철저하게 유기적인 연결성을 유지하고 있다. 또한 전자가 수면의 안개를 통해 무한히 넓어지는 확대지향적인 공간개념을 보여주는 데 비하여 후자는 자연의 웅장함을 묘사하는 데 치중하였다. 한국화된 안견파화풍과 한국회화의 원류로서의 중국 곽희화풍의 현저한 차이를 분명하게 확인하게 된다.

〈사시팔경도〉에 구체화되어 있는 안견파화풍은 일본에 전해져 슈분(周文)과 가쿠오(岳翁) 등 슈분파에 큰 영향을 미치게 되었다.[57] 편

56 안휘준, 『한국 회화사 연구』, pp. 380~400 참조.
57 위의 책, pp. 482~487; Hwi-Joon Ahn, "Korean Influence on Japanese Ink Painting of the Muromachi Period," *Korea Journal* Vol. 37, No. 4 (Winter, 1997), pp. 195~220 참조.

도 170 슈분,
〈죽재독서도〉, 일본
무로마치시대, 15세기
중엽, 지본담채,
136.7×33.7cm,
일본 도쿄국립박물관
소장

도 171 가쿠오,
〈산수도〉, 일본
무로마치시대, 15세기
말, 69.3×33.7cm,
일본 도쿄국립박물관
소장

파구도, 경군들이 따로따로 떨어져 있으면서 하나의 조화를 이루는 구성, 확대지향적인 넓은 공간개념, 45도 각도로 비스듬히 서 있는 근경의 언덕과 그 위의 쌍송 모티프 등이 안견파와 슈분파의 산수화에서 공통으로 나타난다(도 49, 170). 다만 일본 슈분파의 화가들은 구도와 구성 및 공간개념 등에서는 안견파의 영향을 수용하면서도 산과 언덕, 그리고 나무의 표현 등에서는 남송대 마하파화풍을 견지하였음이 차이라 하겠다. 일본의 슈분파 화가들은 한국과 중국의 화풍을 결합하여 일본적인 산수화풍을 이루어낸 것이다. 아무튼 안견과 그의 추종자들은 고전적인 북송대 곽희파화풍을 받아들여서 한국화하였고 다시 일본 무로마치시대의 슈분파의 수묵산수화에 영향을 미침으로써 동아시아회화의 발전에 이바지하였음을 분명하게 확인할 수 있다(도 50, 51, 171).

조선 초기에는 산수화만이 아니라 동물화에서도 큰 업적이 이루어졌다. 이암(李巖, 1499~?)의 강아지 그림이 그것이다. 이암은 강아지 그림만이 아니라 매 그림에도 뛰어났고 어진의 제작에도 참여한 바 있으나, 그를 한국회화사상 가장 돋보이게 하는 것은 역시 강아지 그림임에 틀림없다.

이암의 강아지 그림들은 일관된 화풍을 보여주지만 삼성미술관 리움 소장의 〈화조구자도(花鳥狗子圖)〉에서 특히 그의 특징들이 잘 드러난다(도 24).[58] 봄날 꽃이 활짝 핀 나무 밑에서 한가로운 시간을 보내고 있는 검둥이, 누렁이, 흰둥이 등 세 마리 강아지들의 모습이 주제로 다루

58 안휘준, 『한국회화사』, pp. 146~148, 115(도 50) 참조. 2007; 이태호, 『옛 화가들은 우리 얼굴을 어떻게 그렸나』(생각의나무, 2008) 참조.

도 172 모익,
〈훤초유구도〉, 남송,
12세기, 일본 야마토
분카칸 소장

도 173 소다츠,
〈견도〉,
일본 에도시대,
17세기,
90.6×43.4cm,
일본 도쿄 니시아라이
다이시 소지지 소장

어졌다. 검둥이는 무엇인가를 바라보며 생각에 잠긴 듯하기도 한 모습이다. 검은테 안경을 낀 듯한 눈의 모습이 사색적 분위기를 더욱 진하게 자아낸다. 누렁이는 단잠에 빠져 있고 개구쟁이 흰둥이는 곤충을 입에 물고 놀고 있는 모습이다. 세 마리의 강아지들이 털 색깔만이 아니라 행태도 제각각임이 흥미롭다. 그러나 세 마리 모두 한결같이 착하고 순한 모습을 보여준다는 점에서 공통된다. 한없이 천진난만해 보이는 이 강아지들은 세상에서 가장 귀여워 보인다. 그들은 한결같이 목걸이조차 하지 않아 한없이 자유롭고 평화로워 보인다.

강아지 그림은 중국의 모익(毛益)도 특출하게 잘 그렸으나, 이암이 그의 수준을 뛰어넘었음을 알 수 있다(도 172). 이암은 세상에서 가장 귀엽고 천진난만한 강아지 그림을 그린 화가로 꼽을 만하다.

이암의 강아지들은 독특한 묵법과 설채법으로 그려져 있는데 이러한 기법을 일본에서는 다라시코미(滲し込み)라고 하는데 일본의 소다츠(宗達)가 대표적 화가이다(도 173). 요시다 히로시(吉田宏志) 교수는 소다츠가 이암의 강아지 그림으로부터 영향을 받아 다라시코미의 기법을 구사하게 되었다고 보고 있는데 부인하기 어렵다고 본다.[59]

조선 후기에는 정선과 그의 추종자들에 의한 한국적인 진경산수화가 유행하였고(도 26, 70), 김홍도(도 145), 김득신(도 147), 신윤복(도 174) 등의 토속적인 풍속화가 풍미하였음은 너무도 잘 알려져 있다.[60] 또한 이들의 화풍이 중국이나 일본의 화풍과 판이하게 다르며, 한국적이고 토속적인 특징들을 가장 잘 드러내고 있다는 사실을 누구도 부인하지 못한다. 따라서 조선 후기의 진경산수화와 풍속화에 대하여는 이곳에서 굳이 상론할 필요가 없다고 생각한다.

청출어람의 경지를 이룬 조선시대의 회화 중에서 도저히 빼놓을 수 없는 것이 바로 초상화이다(도 175).[61] 조선시대에는 극진한 성리학적 조상숭배사상에 힘입어 어진(御眞), 공신상(功臣像), 사대부상

59 吉田宏志, 「17世紀から19世紀に至る時代の韓國繪畵と日本繪畵の關係」, 『韓國學의
 世界化』(한국정신문화연구원, 1990), pp. 58~67 참조.

60 최완수, 『謙齋 鄭敾 眞景山水畵』(범우사, 1994); 박은순, 『金剛山圖 硏究』(일지사,
 1997); 『眞景山水畵』(국립중앙박물관, 1991); 국립춘천박물관, 『우리 땅, 우리의 진경』
 (통천문화사, 2002); 진준현, 『우리 땅 진경산수』(보림, 2004); 안휘준, 『風俗畵』, 韓國의
 美 19(중앙일보사, 1985) 및 『韓國의 風俗畵』(東京: 近藤出版社, 1987); 이태호, 『풍속화』 1,
 2(대원사, 1995, 1996); 정병모, 『한국의 풍속화』(한길아트, 2000); 진준현, 『단원 김홍도
 연구』(일지사, 1999) 참조.

도 174 신윤복,
〈월하정인〉,
《혜원전신첩》,
조선 후기,
18세기 말~19세기 초,
28.2×35.6cm,
간송미술관 소장

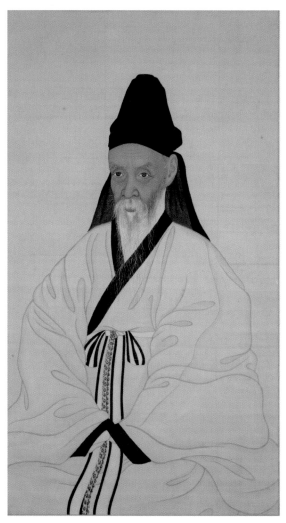

도 175 〈이재 초상〉,
조선 후기,
18세기 후반,
견본설채,
97.9×56.4cm,
국립중앙박물관 소장

(士大夫像) 등의 각종 초상화와 불교의 조사상(祖師像) 등이 활발하게 제작되었다. 이 시대의 초상화들은 피사인물을 일호일발(一毫一髮)도 틀리지 않게 정확하게 묘파하는 사실주의 정신과 함께 대상 인물의 성격과 교양 등 내면세계를 그대로 드러내는 철저한 전신사조(傳神寫照)의 표출에 힘입어 그야말로 기운생동하는 빼어난 경지를 이룩하였다. 대부분의 작품들이 한결같이 높은 경지를 보여주고 있어서 총체적으로 보면 동아시아 최고의 수준을 드러낸다고 하겠다. 특별히 한두 작품만을 추려서 거론하는 것이 온당하지 않다고 느껴질 정도이다.

이제까지 극소수의 분야와 극소수의 작품들을 예로 들어서 한국적 특징의 형성과 청출어람의 경지 창출과 연관지어 거론하였다. 이밖에도 수많은 작품들이 다소간의 차이를 막론하고 이 범주에 든다고 할 수 있다. 이러한 혁혁한 업적은 한국인들의 고유한 창의성과 함께 뛰어난 원류로서의 중국회화를 바탕으로 참고할 수 있었던 점에서 가능했다고 보아도 무리가 아닐 것이다.

5) 맺음말

앞에서 한국회화의 원류로서의 중국회화가 어떤 성격의 미술인지를 일반적, 정신적(혹은 사상적), 기법적 측면에서 살펴보고, 그러한 중국회화를 한국인들이 어떻게 수용하였으며, 또 그것을 토대로 한국인들이 무엇을 달성하였는지를 알아보았다.

중국회화는 인류의 역사상 서양회화와 함께 쌍벽을 이루는 빼어

난 미술로서 가장 창의적이고 독특하며 복합적인 성격을 지니고 있다. 이러한 고도의 순수미술을 받아들여 자체의 발전에 참고할 수 있었던 것은 한국회화의 발달과 관련하여 여간 다행한 일이 아니었다.

그러나 중국회화의 수용은 한국인들에게 결코 쉽지 않은 일이었다. 많은 노력과 경비를 들여서 어렵게 받아들여야만 했다. 한국이 중국과 지리적으로 인접해 있어서 저절로 흘러들어온 것도 아니며, 더구나 중국인들이 20세기 서양의 기독교 선교사들처럼 포교하듯이 앞장서서 적극적으로 전해준 것은 더욱 아니다. 전적으로 한국인들이 주체적으로 애써서 수용한 것임을 유념해야 하겠다. 이러한 실상을 말해주는 수많은 사례들 중에서 일부 대표적인 예들만 살펴보았다.

한국회화사에서 중국회화와 관련하여 가장 중요한 사실은 한국의 화가들이 중국회화를 수용하여 단순히 모방만 한 것이 아니라 독창적 화풍을 이룩하였고 많은 경우 청출어람의 경지를 창출하였다는 점이다. 한국회화가 중국회화에 압도되거나 그것에 흡수되지 않고, 오히려 그것을 뛰어넘어 독자적 세계를 형성하였다는 사실이 가장 높게 평가받을 점이라 하겠다.

한국회화가 중국회화를 토대로 발전시켰던 점들을 간략하게 정리해보면 다음과 같다.

61 조선미, ①『韓國의 肖像畵』(열화당, 1983) ②『초상화 연구-초상화와 초상화론』
 (문예출판사, 2007) ③『한국의 초상화: 형과 영의 예술』(돌베개, 2009); 문화재청,
 『한국의 초상화』(눌와, 2007); 『다시 보는 우리 초상의 세계』(국립문화재연구소, 2007);
 국립중앙박물관 편, 『조선시대 초상화 I』(그라픽네트, 2007); 이태호, 『옛 화가들은 우리
 얼굴을 어떻게 그렸나』(생각의나무, 2008) 참조.

· 한국회화는 국제적 보편성과 독자적 특수성을 함께 발전시켰다.
· 한국회화는 중국 및 일본과 활발하게 교류했음에도 불구하고 삼국시대부터 현대에 이르기까지 전 시대에 걸쳐 항상 독자적인 화풍을 발전시켰다.
· 중국회화의 영향을 받아들여 한국적으로 발전시켰으며 일본회화에도 기여함으로써 동아시아의 회화 발전에 이바지하였다.

2

한 · 일 회화관계 1500년

1) 머리말

역사적으로 볼 때 한국과 문화적으로 가장 가까웠던 나라는 말할 것도 없이 중국과 일본이다. 이 세 나라의 문화가 어울려 하나의 뚜렷하고 빛나는 거대한 동아시아의 문화권을 형성하였던 것이다. 그러므로 우리나라 문화를 올바로 이해하기 위해서는 중국 및 일본과의 관계를 제대로 파헤쳐 보는 것이 절실히 필요하다. 회화사의 경우에도 물론 마찬가지이다.

그런데 한 · 일 양국 간의 문화관계는 이미 선사시대에 시작되었음이 고고학적 발굴과 연구에 의해 분명해져서 그 역사가 수천 년의 장구한 기간에 걸쳐 있음을 알 수 있다. 그러나 양국 간의 회화관계의 역사는, 현재까지 알려진 자료에 의하면 대체로 한국에서 문방사보(文房四寶)를 사용하여 제작하는 진정한 의미에서의 회화가 본격적으로 발전하기 시작하였던 삼국시대, 그 중에서도 후반기에 해당하는 5세기경부터라고 믿어져 대략 1,500년 정도의 기간에 이른다고 우선 어림할 수 있다. 선사시대의 선각화(線刻畵)를 포함한 고고학적 자료가 말해 주는

양국 간의 관계사에 비하면 짧은 편이지만 순수한 회화관계의 역사로는 상당히 긴 편이라고 하겠다.

이 1,500년간의 역사를 통하여 한국의 회화는, 금세기 이전까지 일본의 회화 발전에 크게 기여하였다. 대표적인 예를 들어보면, 양국의 회화관계가 개시되었던 삼국시대에는 고구려, 백제, 신라의 많은 화가들이 일본에 건너가 그곳의 아스카시대(飛鳥時代, 552~645) 회화 발전의 토대를 마련하였으며, 조선시대(1392~1910)에는 그곳 무로마치시대(室町時代, 1333~1573)의 수묵화 및 에도시대(1615~1867)의 남종화의 발전에 중요한 역할을 하였던 것이다. 이것은 사절단을 따라서 일본에 건너갔던 한국의 화가들, 역시 사절단의 일원으로 내조(來朝)했던 일본의 화가들, 그리고 여러 가지 경로를 통해서 일본에 전해졌던 한국의 화적(畵蹟)들에 의해 이루어졌다고 볼 수 있다. 특히 조선시대에 일본에 파견되었던 통신사의 역할은 이러한 의미에서 더욱 중요한 것이었다.

이러한 한국과 일본 사이의 1,500년간에 걸치는 회화관계를 삼국시대와 조선시대를 중심으로 하여 간략하게나마 살펴보고자 한다. 제목은 '한·일 회화관계 1,500년'이라고 붙여 보았지만, 실상 주된 내용은 한국회화가 일본에 어떠한 영향을 미쳤는가에 치중할 수밖에 없을 듯하다.

일본과의 회화관계를 살펴보는 것은 몇 가지 점에서 대단히 의의가 크다고 하겠다. 첫째로 일본과의 회화 및 문화 관계를 보다 구체적으로 파악할 수 있다는 점이다. 둘째로는 일본에 어떠한 영향을 언제 어떻게 미쳤는지를 파악할 수 있고, 아울러 일본회화의 발달을 이해하는 데 도움이 된다는 사실이다. 셋째로는 작품사료와 문헌사료가

희소하여 회화사 연구에 많은 어려움을 겪고 있는 우리의 입장에서는 일본 측의 자료와 그곳에 끼친 영향의 실태를 통해서 한국회화사의 공백과 미진한 부분을 복원하는 데에 큰 참고가 된다는 점이다. 이러한 점들로만 보아도 한·일 간의 회화 교섭 문제의 규명이 얼마나 큰 의의를 지니고 있는지 쉽게 짐작해 볼 수 있다.

다른 나라와의 관계에서와 마찬가지로 일본과의 회화관계에서도 우리 측의 작품들이 일본에 많이 전해졌고, 또한 일본의 작품들도 적지 않게 우리나라에 전해졌던 것이 사실이다. 다만 이와 관련하여 주목할 점은 작품의 전래가 곧 영향을 미쳤음을 의미하는 것은 아니라는 사실이다. 왜냐하면 영향은 보다 선진화된 곳으로부터 그것을 받아들이고자 갈망하는 곳으로 흘러들어 미치게 되는 것이 통례이기 때문이다. 또한 영향의 실체는 분명한 양식상의 특징으로 규명이 가능한 때만 수긍이 될 수 있다고 생각한다. 그러므로 일본의 작품들이 전통시대에 우리나라에 전해졌다고 해서 일본의 영향이 곧 우리에게 미쳤음을 의미한다고 볼 수는 없다. 일본화풍의 영향은 식민통치가 이루어진 이후에 두드러지게 나타났을 뿐 그 이전에는 전혀 찾아볼 수 없다. 이것은 마치 우리나라의 회화가 중국으로 많이 전해졌음에도 불구하고 그곳의 회화에 별다른 영향을 미치지 못했던 것과 마찬가지의 현상이라고 볼 수 있다. 그러므로 전통시대에서의 한·일 간의 회화 교섭은 결국 우리가 일본에 어떠한 영향을 미쳤는가에 초점이 모아질 수밖에 없다고 하겠다.

그러나 20세기에 들어서서는 오히려 그 영향의 방향이 완전히 반대로 뒤바뀌게 되었음을 볼 수 있다. 즉, 20세기에는 비록 강압적인 방법에 주로 힘입은 바지만 우리가 일본회화의 영향을 강하게 받았

던 반면에 일본회화에는 별다른 영향을 미치지 못하고 있는 실정이다. 이러한 역사적 전환도 우리는 차제에 냉철하게 반추해 볼 필요가 있는 것이다.

2) 삼국시대~고려시대 회화의 일본과의 관계

가. 삼국시대

우리나라의 화가들이 일본에 건너가 그곳의 회화 발전에 공헌하기 시작했던 것은 앞서도 지적했듯이 삼국시대부터이다. 고구려, 백제, 신라가 모두 다른 기술자들과 함께 화가들을 일본에 보내 그곳의 회화 수요에 응했던 것이다. 이것은 물론 일본의 문화진흥책과 국제정세에 힘입은 것이라 하겠다. 일본에서 활동했던 우리나라 삼국의 화가들과 화적에 관한 기록들은 『니혼쇼키(日本書紀)』를 비롯한 일본의 문헌들에서 찾아볼 수 있다.

아스카시대의 일본에서는 고구려, 백제, 신라 출신의 화사씨족(畵師氏族)들이 활발하게 활동하였다. 고구려 계통의 화사씨족으로 기부미노에시(黃文畵師), 야마시로노에시(山背畵師), 고마노에시(高麗畵師) 등을 들 수 있고, 백제계로는 가와치노에시(河內畵師)를 들 수 있다. 그리고 수하타노에시(簀秦畵師)는 신라계의 화사씨족으로 믿어지고 있다. 이처럼 당시의 일본에서는 우리나라 삼국 출신의 화가들이 집단을 이루어 활동하면서 일본의 왕실을 중심으로 그곳의 회화 발전에 주도적인 역할을 했던 것이다. 물론 일본의 기록에 보이는 화사씨족 중에는 화공도 있었고, 또 우리나라의 화원(畵院)에 해당되는 화

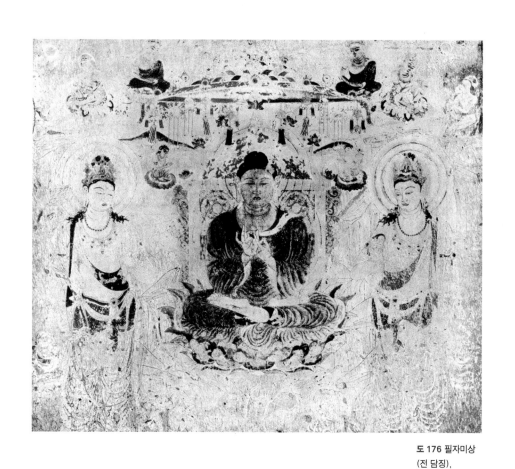

**도 176 필자미상
(전 담징),
〈아미타정토도〉
(금당벽화 6호분),
일본 아스카시대,
700년경,
312×266cm,
일본 호류지 구장
(1949년 소실)**

공사(畵工司)의 직원도 끼여 있었을 것이 짐작되나, 이들이 하나같이 회화의 전문가들이었음을 의심할 수는 없다.

일본에서 활동했던 우리나라 출신의 인물들로서 이름이 잘 알려져 있는 화가는 고구려 출신의 담징(曇徵), 가서일(加西溢), 자마려(子麻呂), 백제 출신으로는 백가(白加), 아좌태자(阿佐太子), 인사라아(因斯羅我), 후대의 백제하성(百濟河成) 등이 있다.[1] 신라계통으로는 수하타노에시(簀奏畵師)의 이름을 가진 화가들이 몇 명 알려져 있으나 그들의 업적은 별로 전해지지 않고 있어 더 이상 알아보기가 어렵다. 그러나 앞에 언급한 고구려와 백제 출신의 화가들의 경우에는 그 공헌한 바가 전해지는 것도 있어 약간의 언급이 필요하다.

먼저 고구려 출신의 담징, 가서일, 자마려 등은 모두 7세기에 활동하였던 사람들로서 불교회화를 잘 그렸던 화가들로 믿어진다. 잘 알려져 있는 바와 같이 담징은 610년에 일본에 건너가 그곳에 채색, 종이와 먹, 연애(碾磑, 맷돌)의 제조법을 전했다. 그는 또한 일본의 대표적인 사찰이었던 호류지(法隆寺)의 금당(金堂)에 벽화를 그렸던 것으로도 전해지고 있으나, 현재 알려져 있는 작품들(이미 소실되었음)은 양식적으로 보아 담징의 연대보다 늦은 시기의 것으로 믿어진다 (도 176). 그러나 이 벽화들은 음영법과 설채법 등에서 서역의 영향을 받은 것이 분명하면서도 고구려의 화풍과도 일맥이 상통하고 있어서 이 작품들을 통해서 지금은 전혀 전해지지 않고 있는 고구려 사찰 벽화의 일면을 반추해 보게 된다. 아무튼 담징을 비롯한 고구려화가들의 화풍이 당시의 일본회화 발전에 중요한 역할을 했으리라는 것을 짐작해볼 수 있다.

가서일은 백제계의 인물들로 추정되는 야마토노아야노 마켄(東

漢末賢), 아야노누노 카코리 (漢奴加己利)와 함께 620년에 죽은 쇼토쿠태자(聖德太子)의 명복을 빌기 위해 그의 부인의 주관하에 제작된 〈천수국만다라수장(天壽國曼荼羅繡帳)〉(도 177)의 밑그림을 그렸다. 이 사실로 미루어 보면, 당시 일본 문화의 발전을 위해 우리나라 삼국의 학자와 기술자들을 적극적으로 기용했던 쇼토쿠태자를 위한 지중(至重)한 행사에 삼국 출신의 화

도 177 가서일 외,
〈천수국만다라수장〉,
일본 아스카시대,
623년, 견본,
88.5×82.7cm,
일본 나라 주구지 소장

가들이 주도적인 역할을 했음을 알 수 있다. 그런데 이 〈천수국만다라수장〉에 표현된 대부분의 인물들은 춤이 긴 저고리와 주름치마 등 고구려 복장을 입고 있어서 고구려의 영향이 뚜렷하게 나타나 있다.[2]

자마려는 고마노에시(高麗畵師)의 한 사람으로서 659년에 고구려 사람들을 위하여 사가(私家)에서 잔치를 베풀었고, 또 이보다 앞서 653년에는 천왕의 명을 받아 다수의 불보살상(佛菩薩像)을 제작했음이 『니혼쇼키』의 기록에 보인다.

1 이 화가들에 관한 기록의 원문은 안휘준, 『한국회화사』(일지사, 1980), pp. 49~50 참조.
2 안휘준, 『한국 회화사 연구』(시공사, 2000), pp. 144~155 참조.

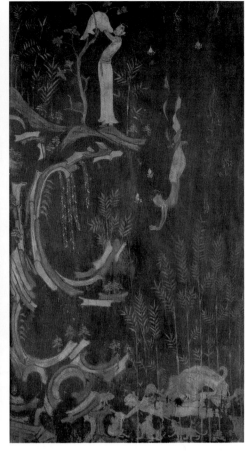

도 178 필자미상,
〈시신문게도〉,
다마무시즈시의
수미좌, 일본
아스카시대, 650년경,
높이 232.7cm,
일본 호류지 소장

도 179 필자미상,
〈사신사호도〉,
다마무시즈시의
수미좌, 일본
아스카시대, 650년경,
높이 232.7cm,
일본 호류지 소장

　　이 밖에 고구려회화의 영향을 보여주는 작품들로 호류지 소장의 '다마무시즈시(玉虫厨子)'에 그려진 〈시신문게도(施身聞偈圖)〉(도 178)와 〈사신사호도(捨身飼虎圖)〉(도 179) 등 석가모니의 전생설화를 그린 7세기 중엽경의 그림들에는 주인공이 고구려식 복장을 하고 있어 고구려 화풍과 깊은 연관이 있을 것으로 믿어진다.[3]

　　그리고 1972년에 일본의 아스카(明日香)에서 발견된 다카마츠츠

도 180 〈다카마츠츠카
벽화〉,
일본 아스카시대,
7세기 후반,
일본 나라 아스카 소재

카(高松塚)의 벽화(도 180)도 고구려복식을 한 인물들과 사신(四神)의
모습 등에서 고구려의 영향을 뚜렷이 보여주고 있다. 물론 여인들의
얼굴 표현에 당조(唐朝)의 영향이 가미되어 있기는 하지만 이 고분벽
화에 보이는 화풍의 주류는 고구려의 전통을 충실히 반영하고 있음
을 부인할 수 없다.[4]

일본에서 활약한 고구려 출신의 화가들이나 또는 그들이 남긴 작
품들이 대체로 7세기인 것을 감안하면 아마도 고구려의 회화가 적극

3 안휘준, 위의 책, pp. 155~172.
4 안휘준, 위의 책, pp. 173~185.

적으로 일본에 전해져 영향을 미치게 되었던 것도 대체로 이 시기가 아닐까 추측된다. 이보다 앞선 시기에는 고구려보다는 백제의 영향이 보다 강하게 미쳤던 것으로 믿어진다. 이 점은 인사라아가 463년, 백가(白加)가 587년, 그리고 아좌태자가 597년에 일본에 건너갔음이 『니혼쇼키』의 기록에 의해 확인되는 사실로도 알 수 있다.[5] 즉, 고구려 출신의 화가들보다 더 이른 시기에 백제 출신의 화가들이 활동을 하고 있었던 것으로 보인다.

인사라아의 도일(渡日)은, 늦어도 5세기 중엽부터는 백제의 화가와 기술자들이 일본에 건너가 영향을 미치기 시작했음을 시사하는 것으로 볼 수 있을 것이다. 이러한 전통은 백가가 도일했을 당시에는 화공이었던 그 이외에도 승려 6명, 절을 짓는 기술자인 사공(寺工) 2명, 노반공(鑪盤工) 1명, 기와의 전문가인 와박사(瓦博士) 4명 등과 함께 갔던 것이다. 이로 미루어보면 이들은 고(故) 홍사준(洪思俊) 선생의 추측대로 당시 일본에서 새로 짓는 사찰의 건축에 참여케 할 목적으로 파견된 듯하며, 또한 백가는 불교회화 전문가였을 것으로 보아야 할 듯하다.

아좌태자는 일본에 건너가 〈성덕태자급이왕자상(聖德太子及二王子像)〉(도 181)을 그렸다고 널리 알려져 있다. 그러나 지금 일본에 전해지고 있는 작품은 그의 진필(眞筆)로 단정할 만한 근거가 분명치 않다. 그보다 후대의 중모본(中模本)일 가능성도 있다고 보여진다. 다만 이 작품에는 고식(古式)의 인물화법이 남아 있고, 또 아프라시압에서 발견된 신라 사신의 모습과도 자세나 차림새 그리고 칼을 찬 모습 등에

5 안휘준, 『한국회화사』, pp. 43~44, 49~50 참조.

도 181 필자미상
(전 아좌태자),
〈성덕태자급이왕자상〉,
일본 아스카시대,
7세기 말경, 지본설채,
125×50.6cm,
일본 궁내청 소장

서 어느 정도 유사점이 보이고 있어서 지금은 알 수 없는 옛날 백제 양식의 일면을 추측케 한다.

백제 계통의 화가들은 통일신라시대에도 일본에서 여전히 전통을 계승하며 활동했던 것으로 믿어진다. 그 좋은 예가 일본에서 구다라 가와나리(百濟河成)라고 불리는 하성(河成)이라 하겠다. 그는 일본의 기록 『몬토쿠지츠로쿠(文德實錄)』에 의하면 853년 8월에 죽었는데, 본래의 성(姓)이 여(餘) 씨였으나 후에 구다라, 즉, 백제로 고쳤으며, 무맹(武猛)에 뛰어나고 활을 잘 쏘았으며 그림도 잘 그려 천왕에게 여러 차례 불림을 받았다고 한다. 또한 옛사람들의 초상을 잘 그렸고, 산수와 초목에 이르러서는 모두 살아 있는 듯했다고 한다. 여러 차례 승진을 거듭한 끝에 72세로 졸(卒)했다고 한다.[6] 이 기록으로 보면 그는 782년생으로 무예와 그림에 함께 뛰어났던 인물로 특히 인물화와 산수화를 모두 잘 그렸음을 알 수 있다. 또한 본래의 성(姓)을 구다라, 즉, 백제로 바꾼 것을 보면 그가 멸망한 조국을 끝내 잊지 못했고, 조국의 전통을 계승코자 하는 강한 의지를 가졌던 것으로 추측이 된다. 이렇게 본다면 그의 작품들에 백제의 화풍이 계승되어 있었을 가능성이 크다고 유추된다.

이상 삼국시대의 화가들과 화풍이 일본에 미친 영향을 단편적인 기록들을 중심으로 하여 대강 살펴보았다. 당시에는 일본문화가 아직 뚜렷한 독자성을 확립하지 못했던 시기였으므로 고구려, 백제, 신라 삼국의 회화가 일본에 미친 영향의 심도는 대단히 컸을 것임을 쉽게 추측해 볼 수 있다. 이러한 생각이 단순한 추측일 수 없음은 앞에 언급한 몇몇 작품들에 나타나는 양식상의 특징으로도 알 수 있다. 아무튼 삼국시대 회화가 일본에 전파된 것은 국가 대 국가, 궁중 대 궁

중의 차원에서 이루어졌음을 간과할 수 없다. 이 때문에 삼국시대 한국회화가 일본에 미친 영향이 더욱 클 수밖에 없었다고 보지 않을 수 없다.

나. 남북조시대 및 고려시대

남북조시대에도 통일신라와 발해가 일본과 문화적 교섭을 가졌고, 또 삼성미술관 리움 소장 통일신라의 『대방광불화엄경』의 사경(寫經) 및 변상도(도 19)와 서체나 화풍상 비슷한 작품들이 일본에 꽤 여러 점 전해지고 있는 것을 보면 이 시대의 서화도 일본에 상당히 전해졌고 영향도 크게 미쳤을 것으로 짐작이 된다. 그러나 기록의 부족과 연구의 결여로 인해 현 단계에서 어떤 구체적인 언급을 하기가 어려운 실정이다. 다만 이 시기의 일본은 나라시대(奈良時代, 645~784)와 헤이안시대(平安時代, 784~897) 전기로서 아스카시대와는 달리 일본적인 문화가 뚜렷하게 형성이 되었고, 또 통일신라 및 발해와는 물론 당나라와도 문화적인 교섭을 가졌던 관계로 우리나라의 회화가 그곳에 미친 영향은 삼국시대에 비하여 상대적으로 약해졌을 가능성이 높다고 추측된다. 그렇지만 앞에서도 하성이나 다카마츠츠카 벽화의 경우에서 보았듯이 삼국시대 이래의 한국 회화전통이 일본 내에서 계승되고 있었음을 충분히 엿볼 수 있다. 앞으로 이 시대의 사경과 변상도의 비교연구가 시도된다면 한·일 간의 회화관계나 문화관계가 좀더 분명해질 것으로 본다.

고려시대에도 전대(前代)의 경우와 마찬가지로 양국 간의 교섭이

6 원문은 안휘준, 위의 책, p. 50 참조.

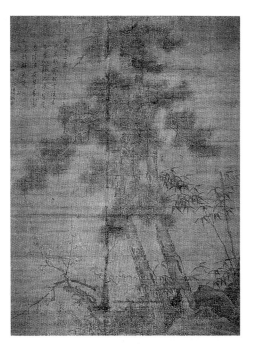

도 182 해애,
〈세한삼우도〉, 고려,
14세기, 견본수묵,
131.6×98.8cm,
일본 묘만지 소장

이루어졌을 것이나 회화관계는 별로 알려져 있지 않은 실정이다. 다만 주지되어 있듯이 일본에는 고려시대의 불교회화와 사경(寫經)이 상당히 많이 전해지고 있어서 주목을 끄는데, 이들 중의 상당수는 임진왜란 때에 약탈되어 갔거나 식민통치기에 반출되어 간 것일 것으로 추측되나 일부는 당시에 우호적인 절차에 의해 전해졌을 가능성도 있다고 생각된다. 고려의 불교회화 중에는 또한 『고려사』의 기록에서 엿볼 수 있듯이 왜구들에 의해 약탈되어 간 것도 분명히 있다고 믿어진다.

이들 고려시대의 불화와 사경들은 대단히 화려하고 정교하며 귀족적인 아취가 넘치고 있어서 중국의 원(元)나라에서도 높이 평가됐던 것이라 불교문화가 크게 꽃피었던 일본의 가마쿠라(鎌倉時代, 1185~1333)에도 선호되었을 것으로 짐작된다. 그러나 고려의 불교회화와 가마쿠라시대의 일본불화와의 관계도 아직 별다른 규명이 안 되어 있는 상태이다.

일본에 전해지고 있는 고려시대의 일반회화로는 해애(海崖)의 〈세한삼우도(歲寒三友圖)〉(도 182, 조선 초기의 작품일 가능성도 있음), 필자미상의 미법산수화풍을 지닌 〈하경산수도(夏景山水圖)〉와 〈동경산수도(冬景山水圖)〉 쌍폭(도 45, 46) 등이 있다.[7] 해애는 어느 일명화가(逸名畵家)의 자호(字號)이거나 승려화가의 법명일지도 모른다고 생각되는데, 그 작품은 소나무, 대나무, 매화가 몰려 있는 모습을 표현하

였다. 화풍에 의거하여 고려의 작품으로 추정되고 있으나 조선 초기의 것일 가능성도 없지 않다.

미법산수도 쌍폭은 하경(夏景)과 동경(冬景)을 각각 묘사한 것으로 일본에서는 고연휘(高然暉, 고녠키)의 작품으로 전칭(傳稱)되고 있다. 이 고녠키, 즉 고연휘라는 화가에 관해서는 한·중·일 3국의 어느 기록에도 나타나지 않는데 어쩌면 고언경(高彦敬), 즉 원초의 고극공(高克恭)을 잘못 적은 것이 아닐까 하는 추측이 제기된 바 있다. 즉, 고언경의 '彦' 자를 '然' 자로, '敬' 자를 '暉' 자로 일본 발음에 따라 잘못 적은 것이 '고녠키(高然暉)'가 된 것이 아닐까 하는 의견인 것이다. 이와 관련하여 안평대군 소장품 속에 원대의 화가로 고영경(顧迎卿)의 〈청산백운도〉가 들어 있었는데 중국회화사에서는 확인되지 않는 이 고영경도 고언경, 즉, 고극공의 이름을 잘못 적은 것일지도 모른다는 생각이 든다. 이렇게 본다면 결국 고연휘나 고영경이나 고언경(고극공)을 잘못 적은 오기(誤記)일 가능성이 없지 않다고 생각된다. 실제로 일본에 있는 미법산수도 쌍폭의 작품들은 고극공 계통의 미법산수화풍을 따른 것들이다. 강한 필벽(筆癖)이나 묵법(墨法) 그리고 수지법(樹枝法) 등에서 한국적 특징을 엿볼 수 있다. 그러나 이러한 화풍이 당시의 일본에서 수용되었다는 근거는 불확실하다. 우리나라에서는 조선 초기에는 최숙창, 이장손, 서문보 등이 미법산수를 발전시켰는데 이들의 화풍도 전대(前代)의 그것과 전혀 무관하지만은 않을 듯하다(도 83~85).

고려시대에는 그 이전과는 달리 일부 일본인 화가들이 중국이나

7 島田修二郎, 「高麗の繪畵」, 『世界美術全集』 14卷(東京: 平凡社), pp. 64~65 참조.

우리나라에서 활동했는데, 그들 중에서 철관(鐵關)이나 중암(中菴) 같은 승려화가들은 이제현 등의 우리나라 사람들에게 잘 알려지게 되었다.[8] 이제현이 충선왕의 만권당을 자주 출입하던 원대 이곽파화풍의 대표적 인물 주덕윤(朱德潤)과 함께 당시의 중국회화들을 감상하면서 일본의 승려화가 철관의 산수화에 관하여 승기(僧氣)가 있다고 언급한 바 있어 주목된다. 이제현의 『익재난고(益齋亂藁)』에 이렇게 기록된 이 철관의 작품들은 조선시대로 계승되었던 듯, 안평대군의 소장품 속에 4점이나 포함되어 있었다. 신숙주의 『보한재집』의 「화기」에 등재된 안평대군의 소장품들 중에 그의 작품들이 이처럼 네 점이나 끼여 있던 것을 보면 대군의 다른 소장품들과 마찬가지로 고려시대부터 전해진 것이었을 가능성이 매우 높다. 그러나 '승기'가 있다고 부정적으로 평가되었던 것으로 보나 당시의 문화적 여건으로 보나 철관이 고려시대나 조선시대의 회화에 어떤 영향을 미쳤을 것으로는 믿어지지 않는다.

석중암(釋中菴)은 공민왕 때 개성의 절에서 우거했으며 '백의선(白衣仙)'을 즐겨 그렸던 일본의 승려화가였음이 고유섭 선생에 의해 밝혀진 바 있으나 그 역시 고려화단에 어떤 영향을 미쳤다는 흔적이 보이지 않는다.

3) 조선시대 회화의 일본과의 관계

한·일 간의 회화교섭사상 삼국시대와 마찬가지로 중요한 비중을 차지하는 것은 아무래도 조선시대라 하겠다. 조선시대(1392~1910)의 한·

일 간 회화교섭은 통상적인 조선시대 회화사의 시대구분과는 달리 대체로 임진왜란을 경계로 하여 나누어 볼 수 있을 것이다. 왜냐하면 왜란을 경계로 하여 볼 때 일본은 무로마치시대(室町時代, 1333~1573) 및 모모야마시대(桃山時代, 1573~1614)와 에도시대(江戶時代, 1615~1867)로 나뉘며 이러한 시대적 차이에 따라 한·일 간의 회화교섭의 양상도 달랐기 때문이다. 조선시대의 우리나라는 기본적으로 억불숭유정책을 일관해서 시행했으나, 일본은 아시카가막부(足利幕府)의 무로마치시대에는 숭불의 입장에서, 그리고 도쿠가와막부(德川幕府)의 에도시대에는 왜란 중에 포로로 잡혀갔던 강항(姜沆)의 영향을 받아 숭유(崇儒), 특히 퇴계학(退溪學)의 기반 위에 교섭이 이루어졌던 것이다. 그리고 화풍상으로는 무로마치시대에는 안견파화풍을 중심으로 한 조선 초기(1392~약 1550) 영향이 크게 미쳤던 데에 비하여 에도시대에는 조선 중기(약 1550~약 1700)의 화풍과 조선 후기(약 1700~약 1800)의 화풍의 영향이 그곳에 파급되어 각기 다른 양상을 나타냈다.

가. 임진왜란 이전

조선 초기에 일본과의 회화교섭은 아시카가막부를 상대로 이루어졌는데 이때의 교섭은 특히 긴밀했다. 이 시대에는 상당히 많은 우리나라의 작품들이 일본에 전해졌다. 안견, 강희안, 최경, 이암 등 대가들의 작품들을 비롯하여 안견파의 많은 작품들, 그리고 그 밖의 수다(數多)한 그림들이 일본에 전해졌음은 『고가비코(古畵備考)』의 「고려조선서화전(高麗朝鮮書畵傳)」의 기록이나 그 밖에 현존의 화적들을 통하여

8 고유섭, 「僧鐵關과 釋中菴」, 『韓國美術史及美學論攷』(통문관, 1972), pp. 83~97.

쉽게 확인할 수 있다. 그러나 안견의 명작 〈몽유도원도〉(도 22)가 이때에 전해진 것인지는 분명치 않다.

이 시대에 일본에 전해진 우리나라의 회화는 양국을 오고간 두 나라의 사행원(使行員)들의 손을 거쳐서 전해진 것이 주라고 볼 수 있다. 이러한 의미에서 당시 양국 간의 교섭 배경에 대해 잠시 언급할 필요가 있겠다.

조선 초기에 한·일 간의 관계는 양국의 이해가 서로 합치되어 활발하게 이루어질 수밖에 없었다. 우리나라의 입장에서는 해안에 빈번하게 출몰하는 왜구들을 일본과의 우호적인 외교관계를 유지함으로써 억제코자 했고, 반면에 일본은 선진 문화를 받아들이고 불교 부흥에 따라 불전(佛典)을 비롯한 이른바 문화재들을 필요로 했을 뿐만 아니라 경제적 이익을 도모해야만 했기 때문이다. 이 때문에 일본으로부터는 막부의 쇼군(將軍)이 파견하는 국왕사(國王使)를 위시하여 각 지방의 거추(巨酋)들과 대마도주(對馬島主) 등이 보내는 사절단원까지 합치면 세종 연간의 경우 대체로 연간 약 6천여 명의 일본인들이 우리나라에 왔다. 이 숫자는 당시의 인구비례로 보면 엄청난 것이었다. 이처럼 많은 일본인들의 내조(來朝)를 억제하기 위해 조정은 여러 가지 방법으로 규제를 시도하였다.

이러한 빈번한 외교관계를 통해 굉장한 양의 양국 문물들이 오고 갔던 것이다. 일본인들은 불경, 각종 서적, 서화 등을 얻어 갔으며 또한 조선조정에 금병풍(金屛風)과 채선(綵扇) 등을 가져오기도 하였다.

당시 일본의 외교관계를 주도하고 외교문서를 작성하거나 사신이 되는 등 실무를 맡아 보았던 것은 쇼코쿠지(相國寺), 다이토쿠지(大德寺), 난젠지(南禪寺), 텐류지(天龍寺), 도후쿠지(東福寺) 등을 비롯

한 교토의 오산십찰(五山十刹)의 승려들이었다. 또한 당시 조선 사절단의 숙소도 불사(佛寺)에 마련되곤 하였던 것이다. 그리고 조선의 사절단을 맞이하여 시회(詩會)를 열어 환영했던 것도 당시 일본의 선승(禪僧)들이었다. 그러므로 그 당시 한·일 간의 문화교섭은 조선의 유교적 사대부들과 일본의 불교적 선승(禪僧)들 사이에서 이루어졌다고 볼 수 있다. 이는 당시 두 나라 간의 문화적 배경의 차이를 말해 주는 것이기도 하다.

어쨌든 이러한 외교관계를 통하여 일본이 선진의 한국문화를 적극 섭렵코자 노력하였던 것이다. 따라서 조선에서도 초기부터 일본에 파견하는 사절단 일행에 시문서화(詩文書畵)에 뛰어난 사람으로 삼사[三使: 정사(正使), 부사(副使), 종사관(從使官)]를 정함은 물론 이 밖에 의원(醫員) 2명, 사자관(寫字官) 2명과 함께 화원을 1명 포함시켜 일본인들의 문화적 욕구에 부응토록 했던 것이다. 임진왜란 이후에는 화원을 1명이 아닌 2명씩 파견했던 일도 있어서 화원 1명의 정수가 반드시 지켜졌던 것만은 아닌 듯하다.

또한 일본에서도 우리나라에 보내는 사절단원 속에는 그림을 잘 그리는 화승(畵僧)을 종종 포함시켰던 것이 분명하다. 1423년에 일본의 국왕사(國王使)를 따라 내조(來朝)했다가 돌아가 일본 수묵산수화의 개조(開祖)가 되었던 쇼코쿠지의 슈분(周文)이나 1463년에 내조하여 세조에게 백의관음상(白衣觀音像)을 그려 바쳤던 레이사이(靈彩)와 같은 대가들의 경우가 그 좋은 예들이다.

이처럼 한·일 양국 간의 회화교섭은 두 나라를 오고간 화가들에 의해 1차적으로 직접적인 교류가 이루어졌음은 물론이다. 다만 불행하게도 조선 초기에 사절단의 일원으로 파견되었던 우리 측 화가들

의 이름이 전해지지 않고 있는 것이 큰 아쉬움이라 하겠다. 그러나 사절단과의 관계는 불확실하지만 일본회화에 크나큰 영향을 미쳤던 이수문(李秀文)과 문청(文淸)의 이름과 작품들이 전해지고 있는 것은 큰 다행이 아닐 수 없다. 이들에 관해서는 뒤에 좀더 언급하기로 하겠다. 임진왜란 이후에 파견되었던 화원들의 경우에는 모두 이름이 밝혀져 있고, 또 대부분 작품들을 남기고 있어서 초기에 비하여 그 양상을 좀더 구체적으로 파악해 볼 수가 있다. 뿐만 아니라 임진왜란 이후에 파견되었던 화원들에 관해서는 양국의 기록도 제법 남아 있어서 큰 참고가 되고 있다. 이들에 관해서는 뒤에 좀더 살펴보고자 한다.

조선 초기 한·일 양국 간의 회화교섭을 말해 주는 작품으로 현재까지 밝혀진 것 중에서 연대가 올라가는 것은 집현전학사 양수(梁需)가 찬을 한 〈파초야우도(芭蕉夜雨圖)〉(도 55)이다. 이 작품은 1410년 8월에 통신사의 정사(正使)로 도일(渡日)했던 양수를 맞이하여 교토의 난젠지에서 시회(詩會)를 갖고 그림으로 담아낸 것인데, 화풍상의 특징으로 보나 사용된 조선지(朝鮮紙)로 보아 사절단을 따라갔던 조선 초기의 어떤 화원의 작품일 것으로 믿어지고 있다. 본래는 두루마리(권)로 되어 있던 것을 축(軸)으로 만든 것인데 여기에는 양수의 찬시 이외에도 여러 명의 일본 선승들의 찬문이 적혀 있다.

대칭을 이루면서도 대각선적 사선운동(斜線運動)을 보여주는 구도, 가라앉아 보이는 중거(中距), 흑백의 대조가 강렬한 산의 묘사법, 윤곽만의 먼 산의 모습과 날카로운 토파(土坡)의 표현 등이 모두 한국적 특징을 말해 준다. 또한 공간의 처리와 버드나무의 표현, 토파의 묘사 등에는 남송 원체화(院體畵)의 영향도 가미되어 있어 조선 초기의 남송 원체화의 수용 양태와 한국적 화풍의 형성 단계를 말해 준다.

일본의 사신이 우리나라에 왔다가 돌아갈 때 구해 간 대표적 작품으로는 손카이(尊海)라는 중이 1539년에 가져간 8첩의 〈소상팔경도(瀟湘八景圖)〉 병풍을 들 수 있다(도 183). 이 병풍의 뒷면에는 우리나라에서의 여행 날짜와 여정 등을 일기에 적어 놓아서, 당시의 외교 관계를 이해하는 데 큰 도움이 되어 일본의 문화재로 지정되어 있다. 그런데 이 병풍의 그림은 필자미상(전 양팽손)의 〈산수도〉(도 52)와 더불어 16세기 전반기 안견파의 산수화풍을 잘 보여주고 있어서 중요한 자료가 되고 있다. 이와 유사한 안견파의 〈소상팔경도〉들이 일본에는 여러 점이 전해지고 있어서 무로마치시대의 일본산수화에 안견파화풍의 영향이 가장 두드러지게 미친 이유를 이해할 수 있을 것 같다.

조선 초기의 화풍을 일본에 전하는 데 가장 큰 역할을 했던 것은 우리나라 화가로서 일본에 건너가 활약했던 이수문과 문청, 그리고 우리나라를 다녀간 일본의 선승화가(禪僧畵家) 슈분 등 세 사람이라 하겠다.

이수문은 일본에서 '리슈분'으로 불리는데 슈분이라는 이름의 발음이 쇼코쿠지의 승려화가 슈분의 그것과 동일하나 각기 다른 인물이다. 성씨가 이씨인지는 단정하기 어렵지만 그가 주로 활동했던 일본에서 이수문으로 불렸던 점을 고려하면 역시 이씨 성의 인물이었다고 보는 것이 합리적일 것이라고 믿어진다. 이수문의 《묵죽화책》(도 58)이 발견됨에 따라 그가 1424년에 일본에 갔으며 또 조선 초기의 한국인이었음이 확인되었다. 또한 1424년에 도일(渡日)했던 사실이, 쇼코쿠지의 슈분이 1423년에 우리나라에 왔다가 1424년에 돌아갔던 것과 일치하여, 구마가이 노부오(熊谷宣夫) 같은 학자는 일본의

슈분이 우리나라로부터 귀국할 때 이수문을 데려갔던 것이 아닐까 추측하기도 하였다.[9]

이수문은 〈악양루도(岳陽樓圖)〉(도 184), 〈향산구로도(香山九老圖)〉(도 185), 《묵죽화책》(도 58) 등을 비롯한 작품들을 남겼는데 이 작품들은 한결같이 한국적 특징들을 보여준다.

특히 〈악양루도〉(도 184)와 〈향산구로도〉(도 185)는 조선 초기 산수화와 인물화의 한 경향을 반영하고 있다고 볼 수 있으며, 열 폭으로 이루어진 《묵죽화책》(도 58)의 그림들은 가는 줄기와 길고 큰 잎을 지닌 대나무들을 표현하고 있어서 조선시대 묵죽화의 특징을 잘 드러낸다. 그러나 이수문의 작품들 중에는 남송 원체화풍(院體畵風)을 수용하여 일본적인 취향으로 발전시킨 것들도 전해지고 있어서, 그가 일본에 건너간 후 점차 일본인들의 기호에 자신을 적응시켜 갔음을 말해 준다.

이수문은 또한 소가파(曾我派)의 비조(鼻祖)로도 전해지고 있는데

도 183 필자미상,
〈소상팔경도〉,
조선 초기,
1539년 이전,
지본수묵, 병풍 전제
99×494.4cm,
일본 이츠쿠시마
다이간지 소장

소가파의 형성 시기가《묵죽화책》의 제작연대보다 훨씬 후대이기 때
문에 구마가이 노부오 교수 같은 학자는 이수문이라는 같은 이름의
한국 출신 화가가 두 명이 시대를 달리하여 활동했던 것이 아닐까 추
측한 바도 있다. 이 점은 현재 확인이 불가능하지만 이수문이 일본에
서 활약하면서 크게 영향을 미쳤다는 점만은 분명하다고 하겠다.

문청은 일본에서 '분세이'로 불리는데, 한국회화와 연관이 깊은
교토의 다이토쿠지를 중심으로 15세기 후반에 활동했던 화가이다.
그는 산수와 인물에 모두 뛰어났었는데 강한 한국적 화풍의 특징을
그의 작품들에 담고 있다. 그의 산수화들 중에서 국립중앙박물관 소
장의 〈누각산수도(樓閣山水圖)〉(도 186) 및 일본의 다카노 도키지(高野
時次) 소장의 산수도 쌍폭 〈연사모종도(煙寺暮鐘圖)〉(도 187)와 〈동정
추월도(洞庭秋月圖)〉(도 188) 등의 작품들은 철저하게 한국적 화풍, 특

9 「秀文筆 墨竹畫冊」, 『國華』 910(1968. 1), pp. 20~32.

도 184 이수문,
〈악양루도〉, 조선 초기,
15세기 전반, 지본수묵,
102.3×44.7cm,
일본 개인 소장

도 185 이수문,
〈향산구로도〉
(12곡병풍 부분),
조선 초기, 15세기,
지본수묵,
145.5×625.2cm,
일본 히라다기념관
소장

도 186 문청,
〈누각산수도〉,
조선 초기, 15세기
후반, 지본담채,
31.5×42.7cm,
국립중앙박물관 소장

도 187 문청,
〈연사모종도〉(우),
조선 초기, 15세기
후반, 지본수묵,
109.7×33.6cm,
일본 다카노 도키지
소장

도 188 문청,
〈동정추월도〉(좌),
조선 초기, 15세기
후반, 지본수묵,
109.7×33.6cm,
일본 다카노 도키지
소장

도 189 문청,
〈호계삼소도〉,
조선 초기, 15세기
후반, 지본수묵,
56.8×31.7cm,
미국 파워즈 소장

히 안견파화풍을 따랐음을 드러낸다. 반면에 일본 마사키미술관(正木美術館)과 보스톤미술박물관 소장의 산수화들은 한국화풍의 잔흔을 남기고 있으면서도 일본인들이 좋아하는 남송의 원체화풍을 수용하였음을 보여준다. 이처럼 두 가지 계통의 화풍으로 그의 작품들이 대별되는 것은, 바로 문청이 한국의 안견파화풍을 따르던 화가로서 일본에 건너간 후 이수문의 경우와 마찬가지로 그곳 화단의 취향에 적응했던 인물이었음을 말해 주는 것이라 하겠다. 이러한 현상은 그의 인물화들에서도 간취된다. 미국의 파워즈(Powers) 소장품인 〈호계삼소도(虎溪三笑圖)〉(도 189)가 보다 한국적인 작품이라면 〈유마거사도(維摩居士圖)〉는 일본적인 과장이 가미된 작품이라 할 수 있다.

사실상 이수문이나 문청보다도 조선 초기 회화의 영향을 일본 무로마치 화단(室町畵壇)에 이식하는 데 더 크게 기여한 인물은 말할 것도 없이 쇼코쿠지의 선승화가 슈분이다. 그는 앞서도 언급했던 바와 같이 1423년 11월에 일본 국왕사(國王使)의 일원으로 내이포(乃而浦)에 도착하였고, 이듬해인 1424년 2월에 서울의 한강을 떠났다. 이 기간 동안에 대장경판을 얻기 위해 단식투쟁을 벌이는 등 소란을 피우기도 했으나 당시의 조선 초기 산수화풍을 익히는 데 직접적인 계기가 되기도 했던 것으로 믿어진다.

사실상 〈죽재독서도(竹齋讀書圖)〉(도 170)를 비롯한 여러 작품들은 그가 서울을 다녀간 후 제작되었다고 믿어지는데, 이러한 작품들에는 조선 초기 회화의 영향이 특히 강하게 나타나 있다. 즉, 한쪽에 무게가 치우친 편파구도, 경군(景群)들이 여기저기 흩어져 있으면서도 조화를 이루는 구성, 확 트인 공간의 구사, 퍼스펙티브한 거리감, 쌍송(雙松)이 서 있는 언덕의 모티프 등의 요소들이 조선 초기 회화의

영향을 말해 준다. 다만 그의 산과 언덕들의 표면 묘사는 남송 원체화풍을 따르고 있어 다른 한국적 요소들과 차이를 보인다. 말하자면 슈분은 한국적 화풍과 중국의 남송적 화풍의 요소들을 결합하여 일본적인 화풍을 창출하였다고 볼 수 있다. 이러한 화풍상의 특징들은 가쿠오(岳翁)를 비롯한 그의 추종자들에 의해 계승, 더욱 일본적으로 발전되었던 것이다(도 171). 그런데 슈분파의 이러한 두 가지 상이한 외래적 요소 중에서 남송적인 것만 과장해서 보고 한국적 요소를 간과했기 때문에 슈분파의 화풍에 대한 올바른 이해가 이루어지지 못했다고 볼 수 있다. 슈분이 일본 수묵산수화의 개조(開祖)로 믿어지고 있음을 감안하면 그를 통한 조선 초기의 영향이 얼마나 컸을까를 짐작해 볼 수 있다.

나. 임진왜란 이후

한·일 간의 우호적이었던 종래의 관계는 임진왜란으로 인하여 큰 손상을 받게 되었다. 도요토미 히데요시의 무모함과 잔악함이 빚었던 이 끔찍한 전쟁은 우리의 국토를 초토화시켰고, 수없이 많은 생명을 앗아갔을 뿐만 아니라 부지기수의 회화를 포함한 우리의 값진 문화재들을 산일케 하였다. 이 전쟁에서의 패배에 따라 일본의 정세도 큰 변화를 겪게 되었으니 도쿠가와막부의 집권이 그것이다. 이 도쿠가와막부가 조선과의 우호적인 외교관계를 재개코자 갈망하여 양국 간의 관계는 1607년에 임진왜란 이후 최초의 통신사 파견을 출발점으로 하여 1868년 메이지유신까지 약 2세기 반가량 계속되었다. 그러나 우리나라의 마지막 통신사가 파견되었던 것은 1811년이다. 1607년부터 1811년까지 우리나라에서는 12차례에 걸쳐 통신사를 보냈다. 도쿠가

와막부의 적극적인 친조선정책(親朝鮮政策)에 따라 17세기부터 19세기 초까지 양국 간에 빈번한 사신교환이 이루어졌던 것이다. 이 시기에도 일본은 선진의 문화를 적극 수용코자 부단한 노력을 기울였음은 물론이다.

　이 때문에 약 500명에 가까운 인원으로 구성되던 이 시대의 통신사절단 속에 화원이 1명, 때로는 2명이 포함되었던 것이다. 사실상 일본인들의 한국 서화에 대한 선호가 엄청나게 높았던 관계로 우리나라에서도 그림 잘 그리는 사람을 뽑아 보냈으며[선화자택송(善畵者擇送)], 또한 일본 측으로부터도 서화를 잘하는 사람을 데려와줄 것을 [능서화지인대래(能書畵之人帶來)] 요청하곤 했던 것이다. 통신사 일행은 일본 내의 여정 중에서 몰려드는 일본인들로부터 시문(詩文)의 증답(贈答)과 휘호(揮毫)의 요청을 받기도 하고, 그림을 그려달라는 청을 끊임없이 받았던 것이다. 이 때문에 통신사 일행, 그 중에서도 특히 사자관(寫字官)이나 화원은 밤잠을 제대로 자지 못하는 경우가 많았고, 김명국 같은 화원은 너무 고되고 고통스러워서 울려고 한 일까지 있었다. 이러한 경향은 1811년에 파견된 마지막 통신사 일행에게까지 계속되었다. 이 점은 일본인들로서는 조선통신사가 참고할 만한 외국의 문물과 접할 수 있는 거의 유일한 길이었으며, 또한 선진문화를 배워서 자신의 발전을 도모하려던 일본인들의 의지를 감안하면 쉽게 이해가 된다. 아무튼 조선통신사는 외교나 경제적 역할 이상으로 한국의 문화를 전하고 선양하는 문화사절단의 기능을 보다 크게 발휘하였던 것이다. 우리나라에서 중국이나 일본에 사절단을 보낼 때에는 중국의 경우와 마찬가지로 시문과 서화에 뛰어난 사람을 뽑아 구성하는 것이 삼국시대 이래의 오랜 전통이다. 국가의 문화적

체통을 유지하고 선양하는 데 큰 뜻을 두었기 때문이다. 임진왜란 이후에 보낸 통신사의 경우도 물론 예외가 아니다.

특히 화원의 역할은 당시는 물론 그 이전에도 두 가지 목적을 띠고 있었다. 하나는 파견되는 나라의 지형이나 자연경관 그리고 생활 풍습을 묘사하는 기록적인 성격의 역할이다. 이것은 국가적인 행사와 대책에 도움을 주고, 군사적 또는 국방적인 대비에 기여하게 되었던 것이다. 북송의 소동파(蘇東坡)가 고려사신의 왕래가 중국에 해롭다는 여러 가지 이유를 황제에게 상소하면서, 고려사신들은 화원을 데리고 와서 중국의 산천을 마구 그려 가는데 이것이 혹시라도 적[요(遼)]에게 들어가면 큰 일이 아닐 수 없다고 주장한 점에서도 그것을 엿볼 수가 있다. 또한 그 전통이 오랜 것임을 알 수가 있다.

또 한 가지는 파견되는 나라의 문화적인 수요에 응하고 나아가서는 자국의 국위와 문화적 역량을 선양하고 과시하는 데에 있었다. 고려시대의 이녕이 사신을 따라 북송에 가서 휘종의 극찬을 받았던 점이나, 조선시대의 강희안이나 강세황 같은 선비들이 중국에 가서 필명(筆名)을 날린 점, 그리고 일본에 파견된 서화가들이 그곳에서 극진한 대접과 존경을 받았던 점 등은 그 대표적인 예들이다.

이처럼 그 두 가지 역할을 중국에 파견된 화원들이나 일본에 파견된 화원들이 항상 수행했던 것이다. 그런데 일본에 파견되었던 화원들은 그 두 가지 역할 중에서 특히 후자, 즉, 일본인들의 서화에 대한 욕구를 받아들이는 데에 보다 많은 시간과 정력을 쏟았다고 생각된다.

임진왜란 이후에 파견된 화원들과 그들의 작품에 관해서 좀 살펴볼 필요가 있겠다. 이 시기에 파견된 화원은 모두 14명으로, 그 파견된 해와 명단은 다음과 같다.

① 1607(선조 41) : 이홍규(李泓虬, 1568~?, 40세)

② 1617(광해군 10) : 유성업(柳成業, ?~?)

③ 1624(인조 2) : 이언홍(李彦弘, 1596~?, 29세)

④ 1626(인조 4) : 김명국(金明國, 1600~1662 이후, 37세)

⑤ 1643(인조 21) : 김명국(金明國, 44세), 이기룡(李起龍, 1600~?,
 44세)

⑥ 1655(효종 6) : 한시각(韓時覺, 1621~?, 35세)

⑦ 1682(숙종 8) : 함제건(咸悌健, ?~?)

⑧ 1711(숙종 37) : 박동보(朴東普, ?~?)

⑨ 1719(숙종 45) : 함세휘(咸世輝, ?~?)

⑩ 1748(영조 24) : 최북(崔北, ?~?), 이성린(李聖麟, 1718~1777, 31세)

⑪ 1764(영조 40) : 김유성(金有聲, 1725~?, 40세)

⑫ 1811(순조 11) : 이의양(李義養, 1768~?, 44세)

이 명단을 살펴보면 몇 가지 재미있는 현상이 간취된다. 우선 외
교관계가 재개된 1607년부터 인조대까지는 대개 7~10년에 한 번 간
격으로 통신사를 파견했으나 효종 6년(1655)부터는 대체로 30년에
한 번 정도로 사신을 보내고 있다. 한 번의 예외(1711년과 1719년 사
이)가 있지만 대체로 30년 정도의 간격이 통례였음을 알 수 있다. 통
신사의 파견은 도쿠가와막부 장군의 습직(襲職)과 탄생을 축하하기
위해서 실시했으나 17세기 후반부터는 오직 습직이 이루어질 때에만
보냈던 것이다. 즉, 통신사의 파견은 선린관계(善隣關係)를 유지하는
데 필요한 최소한의 수준으로 실시했음을 엿볼 수 있다. 이는 조선에
적극적으로 사절단을 파견했던 일본 측의 입장과는 큰 차이를 드러

낸다. 또한 조선이 선진문화를 지녔던 중국에는 적극적으로, 그리고 자주 사신을 보냈던 일과도 대비된다.

11번째, 12번째 통신사의 파견에 거의 50년 가까운 시차가 있고, 1811년의 통신사는 에도(현재의 도쿄)까지 가지 못하고 대마도에서 돌아온 점이나, 그 후로는 통신사의 파견이 논의로만 끝난 점 등은 근대사에서의 국제 정세와 한·일 관계의 변모를 반영한다.

임진왜란 이후에 파견된 화원들은 대개 30대~40대 전반의 나이에 통신사행(通信使行)에 참여했음을 알 수 있다. 이홍규(40세), 이언홍(29세), 김명국(37세 때와 44세 때), 이기룡(44세), 한시각(35세), 이성린(31세), 김유성(44세)의 경우에서 이 사실이 잘 드러난다. 이언홍이 29세에 참여했던 것을 제외하면 생졸년이 밝혀진 화원의 경우에는 모두 30~40대 전반에 도일(渡日)했음을 알 수 있다. 아마도 이 점은 화가로서의 실력이 자리잡힌 중견화원들 중에서 선발한 때문이라고 볼 수 있을 듯하다. 또한 험한 바닷길을 가야 하므로 건강 상태나 연령이 크게 고려되었을 것으로 추측된다. 그리고 홍선표(洪善杓)의 짐작대로 대대로 화원 집안 출신이거나 왜어역관 집안과 친척이나 인척관계에 있던 화원이 선택되었을 가능성이 컸던 점도 흥미를 끈다. 함제건과 함세휘가 부자지간인 점, 이언홍, 한시각, 함제건, 이의양 등의 화원들이 친척 또는 인척 중에 왜어역관을 두고 있음이 그것을 말해 준다.

김명국 같은 경우를 빼놓고는 반드시 당대 최고 수준의 화원이 일본에 파견되었다고는 볼 수 없다. 위 명단에 올라 있는 화원들보다 훨씬 유명한 화원들이 통신사행에 참여하지 않았던 사실에서도 이를 엿볼 수 있다. 이에는 통신사의 격(格)에 따른 배려, 앞에서 언급한 그

림 실력과 아울러 집안 배경, 연령 및 건강 상태 등 여러 가지 사항이 고려되었던 때문일 것으로 짐작된다.

　통신사를 따라서 도일했던 화원들이 일본에 남긴 작품들에 관해서 몇 가지 유의할 필요가 있을 듯하다. 그들이 처했던 제작 환경, 그들의 작품이 보여주는 경향이나 화풍상의 특징 등이 그것이다.

　우리나라의 화원들이 일본에서 그린 대부분의 작품들은 여정 중에 일본인들의 적극적이고 계속적인 요청을 받아 짧은 시간 내에 그린 것들이다. 즉, 대부분 여행 중의 바쁘고 불안정한 분위기에서 즉흥적으로 제작된 일종의 즉석화인 경우가 많다. 이 때문에 대체로 대작(大作)보다는 소품(小品)들이 많고, 시간과 정성을 쏟아 그린 작품보다는 빠른 속도로 그린 손쉬운 그림들이 많이 섞여 있을 수 있다. 또한 차분한 제작 분위기와 시간을 요하는 채색화보다는 그 노력을 절약해 주는 수묵화가 주를 차지하고 있다. 이 점은 물론 우리나라 사람들의 당시 미의식이 채색화보다는 수묵화를 선호했던 점과도 일치하는 것이기는 하지만, 이 밖에도 앞에 언급한 제작 여건도 크게 작용했을 것으로 생각된다.

　이 밖에 일본인들의 요청을 받아 그린 그림들 중에는 요청자인 일본인들이 선호하는 것을 그려주거나 그들이 원하는 바를 어느 정도 수용한 그림들도 포함되어 있다고 하겠다. 김명국이나 한시각, 이성린, 김유성 등이 선종화(禪宗畵)를 일본에 남겼던 일은 아무래도 고이동주 교수의 지적대로 이를 입증하는 것으로 보아야 할 것 같다. 잘 알려져 있는 바와 같이 당시의 우리나라에서는 약간의 예외가 없는 것은 아니지만 기본적으로는 억불숭유정책 때문에 화원들이 선종화를 적극적으로 그릴 만한 분위기가 아니었던 반면에 일본에서는 그

도 190 김명국,
〈수노인도〉,
조선 중기,
1643년, 지본수묵,
88.2×31.2cm, 일본
야마토분카칸 소장

것이 크게 유행하였던 것이다. 김명국의 선종화 중에
도 일본 야마토분카칸 소장의 〈수노인도(壽老人圖)〉
(도 190) 같은 작품은 유난히 큰 머리와 지나치게 짧
은 하체, 그리고 필묵법 등에서 그의 다른 작품들과
는 달리 일본적 취향을 강하게 풍긴다. 또한 함세휘
가 〈후지산도(富士山圖)〉(도 191)를 일본인을 위해서
그렸다든지 하는 사례도 이러한 입장에서 이해될 수
있을 것이다. 따라서 통신사를 따라서 도일했던 화원
들이 그곳에 남긴 작품들을 대할 때에 우리는 앞에
언급한 몇 가지 점들을 유념하고 보아야 할 것으로
생각된다. 그리고 우리나라의 화원들이 그린 작품 위
에 동행했던 우리나라 선비들이 찬문을 자주 썼던 것
도 우리의 서화를 함께 원하는 일본인들의 요청에 따
랐기 때문일 것으로 믿어진다.

　　일본에 파견되었던 이 시대 화원들의 화풍은 대
체로 두 가지로 구분해서 볼 수 있을 것이다. 그 하
나는 조선 중기(약 1550~약 1700)의 화풍을 보여주
는 것, 다른 하나는 조선 후기(약 1700~약 1850)의 화
풍을 따른 것이다. 이홍규, 유성업, 이언홍의 경우에
는 국내나 일본에 전혀 작품을 남기고 있지 않아 그
들의 화풍에 관해 논하는 것은 불가능하지만, 그들이
화원이었음을 감안하면 조선 중기의 화풍과 무관할 수 없었음을 쉽
게 짐작할 수 있다. 1636년에 도일했던 김명국으로부터 1719년에 파
일(派日)되었던 함세휘까지의 화가들이 조선 중기의 화풍을 따랐음

도 191 함세휘,
〈후지산도〉,
조선 중기, 1719년,
지본수묵,
17.2×45.4cm,
일본 개인 소장

이 확인된다. 김명국의 여러 작품들을 위시하여 탄은(灘隱) 이정(李霆)의 묵죽화풍을 따른 함제건의 〈묵죽도(墨竹圖)〉(도 192), 조선 중기의 묵매화풍을 좀더 과장한 박동보의 〈묵매도(墨梅圖)〉, 역시 조선 중기의 필묵법을 반영한 함세휘의 〈후지산도〉(도 191) 등이 그 좋은 예들이다.

그런데 박동보나 함세휘는 연대적으로는 조선 후기의 인물이면서도 당시에 새로 유행하던 화풍들(남종화풍, 진경산수화풍 등)을 외면하고 조선 중기의 화풍에 아직도 매달리고 있는 보수성을 보여주고 있어 흥미롭다. 화원들이 문인화가들에 비하여 보수성이 강하다고 하는 사실이 이러한 예에서도 다시 확인된다. 한편으로는 보수성이 강한 화원들이 진보적인 경향의 화풍을 구사하던 화원들보다 파견 화원의 선정 시에 선호되었던 것은 아닐까 하는 생각도 든다.

1748년에 도일한 최북과 이성린, 1764년에 파견된 김유성 그리고 1811년에 대마도까지만 갔던 이의양 등의 작품들은 대체로 조선 후기의 화풍을 보여주면서도 다른 한편으로는 중기 화풍의 전통도 여전히 계승하고 있다. 이들의 작품들 중에서 최북의 〈산수도〉(도

도 192 함제건,
〈묵죽도〉, 조선 중기,
1682년, 견본수묵,
98.2×31.2cm, 개인
소장

193)와 이성린의 〈산수도〉(도 194)는 남종화의 취향이 가미되어 있고, 담백하고 간결한 필치에서 상당히 유사성을 띠고 있다. 이 두 작품은 화풍, 제작 연대의 동시성 이외에도 규격과 전래된 곳까지도 같아서 본래부터 쌍폭(雙幅)으로 만들어진 것이라 생각된다. 어쨌든 이 작품들에 의거하면 최북과 이성린이 화풍상 상당히 친밀한 관계를 지녔었음을 엿볼 수 있다. 최북은 많은 일화를 남긴 괴팍한 인물이었고, 국내에 유작이 많이 전해지고 있어서 그의 화풍은 비교적 잘 알려져 있는 편이다. 즉, 그는 남종화풍과 진경산수화풍을 함께 구사했음을 알 수 있다. 그러나 이성린의 경우는 유작이 국내에 거의 알려져 있지 않아 그의 화풍의 구체적인 면모를 알기가 어려운 형편이었다. 그러한 실정에서 일본에 남아 있는 그의 〈산수도〉와 〈아메노모리 호슈(雨森芳洲) 초상〉은 많은 참고가 된다.

1764년에 도일했던 김유성은 일본에 수 폭의 작품들을 남기고 있는데 이것들은 인물, 산수, 화조 등이다. 인물화로서는 〈수노인도(壽老人圖)〉(도 195)를 들 수 있는데 이 작품은 김명국, 한시각, 함제건의 작품들처럼 감필(減筆)의 선종화풍을 따른 것이다. 또한 그가 통신사의 숙소 중 하나였던 세이켄지(淸見寺)에 남긴 산수화와 화조화들을 보면, 산수화에서는 진경산수화풍을, 그리고 화조화에서는 조선 중기의 수묵화조화(水墨花鳥畫) 전통을 따르고 있었음이 엿보인다. 한편 일본 개인 소장의 산수화는 심사

도 194 이성린,
〈산수도〉, 조선 후기,
1748년, 지본담채,
128.5×55.4cm,
개인 소장

도 193 최북,
〈산수도〉, 조선 후기,
1748년, 지본수묵,
128.2×55.4cm,
개인 소장

도 195 김유성,
〈수노인도〉,
조선 후기,
1764년, 견본수묵,
85.5×27cm,
일본 곤게츠켄 소장

정화풍의 영향이 두드러져 있다. 이런 점들로 보면 김유성은 중기의 전통화풍과 후기의 새로운 화풍을 함께 구사했음을 알 수 있다.

1811년 통신사 일행과 함께 대마도에 머물다 돌아온 이의양도 그곳에서 많은 그림의 요청을 받았던 인물이고, 또 여러 점의 작품을 일본에 남겼던 화가이다. 〈산수도〉, 〈유하준마도(柳下駿馬圖)〉(도 196, 197) 등이 그 대표적 예인데, 대체로 그의 동물화 실력이 산수화 실력보다는 나았던 것 같다. 말 그림은 포치(布置)나 표현이 꽤 숙달된 편인데 비하여 그의 산수화는 딱딱하고 기가 없으며 지나치게 장인적인 면을 지니고 있다.

이의양이 대마도에 갔을 때 이수민(李壽民), 진동익(秦東益), 괴원(槐園)이라는 일명화가(逸名畵家) 등도 함께 갔던 것이 교토의 쇼코쿠지에서 그들의 작품들이 1985년에 발견됨으로써 확인되었다. 괴원의 작품들은 전형적인 남종화법을 따르고 있으나 이성린의 손자인 이수민은 남송의 원체화풍을 보여주어 이채롭다.

임진왜란 이후 한·일 간의 국교가 재개된 이래 파견된 화원들이 일본의 회화에 어떠한 영향을 미쳤는지에 대한 연구는 아직도 지극히 초보적인 단계에 머물러 있다. 다만 홍선표의 연구에 따라 박동보, 최북, 김유성 등 통신사를 따라 도일했던 화원들과 조선 후기 최대의 산수화가 정선의 화풍이 일

도 196 이의양,
〈산수도〉, 조선 후기,
1811년, 지본수묵,
153.5×74cm,
개인 소장

도 197 이의양,
〈유하준마도〉,
조선 후기,
1811년, 지본담채,
91.2×39.9cm,
개인 소장

본 남화의 대가 기온 난카이(祇園南海, 1676~1751), 나카야마 고요(中山高陽, 1717~1780), 이케노 다이가(池大雅, 1723~1776), 우라카미 교쿠도(浦上玉堂) 등에게 미쳤음이 밝혀져 있을 뿐이다. 그의 논문「17·18세기의 한·일간 회화교섭」을 중심으로 하여 일본 남화에 미친 조선 후기 회화의 영향 관계를 아주 간략하게 정리해 보기로 하겠다.

기온 난카이는 일본 남화의 개척자로서 1711년의 통신사 일행을 접대하는 데 공을 세웠고, 이 공으로 200석(石)의 녹봉을 받았던 유관(儒官)이다. 묵매도들이 박동보의 영향을 받았음이 야마노우치 쵸우조(山內長三)에 의해 처음 규명된 바 있다. 나카야마 고요는 우리나라 회화에 관해 비교적 밝은 지식을 가지고 있던 인물로서 유학(儒學)과 시문을 공부했으며, 최북과 이성린 일행의 통신사가 방일(訪日)했을 때 그 통로였던 교토에 머물러 있었다. 그의 산수화들은 정선의 영향을 받은 것으로 믿어진다.

일본 남화의 대가였던 이케노 다이가는 1764년에 방일했던 김유성에게 정중한 편지를 보낸 바 있다. 그 편지의 내용은 야마노우치 쵸우조 씨가 소개한 바 있는데, 대체로 김유성이 그림 그리는 묘기를 근처에서 지켜본 바 신업(神業)이라고 생각되었으며, 후지산을 중국의 동원(董源)과 거연(巨然)의 화법으로 그린다면 어떠한 준법을 쓰면 좋겠는지를 묻고, 돌아가는 뱃길에 기분이 나면 자기에게 그림을 그려 보내 주면 고맙겠다는 것이 요점이다. 그의 이러한 편지에서 우리는 그와 같은 남화의 대가가 김유성을 더 없이 높이 평가하고 그로부터 배우고자 하는 진지한 태도와 한국화가나 회화에 대한 진실한 존경을 지니고 있었음을 분명히 알 수 있다. 또 한 가지는 일본 남화의 대가였던 당시 42세의 이케노 다이가가 중국 남종화법의 발전에서 가

장 중요시되는 동원과 거연의 준법에 관하여 확실히 모르고 있었던 것으로 보이는 점이다. 이것이 사실이라면 1764년경에 일본 화단이 지니고 있던 중국 남종화에 관한 지식이나 정보가 지극히 제한적이었던 것으로 볼 수밖에 없다고 생각된다. 이는 조선 후기 한국의 남종화가 일본 남화에 큰 영향을 미칠 수 있었던 배경의 하나라고 여겨지기도 한다.

이케노 다이가는 또한 약 반세기 전인 1711년에 사자관(寫字官)으로 도일했던 이수장(李壽長)의 서첩을 보고 발문을 적은 바도 있다. 이것만 보아도 그가 조선 후기의 서화를 잘 알고 있었다고 생각되며, 이는 그의 작품들 중에 정선의 화풍과 비교되는 것도 있음을 보아 더욱 신빙성이 높게 여겨진다. 역시 일본 남화의 대가인 우라카미 교쿠도도 유학을 공부했고, 그림을 스승 없이 공부한 때문인지 아마추어적인 취향을 특히 두드러지게 띠었던 인물인데, 그의 화풍은 정선, 최북, 김유성 등 조선 후기 화가들과의 연관성을 드러내준다.

이 밖에도 『고가비코』의 「고려조선서화전」을 편찬했다고 믿어지며 우라카미 교쿠도와 화법을 함께 연구한 바 있는 다니 분쵸(谷文晁)도 한국 회화와의 관계에서 주목을 요하는 인물이다.

이들 대표적인 일본의 남화가(南畵家)들의 경우에서 보듯이 통신사에 참여했던 화가들만이 아니라 그곳에 전해진 한국의 화적들이 함께 일본화단에서 참고가 되고 수용이 되었음을 알 수 있다. 그러나 에도시대의 회화에 미친 조선 후기 회화의 영향은 조선 초기의 회화가 무로마치시대의 회화에 미친 그것에 비하면 덜 두드러지고 덜 괄목할 만하다고 하겠다. 이와 관련하여 조선 초기 안견파의 화풍이 에도시대의 일본 남화에 영향을 미쳤던 사실이 브르글린트 융만 교수

도 198 필자미상,
〈통신사누선단도〉
(6곡병풍 부분), 일본
에도시대, 지본채색,
59×263.6cm,
개인 소장

도 199 필자미상,
〈통신사선예인선단도〉
(부분), 일본 에도시대,
지본채색,
상권 41.4×2533.1cm,
하권 41.4×2433.6cm,
일본 사쿠라이진자 소장

도 200 필자미상,
〈통신사행렬도〉(부분),
일본 에도시대,
지본채색,
1권 38.2×813.8cm,
2권 38.2×957.6cm,
일본 쓰시마역사민속
자료관 소장

에 의해 밝혀진 바 있어 주목된다.[10] 대체로 에도시대에는 이미 일본적 화풍의 전통이 강하게 수립되어 있었고, 또 중국회화의 영향이 한국의 화풍 이상으로 미치고 있었으며, 일본인 화가들 사이에 은연중 자기 문화에 대한 자아인식이 높아지고 있었기 때문에 조선 후기 회화의 영향은 초기 회화에 비하여 다소 감소되었던 것으로 생각된다.

다음으로는 일본 화가들이 그린 통신사 관계의 그림들에 관해서 잠시 언급할 필요가 있겠다. 일본은 앞서도 언급했듯이 모든 정성을 기울여 거국적으로 통신사를 맞이했던 관계로 환영행사와 절차가 매우 장중했다. 통신사 관계의 일본 그림들도 이러한 상황을 잘 보여준다. 〈통신사누선단도(通信使樓船團圖)〉, 〈통신사선예인선단도(通信使船曳引船團圖)〉, 〈통신사행렬도(通信使行列圖)〉(도 198~200) 등이 그 대표적인 예들이다. 이러한 일본 그림들은 통신사 일행의 여러 가지 모습을 다양하게 보여줌과 동시에 일본 화풍의 진면목을 잘 나타내준다. 긴 행렬의 진행방향을, 오른쪽에서 왼쪽으로 진행시키는 우리나라의 경우와는 반대로 왼쪽에서 오른쪽으로 대부분 전개시키고 있는 점도 이 시대 일본의 그림들이 보여주는 또 하나의 특징이다. 또한 〈경도춘추경도(京都春秋景圖)〉, 〈강호도(江戶圖)〉(도 201, 202)와 같은 작품들은 당시 일본의 교토와 에도의 모습과 일본인들의 생활상을 보여주는 풍속화적 성격의 그림으로서도 주목을 끈다. 그리고 〈통신사인물기장교여도(通信使人物旗仗轎輿圖)〉, 〈통신사접대찬상도(通信使接待饌床圖)〉(도 203, 204) 등은 통신사들의 차림새, 깃발, 가마, 그리고 그들을

10 브르글린트 용만, 「일본 남종화에 미친 안견파 화풍의 영향」, 『美術史學硏究』 202(1994. 6), pp. 163~176 참조.

도 201 필자미상,
〈경도춘추경도〉
(8곡병풍 부분),
일본 에도시대,
18세기, 지본채색,
155×362cm,
개인 소장

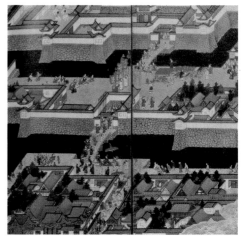

도 202 필자미상,
〈강호도〉(부분),
일본 에도시대, 18세기,
지본채색,
162.5×336cm, 일본
국립역사민속박물관
소장

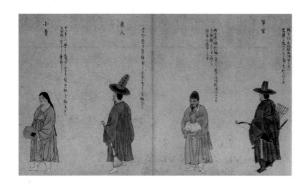

도 203 필자미상,
〈통신사인물기장교여도〉
(부분), 일본 에도시대,
1811년, 지본채색,
35×603cm,
일본 호사분코 소장

도 204 필자미상,
〈통신사접대찬상도〉,
일본 에도시대,
1811년, 지본채색,
30.3×21cm,
일본 호사분코 소장

도 205 필자미상,
〈통신사인물도〉(부분),
일본 에도시대,
1811년, 지본채색,
30.3×984.2cm,
일본 동경국립박물관
소장

도 206 가노 탄유,
〈통신사참입도〉(부분),
일본 에도시대,
1640년, 지본채색,
26×135cm,
일본 닛코 토쇼구 소장

접대하기 위한 찬반의 모습을 담고 있어 큰 참고가 된다. 이 밖에도 〈통신사인물도(通信使人物圖)〉(도 205) 등은 당시 한국인들을 보는 일본인들의 이국적 시각이 표현되어 있어 흥미롭다. 이러한 기록적 성격의 일본 그림들은 우리에게도 다양한 역사적 참고 자료로서 크게 도움이 된다.

통신사 일행을 접대하던 일본 측의 화가로서 활동했던 사람들은 주로 무로마치시대부터 에도시대에 걸쳐 대대로 막부의 어용화사(御用畵師)로 봉직했던 가노파(狩野派)의 화가들이었다. 임진왜란 이후 통신사와 관계를 가졌던 가노파의 대표적 화가로는 가노 탄유(狩野探幽, 1602~1674)와 가노 츠네노부(狩野常信, 1636~1718) 등을 들 수 있다.

가노 탄유는 1643년 김명국이 2차로 도일했을 당시 제술관(製述官)이었던 박안기(朴安期)의 요청으로 그의 초상화를 즉석에서 그렸던 화가이다. 이때 일본의 유명한 유학자였던 하야시 라잔(林羅山)과 박안기가 필담창화(筆談唱和)를 했음이 「통항일람(通航一覽)」(권 109)에 전해지고 있다.[11] 이 기록에 의하면 박안기가 하야시 라잔과 필담할 때 가노 탄유를 소개받고 그 만남을 기뻐했고, 그의 작품을 수폭 가지고 귀국하기를 원했으며 대신 시로써 보답하겠다고 했음을 알수 있다. 이 기록의 주(註)에는 박안기가 가노 탄유에게 자기의 초상화를 그려줄 것을 청하므로 탄유가 즉석에서 그렸다고 적혀 있다. 이 기록으로써 당시 한·일 문화인들 사이에 펼쳐졌던 우호적 분위기를 엿볼 수 있다. 이러한 분위기 속에서 탄유와 당시 도일했던 화원 김명국이나 이기룡 사이의 만남이 있었을 가능성을 상정해 볼 수 있다. 탄

11 吉田宏志, 「我國に傳來した李朝水墨畵をめぐって」 所引.

도 207 가노 츠네노부,
〈통신정사상〉 혹은
〈조태억상〉,
일본 에도시대,
1711년, 지본채색,
97.7×47.1cm,
국립중앙박물관 소장

유는 또한 〈통신사참입도(通信使參入圖)〉(도 206) 등의 통신사 관계의 화려한 작품을 남겼다. 그의 양자인 가노 마스노부(狩野益信)도 역시 〈조선국사절환대도(朝鮮國使節歡待圖)〉 등 통신사 관계의 기록화를 남기고 있어, 이 집안과 조선과의 긴밀했던 관계를 엿보게 한다.

가노 츠네노부는, 1682년에 서기(書記)로 통신사를 따라 도일했던 홍세태(洪世泰)에게 〈조설도(釣雪圖)〉를 그려준 바 있고, 1711년의 통신정사(通信正使)였던 조태억(趙泰億)의 초상화를 그린 바 있다. 국립중앙박물관에 소장되어 있는 이 초상화(도 207)는 전형적인 일본화풍으로 조태억의 선비다운 면모를 단아하게 묘사하였다. 이러한 몇 가지 단편적인 예들만으로도 통신사와 가노파와의 밀접한 연관성을 엿볼 수가 있다. 그러나 에도시대의 가노파 화가들이 우리나라 화풍의 영향을 받았다고 믿을 수 있는 근거는 충분하지 않다. 그들은 화려하고 장식적인 일본화풍의 전형을 유지함으로써 존재할 수 있었기 때문일 것이다. 우리의 미의식과 현저한 차이를 지닌 이러한 일본화풍을 당시의 우리나라 화가들이 받아들이지 않았음은 물론이다.

4) 맺음말

삼국시대부터 조선시대에 이르기까지의 1,500년에 달하는 긴 기간에 이루어졌던 한국과 일본 사이의 회화관계를 주마간산식으로 간략하게 간추려서 요점만을 살펴보았다. 역사시대의 한·일 간의 회화관계는 단순히 회화만의 관계가 아니며 보다 넓은 의미에서의 역사적, 그리고 문화적 상호관계를 반영하고 있다는 데에서 보다 큰 의의를 찾

아볼 수 있다. 또한 이러한 관계는 대부분의 경우 적대관계에서가 아니라 지극히 우호적인 관계하에서 이루어졌다고 하는 점이 현재와 앞으로의 한·일 관계에 하나의 훌륭하고도 중요한 참고가 되어준다고 하겠다.

근 1,500년간에 이루어졌던 한·일 양국 간의 관계는 한국이 일본에 영향을 미쳐 일본문화의 발전에 기여했으며, 일본은 이러한 외래 문화를 자체적으로 수용하여 일본 특유의 문화를 발전시키는 데 현명하게 활용했음을 알 수 있다. 영향이 어느 나라로부터 어느 나라로 미쳤느냐가 중요한 것이 아니라, 그 영향을 자체문화의 발전에 어떻게 활용하고 재창조할 능력을 얼마나 발휘했느냐가 평가의 보다 큰 기준이 되어야 할 것이라고 본다.

이러한 관점에서, 20세기에 들어서면서 비록 식민통치하에서 강요된 수단에 의한 것이긴 했지만 우리가 일본회화의 영향하에 깊이 빠져 들었으며 그것을 아직도 철저히 극복하지 못하고 있는 점을 솔직히 시인하고 성찰의 기회로 삼아 보다 알찬 한국적 미술문화를 새롭게 창조하는 계기로 삼아야 하리라 믿는다.

[국문]

『朝鮮時代通信使』, 국립중앙박물관, 1986.

고유섭, 「僧鐵關과 釋中菴」, 『韓國美術史及美學論攷』, 통문관, 1972, pp. 83~97.

박은순, 「겸재 정선과 이케노 타이가의 진경산수화 비교연구」, 『미술사연구』17, 2003. 12, pp. 133~160.

上原和, 「고구려 회화가 日本에 미친 영향」, 『高句麗 美術의 對外交涉』, 도서출판 예경, 1996, pp. 195~244.

안휘준, 『韓國繪畵史』, 일지사, 1980, pp. 41~43, 149~158.

_____, 『한국 회화사 연구』, 시공사, 2000, pp. 135~210, 474~500.

_____, 『한국 회화의 이해』, 시공사, 2000, pp. 98~101, 243~273, 376~390.

_____, 「日本에 미친 조선 초기 繪畵의 영향」, 『季刊美術』 제36호, 1985, 겨울, pp. 123~132.

_____, 「조선왕조 전반기 미술의 대외교섭」, 『朝鮮 前半期 美術의 對外交涉』, 예경, 2006, pp. 9~37.

안휘준·이성미·小林忠, 『東洋의 名畵 6: 日本』, 삼성출판사, 1985.

융만, 브르글린트, 「일본 남종화에 미친 안견파 화풍의 영향」, 『美術史學硏究』202, 1994. 6, pp. 163~176.

이동주, 『日本 속의 韓畵』, 서문당, 1974.

최영희, 「鄭敾의 東萊府使接倭圖」, 『考古美術』 제129·130호, 1976. 6, pp. 168~174.

홍사준, 「百濟國의 書畵人考」, 『百濟文化』 제7·8집, pp. 55~59.

홍선표, 「17·18世紀의 韓·日間 繪畵交涉」, 『考古美術』 제143·144호,

1979. 12, pp. 22~46.

_____, 「조선후기 통신사 수행화원의 파견과 역할」, 『美術史學硏究』 205, 1995. 3, pp. 5~19.

_____, 「조선후기 한일간 화적의 교류」, 『미술사연구』 11, 1997. 12, pp. 3~22.

_____, 「조선후기 통신사 수행화원의 회화활동」, 『美術史論壇』 6, 1998. 3, pp. 187~204.

_____, 「17·18세기 한·일 회화교류의 관계성」, 『朝鮮 後半期 美術의 對外交涉』, 예경, 2007, pp. 83~106.

[일문]

吉田宏志, 「李朝の畵員 金明國について」, 『日本のなかの朝鮮文化』 第35號, 1977. 9, pp. 44~54.

_____, 「我國に傳來した李朝水墨畵をめぐって」, 『李朝の水墨畵』, 東京: 講談社, 1977, pp. 125~130.

_____, 「朝鮮通信使の繪畵」, 『江戶時代の朝鮮通信使』, 東京 : 每日新聞社, 1979, pp. 136~153.

_____, 「通信使が日本に遣した繪畵」, 『朝鮮通信使繪畵集成』, 東京: 講談社, 1985.

內藤浩, 「秀文考」, *Museum* 第365號, 1967. 8, pp. 18~36.

渡邊一, 『東山水墨畵の硏究』, 東京: 座右寶刊行會, 1945.

板倉聖哲 外, 『朝鮮王朝の繪畵と日本』, 大阪: 讀賣新聞, 2008.

島田修二郎, 「高麗の繪畵」, 『世界美術全集』 第14卷, 東京: 講談社, pp. 64~65.

武田恒夫, 「大願寺藏尊海渡海日記屛風」, 『佛敎藝術』 第52號, 1963. 11, pp. 127~130.

米澤嘉圃·中田勇次郎,『請來美術(繪畵·書)』, 原色日本の美術 29, 東京: 小學館, 1971.

山內長三,『朝鮮の繪, 日本の繪』, 東京: 日本經濟新聞社, 1984.

＿＿＿＿,「朝鮮繪畵: その近世日本繪畵との關係」,『三彩』第345號, 1976. 5, pp. 31~36.

小林忠,「朝鮮通信使の記錄畵と風俗畵」,『朝鮮通信使繪圖集成』, 東京: 講談社, 1985, pp. 146~152.

松下隆章,「李朝繪畵と室町水墨畵」,『日本のなかの朝鮮文化』第18號, 1963.

＿＿＿＿,「周文と朝鮮繪畵」,『如拙·周文·三阿彌』, 水墨美術大系 6卷, 東京: 講談社, 1974, pp. 36~49.

＿＿＿＿,「李朝繪畵と室町水墨畵」,『日本文化と朝鮮』第2集, 東京: 新人物往來社, 1975, pp. 249~254.

松下隆章·崔淳雨,『李朝の水墨畵』, 水墨美術大系 別卷第二, 東京: 講談社, 1977.

辛基秀,『江戶時代の朝鮮通信使』, 東京: 每日新聞社, 1979.

熊谷宣夫,「芭蕉夜雨圖考」,『美術硏究』第8號, 1932. 8, pp. 9~20.

＿＿＿＿,「秀文筆墨竹畵冊」,『國華』第910號, 1968. 1, pp. 20~32.

安輝濬,「朝鮮王朝初期の繪畵と日本室町時代の水墨畵」,『李朝の水墨畵』, 水墨美術大系 別卷 第2, 東京: 講談社, 1977, pp. 193~200.

＿＿＿＿,「日本における朝鮮初期繪畵の影響」,『アジア公論』第15卷 第4號, 1986. 4, pp. 104~115.

李元植,「江戶時代における朝鮮國通信使の遺墨について」,『朝鮮學報』第88輯, 1978. 7, pp. 13~48.

＿＿＿＿,「朝鮮通信使の遺墨」,『江戶時代の朝鮮通信使』, 東京: 每日新聞社, 1979, pp. 138~220.

李 進 熙,『李朝の通信使』, 東京: 講談社, 1976.

中村榮孝,「『尊海渡海日記』について」,『田山方南先生華甲記念論文集』, 1929, pp. 177~197.

川上涇·戶田禎佑,『渡來繪畫』, 日本繪畫館 12, 東京: 講談社, 1971.

直木孝次郎,「畫史氏族と古代の繪畫」,『日本文化と朝鮮』, 東京: 新人物往來社, 1975.

河合正朝,「室町水墨畫と朝鮮畫」,『季刊三千里』第19號, 1979. 秋, pp. 66~71.

脇本十九郎,「日本水墨畫壇に及ぼせる朝鮮畫の影響」,『美術研究』第28號, 1934. 4, pp. 159~167.

[영문]

Ahn, Hwi-Joon. "Korean Influence on Japanese Ink Painting of the Muromachi Period," *Korea Journal* Vol. 37, No. 4, Winter, 1997, pp. 195~220.

Jungmann, Burglind. *Painters as Envoys: Korean Inspiration in Eighteenth Century Japanese Nanga*, New Jersey: Princeton University Press, 2004.

* * *

김성한,『日本 속의 韓國』, 사회발전연구소, 1985.

김의환,『朝鮮通信使의 발자취』, 정음문화사, 1985.

이원식,『朝鮮通信使』, 대우학술총서·인문사회과학 59, 민음사, 1991.

李元植 外,『朝鮮通信使と日本人』, 東京: 學生社, 1992.

이진희,『韓國과 日本文化』, 을유문화사, 1982.

_____,『李朝の通信使』, 東京: 講談社, 1976.

이현종, 『朝鮮前期對日交涉史硏究』, 한국문화연구원, 1964.

이혜순, 『조선통신사의 문학』, 이화여자대학교출판부, 1996.

金達壽, 『日本の中の朝鮮文化 3』, 東京 : 講談社, 1972.

朴春日, 『紀行·朝鮮使の道』, 東京 : 新人物往來社, 1972.

辛基秀, 『朝鮮通信使往來』, 東京 : 勞動經濟社, 1993.

_____, 『わか町に來た朝鮮通信使 I』, 東京 : 明石書店.

映像文化協會, 『江戶時代の朝鮮通信使』, 東京 : 每日新聞社, 1979.

中村榮孝, 『日朝關係史の硏究』上, 中, 下卷, 東京 : 吉川弘文館, 1965~69.

仲尾宏, 『朝鮮通信使の軌跡』, 東京 : 明石書店, 1993.

＊ ＊ ＊

『通信使謄錄』, 서울대학교도서관, 1991.

통신사일람 (국립중앙박물관 편, 『朝鮮時代通信使』소재)

年代 西紀	朝鮮 / 日本	正使 ()號	副使	從事官	製述官	書記	寫字官	畵員	醫員	使命	總人員 (大坂留)	使行錄・唱和紀行文・醫事問答
1607	宣祖 40 / 慶長 12	呂祐吉 (竢溟)	慶暹 (七松)	丁好寬 (一峯)	學官 楊萬世		書寫員 卞應壁	李弘虬	朴仁基 辛春男	修好・回答兼刷還	467	海槎錄 (慶暹)
1617	光海君 9 / 元和 3	吳允謙 (楸灘)	朴梓 (雪溪)	李景稷 (石門)			宋孝男	柳成業	鄭宗禮	大坂平定回答兼刷還	428 (78)	東槎錄 (吳允謙) 東槎日記 (朴梓) 扶桑錄 (李景稷)
1624	仁祖 2 / 寬永 元	鄭岦	姜弘重 (道村)	辛啓榮 (仙石)			李誠國 (梅庵)	李彥弘	郭欽 黃德榮	家光襲職祝賀	300	東槎錄 (姜道村)
1636	仁祖 14 / 寬永 13	任絖 (白麓)	金世濂 (東溟)	黃㦿 (漫浪)	英文學官 權伏 (菊軒)	文之瑱 文狀	朴之英 能書官 全榮 (梅隱) 趙廷玆	金明國 (蓬窗) 醉翁	白士立 韓彥協	泰平之賀	475	丙子日本日記 (任絖) 海槎錄 (金東溟) 東槎錄 (黃漫浪)
1643	仁祖 21 / 寬永 20	尹順之 (涬溟)	趙絅 (龍洲)	申濡 (竹堂)	讀祝官 朴安期 (螺山)		金義信 (雪峯)	金明國 (命國) 凡隱		家綱誕生祝賀	462	東槎錄 (趙龍洲) 海槎錄 (申竹堂) 癸未東槎日記
1655	孝宗 6 / 明曆 元	趙珩 (翠屏)	兪瑒 (秋潭)	南龍翼 (壺谷)	讀祝官 李明彬 (石湖)	裵穩 金白輝 朴文源	金義信 柳應發 鄭琜 尹德容	韓時覺 (雪灘)	韓亨國 李福勛	家綱襲職祝賀	488 (103)	扶桑錄 (南壺谷) 和韓唱酬集 (成琬, 洪世泰, 東涯, 寺長老・朴聖字, 人見友元, 木下順庵)
1682	肅宗 8 / 天和 2	尹趾完 (東山)	李彥綱 (鷺湖)	朴慶俊 (竹庵)	成琬 (露隱)	林梓 李聃齡 (鵬溟)	李三錫 (雪月堂) 李華立	咸悌健 (東巖)	良醫 鄭斗俊 醫員 李秀蕃 周伯	綱吉襲職祝賀	475 (113)	東槎日錄 (金指南) 東槎錄 (洪禹載) 鶴山筆談 (人見友元) 天和來聘韓客手國錄 朝鮮通交大記 (松浦霞沼) 和韓唱酬集 (川原壽助) 牛窓詩 (富田元陽) 韓客筆語 (林羅山) 江關筆談 (新井白石) 韓人筆談 (魯堂) 兩好餘話 (那波信) 和話 (奧田元繼)

年代			正使（　）號	副使	從事官	製述官	書記	寫字官	畫員	醫員	使命	總人員（大坂留）	使行錄・唱和紀行文・醫事問答
西紀	日本	朝鮮											
1711	正德 元	肅宗 37	趙泰億（平泉）	任守幹（靖庵）	李邦彦（南岡）	李礥（東郭）	洪舜衍（鏡湖） 嚴漢重（槐湖） 南聖重（泛叟）	李壽長 李蘭芳（花庵）	朴東普（靑丘子）	李濟 玄萬圭	家宣襲職 祝賀	500 (129)	東槎日記（李南岡） 東槎日記（任守幹） 東槎錄（金守幹） 東槎錄（李礥、李邦彦、李德壽） 顯門）白石詩草（趙泰億） 李邦彦、正德和漢集 鷄林唱和集 七家唱和集 江關筆談 正德和韓集 （高玄岱） 牛窓詩 桑韓和集（木浦先）
1719	享保 4	肅宗 45	洪致中（北谷）	黃璿（鷺汀）	李明彦（雲山）	申維翰（靑泉）	張應斗（菊溪） 成夢良（嘯軒） 姜栢（耕牧子）	金景錫 鄭世榮	咸世輝	良醫 權道立 醫員 白興銓	吉宗襲職 祝賀	479 (110)	東槎錄（黃鷺汀） 亨保己亥韓客贈答 海游日錄 海游日錄（洪 北谷）海游錄（申靑泉） 扶桑紀行（鄭昌齊） 扶桑 錄（金瀓） 兩關唱和集（小倉尚齊） 客 館璀粲集（木下蘭皐） 蓬島遺珠（朝比奈玄洲） 桑 韓星槎答響 兩韓唱和集
1748	寬延 元	英祖 24	洪啓禧（澹窩）	南泰耆（竹裏）	曹命采（蘭谷）	朴敬行（矩軒）	李鳳煥（濟庵） 柳逅（醉雪） 李命啓（海皐）	金天秀 玄文龜	李聖麟（蘇齋） 崔北（居其齋）	良醫 趙崇壽 醫員 趙德成 金德崙	家重襲職 祝賀	475 (83)	奉使日本時聞見錄（曹蘭谷） 隨使日錄（洪景海） 槎上記（南竹裏） 日本日記 長門戊辰問槎 和韓唱 和集 和韓筆談薰風編 善隣風雅（朴矩軒與客嚴唱 和） 善隣風雅後編 韓矩准風流 桑韓萍梁錄 朝鮮 來朝記 朝鮮人大行列記 林家韓館贈答 長門癸申 問槎戊辰程桂後 鴻臚傾蓋集
1764	明和 元	英祖 40	趙曮（濟谷）	李仁培（吉庵）	金相翊（弦庵）	南玉（秋月）	成大中（龍淵） 元重擧（玄川） 金仁謙（退石）	洪聖源（景齋） 李彦佑（梅窓）	金有聲（西巖）	良醫 李佐國 醫員 南斗旻 成灝	家治襲職 祝賀	472 (106)	海槎日記（趙濟谷） 癸未使行記（吳大齡） 日東 壯遊歌（金退石） 寶歷朝鮮聘使錄 韓使來聘記（林 蓀齊） 牛窓唱和 桑韓華語 交隣須知 大方 齊（雨森芳洲） 兩東唱和（板坂映和節齋）
1811	文化 8	純祖 11	金履喬（竹里）	李勉求（南霞）		李顯相（太華）	金善臣（淸山） 李明五（泊翁）	皮宗鼎（東南）	李義養（信園）	金鑛 朴景郁	家齊襲職 祝賀	336	東槎錄（柳相弼） 鷄林情盟（橘園） 溪游漫錄 接鮮 瑣語（懶堂） 對禮餘藻（鳳川） 島遊錄（金淸山） 朝 鮮人詩賦 對禮酬遊日記（淄川）

통신사왕래약도 (국립중앙박물관 편, 『朝鮮時代通信使』 소재)

에도(江戶)
시나가와(品川)
오다와라(小田原)
하코네(箱根)
미시마(三島)
아시노코(芦ノ湖)
후지산(富士山)
시즈오카(靜岡)
오카자키(岡崎)
나고야(名古屋)
하마나코(浜名湖)
비와코(琵琶湖)
히코네(彦根)
교토(京都)
요도가와(淀川)
효고(兵庫)
오사카(大阪)
무로쓰(室津)
우시마도(牛窓)
가미노세키(上關)
도모노우라(鞆浦)
시모노세키(下關)
아이노시마(藍島)
쓰시마(對馬)
부산(釜山)
기소모토(屋本勝本)
사스나(佐須奈)
이즈하라(府中巖原)
이키(壹岐)
한양(漢陽)
문경(聞慶)
죽산(竹山)
고령(高靈)

육로
해로

V

부록

미개척 분야와의 씨름−나의 한국회화사 연구*

1) 머리말

이번에 제8회 한·일 역사가회의가 개최하는 공개강연회의 강연자로 선정되어 이 자리에 서게 된 것을 영광스럽게 생각하면서도 다른 한편으로는 여전히 부담스러움을 느낍니다. 얼마 전까지만 해도 전혀 생각하지도 않았던 일이고, 또 전회까지의 강연자들과 달리 저는 부족한 점이 많다고 여기기 때문입니다. 사실 한·일 역사가회의의 한국측 대표이신 차하순(車河淳) 선생의 강권을 뿌리칠 수만 있었다면 저는 오늘 이 자리를 면하게 되었을 것입니다. 어쨌든 더 이상 피할 수 없는 상황에 처하게 되었으니 이참에 지난 40여 년간에 걸쳐 해온 일들을 되돌아보고 정리해보는 계기로 삼아볼까 합니다.

실은 제가 그동안 해온 일들에 관해서는 졸고 「나의 한국회화사

* 본고는 「역사가의 탄생」이라는 제하에 개최된 제8회 한·일 역사가회의기념 공개강연회에서 발표한 글임.
− 일시: 2008년 10월 31일(금) 오후 6:10−6:50
− 장소: 일본학술회의 6−C 회의실

연구」라는 글과 「미술사학과 나」라는 글에서 대강 적어본 바가 있습니다.[1] 그럼에도 불구하고 이 졸문을 쓰기 위하여 그 글들을 되살펴보니 아직도 기왕에 썼던 것들과는 달리 쓸 것들이 많이 남아 있음을 확인할 수가 있었습니다. 그런데 제가 해온 일들은 발표제목이 시사하듯이 전문적인 학술적 연구가 거의 되어 있지 않았던 한국회화사 분야를 개척하고 미숙한 단계에 있던 한국의 미술사교육의 토대를 구축하는 것이어서 자칫 우둔한 자의 자화자찬으로 들릴 가능성이 높다고 생각되어 염려가 앞섭니다. 이러한 염려를 유념하면서 제가 그동안 한국회화사와 한국미술사 분야에서 연구자로서 해온 일들과 생각한 일 등을 적어보고자 합니다. 미술사교육 분야에서 해온 일들과 경험한 일들에 관해서는 지면과 시간의 제약 때문에 생략해야 하겠습니다. 그리고 대학에서의 보직, 학회활동, 여러 가지 사회봉사활동 등에 관해서도 언급을 하지 않겠습니다. 문화재전문가로서의 활동에 관해서도 꼭 필요한 경우 이외에는 되도록 언급을 하지 않으려 합니다.

아마도 하나의 특수분야로서의 한국회화사와 한국미술사 연구와 관련된 특수하고 특이한 상황과 성과를 소개드리게 되지 않을까 생각됩니다. 기왕에 학문적 전통이 확고하게 서 있고 훌륭한 학자들이 운집해 있는 문헌사 분야들에서는 기대할 수도, 경험할 수도 없는 얘기들이 혹시 나올지도 모르겠습니다.

특히 저는 학부시절의 전공이었던 고고학과 인류학을 대학원부터는 미술사학으로 전공을 바꾸어 석사와 박사학위를 받았다는 점, 한국의 대학교육과 유학을 통한 미국의 대학원교육을 아울러 받은 경험이 있다는 점, 세계 최고 수준의 미술사학과에서 교육을 받고 미술사교육 여건이 몹시 열악한 상태에 있던 나라의 한 사립대학에서

교편을 잡는 양극을 경험했다는 점, 미술대학에서 작가 지망생들을 위한 창작교육과 인문대학에서 학자 지망생들을 위한 인문학으로서의 미술사 전공교육을 아울러 각각 장기간에 걸쳐 담당해본 경력이 있다는 점, 한국회화사 분야 최초의 박사학위 취득자이자 본격적인 정통 연구자이며 실질적인 개척자라는 점, 한국에서 미술사전공교육의 초석을 놓은 첫 번째 세대의 전문 교수라는 점, 미술과 미술사는 물론 문화재와 박물관 등 예술로서의 미술과 인문학으로서의 미술사에 누구보다도 폭넓게 관여하고 활동해왔다는 점 등에서 아주 독특한 입장에 놓여 있고 남달리 특이한 경험을 누구보다도 풍부하게 겪어왔다고 자인하지 않을 수 없습니다. 특수사 분야의 특이한 존재라고 간주될 수도 있을 듯합니다. 오늘의 제 발표에서는 이러한 다양한 학문적 경험의 일단이 드러나게 될 것으로 여겨집니다.

학자에게는 자신의 능력이나 노력과 함께 스승복, 제자복, 학교복, 직장복과 같은 것이 다소간을 막론하고 학문적 성장과 활동에 영향을 미칠 수도 있다고 생각이 되는데 저의 경우에는 이런 복들도 듬뿍 받고 누릴 수 있었다고 생각합니다. 저는 다행스럽게도 좋은 대학들에서 양질의 교육을 받았고, 훌륭한 스승들의 지도와 성원으로 미술사가로 성장할 수 있었으며, 그 덕택에 누구보다도 많은 제자복까지 누리게 되었습니다. 이러한 행운에 힘입어 미개척 분야에서 약간의 업적을 낼 수 있었다고 봅니다. 저를 지금까지 도와주신 은사들을 비롯한 모든 분들께 이 자리를 빌려 충심으로 감사의 말씀을 드립니다.

1 안휘준, 「나의 韓國繪畵史 硏究」, 졸저 『한국 회화사 연구』(시공사, 2000), pp. 782~798 및 「美術史學과 나」, 『항산 안휘준교수 정년퇴임기념논문집: 미술사의 정립과 확산』 제1권(한국 및 동양의 회화) (사회평론, 2006), pp. 18~60 참조.

2) 만들어진 미술사가(美術史家): 수학(修學)

제가 미술사를 평생의 전공으로 삼게 된 것은 처음부터 제 자신의 결심에 의한 것이 아니라 스승들의 결정을 따른 결과이고, 제 학문의 성격도 제가 다닌 대학과 대학원에서의 교육을 통하여 형성된 측면이 많습니다. 그래서 이 점들에 관하여 먼저 말씀드릴 필요가 있다고 생각됩니다.

가. 은사들과의 만남

학자들이 특정한 분야의 학문에 입문하고 전공하게 되는 데에는 각자 남다른 경위와 계기가 있게 마련입니다. 그러나 대부분 스스로 결정하는 것이 상례일 것입니다. 이런 통례와 달리 제가 미술사를 전공하게 된 것은 제 자신의 작정에 의한 것이기보다는 앞서도 말씀드렸듯이 은사들의 결정에 따른 결과입니다. 적어도 처음에는 그랬습니다. 그래서 저는 저 스스로를 '만들어진 미술사가'라고 부릅니다. 이렇게 된 것은 제가 1961년에 서울대학교 문리과대학의 신설 학과인 고고인류학과에 7.3:1의 경쟁을 뚫고 합격, 10명의 제1회생으로 입학하여 수학하면서 한국고고미술사학계의 거두이시며 은사이신 삼불 김원용 선생과 여당 김재원 선생을 만나게 된 행운의 덕입니다.[2]

　　김원용 선생은 학부시절부터 다각적으로 지도해주시고 도와주셨을 뿐만 아니라 서울대학교 인문대학의 고고학과를 고고미술사학과로 개편하시고 저를 1983년에 미술사담당 교수로 초빙해주심으로써 서울대학교에 미술사학의 뿌리를 내리게 하심은 물론 전국적으로 인문학으로서의 미술사가 정착하는 계기를 마련하셨습니다.

　　한편 김재원 선생은 초대 국립중앙박물관장으로서 서울대학교

의 고고인류학과에 출강하시면서 육군 복무 후에 복학하여 고고학과 인류학을 공부하고 있던 저를 눈여겨보시고, 저에게 열악한 상황에 있던 한국미술사학의 발전을 위해 인재양성의 필요성을 역설하시면서 미술사로 전공을 바꾸도록 설득하셨습니다. 하버드대학 미술사학과 박사과정의 입학과 The JDR 3rd Fund(John D. Rockefeller 3세 재단)의 후한 장학금까지 주선하시면서 저에게 미국 유학의 길을 열어 주셨습니다.

이처럼 두 분 은사님들의 학은(學恩) 덕분에 저는 정통으로 미술사교육을 받고 미술사가로 성장하면서 마음껏 활동할 수 있는 기반을 갖추게 되었습니다. 오늘날의 저는 선각자로서의 두 분 스승들의 지도와 지원에 힘입어 성장했다고 생각합니다. 혹시 제가 조금이라도 이룬 것이 있거나 잘한 것이 있다면 그것은 모두 이 은사님들의 공임을 분명히 밝히고 싶습니다. 저는 이처럼 그분들에 의해서 만들어진 미술사가입니다. 저는 제 자신의 사례를 통하여 스승의 역할과 교육의 중요성을 늘 되새기며 살아왔습니다.

나. 서울대학교 문리과대학에서 받은 교육

한 분야의 전문가로 성장하는 데에는 저의 사례에서 보듯이 훌륭한 스승을 만나는 것이 너무도 중요합니다. 이와 함께 대학과 대학원에서 받는 교육의 내용과 성격도 똑같이 중요하다고 봅니다. 이것은 다양한 학문의 길과 전통을 접하고 또 다른 스승들의 학풍을 익히는 계

2 안휘준, 「金載元博士와 金元龍教授의 美術史的 寄與」, 『美術史論壇』
 13호(한국미술연구소, 2001. 12), pp. 291~304 참조.

기가 되기도 합니다. 저는 보람된 대학과 대학원 시절을 보냈습니다. 먼저 서울대학교 문리과대학에서 제가 받은 교육은 미술사전공과는 직접적인 연관성은 적었지만 장차 인문과학으로서의 미술사를 공부하는 데에는 두고두고 큰 도움이 되어 왔습니다. 문리과대학의 자유로운 학문 지상주의적이고 낭만적인 분위기, '대학 중의 대학'이라고 자부하던 구성원들의 넘치는 자긍심, 인문과학·사회과학·자연과학이 함께 어우러진 체제와 학문 간의 용이한 소통 등이 현재와 다른 값진 장점들이었습니다. 당시에는 졸업에 필요한 학점수가 많았고(처음에는 180학점이었으나 후에는 160학점으로 줄었음) 대부분의 과목들이 2학점짜리여서 과목당 1주일에 한 번의 2시간 수강으로 학점취득이 가능했으므로 타과 강의들을 폭넓게 들을 수가 있었습니다. 지금처럼 대부분의 과목들이 3학점이고 매주 두 차례 나누어 수강해야 하는, 따라서 시간이 맞지 않아 타과 강의들의 수강이 지극히 어려운 경우는 흔하지 않았습니다. 대학 간, 학과 간, 전공 간의 구분도 현재처럼 철벽같지는 않았습니다. 학문 간의 이해와 소통은 원활했습니다. '인문학의 위기'라는 말은 상상조차 할 수 없었습니다.

이러한 분위기와 여건에 힘입어 저도 여러 학과들의 강의들을 많이 수강하였습니다. 전공과목들은 말할 것도 없고 국사학, 동양사학, 서양사학, 미학, 종교학, 사회학, 심리학, 지질학 등 다방면의 강좌들을 열심히 수강하였고 사정이 여의치 못할 때에는 청강도 많이 하였습니다. 사회학의 사회조사방법론은 1, 2를 모두 들었고 지질학과의 강좌들 중에는 지질학개론은 물론 고생물학을 듣고 이어서 층서학(層序學) 강의를 수강신청하고 들으러 들어갔다가 전공 학생이 아니라는 이유로 첫 시간에 쫓겨나기도 하였습니다.

당시 들었던 강의들 중에서 제가 역사가로 성장하는 데 도움이 되고 아직도 생생하게 기억에 남아 있는 과목은 서양사학의 민석홍 선생이 담당했던 사학개론입니다. 그 강의에서 들었던 역사의 의의, 사료의 개념과 기준, 사료의 비판과 선정 등에 대한 설명은 민 선생 특유의 억양과 함께 어제 일처럼 기억이 납니다. 역사가 무엇인지, 사료가 무엇인지 알기 어려웠을 법한 시기에 들었던 강의인데도 공감이 갔던 것을 생각하면 역시 명강이었던 것이 분명하다고 믿어집니다.

아무튼 꽃밭의 벌이 이 꽃 저 꽃을 날아다니며 꿀을 채취하듯이 이 강의 저 강좌를 찾아다니며 공부에 열의를 꽃피웠던 서울대학교 문리과대학 시절은 경제적 궁핍과 어려움 속에서도 보람되고 행복한 때였음이 확실하다는 생각이 듭니다. 이러한 학창시절 덕분에 수많은 다른 전공분야들이 어떠한 학문이며 왜 소중한지를 일찍부터 깨우칠 수가 있었고 평생 동안 특수사인 미술사를 공부하는 데 음으로 양으로 알게 모르게 도움이 되고 있습니다. 타 분야들에 대한 몰이해나 경시란 당시의 문리과대학 출신들에게는 있을 수 없는 일로 여겨집니다.

그렇지만 막상 저의 평생의 전공이 된 미술사에 관한 공부는 별로 할 수가 없었습니다. 고고인류학과에 한때 개설되었던 한국탑파론에 관한 강의를 서너 차례 듣고, 미학과의 강좌인 동양미학과 서양미학 과목에서 중국미술과 서양미술에 대하여 약간 들은 것이 전부였습니다. 회화, 조각, 각종 공예, 건축 등을 포함하고 모든 시대를 망라한 체계적이고 제대로 된 한국과 동양의 미술사 강좌는 없었습니다. 특히 저의 현재 주 전공인 한국회화사에 관해서는 강의는 물론 강연조차도 들어본 바가 없었습니다. 미술사 전공과정이 설치되어 있

지 않았고 더구나 한국회화사는 한국미술사 중에서도 가장 연구가 안 되어 있었던 분야이니 당연한 일이었다고 생각됩니다.

전공을 고고인류학으로부터 미술사학으로 바꾸어 미국 유학을 가기로 확정이 된 후 지도교수이신 김원용 선생께서는 제가 미술사를 제대로 공부한 배경이 전무한 것을 염려하시어 책 한 권을 저에게 빌려주시면서 출국 전에 그 책이라도 읽어보라고 당부하셨습니다. 그 책은 Evelyn McCune이 지은 *The Arts of Korea*라는 Charles E. Tuttle Company에서 출판된 것이었는데 표지 안쪽에는 "貧書生元龍 苦心購得之書 借覽勿過五日 用之須淸淨(가난한 서생인 원용이 고심하여 구득한 책이니 빌려보는 것은 5일이 넘지 않도록 하시고 사용은 반드시 깨끗하게 하여 주십시오)"라는 내용의 고무도장이 찍혀 있었습니다. 그토록 아끼시던 장서의 하나를 선뜻 제자를 아끼시는 마음 하나로 빌려주셨는데도 출국에 필요한 한 보따리의 각종 서류들을 만들러 뛰어다니라 제대로 읽어보지도 못한 채 돌려드리고 미국행 비행기를 타야만 했습니다. 당시에는 제대로 된 한국미술사 개설서가 없었고 전공서적도 물론 없었습니다. 김원용 선생의 『한국미술사(韓國美術史)』가 범문사에서 출간된 것은 제가 미국으로 떠난 다음해인 1968년의 일이었고, 그나마 제가 이 책을 접하게 된 것은 그로부터도 몇 해 뒤였습니다.

다. 미국 하버드대학 미술사학과에서 받은 교육

새로운 전공인 미술사학을 처음으로 제대로 공부할 수 있게 된 것은 미국 하버드대학교 문리과대학원 미술사학과(Department of Fine Arts, 현재는 Department of History of Art and Architecture로 개편되어

있습니다)의 박사과정에서 유학을 하면서부터였습니다. 1967년 여름 하버드대학에 처음 도착했을 때 잔디가 깔린 넓지 않은 캠퍼스에는 다람쥐들이 뛰놀고 있었고 건물들은 고색창연하였습니다. 미술사학과는 유명한 Fogg Art Museum 안에 있었습니다(지금은 Sackler Art Museum 안에 있습니다). 학과사무실, 교수연구실, 강의실, 도서실, 시각자료실 등 학과의 모든 시설들이 박물관 안에 위치하고 있어서 학과와 박물관은 불가분의 관계에 있었습니다. 만족스러운 각종 시설, 30명 가까운 세계적인 석학들로 짜여진 최상의 교수진, 뛰어난 동료 학생들, 철저한 강의와 엄청난 공부량, 시각기기와 자료를 활용한 처음 보는 수업방식, 학회 참석을 위한 출장비까지 대주는 학생지원제도 등등 무엇 하나도 인상 깊지 않은 것이 없었습니다.

미술사 안에서의 전공은 고대, 중세, 르네상스, 근현대, 동양, 이슬람 미술 등으로 나뉘어 있었지만 분야를 넘나들며 자유롭게 수강할 수 있었습니다. 어느 과목을 수강하든 한 학기 동안에 그 분야에 관한 주요 업적들을 거의 다 섭렵하지 않으면 안 되었습니다. 과목마다 마찬가지였기 때문에 학기당 3~4 과목을 택할 경우 영일(寧日)이 있을 수 없었습니다. 공부 좀 실컷 해보았으면 소원이 없겠다던 저의 서울에서의 소망은 흡족하게 풀고도 넘쳐서 지겨울 지경이었습니다.

저는 중국청동기와 회화의 최고봉인 Max Loehr 교수, Kushan 왕조 미술의 독보적인 존재이자 일본미술의 권위자인 John M. Rosenfield 교수, 인도미술의 최고전문가이자 미국미술 연구의 개척자인 Benjamin Rowland 교수로부터 중국, 일본, 인도의 미술을 공부하면서 동시에 서양미술사를 많이 수강하려 노력하였습니다. 그래서 Early Christian and Byzantine Art, Northern Renaissance Art, 17th Cen-

tury French Painting 등의 과목들을 정식으로 수강하였습니다. 이수해야 하는 전공과목 8개 중에서 무려 세 과목이나 서양미술사에서 택했던 것입니다. 이 밖에 Classical Art and Archaeology와 Modern Art 과목을 청강하였습니다.

　　연구의 연조가 길고 연구방법이 치밀한 서양미술사를 공부하면서 은연중에 미술사방법론을 터득하게 되었습니다. 미술의 양식이나 그림의 화풍을 분석하고 특징을 규명하거나 비교함으로써 의미 있는 결론을 도출하고 역사적, 문화적 의의를 밝히는 방법을 익히게 되었습니다. 즉, 미술작품을 사료로 활용하는 방법을 깨우치게 된 것입니다. 이것은 중국, 일본, 인도 등 동양의 미술을 공부하면서 얻은 소득과 함께 평생 동안 저의 미술사 연구에 도움이 되었습니다. 동양미술사에 대한 공부는 한국미술을 범동아시아적 시각과 교섭사적 측면에서 폭넓게 이해하는 데, 서양미술사에 관한 공부는 한국미술을 보다 합리적이고 체계적이며 분석적이고 과학적으로 보고 기술하는 데 도움이 되고 있습니다.

　　그러나 제 평생의 전공이 된 한국미술사와 한국회화사에 관해서는 하버드대학에서도 제대로 된 강의를 들을 기회가 없었습니다. 전공교수도 개설과목도 없었습니다. 본국인 한국의 서울대학교에도 개설되어 있지 않던 과목이 미국대학에 없는 것은 당연한 일이었습니다. 그래서 한국미술사와 한국회화사는 독학을 하였습니다. 독자적 연구(Independent Study)와 종합시험(General Examination) 준비 과정에서 한국미술에 관한 한국, 일본, 미국과 영국 등의 출판물들을 이 잡듯이 찾아서 읽었습니다. 당시 하버드대학 Fogg Art Museum 안에 위치했던 Rubel Asiatic Library의 거의 모든 책들을 1년간의 종합시험 준

비기간에 빠짐없이 섭렵하였습니다. 저만이 아니라 당시의 동료학생들이 다 그렇게 하였습니다. 2년간의 course work에 이은 이때의 공부가 또한 일생 도움이 되고 있습니다.

하버드대학 미술사학과 박사과정의 마지막 단계에서 치른 종합시험의 내용과 방식이 특이하여 잊혀지지가 않습니다. 하루 9시간에 걸쳐 세 가지 필기시험을 보았는데 처음 3시간은 참고문헌 시험(Bibliography Test), 다음 두 번째 3시간은 주제별 시험(Essay Test), 그리고 세 번째 3시간은 감정(鑑定)시험(Connoisseurship Test)이었습니다. 특히 세 번째 감정시험은 각별히 흥미로웠습니다. 10여 점의 동양 각국의 회화, 조각, 도자기 등 각종 고미술품들을 늘어놓고 순서대로 국적, 제작연대, 작가 등을 밝히되 왜 그렇게 판정하는지 이유와 근거를 제시해야 했습니다. 그 작품들 중에는 고려청자 가짜도 포함되어 있어서 조목조목 그 이유를 밝혔는데 진작(眞作)으로 믿고 있던 박물관과 학과의 교수들이 당황했었다고 합니다.

하버드대학에서는 여러 교수들 중에서도 지도교수이신 John M. Rosenfield 선생이 저를 최선을 다하여 지도해주시고 도와주셨습니다. 저를 용렬하지 않은 미술사가로 만드는 데 한국의 은사들 못지않게 애쓰신 고마운 분입니다. 하버드에서 별 어려움 없이 성공적으로 유학을 마칠 수 있었던 것은 선생의 도움 덕택이었습니다. 저는 역시 은사들에 의해 만들어진 미술사가입니다.

하버드대학에서 석사학위를 받기 위해 쓴 논문은 "Paintings of the Nawa Monju-Manjuśrī Wearing a Braided Robe"라는 글인데 풀을 새끼나 멍석처럼 꼬아 짜서 만든 승의(繩衣)를 입은 문수보살의 그림들을 모아서 쓴 것으로 *Archives of Asian Art*라는 국제학술지 제

24호(1970~1971, pp. 36~58)에 게재되었습니다. 이것이 저의 첫 번째 출판된 논문입니다. Rosenfield 선생이 펴낸 Powers Collection 도록의 발간 준비에 참여한 것이 논문을 쓰게 된 계기가 되었습니다.

박사논문은 제목을 한국, 중국, 일본 3국의 미술을 대상으로 고민한 끝에 세계적 문화재로 본격적인 연구가 되어 있지 않던 석굴암으로 한때 결정했었으나, 미개척분야인 한국의 회화사와 관련된 주제를 택하여 써보면 어떻겠느냐는 김재원 선생의 권고를 받아들여 조각사가 아닌 회화사로 바꾸게 되었습니다. 한국회화사는 당시에 워낙 연구가 되어 있지 않았고 작품사료도 세상에 공개된 것이 드물어서 성공적인 박사논문을 쓸 수 있으리라는 확신이 서지 않아 염려스러웠으나 은사의 권고를 받아들여 위험을 감내하기로 결심하였습니다. 고심 끝에 한국역사상 회화가 가장 발달했던 조선왕조의 회화를 대상으로 삼되 그 첫머리에 해당하는 초기, 그 중에서도 대표적인 산수화에 관해서 써보기로 했습니다. 그래서 태어난 학위논문이 "Korean Landscape Painting of the Early Yi Period: The Kuo Hsi Tradition"(1974)이라는 글입니다. 조선 초기의 산수화들 중에서 북송대의 대표적 화원이었던 곽희(郭熙)의 화풍을 바탕으로 한 작품들을 모아서 검토한 논문인데 이것이 한국 최초의 회화사 분야 박사학위논문입니다.

후일 저의 연구가 더욱 진전됨에 따라 이 작품들은 곽희의 영향을 바탕으로 한 안견의 화풍을 본받은 것임을 확인하게 되었고 따라서 이 계통의 화가들과 작품들을 묶어서 '안견파' 혹은 '안견파화풍'이라고 부를 수 있음을 확신하게 되었습니다. 어렵고 불안하고 위험하기는 했지만 결과적으로 성공한 셈이고 이것이 평생 미개척 분야

이던 한국회화사를 연구하고 규명하는 데 튼튼한 초석이 되어주었습니다. 한국회화사를 붙들고 평생 행복한 고생을 하게 되었으니 행운이 아닐 수 없는데 이것 역시 김재원 선생이 만들어주신 것입니다. 이런 의미에서도 분명히 저는 '만들어진 미술사가'입니다.

하버드대학에서 학위논문을 쓰기 시작했을 무렵 지도교수이신 Rosenfield 선생이 안식년을 받아 일본에서 일 년간 체류하게 되어 저는 Rosenfield 선생의 주선에 따라 Princeton대학에서 한 해를 보내게 되었습니다. 그곳에서 학위논문을 쓰면서 "Emperor of Chinese Painting"이라고 불리는 Wen Fong(方聞) 교수의 중국회화사 강의와 일본미술사 및 동양미술사의 최고 권위자로 추앙받던 시마다 슈지로(島田修二郎) 교수의 일본회화사 세미나 강좌들을 청강하였습니다. 또 다른 세계적 석학들과 학연을 맺게 된 것도 행운이 아닐 수 없습니다.

하버드대학 유학은 이처럼 저에게 더없이 소중한 소득을 안겨주었습니다. 이 대학 유학을 통하여 학문의 높고 깊은 경지가 어떤 것인지, 세계의 미술이 얼마나 다양하고 풍부하며 창의적인지, 정통 미술사학이 어떠한 학문인지, 대학교육은 어떻게 해야 하는 것인지, 대학교수는 어떻게 연구하고 교육에 임해야 하는지 등을 배우고 깨달은 것도 큰 소득이 아닐 수 없습니다. 저처럼 미국유학의 혜택을 톡톡히 누린 사람도 드물 것입니다. 김재원 선생이 왜 굳이 저를 하버드 대학에 보내셨는지 매번 절감하였습니다.

3) 맺은 결실: 연구

제가 1974년에 유학을 마치고 한국 최초의 공채교수로 홍익대학교 미술대학에 부임하여 활동을 시작하였던 때에는 박정희 대통령 치하에서 경제가 한참 발전의 궤도에 오르고 있었고 그에 따라 문화적 요구가 사회적으로 크게 증가하고 있었습니다. 자연히 전통문화에 대한 수요가 크게 늘어나고 그 중에 회화와 미술이 큰 몫을 차지하고 있었습니다.

특히 제대로 훈련된 회화사 전공자가 거의 없던 시절이어서 대부분의 요청이 저에게 쏠리게 되었습니다. 회화사는 물론 한국미술사 전반, 중국 및 일본과의 미술교섭, 문화재와 박물관, 심지어 현대미술에 관한 원고청탁까지도 몰려들었습니다. 미술사, 국사, 문화재, 현대미술과 미술교육 분야를 위시하여 각급 문화기관이나 단체들로부터 청탁이 줄을 이었습니다. 경제발전이 불러온 호황이라고 할 수 있습니다. 대부분의 청탁을 정중히 사양해도 항상 글빚이 저서, 논문, 잡문을 합쳐서 여러 편이 동시에 밀려 있는 상태가 평생 지속되었습니다. 제가 발표한 글의 편수가 비교적 많은 것은 대개 이 때문입니다.

지금까지(2008년 10월 현재) 출판한 33권의 저서(단독저서, 공저서, 편저서 포함), 110여 편의 논문, 450여 편의 학술단문들 중에서 소위 주문생산된 것이 상당수를 차지하고 있음을 고백하지 않을 수 없습니다. 이 때문에 다작이 불가피했다고 볼 수 있습니다. 그러나 남작(濫作)은 절대로 한 적이 없음을 말씀드릴 수 있습니다. 큰 글이든 작은 글이든 집필과 출판 시에 최선을 다해 성실하게 임했기 때문입니다. 지금 다시 읽어보아도 오자나 작은 오류는 가끔 눈에 띄어도 큰

잘못이나 허술한 내용 때문에 심하게 후회되거나 실망을 느끼는 경우는 거의 기억이 나지 않습니다. 이 글들은 무거운 강의부담과 온갖 잡무 속에서 고생스럽게 산고를 겪으면서 생산된 것들이어서 한 편 한 편에 따뜻한 애정을 느낍니다. 집필할 시간을 확보하기 위하여 휴가의 포기, 연구와 무관한 사회적 만남의 최소화, 토막 시간의 선용, 수면시간의 감축 등으로 대응해왔습니다. 고달픈 삶이었지만 보람을 느낍니다.

지금까지 펴낸 책들 중에서도 『한국회화사(韓國繪畵史)』(일지사, 1980), 『한국회화의 전통(韓國繪畵의 傳統)』(문예출판사, 1988), 『한국회화사 연구』(시공사, 2000), 『한국회화의 이해』(시공사, 2000), 『고구려 회화』(효형출판, 2007) 등은 저의 한국회화사 개척의 족적을 보여준다고 생각합니다. 그리고 『한국의 미술과 문화』(시공사, 2000), 김원용 선생과 같이 지은 『신판 한국미술사(新版 韓國美術史)』(서울대학교 출판부, 1993) 및 『한국미술의 역사』(시공사, 2003), 『한국미술의 美』(이광표와 공저, 효형출판, 2008), 『미술사로 본 한국의 현대미술』(서울대학교출판부, 2008) 등의 저서들은 한국미술사 분야에서 지금까지 제가 해온 일들을 노정(露呈)한다고 볼 수 있습니다. 그리고 일본어판 『韓國繪畵史』(藤本幸夫·吉田宏志 공역, 東京: 吉川弘文館, 1987)와 문고판 『韓國의 風俗畵』(東京: 近藤出版社, 1987), 공저서인 영문판 *Korean Art Treasures* (Seoul: Yekyong Publications Co., 1986) 등의 저서들과 영문 및 일문으로 발표한 20편 정도의 논문들은 한국의 전통회화를 외국에 소개하는 데 일조를 했을 것으로 믿어집니다.

논문은 ① 총론적 연구, ② 시대별 연구, ③ 주제별 연구, ④ 작가 연구, ⑤ 교섭사적 연구 등 다양한 영역에 걸쳐 발표해왔으며 이 밖에

『朝鮮王朝實錄의 書畵史料』(한국정신문화연구원, 1983)를 비롯하여 기초자료의 정리에도 관심을 쏟았습니다.[3] 종횡으로 거침없이 넘나들며 논문을 쓴 셈입니다. 기존의 다른 학자들의 연구업적이 축적되어 있지 않은 상황에서 제가 처음으로 쓴 논문들이 대부분을 차지합니다. 개척적 성격의 글들이 많이 포함되어 있습니다.

이곳에서 다양한 영역에 걸쳐 쓴 많은 논문들의 주요 내용이나 학문적 의의 등을 한 편 한 편 일일이 언급하는 것은 지면과 시간의 제약 때문에 여의치 못합니다. 다만 한국미술을 총체적으로 통관해 보면 다음과 같은 크고 보편적인 제 자신의 졸견들을 제시할 수는 있다고 봅니다.

(1) 한국의 미술은 선사시대부터 현대까지 한국적 특성을 창출하며 발전해왔고 시대마다 현저한 차이를 드러낸다. 작품들의 양식이나 화풍이 이런 사실을 입증한다. 그러므로 회화의 경우 18세기에 이르러서야 비로소 한국적 화풍이 대두하였을 뿐 그 이전에는 중국 송원대의 화풍을 모방하는 데 그쳤다는 일제강점기 식민주의 어용학자들의 모욕적인 주장은 사실이 아님이 분명하게 확인된다.

(2) 한국의 미술은 고대로부터 중국과 서역 등 외국미술의 영향을 선별적으로 받아들여 독자적 양식을 발전시킴으로써 국제적 보편성과 함께 독자적 특수성을 균형 있게 유지해왔다.

(3) 한국의 미술은 중국의 미술을 수용함에 있어서 많은 노력과 경비를 지불하면서 주체적으로 받아들였다. 많은 기록들이 이를 말해준다. 그러므로 지리적 인접성 덕분에 한국은 별다른 노력 없이 가만히 앉아서 중국미술을 손쉽게 접할 수 있었다고 여기는 통념은 매

우 잘못된 것이다.

(4) 한국의 미술은 중국미술의 영향을 받았음에도 불구하고 중국미술보다 나은 청출어람의 경지를 창출하기도 하였다. 고구려의 오회분 4호묘를 비롯한 고분벽화, 백제의 산수문전과 금동대향로, 고신라의 금관과 금동미륵반가사유상(국보 83호), 통일신라의 석굴암조각·다보탑·성덕대왕신종, 고려의 불교회화와 사경(寫經)·상감청자를 비롯한 청자·나전칠기, 조선왕조의 초상화·안견의 〈몽유도원도〉·이암(李巖)의 강아지그림·정선의 진경산수화·김홍도와 신윤복의 풍속화·분청사기와 달항아리 등은 그 대표적 예들이다.

(5) 한국의 미술은 선사시대, 삼국시대, 조선왕조시대에 특히 일본미술에 영향을 많이 미침으로써 동아시아 미술의 발전에 기여하였다. 일본은 이를 토대로 일본 특유의 독자적 미술을 창출하였다.

이 밖에 제 자신만의 독자적인 학문적 주장이나 견해들 중에서 한국미술만이 아니라 모든 다른 나라들의 미술과 미술사에도 해당되는, 또는 적용되는 중요한 것들을 몇 가지만 소개하면 다음과 같습니다.

(1) 미술사라는 학문의 정의를 내려 보았습니다. 동서의 많은 미술사 서적들을 널리 찾아보아도 의외로 미술사라고 하는 학문에 대하여 정의를 내린 학자가 눈에 띄지 않습니다. 저는 미술사를 ① 미술의 역사, ② 미술에 관한 역사, ③ 미술을 통해본 역사, ④ 이상의 셋을 합친 역사 등으로 정의하였습니다. ①이 정통적이고 미시적인 정

3 주 1의 안휘준(2000) 참조.

의라면 나머지는 거시적 정의라고 볼 수 있습니다.[4]

(2) 미술의 다면적 성격을 정리해보았습니다. ① 예술로서의 미술, ② 미의식, 기호, 지혜의 구현체로서의 미술, ③ 사상과 철학의 구현체로서의 미술, ④ 기록 및 사료로서의 미술, ⑤ 과학문화재로서의 미술, ⑥ 인간심리 반영체로서의 미술, ⑦ 금전적 가치 보유체로서의 미술 등으로 정리해볼 수 있습니다.[5]

(3) 미술은 조형예술로서 언어와 문자의 예술인 문학, 소리의 예술인 음악, 행위의 예술인 무용 등 여러 예술 분야들과 동등하게 중요하지만 역사적 측면에서는 가장 중요하게 보지 않을 수 없습니다. 왜냐하면 다른 예술 분야들과는 달리 미술은 선사시대부터 현대까지 작품을 남기고 있어서 각 시대별 특징과 시대변천에 따른 문화적 변화양상을 파악해볼 수 있는 유일한 분야이기 때문입니다.

(4) 미술이 지니고 있는 여러 가지 복합적 성격과 특성들 중에서 역사학적 측면에서 각별히 중요하게 여기지 않을 수 없는 것은 모든 미술작품은 다소간을 막론하고 기록성과 사료성을 지니고 있다는 점 때문입니다. 처음부터 기록을 목적으로 제작된 의궤도나 각종 기록화들은 말할 것도 없고 고구려의 고분벽화, 고려시대의 불교회화에 보이는 세속 인물들과 건물의 모습을 그린 부분들, 조선왕조시대의 풍속화, 각 시대의 초상화 등은 기록성, 사료성, 시대성 등을 잘 보여줍니다. 이러한 그림들이 남아 있지 않다면 그 해당되는 시대의 문화와 역사를 입체적으로 이해하는 데 대단히 큰 지장을 받게 될 것입니다. 문헌기록만으로는 그림들이 보여주는 것처럼 생생하고 입체적인 파악이 어렵습니다. 그래서 옛날 중국의 문인들이 "시보다는 산문이, 산문보다는 그림이 더 구체적이다"라고 한 얘기는 언제나 지당하

다고 여겨집니다.

비단 이러한 그림들만이 아니라 순수한 감상을 위한 그림들도 기록성과 사료적 가치를 지니고 있습니다. 심지어 유치원의 어린이가 엄마의 모습을 그린 그림조차도 그 엄마의 머리 매무새, 화장법, 옷차림 등을 드러냄과 동시에 어린이의 심리상태와 그림을 그리는 데 사용된 재료 등을 보여준다는 점에서 약간의 사료성을 지니고 있다고 볼 수 있습니다. 그림이 단순히 감상의 대상으로만 끝나는 것이 아님을 알 수 있습니다. 미술사가에게는 모든 미술작품이 문자에 의한 기록과 마찬가지로 중요한 사료인 것입니다.

저의 핵심 전공인 조선시대 회화사 연구와 관련하여 유의해야 할 과제로는 다음과 같이 11가지를 제시한 바 있습니다.[6] 이것은 비단 조선시대 회화사만이 아니라 한국미술사 연구 전반에 해당하는 것이라고 생각합니다. 어쩌면 부분적으로는 다른 나라의 미술사 연구에도 참고가 될 수 있을지도 모르겠습니다.

① 작품사료와 문헌사료의 계속적인 발굴과 집성
② 화풍의 특성과 변천 규명
③ 작가 및 화파에 관한 종합적인 고찰
④ 화목별 또는 주제별 연구

4 안휘준·이광표, 『한국미술의 美』(효형출판, 2008), pp. 25~28 참조.
5 안휘준, 『미술사로 본 한국의 현대미술』(서울대학교출판부, 2008), pp. 3~6 참조.
6 안휘준, 「朝鮮初期 繪畵 硏究의 諸問題」, 한림대학교 한림과학원 편, 『韓國美術史의 現況』(도서출판 예경, 1992), pp. 305~327및 주 1의 졸저(2000), pp. 765~771 참조.

⑤ 사상적, 상징적 측면에 대한 고찰

⑥ 사회사적, 경제사적 측면에 대한 고찰

⑦ 기법(필법, 묵법, 준법, 기타)에 대한 연구

⑧ 전대(고려) 및 후대(근현대) 회화와의 관계 규명

⑨ 중앙화단 및 지방화단과의 관계 규명

⑩ 민화 및 불화와의 상호 연관성 및 그 자체에 관한 연구

⑪ 중국 및 일본회화와의 관계 연구

이 밖에 조선시대 회화사의 변천을 필자가 화풍의 변화에 의거하여 초기(1392년~1550년경), 중기(1550년경~1700년경), 후기(1700년경~1850년경), 말기(1850년경~1910년)의 4기로 편년하였는데,[7] 현재 한국 미술사학계에서 널리 통용되고 있습니다. 불교미술을 제외하고는 대체로 큰 무리 없이 들어맞는 것으로 받아들여지고 있습니다.

4) 맺음말

한국미술사의 여러 분야들 중에서도 한국회화사는 현재 한국에서 가장 큰 관심의 대상이 되고 있습니다. 젊은 층의 학문인구도 제일 많고 연구업적도 가장 많이 산출되고 있습니다. 과거에 불상이나 도자기 분야에 비하여 마이너 아트(minor art)처럼 열세에 놓여 있던 상황은 완전히 사라지고 이제는 회화사가 메이저 아트(major art)로서의 확고한 위치를 점하고 있습니다. 연구업적의 수준도 평균적으로 높다고 볼 수 있습니다. 심지어 회화 관계의 주제가 포함되어 있는지의 여부

가 학회 참가자의 숫자에 영향을 미치기도 합니다. 30년 전과는 현저하게 달라진 획기적인 변화가 아닐 수 없습니다. 이러한 시대의 흐름과 변화 속에서 저도 몸담아 살아왔습니다. 이러한 큰 변화를 지켜보면서 미개척 분야였던 한국회화사의 연구와 교육에 작으나마 한몫을 해온 점에 대하여 큰 보람을 느끼고 있습니다.

그렇지만 분명하게 밝히고 싶은 것은 저의 관심이 한국회화사에만 머물러 있었던 것은 결코 아니라는 점입니다. 한국회화사를 그 자체만으로 보기보다는 한국미술사 전체 중의 한 분야로, 한국의 전체적인 역사와 문화 속의 한 영역으로, 그리고 더 나아가서는 중국과 일본을 포함한 범동아시아의 시각에서 보고자 노력해왔습니다. 제가 한국의 회화 이외에도 조각, 도자기를 비롯한 각종 공예, 건축과 조원은 물론, 중국 및 일본미술과의 교섭사, 그리고 한국사 등 문헌사에까지 짬나는 대로 관심을 쏟으며 선별적으로나마 필요한 업적들을 섭렵하고 가능한 한 학술발표회장들을 거르지 않고 맴도는 이유도 바로 그 때문입니다. 식견이 넓고 안목이 높은 학자, 역사를 이해하고 문화예술을 사랑하는 인문학자가 되기를 꿈꾸며 공부해왔습니다. 한국회화사에 대한 연구는 그러한 대도(大道)로 이어지는 다양하고 수많은 소로(小路)들 중의 하나라는 생각이 듭니다.

저는 2006년 2월에 서울대학교에서 정년퇴임을 하였으나 아직도 정규 전임교수 못지않게 바쁘고 고달픈 삶을 살고 있습니다. 앞으로 저에게 남겨진 과제는 줄지어 서서 저의 손길을 기다리고 있는 15권 정도의 저서들을 완간하는 일입니다. 그 중에는 약간의 개정판, 3

7 안휘준, 『韓國繪畫史』(일지사, 1980), pp. 91~92 참조.

권의 영문서와 2권의 일문서도 포함되어 있습니다. 저의 귀한 시간을 뺏어가는 세상의 온갖 일들로부터 벗어나 이 책들을 계획한 대로 차질 없이 펴내는 일에만 전념, 몰두하고 싶습니다.

끝으로 특수사 분야의 연구자로서 바라는 바가 있다면 미술사와 문헌사 분야들이 좀 더 긴밀한 유대관계를 맺는 것입니다. 상호의 연구업적들이 충분히 공유된다면 역사의 내용은 훨씬 풍부하고 다양해지며 보다 구체성을 띠게 될 것이라고 믿기 때문입니다.

도판목록

도 92 윤두서, 〈평사낙안도〉, 조선 후기, 18세기 초, 견본담채, 26.5×19cm, 개인 소장 (이내옥, 「공재 윤두서」, 『한국의 미술가』, 사회평론, 2006, p. 117, 도 15.)

도 93 정선, 〈사계산수도〉 화첩 중 〈춘경〉, 조선 후기, 1719년경, 견본담채, 30×53.3cm, 호림박물관 소장 (『겸재 정선』, 국립중앙박물관, 1992, p. 74, 도 50.)

도 94 정선, 〈사계산수도〉 화첩 중 〈추경〉, 조선 후기, 1719년경, 견본담채, 30×53.3cm, 호림박물관 소장 (『겸재 정선』, 국립중앙박물관, 1992, p. 75, 도 50.)

도 95 정선, 〈사계산수도〉 화첩 중 〈하경〉, 조선 후기, 1719년경, 견본담채, 30×53.3cm, 호림박물관 소장 (『겸재 정선』, 국립중앙박물관, 1992, p. 74, 도 50.)

도 96 정선, 〈인곡유거도〉, 조선 후기, 18세기 전반, 지본담채, 27.3×27.5cm, 간송미술관 소장 (박은순, 「겸재 정선」, 『한국의 미술가』, 사회평론, 2006, p. 127, 도 2.)

도 97 심사정, 〈방심석전산수도〉, 조선 후기, 1758년, 지본담채, 129.4×61.2cm, 국립중앙박물관 소장

도 98 강세황, 〈벽오청서도〉, 조선 후기, 18세기 중엽, 지본담채, 30.1×35.8cm, 개인 소장 (변영섭, 「표암 강세황」, 『한국의 미술가』, 사회평론, 2006, p. 199, 도 12.)

도 99 김유성, 〈사계산수도〉 중 〈설경산수도〉, 조선 후기, 18세기 후반, 지본수묵, 42.1×29.1cm, 국립중앙박물관 소장

도 100 강세황, 〈산수대련〉, 조선 후기, 18세기 중엽, 지본담채, 87.2×38.5cm, 개인 소장 (안휘준 편, 『山水畵 (下)』, 韓國의 美 12, 중앙일보사, 1982, 도 105~106.)

도 101 이인상, 〈송하관폭도〉, 조선 후기, 18세기 중엽, 지본담채, 23.8×63.2cm, 국립중앙박물관 소장

도 102 정수영, 〈한강·임진강 명승도권〉 중 〈신륵사도〉, 조선 후기, 18세기 후반, 지본담채, 24.8×1575.6cm, 국립중앙박물관 소장 (김원용·안휘준, 『한국미술의 역사』, 시공사, 2003, p. 503, 도 50.)

도 103 정수영, 〈방 황공망산수도〉, 조선 후기, 18세기 후반, 지본담채, 101×61.3cm, 고려대학교박물관 소장

도 104 윤제홍, 〈송하관수도〉, 조선 후기, 19세기 전반, 지본채색, 82×42.5cm, 민병도 소장 (안휘준 편, 『山水畵 (下)』, 韓國의 美 12, 중앙일보사, 1982, 도 137.)

도 105 이재관, 〈귀어도〉, 조선 후기, 19세기 전반, 지본담채, 26.6×33.5cm, 개인 소장 (안휘준 편, 『山水畵 (下)』, 韓國의 美 12, 중앙일보사, 1982, 도 150.)

도 106 김정희, 〈세한도〉, 조선 후기, 1844년, 지본수묵, 23×69.2cm, 개인 소장 (지상현, 『한국인의 마음』, 사회평론, 2011, pp. 182~183, 도 74.)

도 107 전기, 〈산수도〉, 조선 말기, 19세기 중엽, 견본수묵, 97×33.3cm, 국립중앙박물관 소장

도 108 허련, 〈방완당산수도〉, 조선 말기, 19세기 중엽, 지본수묵, 31×37cm, 개인 소장 (김원용·안휘준, 『한국미술의 역사』, 시공사, 2003, p. 536, 도 78.)

도 109 김수철, 〈하경산수도〉, 조선 말기, 19세기 중엽, 지본담채, 114×46.5cm, 삼성미술관 리움 소장

도 110 장승업, 〈방황자구산수도〉, 조선 말기, 19세기 후반, 견본담채, 151.2×31cm, 삼성미술관

후기, 18세기 말~19세기 초, 지본담채, 22.4×27cm, 간송미술관 소장 (『澗松文化』 77, 한국민족미술연구소, 2009, p. 60, 도 56.)

도 150 김득신, 〈성하직이〉, 《긍재전신화첩》, 조선 후기, 18세기 말~19세기 초, 지본담채, 22.4×27cm, 간송미술관 소장 (『澗松文化』 81, 한국민족미술연구소, 2011, p. 59, 도 53.)

도 151 신윤복, 〈단오풍정〉, 《혜원전신첩》, 조선 후기, 18세기 말~19세기 초, 지본담채, 28.2×35.6cm, 간송미술관 소장 (『澗松文化』 81, 한국민족미술연구소, 2011, p. 72, 도 66.)

도 152 김홍도, 〈빨래터〉, 《단원풍속화첩》, 조선 후기, 18세기 후반, 지본담채, 28×24cm, 국립중앙박물관 소장

도 153 유숙, 〈대쾌도〉, 조선 말기, 1836년, 지본채색, 104.7×52.5cm, 서울대학교박물관 소장

도 154 김준근, 〈줄광대〉, 《기산풍속도첩》, 조선 말기, 19세기 말, 지본담채, 28.5×35cm, 독일 함부르크 민족학박물관 소장 (이태호, 『풍속화(둘)』, 대원사, 2005, p. 110.)

도 155-1 필자미상, 〈감로도〉, 조선 중기, 1649년, 마본채색, 220×235cm, 국립중앙박물관 소장

도 155-2 〈감로도〉 부분

도 156 필자미상, 〈명황행촉도〉, 당, 견본설채, 59×81cm, 대만 국립고궁박물원 소장 (김종태 편, 『東洋의 名畵 3: 中國 I』, 삼성출판사, 1985, 도 22.)

도 157 필자미상, 〈일월오봉도〉, 조선 후기, 18세기, 삼성미술관 리움 소장 (지상현, 『한국인의 마음』, 사회평론, 2011, pp. 146~147, 도 56.)

도 158 곽희, 〈조춘도〉, 북송, 1072년, 견본담채, 158×108.5cm, 대만 국립고궁박물원 소장 (안휘준, 『개정신판 안견과 몽유도원도』,

사회평론, 2009, p. 150, 도 25.)

도 159 마원, 〈산경춘행도〉, 남송, 견본담채, 27.4×43.1cm, 대만 국립고궁박물원 소장 (김종태 편, 『東洋의 名畵 3: 中國 I』, 삼성출판사, 1985, 도 85.)

도 160 범관, 〈계산행여도〉, 북송, 견본담채, 206.3×103.3cm, 대만 국립고궁박물원 소장 (『古宮博物院 ① 南北朝~北宋의 繪畵』, 日本放送出版協會, 1997, p. 46, 도 18.)

도 161 함윤덕, 〈기려도〉, 조선 중기, 16세기, 견본담채, 15.5×19.4cm, 국립중앙박물관 소장

도 162 전 이경윤, 〈탁족도〉, 조선 중기, 16세기 말, 견본담채, 19.1×27.8cm, 국립중앙박물관 소장

도 163 수락암동 고분벽화, 고려, 13세기 이전, 개성시 개풍군 수락암동 소재 (Kim Won-Yong·Choi Sun U·Im Chang-Soon, *The Arts of Korea II - Painting*, Dong Hwa Publishing Co., 1979, p. 49, 도 39.)

도 164 파주 서곡리 고분벽화, 고려, 경기도 파주시 소재 (『坡州 瑞谷里 高麗壁畵墓 發掘調査 報告書』, 문화재관리국 문화재연구소, 1993, p. 156, 사진 40, p. 163, 사진 47.)

도 165 김명국, 〈달마도〉, 조선 중기, 17세기 중반, 지본수묵, 83×57cm, 국립중앙박물관 소장

도 166 어몽룡, 〈월매도〉, 조선 중기, 16세기 말~17세기 초, 견본수묵, 119.1×53cm, 국립중앙박물관 소장

도 167 목계, 〈팔팔조도〉, 남송, 지본수묵, 39×78.5cm, 일본 개인 소장 (김종태 편, 『東洋의 名畵 3: 中國 I』, 삼성출판사, 1985, 도 96.)

도 168 셋슈 토요, 〈파묵산수〉, 일본 무로마치시대, 1495년, 지본수묵, 147.9×32.7cm, 일본 도쿄국립박물관 소장 (안휘준·이성미 편, 『東洋의 名畵 6: 日本』, 삼성출판사, 1985, 도 45.)

도 169 〈묘법연화경 제5권 변상도〉, 조선 초기, 감색 종이 위에 금선묘, 35.2×12cm, 국립중앙박물관 소장

도 170 슈분, 〈죽재독서도〉, 일본 무로마치시대, 15세기 중엽, 지본담채, 136.7×33.7cm, 일본 도쿄국립박물관 소장 (안휘준, 『청출어람의 한국미술』, 사회평론, 2010, p. 331.)

도 171 가쿠오, 〈산수도〉 일본 무로마치시대, 15세기 말, 69.3×33.7cm, 일본 도쿄국립박물관 소장 (안휘준, 『개정신판 안견과 몽유도원도』, 사회평론, 2009, p. 177, 도 47.)

도 172 모익, 〈훤초유구도〉, 남송, 12세기, 일본 야마토분카칸 소장 (『大和文化館所藏品-図版目錄 ⑧ 繪畵·書蹟 中國·朝鮮篇』, 大和文化館, 1988, 도 5.)

도 173 소다츠, 〈견도〉, 일본 에도시대, 17세기, 90.6×43.4cm, 일본 도쿄 니시아라이다이시 소지지 소장 (안휘준, 『청출어람의 한국미술』, 사회평론, 2010, p. 350.)

도 174 신윤복, 〈월하정인〉, 《혜원전신첩》, 조선 후기, 18세기 말~19세기 초, 지본담채, 28.2×35.6cm, 간송미술관 소장 (안휘준, 『청출어람의 한국미술』, 사회평론, 2010, pp. 244~245.)

도 175 〈이재 초상〉, 조선 후기, 18세기 후반, 견본설채, 97.9×56.4cm, 국립중앙박물관 소장

도 176 필자미상(전 담징), 〈아미타정토도〉(금당벽화 6호분), 일본 아스카시대, 700년경, 312×266cm, 일본 호류지 구장(1949년 소실) (안휘준, 『청출어람의 한국미술』, 사회평론, 2010, p. 309.)

도 177 가서일 외, 〈천수국만다라수장〉, 일본 아스카시대, 623년, 견본, 88.5×82.7cm, 일본 나라 주구지 소장 (안휘준, 『청출어람의 한국미술』, 사회평론, 2010, p. 285.)

도 178 필자미상, 〈시신문게도〉, 다마무시즈시의 수미좌, 일본 아스카시대, 650년경, 높이 232.7cm, 일본 호류지 소장 (안휘준, 『청출어람의 한국미술』, 사회평론, 2010, p. 298.)

도 179 필자미상, 〈사신사호도〉, 다마무시즈시의 수미좌, 일본 아스카시대, 650년경, 높이 232.7cm, 일본 호류지 소장 (안휘준, 『청출어람의 한국미술』, 사회평론, 2010, p. 295.)

도 180 〈다카마츠카 벽화〉, 일본 아스카시대, 7세기 후반, 일본 나라 아스카 소재 (안휘준, 『청출어람의 한국미술』, 사회평론, 2010, pp. 305~306.)

도 181 필자미상(전 아좌태자), 〈성덕태자급이왕자상〉, 일본 아스카시대, 7세기 말경, 지본설채, 125×50.6cm, 일본 궁내청 소장 (안휘준, 『청출어람의 한국미술』, 사회평론, 2010, p. 314.)

도 182 해애, 〈세한삼우도〉, 고려, 14세기, 견본수묵, 131.6×98.8cm, 일본 묘만지 소장 (이선옥, 『사군자』, 돌베개, 2011, p. 105.)

도 183 필자미상, 〈소상팔경도〉, 조선 초기, 1539년 이전, 지본수묵, 병풍 전체 99×494.4cm, 일본 이츠쿠시마 다이간지 소장 (안휘준, 『청출어람의 한국미술』, 사회평론, 2010, pp. 348~349.)

도 184 이수문, 〈악양루도〉, 조선 초기, 15세기
　　　 전반, 지본수묵, 102.3×44.7cm, 일본 개인
　　　 소장 (안휘준 편,『東洋의 名畵 1: 韓國 I』,
　　　 삼성출판사, 1985, 도 37.)

도 185 이수문, 〈향산구로도〉(12곡병풍 부분), 조선
　　　 초기, 15세기, 지본수묵, 145.5×625.2cm,
　　　 일본 히라다기념관 소장 (안휘준 편,『東洋의
　　　 名畵 1: 韓國 I』, 삼성출판사, 1985, 도 35.)

도 186 문청, 〈누각산수도〉, 조선 초기, 15세기 후반,
　　　 지본담채, 31.5×42.7cm, 국립중앙박물관
　　　 소장

도 187 문청, 〈연사모종도〉, 조선 초기, 15세기
　　　 후반, 지본수묵, 109.7×33.6cm, 일본
　　　 다카노 도키지 소장 (안휘준,『청출어람의
　　　 한국미술』, 사회평론, 2010, p. 340.)

도 188 문청, 〈동정추월도〉, 조선 초기, 15세기
　　　 후반, 지본수묵, 109.7×33.6cm, 일본
　　　 다카노 도키지 소장 (안휘준,『청출어람의
　　　 한국미술』, 사회평론, 2010, p. 340.)

도 189 문청, 〈호계삼소도〉, 조선 초기, 15세기 후반,
　　　 지본수묵, 56.8×31.7cm, 미국 파워즈 소장
　　　 (John M. Rosenfield·Shūjirō Shimada,
　　　 Traditions of Japanese Art, Fogg Art
　　　 Museum·Harvard University, 1970, p. 169,
　　　 도 68.)

도 190 김명국, 〈수노인도〉, 조선 중기, 1643년,
　　　 지본수묵, 88.2×31.2cm, 일본 야마토분카칸
　　　 소장 (안휘준,『청출어람의 한국미술』,
　　　 사회평론, 2010, p. 353.)

도 191 함세휘, 〈후지산도〉, 조선 중기, 1719년,
　　　 지본수묵, 17.2×45.4cm, 일본 개인 소장
　　　 (『朝鮮時代通信使』, 국립중앙박물관, 1986, p.
　　　 64, 도 33.)

도 192 함제건, 〈묵죽도〉, 조선 중기,

1682년, 견본수묵, 98.2×31.2cm, 개인 소장
(『朝鮮時代通信使』, 국립중앙박물관, 1986, p.
66, 도 37.)

도 193 최북, 〈산수도〉, 조선 후기,
　　　 1748년, 지본수묵, 128.2×55.4cm, 개인 소장
　　　 (『朝鮮時代通信使』, 국립중앙박물관, 1986, p.
　　　 65, 도 34.)

도 194 이성린, 〈산수도〉, 조선 후기,
　　　 1748년, 지본담채, 128.5×55.4cm, 개인 소장
　　　 (『朝鮮時代通信使』, 국립중앙박물관, 1986, p.
　　　 65, 도 35.)

도 195 김유성, 〈수노인도〉, 조선 후기, 1764년,
　　　 견본수묵, 85.5×27cm, 일본 곤게츠켄 소장

도 196 이의양, 〈산수도〉, 조선 후기,
　　　 1811년, 지본수묵, 153.5×74cm, 개인 소장
　　　 (『朝鮮時代通信使』, 국립중앙박물관, 1986, p.
　　　 67, 도 39.)

도 197 이의양, 〈유하준마도〉, 조선 후기,
　　　 1811년, 지본담채, 91.2×39.9cm, 개인 소장
　　　 (『朝鮮時代通信使』, 국립중앙박물관, 1986, p.
　　　 67, 도 38.)

도 198 필자미상, 〈통신사누선단도〉(6곡병풍 부분),
　　　 일본 에도시대, 지본채색, 59×263.6cm, 개인
　　　 소장 (『朝鮮時代通信使』, 국립중앙박물관,
　　　 1986, pp. 10~11, 도 3.)

도 199 필자미상, 〈통신사선예인선단도〉(부분), 일본
　　　 에도시대, 지본채색, 상권 41.4×2533.1cm,
　　　 하권 41.4×2433.6cm, 일본 사쿠라이진자
　　　 소장 (『朝鮮時代通信使』, 국립중앙박물관,
　　　 1986, pp. 6~7, 도 1.)

도 200 필자미상, 〈통신사행렬도〉(부분), 일본 에도시대, 지본채색, 1권 38.2×813.8cm, 2권 38.2×957.6cm, 일본 쓰시마역사민속자료관 소장 (『朝鮮時代通信使』, 국립중앙박물관, 1986, pp. 32~33, 도 16.)

도 201 필자미상, 〈경도춘추경도〉(8곡병풍 부분), 일본 에도시대, 18세기, 지본채색, 155×362cm, 개인 소장 (『朝鮮時代通信使』, 국립중앙박물관, 1986, pp. 18~23, 도 6.)

도 202 필자미상, 〈강호도〉(부분), 일본 에도시대, 18세기, 지본채색, 162.5×336cm, 일본 국립역사민속박물관 소장 (『朝鮮時代通信使』, 국립중앙박물관, 1986, p. 85, 참고도판 1.)

도 203 필자미상, 〈통신사인물기장교여도〉(부분), 일본 에도시대, 1811년, 지본채색, 35×603cm, 일본 호사분코 소장 (『朝鮮時代通信使』, 국립중앙박물관, 1986, pp. 44~45, 도 20.)

도 204 필자미상, 〈통신사접대찬상도〉, 일본 에도시대, 1811년, 지본채색, 30.3×21cm, 일본 호사분코 소장 (『朝鮮時代通信使』, 국립중앙박물관, 1986, p. 51, 도 24.)

도 205 필자미상, 〈통신사인물도〉(부분), 일본 에도시대, 1811년, 지본채색, 30.3×984.2cm, 일본 도쿄국립박물관 소장 (『朝鮮時代通信使』, 국립중앙박물관, 1986, pp. 48~49, 도 22.)

도 206 가노 탄유, 〈통신사참입도〉(부분), 일본 에도시대, 1640년, 지본채색, 26×153cm, 일본 닛코 토쇼구 소장 (『朝鮮時代通信使』, 국립중앙박물관, 1986, pp. 88~89, 참고도판 3.)

도 207 가노 츠네노부, 〈통신정사상〉 혹은 〈조태억상〉, 일본 에도시대, 1711년, 지본채색, 97.7×47.1cm, 국립중앙박물관 소장참고문헌

참고문헌

1. 사료

『三國史記』

『高麗史』

『朝鮮王朝實錄』, 국사편찬위원회.

『국역대동야승』, 민족문화추진회, 1971.

『東國輿地勝覽』

『東文選』

『朝鮮王朝實錄美術記事資料集』1·2, 書畵篇 (1)·(2), 한국정신문화연구원,
 2001~2002.

『增補文獻備考』

『晋山世稿』

『通信使謄錄』

姜世晃, 『豹庵遺稿』, 한국정신문화연구원, 1979.

姜希孟, 『私淑齋集』.

權近, 『陽村集』.

成俔, 『慵齋叢話』.

申叔舟, 『保閑齋集』.

吳世昌, 『槿域書畵徵』, 초판 新韓書林, 1970, 재판 普門書店, 1975.

尹斗緖, 『記拙』.

李穡, 『牧隱詩藁』.

張彦遠, 『歷代名畵記』.

崔瀣, 『拙稿千百』.

韓在濂, 『高麗古都徵』, 아세아문화사, 1972.

韓致奫, 『海東繹史』.

『宋史』

『梁書』

『畵史繪要』

郭若虛, 『圖畵見聞誌』.

董其昌, 『畵禪室隨筆』.

莫是龍, 『畵說』, 明人畵學論著(上), 臺北: 世界書局, 1967.

謝赫, 『古畵品錄』.

陳繼儒, 『偃曝餘談』.

2. 단행본

[국문]

葛路 저, 강관식 역, 『中國繪畵理論史』, 미진사, 1997.

강관식, 『조선후기 궁중화원 연구』 상·하, 돌베개, 2001.

강세황 저, 김종진·변영섭·정은진·조송식 역, 『표암유고』, 지식산업사, 2010.

강우방·김승희, 『甘露幀』, 도서출판 예경, 1995.

고구려연구회 편, 『高句麗古墳壁畵』, 학연문화사, 1997.

고려대학교민족문화연구소, 『한국민속대관 6』, 고려대학교출판부, 1980.

고연희, 『조선후기 산수기행예술 연구』, 일지사, 2001.

고유섭 저, 진홍섭 편, 『구수한 큰 맛』, 다홀미디어, 2005.

고유섭, 『韓國美術史及美學論考』, 통문관, 1972.

_____, 『韓國美의 散策』, 동서문화사, 1977.

_____, 『朝鮮美術史 下: 各論篇』, 又玄 高裕燮 全集 2, 열화당, 2007.

郭若虛 저, 박은화 역, 『곽약허의 도화견문지』, 시공사, 2005.

郭熙 저, 신영주 역, 『곽희의 임천고치』, 문자향, 2003.

郭熙·郭思 저, 허영환 역주, 『林泉高致』, 열화당, 1989.

菊竹淳一·정우택 편, 이원혜 역, 『高麗時代의 佛畵』 1·2, 시공사,
 1996~1997.

권덕주, 『中國美術思想에 對한 研究』, 숙명여자대학교출판부, 1982.

권영필, 『미적 상상력과 미술사학』, 문예출판사, 2000.

권영필 외, 『韓國美學試論』, 고려대학교 한국학연구소, 1994.

_____, 『한국의 美를 다시 읽는다』, 돌베개, 2005.

권희경, 『恭齋 尹斗緖와 그 一家畵帖』, 효성여자대학교출판부, 1984.

_____, 『고려의 사경』, 청주고인쇄박물관, 2006.

김기웅, 『韓國의 壁畵古墳』, 동화출판공사, 1982.

김문식·신병주, 『조선왕실 기록문화의 꽃, 의궤』, 돌베개, 2005.

김삼수, 『韓國社會經濟史研究 - 契의 研究』, 박영사, 1964.

김상기, 『高麗時代史』, 동국문화사, 1961.

김상엽, 『소치 허련』, 학연문화사, 2002.

_____, 『소치 허련: 조선 남종화의 마지막 불꽃』, 돌베개, 2008.

김성한, 『日本 속의 韓國』, 사회발전연구소, 1985.

김영나, 『20세기의 한국미술』, 도서출판 예경, 1998.

_____, 『20세기의 한국미술 2』, 도서출판 예경, 2010.

김영회 외, 『조희룡 평전』, 동문선, 2003.

김용준, 『高句麗古墳壁畵研究』, 조선사회과학원출판사, 1985.

김원용, 『韓國美術史』, 범문사, 1973.

_____,『韓國壁畵古墳』, 韓國文化藝術大系 1, 일지사, 1980.

_____,『韓國美術史硏究』, 일지사, 1987.

_____,『韓國美의 探究』, 열화당, 초판 1978, 개정판 1996.

_____,『개정판 한국 고미술의 이해』, 서울대학교출판부, 1999.

김원용·안휘준,『한국미술의 역사』, 시공사, 2003.

김응현,『書與其人』, 민족문화문고간행회, 1987.

김의환,『朝鮮通信使의 발자취』, 정음문화사, 1985.

김정기 외,『한국 미술의 미의식』, 한국정신문화연구원, 1984.

김정기,『미의 나라 조선』, 한울, 2011.

김종태,『中國繪畵史』, 일지사, 1976.

김철순,『韓國民畵論考』, 도서출판 예경, 1991.

김태길,『전통과 창조』1·2. 한국문학사, 1977.

_____,『철학 그리고 현실』, 문음사, 1978.

김호석,『한국의 바위그림』, 문학동네, 2008.

김호연,『韓國의 民畵』, 열화당, 1971.

김홍남,『중국·한국미술사』, 학고재, 2009.

마이클 설리번 저, 한정희·최성은 역,『중국미술사』, 도서출판 예경, 1999.

맹인재,『韓國의 美術文化史 論考』, 학연문화사, 2004.

문명대,『한국미술사학의 이론과 방법』, 열화당, 1978.

_____,『韓國彫刻史』, 열화당, 1980.

_____,『고려불화』, 열화당, 1991.

_____,『한국미술사 방법론』, 열화당, 2000.

문화재청,『한국의 초상화』, 눌와, 2007.

국립문화재연구소,『다시 보는 우리 초상의 세계』, 2007.

박병선,『조선조의 의궤』, 한국정신문화연구원, 1985.

박은순,『금강산도 연구』, 일지사, 1997.

_____,『공재 윤두서』, 돌베개, 2010.

박정혜,『조선시대 궁중기록화 연구』, 일지사, 2000.

변영섭,『豹菴 姜世晃 繪畫 硏究』, 일지사, 1988.

徐復觀 저, 권덕주 외 역,『중국예술정신』, 동문선, 2000.

서울대학교박물관 편,『오원 장승업』, 학고재, 2000.

송희경,『조선후기 아회도』, 다홀미디어, 2008.

안휘준,『韓國繪畫史』, 韓國文化藝術大系 2, 일지사, 1980.

_____,『韓國繪畫의 傳統』, 문예출판사, 1988.

_____,『한국 회화사 연구』, 시공사, 2000.

_____,『한국 회화의 이해』, 시공사, 2000.

_____,『미술사로 본 한국의 현대미술』, 서울대학교출판부, 2005.

_____,『고구려 회화』, 효형출판, 2007.

_____,『개정신판 안견과 몽유도원도』, 사회평론, 2009.

_____,『청출어람의 한국미술』, 사회평론, 2010.

안휘준 편,『朝鮮王朝實錄의 書畫史料』, 한국정신문화연구원, 1983.

안휘준·민길홍,『역사와 사상이 담긴 조선시대 인물화』, 학고재, 2010.

안휘준·이광표,『한국미술의 美』, 효형출판, 2008.

안휘준·이병한,『安堅과 夢遊桃源圖』, 도서출판 예경, 1993.

야나기 무네요시 저, 박재희 역,『朝鮮과 그 藝術』, 동아문화사, 1977.

양재연 외,『한국풍속지』, 을유문고 73, 을유문화사, 1972.

오광수,『韓國現代美術史』, 열화당, 1995.

오주석,『단원 김홍도』, 솔출판사, 2006.

溫肇桐 저, 강관식 역,『中國繪畫批評史』, 미진사, 1989.

유복열 편,『韓國繪畫人觀』, 문교원, 1979.

유홍준,『조선시대 화론 연구』, 학고재, 1998.

_____,『화인열전』1·2, 역사비평사, 2001.

_____, 『완당 평전』 1~3, 학고재, 2002.

_____, 『김정희: 알기 쉽게 간추린 완당평전』, 학고재, 2006.

유홍준 · 이태호, 『만남과 헤어짐의 미학 – 조선시대 계회도의 전별시』, 학고
　　재, 2000.

윤열수, 『민화』 1 · 2, 예경, 2000.

윤희순, 『朝鮮美術史研究』, 서울신문사, 1946.

이경성, 『韓國近代美術研究』, 동화출판공사, 1974.

이구열, 『近代 韓國畵의 흐름』, 미진사, 1984.

이기백, 『韓國史新論』, 일조각, 개정판 1976.

이내옥, 『공재 윤두서』, 시공사, 2003.

이동주, 『韓國繪畵小史』, 서문당, 1972.

_____, 『日本 속의 韓畵』, 서문당, 1974.

_____, 『韓國繪畵史論』, 열화당, 1987.

_____, 『우리나라의 옛 그림』, 박영사, 초판 1975, 재판 1995.

이성무, 『조선왕조사』, 수막새, 2011.

이성미, 『조선시대 그림 속의 서양화법』, 대원사, 2000.

_____, 『가례도감의궤와 미술사: 왕실혼례의 기록』, 소와당, 2008.

이성미 · 김정희, 『한국 회화사 용어집』, 다홀미디어, 2007.

이예성, 『현재 심사정 연구』, 한국문화예술대계 16, 일지사, 2000.

이원식, 『朝鮮通信使』, 대우학술총서 · 인문사회과학 59, 민음사, 1991.

이진희, 『韓國과 日本文化』, 을유문화사, 1982.

이진희 강재언 저, 김익한 김동명 역, 『한일교류사』, 학고재, 1998.

이태호, 『풍속화』(하나) · (둘), 대원사, 1995~1996.

_____, 『조선 후기 회화의 사실정신』, 학고재, 1996.

_____, 『옛 화가들은 우리 얼굴을 어떻게 그렸나』, 생각의 나무, 2008.

_____, 『옛 화가들은 우리 땅을 어떻게 그렸나』, 생각의 나무, 2010.

이태호·유홍준,『고구려 고분벽화』, 풀빛, 1995.

이현종,『朝鮮前期對日交涉史硏究』, 한국문화연구원, 1964.

이혜순,『조선통신사의 문학』, 이화여자대학교출판부, 1996.

임동권,『한국세시풍속』, 서문문고 61, 서문당, 1974.

_____,『한국의 민속』, 교양국사 11, 세종대왕기념사업회, 1975.

임두빈,『韓國의 民畵』, 서문당, 1993.

임세권,『한국의 암각화』, 대원사, 1999.

장주근,『한국의 세시풍속과 민속놀이』, 새벗문고 43, 대한기독교서회, 1974.

장충식,『한국사경 연구』, 동국대학교출판부, 2007.

전해종,『韓中關係史 硏究』, 일조각, 1970.

전호태,『고구려 고분벽화 연구』, 사계절출판사, 2000.

_____,『고구려 고분벽화의 세계』, 서울대학교출판부, 2004.

정병모,『한국의 풍속화』, 한길아트, 2000.

_____,『朝鮮時代 風俗畵』, 한국박물관회, 2002.

_____,『무명화가들의 반란: 민화』, 다홀미디어, 2011.

정병삼 외,『추사와 그의 시대』, 돌베개, 2002.

조선미,『韓國의 肖像畵』, 열화당, 1983.

_____,『초상화 연구 – 초상화와 초상화론』, 문예출판사, 2007.

_____,『한국의 초상화: 형과 영의 예술』, 돌베개, 2009.

조요한,『韓國美의 照明』, 열화당, 1999.

조자용,『韓國民畵의 멋』, Encyclopaedia Britanica 社, 1970.

조흥윤·게르노트 프루너,『기산풍속화첩』, 범양사출판부, 1984.

조희룡 저, 실시학사고전문학연구회 역주,『趙熙龍全集』1~6, 한길아트,
 1999.

지순임,『산수화의 이해』, 일지사, 1993.

_____,『중국화론으로 본 회화미학』, 미술문화, 2005.

진준현,『단원 김홍도 연구』, 일지사, 1999.

_____,『우리 땅 진경산수』, 보림, 2004.

최무장·임연철,『고구려 벽화고분』, 신서원, 1990.

최병식,『수묵의 사상과 역사』, 동문선, 2008.

최순우,『崔淳雨全集』 1~5, 학고재, 1992.

최완수,『謙齋 鄭敾 眞景山水畵』, 범우사, 1993.

_____,『겸재의 한양진경』, 동아일보사, 2004.

_____,『겸재 정선』 1~3, 현암사, 2009.

한국고대사학회 편,『고구려의 역사와 문화유산』, 서경문화사, 2004.

한국문화인류학회 편,『한국의 풍속 (상)』, 문화재관리국, 1970.

한영우,『다시찾는 우리역사』, 경세원, 2004.

_____,『조선왕조 의궤』, 일지사, 2005.

한정희,『중국화감상법』, 대원사, 1994.

_____,『한국과 중국의 회화』, 학고재, 1999.

허영환,『謙齋 鄭敾』, 열화당, 1978.

_____,『小琳 趙錫晋』, 예경산업사, 1989.

_____,『心田 安中植』, 예경산업사, 1989.

_____,『동양미의 탐구』, 학고재, 1999.

허유 저, 김영호 편역,『小痴實錄』, 서문당, 1976.

홍선표,『朝鮮時代繪畵史論』, 문예출판사, 1999.

_____,『한국근대미술사』, 시공사, 2009.

홍윤식,『高麗佛畵의 研究』, 동화출판공사, 1984.

황수영·문명대,『盤龜臺: 蔚州岩壁彫刻』, 동국대학교출판부, 1984.

황용훈,『동북아시아의 岩刻畵』, 민음사, 1987.

후지츠카 치카시 저, 윤철규·이충구·김규선 역,『秋史 金正喜 研究: 淸朝
 文化 東傳의 研究 한글완역본』, 과천문화원, 2009.

[일문]

『高麗以前の風俗關係資料撮要 I』, 朝鮮總督部中樞院, 1974.

菊竹淳一·吉田宏志, 『高麗佛畵』, 東京: 每日新聞社, 1981.

金基雄, 『朝鮮半島の壁畵古墳』, 東京: 六興出版, 1980.

金達壽, 『日本の中の朝鮮文化 3』, 東京: 講談社, 1972.

渡邊一, 『東山水墨畵の硏究』, 東京: 座右寶刊行會, 1945.

島田修二郎, 『日本繪畵史硏究』, 東京: 中央公論美術出版, 1987.

_____, 『中國繪畵史硏究』, 東京: 中央公論美術出版, 1993.

米澤嘉圃·中田勇次郎, 『請來美術(繪畵·書)』, 原色日本の美術 29, 東京: 小
　　　學館, 1971.

朴春日, 『紀行·朝鮮使の道』, 東京: 新人物往來社, 1972.

山內長三, 『朝鮮の繪, 日本の繪』, 東京: 日本經濟新聞社, 1984.

松下隆章·崔淳雨, 『李朝の水墨畵』, 水墨美術大系 別卷第二, 東京: 講談社,
　　　1977.

辛基秀, 『江戶時代の朝鮮通信使』, 東京: 每日新聞社, 1979.

_____, 『わが町に來た朝鮮通信使 I』, 東京: 明石書店, 1993.

_____, 『朝鮮通信使往來』, 東京: 勞動經濟社, 1993.

安輝濬, 『韓國の風俗畵』, 東京: 近藤出版社, 1987.

_____, 藤本幸夫·吉田宏志 譯, 『韓國繪畵史』, 東京: 吉川弘文館, 1987.

映像文化協會, 『江戶時代の朝鮮通信使』, 東京: 每日新聞社, 1979.

李元植 外, 『朝鮮通信使と日本人』, 東京: 學生社, 1992.

李進熙, 『李朝の通信使』, 東京: 講談社, 1976.

諸橋轍次, 『大漢和辭典』 卷7, 東京: 大修館書店, 1968.

朝鮮畵報社, 『德興里高句麗壁畵古墳』, 東京: 講談社, 1986.

朱榮憲, 『高句麗の壁畵古墳』, 東京: 學生社, 1972.

仲尾宏, 『朝鮮通信使の軌跡』, 東京: 明石書店, 1993.

中村榮孝,『日朝關係史の硏究』上·中·下, 東京: 吉川弘文館, 1965~1969.

川上涇·戶田禎佑,『渡來繪畫』, 日本繪畫館 12, 東京: 講談社, 1971.

板倉聖哲 外,『朝鮮王朝の繪畫と日本』, 大阪: 讀賣新聞, 2008.

[영문]

Barnhart, Richard M. *Li Kong-lin's Classic of Filial Piety*, New York: The Metropolitan Museum of Art, 1983.

Jungmann, Burglind. *Painters as Envoys: Korean Inspiration in Eighteenth Century Japanese Nanga* New Jersey: Princeton University Press, 2004.

Cahill, James. *Chinese Painting*, Geneva: Editions d'Art Albert Skira, 1960.

_____, *Hills Beyond a River: Chinese Painting of the Yüan Dynasty (1279~ 1368)*, New York and Tokyo: Weatherhill, 1976.

Fong, Wen C. *Beyond Representation*, New Haven: Yale University Press, 1992.

Janson, H. W. *History of Art*, Englewood Cliffs, N. J.: Prentice-Hall, Inc.; New York: Harry N. Abrams, Inc., 1967.

Lee, Sherman E. and Wai-kam Ho, *Chinese Art under the Mongols: The Yüan Dynasty (1279~1368)*, The Cleveland Museum of Art, 1968.

Li, Chu-tsing. *The Autumn Colors on the Ch'iao and Hua Mountains: A Landscape by Chao Meng-fu*, Ascona, Switzerland: Artibus Asiae Publishers, 1964.

Loehr, Max. *Chinese Landscape Woodcuts*, Cambridge, Mass.: The Belknap Press of Harvard University Press, 1968.

Rowley, George. *Principles of Chinese Painting*, New Jersey: Princeton University Press, 1972.

Sirén, Osvald. *Chinese Painting: Leading Masters and Principles* Vol. I~VII, New York: The Ronald Press Co., 1956.

Sullivan, Michael. *The Birth of Landscape Painting in China*, Berkely and Los Angeles: University of California Press, 1962.

3. 논문

[국문]

강관식, 「觀我齋 趙榮祏 畫學考 (上)」, 『美術資料』 제44호, 1989. 12, pp. 114~149.

_____, 「觀我齋 趙榮祏 畫學考 (下)」, 『美術資料』 제45호, 1990. 6, pp. 11~70.

_____, 「朝鮮後期 南宗畫風의 흐름」, 『澗松文華』 第39號, 한국민족미술 연구소, 1990. 10, pp. 47~63.

고연희, 「정선의 진경산수화와 명청대 山水版畫」, 『美術史論壇』 제9호, 1999. 하반기, pp. 137~162.

권영필, 「조선시대 선비그림의 이상」, 『조선시대 선비의 묵향』, 고려대학교 한국학연구소, 1996, pp. 141~149.

권윤경, 「尹濟弘(1764~1840 이후)의 繪畫」, 서울대학교 대학원 석사학위 논문, 1996.

김건리, 「표암 강세황의 〈松都紀行帖〉 연구」, 『美術史學研究』 제238·239 호, 2003. 9, pp. 183~211.

김기홍, 「玄齋 沈師正의 南宗畫風」, 『澗松文華』 第25號, 1983. 10, p. 42.

_____, 「18세기 조선 문인화의 신경향」, 『澗松文華』 第42號, 한국민족미 술연구소, 1992. 5, pp. 39~59.

김동원, 「朝鮮王朝時代의 圖畫署와 畫員」, 홍익대학교 대학원 석사학위논 문, 1980. 12.

김명선, 「芥子園畫傳 初集과 조선후기 남종화」, 『美術史學硏究』 제210호, 1996. 6, pp. 5~33.

김상엽, 「南里 金斗樑의 作品世界」, 『미술사 연구』 제11호, 1997, pp. 69~96.

김선희, 「조선후기 산수화단에 미친 玄齋 沈師正(1707~1769) 화풍의 영향」, 홍익대학교 대학원 석사학위논문, 2002. 8.

김울림, 「趙孟頫의 복고적 회화의 형성 배경과 前期 繪畫樣式 (1286~1299)」, 『美術史學硏究』 제216호, 1997. 12, pp. 97~129.

김원용, 「鄭敾, 山水畫風의 眞髓」, 『韓國의 人間像』 Vol. 5, 1965, pp. 301~309.

김은지, 「학산 윤제홍의 회화 연구」, 홍익대학교 대학원 석사학위논문, 2008.

김지영, 「18세기 畫員의 활동과 畫員畫의 변화」, 『韓國史論』 32호, 1994. 12.

김현권, 「秋史 金正喜의 산수화」, 『美術史學硏究』 제240호, 2003. 12, pp. 181~219.

김홍대, 「322편의 시와 글을 통해 본 17세기 전기 『고씨화보』」, 『溫知論叢』 9, 온지학회, 2003, pp. 150~180.

_____, 「朱之蕃의 丙午使行(1606)과 그의 서화 연구」, 『溫知論叢』 11, 온지학회, 2004.

나숙자, 「李公麟白描人物畫」, 『藝林叢錄』, 1964. 5.

런 다오빈(任道斌) 저, 손희정 역, 「趙孟頫의 생애와 화풍」, 『美術史論壇』 제14호, 2002. 상반기, pp. 269~292, 293~302(中文).

유순영, 「明末淸初의 山水畫譜 硏究」, 『溫知論叢』 14, 온지학회, 2006, pp. 368~421.

문명대, 「新羅華嚴經寫經과 그 變相圖의 硏究」, 『韓國學報』 第14輯, 1979, 봄.

_____, 「魯英의 阿彌陀·地藏佛畵에 관한 考察」, 『美術資料』 제25호, 1979. 12, pp. 47~57.

_____, 「魯英筆 阿彌陀九尊圖 뒷면 佛畵의 再檢討」, 『古文化』 第十八輯, 1980. 6, pp. 2~12.

민길홍, 「조선후기 唐詩意圖 연구」, 서울대학교 대학원 석사학위논문, 2002.

박대남, 「扶餘窺岩面外里出土百濟文樣塼研究」, 홍익대학교 대학원 석사학위논문, 1996. 6.

박은순, 「16세기 讀書堂契會圖 연구 – 風水的 實景山水畵에 대하여」, 『美術史學研究』 제212호, 1996. 12, pp. 45~75.

_____, 「조선초기 江邊契會와 實景山水畵: 典型化의 한 양상」, 『美術史學研究』 제221·222호, 1999. 3, pp. 43~75.

_____, 「조선초기 漢城의 회화」, 『강좌 미술사』 19호, 2002. 12, pp. 41~129.

_____, 「겸재 정선과 이케노 타이가의 진경산수화 비교연구」, 『미술사연구』 17, 2003. 12, pp. 133~160.

_____, 「진경산수화 연구에 대한 비판적 검토 – 진경문화·진경시대론을 중심으로 – 」, 『韓國思想史學』 28집, 2007, pp. 71~129.

박정애, 「之又齋 鄭遂榮의 산수화 연구」, 『美術史學研究』 제235호, 2002. 9, pp. 87~123.

_____, 「정수영의 山水十六景帖 연구」, 『美術史論壇』 제21호, 2005. 하반기, pp. 201~227.

박정혜, 「儀軌를 통해서 본 朝鮮時代의 畵員」, 『미술사연구』 9호, 1995.

박효은, 「『텬로력뎡』 삽도와 기산 풍속화」, 『숭실사학』 제21호, 2008, pp. 171~212.

변내리, 「山水畵 皴法에 관한 연구 – 중국과 한국의 준법 변천과정을 중심

으로 – 」, 홍익대학교 대학원 석사학위논문, 2004. 6.

변영섭, 「18세기 화가 이방운과 그의 화풍」, 『이화문학연구』 제 13·14 합집, pp. 98~101.

上原和, 「고구려 회화가 日本에 미친 영향」, 『高句麗 美術의 對外交涉』, 도서출판 예경, 1996, pp. 195~244.

성혜영, 「고람 田琦(1825~1854)의 작품세계」, 『미술사연구』 제14호, 2000. 12, pp. 137~174.

소치연구회 편, 『소치 연구』 창간호, 학고재, 2003. 6.

손명희, 「조희룡의 회화관과 작품세계」, 고려대학교 대학원 석사학위논문, 2003.

송혜경, 「顧氏畵譜와 조선후기 화단」, 홍익대학교 대학원 석사학위논문, 2002.

_____, 「『고씨화보』와 조선후기 회화」, 『미술사연구』 19, 미술사연구회, 2005, pp. 145~179.

송희경, 「조선후기 畵譜의 수용과 點景人物像의 변화 – 鄭敾의 작품을 중심으로」, 『미술사논단』 22, 한국미술연구소, 2006, pp. 167~187.

신선영, 「기산 김준근 풍속화에 관한 연구」, 『미술사학』, 2006. 8, pp. 105~141.

안규철, 「山林經濟에 실린 조선시대 선비의 사랑방 가구」, 『季刊美術』 第28號, 1983, 겨울.

안휘준, 「金載元博士와 金元龍敎授의 美術史的 寄與」, 『美術史論壇』 제13호, 한국미술연구소, 2001. 12, pp. 291~304.

_____, 「표암 강세황과 18세기 예단」, 『표암 강세황과 18세기 조선의 문예동향』, 한국서예사특별전 23: 표암 강세황전 기념 심포지엄 발표요지, 2004.

_____, 「韓國美術史上 中國美術의 意義」, 『中國史研究』 제35호, 2005. 4, pp. 1~25.

_____, 「美術史學과 나」, 『恒山 安輝濬教授 定年退任記念論文集: 美術史의 定立과 擴散』 第1卷(韓國 및 東洋의 繪畫), 사회평론, 2006, pp. 18~60.

_____, 「조선왕조 전반기 미술의 대외교섭」, 『朝鮮 前半期 美術의 對外交涉』, 예경, 2006, pp. 9~37.

_____, 「조선왕조 전반기 화원들의 기여」, 『화원: 조선화원대전』, 삼성미술관 리움, 2011, pp. 238~257.

유마리, 「高麗時代 五百羅漢圖의 硏究」, 『韓國佛敎美術史論』, 民族社, 1987, pp. 249~286.

유미나, 「조선중기 吳派화풍의 전래 - 《千古最盛》帖을 중심으로 - 」, 『美術史學硏究』 제245호, 2005. 3, pp. 73~116.

유순영, 「明末淸初의 山水畫譜 연구」, 『溫知論叢』 14, 온지학회, 2008, pp. 367~431.

유승민, 「凌壺觀 李麟祥(1710~1760)의 山水畫 연구」, 『美術史學硏究』 제255호, 2007. 9, pp. 107~141.

유옥경, 「혜산 유숙(1827~1873)에 대한 고찰 - 생애와 중인 동료와의 교유관계를 중심으로 - 」, 『外大史學』 12-1, 2000.

유홍준, 「李麟祥繪畫의 形成과 變遷」, 『考古美術』 第161號, 1984. 3, pp. 32~48.

윤범모, 「朝鮮前期 圖畫署 畫員의 硏究」, 동국대학교 대학원 석사학위논문, 1978.

윤진영, 「松澗 李庭會(1542~1612) 소유의 同官契會圖」, 『美術史學硏究』 제230호, 2001. 6, pp. 39~68.

_____, 「조선시대 계회도 연구」, 한국정신문화연구원 한국학대학원 박사학위논문, 2004. 2.

_____, 「16세기 계회도에 나타난 산수 양식의 변모」, 『美術史學』 제19호,

2005. 8, pp. 199~234.

융만, 브르글린트, 「일본 남종화에 미친 안견과 화풍의 영향」, 『美術史學研究』 제202호, 1994. 6, pp. 163~176.

이경성, 「전통미의식과 현대미의식」, 『弘益美術』 제2호, 1973.

_____, 「吾園 張承業 – 그의 近代的 照明 – 」, 『澗松文華』 第9號, 한국민족미술연구소, 1975. 10, pp. 23~31.

이경화, 「조선시대 감로탱화 하단화(下段畵)의 풍속장면 고찰」, 『美術史學研究』 제220호, 1998. 12, pp. 79~107.

_____, 「北塞宣恩圖 연구」, 『美術史學研究』 제254호, 2007. 6, pp. 41~70.

이구열, 「小琳과 心田의 時代와 그들의 藝術」, 『澗松文華』 第14號, 한국민족미술연구소, 1978. 5, pp. 33~40.

이기백, 「한국사의 보편성과 특수성」, 『梨花史學研究』 6·7合輯, 1973.

이내옥, 「백제 문양전 연구–부여 외리 출토품을 중심으로」, 『美術資料』 제72·73호, 2005. 12, pp. 5~28.

이선옥, 「澹軒 李夏坤의 繪畵觀」, 『三佛金元龍教授停年退任紀念論叢 Ⅱ』, 일지사, 1987, pp. 49~64.

이성미, 「高麗初雕 大藏經의 御製秘藏詮 板畵 – 高麗 初期 山水畵의 一研究」, 『考古美術』 第169·170號, 1986. 6, pp. 14~70.

_____, 「朝鮮時代 후기의 南宗文人畵」, 『조선시대 선비의 묵향』, 고려대학교박물관, 1996, pp. 164~176.

이수미, 「조희룡 회화의 연구」, 서울대학교 대학원 석사학위논문, 1990.

_____, 「조희룡의 화론과 작품」, 『美術史學研究』 제199·200호, 1993. 12, pp. 43~73.

_____, 「조선시대 漢江名勝圖 연구 – 정수영의 漢臨江名勝圖卷을 중심으로 – 」, 『서울학연구』 제6호, 1995, pp. 217~243.

_____, 「19세기 계회도의 변모」, 『美術資料』 제63호, 1999. 11, pp. 55~84.

이순미, 「澹拙 姜熙彦의 회화 연구」, 『미술사연구』 제12호, 1998. 12, pp. 141~168.

_____, 「丹陵 李胤永(1714~1759)의 회화세계」, 『美術史學研究』 제242·243호, 2004. 9, pp. 255~289.

이연주, 「小塘 李在寬의 繪畫 연구」, 『美術史學研究』 제252호, 2006. 12, pp. 223~264.

이영숙, 「尹斗緖의 繪畫世界」, 『미술사연구』 창간호, 1987, pp. 65~102.

이원복, 「李楨의 두 傳稱畵帖에 대한 試考(上)」, 『美術資料』 제34호, 1984. 6, pp. 46~60.

_____, 「李楨의 두 傳稱畵帖에 대한 試考(下)」, 『美術資料』 제35호, 1984. 12, pp. 43~53.

_____, 「전(傳) 신말주 필 〈십로도상계축〉에 관한 고찰 – 조선시대 계회도의 한 양식」, 『항산 안휘준 교수 정년퇴임 기념 논문집: 미술사의 정립과 확산 1(한국 및 동양의 회화)』, 사회평론, 2006.

이원복·조용중, 「16세기 말(1580년대) 계회도 新例 – 鄭士龍 참여 〈蓬山契會圖〉 등 6폭」, 『美術資料』 제61호, 1998. 11, pp. 63~85.

이은창, 「高靈良田洞岩畵調査略報 – 石器와 岩畵遺蹟을 中心으로」, 『考古美術』 第11號, 1971. 12.

이은하, 「관아재 조영석의 회화 연구」, 『美術史學研究』 제245호, 2005. 3, pp. 117~155.

이일, 「현대 미술 속의 전통 혹은 탈전통」, 『弘益美術』 제4호, 1975.

이태호, 「朝鮮 中期의 선비 金禔·金埴」, 『選美術』 第21號, 1984. 여름, pp. 83~93.

_____, 「之又齋 鄭遂榮의 회화 – 그의 在世年代와 작품 개관」, 『美術資料』 제34호, 1984. 6, pp. 27~45.

_____, 「韓國古代山水畵의 發生 研究」, 『美術資料』 제38호, 1987. 1.

_____, 「禮安金氏家傳 契會圖 三例를 통해 본 16세기 계회산수의 변모」, 『美術史學』 제14호, 2000. 8, pp. 5~31.

이현주, 「이색화풍(학산파) 산수화에 관한 연구」, 홍익대학교 대학원 석사 학위논문, 2005.

임효재, 「江原道 鰲山里遺蹟 發掘進行報告」, 『韓國考古學年報』, 1982.

_____, 「放射性炭素年代에 의한 韓國新石器文化의 編年研究」, 『金哲埈 博士華甲紀念史學論叢』, 지식산업사, 1983.

장우성, 「예술에 있어서의 전통과 현대」, 『문교월보』 48, 교육과학기술연수 원, 1973. 11.

장준석, 「李公麟의 白描畵研究」, 동국대학교 대학원 박사학위논문, 2002.

장진성, 「조선후기 士人風俗畵와 餘暇文化」, 『美術史論壇』 제24호, 2007. 상반기, pp. 261~291.

_____, 「강희안 필 〈고사관수도〉의 작자 및 연대 문제」, 『미술사와 시각문 화』 제8호, 2009. 10, pp. 128~151.

_____, 「조선 중기 절파계 화풍의 형성과 대진(戴進)」, 『미술사와 시각문 화』 제9호, 2010. 10, pp. 202~221.

정병모, 「通俗主義의 극복 – 조선후기 풍속화론」, 『美術史學研究』 제199· 200호, 1993. 12, pp. 21~42.

_____, 「기산 김준근 풍속화의 국제성과 전통성」, 『講座美術史』 제26호, 2006. 6, pp. 965~988.

정양모, 「李朝前期의 畵論」, 『韓國思想大系 I』, 성균관대학교 대동문화연 구원, 1973.

정형민, 「고려후기 회화 – 雲山圖를 중심으로 – 」, 『講座美術史』 제22호, 2004. 6.

조규희, 「17·18세기의 서울을 배경으로 한 文會圖」, 『서울학연구』 16, 2001. 3, pp. 45~81.

조선미, 「조선왕조시대의 선비그림」, 『澗松文華』 第16號, 한국민족미술연구소, 1979. 5, pp. 39~48.

_____, 「柳宗悅의 韓國美觀에 대한 批判 및 受容」, 『石南李慶成先生古稀記念論叢: 한국 현대 미술의 흐름』, 일지사, 1988.

조원교, 「부여 外里 출토 文樣塼에 관한 연구 – 도상 해석을 중심으로 – 」, 『美術資料』 제74호, 2006. 7, pp. 5~30.

조한웅, 「鮮初 圖畵署 小考」, 『亞韓』 창간호, 1968. 6.

지순임, 「山水畵皴法의 造形性 硏究」, 『祥明女子大學校論文集』 16집, 1985. 8, pp. 387~410.

진준현, 「吾園 張承業 硏究」, 서울대학교 대학원 석사학위논문, 1986.

_____, 「오원 장승업 화풍의 형성과 변천」, 『三佛金元龍敎授停年退任紀念論叢 II』, 일지사, 1987.

_____, 「懶翁 李楨小考」, 『서울大學校博物館年報』 제4호, 1992. 12, pp. 1~30.

차미애, 「恭齋 尹斗緖 一家의 繪畵 硏究」, 홍익대학교 대학원 박사학위논문, 2010. 6.

최영희, 「鄭敾의 東萊府使接倭圖」, 『考古美術』 第129·130號, 1976. 6, pp. 168~174.

최완수, 「芝谷松鶴圖」, 『考古美術』 第146·147號, 1980. 8, pp. 31~45.

_____, 「秋史實紀」, 『澗松文華』 第30號, 1986. 5, pp. 59~94.

_____, 「추사일파의 글씨와 그림」, 『澗松文華』 第60號, 2001. 5, pp. 85~114.

최희숙, 「崔山 尹濟弘의 회화 연구」, 홍익대학교 대학원 석사학위논문, 1989.

하향주, 「『唐詩畵譜』와 朝鮮後期畵壇」, 『東岳美術史學』 제10호, 2009. 6, pp. 29~58.

한병삼, 「先史時代 農耕文 靑銅器에 대하여」, 『考古美術』 第112號, 1971. 12.

한진만, 「산수화 준법」, 『弘益大學校論文集』, 2003.

허균, 「서양화법의 東傳과 수용 - 조선 후기 회화사의 一斷面 - 」, 홍익대학교 대학원 석사학위논문, 1981.

허영환, 「沈玄齋와 沈石田의 山水畵」, 『文化財』 第9號, 1975. 12, pp. 8~17.

_____, 「顧氏畵譜 연구」, 『성신연구논문집』 제31집, 1991. 8, pp. 281~302.

_____, 「唐詩畵譜研究」, 『美術史學』 제3호, 1991, pp. 119~150.

_____, 「芥子園畵傳 연구」, 『美術史學』 제5호, 1993, pp. 57~73.

_____, 「十竹齋書畵譜 研究」, 『美術史學』 제6호, 1994.

홍사준, 「百濟國의 書畵人考」, 『百濟文化』 第7·8輯, pp. 55~59.

홍선표, 「17·18세기의 韓·日繪畵交涉」, 『考古美術』 第143·144號, 1979. 12, pp. 16~39.

_____, 「조선 후기의 西洋畵觀」, 『石南李慶成先生古稀記念論叢: 한국 현대 미술의 흐름』, 일지사, 1988, pp. 154~165.

_____, 「조선후기 통신사 수행화원의 파견과 역할」, 『美術史學硏究』 제205호, 1995. 3, pp. 5~19.

_____, 「조선후기 한일 간 화적의 교류」, 『미술사연구』 11, 1997. 12, pp. 3~22.

_____, 「조선후기 통신사 수행화원의 회화활동」, 『美術史論壇』 제6호, 1998. 3, pp. 187~204.

_____, 「17·18세기 한·일 회화교류의 관계성」, 『朝鮮 後半期 美術의 對外交涉』, 예경, 2007, pp. 83~106.

황정연, 「朝鮮時代 書畵收藏 研究」, 한국학중앙연구원 한국학대학원 박사학위논문, 2007, pp. 14~19.

[일문]

古原宏申 編, 『董其昌の繪畵(研究篇)』, 東京: 二玄社, 1981, pp. 219~224.

吉田宏志, 「17世紀から19世紀に至る時代の韓國繪畵と日本繪畵の關係」, 『韓國學의 世界化』, 한국정신문화연구원, 1990, pp. 58~67.

吉田宏志, 「我國に傳來した李朝水墨畵をめぐって」, 『李朝の水墨畵』, 東京: 講談社, 1977, pp. 125~130.

_____, 「李朝の畵員 金明國について」, 『日本のなかの朝鮮文化』 第35號, 1977. 9, pp. 44~54.

_____, 「李朝の繪畵: その中國畵受容の一局面」, 『古美術』 第52號, 1977, pp. 83~91.

_____, 「朝鮮通信使の繪畵」, 『江戶時代の朝鮮通信使』, 東京: 每日新聞社, 1979, pp. 136~153.

_____, 「通信使が日本に遣した繪畵」, 『朝鮮通信使繪畵集成』, 東京: 講談社, 1985.

內藤浩, 「秀文考」, *Museum* 第365號, 1967. 8, pp. 18~36.

島田修二郎, 「高麗の繪畵」, 『世界美術全集』 第14卷, 東京: 平凡社, pp. 64~65.

武田恒夫, 「大願寺藏尊海渡海日記屛風」, 『佛敎藝術』 第52號, 1963. 11, pp. 127~130.

山內長三, 「朝鮮繪畵: その近世日本繪畵との關係」, 『三彩』 第345號, 1976. 5, pp. 31~36.

西上實, 「朱德潤と瀋王」, 『美術史』 第104冊, 1978. 3, pp. 127~145.

小林忠, 「朝鮮通信使の記錄畵と風俗畵」, 『朝鮮通信使繪圖集成』, 東京: 講談社, 1985, pp. 146~152.

松下隆章, 「李朝繪畵と室町水墨畵」, 『日本のなかの朝鮮文化』 第18號, 1963.

_____,「周文と朝鮮繪畵」,『如拙・周文・三阿彌』, 水墨美術大系 6卷, 東京: 講談社, 1974, pp. 36~49.

_____,「李朝繪畵と室町水墨畵」,『日本文化と朝鮮』第2集, 東京: 新人物往來社, 1975, pp. 249~254.

安輝濬,「高麗及び李朝初期における中國畵の流入」,『大和文華』第62號, 1977. 7, pp. 1~17.

_____,「朝鮮王朝初期の繪畵と日本室町時代の水墨畵」,『李朝の水墨畵』, 水墨美術大系 別卷第2, 東京: 講談社, 1977, pp. 193~200.

_____,「日本における朝鮮初期繪畵の影響」,『アジア公論』第15卷 第4號, 1986. 4, pp. 104~115.

鈴木敬,「『林泉高致集』の「畵記」と郭熙について」,『美術史』第109號, 1980. 11.

熊谷宣夫,「芭蕉夜雨圖考」,『美術研究』第8號, 1932. 8, pp. 9~20.

_____,「秀文筆 墨竹畵冊」,『國華』第910號, 1968. 1, pp. 20~32.

有光敎一,「扶餘窺岩面に於ける文樣塼の出土遺蹟と其の遺物」,『昭和十一年度古蹟調査報告』, 朝鮮古蹟研究會, 1937.

_____,「朝鮮扶餘出土の文樣塼」,『考古學雜誌』第27卷 第11號, 1937. 11.

李元植,「江戸時代における朝鮮國通信使の遺墨について」,『朝鮮學報』第88輯, 1978. 7, pp. 13~48.

_____,「朝鮮通信使の遺墨」,『江戸時代の朝鮮通信使』, 東京: 毎日新聞社, 1979, pp. 138~220.

中村榮孝,「『尊海渡海日記』について」,『田山方南先生華甲記念論文集』, 1929, pp. 177~197.

直木孝次郎,「畵史氏族と古代の繪畵」,『日本文化と朝鮮』, 東京: 新人物往來社, 1975.

河合正朝,「室町水墨畵と朝鮮畵」,『季刊三千里』第19號, 1979. 秋, pp.

66~71.

何惠鑑,「董其昌の新正統派および南宗派理論」,『董其昌の繪畵(硏究篇)』,
　　　東京: 二玄社, 1981, p. 60.

脇本十九郎,「高然暉に就いて」,『美術硏究』第13號, 1933. 1, pp. 8~16.

_____,「日本水墨畵壇に及ぼせる朝鮮畵の影響」,『美術硏究』第28號,
　　　1934. 4, pp. 159~167.

[영문]

Ahn, Hwi-Joon. "Two Korean Landscape Paintings of the First Half of
　　　the 16th Century," *Korea Journal*, Vol. 15, No. 12, December, 1975.

_____, "An Kyŏn and A Dream Journey to the Peach Blossom Land,"
　　　Oriental Art, Vol. XXVI, No. 1, March, 1980, pp. 60~71.

_____, "Korean Influence on Japanese Ink Painting of the Muromachi
　　　Period," *Korea Journal*, Vol. 37, No. 4, Winter, 1997, pp. 195~220.

Cahill, James. "Yüan Chiang and His School," *Ars Orientalis*, Vol. 5, 1963,
　　　pp. 259~272.

_____, "Yüan Chiang and His School Part II," *Ars Orientalis*, Vol. 6,
　　　1966, pp. 191~212.

Fu Shen, "A Study of the Authorship of the Huashuo," *Proceedings of
　　　the International Symposium on Chinese Painting*, Taipei: National
　　　Palace Museum, 1970, pp. 83~115.

Kim-Lee, Lena. "Chong Son: A Korean Landscape Painter," *Apollo*,
　　　August, 1968, pp. 85~93.

4. 도록 및 보고서

『謙齋 鄭敾』, 국립중앙박물관, 1992.

『겸재 정선』, 겸재정선기념관, 2009.

『고려불화대전』, 국립중앙박물관, 2010.

『高麗, 영원한 美: 高麗佛畵 特別展』, 호암미술관, 1993.

『國立中央博物館書畵遺物圖錄』第六輯, 국립중앙박물관, 1996.

『國寶』 1~12, 예경산업사, 1983~1985.

『耆社契帖』, 이화여자대학교박물관, 1976.

『金龍斗翁 寄贈 文化財』, 국립진주박물관, 1997.

『남종화의 거장 소치 허련 200년』, 국립광주박물관, 2008.

『능호관 이인상: 소나무에 뜻을 담다』, 국립중앙박물관, 2010.

『檀園 金弘道』, 국립중앙박물관, 1990.

『檀園 金弘道: 탄신 250주년 기념 특별전』 I·II, 국립중앙박물관·호암미술
　　　관·간송미술관, 1995.

『大高麗國寶展』, 호암미술관, 1995.

『東洋의 名畵』 1~6, 삼성출판사, 1985.

『사경변상도의 세계, 부처 그리고 마음』, 국립중앙박물관, 2007.

『우리 땅, 우리의 진경』, 국립춘천박물관, 2002.

『조선말기회화전』, 삼성미술관 리움, 2006.

『조선시대 감로탱 특별전: 甘露』 상·하, 통도사박물관, 2005.

『조선시대 초상화 I』, 국립중앙박물관, 2007.

『朝鮮時代通信使』, 국립중앙박물관, 1986.

『朝鮮時代 風俗畵』, 국립중앙박물관, 2002.

『朝鮮前期國寶展』, 호암미술관, 1996.

『眞景山水畵』, 국립중앙박물관, 1991.

『集安 고구려 고분벽화』, 조선일보사, 1993.

『秋史 김정희: 학예 일치의 경지』, 국립중앙박물관, 2006.

『특별기획전 고구려』, 특별기획전 고구려! 추진위원회, 2002.

『豹菴 姜世晃』, 예술의 전당 서울서예박물관, 2003.

『韓國近代繪畵名品』, 국립광주박물관, 1995.

『韓國近代繪畵百年 (1850~1950)』, 국립중앙박물관, 1986.

『韓國美術全集』 1~15, 동화출판공사, 1973~1975.

『韓國의 美』 1~24, 중앙일보사, 1977~1985.

『韓國傳統繪畵』, 서울대학교박물관, 1993.

『湖南의 傳統繪畵』, 국립광주박물관, 1984.

『화원』, 삼성미술관 리움, 2011.

『高麗佛畵』, 奈良: 大和文華館, 1978.

『大和文化館所藏品-図版目錄 ⑧』(繪畵·書蹟 中國·朝鮮篇), 奈良: 大和文
　　　化館, 1988.

『朝鮮王朝の絵画と日本』, 大阪: 讀賣新聞大阪本社, 2008.

『高靈古衛洞壁畵古墳實測調査報告』, 계명대학교출판부, 1985.

『順興邑內里壁畵古墳 發掘調査報告書』, 문화재연구소·대구대학교박물
　　　관, 1995.

『坡州 瑞谷里 高麗壁畵墓 發掘調査 報告書』, 문화재관리국 문화재연구소,
　　　1993.

「발해정효공주묘발굴청리간보(淸理簡報)」, 『사회과학전선』 제17호, 1982,
　　　1기, pp. 174~180, 187~188.

찾아보기